미술
비평

CRITICIZING

ART

비평적 글쓰기란
무엇인가

HUMILITY

ARROGANCE

미술비평

TERRY BARRETT

테리 바렛 지음 | 주은정 옮김

LOVE
AND
HATE

THEORY

MODERNITY

DESCRIBING

아트북스

이 책의 가장 중요한 목적은 독자들을 대단히 매력적인 동시대 미술계로 안내하는 것이다. 나는 동시대 미술비평 분야에서 독자들이 한층 편안한 태도로 풍부한 식견을 가지고, 가능하다면 전문 비평가들처럼 나름의 역할을 하는 데 도움을 주고자 이 책을 썼다.[1] 좀더 구체적으로 말해, 독자들이 지금보다 더 나은 수준에서 미술에 대해 글을 쓰고 이야기할 수 있게 도우려 한다.

이 책은 동시대 미술에 대한 글을 쓰는 동시대 비평가들의 작업을 토대로 이야기를 풀어나간다. 이 비평가들 중 대다수가 미국인이고 다양한 미술 문화 중에서도 대개 미국 미술에 대해 글을 쓴다. 신문, 시사 잡지에서 국제적인 미술비평 저널에 이르기까지 전 세계의 매우 다양한 출판물에서 이들의 글을 모았다. 내가 이 책에서 일관되게 고수하는 가정이 있다면 다양성은 건강하다는 것이다. 따라서 독자들은 폭넓게 선정한 비평을 접할 것이다. 비평은 저마다 서로 다른 독자층에 초점을 맞추어 고유한 어휘와 뚜렷하게 차별되는 어조로 쓰여진다.

이 책은 미술가 수십 명의 작품에 대한 비평가 수십 명의 생각과 글을 바탕으로 하고 있다. 비평가와 미술가는 다소 자의적으로 선정했다. 때로 무엇보다 우선해서 다루고 싶은 비평가들을 선택했는데, 이 경우 그들이 논한 미술작품을 결정적인 선택 요인으로 삼지는 않았다. 대개는 미술가들을 먼저 선정한 다음 그들에 대한 비평을 찾아 읽었다. 내가 미술가를 선택한 기준 역시 자의적이지만 신중하게 고려했다. 나는 다양한 매체와 메시지, 모더니티와 포스트모더니티의 영향, 다양한 민족과 젠더를 반영하고, 미학 문제에 좀더 관심이 많은 미술가뿐 아니라 사회운동가의 면모를 보이는 미술가도 포함했다.

이 책의 초판에서는 비평가와, 특히 미술가를 선정하는 데 도움을 받기 위해 오하이오주립대학교의 동료 몇 사람과 다양한 관점과 직업을 가지고 있고 또 최근의 미술과 비평을 많이 알고 있는 미국 내 인사들을 대상으로 이런 유의 책에서 다루어야 할 미술가와 비평가들에 대해 질문하고 조사했다.[2] 그들은 미술가 250명과 비평가 72명을 선정해주었다. 이후 확장성과 포용성을 지향하는 가운데 내가 선호하는 이들과 사람들의 추천을 중심에 두고 최종 명단을 정했다. 이 명단은 동료들의 공정한 조언이 없었다면 폭이 훨씬 좁아졌을 것이다. 이 책의 개정판을 내면서 미술가들과 비평가들을 새롭게 선정했다. 물론 그렇다 해도 현재 활동하고 있는 미술가들과 비평가들을 모두 망라할 수는 없었다. 따라서 특정 미술가나 비평가를 선정하지 않았다 해서 그들을 부정적으로 평가했기 때문이라고 넘겨짚어서는 안 될 것이다.

몇 년 전 미학자 모리스 웨이츠(1916~81)는 문학비평가들이 하는 일을 연구하기 시작했다.[3] 그는 문학비평가들이 네 가지 핵심 활동 중

에서 적어도 한 가지 이상의 활동에 관여한다는 결론을 얻었다. 그에 따르면 비평가들은 묘사하고 해석하고 평가하고 이론화한다. 이 책은 이러한 비평 활동을 중심으로 구성되어 있다. 이 네 가지 범주는 지나치게 구체적이지 않고 사고를 제한하지 않으면서도 방향을 제시해줄 수 있을 만큼 충분히 일반적이다. 또 전통적인 미학뿐 아니라 포스트모던 담론과도 관계가 있다. 그렇지만 웨이츠도 나도 이와 같은 비평 활동을 비평을 실천하는 과정에서 거치는 단계나 비평의 방법으로 제안하지는 않는다. 이 책에서 나는 비평가들이 발표한 글에서 묘사, 해석, 평가의 원칙을 도출하고 미술과 비평을 연결하는 이론의 여러 양상을 다루었다. 이 원칙을 이해한 독자들은 자신만의 비평 방식에 적합한 고유한 방법을 창안해볼 수 있을 것이다.

이 책이 각 장에서 한 가지 항목만을 다루고 있긴 하지만 묘사, 해석, 평가, 이론은 사실 비평가들의 글과 이 책에서 상호 중첩된다. 작품을 묘사하지 않고 미술작품에 대해 글을 쓰기란 어렵다. 비평가가 의식적으로나 무의식적으로 품고 있는 미술이론들은 모든 비평에 영향을 미친다. 모든 비평가가 한 편의 글에서 네 가지 범주의 비평 활동에 참여하지는 않는다. 주로 해석에 치중하는 비평가들이 있는가 하면, 평가가 가장 중요한 활동이라고 주장하는 비평가들도 있다. 나는 가장 핵심적인 비평 활동이 해석이라고 생각하는데, 한 작품을 충분히 이해하면 평가가 수월해지고 심지어 평가가 불필요해질 수도 있기 때문이다. 반면 해석 없는 평가는 작품에 감응하지 않는, 독자에게 무책임한 행위일 수 있다.

이 책이 토대로 삼고 있는 다른 가정들도 있다. 첫째로 미술비평가

들은 대개 오래된 과거의 미술이 아닌 당대 미술에 관심을 기울인다. 그들이 동시대 전시에 포함된 오래된 미술작품을 다룰 때 해당 작품이 과거의 관람자들, 다시 말해 본래 관람의 대상으로 삼았던 옛 사람들에게 어떤 의미가 있었느냐보다는 오늘날의 관람자들에게 어떤 의미가 있느냐를 논할 가능성이 크다.

또한 비평은 대체로 긍정적이다. 비평은 독자들의 흥미를 유발하고 정보를 제공하고자 미술작품의 향수 경험을 언어로 표현한다. 비평은 일반적으로 비평가가 논하는 작품을 제작한 미술가를 위해 쓴 글이 아니다. 비평가들은 대개 작품에 대한 대중의 사려 깊은 감상을 확대하기 위해 노력을 기울인다.

좋은 비평은 신중하고 매력적인 논의로 예술과 삶에 대한 대화를 북돋운다. 좋다 나쁘다는 식의 독단적이고 간략한 선언은 비평을 둘러싼 생산적인 대화와는 한참 거리가 멀다.

미술작품은 다양한 해석을 낳고 미술작품에 대한 해석은 다양한 의미를 낳는다.

비평가들은 비평을 씀으로써, 다시 말해 독자들과 소통하기 위해 작품에 대한 자신의 반응을 신중하게 표현함으로써 작품뿐만 아니라 작품에 대한 자신의 반응에 대해서도 새삼 깨닫게 된다.

비평의 다원성—다양한 목소리—은 동시대 미술비평의 반가운 현상이다. 다양한 목소리들은 때로 상충된다 할지라도 건전하다. 왜냐하면 비평을 읽는 독자들에게 미술작품과 이를 둘러싼 세계와 관련하여 더 많은 생각거리를 제공하기 때문이다.

비평의 다양한 목소리는 독자들이 어떤 목소리에는 동의하고 또

어떤 목소리에는 동의하지 않으면서 궁극적으로 자신의 입장을 정립하게 함으로써 자신의 목소리를 찾는 데 도움을 줄 수 있다.

미술작품, 그리고 비평에 반응함으로써 미술에 대한 지식을 넓힐 뿐 아니라 자기 자신을 더 잘 이해할 수 있다.

미술작품에 대해 다른 사람들과 토론하면서 타인들을 더 많이 알게 된다. 사람들은 저마다 생각이 다르다. 우리는 미술작품에 대한 생각을 통해 상대방을 이해할 수 있다. 다른 사람의 관점을 존중하는 우호적인 태도로 각자 의견을 개진하고 담론을 형성해 평화적인 공동체를 만들어나갈 수 있다.

비평가들은 미술뿐만 아니라 비평에 대해서도 비평한다. 비평 자체가 비평의 대상이 될 수 있고, 그래야 한다.

비평 담론은 미술과 세계에 대한 지식의 확충에 기여할 뿐 아니라 그 자체로 흥미롭다. 이 책이 독자들로 하여금 이런 논의에 참여하도록 독려하는 데 도움이 되기를 바란다.

6장의 내용을 확충한 것이 개정판의 가장 새로운 점이라고 할 수 있다. 학생들이 쓴 다양한 글이 비평 사례로 소개되었을 뿐 아니라 미술가들이 직접 쓴 글과 짧은 비평문, 미술작품에 대한 개인의 반응, 자신의 작품 혹은 동료의 작품에 대한 글, 전문 미술가의 작업 활동에 대한 글이 포함되었다. 또한 손수 작품을 제작하는 독자들을 위해 작업실 비평에 대한 폭넓은 논의와 제안도 추가했다.

3장과 5장에서는 묘사와 평가의 원칙들을 새롭게 정리했다. 이 원칙들을 포함함으로써 이전 판의 4장에서 정리했던 해석의 원칙들과 더불어 일관된 형식을 갖추게 되었다.

또한 책 전반에 걸쳐 미술작품과 미술가들에 대한 정보를 갱신했으며 최근의 비평문을 선정함으로써 새로운 미술가들을 소개했다.

감사의 글

이 책의 개정판을 낼 수 있는 기회를 제공한 맥그로힐출판사의 리사 핀토와 베티 첸에게 고마움을 전한다. 매사 도움을 아끼지 않는 유능한 맥그로힐의 직원들, 특히 베티 첸, 메건 캠벨, 팜 쿠퍼, 로빈 리드, 로라 풀러, 마거라이트 레이널스, 소니아 브라운에게도 고마움을 전한다. 잰 비티는 제1판과 제2판의 편집에 힘을 보태주었다. 텍사스대학교 오스틴캠퍼스의 돈 바치갈루피, 펜실베이니아주립대학교의 윌리엄 브래들리, 매사추세츠대학교 로웰캠퍼스의 리아나 데지로라미 체니, 노스캐롤라이나대학교 그린즈버러캠퍼스의 마크 고트세겐, 애리조나대학교의 폴 엘리 아이비, 피츠버그대학교의 데이비드 윌리엄, 애리조나주립대학교의 조지프 F. 영이 나의 첫번째 기획안과 뒤이은 초고를 검토해주었으며, 특히 플로리다주립대학교의 샐리 맥로리와 애리조나주립대학교의 클라우디아 메쉬, 헨드릭스대학교의 로드 밀러, 웬트워스공과대학교의 일레인 슬레이터는 제3판의 원고를 검토해주었다.

　　오하이오주립대학교를 떠난 내게 따뜻한 새 보금자리를 제공해준

10

노스텍사스대학교의 미술교육 및 미술사학과 동료들과 비주얼아트디자인대학 학장 로버트 밀네스에게 감사를 표한다. 또한 이 책을 읽고 소중한 의견을 제시해주고 자신의 글을 싣는 것을 허락해준 학생들에게도 고마움을 전한다. 마지막으로 흔쾌히 참여해주고 힘든 일도 마다하지 않으며 늘 변함 없이 다정한 지지를 보내주는 아내 수전에게 특별히 고마운 마음을 전한다.

차례

CHAPTER 1 **미술비평이란** … 015

CHAPTER 2 **이론과 미술비평** … 075

CHAPTER 3 **미술작품과 묘사하기** … 143

일러두기

- 이 책은 *Criticizing Art 3rd edition*을 완역한 것입니다.
- 책·잡지·신문 제목은 『 』, 미술작품·TV프로그램 제목은 「 」, 전시 제목은 〈 〉
 으로 묶어 표기했습니다.
- 인명과 지명 등의 외래어 표기는 국립국어원의 규정을 따르는 것을 원칙으
 로 했습니다.
- 이 책의 한국어판에는 도판이 수록되지 않았습니다. 다만 독자의 이해를 돕
 기 위해 책에서 언급된 작품들은 '작품 찾아보기'로 정리해두었고, 해당 작품
 의 URL 링크를 포함한 PDF 파일을 다운받을 수 있도록 했습니다. 책을 읽으
 면서 연결된 번호의 링크를 따라 가면 언급된 작품 이미지를 볼 수 있습니다.

▲ 작품 찾아보기▲

CRITICIZING

 ART

HUMILITY

ARROGANCE

CHAPTER 1
미술비평이란

THE DIVERSITY OF CRITICS

LOVE
AND
HATE

THEORY

MODERNITY

DESCRIBING

당신은 아마도 어떤 작품을 사랑하기 때문에
미술작품에 대한 글을 쓸 것이다.
나는 증오 때문에 글을 쓰지는 않는다.
나는 애정을 느끼기에 글을 쓴다.
바로 이것이 비평에서 다른 무엇보다 앞세워야 하는
덕목이라고 생각한다.

이 장에서는 동시대 미술비평을 개관한다. 이는 20세기 미술비평에 대한 세밀한 역사화라기보다는 현재 실행되고 있는 비평의 폭넓은 스펙트럼을 보여주는 단면도라고 할 수 있다. 여기에는 매우 다양한 미술작품을 논하는 각양각색의, 때로는 관점이 상충되는 비평가들이 등장한다. 온화한 목소리와 신랄한 목소리의 표본을 추출하려고 일간지, 미국 전역에 발행되는 대중 시사 잡지, 지역 미술 저널, 수준 높은 학술 저널, 영어로 발행되는 미술 출판물에서 비평들을 추렸다. 정치적 동기를 솔직히 인정하는 비평가가 있고 정치적 견해를 암시하거나 함축하는 비평가도 있으며 이를 전혀 반영하지 않는 비평가도 있다. 이 장에서는 비평을 계속 활발하게 진행 중인, 흥미롭고 가치 있고 복잡다단한 대화로 이해한다. 이 장은, 아니 사실상 이 책 전체는 독자들이 논의에 동참하게 하고자 쓰여졌다.

사랑과 증오

"당신은 아마도 어떤 작품을 사랑하기 때문에 미술작품에 대한 글을 쓸 것이다. 나는 증오 때문에 글을 쓰지는 않는다. 나는 애정을 느끼기에 글을 쓴다. 바로 이것이 비평에서 다른 무엇보다 앞세워야 하는 덕목이라고 생각한다."[1] 뉴욕에서 활동하는 비평가 로버트 로젠블럼의 말이다. 다른 비평가들의 생각도 다르지 않다. 비평가이자 시인인 르네 리카드는 『아트포럼』에서 다음과 같이 말했다. "나는 사실 미술평론가가 아니라 열광적인 팬이다. 자신의 작품에 대해 어떤 말을 하도록 영향을 미친 미술가들에게 사람들이 관심을 기울이게 하는 일을 좋아한다."[2] 비평지 『옥토버』를 창간한 로절린드 크라우스는 미술을 감상하며 시간을 보내고픈 욕망에 대해 다음과 같이 말한다. "아마도 모종의 강력한 경험을 했기 때문에 이 대단히 특별하고 매우 비전秘傳적인 표현 형식과 관계를 맺을 것이다. 또한 이 강력한 경험으로 인해 당신은 계속해서 미술에 대해 생각하고 공부하고 글을 쓰게 될 것이다. 어쨌든 어느 시점에 당신은 황홀경에 빠졌고 매료되었으며 사로잡혔음이 분명하다."[3]

이 비평가들의 말은 미술비평이 부정적 경향을 띤다는 통속적인 오해를 불식한다. 보통 비평이라는 말에는 반감과 흠잡기가 함축되어 있다. 따라서 미술비평에 대한 지식이 깊지 않은 사람들은 이 단어를 미술에 대한 부정성과 연관 지어 생각한다. 미학 담론에서 미술비평은 부정적인 활동을 의미하거나 함축하지 않는다. 하지만 유감스럽게도 대중에게 이 단어는 여전히 혼란스럽게 느껴진다. 리카드 같은 일부 비평가들은 비평가로 불리기조차 꺼렸다. 왕성하게 활동하는 미술비평가 루시

리파드 역시 비평가라는 꼬리표와 거리를 둔다. "어쨌든 나는 그 단어를 결코 좋아하지 않았다. 비평가라는 단어에는 부정적인 의미가 함축되어 있어서 글을 쓰는 사람은 근본적으로 미술가에게 적대적인 위치에 놓이게 된다."[4] 리파드를 비롯한 비평가들은 미술에 부정적이거나 미술가에게 적대적인 존재로 여겨지기를 바라지 않는다. 실제로 그렇지 않기 때문이다. 물론 때로는 미술작품에 부정적인 평가를 내린다(비판적 평가에 대해서는 5장에서 자세히 살펴볼 것이다). 하지만 대개 비평가는 긍정적인 평가를 내린다. 리파드가 말했듯이 "왜 싫어하는 대상을 널리 알리려고 하겠는가?"[5]

이 책에 나오는 비평가들은 미술과 미술비평에 긍정적이다. 이들은 미술에 대해 생각하고 글 쓰고 이야기하는 데 일생을 바치기로 한 사람들이다. 왜냐하면 미술을 좋아하고 이 세상에서 가치 있는 현상이라고 여기기 때문이다. 대부분의 비평가들은 미술, 미술비평과 관련된 분야에서 일하는 데 감사한다. 데이브 히키는 다음과 같이 말한다. "생활형편이 아주 넉넉하지는 않지만 나는 멋진 삶을 누리고 있다. 나는 내가 좋아하는 일인 글을 쓰면서 돈을 번다."[6] 미술작품의 의도와 성취에 항상 동의하지는 않지만 비평가들은 작품에 대해 생각하기를 즐긴다. 로젠블럼은 비평가들의 태도를 다음과 같이 요약한다. "우리는 그저 미술에 대해 글을 쓰고 미술작품을 보고 이야기하기를 바랄 뿐이다."[7]

비평가의 오만과 겸손

때로 비평가들은 오만하거나 교만하다고 비난받으며 대중문화에서 속물로 묘사되기도 한다. 어쩌면 그런 사람들일 수도 있다. 비평가나 미술가가 반드시 좋은 사람들인 것은 아니다. 제러미 길버트롤프는 한 비평 에세이에서 우리에게 민주주의와 미학에 대한 개념을 전해준 그리스 사람들이 노예 소유주였다는 사실을 상기시킨다.[8] 재닛 맬컴은 영향력이 큰 비평 잡지 『아트포럼』의 편집에 대해 이야기하는, 길고 유익할 뿐 아니라 가십거리 역시 적지 않은 연재 기사에서 다음과 같이 말한다. "기민하고 예리하고 성을 잘 내고 날카롭고 참신한 방식으로 냉소적인 크라우스의 '다정함'은 왠지 음울하고 시대착오적으로 보일 지경이다. 그녀는 어리석은 자들은 봐줄 수 없다는 옛 경구에 새로운 생명력과 의미를 불어넣는다."[9]

많은 비평가들은 자신이 비평가라며 으스대지 않는다. 피터 플래건스는 미술 관련 매체뿐만 아니라 잡지 『뉴스위크』에 미술 평론을 기고하는 비평가이자 미술가이다. 몇 년 전 뉴욕으로 이주하기 전에는 캘리포니아에서 생활하며 일했다. 비평가인 자신을 소재로 한 유머러스하면서도 진지하고 자기 고백적인 에세이에서 자신의 약점을 인정한다. 그는 『아트포럼』에 기고해도 좋을지를 알아보려고 뉴욕에 찾아간 경험을 서술하면서 이렇게 말한다. "JFK 공항에서 미드타운 캐리를 오가는 아치 벙커Archie Bunker, 미국 텔레비전 시트콤 「올 인 더 패밀리」에 등장하는 택시 운전사로 편협하고 독선적인 백인 노동자를 상징한다는 뉴요커들 앞에서 느끼는 나의 열등감을 물고 뜯고 맛보고 즐긴다. 그들이 나보다 더 많은 것을 알고 있다. 그래서 항상

존중해야 할 것 같다. 동부의 냉정한 권위는 택시 운전사가 내게서 6달러를 가져감으로써 이내 확고히 자리잡는다."[10] 뉴욕에서 일주일을 보낸 뒤에는 "저 미술가의 초기 작품에 대해 이 미술가가 미친 영향에 관한 저 비평가의 견해에 대한 이 필자의 해석에 대해 누군가의 의견을 듣는 일"[11]이 너무 지루하다고 불평한다. 그는 "미술계에 대한 거대하고 분석되지 않은 추정인 더 많은 담론이 더 좋은지"[12]를 질문한다. 그는 마침내 『아트포럼』에 기고하기로 결정하고 동부로 이주했다. 하지만 옮기기 전에 제작한 판화작품을 통해 자신의 불안을 솔직히 인정했다. "나는 앵글로색슨계 백인 신교도이고 중산층에 속하며 기혼자로 자녀 둘을 두었고 집을 갖고 있다. 나는 적당히 운동하고 술을 많이 마시지 않으며 주로 다른 사람들의 마리화나를 나눠 피우고 상당히 부지런하다.(이 글을 타이핑하는 데 사흘이 걸렸다.) 하지만 다시 이곳에 돌아온 나는 활기를 잃고 무심하며 왠지 패배한 듯하다. 뉴욕은 내 안에 악의적인 은둔자가 비집고 들어와 자리를 차지하게 했다. 아침에는 커피를 마시고 싶고 텔레비전에서는 농구 경기가 한창이며 비탈진 마당은 깔끔하다. 딸을 무릎에 앉히고 흔들어준다. 저녁 식사 전에는 맥주 한 캔을 마신다. 허튼소리를 지껄인 건가? 내가 단 한번이라도 진정한 예술 개념을 갖고 있었는지 궁금하다."[13]

히키는 자신이 미술비평가로서 하는 일을 기타 연주 흉내 내기에 비유해 경멸조로 말한다. "비평은 당신이 글쓰기로 할 수 있는 일 중 가장 시시한 일이다. 필자가 허공에 대고 기타 연주를 흉내 내는 것과 같다고나 할까. 이는 침묵의 단말마이고 텅 빈 가슴으로 음악에 대한 기억에 공감하는 몸짓이다."[14] 퍼트리샤 필립스는 비평을 하는 과정에서 어

려움을 겪는다는 사실을 인정한다. "미술에 대해 글을 쓰기란 쉽지 않다. 많은 주변 조건들이 영향을 미친다. 미술은 종종 아주 짧은 시간 존재했다 사라지고 대단히 잠정적이어서 미술작품 감상은 감각, 기억, 빠르게 지나가는 생각과 타협하려고 애쓰는 일과 같다. 오늘은 있다가 내일이면 사라지는 무상한 동시대 개념의 세계에서 비평가는 종종 일상의 사건이나 어느 하루처럼 이미 사라져 없어진 오브제나 설치작품에 대해 글을 쓴다. 이보다 빈도가 적긴 하지만 아직 실현되지 않은, 추측으로만 존재하는 미술작품에 대해 글을 쓰기도 한다. 20세기에 들어와 비평가와 주제의 관계는 바뀌었다. 비평가는 대상에 몰래 접근하지 않는다. 주제와 비평가는 상대의 주위를 돌며 계속 움직인다."[15]

최근의 사진을 진지하게 받아들인 최초이자 불후의 비평가 중 한 사람인 A. D. 콜먼은 자신이 사진 또는 사진이 사회에 미치는 영향을 제대로 이해하지 못한다는 생각이 들어 사진비평을 쓰기 시작했다. 그는 사진작가도 사진사가도 아니었다. 사진에 대해 글을 쓰기 시작할 무렵 『빌리지 보이스』에 기고하는 연극비평가였다. 그는 전문가가 아니라 사진에 대해 더 많이 알고 싶은 사람으로서 사진에 접근했다. "우리 삶에서 사진이라는 매체에 대해 얼마간 이해한 바를 발표하여 철저히 검토하는 것이 가치 있겠다는 생각이 들었다"고 한다.[16] 그의 비평은 사진 분야 종사자가 아니라 문외한의 관점을 취한다.

길버트롤프는 자신의 비평에서 오류, 더 심하게는 파급력이 큰 오류를 범하는 일에 대해 우려한다. "작품에 대한 당신의 해석이 전적으로 잘못되었음에도 불구하고 이후 세대들이 해당 작품을 보는 방식에 영향을 끼칠 만큼 파급력이 아주 클 수도 있다. 따라서 당신은 사실상 어떤

작품의 중요성을 인정한 사람이자 관객을 무한 오독에 빠뜨린 책임을 져야 하는 사람이 될 수도 있다."[17]

비평가들은 대체로 자신의 직업에 대한 열정을 드러내기는 하지만 비평 작업이 늘 흡족하진 않다. 때로 비평 작업은 상당히 외로울 수 있다. 주로 퍼포먼스아트에 대해 글을 쓰는 린다 버넘은 다음과 같이 말한다. "자신을 비평가로 소개하는 사람이라면 누구든지 어느 한 사람에게 받은 아주 작은 격려에 힘입어 앞으로 나아갔던, 실로 파란만장한 이력을 떠올릴 수 있을 것이다."[18] 비평가들이 미술에 영향력을 행사할 거라는 세간의 통념을 반박하면서 히키는 다음과 같이 말한다. "미술은 비평을 바꾸지만 그 반대는 성립하지 않는다."[19] 플래건스는 비평가이자 미술가인 자신의 경력을 돌아보며 자신이 비평에 기울인 노력을 두고 약간의 의구심과 억울함을 토로한다. "잘해야 나는 게임을 완주하는 데 불과하다. 이는 지루한 일이다. 최악의 경우에는 내가 다른 사람들의 작업에 대한 시녀에 지나지 않는다는 사실에 진절머리가 난다.(그놈들로 하여금 기분 전환 삼아 내 비평에 대해 글을 쓰게 만들자.)"[20]

어려운 비평

비평에 대한 흔한 불평 중 하나는 일부 또는 상당수가 너무 어려워서 읽을 수 없고 이해하기 어렵다는 것이다. 이 역시 타당한 견해일 수 있다. 한 예로 맬컴은 크라우스의 비평에 대해 다음과 같이 말했다. "냉철하고, 앞이 보이지 않을 만큼 불투명하다. 아주 가차 없다. 도움을 바

라는 독자들의 초라하고 비루할 만큼 간절한 요청에도 눈 하나 깜짝하지 않는다."[21] 플래건스는 로스앤젤레스에서 뉴욕을 방문한 비행 여정에 대해 글을 쓰면서 다음과 같이 고백한다. "돌아오는 비행기에서 『아트포럼』세 권을 읽으려 했는데 기사의 일부를 읽자마자 머리가 아파왔다."[22]

길버트롤프는 미술이 어렵다는 이유로 비평의 난해함을 방어한다. "미술과 미술비평은 좋아하든 좋아하지 않든 어려운 법이다."[23] 그는 비평이 어렵지 않아야 하고, 보통 사람들이 종종 법 자체는 복잡하지 않지만 변호사들이 어렵게 만드는 거 아니냐고 의심하듯이 작품은 "실제로 전혀 어렵지 않지만 비평가들로 인해 어려워진다"는 일반적인 정서가 있다는 점을 인정하면서도, 동의하지는 않는다. 그는 미술이 의도적으로 도전적이고 어려운 것을 지향한다고 생각한다. 이를 뒷받침하기 위해 조지 스타이너의 말을 인용한다. 스타이너는 다음과 같이 주장한다. "성인의 상상력을 풍요롭게 만드는 것은 무엇이든 의식을 복잡하게 만들며, 따라서 일상의 반사적 행동의 진부함을 부식시키는 것은 무엇이든 고도의 도덕적 행위이다. 예술은 이러한 행위를 수행할 특권을 부여받았고 사실상 그럴 의무가 있다. 이는 관습에 매이고 딱딱하게 굳어버린 단위요소들을 깨부수고 재편성하는 살아 움직이는 흐름이다."[24] 화가이자 개념미술가인 팻 스테어 역시 미술의 어려움과 불가사의를 소중하게 여긴다. "가장 흥미로운 미술은 당신이 이해할 수 없는 미술이다. 날아가버려 붙잡을 수 없는 것과 같은 이런 요소 때문에 나는 특히 새로운 대상에 이끌린다."[25] 스타이너처럼 스테어 역시 도전적인 미술을 보는 경험에 깃든 도덕적인 의미를 발견한다. "나는 항상 사람들이 이해

할 수 없는 무엇을 볼 때, 그것이 삶 자체를 환기한다고 생각한다. 왜냐하면 우리는 삶을 이해할 수 없기 때문이다. 바로 그래서 아름다움이 소멸하고 회화가 소멸하는 순간이 있다고 생각한다. 당신이 이해할 수 없는 대상에 감동받을 때 그것은 우리가 피할 수 없는 죽음의 운명을 환기한다."

하지만 비평 쓰기가 지금보다 더욱더 명확해져야 한다고 주장하는 비평가들도 있다. 미국 서부 해안 지역에서 발행되는 퍼포먼스아트 전문지 『하이 퍼포먼스』의 사설에서 스티븐 더랜드는 매우 단호하면서도 약간의 빈정거림을 담아서 비평가들, 특히 이론적인 비평을 쓰는 비평가들에게 의사소통을 명확히 하자고 요청한다. "저편에 있는 당신네 이론가들이 당신들이 이론화하고 있는 대상에 정말로 관심이 있다면 단어로 말하라. 대부분의 사람들은 임대료를 지불하는 방법에 대한 이론을 개발하느라 애쓰고 있다. 그들은 무언가를 이해하기 위해 10년 된 사전을 찾아보는 행위보다 더한 수고를 요구하는 이야기에 할애할 시간이 없다. 그들은 이론가를 증오하지 않는다. 다만 시간이 없을 뿐이다. 어떻게 해야 할까. 당신이 이에 대해 나름의 답을 가진 사람이고 이를 말해줄 수 있다면 마돈나보다 더 유명한 사람이 될 것이다. 심지어 종신재직권마저 필요하지 않게 될 것이다. 그리고 사람들은 그런 이유로 당신을 좋아할 것이다. 내 말을 믿어라."[26]

하지만 같은 글에서 그는 편집장으로서 독자들이 정확히 어떤 종류의 글을 원하는지 알기 어렵다며 좌절감을 토로한다. "최근의 『하이 퍼포먼스』 독자 설문조사에서 우리가 '지나치게 이론적'이라는 응답과 '이론이 너무 부족하다'는 응답이 거의 비슷한 수준으로 나왔다. 설문

조사 대상자의 응답에 따르면 90퍼센트 이상이 학사학위 소지자이고, 60퍼센트가량이 석사학위를 갖고 있다."[27]

루시 리파드는 글쓰기에 영감을 받기 위해 책상에 책을 펼친 채 활짝 웃고 있는 흑인 소녀의 사진이 실린 엽서를 두었다고 말한다. 엽서에 딸린 문구에는 다음과 같은 글이 적혀 있다. "어린이들도 이해할 수 있는 단순한 단어들을 갈고닦아라."[28] 비록 일부 미술작품과 비평이 어려울 수는 있지만 그럼에도 비평가들은 복잡다단한 문제들을 가능한 한 명료하게 제시하면서도 미술작품과 비평의 복잡한 성격을 희생시키지 않으려고 애쓴다.

비평가와 미술가

비평가와 미술가의 관계는 분명 복잡하고 종종 양면적이다. 주로 점토로 작업하는 조각가 밥 셰이는 비평에 대한 양면적 태도를 다음과 같이 표현했다.

비평은 신뢰를 부여한다. 그래서 미술가들은 자신의 전시를 누군가 비평해주기를 바란다. 하지만 미술가인 나는 이에 반대한다. 나는 어쨌든 매우 회의적이고 비평가가 뭐라건 개의치 않는다. 나는 미술작품을 제작한다. 작업이 정말 즐겁기 때문이다. 나는 작업실에서 무언가를 만드는 일이 좋을 뿐이다. 내 작품에 대한 평이 주요 간행물에 실리고 호평을 받으면 분명 좋은 일이겠지만 기대하지는 않는다. 내 작품에 대해 비평하지 않아서

실망한다? 이런 일은 상상할 수 없다. 비평은 내가 미술작품을 만드는 데 제2, 제3의 이유이자 부수적인 것에 불과하다. 비평은 다른 무엇보다 한층 경제적 행위이다. 일종의 로큰롤 예술과 같다. 광고, 비밥 재즈, 이미지, 기타 등등에 대한 것이다. 나는 비평이 누군가의 작업실에서 행해지는 예술 창작의 참된 신성함, 작품의 장점, 작품의 의미와 그리 깊은 관계가 있다고는 생각하지 않는다.[29]

셰이는 이처럼 비평에 양가적인, 대체로 부정적인 감정을 품고 있지만 때로 비평이 유용할 수 있다는 점을 인정한다. "비평을 통해 내 작품에 대한 통찰을 얻을 수 있다면 유익할 것이다. 나는 직관적으로 작업한다. 어느 지점에서는 작품으로 돌아가 지금 어떻게 진행되고 있는지를 살필 필요가 있다. 좋은 비평은 그럴 때 도움을 줄 수 있다. 아마도 내가 이해하지 못한, 한 연작에서 다음 연작으로, 한 작품에서 다음 작품으로 이어지는 연속성의 끈을 뽑아내는 일 말이다. 누군가가 내게 통찰력, 아마도 내가 적어도 의식적인 수준에서는 결코 의도하지 않았던 새로운 의미를 부여할 수 있을 것이다."[30]

비평의 유용성에 대한 질문에 아프리카계 미국인 화가 피오리스 웨스트는 다음과 같이 대답했다. "내가 작품에서 이해시키려고 노력하는 내용의 어떤 측면 또는 의식적으로 작품에 담은 내용은 아니더라도 작품에서 일어나는 작용에 대한 타당한 통찰을 제시한다면, 그런 비평에서 나는 깨달음을 얻는다."[31]

동성애자이고 퍼포먼스 예술가인 팀 밀러는 한 사람의 예술가로서 비평가를 향해 다음과 같이 말한다. "내가 비평가들에게 바라는 바는 내

작품을 이해하지 못하면 내가 대체 무슨 작업을 하고 있는지 질문해달라는 것이다."[32] 그의 이야기는 이어진다.

나는 내 안에 있는 작고 버릇없는 녀석이 지적이고 부정적인 비평에 귀를 기울이고 열려 있기를 바라며, 누군가 내가 재림이 아니라고 암시할 때 직관적인 출구를 닫아버리지 않기를 바란다.

나는 우리가 좋고 나쁨만을 따지는, 늘 접하는 데카르트적 사고의 단선적이고 치열한 먹이사슬 생존경쟁을 뛰어넘는 창조적인 작품을 볼 수 있기를 바란다. 나는 그런 비평이 너무 지루해 죽을 지경이다.

나는 아프리카계 미국인, 라틴아메리카인, 동성애자 등이 펴내는 간행물 1000개가 발전해서 우리의 공동체에서 작가와 비평가가 나올 수 있도록 용기를 불어넣기를 바란다. 다른 사람들이 우리를 위해 그런 일을 해줄 때까지 기다릴 수 없기 때문이다.

나는 비평가들과 미술가들, 관람자들이 서로 야구 카드를 교환하고 승패 예상을 주고받는 흥미로운 대화에 참여해 궁극적으로 우리가 완벽하게 연합할 수 있기를 바란다.

미술가들은 비평에 관심을 기울일까? 화가 게오르크 하임달은 다음과 같이 말한다. "내가 다른 작업실의 미술가들과 미술에 대해 나누는 이야기는 대부분 미술비평을 토대로 이루어진다. 우리가 읽은 글을 두고 대화를 나누는 것이다. 우리는 탁자에 놓인 잡지들에 대해 이야기한다. 자기 작품에 대해 이야기하는 일은 거의 없다. 우리는 잡지들에 실린 미술비평에 대해 그리고 우리의 작품이나 비평 대상인 미술가의 작

품이 해당 잡지에 수록되기에 적합한지를 이야기하지 다른 미술가들의 작품에 대한 이야기를 하지는 않는다."[33]

　　빛으로 작업하는 조각가 수전 댈러스스완은 다음과 같이 말한다. "나는 비평을 읽는다. 눈에 띄는 글이나 내가 접하는 글은 거의 다 읽는 것 같다. 나는 열렬한 독자로 대부분의 비평을 즐겨 읽는다. 그리고 폭넓은 시각을 보여주는 다양한 비평을 수용하려고 노력한다. 비평가는 누군가의 인생뿐만 아니라 한 사회를 바꿀 수 있다. 그들이 이를 강력한 역할로 받아들인다면 실제로 아주 강력한 역할이 될 것이다. 부정적일 수도, 긍정적일 수도 있지만 어쨌든 강력한 역할임은 분명하다."[34]

　　미술가 리처드 로스 역시 비평에 대해 비슷한 태도를 보인다. "나는 미술가로서 대단히 이기적인 이유로, 가리지 않고 모두 읽는다. 어떤 그림이든 보고 어떤 글이든 읽을 것이다. 거기에 도움이 되는 무언가가 있을지 모른다고 생각한다. 나는 분명 이러한 방식으로 비평을 읽고 항상 기대한다. 내가 정말 좋아하는 작품이지만 너무 게으른 나머지 평가하지 못하는 작품이 있다면 비평가가 바로 이렇게 말해줄 것이다. '아 맞아, 이거야, 이게 바로 내가 이 작품을 좋아하는 이유야.' 나는 소재를 찾기 위해 비평을 살핀다. 또 정보를 구하고 아이디어를 얻기 위해 비평을 읽는다. 여러 측면에서 비평은 도움이 된다. 나는 비평 읽기를 좋아하며, 어떤 일이 일어나고 있는지 알고 싶다. 미술계는 아주 큰 규모의 대화가 펼쳐지는 장이고 모두가 대화에 끼고 싶어 한다."[35]

　　설치미술가—장소 특정적인 조형 환경을 만드는 미술가—케이 윌른스는 다음과 같이 말한다. "비평이 미술가들에게 유익한 이유는, 상당히 고립된 상태로 있을 수 있고, 지원해주는 공동체에 속하지 않을 수

있으며, 유행하지 않거나 일반적인 수준에서 이해되지 않는 개념으로 작업할 수 있다는 사실을 일깨우기 때문이다. 특정한 종류의 비평을 읽으면서 유사한 개념을 다루고 있는 사람이 어딘가에 있구나, 생각하며 힘을 얻을 수 있다."[36]

반면 미술가 로버트 모스코위츠는 미술에 대해 논리적으로 추론하는 행위를 대체로 불신한다.

"나는 이유를 알아내는 과정을 거치지 않고 미술작품을 좋아할 수 있어서 정말 행복하다. 사실 나는 이성적으로 이유를 분석하지 않으려고 한다. 무언가를 좋아하는 이유를 밝힐 수도 있겠지만 그것이 진정한 이유라고 확신하지 못하겠다. 기껏해야 피상적인 생각일 뿐이다."[37] 모스코위츠는 계속 말한다. "회화와 조각은 시각 경험이고 언어는 이와 전혀 다른 것이다. 나는 내가 무엇을 어떻게 느끼는지를 설명하는 데는 관심이 없다. 이는 비언어적인 직감에 속한다."

많은 미술가들이 비슷하게 생각하겠지만 모두 다 그렇지는 않다. 클래스 올덴버그는 자신의 반응을 지적으로 탐구하는 일에 관심이 있다. "당신이 이해할 수 없는 작품에 끌리는 이유는, 그게 무엇이든, 당신이 자기 자신 혹은 작품에 대해 충분한 정보를 가지고 있지 않기 때문이다."[38]

대부분의 미술가들이 수긍하지는 않는다 해도 비평에 관대한 태도를 보여주지만 한층 강한 의구심을 표하는 이들도 있다. 토니 라바는 「200개의 단어 또는 내가 들어온, 비평가와 비평에 대한 미술가들의 이

야기」에서 미술가들의 생각 일부를 전한다.

"어쨌든 나는 그런 건 읽지 않아요."

"그 사람은 그냥 보도자료에서 다 가져온 것 같아요."

"좋은 글이고 좋은 필자예요. 내 작업에 대해서도 글을 써주면 좋겠어요."

"그는 내 이름을 언급하는 걸 깜빡했어요."

"이 글은 오직 글쓴이의 주장만을 반영할 뿐이에요."

"그는 이해하지 못했어요."

"그저 작품을 묘사한 글이었어요."

"그의 입장이 무엇인지 드러나질 않아요."

"지독한 독단이에요."

"정말로 그의 성적 취향이 보이네요."

"제기랄, 연극적이네요."

"비평가에 대한 비평가가 있으면 좋겠어요."

"도대체 이 사람은 무슨 소리를 하는 거죠?"

"나는 그저 인쇄된 내 이름을 보고 싶어요."

"글과 말은 아주 거창하지만 실은 아무것도 말해주지 않아요."

"좋은 글이에요. 물론 그는 내 작업을 좋아해줬죠."**39**

라바가 반응을 인용한 미술가들은 몇 가지 문제를 제기하지만 대부분 자신과 비평가, 작품과 비평에 초점을 맞추고 있다. 당연히 이 미술가들의 논평은 자기중심적이다. 하지만 주의해서 살펴볼 점이 있다.

미술학과 교수들은 비평가들이 자신의 작품에 어떤 관심을 보였는지(혹은 관심을 보이지 않았는지)를 이유로 비평가와 비평에 매우 부정적인 의견을 피력하는 미술가들을 보여주기 십상이라는 점을 주의할 필요가 있다. 자신과 다른 사람들의 편견을 아는 것은 좋은 일이다. 또한 학교 작업실에서 비평을 하는 이유는 대개 더 나은 미술 작업에 대해 가르치기 위해서다. 전문 비평가들은 글을 쓸 때 이러한 교육 측면에는 관심을 두지 않는다. 하지만 미술학과 교수들은 분명한 교육적 목적을 가지고 있다. 아마도 미술가와 비평가의 근본 문제는 누구를 위해 비평해야 하느냐를 둘러싼 시각 차이에 기인하는 듯하다.

비평가와 관람자

전문 비평의 독자는 비평 대상이 된 작품을 제작한 미술가가 아니다. 비평의 독자는 훨씬 더 폭이 넓다. 테리 그로스는 미국의 공영 라디오에서 종종 인터뷰 형식으로 필라델피아의 미술을 비평한다. 플래건스는 『뉴스위크』에 기고하고 로버트 휴스는 『타임』에 기고한다. 이들 중 누구라도 한 개인 미술가에게 접근하기 위해 광범위한 공론장을 이용한다면 이는 잘못이다. 해당 미술가에게 편지를 보내거나 전화 연락을 하는 것으로 충분하니 말이다.

비평가들은 책, 잡지, 신문의 독자를 위해 글을 쓴다. 그들은 자신이 염두에 두고 있는 독자에 맞춰 글을 쓴다. 그들에게 다가가는 데 관심이 있기 때문이다. 가령 리파드는 한층 더 폭넓은 대중과 소통하기 위

해 미술계의 경계를 뛰어넘고자 한다. 그녀는 다음과 같이 말한다. "중산층이고 대학 교육을 받은 선전원인 나는 노동계급 여성과 소통하는 방법을 찾기 위해 머리를 쥐어짰다. 나는 로어이스트사이드 거리 모퉁이에서 사회주의적 여성주의 예술 만화를 판매하는 일, 심지어 이 만화를 슈퍼마켓 진열대에 들여놓는 일을 상상했었다."[40]

비평가 패트리스 콜슈 역시 리파드처럼 미술계에서 다문화 의식을 고양시키는 일에 매달린다. 그녀는 민주 공동체에서 가장 필요한 것은 "진정한 비평적 탐구를 생생히 증명하는 행위"[41]라고 생각한다. 로버트 메이플소프, 안드레스 세라노의 사진작품은 정치인들 사이에서 논란의 쟁점이 되었고, 공격을 받았다. 그래서 콜슈는 일반 시민들에게 비평적 사고 과정을 보여주는 것이 특히 중요하다고 생각한다. 또 비평가들이 미술 관련 언론 매체를 구독하지 않는 사람들을 위한 칼럼을 써서 그들의 공동체와 독자의 범위를 확장해가기를 바란다. 그녀는 비평가들에게 "보다 정직하게, 보다 박식하게, 보다 깊이 개입해서 비평을, 매력적인 비평을 실천"할 것을 촉구한다. 또 한편 폭넓은 독자에게 다가가기 위해 비평이 바뀌어야 한다고 생각한다. "비평은 원래 권위가 실린 목소리였다. 알려진 대로라면 전지적이고 객관적이며 보편적인 진리와 가치를 파악할 수 있는 행위다." 지금까지 실행된 비평은 "독자들에게 제대로 교육받고 상황을 잘 파악하라고, 또 특권을 부여받은 글쓴이의 이성적인 과정을 관찰하라고 넌지시 요구해왔다". 이는 독자들을 소외시킬뿐더러 변화를 일으키는 데 역효과를 낳는다. 그녀는 동료 비평가들에게 다양한 문화의 미술에 대해 글을 쓸 때 "미술의 지향성에 대한 우리의 기대를 충족할 수 있는 방식으로 의미를 해석하고 이에 가치를 부여

하는 경향이 있음을 알아차리라고" 주의를 준다.

독자들은 많고 다양하다. 예술적으로 수준 높은 독자들도 있지만 관심은 있어도 지식이 부족한 독자들도 있다. 유능한 비평가는 독자의 지식수준을 고려한다. 신문에 기고하는 비평가 로버타 스미스는 "독자에게 끊임없이 직접 말을 건네는" 자신의 모습을 발견한다. "한 주에 한 가지를 말할 수 있다. 한 번에 모든 이야기를 다 할 필요는 없다. 그리고 항상 옳을 필요도 없다."[42] 스미스는 종종 『뉴욕 타임스』에 기고하는데, 다양한 수준에서 자신의 비평 활동을 살핀다. "이는 나 자신을 드러내는 일이다. 어떤 대상을 보는 법에 대해 소리 내서 말하는 나 자신을 본다. 나는 또한 사람들이 밖으로 나가 미술을 접하고 생각하도록 만들 수 있기를 바란다."

로젠블럼은 자신의 비평 쓰기에 대해 다음과 같이 말한다. "정말로 노력을 기울여야 할 일은, 당신 자신을 교육하고, 당신이 자신을 어떻게 교육하려 하는지를 알게 될 독자를 교육하는 것이다."[43] 그는 다음과 같은 말을 덧붙인다. "당신은 언어를 좋아하고 볼거리를 좋아한다. 그리고 자신이 무엇을 보고 있는지를 가르쳐줌으로써 이 두 가지를 함께 엮으려고 노력한다. 당신은 독자와 소통하기를 바란다." 로젠블럼은 자신의 위치를 미술에 관심이 있는 대중의 교육자로 설정한다. 그는 신문에 날마다 또는 정기적으로 글을 쓰지는 않으며 프리랜서로 일하기 때문에 더 많은 선택의 자유가 있다고 여긴다. 또 스미스의 경우 뉴욕에서 벌어지는 모든 일을 다루어야겠지만, 자신은 열광하는 대상에 대해서만 글을 쓸 수 있어서 운이 좋다고 생각한다.

다양한 비평가들

비평가들과 그들의 배경은 다양하다. 앞에서 언급한 비평가들 중에는 미술가도 있고 시인도 있으며 미술사를 전공한 사람도 있다. 미술이론에 대한 책을 펴냈고 1984년부터 『네이션』에 미술 평론을 기고하고 있는 아서 단토는 철학과 교수이다. 『현대 여성 미술가들』을 지었고, 텔레비전 시리즈의 작가로 활동한 웬디 베킷은 영국의 봉쇄수녀원에서 생활하는 가톨릭 수녀이다.[44] 그녀는 영국의 『아트 먼슬리』와 『아트스크라이브』, 가톨릭 신문에 평론을 기고한다. 헨리 제임스, 조지 버나드 쇼, 존 업다이크, 존 애시버리 같은 문학가들도 정기적으로 미술에 대해 글을 써왔다. 데이비드 핼펀은 『미술을 이야기하는 문학가들』을 엮었다. 이 책에는 틴토레토에 대해 글을 쓴 장폴 사르트르, 엘 그레코에 대해 글을 쓴 올더스 헉슬리, 윈슬로 호머에 대해 글을 쓴 조이스 캐럴 오츠, 폴 세잔에 대해 글을 쓴 D. H. 로런스, 앙리 마티스에 대해 글을 쓴 거트루드 스타인, 파블로 피카소에 대해 글을 쓴 노먼 메일러, 호안 미로에 대해 글을 쓴 어니스트 헤밍웨이가 포함됐다.[45] 시인 찰스 시믹은 조지프 코넬의 조각작품에 대해 산문을 썼다.[46] 『사랑에 빠지다』『언제나 사랑』을 쓴 소설가 앤 비티는 알렉스 카츠의 회화를 비평적으로 해석한 책을 썼다.[47] 그녀의 책을 맡았던 편집자 앤 야로스키가 이 프로젝트를 기획했다. 야로스키는 침실에 카츠의 판화를 두었는데, 이내 카츠와 비티의 작품의 공통점을 간파했다. 그녀는 두 예술가에게 전화 연락을 했고 두 사람 모두 그녀의 기획에 동의했다.[48]

오늘날 다양한 목소리를 내는 수많은 비평가들이 있다. 그중 한

명인 로젠블럼은 이를 건강한 현상이라고 생각한다. 왜냐하면 "어느 한 사람의 힘이 그렇게 크지 않기"[49] 때문이다. 그는 다음과 같이 말한다. "1950년대를 돌아보면 한 손으로 다 셀 수 있을 정도로 비평가들이 많지 않았다. 하지만 이제는 도처에 비평가 무리가 있어서 어느 한 사람이 압도적인 권위를 갖지는 않는다. 모두들 비평 활동에 참여하고 싶어 하고 실제로 참여하고 있다."

1950년대에는 미술비평 전문 매체도 거의 없었다. 하지만 오늘날에는 다양한 매체가 있다. 시카고에서 발행되는 『뉴 아트 이그재미너』, 미국 서부 해안 지역에서 발행되는 『아트위크』, 미니애폴리스에서 발행되는 『아트 페이퍼』, 오하이오주 콜럼버스에서 발행되는 『다이얼로그』 같은 지역 저널이 있는가 하면 『아트뉴스』 『아츠 매거진』 『아트 인 아메리카』 『아트포럼』 『패러슈트』 같은 전국 저널이 있고, 『플래시 아트』 『인터내셔널 리뷰 오브 아프리칸 아메리칸 아트』 『아트 인터내셔널』 같은 국제 저널도 있다. 이외에도 미술대학협회가 발행하는 『아트 저널』 『익스포저―사진교육협회 학술지』 등의 학술 저널과 퍼포먼스아트를 다루는 『하이 퍼포먼스』, 영화, 사진, 비디오에 초점을 맞춘 『애프터이미지』처럼 특정 예술 형식에 집중하는 미술 저널들이 있다.

다양한 학술지에도 미술과 미술 서적에 대한 비평이 실린다. 또한 미술비평은 크고 작은 도시에서 발행되는 일간지와 전국적으로 배포되는 『타임』 『뉴스위크』 『배너티 페어』 『카노소어』 같은 잡지에도 정기적으로 실린다. 『뉴스위크』의 한 호에는 미술에 대한 기사 네 편이 실렸는데, 각각 현대미술관의 순회 사진전 〈안락한 가정의 즐거움과 공포〉, 크리스토의 〈우산―일본과 미국의 공동 프로젝트〉, 리처드 마이어가 설계

한 로스앤젤레스 게티센터의 새로운 본관 건축, 존 세일즈와 조디 포스터의 영화를 다룬 글이었다.[50]

비평지들은 세계와 미술, 미술비평에 대한 서로 맞물린 신념 및 가정을 드러내고 이데올로기적으로 다양한 태도를 취한다. 일부는 정치적, 미학적 이데올로기를 분명히 드러낸다. 예를 들어 『뉴 크라이티리언』은 우파의 입장을, 『옥토버』는 좌파의 태도를 취한다. 비평가는 이중 어느 한쪽에 글을 실을 것이다. 그리고 어느 한쪽에 속한 매체의 편집자는 관점이 다른 필자를 배제할 것이다. 하지만 이데올로기적 신념을 단정하기 어려운 경우도 있다. 태도가 행간에 숨어 있어 분명하게 표출되지 않고 비공식성을 띠기 때문이다. 비평에 대해 잘 아는 독자와 필자라면 비평의 정치적 맥락을 간파할 것이다.[51]

비평가들은 자신만의 미학적, 정치적 의제를 가지고 있으며 이를 언명하거나 암시한다. 암시하기는 하지만 언명하지 않을 경우에는 그들이 비평 대상으로 삼은 미술과 다루지 않는 미술을 보고 판단할 수 있다. 또 그들이 미술을 다루는 방식을 보고 알 수도 있다. 벤저민 부흘로는 "우리가 알고 있는 공식 미술사에 반하는 미술사를 읽고 다시 읽기"가 비평가로서 자신의 역할이라고 생각한다. "나는 비평가와 미술사가들의 핵심 과제가 당면한 현재의 미술사이든 과거의 미술사이든, 공인된 미술사를 다시 쓰는 것이라고 생각한다."[52]

수지 개블릭은 세계를 사회적, 환경적으로 해명하는 자신의 식견으로 인해 몹시 애를 먹는다. 그녀는 사회변화를 지향하는 미술비평가이다. "나의 흥미를 끄는 미술 작업은 실제 생활환경에 대한 개입이나 상호작용에 더 가깝다. 하지만 사회적 저항이나 정치적 위협의 특성

을 띠지는 않는다. (……) 이런 미술작품은 작가가 염두에 둔 관람자 또는 창조적 과정의 일부가 되는 관람자의 참여를 통해 완성된다. 상호작용하는 미술은 실제로 공동체를 형성할 수 있다."[53] 그녀는 모든 미술을 다원론적으로 옹호하는 것이 어떤 의미가 있는지를 묻는다. "내가 볼 때 다원론적 의제 또는 철학의 문제는 밀접한 관계와 상호 유대, 공동체에 대한 새로운 패러다임이 요구될 때 개인주의를 더욱 자초한다는 것이다." 따라서 개블릭은 샌디에이고의 헬렌과 뉴턴 해리던의 오염된 강을 되살리는 생태학적 프로젝트, 존 말피드와 노숙인과 함께하는 그의 연극팀 LAPD, 팀 롤린스와 K.O.S. 같은 예술 활동을 지지한다. 하지만 힐턴 크레이머는 정반대의 태도를 보여준다. 그는 "예술을 정치적인 목적에 끌어들이려는 시도에 반대하며 예술을 온전하게 보호"[54]하고자 한다.

이와 같은 다양성과 풍부함은 비평을 건강하게 만든다. 비평가들은 사회 속의 미술과 관련하여 많은 생각거리를 던져준다. 이들은 저마다 다른 배경과 신념, 예술에 대한 태도를 가졌기 때문에 다양성이 존재한다. 이 책 전체에 걸쳐서 다채로운 목소리들이 인용된다. 따라서 독자들은 자신이 동의하는 목소리와 동의하지 않는 목소리를 발견할 것이다. 비평을 읽고 또 미술작품을 보고 반응함으로써 미술에 대한 지식을 얻을 뿐 아니라 자신을 더 잘 이해할 수 있다. 독자들은 미술과 비평에 대해 곰곰이 생각해봄으로써 궁극적으로 자신의 비평적 목소리를 성장시키고 대화에 참여해야 한다.

비평가와 미술시장

1970년대 존 코플런스가 『아트포럼』 편집장을 맡고 있을 무렵 잡지 표지에 한 작품을 실으면 해당 작가의 전속 (상업) 갤러리로 작품 구입을 문의하는 전화가 줄 잇는다는 이야기를 들었다. 그는 잡지 표지와 관련해서 자신을 직접 찾아온 한 미술가에 대한 이야기를 전한다. "어느 날 점심 식사를 마친 뒤 맥스 코즐로프와 매디슨 가를 걷고 있었다. 화창한 봄날이었는데 갑자기 험상 궂어 보이는 수염을 기른 사람이 길을 막고는 '언제요? 언제냐구요?'라고 외쳤다. 루커스 사마라스였다. 그는 자신의 작품이 언제 『아트포럼』의 표지에 실릴지 알고 싶어 했다."[55] 코플런스는 또 다음과 같은 이야기도 들려준다. 1977년 코플런스가 『아트포럼』에서 해고되고 얼마 되지 않아 메트로폴리탄미술관 전시 개막식에서 레오 카스텔리를 만났다. 카스텔리는 자신이 그를 해고하게 했다고 털어놓았다. 자신의 갤러리가 지속적인 비평의 뒷받침을 받지 못했기 때문이라는 것이었다. 코플런스는 "최근의 미술 잡지 비평이 보도자료 같다는 것은 놀랄 일이 아니다"[56]라고 말했다.

코플런스의 언급은 독자들이 예술비평의 원천에 주의를 기울이고 비평가들과 비평을 싣는 언론 매체의 관심사를 파악해야 한다는 사실을 상기시킨다. 비평가들과 언론 매체는 그들이 비평하는 작품을 전시하는 갤러리와 미술관이 지불하는 광고 수익으로 먹고산다. 예를 들어 비평가들은 때로 전시 도록에 글을 쓰고 의뢰한 미술관에서 원고료를 받는다. 당연한 일이다. 원고를 청탁받았다고 해서 비평이 의심스럽다 할 수는 없지만, 지원을 받으면 해당 작품에 응당 호의적일 것이다. 이 점을

이해하면 비평가의 글을 읽고 특별히 호의가 담긴 주장에 주의를 기울일 수 있다.

히키는 비평가지만 한때 상업 갤러리를 운영했다. 그의 에세이 「거래」는 비평가의 역할을 포함해 미술계에서 사업이 어떻게 돌아가는지를 이해할 수 있는 상식적인 관점을 제공한다. 그는 뉴욕 현대미술관이 한 미술가의 작품을 소장할 때는 소도시의 미술관이 동일한 작품을 소장할 때보다 훨씬 더 큰 위험을 감수해야 한다고 설명한다. "레오 카스텔리가 어느 미술가와 일하기로 결정하고 갤러리에서 전시를 열기로 할 경우 카스텔리가 감수하는 위험부담은 웨스트 라스베이거스의 보브 아트 액자 상점보다 훨씬 더 커진다." 미술품 수집가가 카스텔리에게 작품을 구입하면, (카스텔리와 함께 일하기로 결정하기 전에) 해당 화가를 직접 발견하여 작품을 구매할 때보다 위험부담은 줄어드는 대신 더 높은 금액을 지불하게 된다. 다시 말해 카스텔리가 자신의 갤러리에 들여놓음으로써 작품의 가치는 높아지고 당신이 작품을 구매할 때 감수하는 투자 손실의 위험은 줄어든다. 하지만 카스텔리가 작품을 발견할 때까지 기다린다면 당신은 더 많은 금액을 지불하게 된다. 그리고 당신이 미술 잡지에 해당 작품의 비평이 실리길 기다린다면 더 많은 돈을 지불해야 한다. 한참을 더 기다려 뉴욕 현대미술관이 그 미술가의 작품을 카스텔리를 통해 구입하면 당신은 훨씬 더 많은 금액을 지불해야 한다. 누구나 이 작가의 작품을 갖고 싶어 하는데 딱 한 점만 남아 있을 경우 가격은 천정부지로 치솟게 된다. "당신은 미술작품에 돈을 지불하는 것이 아니다. 보증에 대해, 즉 당신의 투자에 대한 사회적인 확증과 이로 인한 위험 감소에 돈을 지불하는 것이다. 당신은 확실한 보장을 받으려고 돈을

지불한다. 확증(달리 말하면 보험)은 매우 비싸다. 왜냐하면 미술판에서는 누구에게나 모든 것이 위험하기 때문이다.”[57]

미술비평가는 특정 작품에 대한 관심과 가치를 끌어올림으로써 시장에서 일정한 역할을 담당한다. “긍정적이든 부정적이든 원초적 관심을 투자함으로써 특정한 미술작품에 대한 담론에 참여하는 ‘선수’ 자격을 얻게 된다. 따라서 모두가 제프 쿤스의 작품을 싫어하는 것처럼 보일지라도 사람들이 공개적으로, 오랫동안 그의 작품에 시간을 들이고 노력을 기울인다는 사실이 핵심이다. 이렇게 관심을 투자함으로써 사실상 우리가 좋아하는 미술가들의 작품보다 쿤스의 작품에 더 큰 중요성을 (그렇지만 열광할 정도는 아닌) 부여하게 된다.”[58]

히키의 견해에서 추론할 수 있는 한 가지 결론은 비평가들은 존경받을 만한 진실성을 가져야 한다는 사실이다. 히키가 볼 때 이 진실성은 앞서 제시된 바와는 다른 주장을 공개석상이나 지면에서 내놓는 위험을 무릅쓰는 용기에서 나온다. 히키는 다음과 같이 말한다. 비평가들은 “위험을 무릅써야 한다. 그렇다고 어떤 위험이든 감수하라는 뜻은 아니다. 만약 당신이 상당 시간 동안 ‘올바르지’ 않다면—다시 말해 당신의 주장이 위험을 감수하고 옹호한 예술작품에 대해 설득력이 없다면—당신의 노력은 하찮아지고 당신의 하찮은 행위에 돈을 바친 시민들은 거의 아무런 보상을 받지 못한다”.[59]

비평가들의 글이 공적 영역에 속하고 비평가들이 미술계로 불리는 공동체의 일원이기에 그들은 면밀한 공개 조사의 대상이 된다. 예를 들어 플래건스는 피터 셸달이 『뉴요커』의 미술비평가로 임명되고 제리 살츠가 그를 대신해 『빌리지 보이스』의 비평가가 되었을 때 특유의 재치를

발휘해『아트포럼』에 뉴욕 봄 시즌의 '라인업'을 소개하며 셀달, 살츠의 프로필을 야구 카드 형식으로 소개했다. 플래건스가 쓴 살츠에 대한 '최신 정보'에는 다음과 같은 내용이 담겼다. "최첨단에 서야 한다는 가벼운 강박을 빼면 그의 스윙에는 허점이 없다. 배우자 로버타 스미스 역시『뉴욕 타임스』의 미술비평가다. 따라서 그는 야구장에 있지 않을 때에도 체육관에 있는 셈이다." 플래건스는 살츠의 '약점'에 대해서는 다음과 같이 썼다. "특유의 타격 자세를 취하는 살츠의 모습를 기억하는 팬들은 거의 없을 것이다. 그는 힘을 기르고 반대 방향 필드에 나타난, 특히 새로움과 귀여움 '그리고' 영리함과 게으름으로 무장한 미술가들과 맞설 필요가 있다." 셀달에 대한 '최신 정보'는 이렇다. "가끔씩 거포가 되고 분명 공을 세게 칠 수 있지만 블루칩 동시대 미술가를 만났을 때 장타로 연결하지 못하는 경향이 있다."**60**

미술비평은 대개 수입이 좋은 직업은 아니다. 오직 몇 안 되는 필자들, 전국에 배포되는 시사 잡지와 주요 일간지에 고용된 사람들만 이 일로 생계를 꾸려갈 수 있을 것이다. 미술 잡지는 판매 부수가 적고 월간 단위로 발행되어 비평가들은 그저 부수입 정도를 얻을 뿐이다.『뉴요커』『배너티 페어』같은 잡지들은 미술 잡지들보다 판매 부수가 훨씬 많아서 더 많은 원고료를 지급하지만 대신 미술 기사를 가끔씩 싣는다.

비평을 출간하는 출판사는 진실해야 하고 이해 충돌을 피해야 하며 공정을 기해야 한다. 그래야 독자들이 진지하게 받아들일 것이다. 편집부 직원들은 어떤 미술가와 행사, 장소를 보도할지, 거기에 어느 비평가를 배정할지를 두고 의논한다. 전시를 앞두고 비평가를 선정하는 일은 비평가의 전문 지식과 관심사를 자신이 다루고 싶은 분야와 연결하

는 편집자에게 달려 있다. 또한 비평가가 기획안을 제출하고 편집자의 승인을 구할 때도 있다. 편집부 직원들은 편집의 특권과 재정 안정을 통해 관심을 기울이는 미술계의 다양한 면모를 긴 안목으로 책임감 있고 공정하게 보도하기를 바란다.

오늘날 미술시장에 비평가가 미치는 영향력은 대개 생각보다 훨씬 적다고 할 수 있는데, 잭슨 폴록을 적극적으로 홍보했던 1940년대의 클레멘트 그린버그에 비하면 분명 한참 못 미친다. 오늘날 관점이 판이하고 때로 모순되는 비평가들이 무수히 존재하지만 누구도 그린버그와 같은 월등한 힘을 가지고 있지 않다. 유명하고 존경받는 비평가가 알려지지 않은 신진 미술가의 작품을 부정적으로 평할 경우 전시를 통해 작품을 판매할 수 있는 가능성에 타격을 입힐 수도 있다. 자주 있는 일은 아니지만 해당 비평이 전시가 진행되는 동안 발표되면 특히 더 그렇다. 하지만 인정받는 비평가들이 자신들이 좋아하지 않는 무명의 미술가 전시에 대해 굳이 글을 쓸 가능성은 적다. 반대로 열광적인 반응을 보인 논평 역시, 대상이 신진 미술가이든 인정받는 미술가이든, 해당 미술가를 출세시키거나 작품 판매를 보장해주지는 못할 것이다.

미술비평의 역사

『미술 사전Dictionary of Art』에서 '미술비평art criticism' 항목을 설명한 제임스 엘킨스에 따르면 믿을 만한 미술비평의 역사도, 보편적으로 받아들여지는 정의도 없다.[61] 미술을 연구하는 학자들 중 일부는 명쾌하게 미

술사와 미술비평을 결합해 둘이 차이가 없다고 보는 반면, 미술비평에 미술사가 포함된다고 생각하는 학자들도 있다.

미술사가들이 한 미술가의 어떤 작품을 역사 서술에 포함하고 다른 미술가의 다른 작품을 배제했다고 해서 미술사가 모두 비평적이라고 말할 수는 없다. 어떤 미술사도 중립적이지 않다. 역사에 포함된 사실들은 모두 그것이 적어도 사실을 구성하는지, 그리고 이런 사실들이 역사에 포함될 만큼 중요한지를 둘러싼 판단에 달려 있기 때문이다.

그럼에도 이탈리아어로 쓰인 그라시와 페페의 책, 미술사가 리오넬로 벤투리가 1936년에 쓴 『미술비평의 역사』 같은 미술비평사를 다룬 책들이 있다.[62] 그라시와 페페는 미술비평의 역사를 플라톤에 대한 이야기로 시작한다. 반면 벤투리는 그보다 두 세기가 지난 시점에서 서술하기 시작한다. 벤투리는 크세노크라테스에서 시작해 키케로와 다른 그리스인, 로마인들을 거쳐 성 아우구스티누스, 토마스 아퀴나스 등을 지나 중세로 나아간다. 그의 논의는 이후 르네상스, 바로크, 신고전주의 미술을 거쳐 19세기와 20세기 초로 이어지고 입체주의와 초현실주의에 대한 비평적 고찰로 끝맺는다. 하지만 벤투리와 그라시, 페페는 미술사와 미술비평을 구분하지 않으며, 미술사와 미술비평 그리고 미술에 대한 철학적 글도 대체로 구분하지 않는다.

이 책은 역사적인 관점에서 과거나 현재의 미술비평을 다루지는 않는다. 동시대 미술비평의 단면을 살필 뿐이다. 이로써 미술비평을 쓰는 사람들과 비평 자체가 미술비평을 정의하게 하며, 다양한 주제, 다시 말해 대개 동시대 미술 및 전시와 관련 있거나, 더 오래된 미술이라도 오늘의 현실과 관련된 여러 주제를 다루는 비평가들에게 주목한다. 이

제 과거와 현재의 미술비평가 몇 사람을 살펴보자.

과거와 오늘날의 비평가들

조르조 바사리(1511~74)

이탈리아 르네상스시대 화가이자 건축가, 미술품 수집가, 작가이고『르네상스 미술가 평전』을 지었다. 『르네상스 미술가 평전』은 1550년에 두 권으로 발간됐으며 1000페이지가 넘는 분량에 건축, 조각, 회화 그리고 미술가의 삶을 담았다.[63] 이 책은 "최초의 미술사적 위업, 이탈리아 르네상스 연구를 위한 필수적인 원천 자료"[64]로 남아 있다. 『르네상스 미술가 평전』 덕분에 바사리는 미술사의 아버지로 인정받고 있다. 또 이 책이 연대순으로 정리한 미술가들의 전기를 뛰어넘기 때문에 바사리는 미술비평의 발전에서도 핵심 인물로 받아들여진다. 그의 말을 빌리면 『르네상스 미술가 평전』이 "좋은 것 중에서 더 좋은 것, 매우 숙련된 것 중에서 훌륭한 것"[65]을 식별했기 때문이다.

바사리의 비평적 안목에 따르면 라파엘로와 미켈란젤로의 작품은 이전의 모든 작품을 능가했다. 그는 두 사람이 일군 이상적인 수준에 비추어 다른 미술작품을 비교 평가한다. 바사리는 미켈란젤로의 작품이 완벽함을 구현했다고 보았다. 미켈란젤로가 1564년에 사망하자 바사리는 미술사가 끝나버린 것인지, 아니면 미술이 절정에 이르렀지만 미술사는 계속 써나가야 하는지를 판단해야 했다. (그가 인식한 16세기 미술의 '위기'는 20세기 '예술의 종말' 또는 아서 단토가 앤디 워홀의 1964년 작품

「브릴로 상자」와 동일시한 모더니즘 전통의 종말과 다르지 않아 보인다. 이에 대해서는 2장에서 살펴본다.) 바사리는 미술가들이 계속해서 작품을 만들 테니 이 창작 활동을 기록해야 한다고 생각했고 1568년 내용을 보충해 『르네상스 미술가 평전』의 증보판을 완성했다.

바사리는 미술가가 제작한 작품을 판단하고 감상할 수 있으려면 기법에 대한 지식이 있어야 한다고 생각했다. 그는 화가이자 삽화가였기에 미켈란젤로를 비롯해 미술가들과 친구가 되었다. 이를 통해 얻은 지식을 바탕으로 모자이크, 아치형 천장, 스테인드글라스 창 제작 같은 건축 기법, 청동 주물 제작 같은 조각 기법, 회화 기법에 대해 서술했다. 바사리는 다른 미술가들뿐 아니라, 작품을 보고 자신이 쓴 글을 읽은 모든 사람이 미술작품을 평가할 수 있는 기준을 제시했다. 바사리는 훈련된 눈의 감수성과 기법에 대한 지식을 평가 기준의 토대로 삼았다.

드니 디드로(1718~84)

프랑스의 작가이자 비평가, 철학자이다. 예술과 과학 분야를 다룬 백과사전인 『백과전서』(1751~65)를 편집한 인물로 가장 잘 알려져 있는데 사실은 근대 미술비평의 선구자이기도 하다.[66] 미술비평가로서 디드로는 개인의 관점을 분명히 드러냈다는 의미에서 현대적이었다. 작품에 대한 판단을 뒷받침하는 이유를 제시하면서도 자신의 관점이 정확하지 않을 수도 있음을 인정했다. 하지만 그의 글을 읽은 사람들이 나름의 교훈을 얻으리라 생각했다. 디드로는 일관된 미술이론을 제시하지는 않았고 지적으로 유연한 관점을 유지했으며 미술에 대한 독단적이고 절대론적인 입장을 피했다. 두 세기 전의 바사리처럼 눈으로 보는 법을 익혀야

하고 미술에서 취향의 발전은 관찰과 경험에 달려 있다고 생각했다. 그는 미술가들과 친구가 되어 작품 제작의 세부 사항을 공부했고 날카로운 관찰 능력을 연마했다.

디드로는 미술비평을 쓰는 일의 어려움을 인식했고, 회화나 조각의 본질을 언어로 옮기기란 불가능하다고 보아 미술에 대한 글에 한계가 있음을 인정했다. 또 미술작품은 언어로 묘사되기보다는 보여져야 한다고 생각했다. 재현에 치중하는 미술가는 실재를 충실히 묘사하는 방법을 고안해야 하는 도전에 직면하는 반면 비평가는 한 걸음 더 떨어져서 미술가가 묘사한 것을 포착해야 하는, 미술가보다 더 어려운 도전에 맞닥뜨린다. 디드로는 또한 글은 감정을 표현하기에 부족하다고 생각했다.

1759~81년에 디드로는 파리의 '회화와 조각 아카데미'가 2년에 한 번 개최하는 살롱전에 대해 쓴 글을 묶어 『살롱』(전 4권)을 출간했다.[67] 처음에 그의 글은 러시아의 예카테리나 2세, 프로이센의 프리드리히 2세 같은 독자들에게 배포되는 소식지 형태로 발간되었다. 이 소식지는 파리에서 판매되지 않아서 왕족과 아카데미의 검열을 피할 수 있었기에 자신의 의견을 자유롭게 표현할 수 있었다.

샤를 보들레르(1821~67)

프랑스의 시인이자 미술비평가로 일찍이 회화에 애정 어린 관심을 보였고 젊은 시절부터 미술비평과 철학을 좋아했다. 1845년과 1846년 살롱전, 1855년 만국박람회, 1859년 살롱전에 대한 비평을 썼다. 보들레르는 자신의 글쓰기가 "열정적이고 정치적이며 당파적"[68]이길 바랐다. 논

조가 거침없었으며 자신이 못마땅하게 여기는 작품을 제작한 미술가들을 거리낌없이 비난했다. 장 오귀스트 도미니크 앵그르도 그중 하나였는데 보들레르는 앵그르를 "아름다움을 주장하는 아마추어 웅변가"[69]라고 보았다. 도시인인지라 세계나 그림을 대하는 태도에 있어서 자연을 음미하는 취향과는 매우 거리가 멀었다. 그는 상상력과 이상주의에서 유래한, 보는 사람을 깊이 감동시킬 수 있는 미술을 옹호했으며 외젠 들라크루아의 작품에서 자신이 바라는 미술을 발견했다. "들라크루아는 젊은 시절부터 훌륭했다. 때로 더 섬세하고 때로 더 독특하며 때로 더욱 화가다운 화가였다. 하지만 항상 뛰어났다."[70] 보들레르는 들라크루아를 라파엘로, 미켈란젤로, 렘브란트 판 레인, 페테르 파울 루벤스에 견주었다. 그는 능숙한 기량과 인상적인 색채 활용, 풍부한 상상력과 지적이고 혁신적인 면모를 보이는 들라크루아에게 감탄했다. 또한 도시의 삶을 묘사한 오노레 도미에의 작품과 윌리엄 호가스, 프란시스코 고야의 작품에서 보이는 캐리커처에도 찬사를 보냈다.[71]

클레멘트 그린버그(1909~94)

『뉴욕 타임스』에서 비평가 데버라 솔로몬은 그린버그에 대한 이야기를 다음과 같이 시작한다. "클레멘트 그린버그만큼 큰 영향력을 행사한 미국의 미술비평가는 없었다." 솔로몬이 '형식주의의 대사제'라고 칭한 그린버그는 1940년대에 로버트 마더웰, 헬렌 프랑켄탈러, 모리스 루이스 같은 무명 미술가들을 널리 알린 것으로 잘 알려졌다. 특히 잭슨 폴록을 발굴한 사람으로 가장 유명하다. "두 사람은, 비평가들과 미술가들이 미국 회화가 결국 파리 미술을 능가할 수 있다고 믿었던 시대의 로맨스를

상징하며 그들의 식견은 옳았다."[72]

그린버그는 추상표현주의를 한껏 옹호했고 다음 세대의 미술비평가들을 위해 새로운 언어를 창안했다. 그는 정치적 의제 안에서 자신의 미학적 임무를 설정했다. 혁명적인 변화를 통한 사회 진보를 지향했고 예술 아방가르드가 이를 주도하기를 기대했다. 그린버그가 보기에 초기 추상표현주의자들은 개인의 의식에 의지하는 용기를 발휘했다는 점에서 혁명적이었다.[73] 그는 특히 대중문화가 대중적인 미술과 '키치'를 선호하는 현상에서 자본주의가 고급 문화에 끼친 부정적인 영향이 분명히 드러난다고 보고 이에 반대했다. 또 아방가르드 예술이 우둔한 자본주의사회의 가장자리로 옮겨가서 예술의 질을 저하시키는 영향력에 저항해야 한다고 생각했다.

솔로몬은 그린버그를 회화 율법을 전해준 '미술계의 모세'라고 부른다. 여기서 말하는 율법은 형식주의다. 다시 말해 그린버그는 회화의 형식에서 주의를 산만하게 하는 환영, 주제, 미술가의 감정, 이야기 등을 비워내야 한다고 생각했다. 솔로몬은 또한 그를 미술계의 앤 랜더스 _{고민 상담 칼럼을 집필한 미국의 칼럼니스트}라고도 부른다. 그가 "수많은 미술가들에게 조언하고 상담을 해주며 구슬렸기" 때문이다. 그는 미술가들과 친구가 되었고 대화를 나눴으며 어떻게 그려야 하는지에 대해 충고했다.[74]

그린버그가 세상을 떠난 뒤에 애덤 고프닉은 그를 '막강한 비평가'라고 불렀고 그에게는 미학적 감식안보다 강력한 팔꿈치가 있었다고 평가했다.

진실은 이것이다. 미술비평에서 '눈'으로 여겨지는 것이 사실은 다른 것

인 경우가 많다. 때로 눈은 실상 코, 즉 무언가의 원천을 밝힐 수 없는 경우 특성을 냄새 맡을 수 있는 능력이다. 때로 눈은 실상 입, 즉 세부에 많은 주의를 기울이지 않고 시각적 인상을 은유로 전환하는 능력이다. 때로 눈은 실상 팔꿈치이다. 그린버그의 경우가 여기에 해당한다. 그는 그림 앞에 모여 있는 사람들과 주입받은 견해들을 밀치고 나가 독창적인 판단을 내릴 수 있는 능력이 있었다. 그의 눈은 약했을지 모르지만 팔꿈치의 힘은 엄청났고 어떤 면에서 이는 반대 경우 못지않게 훌륭했다.[75]

그린버그는 추상표현주의자들 외에 1960년대에 "면field" 회화라고 불린, 모리스 루이스, 케네스 놀런드, 줄스 올리츠키, 래리 푼스의 건조하고, 평면성의 문제를 해결한 미술을 홍보했다. 그는 올리츠키를 "생존하는 가장 위대한 화가"[76]로 치켜세웠다.

그린버그는 부모의 권유 없이도 네 살 때부터 그림을 그렸고, 1930년 시러큐스대학교에서 문학 학사학위를 취득했다. 이후 대공황기에 뉴욕시로 이주해 라틴어와 독일어를 독학했고 책을 번역하며 생활비를 벌었다. 그는 뉴욕 아트스튜던츠리그에서 넉 달 동안 미술을 공부했다. "거기에서 짧은 시간 동안, 미술교육을 받은 대부분의 미술사가들보다 훨씬 더 많은 것을 배웠다."[77] 1937년 그린버그는 관세사로 일하면서 남는 시간에 문화에 대한 에세이를 썼다. 이 에세이는 뉴욕의 지식인들 사이에서 인기 있던 잡지 『파르티잔 리뷰』에 발표되었다. 또 『네이션』에도 기고했다. 그는 미술비평을 쓰는 법을 배운 경험에 대해 다음과 같이 말한다. "나는 공개적인 언론의 장에서 독학했지만 미술비평은 혼자 힘으로 하는 것이지 학교에서 배울 수는 없다. 당시 나는 내 취향에 대

해 자신만만했다." 그는 미술가들을 직설적으로 비난해 많은 사람을 격분시켰다. 1946년 『네이션』에서 조지아 오키프의 작품을 부정적으로 논평한 후에는 오키프의 남편 앨프리드 스티글리츠에게 분노 어린 편지를 받기도 했다. 그린버그는 다음과 같이 썼다. "그녀의 작품에는 내재적 가치라 할 만한 것이 거의 없다. 작품에서 가장 뛰어난 부분이라 해도 채색한 사진에 지나지 않는다."[78]

그린버그의 비평은 논란의 여지가 있다. 오늘날 많은 비평가들이 그가 기여한 바에는 존경을 표하지만 엄격한 형식주의는 거부한다. 너무나 편협하고 강압적이라 그의 형식주의적 미술 개념은 종종 도전을 받는다. 톰 울프는 『현대미술의 상실』에서 풍자적 유머로 그린버그를 조롱했다.[79] 크라우스와 T. J. 클라크는 "미술이 정치적인 세계의 높은 곳에 있는 아주 매끄럽고 자족적인 거품 방울이라고 말하는 그 비평가에게 분개한다".[80] 또한 그린버그는 일부 의심스러운 행보를 보여주었다. 그는 미술가들의 작업실을 방문해서 노골적으로 그림 그리는 방식에 대해 조언했다. 이는 전문 비평의 경계를 넘어선 행위로 보이며 비판적 거리와 객관성에 대한 의문을 불러일으킨다. (하지만 놀런드는 자신이 받은 조언에 대해 다음과 같이 말한다. "나는 그린버그의 제안을 매우 진지하게 받아들이겠다. 하지만 다른 사람의 조언은 더 진지하게 받아들이겠다.")[81] 그린버그는 또한 자신이 글을 쓴 미술가들이 선물로 준 작품을 받았다. 비평가들이 미술가에게 작품을 받는 행위는 윤리 문제를 불러일으킨다. 그린버그는 개인의 경제적 이득을 위해 미술시장을 교란했다는 비난에서 자유롭지 못하다.

1947년 그린버그는 데이비드 스미스의 유산 관리자로서 스미스

의 미완성 조각 몇 점에서 채색된 색을 벗겨낸 뒤 "훨씬 더 나아 보였다"[82]고 논평했다. 또한 1962년 모리스 루이스가 사망한 뒤에는 루이스가 그린 줄무늬를 어느 부분에서 잘라낼지를 결정해 작품 몇 점을 완성했다. 비평가와 미술가의 관계의 한계를 묻는 질문에 그는 다음과 같이 대답했다. "비평가가 할 수 없는 일이란 여자 친구를 칭찬하는 글을 쓰는 것이죠"(그는 1950년대에 헬렌 프랑켄탈러와 사귀었다).[83] 비평가와 미술가들, 그리고 이들의 작업과 미술시장의 밀접한 관계와 모호한 경계는 비평의 신뢰도를 떨어뜨리는데, 당연히 그린버그의 시대보다 오늘날 훨씬 더 많은 눈총을 받는다.

그린버그는 자신의 비평 작업에 대해 다음과 같이 말한다. "미술에 대한 당신의 반응은 당신이 선택하는 게 아니라 당신에게 주어진다. 당신은 용기와 대담함을 갖추고, 좋은 것과 나쁜 것의 차이를 말하는 방법을 이해하는 데 힘을 쏟아붓는다. 이것이 내가 아는 전부이다."[84] 그의 주장은 막힘이 없다. 그는 줄리언 슈나벨에 대해서 "그는 재능이 전혀 없지는 않지만 이류다"라고 말했고, 이후 다음과 같이 말하기도 했다. "로이 릭턴스타인은 이류 화가다. 그의 그림은 이류처럼 보인다. 기껏해야 이류이고 변변찮을 때는 정말 형편없다. 그뿐이다. 슈나벨은 그림을 그릴 수는 있지만 작품은 끔찍하다. 데이비드 살리는 맙소사, 형편없는 화가다."[85]

그린버그는 1994년 뉴욕에서 숨을 거뒀다. 1998년 플로렌스 루벤펠드가 그의 전기를 발표했고, 그린버그의 글을 정리한 『클레멘트 그린버그─에세이 및 비평 모음집』이 출간되었다.[86]

로런스 알로웨이(1926~89)

팝아트(1950년대 후반에 팝아트라는 용어를 만들었다)에 대한 선구적인 글과, 일찌감치 릭턴스타인, 로버트 라우셴버그, 제임스 로젠퀴스트, 앤디 워홀, 클래스 올덴버그, 짐 다인, 재스퍼 존스 같은 미술가들의 작품을 인정하고 지속적으로 비평 분석하면서 이름을 알렸다.[87]

알로웨이는 1926년 런던에서 태어났고 1989년에 세상을 떠났다. 학위는 없었지만 열일곱 살 때 런던대학교에서 미술사 야간 수업을 들었고, 이후 『아트뉴스』와 『리뷰』에 미술 논평을 쓰기 시작했다. 그의 주요 관심사는 미국 미술이었지만 줄곧 『아트뉴스』와 『리뷰』에 영국 미술에 대한 글을 썼고 1950년대에는 『아트 인터내셔널』에도 기고했다. 그는 1961년에 미국을 방문했고 1962년부터 1966년까지 구겐하임미술관의 큐레이터로 일했다. 그가 구겐하임미술관에서 기획한 전시로는 〈윌리엄 바지오테스 추모전〉, 바넷 뉴먼의 〈십자가의 길〉, 그가 '시스테믹 페인팅Systemic Painting'이라 칭했던 하드에지hard-edged와 색면 회화 전, 장 뒤뷔페 전 등이 있다. 그는 1968년 뉴욕주립대학교 스토니브룩캠퍼스의 미술사 교수가 되었고 1981년까지 20세기 미술을 가르쳤다. 뿐만 아니라 1971년부터 1976년까지 『아트포럼』의 객원 편집자를 맡았고 1968년부터 1981년까지 『네이션』에 정기적으로 미술비평을 기고했다.

알로웨이가 쓴 책으로는 『미국의 팝아트』『1945년 이후의 미국 미술의 주제들』『로이 릭턴스타인』이 있으며, 도널드 쿠스핏이 비평가들의 글을 엮은 유명한 문집 시리즈에 그의 책『네트워크―미술과 복잡한 오늘날』이 포함되었다. 알로웨이의 저술 중 특히 중요한 글로「확장하고 사라지는 미술작품」「미술비평의 효용과 한계」「1970년대 여성 미술」

「여성 미술과 미술비평의 실패」를 꼽을 수 있다.[88]

　　미술을 일상의 삶과 분리하고 고양하려 한 그린버그와 달리 알로웨이는 미술과 사회의 결합을 추구했다. "나는 미술을 문화의 다른 영역과 분리할 수 있다고 생각하지 않는다."[89] 알로웨이는 미술의 다양성을 높이 평가했고, 추상미술을 주장한 그린버그의 견해가 제한적이라며 반대했다. 또한 더 폭넓은 문화 연구와 분리된 미술비평에도 반대했다. 잘 드러나지 않는 미술, 특히 아프리카계 미국인, 푸에르토리코인, 여성의 미술에 비평적 관심을 기울여야 한다고 강조하면서 미술비평은 모든 종류의 미술을 고려해야 한다고 주장했다.

　　알로웨이는 미술작품을 해석할 때 "미술가의 의도와 관람자의 해석의 상호작용"[90]에 관심을 기울였다. 또 미술가의 사회적 배경과 미술가가 토대로 삼고 있는 이념, 미술가의 작품에서 분명히 드러나는 개념적 발전을 살폈다. 더불어 작품에 대한 다른 미술가들과 비평가들의 언급에서 도움을 받았고 미술가의 작품을 해석할 때 미술가 본인의 언급도 자유롭게 활용했다. 하지만 "미술가의 손을 떠난 작품의 의미를 결정하는 것은 관람자의 역할"이라고 생각했다. 그는 "이것이 완벽한 해석이 가능하다고 여기는 미술 (감상) 경험을 전적으로 거부한다"고 믿었다. 그리고 해석의 유연성이 "단일한 의미와 절대 기준을 내세우는 독단적인 선언보다 낫다"고 강조했다. 미술작품을 판단하는 그의 제1의 기준은 작품의 소통력이다. 한 예로 그는 대다수의 여성 미술을 옹호했는데 여성 미술이 '여성의 사회적 경험'을 다루기 때문이다.

힐턴 크레이머(1928~)

1965년부터 1982년까지 『뉴욕 타임스』에 미술비평을 기고했다. 1982년 『뉴욕 타임스』를 떠나 잡지 『뉴 크라이티리언』을 창간했다. 『뉴욕 업저버』에 매주 글을 썼고 현재 『코멘터리』에도 기고하고 있다. 크레이머의 글을 모은 책 『모더니즘의 승리—미술계, 1987~2005』[91]에 대한 서평에서 앤터니 줄리어스는 크레이머가 여전히 20년 전의 사고 방식을 답습하고 있다고 말한다.[92] 수지 개블릭은 크레이머를 직설적인 보수 비평가라고 말한다. 개블릭에 따르면 크레이머는 태풍이 휘몰아치듯 말하고 자신을 "예술 가치의 핵심인 미적 자율성과 질에 의해 규정되는 잘 연마된 보편적 기준, 사회에 맞서는 천재 예술가의 원형적 모델, 그리고 시각에서 생성된, 시각 중심의 미술 패러다임을 믿는 불굴의 대문자 M 모더니스트Modernist"[93]로 설명한다. 하지만 이런 특징은 오늘날 미술계에서 도전받고 있다. 포스트모더니즘이 모더니즘과 대립각을 세우고 있고, 동시대 비평가들은 대체로 미술을 인간의 다른 행위들과 구분하지 않으며, 도덕적 가치와 미적 가치도 구별하지 않는다. 많은 사람이 '질'을 기준으로 삼는 이유가 백인 이성애자 남성 미학의 우월함을 유지하기 위한 구실이 아닌가 의심한다. 일반적으로 걸작으로 꼽히는 작품 목록은 서양 미술작품에 과도하게 쏠려 있고 다른 문화권의 미술작품은 평가절하한다. 이제 천재라는 개념은, 대개 미술가 개인의 작품에 다른 예술과 예술가들이 영향을 미친다는 믿음으로 대체되었다. 또 현재 제작되고 있는 많은 작품이 미학적 시각뿐만 아니라 사회적 지식에 바탕을 두고 있다.

　하지만 크레이머는 미술의 정치화에 단호히 반대하고 사회와 문화

의 변화를 지향하는 미술을 거부한다. 미술 자체를 목적으로 할 때 최고의 미술이 탄생한다고 여긴다. 그는 미술이 해결할 수 있고 해결해야 하는 유일한 문제는 오직 미학적 문제뿐이라고 생각한다. 또 미술에 단 하나의 도덕적 책무가 있다면 작품을 만드는 최상의 능력을 실행하는 것이라고 보았다. 크레이머는 형식주의적 기준을 고수하고 자신이 일컫는 '혁신의 에토스', 곧 혁신이 미술작품 제작 과정에서 주요한 동력이 되어야 한다는 개념을 믿는다.

휘트니미술관 관장 데이비드 로스는 크레이머에 대해 다음과 같이 말한다. "크레이머는 아마도 지난 30년 동안 새로운 미술은 어떤 것도 마음에 들어하지 않았고 내가 보기에는 오래된 미술 취향을 가진, 엄청난 재능의 신보수주의 비평가이다. 나는 그가 마음을 열어 현재 만들어지는 작품들을 보고 질을 인식하기를 바라지만 유감스럽게도 그런 일은 결코 일어나지 않을 것이다."[94] 비평가 리파드는 에이드리언 파이퍼, 리언 골럽, 낸시 스페로, 메이 스티븐스, 한스 하케, 아말리아 메사베인스, 수전 레이시 같은 여성주의 미술가, 유색인종 미술가를 높이 평가한다. 반면 크레이머는 화가painter를 선호하고 리처드 디벤콘, 프랑켄탈러, 빌 젠슨[95], 앙리 마티스, 폴록, 크리스토퍼 윌마스, 카츠[96]를 높이 평가했다.

크레이머는 우연한 계기로 비평에 발을 들여놓았다. 대학교에서 문학과 철학을 공부했으며, 보스턴미술관의 인도와 인도네시아 미술 컬렉션에 깊은 관심이 생겨 미술사를 독학했고 가르치기도 했다. 컬럼비아대학교 대학원에서 비교문학과 철학을 공부해 영문과 교수가 되었고 문학비평을 썼다. 그런데 1953년 『파르티잔 리뷰』에 미술비평에

대한 글을 쓴 이후로 미술비평을 써달라는 청탁이 점차 늘어났다. 이후 1950년대 후반 『아츠 매거진』의 편집자가 되었고 1965년에는 『뉴욕 타임스』의 미술비평가가 되었다. 그는 『지식인의 황혼기―냉전 시대의 문화와 정치』 『추상미술―문화사』를 비롯해 문집 『아방가르드의 시대―미술 연대기, 1956~1972』 『속물들의 복수―미술과 문화, 1972~1984』를 집필했다.[97] 그는 오늘날의 미술에 대한 글쓰기를 "이론적인 헛소리, 상업적인 광고 또는 정치적인 신비화"[98]라고 평가절하한다.

루시 리파드(1937~)

『은총과 저주』 『다져진 길 위에서』를 비롯해 많은 책을 썼다.[99] '은총과 저주'는 본래 중앙아메리카에서 시작되어 7년에 걸쳐 진행된 프로젝트로, 카리브해 지역에서 시작해 라틴아메리카 전역을 거쳐 북아메리카에서 여정을 마쳤다. 이 프로젝트를 담은 같은 제목의 책은 미국 주변국의 수백 명에 이르는 유색인종 미술가들만을 다룬다. 이들 대부분은 잘 알려져 있지 않으며 모두 현 사회 상황에 반대하는 입장을 견지한다. 메이어 라파엘 루빈스타인은 리파드의 책을 다음과 같이 평했다. "미래 미국 문화의 미술에 대한 이 서론은 그린버그의 『예술과 문화』 이후로 미국 미술비평가의 가장 중요한 저작이 될 것이다."[100]

하지만 모든 비평가들이 루빈스타인처럼 리파드의 글을 환영하지는 않았다. 크레이머는 그녀의 글을 "노골적인 정치 선전"[101]이라고 일축했다. 하지만 이는 크레이머와 리파드가 합치되는 지점 중 하나일 수 있다. 리파드는 선전원이라는 꼬리표를 받아들인다. 「선전을 위한 몇 가

지 선전」에서 이렇게 말한다. "여성주의 선전의 목표는, 이 단어를 널리 퍼뜨리고 우리가 무슨 일을 하고 있는지 자각하고 있을 때조차 우리를 폄하하고 통제하는 가부장적 선전에 대해 모든 여성들이 저항할 수 있는 조직적 구조를 제공하는 것이다."[102] 그녀는 권력을 가진 사람들은 선전과 미술의 분리를 유지하고 싶어 한다고 주장한다. "미술계에는 이 둘의 분리를 유지하고, 미술가들이 정치적 관심과 미학적 가치를 상호 배타적이고 기본적으로 양립할 수 없는 것으로 보게 만들며, 사회 변화에 대한 우리의 헌신을 인간적 약점, 다시 말해 우리의 재능과 성취가 부족한 데서 기인한 행위로 생각하게 만드는 매우 효과적인 압력이 존재한다."[103] 리파드는 「헤드라인, 하트라인, 하드라인—행동주의로서 지지하는 비평」에서 자신이 좌파이고 여성주의자이며 사회 변화를 위해 일한다는 점을 인정한다. 특히 "귀 기울이지 않는 목소리, 보이지 않는 이미지, 또는 무시받는 사람들"[104]을 찾아내고 알린다. 『은총과 저주』는 이러한 비판적 신념을 구현한 작업이다.

리파드는 사회적으로 반대 입장을 가진 미술가들과 연대한다. 이 미술가들의 작품 역시 종종 선전으로 폄훼당한다. 그녀는 선전을 긍정적인 용어로 되돌리길 바라며 이 단어를 교육과 동일시한다. 또 비평적 중립은 신화이고, 모든 비평가는 당파적이며, 자신의 접근 방식은 특정한 관심사와는 거리가 멀다고 주장하는 비평가들의 비평보다 더 솔직할 뿐이라고 생각한다.

로절린드 크라우스(1941~)

미술사가이자 비평가, 왕성한 활동을 펼치는 필자로서 데이비드 스미

스에 대한 논문을 바탕으로 쓴『금속 작품의 종착점』을 비롯해『현대 조각의 흐름』『아방가르드의 독창성과 모더니즘의 다른 신화들』『총 각들』『시각적 무의식』『피카소의 종이』『북해에서의 항해—포스트매 체 조건 시대의 미술』『지속 기록』등을 발표했다. 또한 핼 포스터, 이 브 알랭 부아, 벤저민 부클로와 함께 최근 미술에 대한 중요한 역사적 연구서『1900년 이후의 미술사—모더니즘, 반모더니즘, 포스트모더니 즘』[105]을 저술했다.

크라우스는 미술비평 전문가로 활동을 시작했는데 초기에『아트 인터내셔널』『아트 인 아메리카』에 기고했고 뛰어난 동료인 아넷 마이 켈슨, 바버라 로즈, 마이클 프리드와 함께『아트포럼』에도 비평을 썼다. 그녀는 미니멀아트에 집중했다. 1976년 크라우스와 마이켈슨은 매우 지 적인 비평 잡지『옥토버』를 창간했다.『옥토버』는 '예술/이론/비평/정치' 라는 부제를 단 계간지로 프랑스 이론의 영향을 받았으며 지금도 발행 되고 있다. 이 잡지에는 갤러리 광고가 없고 따라서 경제적 부정을 의심 받지도 않는다. 반면『아트포럼』은 광고주인 갤러리에 소속된 미술가들 을 홍보하는 표지를 '판매'한다는 의심을 샀다.

크라우스의 지성에 영향을 받은 부클로와 부아는 유럽에서 뉴욕으 로 건너왔다. 크라우스는 현대미술사를 가르치는 교수로서 포스터와 부 클로, 더글러스 크림프의 박사학위논문에 대해 조언했다. 이들은 오늘 날 중요한 비평가로 활동하고 있다. 이 비평가들 역시 미술사를 가르치 며 미술비평과 이론을 생산하는 제자들을 양성하고 있다.

크라우스와 동료들은 미술작품에 대한 탄탄한 형식적 분석을 바탕 으로 글을 쓴다. 크라우스는 초기에 클레멘트 그린버그와 형식주의의 영

향을 받았다. 하지만 그린버그가 스미스 사후에 조각작품을 수정한 일이 일부 원인이 되어 그린버그와는 결별했다. 그녀와 동료들은 해럴드 로젠버그가 지지하는 시적이고 주관적인 비평을 피했는데, 한 예로 시인이자 비평가인 프랭크 오하라의 비평을 멀리했다. 크라우스의 형식주의는 모리스 메를로퐁티, 페르디낭 드 소쉬르, 자크 라캉, 자크 데리다, 조르주 바타유, 롤랑 바르트 같은 프랑스 이론가들의 영향을 받았다. 그녀가 철학적 미술비평과 본인이 기획한 전시에서 이 이론가들의 이름을 언급한 데 힘입어 프랑스의 사상이 상당수 비판적 담론의 전면에 나오게 되었다. (이론과 미술비평의 관계를 살피는 2장에서 이 점을 다룬다.)

알린 레이븐(1944~2006)

자신의 비평을 모은 문집에 『가로지르기—여성주의와 사회적 관심사의 미술』[106]이라는 제목을 달았다. 이 책은 쿠스핏이 편집한 주요 미술비평가들의 문집 시리즈에도 포함되었다. 레이븐은 미술사를 뛰어넘어 사회적, 미학적 아방가르드에 대해서도 글을 썼다. "가로지르기는 수백 명의 미국 미술가들이 존재하는 새로운 영역으로 나서는 여행이다. 그들은 여성주의와 사회 변화의 가능성에서 영감을 받는다."[107] 쿠스핏은 미술로 표현되는 여성의 문제들과 관련된 레이븐의 '치열한 고뇌'의 논조를 높이 평가한다.

레이븐은 자신의 글에 대해 다음과 같이 말했다. "나는 미국의 외교 정책부터 노화에 이르기까지 오늘날 우리가 당면한 사회문제를 미술과 함께 논의해왔다."[108] 그녀는 "작품 자체의 미학적 대상성보다 더 큰 대의를 위한" 미술 그리고 "기쁨을 줄 뿐만 아니라 행동하도록 영향

을 미치고 영감을 주며 교육"하려는 미술을 추구했다. 그녀가 다룬 미술가로는 레슬리 라보위츠, 베티 사르, 미리엄 샤피로, 애니 스프링클, 페이스 와일딩, 하모니 해몬드, 주디 시카고, 메리 데일리, 메리 베스 에델슨, 셰리 골크, 수전 레이시가 있다. 레이븐은 미술 안의 폭력, 포르노그래피, 가정 내 여성의 역할, 폭식증, 성폭행, 의식, 여성의 퍼포먼스아트에 나타나는 초자연성, 미술의 치유력, 가사노동의 문제 그리고 1970년대 대중문화 등을 다루었다. 또한 릴리 톰린에 대해서도 글을 썼다. 그녀는 문체를 자유롭게 구사하며 유희했는데, 때로는 자신의 목소리를, 때로는 다양한 사람들의 목소리를 이용하며 같은 글에서 다양한 활자체를 활용해 함께 엮는다. 레이븐은 『아츠』 『위민스 리뷰 오브 북스』 『빌리지 보이스』 『뉴 아트 이그재미너』 『하이 퍼포먼스』에 기고했다.

　레이븐은 미술 석사학위와 박사학위를 취득했고 1970년대 초 미술사가로서 시카고, 샤피로와 함께 캘리포니아예술대학에서 여성주의 미술 프로그램을 맡았다. 또한 시카고, 쉴라 드 브레트빌과 함께 여성을 위한 독립 미술학교인 페미니스트 스튜디오 워크숍과 여성 문화를 위한 공공 센터인 우먼스 빌딩을 설립했다. 이외에도 여성 문화를 위한 잡지 『크리설리스』의 편집을 맡았다. 그녀는 1983년 뉴욕으로 돌아갔다. "현재 나의 목표는 작품에 대한 나의 관점과, 개인의 자유와 사회정의에 헌신하는 미술가들에 대한 생각을 미술 관람객과 일반 독자에게 제공함으로써 그들이 변화를 일구는 데 참여하도록 하는 것이다."[109]

　레이븐의 문집 머리글에서 쿠스핏은 다음과 같이 말한다. "가장 뛰어난 여성주의 미술에는 미술의 치유력에 대한 믿음이 내포되어 있다. 여성주의 미술은 가부장적 사회의 폐해로 인해 심리적으로—때로는 신

체적으로— 상처 입은 여성들을 치유하고자 한다."[110] 레이븐은 성폭행 피해자였다. 1972년 시카고가 감독을 맡은 퍼포먼스작품 「세정식洗淨式」의 준비를 돕기 위해 로스앤젤레스에 방문하기 일주일 전에 사건이 일어났다. 「세정식」에는 성폭행 경험을 이야기하는 여성들의 육성 기록이 포함되었다. "나는 여성의 경험을 드러내고 말하고 표현하고 널리 알리는 것에 기초를 둔 여성주의 미술작품의 제작 과정에 참여했다."[111] 13년 뒤 레이븐은 콜럼버스의 오하이오주립대학교에서 열린 전시 〈성폭행〉의 도록에 글을 써달라는 요청을 수락했다. 이 전시는 20명의 여성 미술가들이 성폭행을 주제로 제작한 작품을 선보였다. 자신의 이야기를 진술하게 고백하는 에세이에서 레이븐은 이 프로젝트에 대해 느낀 불안감을 솔직히 시인했다. "나는 콜럼버스로 향하는 비행기를 타고 싶지 않았다. 몸이 좋지 않다고 말할까…… 이 대화에서 저 대화로 넘어가면서 나는 무장해제한 상태로 그들의 '이야기들'과 나의 13년 전 잔인한 경험에 마음을 열었다. 그때까지 13년 전의 경험이 내 삶을 이해하는 가장 중요한 순간이자 이후 나의 모든 행동에 동기를 제공한 중심축이었다. (……) 나는 성폭행을 다룬 글을 단 몇 줄도 제대로 읽을 수 없었다. 성폭행 장면이 암시되면 극장을 떠나거나 텔레비전을 꺼버렸다…… 치유. 결코 치유되지 않았다."[112]

비평의 정의

앞에서 살펴보았듯이 비평에 대한 서로 다른 시각에도 불구하고 비평

을 정의하기는 미술을 정의하기보다 쉽다. 결국 비평가들이 한 일과, 그들이 자신이 하는 일이라고 말한 것을 토대로 비평을 정의할 수 있을 것이다. 콜먼은 비평을 '이미지와 이야기의 상호 교차'로 정의하며 다음과 같이 덧붙인다. "나는 온갖 종류의 사진 이미지를 자세히 들여다보고 이 이미지들이 내게 느끼고 생각하고 이해하도록 고무하는 것을 언어로 정확히 짚어내려 할 뿐이다."[113] 쿠스핏 역시 이와 유사한 이야기를 한다. 왜 "우리는 미술가의 다른 이미지가 아닌 성모자의 이미지에 반응하는 걸까? 왜 우리는 다른 질감이 아닌 특정 질감을 좋아하는 걸까"[114] 그의 이야기는 계속 이어진다. "미술작품이 우리 안에 유발하는 효과, 이 매우 복잡하고 주관적인 상태를 분명히 표현하려 애쓰는 것이 비평가가 짊어진 임무의 일부, 아마도 가장 어려운 과제일 것이다."

도어 애슈턴은 비평가로서 "나를 매료하는 것, 나를 감동시키는 것을 이해하기"[115]를 열망한다고 말한다. 히키는 자신의 비평에 대해 다음과 같이 말한다. "나는 대상을 본다. 본 것을 장면으로 형상화한다. 장면을 언어로 표현하고 이 상황에 적합하다고 여기는 추측과 특별한 논증을 모두 덧붙인다."[116] 로버타 스미스는 자신의 비평에 대해 다음과 같이 말한다. 비평은 때로 "무언가를 가리키는 것과 같다. (……) 비평의 가장 좋은 점 한 가지는 때로, 어쩌면 자주, 아직 쓰인 적 없는 대상, 당신이 아는 새로운 미술가의 새로운 그림이나 알려지지 않은 미술가의 새로운 작품에 대해 글을 쓰게 된다는 것이다."[117]

알로웨이는 미술비평가의 역할을 "새로운 미술의 서술과 해석 그리고 평가"[118]라고 정의했다. 그는 새로움을 강조했다. "미술비평의 주제는 새로운 미술 또는 적어도 최근 미술이다. 대개 비평은 처음으로 글

로 쓰인 반응이다." 그는 미술비평이 짧은 미술사이자 그 시점에서 이용할 수 있는 객관적 정보라고 이해했다. "비평과 미술작품 제작의 시간차가 크지 않다는 사실이 미술비평에 특별한 성격을 부여한다." 그는 역사가의 역할과 비평가의 역할을 구분했다. "비평가들이 과거의 미술을 즐긴다 해도 과거의 미술에 대한 그들의 글이 미술사가들의 글에 비해 결정적인 역할을 할 가능성은 낮다." 알로웨이는 특별히 묘사의 중요성을 강조하면서도 묘사와 평가 사이에서 균형을 유지하기를 바랐다. 그는 비평가의 역할은 "설익은 평가와 편협한 전문화보다는 묘사와 개방적인 태도"라고 생각하며 "좋고 나쁨"[119]을 말하는 것과는 거리를 두려 했다.

과거 『아트포럼』의 편집장이었고 현재 『플래시 아트』에 기고하는 로버트 핀커스위튼은 새로운 미술을 다룰 필요성에 동의한다. "나는 비평가의 과업이 본질적으로 새로운 것을 가리키는 거라고 생각한다. (……) 당면한 진짜 문제는 새로운 유형의 비평이 아니라 지난 몇 년 동안 회화와 조각에 일어난 일이다."[120] 그는 미술가에게 공감하는 것이 핵심이라고 생각한다. "새로움에 대한 인식은 미술가에 대한 열정적인 공감과 함께 이루어져야 한다. 비평가는 의무적으로 미술가의 경험을 개인의 책임, 공익, 필요하다면 공동의 목적으로 받아들이는 정도까지 나아가야 한다. 비평가는 상상력을 발휘해 미술가가 되어야 한다."[121] 그가 선택한 표현 방식은 시간순으로 정리하고 기록하기, 즉 "생각하거나 느낀 것을 기록하기"[122]이다.

비평가들은 미술작품을 평가하는 일의 중요성에 대해 서로 다른 견해를 보인다. 앞에서 살펴보았듯이 알로웨이를 비롯해 일부는 평가를 최소화한다. 그린버그는 "미술비평가의 제1의 임무는 가치를 평가하는

것이다"[123]라고 강하게 주장한다. "가치 평가도 하지 않고 돌아다닐 수는 없다. 가치를 평가하지 않는 사람들은 얼간이들이다. 당신이 어린아이가 아닌 이상, 어떤 의견을 가지는 것이야말로 흥미로운 사람이 되기 위한 가장 중요한 요건이다." 로버타 스미스는 이보다는 단호함이 덜하긴 하지만 이 의견에 동의한다. "당신은 생각한 것에 대해 글로 써야 한다. 의견은 묘사보다 더욱, 아니 묘사만큼 중요하다."[124] 또 다음과 같이 덧붙인다. "당신은 또한 좋아하지 않는 것을 통해 역으로 비평가로서 당신 자신을 정의한다."

조애너 프루는 비평에는 직관이 필요하다는 점을 웅변한다.

미술비평은 지적 능력에 특권을 부여하는 여타 분야와 마찬가지로 대개 직관에 의해 저절로 생겨나는 앎, 즉 마음뿐 아니라 감각, 경험에서 유래하는 지식을 허용하지 않는다. 신경은 몸 구석구석과 연결되어 있고 지식의 단편인 감각을 뇌로 전달한다. 심장으로 돌아왔다가 심장에서 뿜어져 나오는 혈액이 몸 구석구석을 흐른다. 안다는 것은 지적인 차원에 국한되지 않는, 전체가 살아 있는 것이다. 이는 인간의 인식이고 몸의 지능이다. 지능이 물질 안에 갇혀 있다고 느낄 수 있다. 그것이 몸에서 벗어날 수 있다면 좋겠지만 우리가 자유로 향하는 길인 몸을 수용해야만 비로소 정신이 날아오를 것이다.[125]

그녀는 미술비평에서 여성주의적 사고가 의미있고 필요하다고 주장한다.

지배 체제와 계급. 이것이 (정보를) 억제한다. 만물이 그 자리에 머물러 있다. 한 미술가의 작품을 연대순으로 논하라. 피카소는 조르주 브라크보다 훨씬 큰 영향을 미쳤다. '직선적' 사고. 여성주의적 사고는 곡선의 사고이자 구부러지고 비스듬하며 불규칙한 사고이다. 이는 미술사 논리의 규정된 패턴에서 벗어난다. '직선적'이라는 것은 수직적―발기한―남근의―고결한 척하는―이성애적인 것이지만 여성주의자들은 곧고 편협한 것을 외면한다. 정신 나간 이상한 사람들. 로고스중심주의는 담을 쌓고 엄격한 주장을 낳는다. 또 담론 구조를 막아버린다. 말 많은 여성주의자들은 수를 놓고 새로운 조각과 낡은 조각을 함께 덧대어 재조직한다. [126]

단토는 보들레르의 의견에 동의하며 비평이 "당파적이고, 열정적이며, 정치적"[127]이라고 주장한다. 단토는 다음과 같은 정통 모더니즘 미술비평의 금기 사항을 비난한다. "주제나 미술가의 삶과 시대에 대해 말하지 말라. 인상주의적 언어를 사용하거나 작품을 어떻게 느끼는지를 묘사하지 말라. 작품의 물리적 세부를 철저히 설명하라. 작품의 미학적 특성과 역사적 중요성을 평가하라." 단토는 주제에 대해 이야기하고 싶어 하며 이제는 미술 옆에 존재하는 다른 것들에 대해 이야기해야 한다고 생각한다.

비평가들은 때로 미래 미술의 방향을 예견한다. 최근에 열린 초현실주의자 앙드레 브르통의 전시를 평하면서 플래건스는 미래를 예측한다. "이미 새로운 초현실주의가 미술계를 향해 천천히 움직이고 있다는 징후가 있다. (……) 지금까지 이 새로운 양식은 소심한 행보를 보여주었지만 세기말의 시대정신에서 약간의 동력을 얻어 초현실주의가 진지

하게 복귀한다 해도 놀랄 일은 아니다."[128]

자신이 하는 일에 대해 비평가들이 들려준 이야기를 통해 비평이 다양한 비평가들에게 다양한 것을 의미한다는 사실이 분명히 드러난다. 비평가들은 비평이 무엇인지에 대해, 또 무엇이 되어야 하는지에 대해 서로 다른 점을 강조한다. 하지만 우리는 몇 가지 일반론을 도출할 수 있다. 비평은 주로 글로 쓰이며 독자를 염두에 둔다. 대개 미술비평은 미술가를 위해 쓰인 글이 아니다. 비평은 일간 신문부터 학술 도서에 이르기까지 매체에 따라 다양한 형식으로 행해진다. 비평가들은 미술에 열정을 보인다. 그들은 미술을 묘사하고 해석한다. 그렇지만 평가에 대해서는 저마다 생각이 다르다. 어떤 사람에게는 직감적인 반응이 중요하다. 많은 이들이 비평 쓰기가 지속적인 배움의 과정이라는 사실을 인정한다. 비평은 대체로 최근 미술에 관심을 기울인다. 비평가들은 미술에 대해 열의를 보이며 미술에 대한 자신의 관점을 제시하고 설득하려 한다.

비평가 주변 인물들도 비평에 대한 개념을 제공한다. 비평에 대해 많은 글을 쓴 미술사가이자 미술교육자인 에드먼드 펠드먼은 미술비평을 "미술에 대한 조예가 깊은 논의"[129]라고 말한다. 미학자 마샤 이턴은 비평이 "사람들을 특별한 것에 주목하도록 안내한다"[130]고 말한다. 비평가들은 "지각할 수 있는 것을 가리키고 동시에 우리의 지각을 안내"하며 비평이 훌륭할 때 "우리는 스스로 보는 단계로 나아가 혼자 힘으로 이를 지속할 수 있게 된다".

비평은 '계몽된 애정'[131]을 낳아야 한다. 이는 예술 교육을 지지한 교육철학자 해리 브루디가 제시한 복합적 개념이다. '계몽된 애정'은 사

고와 감정을 구분하지 않고 두 가지 모두를 인정한다.

미학자 웨이츠는 예술은 계속 변하는 현상이어서 정의할 수 없다고 주장한 '예술에 대한 열린 개념'으로 잘 알려져 있다. 그는 비평을 "예술작품에 대한 연구 담론의 한 형식이며 예술을 쉽게 이해하고 풍부하게 만들어주도록 설계된 언어를 활용하는 것"[132]이라고 정의했다. 나는 이 책에서 웨이츠의 정의를 받아들이긴 하지만, 비평가들 역시 문화 전반에 대한 의미를 생산한다는 점을 강조하는 최근 이론들을 통해 그 정의를 보완한다. 비평은 예술 언어로, 이 언어는 사려 깊고 용의주도하며 사회에서 예술이 수행하는 역할을 더 잘 이해하고 평가하는 데 사용된다. 웨이츠는, 비평가들 자신이 한다고 말하는 일과 실제로 하는 일을 폭넓게 조사했다. 그는 비평가들은 예술에 대한 묘사, 해석, 평가, 이론화, 이상 네 가지 활동 중 하나 이상을 수행한다고 결론 내렸다. 이 책은 이 네 가지 활동을 중심으로 구성되며, 각 장에서 이를 하나하나 살펴본다. 이 네 가지 활동은 비평 개념의 얼개를 형성할 만큼 충분히 구체적이지만, 어떤 비평 활동을 제외할 만큼 지나치게 한정적이지는 않다. 이 활동들은 비평이 예술작품에 대한 평가를 훌쩍 넘어서는 일이라는 점을 환기한다. 웨이츠는 더 나아가 평가는 비평의 필요조건도 충분조건도 아니라고 주장한다. 다시 말해 평가 없이도 비평을 쓸 수 있다. 평가에 그친다면, 그저 평가일 뿐 비평에 미치지 못한다.

이 책은 비평의 중요한 요소로 평가를 제시하긴 하지만 가장 중요하다고 말하지는 않는다. 양자의 차이점은 해석에 있다. 대개 철저한 해석은 반드시 묘사를 포함하며 평가를 함축한다. 해석 없는 평가는 예술작품에 대한 반응이 아니며 무책임할 수 있다. 앞에서 인용한 그린버그

가 미술가들을 묵살한 한 줄짜리 언급을 떠올려보라. 그의 논평은 주장이 아니라 평가다. 이처럼 단 한 줄로 묵살하거나 칭찬하는 선언이 미술에 대한 일상 대화에서, 그리고 그린버그의 비평에서 자주 나타나고, 유명한 비평가, 미술가, 또는 교수들의 인터뷰에도 등장하지만 더 완전한 주장으로 발전하지 않으면 최악의 비평이 된다. 이전에『뉴욕 타임스』의 사진 비평가였던 앤디 그룬드버그는 이 점을 아주 적절히 지적한다. "비평가의 책무는 선언하는 게 아니라 주장하는 것이다."[133]

비평(과 비평가)을 비평하기

우리가 이미 살펴보았듯이 비평가들이 항상 상대의 의견에 동조하지는 않는다. 때로는 크게 다른 목소리를 내기도 한다.『아트포럼』을 창간한 코플런스는 다음과 같이 기억한다. "내가『아트포럼』편집장일 때 회의 탁자 앞에는 편집자 6명이 있었고 그들은 늘 언쟁을 벌였다. 모두 서로를 미워했다. 그들은 강한 사람들이었고 학문적으로 매우 뛰어난 교육을 받았으며 대단히 유식했다. 모두 미국의 매우 노련한 필자이자 비평가들이었다."[134] 이 편집자들은 유명하고 영향력 있는 비평가인 알로웨이, 코즐로프, 크라우스, 마이켈슨, 핀커스위튼이었다. 크라우스도 당시를 다음과 같이 회상한다. 그녀는 알로웨이와 "어리석은 논쟁"을 벌였고 코즐로프는 "늘 거만을 떠느라 매우 바빴는데 도저히 이유를 알 수 없었다".[135] 현재 상황을 언급하면서 크라우스는『아트포럼』의 톰 매커빌리를 '매우 멍청한 필자'라고 맹비난한다. "나는 그가 가식적이고 지독하다

고 생각한다. (……) 나는 매커빌리의 글을 끝까지 읽는 데 단 한 번도 성공하지 못했다. 또다른 쿠스핏 같다. 그가 쿠스핏보다 조금은 나은 필자이다. 하지만 플라톤 등을 거론하는 그의 강의는 정말이지 나를 미치게 한다. 맙소사! 도저히 참을 수 없다."[136] 하지만 코플런스는 매커빌리를 "일류, 단연코 일류"[137]라고 말한다.

이상의 논평들은 주로 비평가들이 비평가들을 비평한 것이다. 물론 일부는 인신공격 혐의가 있고 논리적인 오류를 범하기도 했는데, 비평가의 글이 아니라 사람을 겨냥했기 때문이다. 보다 책임감 있게 행동할 때 비평가들은 필자가 아니라 비평을 비평한다. 종종 그런 비평은 긍정적이기도 하다. (데니스 에이드리언, 애슈턴, 니컬러스 칼라스, 조지프 마섹, 플래건스, 레이븐, 핀커스위튼이 포함된) 미술비평가들의 선집을 엮은 쿠스핏은 서문에서 이들을 '미술비평의 대가들'이라고 부른다. 이들이 복잡한 미술에 대한 정교한 논의를 제공해주기 때문이다. 그는 미술비평에 대한 관점과 자의식이라는 면에서 이들의 독립성을 높이 평가하며 이들의 열정과 사고력, 독단적이지 않은 태도를 칭찬한다. "그들은 우리의 의식을 자극한다."

『선데이 타임스 오브 런던』의 미술비평가 마리나 베이지는 단토의 책에 대한 서평에서, 단토가 독자와 평론가를 "느끼고, 보고, 무엇보다 생각하게" 만들 수 있을 뿐 아니라 "특정 작품에 대한 순수하고 매력적인 관능성"을 묘사할 수 있다는 점을 긍정적으로 평가한다.[138] 베이지는 좋은 비평의 기준으로 문학적 가치와 지역성을 초월한 평가, 정기간행물에 실린 논평이기에 유효기간이 짧다는 한계를 뛰어넘어 유의미한 생명력을 발휘하는 통찰력을 꼽는다.

미학자 이턴은 H. C. 고다드의 문학비평을 높게 평가한다. 고다드가 예술을 즐거움을 얻는 방식으로 생각하고 세심하게 살피는 방법을 보여주는 '최고의 교육자'이자 교사라고 보기 때문이다.[139] 그는 우리가 작품 안에 숨겨진 무언가를 보게 하려고 글을 왜곡하지 않으며 자기 관점을 강요하지도 않는다. 그는 통찰을 함께 나누기 위해 타인의 의견을 받아들이는 겸손한 태도를 보여준다. 그는 대화로 이끄는 훌륭한 안내자이다.

이렇듯 쿠스핏과 이턴이 제시하는 좋은 비평의 기준은 예술에 대한 정교한 논의, 비평적 독립성, 비평 과정에 대한 자의식, 열정적인 사유, 독단적이지 않은 태도, 예술작품에 대한 왜곡 없는 유쾌한 통찰, 겸손함을 포함한다. 잡지 『뉴욕』의 비평가 케이 라슨은 여기에 예술가에 대한 공정성을 추가한다.[140] 마크 스티븐스는 예술을 비평할 때 '심술궂은 태도'를 피하려 애쓰며, 빈정대는 투의 글을 쓰던 시절을 후회한다.[141] 그는 비평가들이 "판단은 정직하고, 글은 명쾌해야 하며, 주장은 솔직하고, 태도는 가식이 없어야" 한다고 생각한다. 그에게 있어 좋은 비평이란 좋은 대화와 같다. "솔직하고 신선하며 친밀하고, 계속해서 이어져나가는 결말을 열어둔" 대화 말이다.

그렇다면 비평 자체는 비평될 수 있고 비평받아야 한다. 사실 대부분의 비평가들이 자신이 쓴 비평을 미완성의 글이라고 생각한다. 다시 말해 새로운 작품에 대한 그들의 글은 최종 결론이 아니다. 그들은 새로운 미술을 두고 진행 중인 대화에 기여한다고 생각한다. 그들의 논평은 고삐 풀린 추측이 아니라 주의 깊은 견해이다. 동시에 수정할 수 있는 견해이다.

"미학적 소통이라는 짐을 오롯이 예술가들만 지는 것은 아니다." [142] 1951년 브루디가 쓴 이 문장은 전문 비평가보다는 관람자들에게 건넨 말이지만 그의 생각은 오늘날의 우리에게도 여전히 유효하다. 비평가들은 '예술은 설명이 필요하지 않다'는 상투적인 문구를 믿지 않는다. 그들은 기꺼이 그리고 열정적으로 미술가와 비평가의 예술적 소통이라는 짐을 받아들인다. 그들은 작품의 관람자와 우리 시대, 환경을 비판적으로 생각하는 사회 구성원들을 위해 일한다. 비평가들은 미술가들과 마찬가지로 의미를 생산하는데, 대신 캔버스가 아닌 지면을 활용한다. 비평가들은 미술가들처럼 자신이 쓴 글을 통해 고취하는 미학적, 윤리적 가치관을 갖고 있다. 비평가들이 제 역할을 다할 때 그의 글이 다룬 작품과, 작품이 제작된 정치적, 지적 환경 그리고 세계에 미칠 수 있는 영향에 대한 독자들의 이해와 인식을 성장시킨다.

미술가 척 클로스는 다음과 같이 말한다. "미술작품을 볼 때 당신이 들고 있는 일반적인 인습의 짐을 내려놓기만 하면 방금 전만 해도 싫어했던 것을 좋아하고 있는 자신을 발견할 것이다." [143] 비평가들은 관람자를 이와 같은 방식으로 돕는다. 무용비평에 대한 책을 여러 권 저술한 마르셔 시겔은 비평을 쓰는 과정이 작품을 더 깊이 감상하는 데 도움이 된다고 말한다. "내가 무언가에 대해 글을 쓰면서 점점 더 나아진다는 사실을 매우 자주 깨닫는다. 내가 더 나은 글을 쓴다고 열광하는 것이 아니다. 그보다는 글을 쓸 때 단어들이 생각의 도구가 되기 때문에 나는 종종 안무가의 생각과 과정 속으로 더 깊이 들어가서 더욱 풍부한 논리

와 이유를 들여다볼 수 있게 된다."[144] 비평하는 과정은 비평을 실천하는 사람에게 유익하다. 나는 독자들이 미술비평에 참여하도록 격려하려고 이 책을 썼다.

CRITICIZING

ART

HUMILITY

ARROGANCE

CHAPTER 2
이론과
미술비평

THE DIVERSITY OF CRITICS

**LOVE
AND
HATE**

THEORY

MODERNITY

DESCRIBING

미술가들과 비평가들은
동시대의 사고방식에서 영향을 받고 또 거기에 기여한다.
이 장에서 다룬 비평가들과 미술가들이 활용한 모더니즘과
포스트모더니즘 전략의 다양한 사례들은 복잡한 특징들을 띠지만
미술과 비평을 보다 명확히 밝히려는 의도로 제시했다.

이 장은 미술비평과 미술이론의 관계를 설명함으로써 오늘날의 미술비평을 살핀다. 어느 시대나 미술과 비평은 미학이론과 서로 영향을 주고받는다. 최근의 비평은 모더니즘과 포스트모더니즘 관련 논의를 중심으로 이루어지고 있다. 이 장에서는 주로 포스트모더니즘과 미술, 비평을 다루긴 하지만 포스트모더니즘은 모더니즘과의 관계 속에서 의미를 갖는다. 모더니즘 미술 또는 근대미술은 범위가 훨씬 넓고 역사가 더 오래된 현상인 문화적 모더니티에서 발생했다. 따라서 이 장에서는 먼저 모더니티의 시대를 개괄한다. 이어 포스트모더니티와 대조하여 모더니즘의 미학이론을 설명하고, 포스트모더니즘 미술이론과 영향을 주고받은 비평가들과 미술가들의 사례들을 폭넓게 살핌으로써 포스트모더니즘 미술비평을 이해하기 쉽게 설명하려 한다.

모더니티와 포스트모더니티

우리는 많은 사람이 포스트모더니티라고 부르는 시대에 살고 있다. 어떤 이는 포스트모더니티가 이미 모더니티를 대체했다고 말하고 또다른 이는 모더니티와 공존한다고 말한다. 모더니티의 시대는 계몽주의 시대(약 1687년부터 1789년까지)와 함께 시작되었고, 아이작 뉴턴 같은 선구적 지식인들을 앞세워 과학의 잠재력이 세계를 구원할 것이라는 믿음을 옹호했다. 이 시대는 또한 르네 데카르트(1596~1650)와 이후 이마누엘 칸트(1724~1804) 등의 철학 담론으로 특징지을 수 있는 지성의 시대이기도 하다. 이 철학자들은 학자들이 이성을 통해 보편적 진리의 토대를 구축할 수 있다고 생각했다. 모더니티 시대의 정치 지도자들 역시 이성이 공정하고 평등한 사회 질서를 낳을 수 있다고 믿으며 이성을 사회 변화와 진보의 원동력으로 옹호했다. 이와 같은 믿음이 미국과 프랑스의 민주주의 혁명에 자양분을 공급했다. 모더니티는 미국의 독립 선언, 프랑스혁명, 제1, 2차세계대전을 거쳐 오늘날까지 이어져왔다.

모더니티의 주요한 운동과 사건은 민주주의와 자본주의, 산업화, 과학, 도시화이고, 자유와 개인의 기치 아래 사람들을 결집시켰다. 포스트모더니티의 학자들인 스티븐 베스트와 더글러스 켈러는 근대화를 "개인화, 세속화, 산업화, 문화 차별화, 상품화, 도시화, 관료화, 합리화가 결합해 현대 세계를 구성하는 과정을 의미하는"[1] 용어로 정의한다.

모더니티의 종말은 차치하고 시대에 뒤떨어졌다는 진단에 대해서도 이론가들의 의견이 일치하지 않지만, 대부분의 포스트모더니스트들은 이러한 진단에 동의한다. 한편 우리가 이미 포스트모더니즘을 넘어

섰다고 말하는 사람들도 있다. 예를 들어 아프리카 현대미술 전문가인 치카 오케케아굴루는 동시대 미술의 세계화로 포스트모더니즘과 여타의 담론들이 구분되었다고 주장한다.[2] '포스트모던'을 기술적記述的 용어로 사용하는 학자들이 있고, 새로운 시대에 걸맞은 새로운 이론을 정립해야 한다며 규범적으로 사용하는 학자들도 있다.

　　모더니티에 비판적인 학자들은 절대군주 국가에서 소농들이 겪은 고통과 빈곤, 이후 자본주의 산업화 체제에서 노동자들이 받은 탄압을 거론한다. 그리고 공적 영역에서 여성의 배제, 제국주의자들이 자행한 타지역 식민지화와 (궁극적으로) 토착민 말살을 열거한다. 일부 사회 평론가들은 모더니스트들이 만인의 평등과 자유를 약속했음에도 불구하고, 정작 모더니티는 강력한 소수가 힘 없는 다수에 대한 지배와 통제를 정당화하는 사회적 관행과 제도로 이끌었다고 주장한다. 카를 마르크스, 지그문트 프로이트 그리고 이들의 추종자들은 사회의 표면 아래에 존재하는 힘과 이성에 매이지 않은 심리적 힘이 사회와 개인을 형성하는 강력한 요인이라는 사실을 증명함으로써 이성을 통해 진리를 찾을 수 있다는 모더니스트들의 믿음을 약화시켰다.

　　포스트모더니티를 지지하는 사람들은 우리가 20년 가까이 포스트모더니티의 시대를 살아오고 있다고 말한다. 일부는 파리에서 학생들이 봉기한 1968년을 상징적인 탄생 시점으로 보기도 한다. 당시 유명 학자들의 지지를 받으며 학생들은 매우 경직되고 폐쇄적이며 엘리트주의적인 유럽의 대학 교육 체제의 근본적인 변화를 요구했다. 포스트모더니티의 지지자들은 이때를 기술이 급속도로 진화하고 확산된 시기로 규정한다. 기술 발전은 새로운 개념과 이론을 요청하는 새로운 사회 질서를

낳는다. 포스트모더니티에 대한 통일된 이론은 없다. 실상은 서로 부딪치기도 하는 다양한 이론과 이론 동향이 같은 용어에 한데 묶여 있다. 하지만 모스트모더니티 일반론을 다음과 같이 명료하게 정리해볼 수 있다.

모더니티는 데카르트, 칸트 등의 합리주의의 영향을 받은 반면 포스트모더니티는 프리드리히 니체, 마르틴 하이데거, 루트비히 비트겐슈타인, 존 듀이 그리고 최근의 자크 데리다, 리처드 로티 같은 철학자와 사상가 들의 영향을 받았다. 이들은 모두 이론이 현실을 반영할 수 있다는 모더니스트의 믿음을 회의한다. 대신 진리와 지식에 대한 한층 더 신중하고 제한된 관점을 받아들이면서, 사실은 그저 해석일 뿐이고 진리란 절대적인 것이 아니라 개인과 집단이 구성한 생각일 뿐이며, 모든 지식은 문화와 언어에 의해 매개된다는 점을 강조한다. 모더니스트들은 보편적으로 옳고 실제로 적용할 수 있는 진리의 통일되고 일관된 토대를 찾을 수 있다고 믿은 반면, 포스트모더니티스트들은 다양한 관점과 분열, 불확정성을 받아들인다. 포스트모더니스트들은 또한 개인이 통일된 이성적인 존재라는 모더니즘의 개념을 거부한다. 데카르트의 '나는 생각한다, 고로 존재한다'는 언명과, 개인이 자유로운 미결정의 존재라는 장폴 사르트르의 실존주의적 주장은 개인을 우주의 중심에 놓는다. 반면 포스트모더니스트들은 개인을 중심에서 제거하고 자아는 언어와 사회관계, 무의식의 작용일 뿐이라고 주장함으로써 변화를 일으키거나 창조력을 발휘하는 개인의 능력을 평가절하한다.

모더니티와 포스트모더니티에 대한 이와 같은 일반화는 주로 베스트와 켈러의 논의에서 유래한다. 이 두 사람은 또한 포스트모더니티에 기여한 두 이론, 구조주의와 후기구조주의에 대해서도 명쾌하고 상세한

개요를 제시한다. 여기에서는 이를 간략하게 살펴보도록 하겠다. 구조주의는 제2차세계대전 이후 프랑스에서 등장한, 언어학자 페르디낭 드 소쉬르가 제창한 기호학의 영향을 크게 받았다. 소쉬르는 언어를 기표(단어)와 기의(개념)로 이루어진 기호 체계라고 보았다. 그에 따르면 기표와 기의는 문화가 지정하는 방식으로 상호 자의적으로 연결된다. 구조주의자들은 숨은 체계를 발견함으로써 현상을 설명하려 한다. 사건들이 이어지는 연속적인 역사의 흐름 속에서 대상을 설명한 이전의 철학자들과 달리 어떤 현상도 다른 현상들과 떼어놓고 설명할 수는 없다고 생각한다. 클로드 레비스트로스 같은 구조주의자들은 인류학 연구에서 언어학적 분석을 활용했고, 자크 라캉은 구조주의적 정신분석을 발전시켰으며, 루이 알튀세르는 구조주의적 마르크스주의 이론을 활발히 전개했다. 구조주의자들은 다양한 학문 분야에서 현상의 기저에 도사린 무의식적인 기호 체계 또는 규칙을 알아내려 했다. 이들은 모더니스트들처럼 객관성과 일관성, 엄밀성을 확보하기 위해 노력했고 자신들의 이론이 과학적이라고 주장했는데, 이로써 주관적 평가를 제거할 수 있다고 생각했다.

후기구조주의자들(가장 큰 영향을 미친 인물로 데리다, 미셸 푸코, 장 프랑수아 리오타르, 바르트를 꼽을 수 있다)은 자신들의 이론이 과학적이라는 구조주의자들의 주장과 보편적 진리의 추구, 불변하는 인간 본성에 대한 믿음을 부정하고 맹비난한다. 구조주의자들과 후기구조주의자들 공히 누구도 역사를 벗어날 수 없다고 주장하며 자율적인 주체라는 개념을 거부한다. 그렇지만 후기구조주의자들은 특히 모든 기호의 자의성을 강조한다. 이들은 언어와 문화, 사회가 자연발생적이라기보다는 관

습적으로 합의된 것이라고 역설한다. 후기구조주의자들은 역사적 전략을 활용해 의식과 기호, 사회가 역사적, 지리적으로 어떻게 서로 의존하는지를 설명한다. 또 철학과 문학 이론, 사회 이론의 경계를 허문다. 이들은 바르트를 위시한 철학자들의 기호학적 기획을 토대로 삼는다. 이 철학자들은 사회 내부의 기호 체계를 연구하며 대개 언어, 기호, 이미지, 의미화 체계가 정신, 사회, 일상을 조직한다고 본다.

후기구조주의자들은 역사와 사회 발전을 설명하면서 경제 관계의 영향력을 강조한 마르크스의 견해가 지나치게 독단적이고 제한적이라고 보고 권력과 지배의 다양한 방식을 찾으려 한다. 베스트와 켈러에 따르면 대부분의 후기구조주의자들은 정치적 측면에서 마르크스주의는 시대에 뒤떨어지고 억압적이며 포스트모던 시대에는 더이상 의미가 없다고 생각한다. 대신 그들은 급진적 민주주의를 지지한다.[3]

포스트모더니즘 이론에는 이외에도 훨씬 더 많은 내용이 포함되지만, 미술과 미술비평에 나타난 모더니즘과 포스트모더니즘을 다루는 이 장의 범위를 크게 넘어선다. 모더니즘, 모더니티, 포스트모더니즘, 포스트모더니티는 모두 상호 의존적 이론이어서 이중 하나만 연구하더라도 나머지를 설명하는 데 도움이 될 것이다.

미술에서 포스트모더니즘은 모더니즘을 잇거나 모더니즘과 병존한다. 많은 미술가들과 비평가들이 모더니즘 전통을 계승하고 있지만 포스트모더니스트들은 모더니즘을 거부한다. 포스트모더니즘은 모더니즘보다 훨씬 복잡하다. 포스트모더니즘은 많은 측면에서 모더니즘에 대한 비판인 까닭에 모더니즘을 이해해야만 충분히 이해할 수 있다. 따라서 모더니즘과 포스트모더니즘의 비교를 이어나간 후에 포스트모더니

즘이라 불리는 포괄적이고 복잡하며 영향력을 발휘하는 이데올로기적 현상에 영향을 미친 요인들을 들여다보고 포스트모더니즘이 미술과 미술비평에 미친 영향을 살펴보고자 한다.

모더니즘 미학과 비평

미술의 모더니즘은 철학의 모더니티보다 훨씬 최근에 등장했다. 미술의 모더니즘은 (어떤 학자의 견해를 따르냐에 따라) 19세기 중후반 또는 1880년대에 시작되었다. 예를 들어 로버트 앳킨스는 모더니즘의 시기를 "대략 1860년대에서 1970년대까지"로 추정하고, 모더니즘이라는 용어가 이 시기의 미술 양식과 이념을 식별하는 데 사용된다고 말했다.[4] 이제는 모더니즘이 시대에 뒤떨어지고 유효성이 다한 것 같지만 한때는 새롭고 매우 혁신적이었으며 새 시대에 걸맞은 새로운 미술을 선사하였다.

모더니즘은 유럽을 휩쓴 사회적, 정치적 혁명 속에서 등장했다. 점차 도시화가 진행되면서 서유럽 문화는 시골의 농경 문화보다는 산업문화에 가까워지고 있었다. 일상생활에서 조직화된 종교의 중요성은 줄어든 반면 세속주의가 확대되었다. 오래된 미술 후원 체제가 막을 내리면서 이제 미술가들은 주제를 자유롭게 선택할 수 있었다. 이전에 회화와 조각작품을 주문했던 부유한 개인이나 강력한 교회, 국가기구를 찬미할 필요가 없었다. 그들의 작품이 새로운 자본주의 미술시장에서 환영받을 가능성은 크지 않아 보였기에 미술가들은 자유롭게 실험하며 매우 개인적인 작품을 제작했다. 따라서 이 시대를 상징하는 표어 '예술을

위한 예술'은 매우 적절해 보인다.

모더니스트들은 '아방가르드'라고 자칭함으로써 새로움에 헌신하는 자세를 보여주었다. 이들은 자신들이 시대를 앞서가며 역사적인 한계를 뛰어넘는다고 생각했다. 근대 미술가들은 특히 1700년대에 미술 아카데미가 미술가들에게 가해온 제약에 저항했고 아방가르드 미술가들은 1800년대의 살롱전과 보수적인 심사위원들의 통제에 맞섰다. 근대의 미술가들은 대체로 현 상황을 비판하고 종종 중산층의 가치관에 도전했다.

선구적 모더니스트였던 자크 루이 다비드는 프랑스혁명을, 고야는 나폴레옹의 스페인 침공을 묘사했다. 모더니스트 귀스타브 쿠르베, 에두아르 마네는 귀족과 부자들을 향했던 이젤의 방향을 바꿔 평범한 사람들의 일상을 그렸다. 인상주의자들과 후기인상주의자들은 역사적인 주제를 내던졌고 서구에서 르네상스 이래로 미술가들이 가다듬어온 사실주의와 일루저니즘illusionism에서 시선을 거두어들였다.

1920년대 이탈리아의 미래주의자들 같은 모더니스트들은 작품에서 새로운 기술, 특히 속도를 찬양했고 옛 소련의 구축주의자들은 과학적 사고 모델을 받아들였다. 추상주의자 바실리 칸딘스키와 피트 몬드리안은 근대의 세속주의를 상쇄하고자 유심론을 받아들였다. 폴 고갱과 이후 등장한 피카소는 비서구 문화에서 위안과 영감을 찾은 반면 파울 클레와 미로는 "성인과, 성인이 지는 모든 책무에서 탈피하려는 열망에서 유아적인 이미지를 활용했다".[5]

1770년 철학자 칸트는 예술의 모더니즘과 1930년대에 성장한 형식주의formalism를 위한 철학적 토대를 닦았다. 칸트는, 만약 관람자가

작품 자체만을 경험한다면 예술작품에 대한 비슷한 해석과 판단에 도달할 수 있고, 또 도달해야 한다고 주장하는 미학적 반응에 대한 이론을 발전시켰다. 예술작품을 볼 때 사람들은 초월적인 감각적 지각 안에 자리잡음으로써 개인적인 관심과 연상을 단념하게 되며 미학 이외의 다른 목적이나 유용성과 무관하게 예술을 향수해야 한다. 미학적 판단은 개인적이거나 상대적인 틀을 넘어서야 한다. 관람자는 시간과 장소, 개성을 초월해서 이성적인 사람들이라면 누구나 동의할 수 있는, 작품에 대한 미학적 판단에 도달해야 한다. 1913년 미학자 에드워드 블로우는 '심리적 거리두기' 개념을 추가해 관람자는 예술작품을 무심하게 감상해야 한다는 칸트의 개념을 강조했다.[6]

　　1920년대 모더니즘 이론은 영국인 비평가 클라이브 벨, 로저 프라이에게 강한 동력을 받았다. 두 미학자는 오늘날 미술이론에서 형식주의로 알려진 개념을 소개했다. 형식주의와 모더니즘은 서로 뗄 수 없는 관계를 맺고 있다. 형식주의는 모더니즘에서 뻗어 나왔다. 벨과 프라이는 미술작품 제작 과정에 작용한 미술가의 의도와 미술가가 기대했을지도 모를 사회적, 이념적 기능을 완전히 무시하려 했다. 오직 미술작품의 '중요한 형식'에만 주의를 기울여야 한다고 생각했다. 비평가 앳킨스는 벨과 프라이가 내세운 비평의 목표가 적어도 어느 정도는 20세기 초 일본 판화와 오세아니아와 아프리카 공예품에 관심을 기울이게 했다고 생각한다.[7] 작품에만 주의를 기울이는 이들의 비평 방식은 장소와 시대를 막론하고 여러 문화권의 모든 미술작품을 해석하고 평가할 수 있음을 의미했다. 가장 중요한 것은 형식이며, 주제나 서사적 내용 또는 의례적 용도나 일상 세계를 언급하는 등의 작품의 다른 측면에 주목하는 것은

초점을 흐릴 뿐만 아니라 심하게는 미술을 적절히 고찰하는 데 해를 끼치는 행위로 간주되었다.

1930년대 문학비평 분야에서 T. S. 엘리엇, I. A. 리처즈 등의 작가들이 '신비평'을 발전시켰다. 신비평은 미술의 형식주의와 유사한, 문학에 대한 형식주의적 접근 방식이다. 이들은 시인보다 시에 주목하는 등 작품 자체에 대한 해석을 한층 강화하려 했고 작품을 언어와 이미지, 은유의 활용에 따라 분석하기를 바랐다. 이들은 글보다 시인에 대한 전기적 정보, 특히 심리 등의 문학작품 외부의 정보를 지나치게 강조하는 당시의 비평 관행을 바로잡으려 노력했다.

제2차세계대전 이후 형식주의는 미국에서 대단히 중요해졌다. 20세기에 가장 막강한 영향력을 미친 미국의 비평가 그린버그의 비평 때문이었다. 그린버그는 형식주의 원칙에 입각해 1940년대 중반과 1950년대에 걸쳐 마크 로스코, 빌럼 데 쿠닝, 폴록의 추상표현주의를 옹호했다. 그린버그는 특별히 폴록의 작품을 두둔했는데, 대체로 그린버그와 폴록은 파리에서 뉴욕에 이르기까지 고급 예술계의 중심지를 좌지우지한 인물로 평가받고 있다. 토머스 하트 벤턴, 그랜트 우드를 위시한 지역주의 화가들은 미국의 풍경을 그리고, 사회적 사실주의 화가들은 계급투쟁을 묘사한 반면, 추상표현주의자들은 개인의 자유에 대한 실존주의적 이상을 옹호하면서 추상을 통한 정신적 자기표현에 충실했다. 형태, 크기, 구성, 비례, 구도가 가장 중요했고 물감의 특별한 성질에 대한 열정적 탐구를 통해 양식이 발전했다. 추상표현주의는 "물감이 다양한 도구를 통해 다양한 두께로 칠해져 여러 작용을 일으키고 완성된 작품에 영향을 미치는데 이런 방식"이 효과의 상당 부분을 성취한다고 본

다. "물감 덩어리는 물감 방울이나 얇은 층과는 다른 의미를 가진다."[8]

그린버그와 동료 비평가 로젠버그의 지원을 받으며 추상표현주의와 색면회화, 하드에지 추상회화의 화가들은 회화는 본질적으로 이차원의 예술이고 삼차원의 환영을 구현하려 해서는 안 된다는 형식주의 원리에 따라 캔버스에서 입체감을 제거했다. 로젠버그는 "회화는 어떤 사물을 묘사한 그림이 아니며 그것 자체가 사물이다"[9]라고 선언했다. 그는 미술가들이 '그저 그리기만'을 바랐다. 1950년대 바넷 뉴먼은 거대한 규모의 단순한 추상회화를 그렸다. 캔버스가 "복제와 재구성, 분석과 표현의 공간"이 되어서는 안 된다고 주장하며 "연상을 불러일으키는 버팀목과 목발"을 거부하고 "기억, 연상, 향수, 전설, 신화 같은 장애물에 저항했다".[10] 프랭크 스텔라는 "내 그림은, 작품에서 볼 수 있는 것은 오직 거기 있는 것뿐이라는 사실에 기초하고 있다"[11]고 말했다. 미니멀리스트들은 회화와 조각을 가장 기본적이고 본질적 요소들로 환원해야 한다고 강조하면서 뉴먼과 애드 라인하르트, 데이비드 스미스의 작품에서 크게 영향을 받았다. 앳킨스는 미니멀리즘이 미국 출신 미술가들이 처음 개척한, 세계적으로 중요한 미술운동이라고 평가한다.[12]

미술사가이자 비평가인 프리드는 1960년대에 형식주의에 대해 다양한 글을 발표했는데 특히 미니멀리즘 조각가들에게 집중했다. 그러나 1960년대에 사회의 경계를 허물고자 하는 사회적 경향에 발맞추어 미술운동들도 미학적 경계를 무너뜨렸다. 독일의 과정미술process art 작가 요제프 보이스는 모두가 예술가라고 주장했고 앤디 워홀은 모든 것이 예술이라고 주장했다. 궁극적으로 팝아트 같은 운동들이 형식주의를 무력화했다. 워홀이 연출한 브릴로 상자와 캠벨 수프 통조림은 형태의 중요

성에 대한 숙고보다 사회적, 문화적 해석을 요구했다. 팝아트는 또한 형식주의자들이 금기시하는 주제인 일상에 바탕을 두었다. 릭턴스타인 같은 팝아트 미술가들은 만화책 이미지를 활용해 중요한 서술적 내용이 담긴 미술작품을 만들었다. 서술적 내용은 형식주의자들이 회화에서 제거하고 싶어 했던 것이다. 팝아트 미술가들은 자신들이 작품으로 만든 만화, 수프 통조림, 치즈버거를 갤러리와 미술관에 들여놓음으로써 고급 예술과 대중 예술의 경계, 엘리트 관람객과 대중 관람객의 경계를 지웠다.

모더니즘 비평, '예술을 위한 예술'이라는 구호, 미니멀 추상을 독려하는 목소리가 점점 커져갔다. 톰 울프는 유쾌한 책 『현대미술의 상실』에서 냉소 어린 재치로 그린버그와 로젠버그, 그리고 이들이 주도한 추상 및 미니멀리즘운동의 명성을 깎아내리고자 했다.[13] 울프는 캔버스의 '평면성'에 대한 형식주의자들의 주장을 하찮은 개념이라고 조롱했다. 1982년 울프는 모더니즘의 유리 상자 건축양식에 초점을 맞춘 『바우하우스에서 우리집까지』를 썼다.[14] 이 책에서 울프는 미스 반 데어 로에, 르코르뷔지에, 제2차세계대전 이전 독일에 설립되었던 바우하우스의 건축 원칙과 건축물을 풍자했다. (바우하우스는 이후 미국으로 옮겨갔다.) 건축을 다룬 울프의 책은 지대한 영향력을 미친 모더니즘 건축에 대한 또다른 비평인 찰스 젠크스의 『포스트모던 건축의 언어』를 뒤따른 것이다.[15] 젠크스는 르코르뷔지에 같은 건축가들의 유토피아적 이상이 개성 없는 고층 건물을 낳았다고 지적하면서 공공 주택 프로젝트를 비난했다. 젠크스는 절충주의와 대중적인 매력에 바탕을 둔 새로운 건축양식을 요청했다.

단토는 워홀이 '예술의 종말'을 초래했다고 생각한다.[16] 단토는 '예술의 종말'이라는 문구를 통해 특정한 유형의 미술, 즉 모더니즘의 논리적인 말로末路를 표현했다. 단토는 모더니즘을 연속적인 내적 '소거'로 묘사한다. 이 비워내기는 수십 년에 걸쳐 일어났고 1964년 워홀의 「브릴로 상자」의 전시로 끝났다. 단토에 따르면 1900년 이후 모더니즘의 역사는 "500년 넘게 발전해온 미술 개념을 해체한 역사"이다. "미술은 아름다울 필요가 없어졌다. 실제 세계가 우리 눈에 제공하듯이 눈에 다양한 감각을 제공하기 위해 노력할 필요가 없으며, 회화의 주제를 갖출 필요도 없고, 회화적 공간 안에 형태를 배치할 필요도 없다. 미술가의 손길이 빚은 마법적인 산물일 필요 역시 없다."

많은 사람이 모더니즘의 역사가 '소거'의 역사라는 점에 동의한다. 모더니즘 미술가들은 이전에 특별히 중시했던 것들의 토대를 모두 해체했다. 피카소가 1907년작 「아비뇽의 여인들」에서 여성을 입체주의적으로 표현했듯이 그들은 미술의 이상인 아름다움을 폐기했다. 폴록의 '드립 페인팅'처럼 그들은 주제를 본질적인 것으로 환원했다. 프란츠 클라인의 1956년작 「마호닝」처럼 이차원 표면에 삼차원 형태를 표현하는 작업을 그만두었다. 클라인의 작품은 대략 182.88×243.84센티미터 크기의 캔버스에 유화물감으로 그려졌으며 흰색 바탕에 검은색 선으로 이루어진 추상화이다. 이들은 작품에서 미술가의 손길을 제거했다. 도널드 저드의 「무제」(1967)는 제조업자가 금속과 자동차용 페인트로 만든 여덟 개의 정육면체로 이루어졌다. 이들은 미술작품이 물리적 오브제가 되어야 할 필요성을 제거했다. 1960년대 중반과 1970년대의 개념미술가들의 경우 완성된 작품보다 개념이 더 중요했다. 한 예로 존 발데사리

는 캘리포니아라는 지명이 쓰여 있는 지도상의 위치에 따라 실제 풍경에 글자 C—A—L—I—F—O—R—N—I—A를 배치하여 제작한 개념미술작품의 기록물만을 전시했다.[17] 이들은 예술 오브제는 일상 오브제와 달라야 한다는 통념을 제거했다. 햄버거와 감자튀김의 형상을 따라 제작한 올덴버그의 '부드러운' 조각작품과 워홀의 「브릴로 상자」(1964)를 보라.

단토는 특히 「브릴로 상자」가 모더니즘의 종말을 가져왔다고 생각한다. 이 작품을 통해 워홀은 이제는 그저 보는 행위만으로는 일상 오브제와 예술 오브제의 차이를 말할 수 없다는 '철학적' 진술을 한 셈이기 때문이다. 관람자가 워홀의 「브릴로 상자」는 예술이고 상점의 브릴로 상자는 예술이 아님을 알려면 미술의 역사, 워홀의 궁극적인 소거(또는 예술의 종말)로 이끈 '소거'의 역사를 어느 정도 알고 있어야 했다. 또한 '개념적 환경'에 참여해야 하고 '예술계'에 퍼져 있는 '이성의 담론'에도 어느 정도 친숙한 상태여야 한다.

단토가 예술의 종말을 선언했음에도 불구하고 예나 지금이나 수많은 미술가들이 강한 에너지를 발산하면서 여전히 작품을 만들고 있다. 하지만 이는 주류 모더니즘의 규칙에 순응하는 미술이라기보다는 새로운 '다원주의' 미술이다. 단토는 '예술의 종말'을 해방으로 본다. "일단 예술이 종언을 고하자 당신은 추상화가, 사실주의 화가, 우화적 화가, 형이상학적 화가, 초현실주의 화가, 풍경화가 또는 정물화가나 누드화가가 될 수 있게 되었다. 당신은 장식적인 예술가, 문학적인 예술가, 일화적인 화가, 종교적인 화가, 외설적인 화가가 될 수 있다. 모든 것이 허용되었다. 왜냐하면 어떤 것도 역사에 뿌리를 둔 명령을 받지 않기 때문

이다."[18]

이것이 단토를 비롯한 주류 비평가들과 미학자들이 현대미술의 역사를 보는 방식이다. 학자에 따라 중요한 영향을 끼친 미술가로 꼽는 인물이 다를 수 있다. 예를 들어 프리드는 저드와 로버트 모리스 같은 미니멀리즘 조각가들의 중요성을 강조한 반면 단토는 팝아트 미술가들, 특히 워홀이 가장 큰 영향력을 미쳤다고 생각한다.

다른 이들, 대표적으로 더글러스 크림프는 모더니즘의 역사를 다르게 서술한다. 그는 모더니즘의 종말이 사진의 발명으로 초래되었다고 주장한다. 우리는 사진으로 미술작품을 비롯해 모든 이미지를 복제할 수 있게 되었다. 따라서 미술작품의 유일성, 원본성(독창성), 원작이 속한 위치나 장소를 제거한다. 사람들은 복제를 통해 미술작품을 도서관에서, 가정의 거실에서 연구할 수 있다. 미술작품은 복제를 통해 확대, 절단되고 다른 미술작품, 이미지와 재결합될 수 있다. 미술작품이 한때 '독창적이고 진정성' 있었다는 사실의 중요성은 이제 크게 줄어들었다. 크림프를 비롯한 이들이 중요하게 여기는 것은, 언제 어디서 제작된 어떤 작품이라도 무수한 맥락 안에서 거듭 볼 수 있다는 사실이다.

사진이라는 수단을 통해 미술작품이 복제될 수 있다는 사실이 의미하는 바는 1930년대 발터 벤야민이 처음으로 지적했다. 벤야민은 히틀러를 피해 독일을 떠난 테오도르 아도르노, 헤르베르트 마르쿠제 등이 속한 프랑크푸르트학파의 일원이었다. 이 학자들을 위시해 후대의 인물인 위르겐 하버마스는 소위 비판 이론을 발전시켰다. 비판 이론은 지배적인 자본주의 이데올로기와 관행, 문화에 도전하는 네오마르크스주의의 한 갈래라고 할 수 있다. 하버마스는 특히 비판적인 사회 담

론에 기여하는 예술을 지지한다. 마르크스주의자들은 모더니즘이 주창한 근본적인 진리 추구는 받아들였지만 예술과 삶을 분리하는 예술관에는 대체로 반대했다. 네오마르크스주의에서 '네오neo새로운'는 한때 마르크스주의자들이 품었던 자본주의의 붕괴에 대한 엄격하고 확고한 역사적 결정론과 믿음을 거부하는 사조를 의미한다. 현재 대부분의 마르크스주의자들은 문화와 역사의 영향력 그리고 사람들이 미래에 영향을 미칠 수 있는 가능성을 받아들인다.

포스트모더니즘의 관점에서 볼 때 단토를 비롯한 저술가들이 제시한 모더니즘은 '이야기'이다. 데리다에 따르면 과학적인 설명을 포함해 세계에 대한 설명은 모두 사람들이 꾸며낸 이야기 또는 '담론들'에 불과하다. 우리는 결코 실재에 도달할 수 없고 그저 우리가 실재에 대해 말하는 것에만 다다를 수 있을 뿐이다. 진리는 없고 담론만 존재할 뿐이다. 그럼에도 단토의 이론은 설득력이 있다. 그의 주장이 담론 또는 이야기에 불과할지 모르지만, 진짜 이야기일 수도 있다. 분명 이는 기억해야 할 이야기이다. 단토의 이야기는 설득력이 있고, 지난 100년에 걸쳐 일어난 수많은 양식의 변화를 논리적이고 순차적으로 정리한다. 하지만 모든 이야기가 그렇듯 특정 인물들과 사건들에 주목하고 주인공 또는 조역이 될 수도 있었을 수천 명의 사람들은 간과한다. 모더니즘에 대한 단토의 이야기는 파리와 뉴욕이 배경이며 나머지 세계는 초점을 벗어나게 되어 서유럽과 미국을 제외한 다른 지역의 미학 전통은 모두 무시된다. 결과적으로 근대 서구 문화만을 이야기할 뿐 자신의 논지에 부합하지 않는 것은 간과한다. 단토의 이야기에 프리다 칼로는 등장하지 않는다. 로메어 비어든 역시 마찬가지다. 여성이 제작한 미술은 대부분 빠

져 있다. 유색인종의 작품 역시 마찬가지다. 사실상 주류 비평가와 미학자들이 언급한 미술가들과는 다른 의도로 작품 활동을 펼친 미술가들은 모두 빠져 있다.

미술비평가 엘리너 하트니는 베켓 수녀의 10부작 텔레비전 연작 「그림 이야기」를 논평하면서 베켓 수녀가 미술에 접근하는 방식이 (전형적인 미술 감상 강의에서 예상할 수 있는 서구의 대가들에게 초점을 맞춘) '철저히 표준적'이고 '철저히 전통적'이라고, 다시 말해 모더니스트적이라고 말한다. "베켓 수녀는 단일 작품에 초점을 맞추어 미술가의 삶이나 작품에 묘사된 이야기와 관련한 흥미로운 세부 내용을 전달하는 경향이 있다. 미술을 해체하고 재맥락화하는 동시대 미술사의 노력에는 아무런 관심도 없는 것처럼 보인다. 그녀의 논평에서 격변하는 역사적 사건, 사회 대변화, 기술적, 경제적 혁명은 배경에 조용히 안전하게 남아 있다. 반면 예술적 영향력과 미학의 문제들은 아주 미미하게 인정된다. 대신 미술가 개인은 근본적으로 독립적인 존재로 분리되어 개인의 자유를 수호하는 영웅으로 우뚝 서 있다."[19]

우리가 모더니즘과는 다른 미술사를 물려받았을 수도 있겠지만(지금도 다른 역사들이 쓰이고 있다) 현실은 그렇지 못하다. 우리는 지난 세기의 미술에 대한 매우 유력하지만 제한된 설명인 모더니즘을 물려받았다. 모더니즘의 뚜렷한 특징으로 기술에 대한 낙관주의, 개인의 고유성·창조성·독창성·예술적 천재성에 대한 믿음, 독창적이고 진정성 있는 작품과 걸작에 대한 존경, 작품에 담긴 서술적·역사적·정치적 내용보다는 추상적 양식의 표현에 대한 선호, 키치 문화에 대한 무시, 중산층의 감성과 가치관에 대한 경멸, 미술시장에 대한 인식을 들 수 있다.

포스트모더니즘 미학과 비평

포스트모더니스트들은 모더니즘의 신념과 태도, 공약의 전부 또는 대부분과 상이한 태도를 취한다. 미술계에서 그들은 모더니즘과 절연한 다양한 미학 형식을 제공한다. 로버트 벤투리와 필립 존슨의 건축, 존 케이지의 급진적인 음악 작업, 토머스 핀천의 소설, 「블루 벨벳」 등의 영화, 로리 앤더슨의 퍼포먼스, 제니 홀저의 전광판 활용, 대중문화 내에서 사회적 저항의식을 담은 작업을 펼치는 바버라 크루거의 상업광고 언어 전략의 활용, 리모컨으로 케이블 텔레비전을 '이리저리 돌려 보기', 대선 후보 이미지를 긍정적으로 자리매김하는 '공보 비서관들'을 예로 들 수 있다.

셰리 레빈은 탁월한 포스트모더니스트 미술가로 인정받는다. 그녀의 작품 한 점을 살펴봄으로써 포스트모더니즘 미술이론의 늪 안으로 들어가볼 수 있다. 레빈은 과거 작품들의 '차용'으로 매우 유명한데, 유럽의 화가 몬드리안과 미국의 사진가 워커 에번스, (모더니즘 미술 사진계에서 가장 영향력이 큰 멘토 중 한 사람인) 에드워드 웨스턴 같은 백인 남성 모더니즘 미술가들의 걸작으로 일컬어지는 작품들을 가장 빈번히 차용했다. 레빈은 에번스의 사진을 복제('차용')하고 「워커 에번스를 따라서 #7」(1981)^{도판1}이라는 제목을 붙여 전시했다. 이 차용, 빌리기 또는 표절, 도용 행위는 모더니스트들의 독창성에 대한 숭배를 비웃는 포스트모더니즘의 전략이다.

뉴욕 현대미술관의 전 교육 전문가인 필립 예나윈에 따르면 레빈의 경우 독창성은 새로운 이미지의 창작보다는 문제를 제기하는 것과

관련이 있다. 레빈을 비롯한 포스트모더니스트들의 태도는 "하늘 아래 새것이 없음을 고려할 때 어쨌든 독창성은 성립할 수 없다고 가정한다. 따라서 창작력과 유일성은 더이상 예술 창작 활동의 필수 요건이 아니다. 그들이 볼 때 독창성은 이와 반대되는 협력과 통합이 훨씬 더 필요한 세계에서 개인에 대한 인정을 이기적으로 통제하기 위한 구호일 수 있다".[20] 포스트모더니스트들은 독창성이라는 개념이 실상 서구를 위시한 전 세계 대다수 예술 전통에서 존재하지 않는다는 사실을 환기한다. 오랜 세월 동안 대부분의 문화에서 예술가들이 특별한 재능을 지녔을지라도 그들을 개인으로 식별할 필요성은 느끼지 않았던 것이다.

더 나아가 예나윈은 「워커 에번스를 따라서 #7」에 대해, 이 작품이 복제한 이미지는 원본의 네거티브로부터 대여섯 차례에 걸쳐 인화됨으로써 흑백 대비가 강화되고 명암의 미묘한 차이를 잃는 등 복제로 인한 부작용이 강조되어 있다고 설명한다. 이를 왜곡으로 볼 수도 있지만 예나윈은 새롭게 획득한 요소는 없는지 살핀다. 그는 레빈의 작품이 제작되지 않았더라면 이 특별한 이미지가 우리에게 알려지지 않았을지 모른다는 점에서 가장 기본적으로 얻은 특징은 접근 기회라고 해석한다. 예나윈의 지적은 사진의 발명이 모더니즘에 대한 대파국을 초래했다는 크림프와, 그보다 앞선 벤야민의 지적을 강조한다. 이제 사진이나 다른 미술작품의 원작은 중요하지 않다. 복제는, 에번스의 사진이 걸린 모든 장소를 찾아가볼 수는 없기 때문에 복제가 아니라면 그의 작품을 전혀 접하지 못할 수백 명의 사람들에게 해당 사진의 이미지를 제공한다. 레빈은 반항적이고 노골적인 복제를 통해 원본성을 조롱한다.

예나윈이 원본보다는 복제에서 더욱 분명해진다고 생각하는 또

다른 특징은 '파토스'이다. 레빈의 복제로 인해 원본이 가진 양질의 인화 특성이 감소된 덕분에 우리는 이미지의 주제에 집중하게 된다. 에번스의 사진은 대공황기 미국의 빈곤 상황을 촬영하는 대규모 기록 프로젝트의 일환으로 제작되었다. 이 작업을 진행할 때 에번스는 항상 화면의 구도에 크게 주의를 기울였는데, 레빈의 복제에서는 그 중요성이 감소된다. 예나윈은 다음과 같이 말한다. "형식적 완벽함을 감소시킴으로써 복제는 에번스가 착수한 작업에 대한 기록물에 더 가까운 것을 남기고 흑백의 묵직한 대조와 이미지 자체의 전반적인 흐릿함으로 인해 원작 이미지를 한층 더 감동적으로 만들었을 것이다. 에번스의 원작에서는 관람자가 작품을 하나의 정물로 보게 되어 만족스러울 수 있는 반면 레빈의 작품에서는 의자에 앉아 있었을 인물의 삶을 궁금해하라는 요청을 받는다."[21] 따라서 레빈의 「워커 에번스를 따라서 #7」은 포스트모더니즘의 다른 원칙들, 즉 '예술은 삶과 분리되지 않아야 한다' '예술은 예술 이외의 것을 지시할 수 있고 지시해야 한다' '예술은 자체의 형식을 넘어선 것일 수 있고 그래야 한다'는 원칙들을 구현했다고 볼 수 있다.

카메라를 사용해 사진을 재촬영함으로써 레빈은 이전에 회화에 바쳐졌던 경의를 표하지 않게 된다. 미니멀리즘 조각가들이 모더니즘 미술론에서 최고의 지위를 차지하는 '캔버스에 물감'이라는 형식에 도전하긴 했지만 회화는 언제나 모더니즘의 근본 매체로 간주되었다.

한편 레빈은 남성 미술가의 작품을 선택함으로써 미술사에서 여성의 위치를 문제 삼는다. 에드워드 웨스턴이 아들 브렛의 나신을 촬영한 사진 같은, 남성 미술가가 다룬 특정한 주제를 복제함으로써 레빈은 관람자가 작품을 볼 때 던지는, 미술가의 젠더가 수행하는 역할에 대해 질

문한다. 만약 여성 미술가가 어린 소년의 누드 토르소를 표현했다면 이 작품이 내포하는 의미는 남성 미술가의 작품과는 사뭇 달라졌을 것이다. 젠더와 재현의 문제는 큰 주제로, 앞으로 나올 포스트모더니즘에서 여성주의 이론의 역할을 살펴보는 대목에서 분석해보겠다.

당연한 이야기지만 모든 사람이 레빈의 작품과 같은 차용에 매혹되지는 않는다. 마리오 쿠타야르는 차용을 신랄하게 비난하면서 레빈을 비롯해 쿤스, 살리 등의 동료 포스트모더니스트들의 작업을 폄하한다. 쿤스는 토끼 장난감 등 무신경한 삼차원의 상업 가공물을 차용해서 스테인리스 스틸 복제품을 만들어 고급 예술 조각작품으로 전시하며, 살리는 종종 노골적으로 다른 사람이 만든 이미지를 그린다. 쿠타야르는 다음과 같이 말한다. "전형적인 부러움과 분노의 산물인 포스트모더니즘은 훨씬 위대한 성취에 기생하는 비평에서 활력을 얻었다. 포스트모더니즘은 이 이론의 지지자들이 도달하지 못하는 위대함을 평가절하(해체)함으로써 자기 산물의 초라함을 합리화한다."[22] 그는 차용의 전략을 강력한 부모의 그늘에서 벗어나고자 애쓰는 청소년의 전략으로 해석한다.

레빈의 포스트모더니즘 미술작품의 사례와 쿤스와 살리의 작품에 대한 짧은 언급을 통해 쿠타야르 등이 제기하는 반대 의견이 존재한다는 사실을 인정하면서 우리는 포스트모더니즘 미술과 모더니즘 미술의 차이에 대한 몇 가지 의미 있는 일반화를 도출해볼 수 있다. 포스트모더니스트들은 시간상 모더니스트들의 뒤를 이을 뿐 아니라 그들을 비판한다. 모더니스트들은 과거를 벗어 던지고 창작 활동에서 개인의 혁신을 꾀한다. 반면 포스트모더니스트들은 일반적으로 기꺼이 과거를 차용하고 옛 정보를 새로운 문맥에 들여놓음으로써 도전 의식을 고취한다. 모

더니즘을 지지하는 비평가들과 이론가들은 모더니즘의 승인을 받은 이론의 테두리 안에서 활동하지 않는 미술가들의 작품은 무시한다. 포스트모더니즘 비평가들과 미술가들은 훨씬 더 폭넓은 예술 창작 활동과 프로젝트들을 받아들인다. 매체의 활용에 있어서 모더니스트들은 순수성을 추구하지만, 포스트모더니스트들은 절충적인 경향을 띠며 다양한 원천에서 이미지와 기법, 영감을 자유롭게 취합한다. 포스트모더니스트들이 참고하는 원천 중 상당 부분이 대중문화에서 유래한다. 모더니스트들은 대체로 대중문화를 무시한다. 자신들이 활동하는 시대에 종종 열광적인 반응을 보이기는 하지만 모더니스트들은 자신과 자신의 예술을 당대의 일상적인 현상과는 분리된 초월적인 것이라고 생각한다. 포스트모더니스트들은 자신들의 시대를 회의하고 비판한다. 곧이어 행동주의 미술을 다룰 때 살펴보겠지만, 일부 포스트모더니스트 미술가들은 사회적, 정치적 문제에 적극적으로 반응한다. 모더니스트들은 보편적인 소통 가능성을 믿지만 포스트모더니스트들은 그렇지 않다.

모더니스트들은 일반 개념을 추구하지만 포스트모더니스트들은 차이를 식별한다. 코넬 웨스트에 따르면 차이는 "절멸주의exterminism, 사회 내 특정 집단의 절멸을 초래하는 경향, 제국, 계급, 인종, 젠더, 성적 지향, 나이, 국가, 자연, 지역"[23]의 문제와 관련이 있다. 또 차이에 기반한 새로운 문화정치학은 "다양성과 다원성, 이질성의 이름으로 획일성과 동질성을 비판하고 구체성, 명확성, 특정성을 고려하여 추상성, 일반성, 보편성을 거부하며 일시성, 잠정성, 가변성, 불확실성, 움직임, 변화를 강조함으로써 역사화, 맥락화, 복수화"를 의도한다.

캐런 햄블런은 「미술비평의 보편주의를 넘어서」에서 미술을 통한

보편적 소통 가능성에 대한 믿음에 내재한 문제를 개괄한다.[24] 햄블런의 설명에 따르면, 대부분의 학자들은 더이상 예술작품이 제작된 시대와 유래한 장소에 대한 지식 없이 소통될 수 있다고 믿지 않는다. 또 대부분의 비평가들은 자신이 속한 사회와 다른 사회에서 제작된 작품의 경우 해당 작품이 제작된 사회에 대한 상당한 인류학적 지식이 없으면 평가는 물론 해석도 불가능하다고 본다. 이제 대부분의 비평가들은 미술작품이 사회문화적 맥락과 지식을 바탕으로 특징과 의미를 띤다고 믿으며 작품이 시대와 장소에 따라 다르게 해석되었다는 점을 인정한다. 이제 비평가들은 미술가와 관람자의 개성, 사회경제적 배경, 젠더, 종교적 관계를 고려할 것이다. 반면 모더니스트 비평가들은 미술작품 자체에만 집중할 공산이 훨씬 크고 자신들의 개인적인 반응에 타인들이 동의하리라 믿는다.

　　포스트모더니즘의 영향으로 비평가들은 관람자와, 작품에 대한 그들의 반응에 대해 훨씬 더 많이 알고 있으며 동일한 작품에 대한 다양한 이해를 소중히 여긴다. 완다 메이는 햄블런과 마찬가지로(두 사람은 모두 미술교육 학자이다) 포스트모더니즘의 목표가 "대상을 열어젖히고 우리가 창조한 현실을 분명히 설명하는 것"[25]이라고 주장한다. 모더니즘의 경직된 범주들은 "우리의 현재 상태 또는 우리가 바라는 정도보다 우리를 한층 더 고착되게 하는 경향이 있다". 메이는 포스트모더니즘 작품이 "교훈적이기보다는 연상 작용을 일으키고 폐쇄적이기보다는 가능성을 제공해준다"고 덧붙인다. 크레이그 오언스는 바르트의 저작을 바탕으로 문학을 비롯한 예술작품을 작품work 또는 텍스트text로 나누는 포스트모던식 구분을 설명한다. "단일하고 하나의 의미만을 가지는 작품은 저자

의 창조물이다. 반면 텍스트는 인용과 교류가 이어지는 조합의 장으로 여기서는 다양한 목소리가 뒤섞이고 충돌한다."[26] 이는 중요한 구분으로, 새로운 비평과 과거 비평의 큰 차이점을 드러낸다. 대부분의 동시대 비평가들과 모든 포스트모더니즘 비평가들이 미술작품은 실상 여러 사람이 쓴 텍스트이며 관람자에게 다양한 독해 가능성을 제공한다고 생각한다.

리파드는 작품 제작에 있어서 세계와 평범한 관람자들로부터 유리되는 모더니스트들의 경향에 대해 분명하고도 강력하게 이의를 제기한다. "모더니스트가 금기시한 것을 보면 마치 신이 작품 내용을 관람자가 쉽게 이해할 수 있게 해서는 안 된다고 이야기한 듯하다. 그리고 신은 작품 내용이 사회적 의미를 띠는 것을 금한다. 만약 사회적인 내용을 담는다면 관람자가 늘어날 수 있고 예술 자체가 상아탑에서, 다시 말해 예술을 나머지 세계로 내보내고 해석해주는 지배 계급/기업의 수중에서 벗어날 수 있기 때문이다."[27] 리파드는 모더니스트들이 경멸적으로 '문학적 미술'이라고 부르며 여전히 금기시하는 관점에 격분한다. 문학적 미술은 정치적 의도를 담고 있는 사실상 모든 미술을 아우른다. 여전히 모더니즘의 영향을 받고 있는 비평가들과 미술가들은 사회적 미술을 지나치게 "노골적이고, 고압적이며 대중의 즐거움에 영합하고, 슬로건 광고와 같다"고 폄하할 것이다. 리파드는 다다, 초현실주의, 사회적 사실주의, 팝아트, 개념미술, 퍼포먼스아트, 비디오아트를 비롯해 사회에 관심을 기울이는 모든 미술을 거부하는 모더니스트들을 질책한다.

크루거는 사진을 차용해서 변형하고 자신의 글을 추가하는 포스트모더니스트 미술가로, 고급 문화와 저급 문화의 위계적 구분에 집착하

는 모더니스트들에 반대하는 글을 발표한 비평가이기도 하다. 크루거가 쓴 글의 제목은 이렇다. 「무엇이 고급이고 무엇이 저급인가. 무슨 상관 인가?」 이 글에서 크루거는 대체로 모더니스트들의 잘못된 권위 의식, 거침없는 대답, 단순한 체계 따위를 비난한다. 크루거는, 예술은 "시각, 언어, 몸짓, 음악이라는 수단을 통해 세계에서 경험한 바를 객관화할 수 있는, 다시 말해 일종의 유창한 속기를 통해 살아 있다는 것이 어떤 느 낌인지를 보여주고 말할 수 있는 능력으로 정의할 수 있다"고 주장함으 로써 고급 예술과 저급 예술의 구분을 거부하는 자신의 입장을 설명한 다. "물론 예술작품은 잠재적으로 상품, 즉 경제적 투기와 교환의 수단 일 수 있다. 하지만 대중문화도 어느 정도 예술과 동일한 역할을 할 수 있는 능력, 즉 몸짓, 웃음, 매우 매력적인 선율, 강력한 이야기, (예술과) 동일한 아련한 연상의 순간들, 순간의 환상 속에 압축하는 능력을 갖고 있지 않은가?"[28] 이와 관련해서 독단적인 진술과 구별을 선호하는 모더 니스트들에 대한 견해를 밝히면서 로버트 스토르는 다음과 같이 말한 다. "실질적으로 포스트모더니즘이 무언가를 의미한다면, 바로 궁극적 인 논쟁의 종결, 천년 동안 이어진 온갖 믿음을 유지하는 데 필요한 역 사적 신비화와 배제에 대한 종지부일 것이다."[29]

캐나다의 미술교육 학자인 해럴드 피어스는 프리모던premodern, 모던, 포스트모던 경향에 대한 중요한 구별을 요약 정리한다. "조물주 창조자의 주권을 침해하지 않기 위해 인간의 창조력을 억누르는 프리모 던 경향과 자율적인 개인의 독창력을 지나치게 강조하는 모던 경향을 몰아냄으로써 포스트모던 상상력은 대안의 존재 양식을 창안하는 대안 의 방식을 탐구할 수 있다."[30] 피어스는 모더니즘이 가진, 생산적인 창

안자라는 미술가상이 의미의 파편들을 발견하고 재배열하는 브리콜라주를 실행하는 사람bricoleur 또는 콜라주 제작자로 교체되었다고 주장한다. 포스트모던 미술가는 "자신이 만들지 않았고 제어할 수도 없는 다양한 이미지와 기호를 배달하는 우체부"이다.

마르크스주의 비평

마르크스주의 비평가들은 미술가들과 미술작품이 보이지 않거나 표면 아래에 있는 것, 때로는 미술가가 알지 못하는 무엇을 표현한다고 생각한다. 마르크스주의는 모더니즘과 포스트모더니즘을 관통한다. 카를 마르크스(1818~83)는 '현실'처럼 보이는 것의 표면 아래에 놓인 현실을 직시한다. 마르크스주의 비평가들은 미술작품은 독립적이지도 자율적이지도 않으며 사회에서 큰 영향을 받는다고 주장한다(어떤 이들은 사회에 의해 결정된다고 말한다). 마르크스주의 비평가들은 사회구조와 사회관계가 작품이 제작되고 수용되는 방식에 어떻게 영향을 미치는지를 살핀다. 미술과 미술에 대한 연구는 서로 분리되거나 무관하지 않다. 작품의 제작과 감상은 사회적 역동성을 띠며 서로 연결되어 있다.

　　마르크스는 예술에 변화시키는 힘이 있다고 생각한다. 예술은 단순히 사회를 반영하는 징후일 수도 있지만 예술작품은 우리가 세계를 어떻게 보는지를 드러내고 더 넓은 사회적 영역에 있는 타자들에 대한 의식을 낳음으로써 사회를 변화시키는 데, 따라서 개인의 소외를 줄이는 데 도움이 될 수 있다고 본다. 무엇보다 마르크스주의자들은 우리가

작품을 해석하는 사회적, 역사적 문맥의 역할을 진지하게 고려해야 한다고 주장한다.[31]

본래 프랑크푸르트학파와 관련 있는 '비판 이론'은 마르크스와 프로이트 그리고 '의심의 해석학'을 가동하거나 일반적으로 작품을 신중하게 해석하고 이해하는 사람들로부터 유래한다. 이들은 진리에 대한 모든 주장이 권력과 기득권에 의해 커다란 영향을 받는다고 본다. 네오마르크스주의 이론은 한 사람의 소통 행위에 내재한 의미와 권위가 어떻게 계급과 젠더의 영향을 받는지, 그가 지리 또는 제도 내에서 어느 지점에 서 있는지를 연구한다. 이 이론의 영향을 받은 미술비평가들은 젠더와 인종, 하위 문화가 작품의 생산과 수용에 미치는 영향을 강조한다. 그들은 종종 "문화 산업"을 언급한다.

> 문화는 사회 내 행위자의 자유로운 창조적 표현에서 생겨나는 것이 아니라 국가와 사기업의 동맹에 의해 상품의 형태로 구성된다. 그것은 창조성이 갖는 해방의 힘을 완벽하게 합리화한다는 것을 나타낸다. 창조성은 표준화된 대량 생산품으로 전환되고 정형화되고 기본적인 취향 패턴으로 축소된다. 이 상업화된 문화는 지적인 수동성과 온순함을 낳고 이것 자체가 권위주의적인 정치가 군림하는 데 필요한 조건이 된다.[32]

정신분석 비평

정신분석 이론은 다른 예술이론들을 가로지르고 관통하는 방대한 지식

의 영역이다. 지그문트 프로이트(1856~1939)의 이론은 마르크스주의와 개념적으로 연관되어 있다. 두 이론 모두 현실처럼 보이는 표면 아래에 놓인 현실을 살핀다. 마이클 하트와 샤를로트 클롱크는 모든 정신분석 이론에 공통된 두 가지 기본 개념을 확인한다. "첫째, 정신분석은 우리의 정신적 삶이 우리의 의식적 삶과 동일하지 않다고 언명한다. 우리의 정신은 의식뿐 아니라 이성과 상상력, 사고와 호기심과 더불어 무의식도 가지고 있다." 프로이트의 이론은 우리의 무의식이 어린 시절의 억눌린 정신적 사건, 특히 성적인 욕망에서 형성된다고 주장한다. 우리는 많은 성적 욕망을 의식에서 무의식으로 추방한다. 성적 욕망은 무의식 속에 간직되어 있는데 우리는 그것에 직접 접근할 수 없다. "억제된 요소의 본질은 우리에게 두번째 핵심 원리를 환기한다. 성적 충동이 인간의 정신, 따라서 인간 행동에서 가장 중요한 핵심이라는 것이다." [33]

정신분석 이론의 주장에 따르면 일반적으로 미술가들은 그들의 잠재의식 안에 숨어 있는 것을 표현하고 미술작품은 우리에게 제작 주체인 미술가와 보는 주체인 관람자에 대한 지식을 제공한다. 프로이트는 정신분석이 다음 세 가지 부분으로 구성된다고 정의한다. (1) 무의식에 초점을 맞춘 학문 (2) 신경질환을 다루는 치료 방법 (3) 미술사, 문학, 철학을 포함하는 문화적 측면에 대한 연구. 프로이트는 모든 것이 눈에 보이는 모습과는 다르며 사람들을 '텍스트'로 볼 수 있다고 보았다. 무의식과 억압의 개념은 프로이트의 정신분석 이론의 토대로서 양자는 역동적으로 작동하며 밀접하게 연결되어 있다. 억압된 것이 무의식의 일부를 이룬다. 의식이 무의식에서 생겨난 본능을 위험하고 위협적이며 불안정한 사회적 금기로 여길 때 억압이 일어난다. 프로이트가 인문학에 남긴

지적 유산은 막대하고 그가 제시한 여러 개념이 오늘날 미술비평에서도 쓰이고 사유되고 있다.

보다 최근의 이론인 자크 라캉(1901~81)의 정신분석 이론은 포스트모더니즘 이론에 큰 영향을 미치고 있으며 대개 여성주의 비평가들이 미술비평에 도입했다. 라캉은 프로이트의 발달 이론을 수정하여 생물학적인 인간이 되어가는 과정을 설명하면서 언어와 이데올로기가 생물학적 존재의 정체성 형성에 영향을 미친다고 주장한다. 언어는 무의식에 앞서고 욕망을 지휘하고 조정한다. 아이가 언어 영역으로 진입하는 것은 단순한 생물학적 존재에서 인간으로 변화한다는 것을 의미한다.

라캉은 '욕망의 철학자들' 중 가장 유명하다. 그가 볼 때 주체는 중심을 가지고 있지 않으며 '결여'가 특징이다. 라캉은 정체성이라는 상식적 개념을 축소하고 개인의 자율성은 환상이라고 주장한다. 자아 또는 주체는 '타자'의 인식을 통해 구성되며 이 필연적인 인식을 통해 자신의 결여를 의식하게 된다.

주체는 상호 의존하며, 떼어놓을 수 없는 세 가지 '체계', 즉 상징계, 상상계, 실재계에 의존한다. 에고 또는 의식적인 자아는 생물학적으로 결정되지 않으며 자율적이지도 않다. 주체는 오직 상징계로 진입할 때 '나(I)'가 된다. 상징계는 앞서 존재하는 언어와, 아이와 어머니의 분리에 의해 야기되는 욕망 그리고 아이와 어머니의 관계에 대한 아버지의 개입으로 구성된다. 언어와 아버지는 금지와 권위를 의미한다.

상상계는 '타자로서의 자아'와 '자아와 타자'의 혼합체로 이루어진다. 라캉의 유명한 '거울 단계'는 상상계의 일부이다. 상상계의 발달 단계인 거울 단계에서 생후 6~18개월 아이는 자신을 이미지로 인식하게

된다. 아이는 거울에 비친 자신의 모습을 인식하는데, 거울 이미지와 자신을 총체적으로 동일시하지만 한편으로는 자신의 통제되지 않는 신체를 파편화된 상태로 경험한다. 거울 단계는 소외감을 낳는다. 라캉은 다음과 같이 말한다. "외부 이미지를 통해 자신을 알게 된다는 것은 자기소외를 통해 정의된다는 뜻이다."

라캉의 '응시' 이론은 특히 많은 비평가들과 미술가들의 주목을 받았다. 라캉에게 응시는 눈과 시각의 분열을 드러낸다. 자아의 시각과 자아에게 다시 시선을 보내는 대상의 응시 사이에는 불균형이 존재한다. 라캉은 다음과 같이 이야기한다. "당신은 결코 내가 당신을 보는 곳에서 나를 보지 않는다." 라캉은 욕망과 관련해서 우리가 우리 자신을 어떻게 재현하는지를 이해하려고 미술을 살핀다. 그는 우리에게 다음 두 가지 과제를 염두에 두고 미술작품을 볼 것을 요구한다. 하나는 보는 행위 안에서 우리 자신의 욕망을 인식하는 것이고, 다른 하나는 '저자'가 아닌 '텍스트'를 듣고 읽고 해석하는 것이다. 라캉은 "저자의 심리보다는 텍스트에 더욱 주의를 기울"[34]일 것을 요청한다.

스페인의 카스티야이레온 현대미술관은 정신분석 이론을 적용해 동시대 미국 미술가 폴 파이퍼의 작품을 해석한다. 파이퍼는 스타 농구 선수 같은 문화 아이콘의 비디오 이미지를 디지털 방식을 통해 왜곡한다.**도판2** 성상을 의미하는 아이콘은 구원과 초월성을 약속하지만 파이퍼는 그런 정체성을 제거한다.

그들의 부재와 이를 통해 자신을 표현하기 위해 그의 작품에서는 아이콘의 신체 소거가 두드러진다. 처음에 우리가 여기저기 존재하는 아이콘 이

미지에 더이상 매료되지 않는 것 같을 때 불현듯 예상치 못한 순간이 등장한다. 바로 우리 자신의 결여가 반사되는 거울인 불안과 의심의 순간이다. 우리는 지워지고 부재하는 이미지의 일부가 된다. 관람자인 우리는 매혹적인 우상을 관찰하는 대신 경기장에서 벌어지는 시합을 구경하는 군중을 정면으로 바라본다. 따라서 경기 관람자는 보는 행위 자체를 보게 된다. 결과적으로 파이퍼는 우상을 '소거' 함으로써 우리를 지우려 하고, 우리의 정체성을 해방시키려 하고, 우리를 군중으로 구성된 형태 없는 복수의 배경으로 밀어넣으려고 하는 것 같다.[35]

여성주의 미학과 비평

질문 "게릴라 걸스는 누구인가?"

대답 "우리는 다수의 이름 없는 여성들로, 고인이 된 여성 예술가의 이름을 가명으로 사용하고 고릴라 가면을 쓰고 사람들 앞에 나선다. 우리는 포스터, 스티커, 책, 인쇄 프로젝트, 행동을 통해 정치권과 미술계, 영화계 그리고 문화계 전반에서 자행되는 성차별과 인종차별을 폭로한다. 우리는 유머를 활용해 정보를 전달하고 토론을 촉발하며 여성주의자들이 재미있는 사람들일 수도 있음을 보여준다. 우리는 고릴라 가면을 착용함으로써 우리의 개성보다는 쟁점에 집중하게 한다. 우리는 우리 자신을 문화의 양심이라고 부르며 로빈 후드, 배트맨, 론 레인저 같은, 익명의 공상적 박애주의자들이 속한 대체로 남성적인 전통에 대적하는 여성주의적 상대임을 선언한다. 우리의 작업은 우리의 자랑스러운 지지자들인 동지들을 통해

전 세계에서 소개되었다. 또한 우리의 작품은 『뉴욕 타임스』『네이션』『비치』『버스트』에 실렸고 NPR, BBC, CBC 같은 텔레비전과 라디오 방송에서 보도되었으며 수많은 미술 및 여성주의 관련 글에서 소개되었다. 우리의 정체를 둘러싼 수수께끼는 사람들의 주목을 받았다. 우리는 아무라도 될 수 있다. 우리는 모든 곳에 있으므로." —게릴라 걸스, 2010

게릴라 걸스의 웹사이트에 실린 소개글이다.[36] 게릴라 걸스는 1985년 뉴욕 현대미술관에서 열린 전시 〈회화 조각 국제 총람〉에 참여한 169명의 미술가들 중 여성은 고작 13명에 불과하다는 사실에 주목한 일부 회원들이 같은 해 뉴욕에서 결성했다. 이들은 미술계의 차별을 폭로하는 포스터(1989년 시내버스에 내건 "여성은 메트로폴리탄미술관에 들어가려면 옷을 벗어야 하는가?"), 책[『게릴라 걸스의 고백』(1995), 『게릴라 걸스가 들려주는 침대맡 서양미술사』(1998), 『계집, 백치 미인, 위협적인 여자, 정형화된 여성에 대한 게릴라 걸스의 안내서』(2003), 『게릴라 걸스 미술관 활동책』(2005), 『히스테리와 고대부터 현재까지의 히스테리 치료에 대한 여성의 관점에서 본 히스테리한 역사』(2010)], 광고판, 퍼포먼스, 창의적인 방식의 문화 교란 작업으로 잘 알려져 있다.

이들의 첫 작품은 뉴욕시 거리에 붙인, 미술관에서 소개하는 미술가의 젠더 불균형을 비판하는 포스터였다. 이들은 행동주의의 주제를 인종 불균형, 영화 산업("해부학적으로 정확한 오스카―그는 수상한 남자들과 똑같은 백인 남성이다!"), 젠더 고정관념으로 확대해나갔다. 동시에 미술계의 부패에도 관심을 기울였다.("큐레이터는 그/그녀와 성관계를 맺은 미술가나 화상의 미술가들 작품을 전시하지 않아야 한다. 단 그런 육체 관

여성 미술가의 장점:

- 성공에 대한 압박감 없이 작업할 수 있다.
- 남성 미술가들과 전시에 함께 참여할 필요가 없다.
- 네 개의 프리랜서 직을 전전하느라 미술계에서 벗어날 수 있다.
- 여든이 지나고 나서야 자신의 경력이 발전한다는 사실을 알게 된다.
- 어떤 작품을 만들든 여성스럽다는 꼬리표가 붙게 되리라는 사실에 안심하게 된다.
- 정년이 보장되는 교수직에 갇힐 일이 없다.
- 당신의 생각이 다른 사람의 작품 안에서 살아 움직이는 것을 보게 된다.
- 직업과 모성 사이에서 선택할 기회가 있다.
- 이탈리아산 정장을 갖춰 입고 큰 시가나 물감에 질식할 필요가 없다.
- 남자 친구가 당신보다 어린 여자 때문에 당신을 차버린 이후에는 작업할 시간을 더 많이 가질 수 있다.
- 다시 쓴 미술사에 당신의 이름이 포함될 수 있다.
- 천재라고 불리는 난처한 상황을 겪을 일이 없다.
- 고릴라 복장을 한 당신의 사진이 미술 잡지에 실릴 수 있다.

A PUBLIC SERVICE MESSAGE FROM **GUERRILLA GIRLS** CONSCIENCE OF THE ARTWORLD
532 LaGUARDIA PLACE, #237 · NY, NY 10012

게릴라 걸스, 「여성 미술가의 장점」. Courtesy of the Guerrilla Girls, NY.

계가 전시 작품에서 20센티미터 떨어진 벽에 붙은 라벨에 분명히 명시된 경우를 제외하고.") 여성들로 이루어진 이 단체는 보스니아, 브라질, 키프로스, 유럽, 인도, 멕시코, 세르비아 등지에서 전 세계의 사회 불평등을 직시하기 위해 행동했다.

　게릴라 걸스의 정치적 작업을 서술하는 것은 여성주의가 오늘날의 미술이론에 기여한 바를 소개하는 좋은 방법이다. 여성주의의 역사는 우리가 알고 있는 것보다 더 오래되었다. 메리 울스턴크래프트는

1792년에 『여성의 권리 옹호』를 발표했고 버지니아 울프는 1929년에 『자기만의 방』을 썼다. 두 사람 모두 여성의 자기 인식과 물질적 어려움을 다루었다. 19세기와 20세기 초에 여성들은 선거권, 재산권, 직장에서 누려야 할 권리, 생식권, 가정 폭력에서 여성과 여아를 보호하기, 여성 혐오와 특정 성차별 반대 같은 여성의 법적 권리를 얻어내기 위한 운동을 벌였다. 1949년 시몬 드 보부아르는 『제2의 성』을, 1963년 베티 프리단은 『여성성의 신화』를, 1970년 케이트 밀렛은 『성의 정치학』을, 1971년 저메인 그리어는 『여성, 거세당하다』를 발표했다. 그리고 지금으로부터 약 40년 전인 1972년 글로리아 스타이넘은 잡지 『미즈』를 창간했다.

여성주의 미학자 힐데 하인은 여성주의를 요약 정리하는 모든 사례에 대해 다음과 같이 주의를 준다. "여성주의는 복잡하지 않다면 아무것도 아니다."[37] 다들 하인의 주장에 동의할 것이다. 여성주의 담론의 바탕이 되는 복잡한 성격은 대개 두 가지 서로 다른 입장을 중점적으로 다룬다. 하나는 남성과 여성 사이에 중요한 차이가 있다는 주장으로 '생물학적 여성주의' '본질주의' 또는 '발생론'으로 불린다. 다른 하나는 '젠더 이론'으로 불리며 남성과 여성의 차이는 생물학적인 것이 아니라 문화적인 것에서 유래한다고 주장한다. 미학자 애니타 실버스에 따르면 "발생론은 예술작품의 특정 성질이 여성의 자연스러운 표현이자 묘사라고 주장한다". 반면 "젠더 이론은 인종, 계급, 관습과는 독립적인 여성의 본성—심리학적, 현상학적, 생물학적 또는 그밖의 다른 본성—이 존재한다는 점을 부정한다".[38] 이 두 가지 주제는 미술계의 여성주의 비평으로 옮아갔다.

하인은 영국과 미국의 여성주의 미술에 대한 역사적 개관을 제공하면서 1950~60년대 프랑켄탈러와 브리짓 라일리가 미술계에서 큰 명성을 누렸지만 이들의 작품은 여성주의적이지 않다고 평가한다. 왜냐하면 여성의 역사적 조건을 고심하지도, 여성이 제작한 작품처럼 보이지도 않았기 때문이다. 1960년대 말까지 대부분의 여성 미술가들은 남성이 주도하는 주류 미술계에서 경쟁하기 위해 '성 중립'적인 작품을 만들고자 했다. 1960년대 반문화주의자들은 사회의 주류가 이데올로기적 중립에 서 있지 않다고 생각했고 여성주의자들은 미술 시스템과 미술사가 성차별을 제도화했다고 인식했다. 미리엄 샤피로, 주디 시카고, 낸시 스페로 등 여성주의 미술가들은 과거에 도외시된 여성 미술가들을 발굴했고 여성주의 미술사가들은 간과되었던 여성 미술가들을 포함하는 '수정주의' 미술사를 쓰기 시작했다.

많은 여성주의자들이 공예와 고급 미술의 구분을 남성적이라는 이유로 걷어냈다. 특히 전통적으로 여성이 공예품을 만들었기 때문이다. 1970년대 여성주의 미술가들은 작품에 장식을 포함하기 시작했다. 또한 메리 베스 에델슨의 「기독교 시대 마녀로 화형당한 900만 여성을 기리는 기념비」 같은, 카타르시스를 선사하는 제의적 퍼포먼스를 행했을 뿐만 아니라 다양한 매체로 자전적 작품을 제작했다. 1980년대 일부 여성주의 미술은 개념미술의 성향을 띠었는데, 예를 들어 신디 셔먼은 문화에서 여성이 수행하는 역할을 탐구하는 사진을 제작했고 크루거는 광고 그래픽 표현 형식을 빌려 문화적 지배를 환기했다. 여성주의적 원리는 현재 폭넓게 받아들여진다. 여성주의자들은 모더니즘의 순수성과 배타성에 반대하여 내러티브, 자전적 이야기, 장식, 의례, 공예 미술의 활용

등 작품 제작에서 포괄적이고 다원적인 접근법을 요구한다. 하인은 여성주의자들이 대중문화를 수용함으로써 포스트모더니즘의 발전을 촉진하는 데 도움을 주었다고 말한다.

여성주의의 복잡한 성격에 대한 하인의 주목과 간략한 역사적 개관은 여성주의 미술과 비평에 대한 개론을 제공한다. 크리스틴 콩던과 엘리자베스 가버는 모두 미술교육 학자로 여성주의의 시각을 모든 단계의 미술비평 교육에 적용한다. 이들은 한층 깊이 있게 여성주의를 개관한다. 여기서 간략하게 정리, 소개한 이들의 입장은 다른 남녀 여성주의 학자들에 의해 보충되고 상술된다.

콩던은 최근의 여성주의를 다음과 같이 요약한다. "과거 25~30년 동안 여성주의운동은 여성의 미술과 여성 미술가에 대한 논의를 확장하는 역할을 했다. 이 논의는 다음의 논제 중 하나 이상을 중점적으로 다룬다. (1) 여성 미술사의 인식과 확립 (2) 미술작품 제작 과정, 결과물, 미학적 반응에 있어서 젠더에 따른 상이한 접근 방식 (3) 미술작품의 이해와 감상에 대한 비위계적 접근법의 개발."[39]

가버는 네 가지 중요한 구분을 제시한다. 첫째로 가장 중요한 구분은 섹스와 젠더의 차이다. "섹스는 우리가 타고나는 생물학적 특성을 말한다. 우리는 남성이거나 여성이다. 반면 젠더는 사회화를 통해 학습된다. 여성적 그리고 남성적 특성은 젠더와 관련이 있다. 예를 들어 소년들은 사회적 기대와 모방을 통해 자기주장을 내세우고 울지 않는 법을 배운다. 반면 소녀들은 자신의 감정을 표현하고 다른 사람을 보살피는 법을 배운다."[40] 콩던은 젠더에 대한 기대의 사례를 다음과 같이 제시한다. "남성은 특정 분야에서 뛰어나기를 기대하는 반면, 여성은 여러 분

야에서 적절한 수준에 이르도록 훈련받는다. 소년들은 독립과 경쟁, 조직 기술을 학습하는 반면 소녀들은 친밀감을 수반하는 관계 맺기, 평화로운 교류 및 타협에 더 많은 노력을 기울이는 데 초점을 맞춘다."

여성주의 이론은 젠더의 구분을 바탕으로 삼는다. 젠더는 우리가 세계를 인지하고 예술작품을 이해하는 주요한 요인임에도 불구하고, 예술과 경험에 중립적으로 접근할 수 있다는 믿음을 심어주려 한 미학자들과 비평가들은 오랫동안 젠더를 간과했다. 40여 년 전 보부아르는 "여성으로 태어나는 것이 아니다. 여성으로 만들어지는 것이다"라고 말하면서 여성이 어떻게 '남성의 타자'[41]로 형성되는지를 보여주었다.

가버의 둘째 전제는 여성주의 이론은 도구적이라는 것이다. 다시 말해 현 상황을 변화시키기 위해 힘을 기울인다. 이는 여성운동의 사회적, 정치적 목표에서 생겨난다. 여성주의 이론은 여성에 대한 억압을 약화시키려 한다. 가버는 "모든 여성 예술가들이 여성주의자들은 아니다. 여성주의는 하나의 선택 사항이다"라고 주장한다. 하인의 말을 빌리면 "출생이나 운, 습관이 아니라 선언에 의해 여성주의자가 된다". 이어서 하인은 다음과 같이 설명한다. "통념과는 반대로 여성주의는 더이상 남성보다 여성에게 자연스러운 것이 아니다. 여성은 보통 남성이 결정한 범주에 따라서 세계를 경험하도록 사회화된다. 자신이 여성임을 인지하면서도 명백히 반대 입장을 취하지도 자기결정권을 주장하지도 않을 경우, 남성적 용어를 통해 여성이라는 사실이 의미하는 바를 이해하게 된다." 여성주의 비평가들은 미학과 정치학의 개념이 서로 독립적일 수 있다는 개념을 거부한다. 하지만 여전히 미술과 정치를 분리해야 한다고 주장하는 비평가들도 있다. 크레이머는 여성주의가 "미술작품 내부에서

연구해야 하는 특성에 대해서 아무것도 이야기해주지 않는다"[42]고 선언한다. 하인은 이러한 비평가들이 "'전통적인' 미술 역시 정치적이며, '중립적' 또는 남권주의적 성격을 띤 정치학이 노골적으로 드러나지 않을 뿐이라는 여성주의 미술에 함축된 비판을 이해하는 데 실패한"거라고 주장함으로써 명백히 정치적인 표현은 미술에 들어설 자리가 없다는 주장을 반박한다. 크레이머처럼 반대 의견을 제시하는 이들이 있지만 미술과 정치의 분리는 협소하고 순진하며 지적인 비평 담론을 저해한다는 데 대부분 동의한다.

셋째로 가버에 따르면 "여성주의자feminist와 여성스럽다feminine는 말은 서로 바꾸어 쓸 수 있는 용어가 아니다". '여성스럽다'는 것은 섬세함과 온순함 같은 사회적으로 결정된 여성의 특성 또는 대개 남성보다 작은 체구 같은 타고나는 특성(이는 종종 선천적이며 역사적 시대를 초월하는 특성으로 간주된다)을 함축하는, 여성에게 부여된 용어이다. 여성주의는 특정한 역사적 순간에 변화를 일으키고 여성의 삶이 요구하는 특별한 목적을 충족하기 위해 정치에 전념하는 태도로 이해해야 한다. 모든 여성 미술가들이 작품에서 여성주의적 태도를 보이는 것은 아니라는 점은 분명하다. 하인은 우리에게 라일리와 프랑켄탈러의 작품을, 에드워드 고메즈는 수전 로덴버그와 제니퍼 바틀릿의 작품을 상기시킨다. 로덴버그와 바틀릿은 성공한 현대 화가로 이들의 작품은 분명히 젠더를 주제로 삼지는 않았다.[43]

가버의 넷째 전제는 여성주의의 복합적 성격에 대한 하인의 지적과 유사하다. 가버는 여성주의가 고정된 원칙들 또는 작품을 이해하는 단일한 태도나 접근 방식이 아니라 지속적으로 전개되는 다양한 철학이

라는 견해에 동의한다. 로절린드 카워드 역시 유사한 의견을 단호하게 밝힌다. "여성주의는 결코 여성의 경험과 관심사의 산물일 수 없다. 그런 통일성은 존재하지 않는다. 여성주의는 특정한 정치적 목적과 목표를 추구하는 정치운동 안에서 실행되는 여성들의 연대가 되어야 한다. 이는 공통의 경험이 아니라 정치적 관심사에 따라 통합된 집단이다."[44] 하인은 또한 여성주의자들이 일단의 진리나 중심이 되는 신조를 추구하지 않았다고 생각하지만 그런 문제들을 재구성하는 데 기여한다고 믿는다. 여성주의자들이 그릇된 관념으로 여겨 내버린 문제들은 "미학적 '무관심'이라는 정의, 공예와 순수 미술, 고급 예술과 대중 예술, 유용한 예술과 장식 예술, 숭고함과 아름다움의 차이뿐 아니라 다양한 미술 형식의 구분, 독창성, 미학적 경험의 인식적 본질과 정서적 본질의 관계와 관련한 문제들이다". 마지막 사항과 관련해서 여성주의자들은 인식과 감정을 분리하기를 거부한다. 이 둘은 본질적으로 밀접하게 관련되어 있다고 생각하기 때문이다. 거의 모든 사람이 오래된 문제, 더 오래된 질문들이 이제는 시대에 뒤떨어졌으며 지적이고 포괄적인 비평에 역효과를 낸다는 데 동의한다.

가버는 위와 같이 일반적인 개념을 구분, 정리한 다음 여성주의의 주요 주제와 문제를 설명한다. 그녀는 우선 뚜렷하게 차별되는 '여성 미학' 또는 '여성의 감수성'이 존재하는지를 두고 이야기한다. 가버는 이 문제에 대해 여성주의자들이 다양한 입장을 보여주었다고 설명한다. 리파드는 남성의 창작과 구분되는 여성의 창작의 특징을 "중심에 초점 맞추기(종종 '비어' 있거나 원형 또는 타원형), 포물선 모양의 자루 같은 형태, 강박적인 선과 세부 묘사, 베일로 가려진 층위들, 촉각적이거나 관

능적인 표면과 형태, 단편들의 결합, 자전적인 내용의 강조"라고 본다. 리파드는 이런 특징들이 남성의 작품보다 여성의 작품에서 더 자주 발견된다고 말하며 오키프의 소용돌이치는 꽃, 칼로의 자전적인 그림, 미리엄 샤피로의 세밀한 패턴 및 기모노와 집을 묘사한 장식적인 그림을 예로 든다. 리파드는 또한 작가가 여성이라는 사실이 작품을 보는 다른 감수성을 자아내는 듯하다고 보았다. "비록 분석할 수는 없지만 나는 특정한 유형의 파편화, 특정한 리듬을 온전히 느낄 수 있다."

여성 미술의 보편적 특징인 여성적 감수성의 추구는 지금보다 1970년대에 훨씬 중요했다. 일부 여성주의자들은 여성적 감수성에 대한 주장이 사회가 성에 부여한 특징을 강화하고 남성과 여성이 상반되는, 지나치게 단순한 이분법을 영구화한다고 주장한다. 여성적 감수성에 대한 주장은 여성이 무엇이며 누구일 수 있는지를 제한하기 때문에 여성주의자들은 여성의 개념을 특정한 성격으로 제한하는 것을 강하게 거부한다. 1984년 리파드는 여성적 감수성에 대해 자신이 품었던 이전의 믿음을 버렸다. 하지만 레이븐은 여성적 감수성이 여성보다는 남성의 경험과 가치관을 더 나은 것으로 보는 미술사의 규범이 승인한 이미지에 대한 안티테제로 도입된 것이라고 주장하면서 여성 고유의 감수성을 추구하는 태도를 옹호했다. 가버는 여성주의자들 사이에 나타나는 이러한 견해 차이는 건강한 것이고 "여성에 대한 사회적·경제적·지적·정신적 억압을 종식시키기 위한 싸움에서 선택한 입장들을 대표하거나, 여성의 감수성에 대한 고정관념을 해체하는 여성주의 미학의 다양성"으로 이끌어준다고 생각한다.

엘렌 식수, 뤼스 이리가레, 줄리 크리스테바를 통해 이론화된 프랑

스 전통의 여성주의는 '신체'와 여성적 글쓰기, 즉 남성의 권위를 전복하는 행위로서 신체로부터 글쓰기(여성적 글쓰기écriture féminine) 이론과 관계 있다. 이들은 전통적인 '남근중심주의적' 글쓰기와 철학에 반대하여 여성적 글쓰기를 제안한다. 이들의 글은 과장되고 은유적인 경향이 있으며 신체에 초점을 맞춘 작품과 전시에 영향을 미쳤다.

콩던은 여성들이 연대를 가능하게 하는 경험을 공유한다고 주장한다. "여성들은 종종 출산과 양육, 주로 가사와 음식 준비를 책임지는데 이런 역할을 포함하는 공통의 경험으로 한데 묶인다. 또한 억압에 의해서도 결속된다. 미국에서 여성 세 명 중 한 명이 성폭행을 당하고, 기혼 여성 두 명 중 한 명이 남편에게 학대를 당하며, 여아 네 명 중 한 명이 성적 학대를 당하고, 일하는 여성의 80퍼센트가 일터에서 성추행을 당한다는 사실은 하나의 문화적 집단으로서 여성들에게 영향을 미친다." 또한 다음과 같이 주장한다. "모든 사람이 성차별로 고통을 겪는다. 억압을 자행하는 사람은 부당한 지위를 차지하고 얼마간 이익을 얻을지도 모르겠다. 이 억압자는 현 상황을 유지하기 위해 계속 싸우며 현실을 정당화하고 왜곡해야 한다. 이처럼 부정적인 방식으로 쏟아붓는 에너지는 긍정적인 발전에 쓰일 수가 없다."

여성주의 미술교육 학자들 또한 모든 연령대의 학습자들을 위한 미술교육 과정에 여성 미술가들을 포함하는 것을 지지한다. 예를 들어 조지아 콜린스와 르네 샌델은 다음과 같이 주장한다. 이는 "(1) 여학생들에게 동일한 성의 역할 모델을 제시하고 자부심과 자존감을 향상시킬 수 있는 계기를 마련하며, 잃어버린 유산을 발견하는 흥분을 불러일으켜 관심을 북돋우고, (2) 모든 학생에게 우리 문화의 미술 활동과 업적에

대한 더욱 완전하고 복합적이며 흥미로운 그림을 제공하며, (3) 장차 미술계에서 남성 및 여성 미술가들과 경쟁해야 할 학생들을 보다 현실적으로 준비시키며, (4) 우리 문화에서 펼쳐지는 다양한 미술 활동에 부여된 중요성과 가치에 대한 비판적 사고를 활성화할 것이다."[45]

하지만 계급과 인종의 문제를 두고 여성주의운동은 분열되었다. 앨리스 워커, 앤절라 데이비스, 벨 훅스를 위시한 흑인 여성주의자들은 계급 억압과 인종차별이, 구성원 대부분이 백인이고 경제적 특권층에 속하는 여성주의운동에 의해 간과되고 있다고 주장했다. 탈식민주의 여성주의자들은 성차별보다는 인종, 계급, 민족 억압이 가부장제의 더욱 중요한 동력이라고 주장한다. 이들은 서구 여성주의의 일반화 경향과 문화별로 다른 여성의 경험에 대한 관심의 부족에 반발한다. 예를 들어 왕게치 무투^{도판3}는 고국 케냐의 이야기 전통에 바탕을 둔 미술가이자 인류학자로 마일라Mylar, 사진·녹음 테이프·섬유의 절연막(絶緣膜) 등에 사용되는 얇은 강화 폴리에스테르 필름의 상표명 위에 잡지의 그림, 잉크, 페인트, 반짝이, 털 등 다양한 재료를 활용해 가상의 여성을 묘사한다. 그녀의 작품은 아프리카인의 정체성, 문화적 혼종성, 여성 역할의 문제를 다룬다. 리파드는 비통한 논평을 통해 나바호족/크리크족/세미놀족 사진작가인 홀리아 친나지니가 애석해하며 다음과 같이 언급했던 것을 기억한다. "내 어머니와 이모는 백인 여성들의 집을 청소했다. 바로 그 여성들이 자신들의 여성주의 이론을 발전시키던 사람들이었다."[46]

앞서 언급했듯이 포스트모더니즘 비평가들은 예술작품이 시공을 초월해 보편적으로 소통될 수 있다는 개념을 거부한다. 여성주의자들은 또한 보편적인 기준이라는 것도 기실 인구의 극히 일부, 대체로 남성,

백인, 그리고 예술적, 사회적 엘리트들의 취향과 가치관일 뿐이라고 보아 거부한다. 여성주의자들은 왜 전쟁이 어머니와 아이들 또는 꽃 그림보다 더 가치 있는 주제로 평가받는지를 묻는다. 3장에서 우리는 데버라 버터필드가 자신의 말이 남성 미술가들이 종종 표현하는 호전적인 말과는 반대로 평화롭다는 점에 얼마나 기뻐했는지를 살펴볼 것이다. 여성주의자들은 또 퀼트는 왜 '이류 미술'인지를 묻는다. 콩던은 재즈가 흑인 음악이어서 오랫동안 과소평가받았듯이 퀼트는 여성이 만든 것이어서 인정받지 못했다는 점을 암시한다. 대부분의 포스트모더니스트들과 일부 여성주의자들은 위계적인 구분에 반대한다. 콩던은, 미리엄 샤피로와 조이스 코즐로프가 역사에서 여성이 기여한 바를 지지하고 고급 예술과 저급 예술의 구분을 무너뜨리기 위한 노력의 일환으로 장식미술을 받아들였음을 다시 한번 상기시킨다.

콩던은 미술계에서 여성들이 남성들과 다르게 생각하고 행동한다고 주장하는 여성주의 학자들을 인용한다. 캐럴 길리건은 남성성은 분리하려는 경향이, 여성성은 연결하려는 경향이 있으며, 이러한 태도는 남성과 여성이 문제를 해결하고 세계를 정의하는 방식과 깊은 관련이 있다는 사실을 발견했다. 치트햄과 메리 클레어 파월은 그들이 연구한 여성 미술가들이 "경쟁적이고 고립된 방식으로 최고에 오를 필요성이 아니라, 모든 것을 연결하고 더 만족스러운 삶을 일구는 방법으로 미술을 활용할 필요성을 추구하는 특징이 있다"는 사실을 확인했다. 샌드라 랭거는 남성 미술가들은 완벽한 작품을 만들려고 노력하는 반면 "여성 중심의 관점은 모호한 작품과 그것의 기계적 함축을 한층 흥미롭고 보람 있는 실험 개념으로 대체한다"고 주장한다. "실패할 권리, 인간이

될 권리, 계속 시도하고 성장할 권리는 여성주의의 핵심 가치이다." 콩던은 여성의 관점이 비경쟁적이고 주관적이며, 유대감을 형성할 수 있다고 주장하는 다른 학자들도 인용한다. 조애너 프루는 미술사 문헌을 연구한 뒤 미술사의 언어가 전쟁, 혁명, 정복과 관련이 있으며 비경쟁적인 사고와 배치된다는 사실을 발견했다. "미술가들은 해롭다 여기는 양식을 파괴하고 군사작전, 소규모 전투, 군사훈련, 전투, 정복에 참여한다. 우리는 저항과 혁명뿐 아니라 폭력, 공격, 침략, 대립을 다룬 글을 읽게 된다." 이와는 반대로 여성주의 미술비평은 결합하고 포괄적이며 비非위계적일 수 있다. 일부 여성주의 비평가들은 문을 열어젖히고 그들이 내놓은 대답보다 많은 질문을 제기하기 위해 펼치는 정치적, 문화적 행동에 매우 만족한다.

가버는 여성주의 이론이, 보는 사람이 이미지에 어떻게 반응하는지를 이해하는 데 기여한 바를 고찰한다. 그녀를 비롯한 여성주의자들은 영국의 네오마르크스주의 비평가인 존 버거가 기획한 텔레비전 프로그램(책으로도 발간되었다) 「다른 방식으로 보기」에서 '남성의 시선'을 발견한 공로를 인정한다.[47] 서구 미술에서 많은 여성 누드화가 남성의 즐거움을 위해 제작되었다는 것이 버거의 논지다. 여성 주체는 수동적이고 손에 넣을 수 있는 존재로 제시된다. 남성은 항상 이상적인 구경꾼으로 가정되고, 그림으로 묘사된 여성은 그에게 잘 보이려는 존재로 설정된다. 남성은 감독관이고 여성은 억압적 방식으로 관찰되는 대상이 되어 미학적 관조의 대상으로 축소되고, 따라서 비인간화된다. 이보다 앞서 실존주의 철학자 사르트르는 버거와 매우 유사하게 남성의 시선을 관찰했다. 사르트르는 자신이 지각된 것을 알고 있는 지각된 대상은 타

인의 시선을 통한 자기 인식에 강제되는 자신을, 따라서 자기 자신이기를 중단한 자기 자신을 발견하게 된다고 말했다.[48] 순수 미술과, 특히 대중 영화와 광고에서 유통되는 여성 이미지는 여성주의자들이 말하는 '패러다임 시나리오'를 제공한다. 패러다임 시나리오는 우리의 감정을 형성하고 우리의 사고방식을 알려주며 우리의 행동에 영향을 미친다. 여성 이미지는 긍정적이든 부정적이든 우리의 감정 패턴을 구성, 강화하고 여성과, 여성을 대하는 태도에 대한 우리의 세속적인 행동에 영향을 미친다.

하인은 고급 미술의 전통에 나타난 여성에 대한 불쾌한 묘사를 다음과 같이 특징짓는다.

은밀한 세부 묘사로 여성을 다정하게 애무하듯 탐색하며 이런 묘사는 여성에 대한 상당한 폭력과 학대를 표현하는 데에도 사용되었다. 위대한 전통은 강간과 납치, 신체 훼손, 혐오스러운 여성 비하로 가득하다. 하지만 여성의 관점으로는 결코 용납할 수 없는 것이었다. 이는 대체로 남성의 음란하고 감상적이거나 가혹한 시선을 통해 보여졌다. 여성주의 미술가들은 그동안 간과되었던 경험의 측면을 드러내기 위해 동일한 경험을 현재 여성들이 겪는 경험으로 재구성해야 하는 난제에 직면한다. 이를 통해 전통 미술의 정치학과 젠더에 대한 편견을 폭로하고 전통적인 정의에 속하는 미술이 아니라는 이유로 자신의 작품이 거부당할 위험을 무릅쓴다. 그러므로 여성주의 미술의 특징은, 여성에 '대한' 미술이 아니라 이전과 동일한 도구를 사용함에도 새로운 방식으로 여성을 다룬다는 점에서 찾을 수 있을 것이다.

그리젤다 폴록은 여성주의자들이 이의를 제기하는 대중문화 속의 여성 이미지의 일부를 호명하면서 다음과 같이 말한다. "멍청한 금발 여인, 팜파탈, 가정적인 주부, 헌신적인 어머니 등. 이들은 모두 옳다 그르다, 좋다 나쁘다, 사실이다 거짓이다, 전통적이다 진보적이다, 긍정적이다 대상화한다와 같은 절대적 판단에 동원되는 어휘로 평가되었다."[49] 폴록은 인쇄 광고를 분석해 여성이 구성되는 방식을 기호학적으로 해체한다. 여성 모델의 이미지를 고광택 에어브러시로 수정한 매혹적인 사진은 세심하게 조합, 구성되고 수차례 반복해서 촬영한 컷에서 선택되며 대량 보급을 위해 인쇄된다. 여성의 신체를 주의 깊게 선택하고, 현실적인 배경이 사라진 이 광고는 전통을 잇고 있으며 환상에 호소하는 '실제 같은 효과'를 불러일으킨다. 폴록은 색채, 초점, 질감, 인화 처리, 에어브러시를 이용한 수정, 이 모두가 의미 있는 요소들을 구성하고 이 의미는 치밀하게 해독해야 알 수 있다고 주장한다.

잰 지타 그로버는 대중문화에서 레즈비언이 어떻게 재현되는지를 살피면서 다음과 같은 질문을 던진다. "빅토리아 시크릿의 속옷을 입은 야한 여성, 여성 동성애 잡지 『온 아우어 백스』 속 가죽 옷을 입은 야한 여성, 지역 술집 안내서나 동성애 신문에 인쇄된 GAA(소녀체육협회) 소프트볼 선수들 사진에 함께 등장하는 여성 기수들 중 어떤 재현이 더 권위적으로 보이는가? 이중 하나인가, 전부인가, 아니면 하나도 없는가?"[50] 그녀는 다음과 같이 설명한다. "선정적인 책은 동성애에서 남성적 특징과 여성적 특징의 이분법을 뚜렷하게 암시한다. 일반적으로 어느 한쪽이 이른바 '남성적' 특성을 가졌다고 간주된다(짧은 머리 스타일, 맞춤 옷, 꿰뚫어보는 듯한 시선, 말랐지만 강단 있는 소년 같은 체구, 파트너의

위와 뒤편에 자리잡은 지배적인 위치). 반면 다른 한쪽은 지나치게 여성적으로 묘사된다(실내복, 브래지어나 슬립, 주름 장식의 팬티와 같은 평상복 차림, 긴 머리, 정숙하게 내리 뜨고 힐끗 보는 시선)." 그녀는 다음과 같이 주장한다. "이런 삽화에서 암호화된 사회적, 성적 차이 대부분은 남성 삽화가/편집자/독자들의 관심사, 즉 여성 동성애자들의 삶보다는 자신들이 욕망하는 대상에 부여하는 젠더별 특징에 대해 더 많은 것을 말해준다."

포르노그래피라는 주제는 특히 1970~80년대에 뜨거운 논제였다. 포르노그래피에 반대하는 여성주의자들은 "포르노그래피는 강간의 배후에 숨어 있는 이론이다"라는 구호 아래 결집했다. 이들은 포르노그래피가 여성을 비하할 뿐만 아니라, 제작되고 배포되면서 여성을 착취하고 강간과 성추행에 공모하는 태도에 가담한다고 주장한다. 하지만 또다른 여성주의자들은 여성의 성적 쾌락과 가학피학성 성애sadomasochism를 포함해 폭넓은 젠더 정체성을 표현할 자유를 옹호하고 레즈비언 공동체에 트랜스 여성생물학적 성은 남성이지만 여성의 성 정체성을 가진 사람을 포함하는 데 찬성론을 펼친다. 이들은 검열에 반대하고 성적 취향에 대한 가부장적 통제에 반대한다.

그로버는 중요한 둘째 질문을 던진다. "문제는 단순히 어떤 문화제도의 재현이 권위나 공감 또는 신뢰를 얻느냐가 아니라 누구를 위한 것이냐 하는 점이다. 자신의 경멸을 뒷받침하는 증거를 찾는 도덕적 다수파, 동성애자들의 삶이 (거의) 행복할 수 있고 (거의) 정상일 수 있다는 증거를 찾는 동성애자 자녀를 둔 부모, 그(녀)와 성·계급·인종·성적 선호가 동일한 사람들이 동성애자임을 공개하고 살고 있다는 증거를 찾고 싶어 하는, 은밀하거나 고립된 삶을 영위하는 동성애자, 이들 중 누구를

위한 것인가. 또 동성애자 친구들의 문화를 얼마간 이해하고자(들여다보고자) 하는 이성애자, 동성애자 또는 이성애자의 환상, 성적 흥분, 성적 흥분의 소진, 백일몽, 악몽, 이것들 중 무엇을 위한 것인가."

하인, 폴록, 그로버를 비롯한 여성주의자들, 포스트모더니스트들 그리고 (우리가 다음에 살펴볼) 다문화주의, 탈식민주의 저술가들은 미술관이 전시하는 그림에서 드러나는 성적 대상화된 여성 이미지와 대중문화에서 묘사되는 '멍청한 금발 미녀'와 '남자 같은 여자'의 여성 이미지를 해체하기 위해 노력한다. 여성주의자들과 포스트모더니스트들은 대개 모든 이미지를 담론의 일부로 본다. 이들은 이미지는 자연스럽지 않을 뿐더러 매우 빈번하게 인위적으로 구성되고 매우 널리 유통되기 때문에 여성에 대한 자연스럽고 정확한 재현인 양 오인될 수 있다고 주장한다. 따라서 이런 이미지들은 필히 분해, 해체되어야 한다. 오늘날 정치 참여적인 미술과 비평의 대다수는 우리가 당연시하는 것을 문제 삼고 언어와 이미지에 내포되거나 감추어진 것을 가감없이 드러내고자 노력한다.

포스트모던 여성주의자 주디스 버틀러는 젠더는 언어를 통해 구성된다고 주장한다. 그녀는 보부아르, 푸코, 라캉의 사상에 의존하면서도 비판적인 자세를 취한다. 버틀러는 생물학적 성과 사회적으로 구성된 젠더의 차이를 비판한다. 『젠더 트러블』에서 젠더는 수행적 성격을 띠고, 여성의 종속은 근거가 전혀 없으며, 여성의 종속을 완화시키는 단일한 접근법은 없다고 주장한다. 또한 이 장에서 언급한 여성주의에 대한 요약에 배어 있는 자연과 문화의 구분을 무너뜨리고자 한다.

가버는 동시대 미술의 이론과 실천에서 여성주의에 대한 한층 명

쾌한 일반화를 제공한다.[51] 여성주의자들은 다는 아니지만 대개 포스트모더니스트들이다. 이들은 자신들의 사회적 목표를 성취하는 데 도움을 주는 정신분석, 기호학, 해체주의, 네오마르크스주의 등 다양한 이론과 방법론에 의지한다. 여성주의는 여성뿐 아니라 유색인종, 동성애자, 빈곤층, 노인 같은 타자들에게 영향을 미치는 광범위한 사회 변화를 겨냥한 폭넓은 정치운동의 일부이다. 마지막으로 가장 중요한 점인데, 여성주의자들은 자신들의 사회적, 정치적 목적 때문에 종종 경험을 강조한다. 여성주의 학자들이 쓴 이론적인 글이 실제 삶의 경험과 동떨어져 보일 때조차 그들은 실상 이론과 경험을 연결하는 경우가 많다.

자신이 참여해온 여성주의의 1910년대 시절을 회고하면서 리파드는 다음과 같은 글을 남겼다. "물론 우리 모두가 화합한 것은 아니었다. 여성주의 미술에 대한 정의는 언제나 격렬한 논쟁의 대상이었다. 결코 단일한, 통일된 여성주의가 없었다는 점이 우리의 강점 중 하나였다." 하지만 리파드는 "사회주의적, 급진적 여성주의, 또 동성애를 비롯한 여러 특징을 띠는 여성주의들에 공통되는 기본 가치관을 수반하는 여성주의 문화"가 과거에 있었고 지금도 존재한다고 믿는다. 또 이러한 가치관에는 무엇보다 "의식의 고취, 대화 시도, 문화 변화"가 포함되며 (……) 여성주의 문화는 "가치 체계이자 혁명적인 전략이고 생활 방식"[52]이라고 말한다.

프레드 윌슨은 미술관의 문제, 미술관이 소수 인종 및 소수민족을 재현하는 방식, 또 재현에 실패하며 왜곡하는 방식을 다룬다. 윌슨은 아프리카계 미국인과 아메리카 인디언 부모 사이에서 태어났다. 1992년 윌슨은 볼티모어의 메릴랜드역사협회에서 〈미술관 뒤지기〉라는 전시를 조직했다. 『뉴욕 타임스』에 쓴 비평에서 마이클 킴멜만은 윌슨의 전시를 미술관에 대한 비판이라고 말한다. 킴멜만은 윌슨의 설치작품이 "메릴랜드의 흑인과 인디언들의 경험을 환기할 뿐 아니라, 그들의 경험이 메릴랜드역사협회와 같은 기관들에 의해 일상적으로 어떻게 무시되고 시야에서 사라지거나 왜곡돼왔는지를 암시한다"고 썼다.[53]

윌슨은 "금속 공예 1830~80"이라는 라벨이 붙은, 박물관 전시에서 볼 법한 정교하게 제작되고 광택이 도는 은그릇 사이에 쇠고랑을 놓아두었다. 노예들에게 채우기 위해 대충 두드려 만든 것이다. 또한 볼티모어공정협회 로고가 박힌 의자를 비롯해 빅토리아시대의 고가구를 전형적인 방식으로 배치하면서 윌슨은 이 물건들 사이에 태형 기둥을 두었다. 이 미술관은 지역의 유명하고 성공한 지주들을 묘사한 유화 몇 점을 소장하고 있는데, 이 그림들의 배경에는 무명의 노예들이 자리잡고 있다. 윌슨은 그중 한 작품을 조사해 그림에 담긴 노예들의 신원을 추적하여 해당 작품이 걸린 벽 옆에 그들의 이름을 아주 큰 글씨로 적어놓았다. 부유한 백인 남성들을 그린 또다른 작품의 경우 윌슨은 무명의 노예들에게 스포트라이트를 비추고 그들이 무슨 생각을 하는지 들려주는 것 같은 오디오테이프를 추가했다. 윌슨은 지배계급을 미화하는 원래 기능

을 전복하는 신랄하고 효과적인 유머를 발휘해 다른 한 작품의 제목을 「과일을 차려 내는 프레더릭」으로 바꾸어 화가가 경의를 표하려 했던 백인 주인에서 그를 시중드는 어린 흑인 소년으로 의미의 축을 옮겼다.

킴멜만은 윌슨의 작품이 불평등을 증언하는 역할을 한다고 여기며 역사적 정보를 담고 있다고 자임하는 기관에서 관람객들에게 역사적 진실의 주관적 성격을 다시 한번 상기시킨다고 말한다. 윌슨의 전시를 바탕으로 미술관 에듀케이터들은 방문객들에게 미술관에 전시된 모든 오브제를 자세히 살펴볼 것을 요청하는 자료를 준비했다. 이 자료에는 다음과 같은 질문이 담겨 있었는데, 모더니즘이 지배적인 시기였다면 전혀 제기되지 않았을 질문들이었다.

이 작품은 누구를 위해 만들어졌습니까?

이 작품은 누구를 위해 존재합니까?

누가 묘사되었습니까?

작품 속에서 누가 말하고 있고, 누가 듣고 있습니까?[54]

도발적인 질문들이다. 특히 햄블런이 미술관에 대한 학술 평론에서 언급했듯이 "미술관은 질문을 던지기 위해서가 아니라 감상하기 위해 오는 곳이기 때문이다".[55] 미술관의 환경에서 작품을 볼 때 우리는 대체로 누가, 왜, 이 작품을 선택했는지 또 이를 통해 누가, 어떤 이유로, 가장 만족을 얻게 되는지, 그리고 어떤 작품이 선택되지 않았고 이유는 무엇인지와 같은 진지한 질문을 던지지 않는다. 햄블런은 우리의 선택이 의식적이든 아니든, 특정한 관점에서 유래한다고 볼 필요가 있으며

이 특정한 관점 자체는 정치적 동기를 반영한다는 타당한 주장을 펼친다. 게릴라 걸스와 WAC는 푸코와 마찬가지로 우리에게 동일한 질문을 던지라고 요청한다.

관람객을 찻주전자 옆의 쇠고랑, 장식장 옆의 태형 기둥과 대면하게 하는 비꼬는 병치는 미술관에서 보여야 할 적절한 태도는 감상이라는 개념에 도전한다. 햄블런은 윌슨처럼 미술관의 수집·보존·전시와 관계된 선택 과정에 우리가 너무 자주, 너무 오랫동안 간과해온, 문제가 많은 정치적 차원이 개입되어 있다는 사실을 지적하면서 이에 대해 질문을 던지도록 요청한다. 햄블런은 오브제가 미술관 안에 놓임으로써 즉시, 저절로, '정치와 무관한 고색창연한 품위'를 부여받는다고 말한다. 예술 오브제와 인공물의 역사적, 이데올로기적 기원은 모호해지고 그것들이 선택되었다는 사실은 잊힌다. 우리는 이것들이 의심의 여지 없는 정확성을 가진 오브제인 양 기정 사실로 받아들이고 "그것이 마땅히 그렇게 되어야 하는 방향"이라고 느끼며 그냥 내버려둔다.

사회에 대한 모더니즘의 접근 방식은 이성이 해방과 사회 진보를 가져다준다고 믿는 경향이 있는 반면, 포스트모더니스트들과 다문화주의자들은 이러한 시도들이 사람들의 차이와 차이에 대한 억압과 관련하여 환원주의적 정책을 낳는다고 본다. 여성주의자들과 포스트모더니스트들, 다문화주의자들은 사회의 다원적 본질을 인정하고 정치적 순응과 동일성보다는 다원성, 다양성, 개성을 지지한다. 다인종 국가인 미국 사회에서 포스트모더니즘 비평가들과 미술가들은 글과 작품을 통해, 햄블런이 지적한 것처럼, 오직 특정한 유형의 의식에만 제도적 신임이 주어지지만 다양한 지식과 전통, 서로 다른 의식의 양태가 존재한다고 주

장한다. 다른 전통들이 줄곧 주류 문화의 전통과 공존하고 있지만 제도적 승인의 혜택을 받지 못하고 있다. 미술관과 미술계 담론에서는 선택받은 특별한 유형의 미학적 지식과 전통이 참된 것으로 제시된다. 하지만 이것들이 다원적 사회의 폭넓은 미학적 기호의 토대를 대표하는 경우는 거의 없다. 다원적 민주주의 사회에서는 다양한 표현과 비대중적unpopular 관점, 소수의 권리가 보호받고 존중받아야 한다. 다문화주의 감성을 고취하고자 노력하는 비평가들과 학자들, 미술가들은 남성 우위의 서구 유럽 전통이 다른 전통보다 더 가치 있다는 가정과 맞서 싸우고 있다.

하치비 에드거 힙 오브 버즈는 월슨과 유사한 포스트모더니즘적 전략을 활용하는데 종종 자신의 작품을 곧장 거리로 가지고 나간다. 월슨처럼 힙 오브 버즈는 주류 문화가 감추고 싶어 하는 역사적 정보를 찾기 위해 비평가 메이슨 리들이 말한 '퀴퀴한 냄새 나는 기록서들'로 향한다. 미니애폴리스 시내의 미시시피 강가를 따라 자리잡은 정부 부지를 다룬 1990년 작품에서 힙 오브 버즈는 흰색 알루미늄 표지판 마흔 개를 세웠다. 이 표지판에는 1862년 미연방—다코타 전쟁 뒤에 교수형을 당한 다코타 인디언 40명의 이름이 핏빛으로 다코타어와 영어로 쓰였다. 처형 명령 38개는 대통령 에이브러햄 링컨이 서명했고, 나머지 2개는 대통령 앤드루 잭슨이 서명했다. 리들은 일부 미네소타 사람들이 이 작품을 훼손했다고 전하며 이들의 반응은 많은 백인이 (실제) 역사를 얼마나 두려워하는지를 드러낼 뿐 아니라 힙 오브 버즈의 작품이 얼마만큼 강력한지를 보여준다고 주장한다.[56]

캘리포니아 새너제이에서 힙 오브 버즈는 버스 외벽에 다음과 같

은 행선지 포스터를 붙였다.

매독
천연두
강제 세례
선교의 은총
원주민 삶의 종말

힙 오브 버즈의 작품과 미술계 변방에 놓인 미술가들의 작품에 대해 비평가 메이어 루빈스타인은 다음과 같이 말한다. "그들은 메시지를 전달하기 위해 미술을 사용하는 것이 아니다. 메시지 전달이 곧 작품이다."[57] 1982년 이래 힙 오브 버즈는 종이와 파스텔, 종이와 잉크, 광고판 형태의 공공 작품, 포스터, 뉴욕 타임스퀘어에 설치된 스펙타컬러사의 조명 광고판에 이르기까지 다양한 매체와 형식으로 추상화를 제작해왔다. 그는 오클라호마의 샤이엔 아라파호 인디언 보호구역에서 부족 연장자에게 전통적인 교육을 받았을 뿐만 아니라 미국과 영국에서 대학원을 다녔다.

힙 오브 버즈가 갤러리에서 전시되는 작품들에 사용되는 전통적인 매체인 유화물감, 파스텔, 잉크를 활용한 것에 대해 비평가 리디아 매슈스는 다음과 같이 말한다. 그는 "아메리카 인디언 예술가를 고귀한 영혼, 위험한 미개인 또는 유린당한 피해자로 특징지으려는 모든 시도를 전복시킨다. 실상 힙 오브 버즈는 자신을 부족 공동체 내에서 미술가로 활동하는 복합적이고 다차원적인 개인으로 표현한다".[58]

브리티시컬럼비아주에서 스위스인과 다네자 부족민 부모 사이에서 태어난 브라이언 융엔은 흔한 상품들이나, 때로는 인종차별적 성격을 띠는 상품들을 독창적인 조각 형태로 바꾸고 자신이 속한 캐나다 원주민의 유산을 문화 정체성의 문제와 연결 짓는다. 원주민이자 스위스인인 정체성 덕분에 그는 서구 미술사뿐 아니라 다네자 부족사에도 정통하다. 그의 작품은 원주민을 미국 스포츠팀의 마스코트로 격하시키는 식의 전통적인 고정관념을 해체한다. 그는 스포츠 용품들을 변형해 새로운 연대의 공간을 개방한다. 일상적인 사물의 이면을 살피고 사회의식의 뿌리를 드러냄으로써 더욱더 분명한 의미를 추출한다. 융엔은 나무를 조각해 만드는 북서부 해안 지역의 토템폴을 참조해 야구방망이에 "첫째가 민족, 그다음이 자연"이라는 문구를 새겨넣었다. 이는 세계 문화를 새롭게 이해하기 위해 새로운 원형을 창조함으로써 "재료 변형을 통해 모더니티의 질서 개념에 무질서"를 주입한다.[59]

데이비드 베일리는 영국에서 활동하는 학자로 기호학과 후기구조주의 이론을 활용해 소수자들, 특히 흑인들이 대중적인 언론에서 정형화된 표현을 통해 모욕적으로 왜곡되는 방식을 비평한다. 그는 고정관념이 "대체로 우리가 가치 있다고 여기지 않는 사람들을 훨씬 더 심각한 종속적인 위치로 내모는 데 사용된다"고 말한다. "우리가 가치 있다고 생각하는 사람들이나 단체를 생각할 때 그들을 정형화된 이미지로 떠올리기가 훨씬 힘들다는 것을 바로 알 수 있다."[60] 베일리는 고정관념이 세 가지 요소, 즉 단편화와 대상화, 대체 명칭으로 구성되어 있음을 발견했다. 단편화는 작은 일부분으로 집단 전체를 정의하는 것을 의미한다("흑인들은 본래 범죄자들이다"). 대상화는 해당 집단을 정상

으로 간주되는 범위 외부에 두는 것을 말하고(흑인들은 특이한 운동선수다), 대체 명칭은 해당 집단을 비하하는 것을 의미한다.(깜둥이nigger, 유대인 놈kike, 스페인어를 쓰는 놈spic, 잉글랜드 놈yip, 남자 동성애자fag, 절름발이gimp) 베일리는 고정관념은 다른 형태의 담론처럼 자연스럽거나 필연적이지 않으며 사회적으로 구성되어 지배 집단의 이익에 봉사한다고 말한다. 그는 흑인들이 특이하다는 생각이 타자성과 차이가 심리적으로 구성되는 방식, 욕망과 매혹의 결합을 통해 이미 우위를 점한 백인의 지위를 강화한다고 설명한다. 흑인들이 백인 사회를 위협하는 존재라는 두려움에는 흑인 신체의 육체적, 조직적, 성적 외형에 대한 욕망과 매혹이 자리잡고 있다.

베일리는 영국 신문에서 아시아인들을 다룬 두 가지 표현을 대조한다. 런던에서 발행되는 어느 일요 신문 증보판에 실린 스리랑카 항공사 에어랑카의 광고는 큰 보트에서 노 젓는 원주민의 컬러 사진을 보여주는데, 독자를 바라보며 매력적인 미소를 짓는 아시아 여성 모델이 자리잡고 있다. 여기 실린 광고 문구는 이러하다. "스리랑카에서 천국의 맛을 경험하세요. 천국의 사람들로 눈이 부실 겁니다." 베일리는 이 광고와, 아시아인들과 영국 이민법을 다룬 신문 기사의 표제 "아시아인들이 계속해서 물밀듯이 밀려오고 있다"를 비교한다. 베일리는 이 두 가지 표현에서 모순을 발견한다. 첫째로 아시아에 대한 사회심리학적 두려움, 곧 "나라에 넘쳐나는" 낯선 사람들과 외국인들에 대한 극도의 혐오와 두려움, 경멸을 확인한다. 하지만 베일리는 광고에 제시된 이국적인 음식("천국의 맛")과 순종적인 여성들(모델의 시선과 "사람들로 눈이 부실 겁니다")의 신화에 아시아 문화에 대한 욕망과 매혹이 깃들어 있음을 확

인한다. 베일리는 다음과 같이 결론을 내린다. "인종차별주의 이데올로기의 논리에 따르면 그런 식의 재현이 자연스럽고, '영국'이 아시아로 가서 신식민주의적 사고방식이 넘쳐나게 만들어도 무방하지만, 아시아인들이 (낮은 임금의 육체노동을 제공하는 경우를 제외하고) 이 나라에 들어오는 것은 괜찮지 않다는 말이다."

아시아인의 표현을 분석함으로써 베일리는 말과 그림이 중립적이지 않음을 보여주었다. 말과 이미지의 영향력을 행사할 수 있는 이들은 표현과 복제의 수단을 운용할 수 있는 사람들뿐이다. 이 정형화된 이미지들은 광고와 표제를 구성하는 사람들이 좌우하는데, 이들은 지배 문화의 일부이거나 영향을 많이 받는 사람들이고, 인종 고정관념을 강화하고 비하된 '타자'의 구성에 기여한다.

탈식민주의

1980년대에 시작된 탈식민주의는 1990년대에 널리 알려지고 지금도 진행되고 있는 다학제적 연구 분야이다. 탈식민주의는 다문화주의와 밀접하게 결합되고 중첩된다. 탈식민주의 비평가들은 타국의 영토를 정복하는 제국주의 식민화 세력의 지배에 놓여 있었거나 현재 놓여 있는 사람들과 국가의 문화 상황을 연구한다. 이들은 식민지화와 탈식민지화 과정, 이 역사적인 사건이 식민지 그리고 식민자가 만드는 예술에 미친 영향에 관심이 있다. 이 이론은 제국주의적 담론에 의해 '타자'가 된 사람들의 재현에 적용된다.

식민주의는 식민자가 고유의 우월성에 대한 믿음을 바탕으로 토착민에게 내세우는 사회적 주장이다. 이들은 우월성에 대한 믿음을 바탕으로 정치적, 문화적으로 토착민을 지배하고 그들의 자원과 토지를 장악하는 권리를 획득한다. 영토 지배가 중단되더라도 식민화 메커니즘은 종식되지 않는다. 비평가들은 식민화 영향을 받으며 제작된 예술작품에서 지속되는 지배와 종속의 영향을 이해하려 한다. 식민자의 지배 방식은 행위뿐 아니라 예술작품에서 전복적인 저항 방식과 교차한다. 예술작품에 담긴 이러한 저항이 탈식민주의 예술비평의 주제가 된다.

　　가장 큰 영향력을 미친 탈식민주의자로는 에드워드 사이드(1935~2003)를 꼽을 수 있다. 사이드는 예루살렘에서 태어난 팔레스타인 사람으로, 그의 가족은 이집트로 피신했다. 사이드는 미국으로 이민 가기 전에 레바논과 요르단에서 생활했다. 미국에서는 컬럼비아대학교 문학교수로 재직하면서 팔레스타인의 독립과 인권을 위해 중요한 정치 참여적 저작을 발표했다. 그의 학문적, 정치적 저작은 백인 유럽인 및 북미인들이 어떻게 서구와 비서구 문화의 차이점을 이해하는 데 실패했는가에 초점을 맞춘다.

　　1978년에 출간한 획기적인 책 『오리엔탈리즘』에서 사이드는 서구가 자행한 식민지화에 있어서 다음과 같은 문제를 다룬다. 즉 식민화된 문화는 어떻게 재현되는가, 문화의 지배에서 재현이 발휘하는 힘은 무엇인가, 식민자와 식민지가 피지배자의 지위를 구성하는 담론은 무엇인가? 사이드는 '오리엔탈리즘'을 식민 담론 안에서 압제자와 피압제자의 관계를 설명하는, 동양에 대한 서구의 담론이라고 정의한다. 사이드에게 동양은 담론이 그린 지도 이미지를 포함하는 '가상의 지리학' 개념

이다. 이러한 지도 제작은 '동양'이라고 불리는 세계와, '서양 또는 서구'에 대한 동양의 열등함이라는 인종차별적 이분법적 대립을 통해 이루어진다. 서구는 '동양'을 개개인의 얼굴이 없는 단일 집단으로 구성하고 이무리에 속한 모든 개체를 몇 가지 부정적인 고정관념에 따라 식별한다.

식민 담론은 식민화된 주체를 억압하는 동시에 식민자에게도 영향을 미친다. '유럽인'은, 부분적으로, 유럽은 어떻게 '동양'이 아닌가라는 담론에 의해 구성된다. 이와 같은 제국주의자들이 식민지를 격하하는 묘사가 시각적 재현으로 구성된다. 이런 식으로 '동양'을 구성하는 시도를 좌절시키기 위해 탈식민주의 비평가들은 식민화된 개별 주체에 대한 정체성을 총체화하는 데 반대한다. 또 서구에 특권을 부여하고 나머지 세계를 주변화하는 유럽중심주의에 반대한다. 미술비평에서 탈식민주의는 우리가 이전에는 순결한 제도로 보았던 미술관에 걸린 예술작품을 '무관심하게' 보는 태도에 이의를 제기한다. 더 정확히 말하면, 우리는 사회적, 정치적 담론에 비추어 미술관의 오브제와 그것이 하는 역할을 살펴야 한다. 또 문화에서 그런 오브제들을 취하는 제국주의적인 방식을 감시해야 한다.[61]

탈식민주의 이론은 다음과 같은 질문을 던진다. "주변부 관점에서 쓴다면 역사를 어떻게 서술할 수 있을까? 중심부의 가치관이 아닌 식민지의 목소리가 말하고 평가한다면 역사는 어떤 이야기를 들려줄 것인가? 식민자가 식민지를 대변하기를 멈추고 식민지가 식민자를 대신해 말한다면 어떻게 될까?" 탈식민주의 비평가들과 예술가들은 식민지 또는 주변부로 밀려난 사람들의 관점을 취해 주변부에 서서 중심부를 향해 대꾸한다. 그들은 일부 목소리가 휘두르는 권위에 도전하고 다른 사

람들의 목소리에 귀 기울일 것을 요구한다.[62]

퀴어 이론

고인이 된 프랑스 사상가(그는 철학자라는 용어가 근본적인 진리를 추구한다는 의미를 함축하기 때문에 철학자로 불리기를 원치 않았다) 푸코의 글은 포스트모더니즘 비평, 특히 동성애 활동가들의 운동과 비평에 중요한 영향을 미쳤다. 푸코의 중요한 기여는 일반적 담론―언어와 재현―의 권위와 힘, 특히 담론이 젠더를 구성하고 성을 재현하는 방법을 보여준 데 있다. 푸코는 권력을 지닌 자들이, 그들이 생각하기에, 스스로 볼 수 없고 자기 생각을 표현하는 것을 허락받지 못한 이들을 위해 이성을 유지하고 그들에게 진리를 드러내는, 스스로 부여한 임의의 과업을 맡는 것을 경고한다. 언어는 묘사하고 설명하며 지배하고 합법화하며 규정하고 관계를 맺을 수 있다. 논쟁과 이성은 타자들을 침묵시키고 통제할 수 있으며 그렇게 사용되어왔다. 합리적인 담론을 완고하게 고집하는 태도는 다르게 생각하는 사람들을 입 다물게 하고 약화시킬 수 있다.[63]

　동성애운동을 펼치는 예술가들과 비평가들은 푸코의 논의와 같은 포스트모더니즘 이론에서 급진적인 정치 활동에 필요한 전략을 얻는다. 새로운 세대의 동성애 활동가들은 자신을 레즈비언이나 게이, 양성애자가 아닌 퀴어queer라고 부른다. 퀴어라는 명칭은 동화를 통해 동성애자들을 주류 사회 속으로 사라지게 한 사람과, 동성애자를 억압하는 사람들 모두에 맞선다는 의미를 가진다. 리사 두건은 「완벽하게 퀴어로 만

들기」라는 적절한 제목을 단 글에서 많은 동성애 투사들이 "주류와 한층 가까운 동성애 조직들의 의제를 지배하는, 사생활의 자유라는 가치와 관용에 대한 호소"를 거부했다고 설명한다. "대신 홍보와 자기 주장을 강조하고, 대립과 직접 행동을 우선적인 전략적 선택지로 삼으며, 더한 층 동화 정책에 기우는 다른 집단들과의 유사성을 강조하는 대신 차이의 수사학을 내세운다."[64] 이 새로운 정치 역학은 정중함 대신 분노를, 체면 대신 화려함을 내세운다. 루이즈 슬론은 "남성과 여성, 성전환자, 게이, 레즈비언, 양성애자, 이성애자, 아프리카계 미국인, 미국 원주민, 보고 걸을 수 있는 사람, 보거나 걸을 수 있는 사람, 그리고 그럴 수 없는 사람, 복지 수혜자, 신탁기금 수령자, 임금 노동자, 민주당 지지자, 공화당 지지자, 무정부주의자들로 구성된 이 세계에서 사이 좋게 지내는 방법을 알려줄 수 있는 퀴어 공동체"[65]가 되기를 바란다. 이들을 비롯한 작가들은 얼마간 푸코의 논의를 바탕으로 이론적 방향성을 정립했다. 푸코는 동성애를 비롯해 실상 모든 성적 취향은 사회적으로 형성된다는 점을 설득력 있게 논증했다. 다시 말해 성적 취향은 우리 자신이 만든다는 것이다.

새로운 '퀴어 이론'은 인간이 만든 동성애/이성애라는 이분법, 이성애를 높이 평가하고 동성애를 비난하는 것을 거부한다. 영향력이 큰 비평가이자 활동가인 크림프는 다음과 같이 말한다. "미술가가 이미 존재하는 이미지와 오브제를 도용함으로써 독창적인 창작품에 대한 권리를 포기하는 소위 차용 미술이 가지는 의미는 '유일무이한' 개인이란 개념은 일종의 허구이고 다름 아닌 우리 자신이 이전부터 존재해온 이미지와 담론, 사건들을 통해 사회적·역사적으로 결정된다는 점을 보여

주었다는 것이다."⁶⁶ 이 이론에서 유래한 한 가지 전략은 앞에서 언급한 것처럼 퀴어, 다이크dyke, 남자 역할을 하는 레즈비언처럼 사람들에게 삐딱하고 이상하고 버림받고 다르고 일탈적인 느낌을 불러일으키는 불쾌한 단어를 되살려 이와 대립되는 긍정적인 말로 만드는 것이다. 최근의 운동 단체들은 몸소 이를 예시하는 명칭을 만들었다. 액트 업ACT UP. The AIDS Coalition to Unleash Power(폭발적 힘을 발휘하기 위한 에이즈 연합), 침묵=죽음 프로젝트, 그랑 퓨리, 퀴어 네이션, 디바DIVA TV. Damned Interfering Video Activist Television(지독하게 간섭하는 비디오 활동가 텔레비전), LAPITLesbian Activists Producing Interesting Television(흥미로운 텔레비전을 만드는 레즈비언 활동가들)이 그런 예다.

에이즈 위기에 직면한 게이운동 미술가들은 재빠르게 포스트모더니즘 미술의 전략을 활용해서 홀저, 크루거, 하케 같은 포스트모더니스트 미술가들의 양식을 자유롭게 차용했다. 크림프는 '게릴라 그래픽 디자이너들'의 독창성 없는 모방작에 대해 해명하지 않는다. 대신 다음과 같이 말한다. "전통적인 미술계의 미학적 가치관은 에이즈운동가들에게 대체로 중요하지 않다. 행동주의 미술에서 중요한 것은 선전 효과다. 이들은 다른 미술가들의 기법을 훔치는데, 이는 효과가 있다면 그냥 사용하겠다는 뜻이다." 모더니즘의 기준에 반해 게이운동 미술가들은 독창적인 스타일이나 기법을 요구하지 않는다. 다른 사람들이 본인만의 작품을 제작하길 바랄 뿐만 아니라 자신들이 만든 그래픽을 활용하기 바란다.

액트 업과 마찬가지로 생존연구소(SRL)Survival Research Laboratories는 포스트모더니스트 미술가들의 행동주의 단체이다. 이들은 억압적이라

고 생각하는 주류 문화의 면모에 저항하기 위해 원격 조작되는 기계 폭력의 광경을 퍼포먼스로 보여준다. SRL은 성경으로 도배된 채로 화염 속에서 자폭하도록 설계된 기계에 쓰기 위해 "호텔, 교회 조직, 도서관, 기드온협회, 중고 할인매장, 당신 부모의 집에서 성경은 항상 구할 수 있습니다"[67]라고 말하면서 성경 기증을 요청했다. 이 단체의 일원인 미술가는 이 퍼포먼스를 가리켜 "우파의 신앙심 깊은 남성을 위해 마련한 최악의 악몽"이며 인구 억제, 아동 포르노그래피, 남성 지배 문화 속에서 여성이 수행하는 역할을 비롯해 "물론, 보수주의자들이 성경을 악용하는 행위에 대한 성경적 관점" 같은 문제 전반을 다루기 위해 기획되었다고 말했다.

결론

언제나 그렇듯이 포스트모더니즘 개념과 여성주의, 다문화주의 그리고 이를 지지하는 사람들, 그들의 우발적인 행동주의에 미술계 사람들 모두가 열광적인 반응을 보이지는 않는다. 일부 학자들은 모든 미국인이 문화적 교양을 갖추기 위해 배워야 하는 지식들이 있고, 미국에는 모두가 많이 알고 있어야 하는 공통의 문화적·미학적 유산이 있다고 주장한다. 심미교육 학자인 랠프 스미스는 다음과 같이 말한다. "고급 문화와 걸작에 대한 평가 능력을 함양해야 한다는 주장은 반박하기 어려운 신념들에 근거를 두고 있다. 이와 관련해 네 가지 신념이 있다. (1) 보존하고 물려줄 가치가 있는 위대한 예술 전통이 있다. (2) 이 전통에 관심을

기울이는 사람들(예술가, 역사가, 비평가, 교육자들)이 있고 이들의 판단은 우리가 가진 예술적 우수성을 입증하는 최고의 길잡이가 된다. (3) 고급 문화에 속한 작품들은 강렬한 즐거움과 만족감, 인문주의적 통찰의 더없이 소중한 원천이다. (4) 이 작품들은 국민적 자부심과 통합의 중요한 구성 요소이다."[68]

스미스는 '기준'으로 불리는 작품들—즉 일부 학자들이 문화적 교양을 갖추려는 사람이라면 누구나 학습해야 하는 걸작으로 선정한, 대개 서구의 작품들—을 옹호한다. "위대한 예술이 존재하며, 이것이 평범한 일상을 감동적으로 변모시키기 때문에 위대하다는 사실은 부정할 수 없다. 더욱이 위대함의 기준은 이해하기 어려운 미스터리가 아니다. 기준은, 비할 데 없는 예술적(기술적) 기량과 높은 수준의 미학적 만족감을 제공하는 탁월한 능력, 개개의 걸작이 표현하는 중요한 인간적 가치를 의미하는 위상이다."

이에 반대하는 사람들은 기준이 지나치게 협소하고 다른 유형을 은연중에 폄하하면서 오직 특정 유형의 예술만을 정당화한다고 생각한다. 이들은 종종 질이라는 단어와 개념에 문제를 제기한다. "문제가 되는 것은 질이라는 단어가 예술작품과 예술가들을 비교하고 선택하고 분류하는 데 사용되는 방식이다. 예술계 일부에서는 이것이 백인 남성 이성애자들의 권위를 지키기 위한 구실일 뿐이라고 주장한다."[69] 정치적, 미학적 범주에서 우파에 속한 사람들은 질이라는 단어를 수용하려 하는 반면 좌파에 속한 사람들은 예술을 배제하는 데 사용되는 용어라며 경멸한다. 반대 의견이 있기는 하지만, 진지하게 고려해야 할 예술작품에 대한 기준을 확대하는 것은 지지해야 한다.

미술가들과 비평가들은 동시대의 사고방식에서 영향을 받고 또 거기에 기여한다. 이 장에서 다룬 비평가들과 미술가들이 활용한 모더니즘과 포스트모더니즘 전략의 다양한 사례들은 복잡한 특징들을 띠지만 미술과 비평을 보다 명확히 밝히려는 의도로 제시했다. 이론과 예술작품 사이에 또는 이론과 비평 사이에 일대일 대응 관계는 존재하지 않는다. 그런 관계를 설정하는 것은 지나친 단순화가 될 것이다. 이 책은, 예술작품은 한 가지 의미만을 갖지 않으며 다양한 해석이 유익하다는 포스트모더니즘의 신념에서 영향을 받았다. 따라서 이 책 전체에 걸쳐서 한 미술가의 작품에 대한 여러 비평가들의 목소리를 인용한다. 여기에는 접근 태도라는 측면에서 모더니스트와 포스트모더니스트 비평가들뿐 아니라 두 가지 입장을 절충적으로 받아들인 비평가들도 다수 포함되었다. 대개 비평가들에게 영향을 미친 예술이론은 그들이 쓴 글에 녹아 있다. 주의 깊은 독자라면 비평을 읽으며 비평가들의 이론적 가정을 알아챌 수 있을 것이다. 작품을 다각도에서 볼수록 작품에 대한 우리의 경험은 더 풍부해지고 깊어질 것이다.

CRITICIZING

ART

HUMILITY

ARROGANCE

THE DIVERSITY OF CRITICS

CHAPTER 3

미술작품
묘사하기

LOVE
AND
HATE

THEORY

MODERNITY

DESCRIBING

미술비평은 주로 비판적이고 논조가 부정적이라고 생각하지만,
사실 비평가들이 쓴 글은 대부분 묘사적, 해석적이며 논조 역시 긍정적이다.
작품 묘사는 비평가들의 주요한 활동 중 하나이며,
묘사하기는 비평가 언어로 지시하는 행위로서
작품의 특징에 주목하고 음미할 수 있게 한다.

흔히 미술비평은 주로 비판적이고 논조가 부정적이라고 생각하지만, 사실 비평가들이 쓴 글은 대부분 묘사적, 해석적이며 논조 역시 긍정적이다. 비평가들은 독자들에게 미술작품에 대한 정보를 제공하려 한다. 미술작품들(이중 많은 작품을 독자들은 보지 못할 것이다)을 묘사하는 것이 비평가들의 주요한 활동 중 하나이다. 묘사하기는 비평가가 언어로 지시하는 행위로서, 작품의 특징에 주목하고 음미할 수 있게 한다. 묘사가 가치 평가의 측면에서 중립적인 경우는 극히 드물다. 비평가의 묘사를 면밀하게 살펴보면 독자는 묘사된 작품에 대한 비평가의 동의 여부를 추론할 수 있다. 글로 표현된 묘사는 비평가들이 생각하는, 해당 작품의 내용에 크게 영향을 받는다.

정신 활동의 측면에서 보자면 묘사는 작품에 대한 정보를 수집하는 방법이다. 이후 비평가는 정보를 분류하고(이것이 중요할 수 있다) 독자들을 위해 정제된 묘사를 글로 표현하고 작품을 해석하고 평가한다. 비평가의 묘사적 정보가 부정확하거나 형편없을 정도로 불완전하다면

이에 따른 해석이나 판단은 믿을 수 없게 된다.

주의 깊게 관찰하면 묘사적 정보는 작품 내부에서 모을 수 있다('내부 정보'). 교육적 측면에서 보면 작품 내부의 묘사적 정보는 때로 세 가지 내용, 즉 주제와 매체, 형식으로 분류된다. 이어지는 글에서는 이 세 가지를 사례와 함께 정의해보겠다.

비평가들은 작품에 보이지 않는 측면에 대한 묘사적 정보도 제공한다. 다시 말해 미술가 또는 작품이 제작된 시대 등의 맥락 정보를 말하는데 이를 '외부 정보'라고 할 수 있다. 이 사례 역시 이 장에서 다룰 것이다.

비평가들이 해석이나 평가를 하지 않고 미술작품을 묘사하는 경우는 드물다. 비평가가 선택한 예술이론은 그가 주목하고 묘사하는 행위에 상당한 영향을 미친다. 묘사와 해석, 평가 그리고 이론의 중첩에 대해서는 이 장의 여러 곳에서, 특히 마지막 부분에서 살펴볼 것이다. 이 장에서는 먼저 묘사를 구성하는 네 가지 영역을 살펴보고, 간단한 사례를 들어 관련된 용어와 개념을 정의하는 것으로 논의를 시작한다. 이어서 다양한 매체로 작업하는 동시대 미술가에 대한 글들을 통해 비평가들의 묘사를 훨씬 더 상세히 검토할 것이다.

주제

작품에 등장하는 인물, 사물, 장소, 사건을 가리킨다. 미술 관련 글을 쓰는 작가 아스트리드 마니아는 모나 하툼의 조각을 다음과 같이 묘사한

다. "주방용 강판을 크게 확대한 「데이베드」(2008)에서 날카로운 표면은 당신의 피부에 돋은 소름을 벗겨낼 것 같다. 접힌 치즈 강판은 위협적인 뾰족한 구멍이 뚫린 금속의 방 칸막이가 되고[「바람막이」(2008)] 가정의 풍경은 다양한 오브제들을 연결하고 전기를 흘려 보내는 전선으로 울타리가 둘려져 있다[「귀가」(2000)]. 하툼은 평범한 오브제를 불안하게 만들거나 위협적인 분위기를 불어넣는 방식으로 변형한다."[1] 필자는 오브제들이 드러내는 오싹한 분위기를 환기하며 이들에 대해 서술한다. 객관적으로 기술할 뿐 아니라 작품에 대한 자신의 반응을 독자들에게 전달하려 한다.

또다른 필자는 하툼이 선택한 주제인 주방 기구에 대해 수사적이고 해석적인 질문을 던지지만 답은 제시하지 않아 독자들이 곰곰이 생각해야 하는 문제로 남겨둔다. "마치 꿈에서 마주친 듯한 이 무시무시한 주방은 무엇을 예고하는 걸까? 강하고 화난 어머니? 사면초가에 몰린 하툼의 조국 팔레스타인? 집 또는 조국에 대한 양가감정일까? 고된 가사를 감당해야 하는 삶에 대한 두려움일까? 자신의 양육 대상에 대한 양육자의 괴로움일까?"[2]

더그 하비는 마크 라이든의 회화작품에 등장하는 형상들을 묘사한다.[도판4] "파스텔 색조의 토끼, 인형, 벌, 원숭이, 코끼리, 그리고 아기 사슴이 늘어진 지네, 태아, 돌연변이 에이브 링컨들Abe Lincolns, 맨드레이크 뿌리, 고기 조각, 아직 사춘기를 맞지 않은 벌거벗은 눈 큰 어린이들과 함께 등장한다. 종종 라이든의 주문에 맞춰 손으로 조각된 정교한 액자는 우아한 빅토리아풍 연극성을 강조한다." 하비는 이 미술가의 피조물들이 "기이한 향수와 오이디푸스 콤플렉스의 충족감"[3]으로 넘친다고

덧붙인다.

한 라디오 방송에서 게리 패진은 다음과 같이 평한다. "라이든은 공예가이자 일급 공상가로서 우리의 주목을 끈다. 유형을 막론하고 동시대 미술가들 중 재현의 어휘에 대한 지식을 가진 사람은 극히 드물다. 마냥 순수하지만은 않은 청소년들과 어딘가 시대착오적인 풍경 속에서 신나게 뛰어다니는 박제된 동물들로 이루어진 그의 특이한 세계는 믿기 힘든 존재감을 과시한다."[4]

홀리 마이어스는 라이든의 2007년 전시 〈나무 쇼〉를 소개하면서 다음과 같이 말한다. "이 전시 작품들은 분명하게 그녀(자연)의 역경에 공감하고 그녀(자연)와 같은 부류의 관심사에 주의를 기울이게 한다. 전시 작품들은 나무 요정들로 가득하다. 처녀의 몸가짐과 침착하면서도 신중한 시선을 보여주는 이 생물체들의 움직임은 그들이 돌아다니는 이상적인 전원 풍경과 조화를 이루고 있음을 암시한다." 그녀는 라이든의 작품 「4대 원소의 알레고리」를 "이 미술가가 제작한 작품 중 가장 매혹적인 그림"이라고 평가하며 주제를 다음과 같이 묘사한다. "이 네 명의 요정들은 영묘하고 침착한 태도로 나무 그루터기 주변에 모여 있다. 마치 세계에 흐르고 있는 에너지를 균형 상태로 유지하고 있는 듯하다."[5]

이 비평가들은 토끼, 인형, 벌, 원숭이, 코끼리 그리고 아기 사슴 같은, 라이든의 작품 주제를 지목한다. 하지만 이들은 서로 다른 기술記述 언어를 사용해 독자들에게 생생한 심상을 제공하고 라이든의 작품에 반응하며 저마다 적절하다고 생각하는 감정을 불러일으킨다. 예를 들어 비평가 두 사람은 생물체가 "기이한 향수와 오이디푸스 콤플렉스의 충족감"으로 넘치고 나무 요정들은 "영묘하고 침착한 태도로" "처녀의 몸

가짐과 침착하면서도 신중한 시선"을 보여준다고 말한다. 여기서 묘사와 해석, 평가는 서로 중첩된다. 라이든의 작품에 "오이디푸스 콤플렉스의 충족감"이 깃들어 있다는 주장은 작품에 대한 해석이다. 작품 속 인물들이 "기이하다"는 표현은 해석이자 평가일 수 있다.

인물이나 장소, 사건이 등장하지 않고 색채, 형태, 질감을 비롯해 세상의 사물을 재현하지 않는 요소들로 구성된 비구상 미술작품을 묘사할 경우 작품의 주제는 바로 그 요소들이다. 필자에 따라서 주제를 내용과 동일시하기도 한다. 하지만 이 책은 식별할 수 있는 주제의 존재 여부와 상관없이 모든 미술작품에는 내용이 있다고 가정한다. 전체가 빨간색 물감으로 채색된 회화작품의 주제는 빨간색 물감이다. 하지만 작품 내용은 해석에 열려 있으며 회화가 반드시 무언가를 그린 그림일 필요는 없다는 생각을 표현했다고 해석할 수 있을 것이다.

매체

캔버스에 유화물감처럼 주요한 한 가지 매체만을 사용하는 미술가들이 있는 반면, 작업 이력 전반에 걸쳐 다양한 매체를 활용하며 한 작품에서 복수의 매체를 혼용하는 미술가들도 있다.

올라푸르 엘리아손은 동시대 덴마크계 아이슬란드인 미술가로 다양한 매체를 사용한다. 뉴욕 현대미술관에서 열렸고 이후 댈러스를 순회한 회고전을 예로 들 수 있다. 잡지 『뉴요커』에 실린 이 전시 비평에서 셸달은 엘리아손을 '미니멀리즘적 장관의 발명가이자 기술자'라고 부르

며 "아트리움 천장에서 끈에 매달려 흔들리는 선풍기, 저마다 독특한 색을 내는 조명으로 가득한 방들, 이국적인 (그리고 향을 풍기는) 이끼가 있는 벽, 스트로보stroboscope, 사진 촬영에서 사용하는 섬광 광원 장치의 섬광을 통해 광학적으로 고정된 폭포 커튼"을 언급한다. 셀달은 선풍기를 활용한 작품「환풍기」도판5의 효과를 "현대미술관 아트리움의 공간을 마음껏 활용하는 웅장함을 보여주는 재치 있는 기교"라고 서술한다. "주변 공기의 흐름에 따라 극적으로 방향이 바뀌며 이곳저곳으로 향하는(어떤 때는 사납게 쌩 하고 지나가고 어떤 때에는 불분명하게 맴도는) 선풍기는 공간이 작품을 위해 계획된 것처럼 느끼게 하는 경제적이고 매력적인 요소가 된다."6

여성주의 미술을 개관한 글에서 리파드는 자신이 오랫동안 콜라주라는 매체에 집착해왔음을 인정한다. 콜라주의 "여러 층으로 포개진, 쌓이는 방식"은 정치적 여성 미술에서 효과를 발휘한다.

하나 회흐에서 게릴라 걸스, 크루거, 데버라 브라이트에 이르기까지 콜라주나 몽타주는 항상 정치적 미술에 특별히 효과적인 매체였다. 콜라주나 몽타주는 유머러스하고 직설적이어서 서로 무관한 현실들을 무수히 다른 방식으로 연결할 수 있다. 모더니즘이 처음 활용하긴 했지만 콜라주나 몽타주는 포스트모더니즘의 핵심 전략이며 대화적 접근 방식을 대표한다. 콜라주는 관계 전환, 병치와 중첩, 접착과 박리의 기법이다. 이는 존재하는 것 또는 존재한다고 가정되는 것을 의도적으로 분리해 존재할 수 있는 것을 암시하는 방법을 통해 재배열하는 미학적 특징을 가진다. 콜라주는 모순을 중시하는데, 시각적 농담과 이해하기 쉬운 대조, 역설의 가능성을

포함한다. 콜라주는 또한 놀라움을 불러일으키는 매체로 우리의 무감각 상태를 뒤흔든다.[7]

여기서 두 비평가 모두 논의 대상인 미술가가 사용하는 매체뿐만 아니라 특히 어떤 목적으로 사용했는지를 언급한다는 점을 주목할 필요가 있다.

데이비드 케이트포리스는 또다른 미술가 안젤름 키퍼를 다루면서 회화작품의 '순전한 물리적인 힘'에 대해 언급한다. "작품은 벽 전체를 뒤덮고, 전체 표면에 물감뿐 아니라 짚, 모래, 금속 조각, 녹인 납, 금박, 구리선, 도자기 파편, 사진, 종이 조각이 엉겨 붙어 있다. 작품 표면의 규모와 물질의 밀도를 볼 때 적어도 한 사람의 비평가로서 나는 키퍼가 폴록을 미학적으로 계승한다고 생각한다."[8] 여기서 케이트포리스는 키퍼의 회화작품의 형식에 대한 관찰(벽 전체를 감싼 그림, 폴록의 미학적 계승자)을 이 미술가가 사용하는 물감, 짚, 금박 등의 특별한 물질과 결합해 서술한다.

발데마르 야누스작은 특히 키퍼가 사용하는 매체와 이것이 관람자에게 미치는 영향을 탁월하게 묘사한다. "키퍼의 작품에서 가장 자주 반복되는 이미지인 그을린 흙이 드넓게 펼쳐진 벌판은 메마른 황야의 일부처럼 보인다. 거기에서 악마가 춤을 추고 전차가 달리는데 날씨의 시달림까지 받은 다음에 벽에 고정된 것처럼 보인다. 벌판은 물감으로 칠해졌지만 이에 못지 않게 쟁기질이 된 것처럼 보인다. 여러 고랑 속에 짚이 파묻혀 있다. 어느 부분에는 용접 토치로 그을린 자국이 확연하고, 또다른 부분에는 오래된 농기구, 납판, 까맣게 탄 울타리 말뚝, 비밀스

러운 숫자판 같은 사물들이 붙어 있다."[9]

비평가들은 매체에 대해 글을 쓸 때 주제와 형식뿐만 아니라 구성도 함께 언급한다. 더 중요한 점은 비평가들이, 미술가들이 사용한 재료와 형식이 작품에 대한 우리의 반응에 어떤 영향을 미치는지를 표현한다는 사실이다. 프랜시스 콜핏은 2004년 키퍼가 제작한 바다 풍경화를 묘사할 때 회화의 형식을 주제와 연결 짓고 형식이 주제에 어떤 영향을 미치는지를 서술한다. 콜핏은 동일한 방식으로 작품 「잿꽃」을 묘사하는데, 우리가 작품에서 볼 수 있는 것에 필적하는, 구체적인 이미지를 떠올리게 해준다.

넘실거리는 시커먼 바다 위에 불길한 검은 구름이 떠 있다. 구름은 마치 캔버스에 생긴 얼룩, 잉크 얼룩처럼 보인다. 찬란하고 약간은 인상주의적인 빛이 구름과 먼 수평선 사이에서 반짝인다. 키퍼는 일반적인 경우와 달리 수평선의 위치를 화면의 중심 쪽으로 낮추어서 이전 작품들을 표상하는 (불길한 특징까지는 아니라 하더라도) 긴장과 불안정한 느낌을 조금 누그러뜨린다. 구름은 폭풍우 또는 세계의 종말이 닥쳐올 듯한 폭발을 떠올리게 하지만 중간 문설주가 있는 창문을 연상시키는, 납으로 만든 격자가 구름 위에 놓여 있어 이를 제외한 나머지 환영적인illusionistic 부분에 평면감을 부여한다. [10]

모든 미술작품은 사실적이든 추상적이든, 재현적이든 비재현적이든, 꼼꼼히 계획되었든 자연스럽게 이루어졌든, 형식이 있다. 미술작품의 형식을 논하는 비평가들은 미술가가 선택한 매체를 활용해 어떻게 주제를 제시하는지(또는 주제를 배제하는지)를 알리며 관련 정보를 제공한다. 그들은 작품의 구도와 배열, 시각적 구조를 설명한다. 미술작품의 '형식 요소'에는 점, 선, 형태, 빛과 명암, 색채, 질감, 양감, 공간, 부피가 포함될 수 있다. 이른바 '구성의 원칙들'이 이 형식 요소들이 어떻게 사용되는지를 종종 말해주는데, 여기에는 규모, 비례, 다양성 안의 통일성, 반복과 변화, 균형, 방향성, 강조와 종속 관계가 포함된다.

이어서 데이비드 앤서니 가르시아의 대형 캔버스 작품 「진혼곡」을 묘사한 글을 보자. 이 글은 전시 도록에 싣기 위해 쓰였다.^{도판6} 필자들이 작품의 주제와 문화적 참조 사항들의 관계, 그리고 작품의 의미를 생각해보도록 안내하는 방식으로 작품의 형식─색채, 대비, 초점, 크기, 표면, 중심점 등─을 세심하게 고려해 설명하고 있어서 전문을 인용한다. 여기서는 대체로 형식을 분석하지만 필자들은 형식적 요소들과 원칙들을 그것이 내포할 수 있는 의미와 관련하여 기술한다.

이 다매체, 다차원의 표현주의적 작품은 선명한 색채와 구성이 빚어내는 강한 대조를 통해 우리에게 충격을 안겨준다. 수직으로 뾰족하게 솟은 밝은 오렌지색 선은 이 대규모 작품의 중심점으로 시선을 유도하는데, 중심점은 우리의 주의를 사로잡고 마치 동양의 만다라처럼 진지한 생각 또는

명상으로 인도한다. 캔버스 자체가 과도하게 잡아늘여진 까닭에 작품 표면은 고르지 않다. 사방을 향한 화폭은 아래로 처지고 중심부는 봉긋 솟아올라 한복판은 곶처럼 밖으로 튀어나왔다. 뾰족한 오렌지색 선의 방향성을 강조하는, 어두운 갈색과 흙빛의 불꽃 같은 디자인은 가까이에서 살펴보면 다양한 감정을 보여주는 수백 개의 얼굴 또는 토템의 가면이라는 사실이 드러난다. 이 얼굴 또는 가면은 지옥에 갇힌 영혼을 표현한 것 같다. 화면 오른쪽은 육체적 삶을 재현한다. 지면 위에서는 한 사람이 얼굴을 하늘로 향하고 있다. 언덕이 많은 풍경이 펼쳐지고 거기에 누워 있는 창백한 얼굴의 남성은 이제 육신이 여정의 끝에 다다랐음을 의미한다. 그 밑에서 잠든 해골은 흙으로 돌아간 육신을 상징한다. 왼쪽 화면 역시 거미줄 또는 그물을 향해 반대 방향을 바라보고 있는 얼굴을 보여준다. 거미줄 또는 그물 위에는 구름 낀 하늘이 펼쳐져 있다. 거미줄 아래에는 희미한 아기의 그림자가 떠 있다. 양 측면으로 펼쳐진 기복 없이 평평한 심박동 곡선이 작품을 양분한다. 곡선을 통해 중심부에 가까워질수록 심박수가 증가함을 알 수 있다. 녹색의 두꺼운 덩굴은 오렌지색 선의 양 측면에서 뒤얽혀 있어 영의 세계와 육의 세계가 일시적으로 분리되어 있긴 하지만 서로 연결되어 있음을 암시한다. 마지막으로 중심부의 경계선 부분에는 실제 화석화된 전갈의 몸통과 씨앗이 붙어 있다. 제목 '진혼곡'이 강조하듯이, 이 작품을 관통하는 주제는 한 개인의 삶의 깨달음에 대한 의식儀式임이 분명하다. 한 개인에 대한 진혼곡은 교향곡의 규모에 이른다. 이 작품은 선과 색, (얼굴 패턴을 포함한) 패턴 및 유기물과 의학 기술의 도상을 솜씨 좋게 배치하여 대규모 교향곡을 연주한다. [11]

의미를 언급하거나 추론하지 않고 형식을 묘사하는 것만으로는 부족하다. 이제 묘사적 글쓰기의 더 다양한 사례들을 살펴봄으로써 작품을 서술하는 중요한 비평 활동에 대한 고찰을 이어가기로 한다.

맥락

모든 작품은 물리적인 맥락 안에 위치하고 그 안에서 보여진다. 상업 갤러리 전시장의 흰 벽, 뉴욕 현대미술관의 로비, 도시 광고판, 자연 공원과 같은 공공의 공간 또는 작품을 제작한 미술가의 작업실이 맥락이 될 수 있다. 작품이 위치하고 보여지는 장소는 작품에 대한 반응에 영향을 미친다.

이 작품을 누가, 언제, 어떤 관람자를 위해, 어떤 목적으로 제작했는가, 같은 작품에 대한 지식은 작품을 보는 경험에 영향을 미치는 맥락 정보이다. 수 코는 종종 『뉴욕 타임스』『타임』『뉴요커』 등의 간행물을 통해 드로잉과 판화, 회화를 발표한다. 또한 독립 출판물을 제작하고 전속 갤러리를 통해 작품을 전시, 판매한다. 오랫동안 인권운동가로 활동했으며 인종, 계급, 젠더 불평등을 다루는 작품을 제작해왔다.

이 밖에도 코는 공장식 농장에서 사육되는 동물들의 삶을 관찰한 저서 『죽은 고기』, 유기견을 다룬 『피트의 편지』, 양 축산 산업의 잔인함을 다룬 『바보들의 양』 같은, 동물권 증진을 위한 작품을 계속 발표했다. 보도자료에 따르면 〈잊지 말아야 할 코끼리〉(2008)는 "대중을 즐겁게 해주기 위해 오랜 기간 착취당해온 (……) 곤경에 빠진 서커스단 동물들을

기록해서 보여준 최초의 전시이다".

작품 이미지 자체는 착취를 분명히 보여주지만, 그림으로 그려진 내용과 이것이 실제로 일어난 일이라는 사실을 알게 되면 영향력은 더욱 증폭된다. 전시에서 소개된 11점의 연작은 토머스 에디슨의 전기 회사 광고에 등장했다가 코니아일랜드에서 감전사당한 코끼리 톱시의 이야기를 전해준다. 코의 전속 갤러리는 동물을 다룬 작품을 수세기 동안 이어진 동물과 인간, 자연과 문화의 이분법에 대한 도전으로 확장하여 해석하고 정당화한다. **도판7**

신의 이미지에 따라 만들어진 인간이 다른 생물과 다를 뿐 아니라 우월하다는 믿음은 유대교와 기독교의 전통에 깊이 뿌리박혀 있다. 성경의 창세기를 보면 신은 동물에 대한 인간 지배를 승인했고 이후 서구인들은 자연을 길들이고 통제하려 했다. 동물이든 불안정한 변경 지대이든, 외국의 사회이든 가까운 가정이든 여성이든 간에 야생으로 간주된 것들은 정복되고 종속되어야 했다. 문화/자연의 이분법은 제국주의, 식민주의, 노예, 유럽의 백인 남성보다 문명화가 덜 되었다고 판단된 사람이나 여타 생물을 정복하는 근본 이유가 되었다. '우리'와 '그들'의 구분이 특징을 이루는 세계관에서 동물들은 완벽한 '타자'였다. 이 맥락에서 코끼리는 특정 야생종의 몰살뿐 아니라, 나아가 아프리카와 아시아 식민지에 대한 착취를 예시하는 존재가 된다.[12]

리언 골럽은 1922년에 태어나 2004년 82세를 일기로 눈을 감았다. 제2차세계대전 때 지도 제작자로 복무했는데, 이후 미술사를 공부하기 시작했고 결국 미술가가 되기로 결심했다. 1950년 시카고 아트인스티튜트에서 미술 석사학위를 취득했고 54년 동안 전업 미술가로 활동했으며 주요 미술관에 작품이 소장된 미국의 주요 화가이다. 골럽의 작품에 대한 비평에서 비평가들의 생생한 묘사를 확인할 수 있다.

『아트포럼』에 실린 골럽의 부고 기사에서『뉴욕 타임스 매거진』의 편집장이자 골럽을 다룬 책『어둠의 화가』의 저자인 제럴드 마르조라티는 다음과 같이 말한다. "우리가 곧 그의 그림을 구식으로 치부할 수 있는 평안은 누리지 못할 것 같다." 그의 이야기는 이어진다. 2004년 8월 골럽이 세상을 떠나기 몇 달 전인 2004년 4월, 바그다드 외곽의 아부 그라이브 수용소에서 미국 병사들이 이라크 수감자들을 학대한 사진이 대중에게 공개되고 나서야 세상은 비로소 골럽을 따라잡을 수 있었다. 마르조라티에 따르면 이 사진들은 "골럽을 포함해 세상을 경악시켰다. 하지만 분명 그는 이 사진들에 놀라지 않았다". 고문하는 사람들과 용병들, 지속적으로 이어지는 정치적 잔학 행위를 묘사한 회화 연작들을 통해 "그는 이미 학대와 고문, 수모를 퍼붓는 사진들을 무심코 자행되는 악랄한 행위와 위협적이고 무감각한 태도로 천천히 희롱하면서 물감으로 소환했다. (……) 골럽 이전에 이런 주제를 다룬 사람은 아무도 없었다".[13]

『뉴욕 타임스』의 부고 기사에서 미술비평가 홀랜드 코터는 골럽을

"현대의 비참한 정치 상황을 반영한, 실물보다 큰 인물 형상을 표현주의적으로 그린 미국 화가"라고 규정한다. 코터는 "주술사나 왕처럼 신화적 존재에 속하는 것 같은, 정면을 향하고 있는 한 사람"을 그린 작품들로 시작된 골럽의 회화 연작을 연대순으로 정리한다. 골럽은 1960년대에 고전적인 그리스·로마 미술에 바탕을 둔 레슬링하는 인물들을 그린 '거인족과 신들의 전쟁' 연작을 제작했다. 코터는 다음과 같이 말한다. "이 작품들에서는 이상화된 요소를 전혀 찾아볼 수 없다. 반추상의 이 작품들은 엉겨 붙은 날것의 연골과 피를 암시했다." 아시아의 민간인들을 공격하는 서구 병사들을 그린 '암살범' 연작에서 골럽은 현대의 인물을 고전적인 인물로 바꾸었다. 이 작품들은 베트남전쟁을 직접 언급하면서 전쟁에 반대한다. 1980년대 '용병' 연작은 "군사 폭력과 불법 무장단체의 폭력에 초점을 맞추어 이것이 세계적인 상황이 되었음을 암시했다". 1990년대에 골럽은 '종말론적 분위기'를 풍기는 해골과 으르렁거리는 개가 등장하는 그림을 제작했다. 1990년대 중반에는 그림에 글을 더하기 시작했는데 「이를 악물고 참아라」(2001) ^{도판8}에서 확인할 수 있듯이 이 작업 방식은 말년까지 계속되었다. 코터는 골럽의 작품을 정리해 결론적인 해석을 내놓는다. "그의 주제는 대문자 M의 사람Man이었다. 이는 하나의 상징이자 종종 비이성적이고 파괴적인 정신적 야심을 나타낸다." [14]

『아트 인 아메리카』에 실린 골럽 부고 기사에서 루빈스타인은 골럽을 "고문과 정치적 억압을 묘사한 회화 대작으로 잘 알려져 있다"고 설명한다. 루빈스타인은 1950년대에 골럽이 홀로코스트를 경험한 이후 우리 시대의 "실존주의적이고 정치적인 상황에 반응하는 구상적인 접근

법을 발전시키려 노력했다"고 설명함으로써 우리에게 중요한 맥락 정보를 제공한다. "골럽은 자신이 보기에 윤리보다 미학을 우위에 두는 예술에 대한 불만을 분명히 표현했다"[15]는 사실이 중요하다. 정치적 내용을 담은 골럽의 구상 회화는 당시 유행하는 작품 경향인 추상표현주의에서 벗어나 있었다. 루빈스타인은 골럽의 주요 주제가 '인간과 권력'이었다고 해석한다. 루빈스타인의 글은 아부 그라이브를 비롯한 이라크 땅에서 미국인들이 자행한 학대와 고문을 새로 폭로한 일과 골럽이 관련이 있다고 주장한 마르조라티의 견해를 반향하고 있다.

마르조라티와 코터, 루빈스타인의 논평은 부고 기사이기 때문에 종합적이다. 이 논평들에서는 미술가와 경력 전반에 대한 중요한 일반 정보를 서술하는데, 개관적인 설명과 해석, 작품에 대한 전반적인 찬사가 담겨 있다.

골럽이 활동하던 시기에 글을 쓴 비평가들 역시 마르조라티, 코터, 루빈스타인과 견해가 다르지 않아 이들의 논평에 힘을 실어준다. 케이트포리스는 베트남 전쟁에 반대하는 골럽의 작품에 대해 다음과 같이 말한다. "골럽은 베트남을 묘사한 대규모 회화작품 세 점을 그렸다. 그는 보도 사진과 군사 실무 지침서에서 가져온 인물과 군복, 무기 이미지를 사용해 완벽한 객관성을 확보하려 했다. 첫째와 둘째 작품에서는 베트남 민간인들에게 발포하는 미국 군인들을 그렸고 셋째 작품에서는 죽은 군인들과 그들의 발아래 누워 있는 희생자들을 묘사했다. 이 거대한 (가장 큰 작품은 폭이 12미터가 넘는다) 저항의 작품들을 통해 골럽은 우리 시대의 가장 야심 차고 타협하지 않는 정치 참여적인 예술가로 자리잡았다."[16]

공동으로 글을 쓴 에드 힐과 수잰 블룸은 골럽 작품의 주제를 "권력과 학대의 영역에 대한 탐구"[17]라고 요약한다. 로제타 브룩스는 『아트포럼』에 쓴 장문의 글에서 또다른 견해를 간결하게 제시한다. "지난 30여 년 동안 골럽의 예술은 우리의 중재된 현실의 표면 아래에 감춰져 있던 사건과 형언하기 어려운 공포스러운 행위에 맞서왔다."[18]

케이트포리스가 골럽이 보도 사진과 군사 실무 지침서에서 직접 주제를 얻었다고 언급했듯이 비평가 로버트 벌린드와 브룩스 역시 주제를 표현하는 골럽의 전략을 묘사한다. 벌린드는 다음과 같이 말한다. "골럽은 항상 기존 이미지를 활용했다."[19] 그리고 브룩스는 이렇게 썼다. (그런 이유로) "이전에, 어디인지 확실하지 않지만, 본 듯한 느낌이 든다. 어떤 의미에서 이것은 대중 매체가 우리에게 숨기려 하는 이미지이다." 이후 두 비평가는 이 묘사적 사실들에 대한 해석적 주장으로 나아간다. 벌린드는 다음과 같이 말한다. "사실 공적 영역에서 그가 사용하는 이미지의 기원은 사회 비평의 차원을 함축한다. 강대국의 변방뿐 아니라 가정에, 우리 가정의 시각 환경 안에 이 모든 것이 이미 존재한다는 사실을 우리가 깨닫게 되기 때문이다." 브룩스는 다음과 같이 말한다. "매체가 지배하는 세계에서 골럽이 제시한 이미지의 익숙함이 던지는 충격은 우리의 역사적 감각이 보편적인 망각의 역학이라고 주장한다."

비평가들은 그들이 중요하다고 보는 것을 기초로 묘사할 수 있는 전체 내용 중 일부를 선택해 서술한다. 다시 말해 온갖 종류의 사실과 인물을 언급할 수 있다. 특히 역사적 사실을 기초로 작품에 대해 이야기할 때 그렇다. 이런 이유로 비평가들은 목적에 비추어 무엇을 상세히 말할지, 그리고 무엇을 제외할지를 취사선택한다.

패멀라 해먼드는 골럽이 최근에 제작한 네 점의 작품을 선보인 전시를 '섬뜩한 전시'[20]라 평하는데 그중 한 작품에 대해서 다음과 같이 말한다. "작품 「죄수」는 거무스름한 망상선網狀線의 연무로부터 모습을 드러내는 인물들을 보여준다. 흐릿한 빛 덩어리가 표면에서 반짝이며 스포트라이트처럼 우리를 향해 비춘다. 한 쌍의 범죄자들 중 한 명이 매서운 시선을 관람자에게 고정한다. 그의 늘어진 오른팔 끝에는 권총이 들려 있고 권총집이 매달린 쪽 엉덩이는 관람자를 향해 있다. 다른 한 명은 머리를 돌리고 있으며 얼굴을 살짝 찡그리고 있다." 동일한 전시를 다룬 또다른 비평에서 벤 마크스는 다른 작품의 주제를 묘사한다.

「죄수III」에서는 두 남자가 파란 옷을 입은 죄수의 머리채를 당기고 있는데, 신문과 고문을 하는 듯하다. 한 남성이 우지 기관단총을 들고서 관람자를 마주본다. 갈색과 베이지색, 짙은 회색, 흰색이 주조를 이루는 이 작품에서 남성의 녹색 눈과 붉은색 입술이 눈에 띈다. 다른 남성은 앞을 바라보며 임무를 완수하는 데 열중하고 있다. 자기 임무를 즐기지 않지만 특별히 성가셔하지도 않는 듯하다. 저지르는 행위들에 대해 '그저 내 일을 할 뿐이다'라는 식이어서 관람자는 초조해진다. 전체적인 장면은, 마치 우리가 한밤에 평화로운 잠에서 갑자기 깨어났을 때 물감과 습기로 빚어진 회부연 안개가 불러일으키는 악몽처럼 보인다. [21]

인용한 해먼드와 마크스의 글은 미술가의 주제를 설득력 있게 묘사한 사례이다. 이 비평가들은 묘사적인 언어를 통해 우리를 작품 속으로 인도한다. 힐과 블룸은 작품 「노란 스핑크스」(1988)에 나오는 스핑크

스를 묘사할 때 단순히 '스핑크스가 있다'고 말하지 않는다. 대신 스핑크스에 대한 흥미를 불러일으키는 서술을 제시한다. "이 잡종 괴물은 전령처럼 일어서 있다. 두 다리가 거대한 사자의 몸통과 인간의 머리를 떠받치고 있다. 야수는 몸을 돌려 관람자에게 등을 보이고 있지만 넓게 펼쳐진 강렬한 노란색을 배경으로 왼쪽 옆 얼굴이 보인다."

몇몇 비평가들은 골럽 작품의 주제가 모호하다는 점을 언급한다. 로버트 스토르는 골럽이 "만연한 '비인간성'과 '비인간성'의 인간성"[22]을 그린다고 말한다. 마크스는 골럽이 작품에서 묘사한 인물이 누구인지 알 수 있는 구체적인 정보를 제공하지 않는다고 말한다. "이 특정 회화 작품들의 명목상의 출처는 중동이지만 그는 주제에 모호한 민족성을 부여한다. 일반적으로 주요하게 등장하는 인물의 비非백인 얼굴 생김새는 우리가 빠지기 쉬운 정형화된 압제자와 피압제자의 관계를 모두 제거한다." 브룩스는 골럽 회화에서 특별히 희생자에게 주목한다. "골럽 작품에서는 고문하는 사람들이 아닌 희생자들이, 사실이든 비유이든 간에, 자주 '마스크를 쓰고' 등장한다. 그들의 피부는 익명의 물감 덩어리로 단순화되고 육체는 파편화되어 있으며 일부만 드러나거나 탈구된 상태로 묘사된다. 이는 신문자들이 그들에게 '게임'을 자행하기 위한 핑계일 뿐이다. 주의를 끄는 것은 그들끼리만 알아듣는 농담을 즐기면서 포즈를 취하고 있는 신문자들이다. 예를 들어 「신문 II」(1981)가 불러일으키는 공포는 관람자를 향해 몸을 돌리고 있는 용병들의 웃음 띤 얼굴, 다시 말해 카메라 셔터가 찰칵 하는 소리를 낼 때 자동적으로 활짝 웃는 얼굴에서 비롯된다." 해먼드는 골럽이 모호한 지시를 활용함으로써 "당신을 결말이 열린 이야기로 끌어들이고 제시된 상황을 보면서 당신만의 이야

기를 만들게 한다"고 말한다.

독자들이 이미 골럽의 회화를 알고 있거나 골럽의 작품 앞에 서 있는 관람자라면 주제에 대한 이러한 묘사가 저절로 손쉽게 이루어지는 일이라고 느낄 수 있다. 그저 그림들을 보고, 본 바를 묘사하는 일일 뿐이라고 치부하기 쉽다. 하지만 이처럼 시각적인 것을 언어로 묘사할 때 이는 창작 행위가 된다. 비평가들은 작품에 대해 정확하고 열정적으로 이야기하고 독자와 작품을 연결하기 위해 단어를 찾고 구절을 매만진다. 그들은 세심하게 공들여 빚은 언어로 작품에 대한 통찰을 제공하는데 이러한 묘사는 일종의 발견이다. 해먼드는 범죄자의 '매서운 시선'을 묘사한다. 그가 권총을 들고 있다고 서술하기보다는 "그의 오른팔 끝에는 권총이 들려 있고 권총집이 매달린 쪽 엉덩이는 관람자를 향해 있다"고 표현한다. 마크스는 작품의 형식적 측면을 기술하면서 단순히 색채를 열거하는 것이 아니라 우지 기관단총을 든 남성의 눈이 녹색이고 이 녹색 눈과 붉은색 입술이 작품의 다른 부분에 쓰인 색채와 다르다는 점을 주목하고 언급한다. 장면의 느낌이 "물감과 습기로 빚어진 희부연 안개가 불러일으키는 악몽"의 느낌이라는 마크스의 묘사는 창의력이 돋보이는 뛰어난 서술이다. 골럽이 용병들의 자세를 어떻게 설정했는지를 묘사하며 그들이 자아내는 공포가 "관람자를 향해 몸을 돌리고 있는 용병들의 웃음 띤 얼굴, 다시 말해 카메라 셔터가 찰칵 하는 소리를 낼 때 자동적으로 활짝 웃는 얼굴에서 비롯된다"고 서술한 브룩스의 글 역시 훌륭하다.

골럽의 작품이 강렬하다는 점에 대해서는 비평가들 사이에 대체로 이견이 없다. 지금까지 인용한 비평가들은 특히 골럽의 주제를 묘사하

는 데 관심을 보였다. 마거릿 무어먼은 골럽이 1980년대 후반에 제작한 스핑크스 회화 연작이 발하는 힘은 주제보다는 형식 덕분이라고 생각한다. "네 점의 대형 회화작품은 강력하지만, 그것의 힘은 거의 전적으로 형식적 특징, 즉 크기와 긁어내고 색조를 부드럽게 만든 표면, 어색하지만 흥미로운 구성, 선명한 색채에서 유래한다."[23] 스토르는 스핑크스의 의미를 두고 난감함을 표하며 스핑크스가 "자신이 대답하지 못하고 아마도 대답할 수 없을 수수께끼를 자신에게 묻는다"고 말한다. 그는 해석에 더욱 적극적으로 매달리는 대신 묘사를 제시하는데, 특히 색채 사용에 깊은 인상을 받는다. "그의 최근 작품에 등장하는 돌연변이 인간과 야수들은 고예산 영화 제작에 사용되는 카메라 앞에 선 것처럼 눈부신 빛이 퍼져나오는 연무 속에서 서성거리며 어떤 몸짓을 한다." 또 다음과 같이 덧붙인다. "골럽이 구사하는 신경에 거슬릴 정도의 선명한 색조와 주로 긁어낸 표면의 극단적인 촉감은 묘사된 형태가 붓질이 자아내는 빛바랜 색조의 그물망 속으로 퍼져나가는 것처럼 보이는 방식과 극명히 대조되는데, 이로써 그림은 형상을 흩뜨리는 영화 또는 비디오 화면의 효과를 얻는다." 케이트포리스도 골럽이 물감을 다루는 방식에 대해 말한다. "그는 인물들을 거칠고 앙칼지며 삽화적인 방식으로 표현한다. 물감을 두껍게 칠한 다음 해체하고 고기를 자르는 칼로 긁어낸다. 골럽 회화의 깎여나간 색채와 표면은 원초적이고 메마르고 자극적이며 신경을 거슬리게 하고 불편함을 고조시킨다."

브룩스는 골럽의 회화 연작 「밤의 장면들」(1988~89)을, 특히 형식적 특징에 주의를 기울여 아주 유려하게 묘사한다. 그 작품들이 "우리로 하여금 파란색이 지배하는 캔버스의 텔레비전 이미지 영역의 정면을 바

라보게 한다"고 말한다. 그리고 "관람자는 이 어둡지만 빛을 발하는 표면을 조심스럽게 살피며 단서를 찾는다. 그리고 이 단서들로 행인과 강도를 구분하기 위해 거리에 있는 인물들의 윤곽선을 파악하는 데 집중한다. 하지만 위협적인 것은 작품 자체다. 모두 이상 없어 보이는 화면 곳곳에서 위험이 암시된다. 이는 앞선 시기의 골럽 작품에 등장하는 취조실의 불길한 구석 공간이 아니다. 하지만 단색조에 가까운, 최첨단 기술로 빚은 유령 같은 파란색 면들은 유사한 분위기를 자아낸다. 구석구석을 고르게 밝히는 전구의 차갑고 낯선 불빛이 단편적인 장면들에 스며들어 있다."

골럽의 판화에 대한 비평에서 벌린드는 기법의 일부를 묘사한 다음 작업 과정을 서술하고 이를 바탕으로 의미를 추론한다. "판화의 표면은 돌로 긁고 문질러서 만들어진다. 따라서 형상들은 드로잉을 그리는 추가 작업만큼이나 음화陰畵와 문질러 지우는 행위로 만들어진다. 골럽의 작품 제작 과정은 은유가 된다. 이 훼손된 부분들이 유령 같은 등장인물들의 심리적, 정서적 분위기를 형성한다." 그는 골럽의 "심술궂게 감미로운 색채가 작품 표면과 작품에 담긴 감정적 내용의 잔악함과 충돌한다"고 덧붙인다.

벌린드는 이후 1990년대 후반 작품을 선보인 골럽의 전시에 대해 평하면서 작품들의 특징을 다음과 같이 정리했다. "피할 수 없는 고통, 노화, 냉대, 죽음에 대한 엄청난 불평들로 인해 이 작품들을 선뜻 받아들이기가 쉽지 않다." 하지만 그는 이 작품들을 높이 평가한다. "이 작품들은 우리의 망막에 가하는 충격과 영악한 구성, 미묘하게 변화하는 묘사적 조형 언어가 작품이 빚어내는 효과의 핵심 요소로 작동하는 삽화

일 뿐만 아니라 복잡한 회화이기도 하다."[24]

　여기서 언급한 비평가들은 골럽이 물감과 잉크라는 매체로 주제를 형식적으로 표현한 방법을 묘사하며 모두 긍정적인 반응을 보여준다. 조슈아 덱터는 다음과 같이 말한다. "골럽의 화업은 추상표현주의 회화의 전통에 대한 헌신과 특정한 '급진적' 또는 '좌파적' 문화정치학에 대한 참여 사이에서 생겨나는 해소되기 어려운 긴장감 속에서 특징이 형성되었다."[25] 이어서 다음과 같이 말한다. "(클리퍼드 스틸 같은 미술가들의 작품의 크기와 구성을 가리키는 것이 분명한) 작품의 기념비성과 곧 닥칠 또는 최근에 벌어진 폭력 행위의 위협적인 이미지 사이에서 어색한 긴장감이 발생한다." 덱터는 "골럽의 회화작품은 외관상 미술시장의 '미화美化'에 대한 요구 조건에 희생당함으로써 작품의 내용이 뿌리 뽑히고 흩어진다"며 이 점에 실망했다는 언급으로 글을 마친다. 따라서 덱터는 골럽의 작품이 어떻게 보이는지를 두고는 다른 비평가의 견해에 동의하지만 작품의 효과에 대해서는 의견을 달리한다. 여기서 우리는 묘사는 일치할 수 있지만 해석과 판단은 서로 다를 수 있다는 사실을 확인할 수 있다.

조각 — 데버라 버터필드

다음으로 데버라 버터필드의 조각작품에 대한 묘사의 사례들을 살펴보자.**도판9** 인용한 묘사 중 일부는 매우 감동적이다. 버터필드의 작품을 다룬 비평가들은 즐거운 마음으로 글을 쓴 것처럼 보인다. 특히 그녀가 나

무토막, 진흙, 버려진 금속 같은 최소한의 재료들로 강렬한 말馬의 현존을 불러일으키는 방식에 깊은 인상을 받는다. 예를 들어 데버라 엘린은 강철로 빚어내는 놀라운 부피감과 세부 표현을 들어 버터필드가 '거장'이라고 말한다.[26] 또 버터필드가 주제와 재료를 완벽하게 제어하고 대단히 개성적인 동물의 정수를 파악하는 데 대가의 면모를 보여준다고 말한다. 엘린은 특히 금속 조각을 능숙하게 다루는 버터필드의 솜씨를 묘사한다. "이 작품들에서 강철은 이상적인 구조를 제공한다. 강철이 때로는 골격 같고 때로는 둥근 입체 형태를 띠며 때로는 우아한 곡선을 그리기 때문이다. 겉보기에는 금속 조각을 힘 들이지 않고 다룬 듯하지만 그녀는 말이라는 주제의 정지된 운동감을 포착할 수 있다." 도나 브룩먼 역시 버터필드가 자신이 선택한 재료를 다루는 방식에서 깊은 인상을 받는다. "형태는 생생한 물성과 추상적인 아름다움을 가진다. 세 마리 말 모두 오래된 드럼통, 파이프, 철조망 등 다양한 색을 띠는 녹슨 금속 조각으로 만들어졌다. 이 재료들은 모두 그녀의 손안에서 작품으로 변형되는 순간에도 본래 모습을 그대로 간직하고 있다."[27]

엘린은 버터필드가 주제에 대한 뛰어난 지식을 가졌다는 주장을 뒷받침하기 위해 버터필드가 직접 자신의 말들을 타고 훈련시켰다는 전기적 정보를 덧붙인다. "그녀가 만든 말들은 생동감이 넘치고 움직이기 직전에 멈춰선 인상을 준다. 그렇지만 말들을 만든 재료인 비틀리고 일그러진 금속 폐기물은 사실 가변성과는 거리가 매우 멀다." 이 동물들은 "기울어진 머리, 흔들리는 꼬리, 굽힌 무릎"을 통해 각자의 개성을 전달한다.

비평가들이 미술작품에 관심을 기울일 때 미술에 대한 지식뿐 아

니라 각자 살아온 삶에 대한 지식도 동원한다. 비평가 리처드 마틴은 버터필드처럼 말을 잘 알고 있는 것이 분명하다. 마틴은 "말 조련사들이 쓰는 용어 중 말이 '눈에 찬다'라는 표현이 있다. 말의 신체 비율이 훌륭해 보기에 좋다는 의미이다"[28]라고 말한다. 이어서 버터필드가 제작한 말의 해부학적 사실들을 상세히 서술한다. "버터필드는 말의 해부학적 핵심을 이해하고 있다. 긴 곡선을 그리는 녹슨 금속들 속에서 갈기는 우아하게 유지된다. 어깨뼈 사이의 튀어나온 부분은 금속 판에 의해 강조되며 금속 박차는 말의 꼬리 힘줄이 되어 서 있고 두 조각의 금속이 접하는 이음매는 말의 무릎 관절 역할을 하는 것으로 보인다." 마틴은 버터필드의 조각에 감탄한다. 버터필드의 "말에 대한 관찰이 철학자만큼이나 열정적이고 기수만큼이나 성실하기 때문이다". 그는 다음과 같은 말을 덧붙인다. "등의 선이 끊어지지 않고 흐르면서 점차 강해지고 금속 조각이 엉덩이 끝에서 떨어지며 금속 부속물이 두 앞다리의 정강이를 구성함에 따라 말의 존재가 분명히 드러난다."

　　버터필드의 작품에 대해 글을 쓴 비평가들은 작품의 형태 묘사를 대단히 즐기는 듯하다. 예를 들어 마틴은 다음과 같이 묘사한다. "서 있는 또다른 말은 머리를 앞으로 쑥 내밀고 느슨한 구조로 인해 공기같이 가볍고 우아한 몸짓으로 목을 아래로 기울이는 반면 몸통과 뒷다리, 엉덩이는 뒤틀린 금속으로 가득 채워진 격자무늬를 통해 밀도 높게 묘사된다. 심지어 허리 아래 부분에는 어린이용 세발자전거의 부품까지 포함되어 있다." 캐스린 힉슨은 버터필드의 말이 소개된 전시에 대해 다음과 같이 말한다. "말과 유사한 형태를 띠는 버터필드의 익숙한 추상 작품은 선으로 이루어졌으며, 섬세하게 개방된 파편화된 외피를 통해 형

태가 규정되는데, 실제보다 더 커 보이며 눈을 뗄 수 없는 현존감을 내뿜는다."[29]

버터필드의 작품은 또한 비평가들이 작품을 볼 때 느끼는 감정을 살피고 글을 쓰도록 영감을 불어넣는다. 힉슨은 조각의 형태에 주목한 다음 말 조각이 불러일으키는 감정으로 주의를 돌린다. "형태를 구성하는 요소들을 능숙하게 다루는 버터필드는 잔가지와 나뭇가지로 격자무늬를 만들고 때로 일그러진 금속 띠도 사용하여 레이스 같은 구조를 만든다. 이로써 가축으로 길들여진, 감정이 풍부한 동물의 자세를 영리하게 재현하는데 말은 조용한 동료이자 정복당한 타자, 자의식이 약한 존재로 형상화된다." 마틴 역시 이 조각작품이 불러일으키는 감정을 언급한다. 특히 서 있는 말보다는 비스듬히 누운 말에 주목한다. "버터필드가 표현한 비스듬히 누운 말들은 연민과 에로티시즘을 자아낸다. 어색한 체중 분배, 누워 있는 말을 일으켜 세우는 데 필요한 섬세한 균형에 대한 지식, 출생과 양육, 죽음의 암시가 이 말들에게 특별한 통렬함을 부여한다." 그는 반듯이 누운 말들이 "우리가 말들을 껴안고 싶어진다는 의미에서 유혹적이지만, 실제 현실과 대구를 이루는 평온함, 더없이 행복한 안식을 누리며 위로를 전해준다"고 덧붙인다. 브룩먼은 다음과 같이 말한다. "눈에 보이는 지지 구조가 없는 속이 비어 있는 말의 몸통은 취약하고 연약한 특성을 강조한다." 그리고 다음과 같은 이야기를 덧붙인다. 버터필드는 "힘과 우아함, 성적 특성 등을 함축적으로 암시할 뿐아니라 말의 영혼을 생생히 전달한다. 동시에 자신의 피조물이 도망치는 중이며 위험에 처한 것처럼 보이게 만든다". 옐린은 버터필드의 말들이 목가적인 평온함을 물씬 풍기지만 말들을 구성하는, 비바람에 씻기

고 낡은 금속 조각은 필멸성을 암시한다고 말한다.

미술작품을 비교 대조하는 것은 일반적이면서도 유용한 비평 전략이다. 두 사람의 비평가는 버터필드의 말을 미술사 여기저기에서 찾아볼 수 있는 다른 말에 대한 묘사와 비교, 대조한다. 마틴은 테오도르 제리코, 로자 보뇌르, 조지 스터브스가 그린 말뿐 아니라 브로드웨이 연극「에쿠스」와 할리우드 영화「블랙 뷰티」「내 친구 프릭카」에 등장하는 말과 트로이의 목마까지 언급한다. 마샤 터커는 버터필드와의 인터뷰에서 당신이 만든 말은 다른 미술가의 말과 어떻게 다르냐고 묻는다. "내 작품은 아주 미묘한 방식으로 정치적인 성격을 띠기 시작했습니다. 내가 보아왔던 말은 대부분 거대한 군마들과 관계가 있었습니다. 언제나 사람들을 죽이려는 장군들을 태운 종마였죠. 대신 나는 새끼를 밴 암말의 조각을 제작하고 싶었습니다……. 그래서 나만의 고요한 방식으로 전쟁에 반대하는 작품을 제작했습니다. 파괴보다는 출산과 보살핌이라는 문제를 다루었죠."[30]

유리 — 데일 치훌리

다음은 데일 치훌리의 한 작품을 객관적으로 정확히 묘사한 글이다. "「검은색 테두리를 두른 청회색의 바다 형태 세트」. 미국의 미술가 데일 치훌리가 케이트 엘리엇을 비롯해 유리를 불어 용기 등을 만드는 장인들과 함께 디자인하고 만든 작품으로 1985년 시애틀 필척글라스센터에서 제작된 것으로 보인다. 유리, 맑은 회색, 색유리 포함. 가장자리가 물

결 모양인 조개같이 생긴 큰 '용기' 하나와 그보다 작고 크기와 모양이 각기 다르며 서로 포개져 둥지를 튼 형태 6개와 작은 구형 하나, 이렇게 8개 부분으로 이루어진 아상블라주. 서명: 가장 큰 용기의 바닥 면에 '치훌리CHIHULY 1985'라고 새겨져 있음. 길이 24.7센티미터. C.111 & A—G—1987"[31] 이런 유형의 묘사는 과학적인 객관성을 구축하려 한다. 익명으로 쓰였고 객관적이며 편견이 없는 인상을 풍기지만 이런 글은 비평적 글이나 미술비평으로 간주되지 않는다. 이것은 역사 아카이브를 위해 작성된 목록의 한 항목이다. 비록 중요한 묘사적 정보가 담겨 있기는 하지만 일반적으로 우리가 미술비평에서 접하는 묘사적인 글은 아니다. 이런 글은 아주 지루한 반면 묘사적인 비평은 한층 매력적인 경향이 있어 독자들의 주의를 끈다.

잡지 『감정가connoisseur』에 기고하는 안드레아 디노토는 치훌리와 유리를 매체로 활용하는 최근 미술가들에 대한 훨씬 더 전형적이고 생생한 묘사적 정보를 제공한다. "사실 작품은 새롭다. 어떤 작품도 제작한 지 20년을 넘지 않았다. 유리를 예술 매체로 삼은 작품의 개념은 혁신적이다. 유리는 공장에서 생산한 우아한 식기나 장식품이 아닌 공방 예술가들이 디자인하고 제작한 조각 그리고 심지어 '회화'를 위해 사용되었다."[32] 이 묘사는 앞에서 살펴본 목록의 정보와 중복되지만 디노토는 자신이 글을 쓰는 사람이라는 점과 독자들을 의식한다. 『감정가』의 독자 중에는 잠재적 투자자들도 있는데 디노토는 권위에 호소하며 이들에게 "메트로폴리탄미술관과 스미스소니언박물관의 큐레이터들이 '대부분 미국 출신인 이 젊은 미술가들의 뛰어난 기교뿐 아니라 유리가 빛과 만나 부리는 연금술 속에서 펼쳐지는 다채로운 형태와 색채의 향연'

에 감탄한다"고 알려준다. 그녀는 "재료의 감각적 특성을 이용한 유리를 불어 만든 조각작품들"에서 "광학적 완벽함을 표현하는, 냉각 가공된 각 기둥의 형태에 이르기까지" 유리의 다양한 가능성을 기술한다. "이 양극단 사이에서 기발한 아상블라주, 주형을 뜬 거대한 작품들, 평평한 판형들이 만들어진다." 그녀는 또한 치훌리가 "대체로 현재 활동하는 유리 미술가들 중 가장 카리스마 넘치고 가장 창조적인 작가로 인정받고 있다"고 말한다.

디노토는 이어서 이 새로운 유리작품이 훌륭한가라는 평가의 문제를 우회적으로 제기한다. 이 질문에는 이것이 미술인가, (그저) 공예인가라는 더 큰 문제가 숨어 있다. "좋고 나쁨, 추함을 구분하기란 언제나 쉽지 않다. 왜냐하면 유리 오브제는 즉각적인 표피적 호소력을 발휘하는 경향이 있기 때문이다." 그녀는 스미스소니언박물관의 큐레이터 폴 가드너가 제시한 기준인 희귀성, 탁월한 기량, 아름다움을 인용한다. 가드너는 유리작품 수집가들에게 유리라는 매체를 이해하고 싶다면 자신처럼 유리 불기 수업을 들어보라고 권한다. 가드너는 "투명성, 빛, 두께, 영속성, 신속성의 개념"에 열광하여 이렇게 표현한다. "그것은 고귀하다."

『아트 인 아메리카』에 기고하는 로버트 실버먼 역시 평가의 문제를 제기하는데 디노토보다 좀더 직접적이다. "유리의 경우 '예술작품'과 예술 오브제는 한끗 차이로 나뉜다. 극소수 미술가들의 작품이 자주 증명하듯이 기능주의의 반대말은 종종 장식적이기만한 형식주의일 뿐이다. 이것을 미화된 문진 신드롬Glorified Paperweight Syndrome이라고 이름 붙일 수 있겠다."[33] 실버먼은 "미술관, 갤러리, 수집가들 사이에 유리 작업과 미술작품을 구분하는 관행은 여전히 작동"하고 있다고 주장하면서

"하비 리틀턴, 치훌리같이 이미 인정받는 예술가들 중 가장 성공한 이들조차 훌륭한 미술가 또는 훌륭한 유리 공예가 중 어디에 속한다고 생각해야 할지 여전히 불분명하다"고 말한다.

그러나 1981년 뉴욕에서 열린 전시에 대한 논평에서 진 바로는 여기에 "순수 미술과 장식미술 사이의 거들먹거리는 구분은 없다"[34]고 말한다. 그는 이 전시가 "이번 시즌 뉴욕에서 본 전시 중에 첫손 꼽을 만큼 혁신적, 창의적이고 기량 면에서 도발적이다"라고 주장한다. "조형 표현의 측면에서 살펴보면 치훌리 작품은 대부분의 조각이 결여하고 있는 유기적인 통일성을 갖추고 있다. 상호작용하는 다채로운 색채와 질감을 평가한다면 이 작품들은 오늘날 회화의 환영illusionism에 도전한다. 이 작은 오브제들은 풍부한 규모, 심지어 모종의 기념비적 성격마저 성취한다. 그러면서도 아름답게 만들어졌다. 전적으로 유리 매체 고유의 본질적인 특성을 드러내는 보기 드문 세련미를 갖추고 있다."

분명 이들 비평가들은 묘사보다는 평가와 이론의 문제를 제기하고 있다. 일부 유리작품, 특히 치훌리의 작품이 매우 매력적이라는 사실은 인정하지만 예술적 가치를 두고는 다음과 같은 이론적인 문제를 제기한다. 유리작품은 미술인가, 공예인가? 우리가 말하는 미술과 공예 사이에는 유의미하거나 유용한 구분이 존재하는가? 이는 평가와 이론에 대한 문제로, 이 점은 나중에 다룰 것이다. 그렇지만 평가와 이론은 대상에 대한 이해(해석)와 묘사에 영향을 미친다. 반대로 어떤 대상에 대한 묘사는 비평가가 해당 작품을 어떻게 이해하고 평가하느냐에 달려 있다. 유리의 경우 이 해결되지 않은 문제들 때문에 이후 언급되는, 치훌리의 작품에 대해 글을 쓴 비평가들은 예술 매체로 등장한 유리의 특성을 묘사

하고 정의하고자 고심한다.

실버먼은 다음과 같은 방식으로 유리 예술의 형식을 묘사한다. "유리가 매체로서 특별한 장점이 있다는 사실은 부인할 수 없다. 유리의 순도와 부서지기 쉬운 성질, 강도는 색을 머금고 투명부터 불투명까지 다양한 상태로 존재하는 능력 및 유동적인 성격과 결합하여 유리에 거의 치명적인 매력을 부여한다." "거의 치명적인 매력"이라는 표현은 실버먼의 시각이 여전히 회의적임을 시사한다. 론 글로언은 『아트워크』에서 유리 매체에 대해 다음과 같이 서술한다. "유리는 시각적으로 유혹적이고 매력 넘치는 물질이다. 매력과 위험성, 엄격한 물리적 훈련과 흥행사 같은 재능, 팀워크와 타이밍이 매혹적으로 결합된 뜨거운 유리를 다루는 과정이 매력을 배가시킨다. 치훌리만큼 이를 잘 활용한 사람은 없다."[35]

글로언은 또한 '스튜디오 글라스 운동'의 역사를 서술한다. 그에 따르면 미국에서 이 운동은 1962년에 시작되었는데, 당시 리틀턴이 오하이오주의 톨레도미술관에 유리를 부는 작은 용광로를 설계, 설치했다. 치훌리는 리틀턴의 제자이다. 치훌리는 1971년 워싱턴주 북부에 필척글라스센터를 설립했고 여러 지역을 다니며 학생들을 가르치면서 작품의 절반가량을 다른 작가들의 작업실에서 제작했다. 글로언은 1965년 로스앤젤레스에서 래리 벨이 유리 입방체를 만들고 1970년대 이탈로 스칸가가 '공예품으로 만든' 유리를 '순수 미술' 설치작품에 포함했을 때 유리 예술은 전통적(공예) 역할과 아방가르드적(미술) 역할이라는 이중의 역할을 떠맡았다고 말한다. 글로언은 은연중에 미술과 공예를 구분하는 논조에 불편한 심기를 드러낸다.

이런 움직임이 새로웠기에 치훌리에 대해 글을 쓴 비평가들은 그

를 비롯해 유리를 사용하는 미술가들이 구사하는 기법을 묘사한다. 린다 노든은 『아츠 매거진』에 "고온의 유리와 유리를 부는 과정 특유의 속성을 활용하는 방법에 지속적으로 전념하는 치훌리"[36]에 대해 글을 썼다. 노든은 유리 불기를 "(불고 돌리고 굴리는) 미술가와 중력 사이에서 벌어지는 정교하게 연출된 줄다리기"라고 묘사하며 유리를 부서지기 쉽고 소중하게 다루어야 하는 재료로 여기는 통념과는 거리가 먼, 유리 용기 제작에 내재한 엄청난 운동 에너지에 깊은 인상을 받는다. 그녀는 치훌리가 즉흥성을 선호하긴 했지만 유리를 불기 전 수채물감으로 스케치를 한다는 사실을 알려주는 한편, 거친 소다석회유리 음료, 식품, 유리창 및 유리 용기에 사용되고 가장 널리 쓰인다를 내부가 봉긋 솟은 주형에 불어넣음으로써 극단적으로 얇게 만드는 새로운 차원으로 나아가고 있다고 설명한다. 치훌리는 유리를 물결 모양으로 주름 잡아 구조적 안정성을 높임으로써 작품을 세밀하게 살필 수 있게 한다. 더 나아가 유리가 부서지기 쉬우며 소중하게 다루어야 하는 재료라는 통념을 부정한다.

데이비드 부르던은 다음과 같이 말한다. "액체 상태로 녹아내린 매체의 가변성을 한껏 즐기는 치훌리는 유리 불기 공예를 예술적으로 중요한, 미지의 영역으로 격상시킨 새로운 거장으로 등장한다."[37] 잘 알려져 있는 치훌리의 무리를 이룬 용기用器들을 보며 부르던은 그릇 가장자리 또는 테두리를 감싼 색 선이 만들어진 과정을 묘사한다. "가장자리는 한 가닥의 유리 막대로 되어 있다. 짜낸 치약과 두께가 비슷한 이 유리 막대는 그릇의 가장자리에 부착되어 있다. 이 테두리는 시각적으로 채색된 윤곽선 같은 역할을 한다." 부르던은 또한 치훌리가 유리를 불어서 만드는 작업으로 가능한 크기가 제한되어 있어 이를 극복하고자 연관성

이 있는 형태들을 모아 작품의 크기를 확장한다고 설명한다.

매릴린 인클은 치홀리가 용기 연작을 제작하는 데 사용했던 기법은 나바호 인디언 담요에 대한 애정을 반영한다고 기술한다. 인클은 치홀리가 쿠글러사의 색 막대에서 뽑은 얇은 유리 실로 평평한 드로잉을 제작한다고 설명한다. 손으로 이 실들을 배열한 뒤 프로판 토치로 결합하고, 이 드로잉 위에 녹은 유리를 놓고 원통 모양으로 분다. 그러면 "담요가 인디언을 감싸듯이 모티프가 원통을 둘러싼다".[38] 동일한 작품에 대해 페넬로페 헌터스티벨은 다음과 같이 말한다. "이 과정을 거쳐 제작된 무겁고 비기능적인 용기들은 직물의 정밀함과 추상회화의 자유로움을 표현한다."[39]

치홀리는 '필척 바구니' 시리즈라고 이름 붙인 용기 연작도 제작했다. 노든은 이것이 치홀리의 고향인 미국 북서부의 타코마 인디언 바구니에서 영감을 얻었다는 정보를 우리에게 알려준다. 또 이 유리작품으로 치홀리가 섬세함과 즉흥성뿐 아니라 비대칭과 왜곡을 선호한다는 사실이 분명해졌다고 말한다. 일부 용기는 "지름이 61센티미터에 이른다. 처지고 팽창한 방울들이 얇고 빛나며 반투명한 성질을 띤다는 점에서 유리로 만들어졌다는 사실은 분명하지만 황색, 번트 오렌지, 밀짚색, 회갈색에 가까운 색조는 바구니와 매우 유사했다". 헌터스티벨은 이 바구니들을 만드는 과정에서 치홀리가 "끊임없이 장난삼아 부수고 다양한 방식으로 무너뜨린다"고 말하고 "바구니들은 가족을 이루어 다른 바구니 안에 또는 아주 가까이에 놓여 둥지를 튼다. 마치 연약함 속에서 안식처를 찾는 것처럼 보인다"고 덧붙인다.

부르던은 치홀리가 벽에 고정해둔, 불어서 만든 그릇 무리를 매력

적으로 묘사한다. 이 그릇들을 '화려한 꽃장식'이라고 언급하면서 "측면이 밖으로 벌어진 나팔꽃 모양을 한 그릇과 같은 형태들이 네다섯 개 있는데 테두리는 주름지거나 오그라들었다. 마치 이색적인 꽃다발처럼 무리를 이루고 있다"고 묘사한다. 그는 이 유리 부조가 "물결 형상의 순전한 화려함과 방 안으로 쏟아지는 듯한 두 가지 극적인 방식에" 주의를 집중시킨다고 말한다. 그는 이를 '유기적 형태'라고 부르며 작품의 "복잡하고 화려한 가장자리는 잠재적인 운동으로 충만한 것처럼 보인다"고 말한다. 부르던은 이 그릇이 깊이보다 폭이 더 넓어서 때로 접시처럼 납작하다는 정보를 준다. 또 그릇의 형태가 추상적이지만 자연에 기반을 두고 있어서 나선 형태뿐 아니라, 말미잘이나 연체동물의 껍질 같은, 나선 형태로 성장하는 해양 생물의 요소를 연상시킨다고 묘사한다. "물결 모양의 측면과 소용돌이치는 테두리, 점차 간격이 벌어지는 줄무늬는 이것들이 소용돌이치는 물이나 돌풍에 의해 형성되었을지 모른다는 점을 암시한다. 부채꼴 가장자리는 사실 정지 상태이긴 하지만 유동적으로 보여 조류의 변화에 반응하여 유기체의 몸이 너울거리는 것 같은 잠재적인 움직임을 암시한다."

페기 무어먼은 치훌리의 색채 사용에 매료되어 이를 매우 생동감 있게 묘사한다. 무어먼은 치훌리가 구사하는 색채가 "매우 활기차서 불속에서 갓 나온 것처럼 보였다"[40]고 말한다. 그녀의 묘사는 다음과 같이 이어진다. "치훌리의 색채는 물봉선화 같은 밝은 오렌지빛 노란색 등 생생하고 화려한 것부터 자신이 거주하며 활동하는 워싱턴 북쪽 태평양 연안의 한류 웅덩이에 서식하는 특정 불가사리 종의 미묘한 검붉은 색에 이르기까지 다양하다." 그녀는 특별한 "오렌지색, 황토색, 적갈색 사

이에서 빛나는 우윳빛 밝은 청색"을 묘사하면서 "뻔뻔스럽다고 할 정도의 화려한 배색과 치훌리의 경박하면서도 우아한 뒤틀림"을 언급한다. "얇게 입힌 치훌리의 색채는 조개껍질의 색채와 같은 효과를 낳는다. 그는 각 용기의 내부에 부드러운 단색을 사용하는데, 연한 색의 조개껍질 내부가 얼룩무늬가 있는 뒷면에 의해 더욱 도드라지듯이 이 단색은 다양한 색이 어우러진 얼룩덜룩한 바깥면 뒤편에서 빛난다."

전시 도록의 서문으로 치훌리 작품을 폭넓게 개관한 비평을 쓴 바버라 로즈는 공예 대 미술 구도를 뛰어넘어 다음과 같은 선언적인 주장으로 글을 시작한다.

유리라는 아주 오래된 매체를 다루는 현존하는 최고의 대가 데일 치훌리는 전통적인 예술 형식에 새 숨결을 불어넣었다. 1000년 전에 발명된 공예 형식을 위해 2000년대 순수 미술의 표현을 창조함으로써 이 예술의 미래를 보장해주었다. 이는 특별한 업적으로 예지력 있는 예술가의 특징인 재능과 위험을 감수하는 성향, 실험성, 체계성, 사회적 상호작용이 독특한 방식으로 결합된 결과물이다. 치훌리는 새로운 해결책을 찾아내고 새로운 문제를 개념화하는 데 필요한 세심함과 무심함, 절제와 대담함이 혼합된 통찰력을 갖고 있다. 기술혁신에 매진함으로써 옛 대가들의 업적에 건강한 방식으로 존경을 표할 뿐 아니라 자신이 선택한 매체의 표현력에 기여할 수 있다.[41]

로즈는 치훌리를 유리를 다루는 데 있어서 '현존하는 최고의 대가'라고 칭함으로써 자신의 글을 가치 평가로 시작하고 치훌리의 유리 활

용을 "순수 미술의 표현"으로 받아들인다. 또 이 예술가가 업적을 세우는 데 도움이 된 개인적인 특성, 즉 "재능과 위험을 감수하는 성향, 실험성, 체계성, 사회적 상호작용이 독특한 방식으로 결합"된 특성을 언급한다. 글의 나머지 부분에서는 이 인용 단락에서 소개한 주제인 유리의 역사적인 발전 과정과 당대 화가와 조각가들에 대한 치홀리의 예술적 관심, 혁신적인 기법과 전 세계의 전통적인 유리 공예 중심지에서 진행한 장인들과의 독특한 협업에 대해 자세히 설명한다. **도판10**

퍼포먼스아트 — 로리 앤더슨

유리 오브제를 묘사하는 일과 살아 움직이는 사람의 퍼포먼스아트를 묘사하는 일은 크게 다르다. 『아트포럼』에서 존 하월은 로리 앤더슨이 1986년에 펼친 퍼포먼스를 평하면서 시간의 흐름에 따라 앤더슨의 의상이 어떻게 변화했는지를 서술한다. 1970년대 초 앤더슨은 "흰색의 매우 단순한/히피 가운"을 입었고 1970년대 말에는 "펑키한 공상과학소설에 나올 법한 정장"을, 하월이 평을 쓴 1980년대 중반에는 금빛 라메lamé 천으로 만든 정장과 밝은 녹색 셔츠, 은색 넥타이, 빨간 구두를 착용해 "현란함으로 도배"했다.[42] "콘서트에 등장할 법한 이 화려한 인물은 팝스타들처럼 의상에 변화를 주어 자신이 가장하고 있는 역할, 다시 말해 당시의 집단무의식을 나타내는 상징적인 대역에 대한 정보를 새롭게 갱신해왔다."

하월은 앤더슨이 (그가 글을 쓸 당시 10년 넘는 기간 동안) 꾸준히

"무한하게 발전할 수 있을 것 같은 풍부한 개념을 담은 소박한 예술 언어를 정제"해온 공을 인정한다. 그는 자신의 글이 다루는 퍼포먼스를 '이야기하는 일렉트로닉 블루스 퍼포먼스'로 묘사하면서 "여러 매체를 정교하게 혼합한 시각 이미지와 기발한 소도구가 포함된 음악 1인극을 만드는 앤더슨만의 작업 방식의 미묘한 변화"를 보여준다고 말한다. 그는 또한 가사를 "그녀의 중요한 눈을 크게 뜬 '나', 곧 웃기는 것들을 보고 특이한 생각을 하며 많은 꿈을 꾸는('꿈'이라는 단어는 그녀의 대다수 노래 촌극에 등장한다), 새침데기 방식으로 이 모든 희극적 부조리를 논평하는 앤더슨이 더 먼 곳으로 나아간 모험"이라고 묘사한다. 하월은 앤더슨이 체계적인 분석가보다는 서정시인을 상징한다고 보고 시청각적 작품의 다양성, 명징성, 순수한 드라마를 높이 평가한다. 이와 함께 퍼포먼스의 문제, 즉 길이가 짧은 작품들의 시작과 중단의 문제를 언급하고 그 작품이 소소한 통찰을 담았는지, 거대한 이론을 포함하는지를 궁금해한다.

앤사전트 우스터는 1990년 『하이 퍼포먼스』에 기고한, 앤더슨의 작품 「빈 곳들」에 대한 비평에서 이 미술가에 대한 역사적 조망을 제공한다. 우스터는 다음과 같이 말한다. "그녀는 1970년대 초부터 먼 길을 걸어왔다. 1970년 초 거리 모퉁이에서 얼음 덩어리에 박힌 스케이트를 신은 채 바이올린을 연주하곤 했는데 얼음이 녹으면 퍼포먼스가 끝났다."[43] 우스터는 또한 이제는 앤더슨이 "퍼포먼스 아트를 정의하는" 존재라고 선언한다. 이 비평가는 앤더슨을 오 헨리, 잭 케루악, 브루스 스프링스틴 등과 함께 미국의 이야기 전통에 포함하는 한편 앤더슨이 자주 다루는 주제가 "우리의 현대적인 기술 세계가 낳은 외로움과 소외"라고 말한다.

우스터는 앤더슨의 뮤지컬 퍼포먼스의 무대를 다음과 같이 묘사한다. "앤더슨의 노래에는 추상적인 흑백 영상이 동반되는데, 영상은 스크래치 보드흰색 점토를 두껍게 바르고 잉크막을 씌워, 철필 등으로 긁으면 밑의 흰 바탕이 나타나게 하는 두터운 판지 드로잉처럼 보인다. 지하철 전동차가 지나가는 화면 이미지가 투사되는 벽은 넓게 펼쳐져서 공간 속으로 이어지는데, 제품을 광고하기보다는 관람자들의 끊임없는 움직임을 반사하는 전광판이 된다."

우스터가 쓴 비평의 상당 부분은 앤더슨의 음악에 할애된다. 이 대목에서 글은 미술비평일 뿐만 아니라 음악비평이기도 하다. 그녀는 앤더슨의 '애조 띤 분위기'와 음악의 '애도의 성격'에 대해 언급한다. 또 무대 위에서 앤더슨이 첨단 기술 장비로 둘러싸일 때 '전자 타블로'가 빚어내는 '풍부하고 화려한 영상'을 묘사한다. 그녀는 초기 퍼포먼스에서 앤더슨의 목소리를 특히 보코더전자 음성 합성 장치를 사용한 탓에 '걸걸'하다고 묘사한다. 또한 앤더슨이 발성 수업을 받았다는 정보를 알려주면서 이제는 목소리가 조니 미첼이나 시드 스트로처럼 더 밝고 명쾌하다고 묘사한다. 그녀는 앤더슨이 이전의 '중성적인 모습'에서 벗어나 새로운 목소리와 잘 부합하는 한층 여성적인 모습을 보여준다고 언급하면서 앤더슨의 음악이 단조롭게 이야기하는 듯한 방식의 내용이 풍부한 음악이라고 묘사한다.

우스터는 음향 녹음에 고마움을 표한다. "실황 퍼포먼스의 아름다움은 결점과 마찬가지로 우리 기억에서 이내 사라지고 만다. (……) 우리는 모든 퍼포먼스 예술가들에 대한 기록의 중요성을 생각하게 된다. 「빈 곳들」에 나오는 앤더슨의 노래는 그녀가 좋아하는 민주적인 매체인 레코드를 통해 한층 강력하고 잊을 수 없는 방식으로 오래도록 남겨

진다."

2007년 잡지『뉴요커』의 미술 담당 편집자들은 앤더슨의 실황 퍼포먼스를 다음과 같이 논평한다. "로리 앤더슨의 퍼포먼스는 과거와 같은 멀티미디어 이벤트가 아니라 다양한 층위에 개입한다. 소규모 밴드(대개 3인조로 앤더슨의 남편 루 리드가 참여한다)는 키보드와 신디사이저, 바이올린, 기타가 한데 어우러지면서 때로는 리드미컬하고 때로는 박자표의 제약을 벗어나 명상적인 황홀함을 낳는다." 그리고 다음과 같이 결론을 맺는다. "밴드에서 가장 눈길을 사로잡는 악기는 앤더슨의 목소리이다. 종종 그녀는 노래를 부른다기보다는 단어 하나하나를 정확하게 전달하면서 소리 높여 말하는 것 같다. 가사는 풍자적인데 정치적, 문화적으로 날카롭고 익살맞으며 포괄적이다."[44]

『뉴욕 타임스』의 데버라 솔로몬이 앤더슨을 인터뷰하면서 "노화와 주름살"에 대해 걱정하느냐고 묻자 앤더슨은 다음과 같이 답했다. "별로 걱정하지 않습니다. 나는 건포도처럼 주름진 사람들이 보기 좋다고 생각합니다. 내가 더욱 염려하는 문제는 외양이 건포도같이 되는 것보다는 게으른 사람이 되는 겁니다. 게으른 사람은 어떤 것에도 관심을 기울이지 않고 자기 영역을 지키려고만 하죠. 영역이라는 것은 점점 줄어들고 의미가 없어집니다. 그런 다음에는 그 사람도 사라지고 말죠."[45]

비디오 ― 빌 비올라

다음으로 비디오 아티스트 빌 비올라의 설치작품에 대한 다양한 묘사적

설명을 살펴본다. 첫째 글은 비올라가 직접 쓴 비디오작품의 줄거리이고, 둘째 글은 한 비평가가 공공장소에 설치된 비올라의 작품에 대한 관람자의 반응을 다룬 것이며, 마지막 셋째는 비올라의 또다른 작품에 대한 비평가 본인의 반응을 적은 글이다.

「출현」**도판11**은 폴게티미술관이 의뢰한 고화질 비디오작품으로, 액자로 둘러싸여 벽에 걸리고 영상이 아주 천천히 흐르기 때문에 회화와 유사하다고 볼 수 있다. 관람자가 그 앞을 빠르게 지나가면 움직이는 영상이라는 사실을 알아채기가 어렵다. 상영 시간이 약 12분인 이 작품은 끊기지 않고 연속 상영된다. 비올라는 「출현」(2002)의 줄거리에 대해 다음과 같은 묘사적 설명을 제공한다.

두 여성이 작은 뜰에 있는 대리석 수조 양옆에 앉아 있다. 그들은 침묵을 지키고 참을성 있게 기다리고 있으며 아주 가끔씩 상대방의 존재를 알아차릴 뿐이다. 시간은 길게 늘어지고 모호하며 두 사람의 목적과 의도는 알려지지 않는다. 두 사람의 밤샘 기도는 어떤 예감에 의해 갑작스럽게 중단된다. 젊은 여성이 갑자기 몸을 돌려 수조를 응시한다. 그때 젊은 남성의 머리가 모습을 드러내더니 이후 그의 몸이 떠오르고 수조 양옆으로 물이 쏟아져 내려 받침대를 넘어 뜰에 흘러넘치는 광경을 믿을 수 없다는 듯 지켜본다.

폭포처럼 쏟아져 흐르는 물이 나이 든 여성의 주의를 끌고 그녀는 몸을 돌려서 이 기적 같은 사건을 목격한다. 그녀는 물 위로 떠오르는 젊은 남성의 존재에 이끌려 일어선다. 젊은 여성은 남성의 팔을 움켜잡고 잃어버린 연인을 맞이하듯 어루만진다. 창백한 몸을 다 일으킨 젊은 남성은 비틀거

리다가 쓰러진다. 나이 든 여성이 팔로 그를 붙잡고 젊은 여성의 도움을 받아 남자를 바닥에 내려놓으려 안간힘을 쓴다. 생기 없이 누운 남성을 천으로 덮는다. 나이 든 여성은 남성의 머리를 무릎으로 받치고 결국 눈물을 흘리며 무너져내리고 감정에 북받친 젊은 여성은 남자의 몸을 부드럽게 감싸안는다. [46]

로스앤젤레스에서 활동하는 프리랜서 비평가 마이클 던컨은 휘트니미술관에서 열린, 이제는 중견 작가로 자리매김한 비올라의 전시를 다룬 『아트 인 아메리카』 특집 기사에서 비올라의 가장 유명한 작품 중 하나인 「교차」에 대해 글을 썼다. 던컨이 이 작품을 보았을 때 작품은 로스앤젤레스 시내의 그랜드 센트럴 마켓의 비어 있는 메자닌1층과 2층 사이에 다른 층보다 작게 지은 층에 설치되어 있었다. "이 작품은 물과 불의 힘에 대한, 카타르시스를 일으키는 표현으로 행인들을 사로잡았다. (……) 비 오는 일요일에 신선한 토르티야, 생선, 양파, 당근 등을 들고 가던 가족 단위 방문객들이 작품이 상영되는 동안 멈춰 섰다. 사람들은 작품의 구성 요소들이 내뿜는 물리적인 효과에 큰 충격을 받았다. 어두운 한쪽 구석에서 계속해서 새고 있는, 엘니뇨가 몰고 온 빗물이 작품 감상을 더욱 실감나게 해주었다. (……) 특히 남부 캘리포니아에서는 갤러리 안내인이나 벽에 붙은 설명문이 어느 누구에게도 불, 물, 땅, 공기가 압도적인, 전멸시키는 영향력을 발휘할 수 있다는 사실을 알려줄 필요가 없다. 비올라는 가늠할 수 있는 수준을 훌쩍 뛰어넘은 물과 불을 제시함으로써 순수한 경외심과 경이감을 고취시킨다." [47]

『애프터이미지』에 실린 비올라의 비디오 설치작품 연작 「묻힌 비

밀」에 대한 특집 기사에서 뉴욕의 비디오 비평가 디어드리 보일은 다음과 같이 묘사했다.

> 「묻힌 비밀」(1995)은 매우 충격적이어서 작품 이미지와 관련된 연상이 아직도 나의 의식 속을 떠다니고 있다. 마치 꿈의 충격적인 단편들이 저절로 다시 떠오르면서 불안과 해소되지 않는 갈등, 깊은 슬픔을 상기시키는 것과 같다.
>
> 이 설치작품 안으로 걸어 들어가자마자 마치 농담의 핵심을 파악한 것처럼 나는 즉각 '작품을 이해했다'고 생각했다. 하지만 이후에 자신이 알고 싶지 않은 것은 보고도 못 본 척하듯이 나 역시 너무나 불편해서 더 머무르고 싶지 않았다는 사실을 깨달았다.
>
> 나는 이 전시를 왜 그토록 고통스럽게 느꼈을까, 이것을 이해하기 위해서는 나 자신의 비밀스러운 두려움, 분노, 좌절감과 대면해야 했다. 두려움에 사로잡혀 선택의 기로에서 길을 잃고 죄책감에 짓눌려 내 안에 갇히고, 폭발할 것 같은 외로움에 찬 나는 「인사」에 등장하는 버림받은 친구의 혼란을 이해한다. 대개 비올라의 작품이 그렇듯이 이 작품은 뼛속 깊이 사무친다.[48]

비올라는 자신의 작품에 대해서 주로 무엇을 보게 되는지를 설명하고 있다. 더 정확하게 말하면, 몇가지 해석적 암시를 던지고 자신이 관람객에게 보여주고자 하는 것을 대체로 솔직히 묘사하고 있다. 던컨은 공공의 쇼핑 공간에 설치된 작품 「교차」가 관람자들에게 어떤 영향을 미치는지를 탐색하는 비평가의 인상을 전달한다. 관람자들은 식료품을

사러 나온 고객들이었지만 가던 길을 멈추고 작품 전체를 감상했으며 자주 경험한 터라 화재와 홍수, 산사태, 지진을 잘 알고 있는 남부 캘리포니아 주민들이었음에도 불구하고 이렇게 원소를 활용한 비올라에 대한 경외심과 경이감에 휩싸였다. 보일은 비올라의 작품을 본 경험을 전하고 작품을 보는 동안 그리고 이후에 작품을 반추하면서 느낀 두려움을 분명히 표현한다. 이 세 가지 접근 방식은 우리에게 각기 다른 묘사의 선택지를 제공한다. 이 선택지는 더 긴 글로 전개될 수도 있고, 한 편의 글에 포함될 수도 있다.

설치 — 앤 해밀턴

『뉴욕 타임스』에 기고하는 아네트 그랜트는 앤 해밀턴의 작품 「총체」**도판12**를 소개하기 위해 독자들에게 질문을 던졌다. "대략 축구 경기장 크기의 방이 있다고 생각해보라. 3층 정도의 높이에 3380개의 판유리가 달린 창문들이 빼곡하게 두 줄로 늘어서 있다. 당신은 방 안에 있는 미술작품을 보고 싶다. 어떻게 하겠는가?"**49** 이 질문은 적절하다. 해밀턴이 다양한 매체를 사용해 특정 기간에 정해진 장소에 반응하고 상호작용하는 장소 특정적 설치작품 제작으로 유명한 미술가이기 때문이다.

　　독자들을 위한 그랜트의 대답은 매사추세츠 현대미술관의 웹사이트에서 제공하는 정보와 일치한다. 이 미술관은 가장 큰 공간을 채워줄 작품을 해밀턴에게 의뢰했다. 이 장소는 본래 1874년부터 1938년까지 직물 제조에 쓰일, 가공하지 않은 면綿을 염색하는 방들로 채워져 있었

다. 미술관 관장은 해밀턴의 다른 작품들 및 「총체」에 대한 자신의 경험을 다음과 같이 묘사한다. "연상 작용을 일으키는 그녀의 설치작품 안에 머물 때는 모든 감각을 개입시키게 된다. 그녀의 작품들은 경험과 몰입감, 운동감각이 충만한데 「총체」는 거대하며 예배 의식 없이 예배를 드리는 느낌을 준다." [50]

매사추세츠 현대미술관은 「총체」에 대해 다음과 같이 묘사하고 개관한다.

해밀턴은 소리와 빛, 그리고 수백만 장의 종이로 넓은 공간에 생기를 불어넣었다. 10개월에 이르는 설치 기간 동안 이 종이는 위에서 아래로 떨어진다. 해밀턴은 갤러리 본관에 세 가지 요소를 도입함으로써 공간에 개입했다. 첫째 요소는 전시장에 높이 떠 있는 서까래에 배치한 40개의 기압기계장치로 반투명한 아주 얇은 용지를 한 장씩 들어올렸다가 떨어뜨린다. 이 기계는 호흡의 속도로 움직이는데, 들숨에 종이 더미에서 한 장을 들어올리고 날숨에 떨어뜨렸다. 둘째 요소는 24개의 뿔 모양 스피커로, 위쪽 서까래에서 천천히 내려왔다가 다시 올라가면서 바닥에 있는 종이와 접한다. 아래로 향한 각 스피커에서는 하나의 목소리가 나오는데, 종종 24개의 목소리가 일제히 제창했다. 스피커가 아래로 내려올 때 중앙 통로가 생겨났다가 위로 올라가면서 사라진다. 마지막으로 전시장의 수백 개의 창에 끼워진 유리판은 모두 빨간색 혹은 자홍색의 실크 오간자^{빳빳하고 얇}고 안이 비치는 직물로 씌워졌다. 이 창문을 통과하는 햇살이 이 공간 안에서 유일하게 빛을 비추고 공간을 색으로 물들인다. 창을 통과해 들어오는 빛과,

교회에 놓인 긴 신도석 같은 전시장에 암시되어 있는 통로 그리고 함께 이야기하는 목소리들이 결합하여 거대한 대성당 안에 있는 것 같은 강렬하고 거의 비현실적인 경험을 불러일으킨다.[51]

그랜트는 「총체」의 여섯 가지 요소, 즉 방과 스태프, 종이를 떨어뜨리는 기계, 스피커, 두번째 방, 발코니를 상세히 묘사한다. 또 스태프의 경우 미술가와, 실크를 손으로 잘라 3380개의 유리판에 직접 붙인 11명의 학생들을 포함해 40명의 인원이 이 설치작품 제작에 참여했다고 알려준다. 「총체」가 설치된 기간에 특별 제작된 기계 40대가 500만 장에 이르는 아주 얇은 종이를 한 번에 한 장씩 불규칙적인 간격으로, 종이가 정강이 높이로 쌓일 때까지 떨어뜨렸다. 이윽고 이 지점에 이르면 종이는 치워져 재활용되었다. 해밀턴은 "최적의 무게와 질감을 발견할 때까지 종이 샘플들을 자신의 입으로 빨아들였다가 내뿜어보면서 종이를 선택했다". 원뿔 모양의 스피커 24개는 15분마다 머리 위 가로대에서 내려와 아래에 쌓여 있는 종이 더미 윗면과 접촉한 다음 다시 천장으로 올라갔다. 각 스피커마다 하나의 목소리가 나와 해밀턴이 쓴 글을 읽는다. 거대한 방 뒤편에 자리잡은 두번째 방은 "여명에 잠겨 있다". 음악이 나오는 스피커가 "날개를 파닥이는 박쥐들처럼 머리 바로 위에서 빙빙 돌며 회전한다". 거대한 방이 내려다보이는 발코니에는 건물을 보수할 때 공장에서 떼어낸 기둥으로 만든 벤치가 놓여 있다. 그랜트는 매사추세츠 현대미술관 웹사이트에 올라 있는 인용문으로 글을 마무리한다.

매사추세츠 현대미술관은 「총체」에 대한 결론부에서 해밀턴의 설치작품의 통합적인 요소들을 묘사한다.

해밀턴의 설치작품 하나하나는 특정한 건축 공간과 공명하며 미술가와 관람자의 행위를 요구한다. 하지만 사실 공간에서 공간과 관람자를 제외한 모든 것을 제거하든, 비디오, 오디오, 사진, 조각, 현장 행위, 동물, 식물 등 어떤 매체로 작업하든 해밀턴의 시적 설치는 장소와 작품의 실체적이고 시적인 상관관계를 보여준다. 그녀의 작품이 조성하는 감각 환경은 시간의 지속이자 과정이고 존재의 축적이다. 개별 작품을 통해 해밀턴은 관람자가 지식을 흡수하고 특정한 순간을 느끼며 집단 기억이 되살아나는 순간을 적극 경험할 것을 권한다. [52]

여기서 다룬 「총체」에 대한 묘사는 매사추세츠 현대미술관의 웹사이트와 지원 기관에서 제공한 정보와 합치되는 글에서 인용했다. 이 정보들은 궁극적으로 해밀턴이 자신의 작품을 설명한 내용에 바탕을 두었을 것이다. 따라서 우리는 이 묘사가 작품 제작을 의뢰한 기관이 제공하는 정보에 의거한 바, 타당하고 정확하며 미술가가 「총체」의 관람자에게 불러일으키려 한 경험과 유사하다는 점을 확인한다. 그랜트는 이 정보 원천들을 활용하고 자신의 작품 경험을 통해 확인한다. 언론 보도자료와 지원 기관의 웹사이트는 묘사적 정보의 훌륭한 원천이다. 하지만 이들 원천 역시 묘사되고 있는 작품에 대한 이후 담론을 형성한다는 점을 간파해야 한다.

해밀턴의 설치작품을 묘사할 때 비평가들은 특정한 장소와 시간을 언급할 필요가 있다. 왜냐하면 해밀턴의 작품이 장소 특정적이어서 정해진 장소를 중심으로 계획되고 제작되며 특정 기간에만 존속하도록 만들어지기 때문이다. 세라 로저스 역시 해밀턴의 프로젝트가 "형식적 구

성뿐 아니라 장소의 맥락을 연상시키는 언급이 있어 장소 특정적"[53]이라고 지적한다. 해밀턴은 종종 작품이 설치되는 지역에서 재료를 취하며 작품에 대한 언급은 지역의 역사와 최근 사건들에 대한 반응인 경우가 많다.

묘사의 원칙

묘사에 대한 다음 원칙은 이 장의 중요한 요점을 정리한 것이다. 이 원칙들은 결코 독단적이지 않고 수정될 수 있으며 미술작품 묘사의 길잡이가 되어줄 것이다.

묘사는 비평이다. 비평의 전주곡이 아니라, 엄연한 비평이다. 묘사는 미술비평에 필요하고 그것 자체로 충분히 미술비평이 된다. 다시 말해 모든 미술비평은 얼마간의 묘사적 정보를 담고 있을 확률이 높다. 묘사적 정보가 없다면 우리는 비평가가 무엇에 대해 글을 쓰는지 알 수 없을 것이다. 일부 미술비평은 주로 묘사적이어서 작품에 대한 사실과 관찰을 제공한다. 다시 말해 묘사에 초점을 맞춘 비평적 글쓰기를 통해 비평 담론을 이해하고 유용한 정보를 얻을 수 있다. 모든 비평이 작품의 의미에 대해 명쾌한 해석을 제공할 필요는 없다. 또 모든 비평이 '비평'으로 인정받기 위해 작품에 대해 가치 평가를 내릴 필요 역시 없다.

묘사는 비평의 핵심 요소이다. 작품에 대한 정확한 묘사는 이어지는 해석(작품의 의미)과 평가(작품의 가치 평가)의 토대가 된다. 틀리거나 부정확한 묘사는 잘못되고 신뢰할 수 없는 해석을 낳을 것이다. 마찬가

지로 대상이 부정확하게 묘사되면 이를 기초로 판단하게 되어 이어지는 평가 역시 믿을 수 없게 될 것이다.

묘사는 사실을 기반으로 한다. 비평적 묘사는 작품의 재료, 크기, 작가와 제작 시기에 대한 정보 등 사실을 토대로 실행되어야 한다. 이론상 묘사는 맞거나 틀리거나, 정확하거나 부정확할 수 있다. 비평가 회화 작품에 대한 묘사적 주장을 펼칠 때, 다시 말해 작품의 어떤 점을 지적하거나 명명할 때 우리는 그것을 볼 수 있어야 하고 비평가의 관찰에 (부)동의할 수 있어야 한다. 당위로나 실제로나 묘사는 사실을 다루어야 한다. 하지만 모든 사실은 이론에 바탕을 두고 있으며 모든 묘사는 해석 및 평가와 얽혀 있다.

사실에 근거한 묘사는 해석과 평가, 판단에 의지한다. 비평가들은 독자들에게 자신처럼 작품을 보도록 권유하고 싶어 한다. 작품에 열광했다면 그들은 단어를 선택하고 이를 조합하여 문장, 단락, 글을 구성함으로써 자신이 느낀 열광을 함께 나누려 한다. 이 장에서 인용한 묘사는 비평가가 작품을 어떻게 이해하는지를 바탕으로 삼고 있다.

비평가들은 자신의 선호와 편견을 드러내지 않기 위해 공들여 묘사하려 할 수 있다. 비평적 글쓰기에서 이런 훈련은 묘사적인 글쓰기 방법과 가치 판단에 입각한 묘사를 식별하는 방법을 익히는 데 유익할 수 있다. 하지만 비평가들의 묘사가 가치중립적인 경우는 극히 드물다. 비평가들은 독자를 설득하기 위해 글을 쓰기 때문이다. 비평가가 어떤 작품을 지지하거나 지지하지 않을 때 이런 태도는 종종 비평가의 작품 묘사에서 드러난다.

묘사는 생기가 넘친다. 비평가들은 작품을 묘사할 때 매우 열정적

인 경우가 많다. 치홀리 작품에 대한 다음과 같은 표현을 떠올려보라. "화려한 꽃장식" "마치 이색적인 꽃다발처럼 무리를 이루고 있다" "순전한 화려함" "방 안으로 쏟아지는 것 같은 두 가지 극적인 방식". 비평가들은 사람들이 자신의 글을 읽기 바라며 글을 쓴다. 따라서 독자의 주의를 끌고 그들의 상상력을 사로잡아야 한다. 골럽의 작품이 비평가들을 놀라게 했다면 그들은 독자들이 자기처럼 오싹한 느낌을 경험하기를 바란다. "마치 우리가 한밤에 평화로운 잠에서 갑자기 깨어났을 때 물감과 습기로 빚어진 희부연 안개가 불러일으키는 악몽처럼 보인다."

묘사는 정보를 수집하는 과정이다. 가능한 한 모든 정보를 묘사하자. 이는 작품에 대한 사유를 시작하는 좋은 방법이다. "나는 무엇을 보는가?"는 출발점으로 삼기 좋은 질문이다. "이 작품에 대해 나는 무엇을 알고 있는가?" 역시 적절한 질문이다. 이와 같은 묘사적 정보들을 모을 때는 모든 것이 중요하다. 미술가, 제목, 매체, 크기, 날짜, 전시 장소와 관련된 사실들은 중요한 묘사 정보이다. 이 단계에서는 너무 적은 것보다는 넘치더라도 많은 정보를 모으는 것이 좋다.

묘사는 정보를 전달하는 과정이다. 묘사는 알려진 작품 정보, 작품에 드러난 정보를 모으고, 알리는 과정이다. 알리고자 하는 잠재적인 묘사 정보는 너무나 많기 때문에 관련성이 포함과 배제의 기준이 된다. 다시 말해 비평가가 정보 수집 단계에서는 많은 내용을 묘사할 수 있지만, 이후에는 자신이 주장하는 바와 관련이 깊다고 생각하는 묘사 정보들만을 전한다.

주제를 묘사하라. 키퍼의 회화는 타버린 들판을 주제로 삼는 경우가 많다. 하지만 훌륭한 묘사적 글이라면 그저 타버린 들판이라고 하지

않는다. "그을린 흙이 드넓게 펼쳐진 벌판은 메마른 황야의 일부처럼 보인다. 거기에서 악마가 춤을 추고 전차가 달리는데 날씨의 시달림까지 받은 다음에 벽에 고정된 것처럼 보인다." 데버라 버터필드의 주제는 말이다. 하지만 "기울어진 머리, 흔들리는 꼬리, 굽힌 무릎"도 주제이다. 이것은 통찰력 넘치고 매력적인 묘사이다.

비평가가 "조각에 자신의 신체를 추상적 요소로 포함시킨 퍼포먼스 시리즈를 선보인 이래로 찰스 레이의 작품은 항상 이른바 정신/육체의 문제와 관계가 있다"[54]라고 말할 때 그는 작품 묘사의 밑바탕이 되는 이론, 즉 '정신/육체의 문제'를 언급한다. 비평가들은 독자들이 이런 언급을 알고 있을지 여부를 판단해야 하고 필요하면 설명해주어야 한다.

매체를 묘사하라. 매체는 캔버스에 유채가 될 수도 있고 왁스나―더욱 흥미로운―"냄새 나는 밀랍" 또는 의상, 아니 단순히 의상이 아니라 "흰색의 매우 단순한/히피 가운"과 "펑키한 공상과학소설에 나올 법한 정장" "현란함으로 도배"한 의상일 수도 있다. 앤더슨의 퍼포먼스에 대해 글을 쓸 때 비평가들은 그녀의 음악에 대한 용어를 제시하고 '애조 띤 분위기'와 음악의 '애도의 성격' '풍부한 다양성'에 대해 서술했다.

형식을 묘사하라. 앞서 형식을 다루며 점, 선, 형태, 빛과 명암, 색채, 질감, 양감, 공간, 부피감을 언급했다. 이 항목들은 작품의 세부 표현에 주목하는 법을 익히는 데 유용하다. 하지만 전문적인 묘사적 비평에서 색채는 단순히 색조의 이름을 뜻하지 않으며 "최첨단 기술로 빚은 유령 같은 파란색" "심술궂게 감미로운 색채" 등으로 표현된다. 좋은 비평가는 단순히 골럽의 회화를 어둡다고 묘사하지 않는다. 대신 "관람자는 이 어둡지만 빛을 발하는 표면을 조심스럽게 살피며 단서를 찾는다. 이

단서들로 행인과 강도를 구분하기 위해 거리에 있는 인물들의 윤곽선을 파악하는 데 집중한다"고 말한다. 생생한 비평의 언어에서 질감은 다음과 같이 표현된다. "물감을 두껍게 칠한 다음 해체하고 고기를 자르는 칼로 긁어낸다. 골럽 회화의 깎여나간 색채와 표면은 원초적이고 메마르고 자극적이며 신경을 거슬리게 하고 불편함을 고조시킨다." 물감은 그저 아크릴릭 물감이 아니다. 그것은 "튀기고 얼룩지고 아무렇게나 채색된 아크릴릭 물감"이다.

맥락을 묘사하라. 묘사는 작품의 전시 환경, 다시 말해 작품이 관객에게 보여지는 장소와 방식에 대한 유용한 정보를 포함할 수 있다. 아직 제작 중인 작품인가 아니면 갤러리의 좌대에 놓인 완성된 작품인가?

미술가의 생애와 관련된 정보와 사회문화적 정보는 관람자가 새로운 작품에 적응하는 데 도움이 될 수 있다. "크리스 오필리는 이른바 '영국의 젊은 작가들(YBA)' 중 한 명이다. 나이지리아 출신으로 영국 맨체스터에서 성장했고 현재는 트리니다드섬에서 살고 있다. 이런 배경은 터너상을 수상한 작가의 문화를 넘나드는 작업 방식의 맥락을 설명해준다. 그는 아프리카와 동유럽, 태평양 민속 문화와 유럽의 예술, 인도의 회화 전통 등 서로 다른 문화권에서 유래한 요소들을 결합한다."[55] 이와 같은 묘사는 '영국의 젊은 작가들'로 불리는 미술가들 무리와 젊은 영국 미술가에게 수여되는, 세계적인 권위를 가지는 미술상인 터너상을 독자들이 이미 잘 알고 있음을 가정한다. 비평가들은 독자가 어떤 지식을 가지고 있다고 또는 필요로 한다고 상정해야 한다.

작품의 이데올로기적 맥락 역시 중요하다. 작품의 역사적 맥락과 지적 영향, 정치학은 무엇인가? 예를 들어 비평가들은 골럽의 후기 작

품을 이라크 전쟁, 특히 아부 그라이브 수용소의 학대와 직접 관련 지었다. 이와 유사하게 골럽은 그러한 학대 행위를 반대하는 정치적 입장을 보였다. 언급하지 않으면 독자들이 이 사실을 알 수 없다고 판단될 때 비평가는 알려줄 필요가 있다.

마찬가지로 비평가는 새로운 작품을 다음과 같은 방식으로 소개한다. "2008년 할렘스튜디오미술관은 케힌데 와일리의 개인전 〈세계 무대: 아프리카, 라고스—다카르〉를 열었다. 이 전시에서 와일리는 라고스, 다카르를 비롯한 아프리카 도시들에 한시적으로 작업실을 마련하여 세계적인 차원으로 범위를 확장한 자신의 열정적인 초상화 작업을 선보인다. 흑인 남성 3명이 독립 이후 아프리카 미술이 선보인 전통적인 조각상과 같은 자세를 취하고 있는 「로고스로의 입장을 환영하는 현자 세 사람」(2008)을 비롯해 「마메 나네」(2007) 같은, 밝은 색으로 칠해진 천을 배경으로 젊은 흑인 남성들을 묘사한 보다 진솔한 초상화 연작이 전시에 출품되었다. '세계 무대'는 와일리가 추진하는 한층 광범위한 프로젝트로 중국, 라고스, 다카르, 뭄바이, 스리랑카를 거쳐 현재는 이스라엘에서 진행되고 있으며 작가 자신과 그의 뿌리인 아프리카를 다양한 문화, 전통과 대면시키려는 의도로 기획되었다."[56]

외부 정보는 묘사의 원천이다. 비평가들은 작품에서 자신이 본 것은 물론이고 미술가와 작품이 제작된 시대에 대해 아는 바를 묘사한다. 치훌리의 작품을 묘사하는 비평가들은 유리미술운동의 역사를 언급할 필요성을 느끼고 이런 정보를 독자들에게 제공한다. 때로 비평가들은 미술가나 전시에 대해 글을 쓰는 데 도움이 되는 외부 정보를 찾기 위해 도서관에서 자료를 조사할 필요가 있다. 야누스작은 키퍼와의 인터뷰를

준비하는 과정에서 많은 문학작품을 참조하는 그의 작품 특성을 고려해 "중요한 것을 추적하는 지독히 중독성 있는 게임을 하듯이 바그너의 오페라 대본부터 하이데거의 묵상록까지, 니체부터 융까지, 오노레 드 발자크의 단편소설부터 카이사레아의 유세비우스 서간까지, 괴테부터 윌리엄 시러까지, 이 이미지에서 저 이미지까지, 이 인용문에서 저 인용문까지 급하게 읽어 내려간" 경험에 대해 이야기한다.

하지만 미술과 미술가에 대한 정보는 무한하며, 이러한 정보를 포함할지 말지를 결정하는 궁극의 기준은 적절성이다. 다시 말해 해당 정보가 작품과 글의 흐름을 이해하는 데 도움이 되는지 아니면 방해가 되는지가 판단 기준이 된다.

묘사와 해석, 평가는 상호 의존적인 활동이다. 묘사적 정보를 독립적 내용이라고 볼 수도 있지만 작품의 묘사는 작품을 어떻게 이해하고 평가하느냐에 달려 있다. 이론 없는 사실은 존재하지 않고 해석 없는 묘사 역시 존재하지 않는다. 예를 들어 비평가가 첫 문장에 묘사적 정보를 제시하면 둘째 문장에는 해석적 정보를 담는다. "여성의 신체와 식물 혹은 동물 같은 요소, 그리고 추상 패턴과 뒤얽힌 왕게치 무투의 콜라주는 처음에는 화려하고 생동감 넘치는 색채로 관람자를 사로잡지만 좀더 자세히 살피면 뒤틀린 자세와 기괴한 비틀림, 해부학적 외설스러움이 실체를 드러낸다. 여성의 신체―여성의 신체에 투사되는 것과 이것이 어떻게 재현되는지―가 무투 작품의 핵심이다."[57] 식물과 색채, 패턴을 묘사할지라도 '여성의 신체'에 대한 미술가의 이데올로기적 관심사를 알지 못하면 불충분한 것이 된다.

묘사와 해석은 유의미하게 순환적이다. 묘사는 본 것을 어떻게 이

해하느냐에 달려 있다. 우리는 묘사한 다음 해석하거나 묘사한 것에 의미를 부여한다. 그런 다음 종종 또다른 것에 대한 주목, 묘사, 이해, 해석, 추론으로 나아간다. 문장을 읽기(그리고 이해하기) 위해서는 문장을 구성하는 각 단어를 알고 있어야 한다. 단어의 의미는 고정되어 있지 않으며 문장의 맥락, 더 넓게는 전체 글에서의 문장의 맥락에 달려 있다. 이 묘사와 해석의 현상은 때로 '해석의 순환'으로 불린다. 이는 글에 쓰인 단어뿐 아니라 예술작품을 구성하는 요소들을 묘사하는 데에도 적용된다.

묘사는 더 큰 개념과의 관련성을 기초로 한다. 묘사는 무한히 상세할 수 있다. 작품에 대한 모든 내용을 묘사하면 글을 쓰는 사람이나 읽는 사람이나 지루할 것이다. 비평가들은 작품이 자신에게 무엇을 의미하는지에 따라, 혹은 어떻게 그리고 왜 작품을 가치 있게 평가하는지에 따라 작품에 대해 이야기할 내용을 선택한다. 비평가들이 독자들에게 작품에 대한 묘사를 제시할 때 의도한 바가 있다. 그들은 대개 자신이 본 것을 알리려는 차원을 넘어 더 큰 구상 속에서 작품을 묘사한다.

CRITICIZING

ART

HUMILITY

ARROGANCE

CHAPTER 4
미술작품
해석하기

THE DIVERSITY OF CRITICS

LOVE
AND
HATE

THEORY

MODERNITY

DESCRIBING

작품에 대한 좋은 해석은
비평가에 대해서보다 작품에 대해 더 많이 이야기한다.
좋은 해석은 작품과 분명한 관계를 맺는다.

해석은 비평에서 가장 중요하고 복잡한 활동이라고 할 수 있다. 이 장에서는 사진과 비디오, 회화작품을 제작하는 윌리엄 웨그먼, 언어로 작업하는 제니 홀저, 그림을 그리는 엘리자베스 머리의 작품에 대한 비평가들의 해석을 중점적으로 살펴본다. 이 장에서는 작품 해석이 수반하는 것을 이해하고, 비평가들이 사용하는 서로 다른 해석의 전략들을 살펴보며, 동일한 작품에 대한 여러 해석의 유사점과 차이점을 검토한다. 무엇보다 이 장의 가장 중요한 목적은 독자들이 해석을 보다 영민하게 읽을 수 있는 원칙을 도출하고, 작품에 대해 자신만의 해석을 시도하도록 돕는 것이다. 다음에 살펴볼 비평 사례들을 통해 해석의 원칙들을 도출한 다음 끝부분에서 하나씩 정리해보겠다.

윌리엄 웨그먼의 사진 해석하기

미술사가이자 저술가인 로니 파인스테인은 2007년『아트 인 아메리카』에 이렇게 썼다. "윌리엄 웨그먼의 작품 전시는 분위기가 여느 전시와 다르다. 모든 세대를 아우르며 어른과 아이들이 함께 모이고 큰 웃음소리가 퍼져 나와 특별히 분위기가 활기차다. 우리 시대 미술가들 중에서 웨그먼만큼 미술계의 관람객과 일반 대중의 간극을 좁히는 데 성공한 사람은 없을 것이다."[1]

이 장은 웨그먼에 대한 논의로 시작한다. 그의 작품이 미술작품 해석의 가치에 도전하기 때문이다. 그의 작품이 세계의 거의 모든 주요 미술관에 소장되어 있긴 하지만 웨그먼과, 그가 제작한 비디오 및 사진작품은「세서미 스트리트」, 제이 레노의「투나잇 쇼」「레이트 쇼 위드 데이비드 레터맨」「새터데이 나이트 라이브」 같은 방송에서도 소개되었다. 개를 촬영한 웨그먼의 사진은『아발란치』『아트포럼』『카메라 아츠』 같은 잡지를 비롯해 소더비 경매 도록 등의 표지에 실렸고, 웨그먼과 그의 개는 잡지『피플』과『뉴욕 타임스』의 밸런타인데이 특집 기사에 흥미롭고 인간적인 이야기의 주인공으로 보도되었다.[2] 사랑스러운 강아지 사진을 비롯해 웨그먼의 일부 작품이 귀엽다는 것은 분명하다. 그의 강아지 사진은 미술관에 소장되기도 하지만 달력, 메모지, 티셔츠 등을 통해서도 접할 수 있다. 대중이 이처럼 별 어려움 없이 즐기는 예술작품에 해석이 필요할까? 이 질문에 대한 답을 내놓고자 한다.

웨그먼은 회화와 드로잉, 사진, 비디오작품을 제작한다. 이 장은 그의 폴라로이드 사진 작업에 대한 해석에 초점을 맞추지만 다른 매체

를 이용한 작업도 간략하게 언급한다. 웨그먼의 작품에 대해 글을 쓰는 비평가들은 종종 웨그먼과 그의 개들에 대한 전기적 정보를 포함한다. 50년 전의 비평가들은 배타적인 수준은 아니라 하더라도 주로 작품 자체에 초점을 맞추려 했지만, 현대의 비평가들은 일반적으로 미술가와 그의 작품이 어떻게 발전해왔는지를 알리는 맥락 정보를 한층 풍부하게 제공한다. 그렇다 하더라도 동시대 비평가들은 특히 웨그먼의 생애에 관심을 갖는 것 같다. 웨그먼의 작품에서 그와 개의 관계를 감지함으로써 둘의 생활을 더 상세히 알고 싶어진 것일 수 있다. 또는 작품 자체가 작품을 만든 사람에 대한 특별한 호기심을 불러일으켰을 수도 있다. 어쨌든 이 글에서 제공하는 전기적 정보는 마이클 그로스와 일레인 루이, 브룩스 애덤스의 글에서 요약한 것임을 밝혀둔다.[3]

웨그먼은 뉴욕시 첼시의 한 건물에서 살고 있다. 이전에는 창고로 쓰던 곳이다. 그는 메인주의 호숫가에 마련한 집에서도 얼마간 시간을 보낸다. 웨그먼은 바이마라너종 개들과 함께 생활하는데 웨그먼의 침실에는 개들의 개별 침구가 마련된 긴 의자가 있다. 개들은 먼지와 콘크리트를 묻힌 채 뛰어다니며 공간을 자유롭게 돌아다닌다. 루이는 웨그먼이 개들과 자주 장난치며 놀고 개와 웨그먼이 "서로를 정말로 아주 좋아한다"고 말한다.

그로스는 "웨그먼이 베트남전쟁에 징집되었지만 살아남았고 하루아침에 명성을 얻었으며 코카인과 버번위스키에 심각할 정도로 빠져 지내기도 했으며 카리스마 넘치는 개들과의 끈끈한 유대를 통해 원숙기의 정점에 이르렀다"고 말한다. 웨그먼은 매사추세츠주 올리요크의 노동자 계급 환경에서 성장했으며 어릴 때부터 그림을 그렸다. 매사추세츠 미

술대학에 입학해 1965년에 학사학위를 받았고 이후 일리노이대학교 샴페인어바나캠퍼스에서 조각과 퍼포먼스아트로 석사학위를 취득했다. 학창 시절 개념미술 사진작가인 로버트 커밍과 가깝게 지냈고 화가 닐 제니와 공동으로 작업실을 사용했다. 그는 에드 루샤, 브루스 나우먼, 존 발데사리를 멘토로 삼았다. 미술가 로버트 쿠슈너가 웨그먼이 처음 키운 개 만 레이의 옷을 디자인해주기도 했다. 작품 「칼」(1987)에는 루샤가 개 페이 레이와 함께 등장한다.

웨그먼이 처음 키운 개이자 가장 유명한 개인 만 레이는 1970년에 강아지 때부터 키우기 시작했다. 이름을 '바우하우스'로 지으려고 했지만 유명한 다다이스트 사진작가인 만 레이의 이름을 붙여주었다. 만 레이는 1981년 11살 8개월일 때 암으로 죽었다. 루이는 만 레이에 대한 웨그먼의 언급을 인용한다. "나는 그를 개로, 사람으로, 조각으로, 캐릭터로, 박쥐로, 개구리로, 코끼리로, 에어데일종 개로, 공룡으로, 푸들로 대할 수 있다. 만 레이한테 싫증을 느낀 적은 단 한 번도 없었다." 웨그먼은 만 레이가 죽은 뒤 3년 동안 개를 키우지 않았다. 1984년 또다른 바이마라너종 개를 들였지만 도둑맞았고 세번째로 키운 개는 바이러스 감염으로 죽었다. 1985년에 페이 레이를 키우기 시작했는데, 영화 「킹콩」의 원작에 출연한 여배우의 이름을 따서 지었다.

웨그먼은 바이마라너종이 사냥감을 알려주고 직접 사냥하는 능력을 갖추었을 뿐만 아니라, 작은 반려견의 감수성도 가지고 있어서 자세를 취하는 데 아주 뛰어나다고 말한다. 모델이라는 면에서 봤을 때 바이마라너종 개들은 침을 흘리지 않는다는 장점까지 가지고 있다. 그들은 모델이 되기를 좋아하며 웨그먼이 사진을 찍는 대신 캔버스에 그림을

그리고 있을 때는 훼방을 놓는다. 웨그먼은 도그 쇼를 구경하고 가짜 표범무늬 외투와 밍크 재킷, 비단 예복, 새틴과 레이스로 만든 웨딩드레스 등을 구하기 위해 중고품 가게를 자주 찾는다.

1978년 웨그먼은 폴라로이드사의 초대를 받아 보스턴의 스튜디오를 방문했는데 이때부터 폴라컬러 필름을 활용해 50.8×60.96센티미터 즉석 대형 컬러사진으로 만 레이를 촬영하기 시작했다. 웨그먼은 현재까지 이 카메라를 30년 넘게 사용하고 있다. 카메라와 스튜디오 사용료로 하루에 약 1500달러, 인화비로 장당 100달러가 들며 현상에는 85초가 소요된다. 대개 65장을 촬영해 5장 정도의 사진을 건진다. 그는 카메라 기술자, 필름 다루는 사람, 조명 전문가를 고용한다.

1982년 웨그먼은 미술가 만 레이와 개 만 레이에게 바치는 책 『인간의 가장 좋은 친구』를 출간했고, 여기에 로런스 위더가 짧은 서문을 썼다.[4] 1990년에는 비디오, 사진, 드로잉, 회화를 소개한 순회 회고전의 도록이 출간되었는데, 마틴 쿤즈, 피터 웨이어메어, 알랭 사약, 셸달이 글을 썼다.[5] 이런 도록, 특히 회고전 도록은 일반적으로 전시 작품에 대한 당시의 생각을 간단히 정리해준다. 대개 작품에 공감하는 비평가나 학자들이 도록의 글을 쓴다(작품을 비난하는 사람에게 도록의 글을 청탁하는 것은 이상한 일이다). 웨그먼의 작품을 다룬 이 비평적인 글들은 책과 도록에 에세이 형식으로 실리는데 웨그먼의 작품을 생각해볼 필요성이 있다고 보기 때문이다.

쿤즈의 글은 간결하고 간단하다. 이런 면에서는 웨그먼의 작품과 닮았다. 쿤즈는 웨그먼의 비디오작품에 대해 다음과 같이 말한다. 웨그먼의 작품은 "다른 작가들의 초기 비디오작품보다 돋보였다. 다른 작가

들의 작품은 의식적으로 길게 늘린 상영 시간과 인위적으로 조성한 지루함의 미학을 반영한 것이 특징이었다". 이 짧은 진술에서 쿤즈는 독자들이 1970년대의 개념미술에 대해 알고 있으리라 가정한다. 그가 자신의 주장을 뒷받침하는 사례를 제시하지는 않지만 다음과 같은 예를 들수 있다. 앤디 워홀의 「잠」은 한 사람이 자고 있는 모습을 촬영한 여덟시간 분량의 영상이다. 실시간으로 촬영되었고 실시간으로 상영된다. 웨그먼의 초기 비디오 작품은 모두 한 대의 카메라로 중단 없이 실시간으로 촬영한 흑백 영상이며 전체가 단 하나의 개념만을 낳는다. 그의 작품 길이는 모두 아주 짧다. 일부는 30초 정도의 영상이고 이보다 긴 작품도 2분 정도에 불과하다. 작품들은 하나같이 재미있고 유쾌하다. 워홀의 「잠」같이, 시간을 바탕으로 한 예술작품들의 "의식적으로 길게 늘린 상영 시간과 인위적으로 조성한 지루함"은 결코 찾아볼 수 없다. 따라서 쿤즈는 웨그먼의 작품을 다른 작품들과 대조하며 그의 비디오 작품이 다른 작품에 대한 작품이라고 해석한다.

웨이어메어는 작품에 대한 작품이라는 쿤즈의 해석을 강조한다. 웨이어메어는 1970년대 초에 찍은 웨그먼 사진에 대한 글을 쓰면서 다음과 같이 말한다. "웨그먼은 한 장 또는 두 장, 연작 형태로 사진작품을 제작했다. 미니멀리즘, 개념미술, 과정미술이 한창이던 때로 이 시기에 사진은 시공간 속에서 전개되는 사건을 기록하는 중요한 수단으로 활용되었다. 사진의 양식과 구성 또는 예술 사진의 미학적 가치에는 아무런 의미도 부여하지 않았다. 웨그먼을 미니멀리즘과 개념미술의 영향을 받은 미술가라고 볼 수 있지만, 다른 한편으로 그는 이들 미술이 표방하는 진지함, 환원의 이데올로기, 무엇보다 유머의 결여를 비웃었다."[6]

다른 비평가들 역시 웨그먼이 자신의 작품에서 다른 이들의 작품에 대한 재치 넘치는 논평을 선호했다는 사실에 동의한다. 크레이그 오언스는 1970년대의 웨그먼의 사진이 칼 안드레, 멜 보크너, 솔 르윗의 연속적이고 체계적인 작품뿐 아니라 세라의 작품과 로버트 모리스의 작품을 패러디했다고 주장했다.[7] 로버트 플렉은 만 레이를 담은 웨그먼의 비디오와 사진작품을 "신체 예술의 정점"으로 여기며 1980년대 폴라로이드 사진을 "'개념적 조각'의 가장 놀라운 해법 중 하나"[8]라고 치켜세운다.

D. A. 로빈스는 웨그먼의 드로잉이 대체로 "난해한 개념적 특성"[9] 때문에 비평가들에 의해 간과되어왔다고 말한다. 케빈 코스텔로는 웨그먼을 다다와 연결한다. "웨그먼은 분명 개념미술가이다. 개념미술은 현대미술에 등장한 하나의 관점으로 시각 기록의 기저를 이루는 발상, 개념이 오브제나 회화, 사진만큼 또는 그 이상으로 중요하다고 생각한다. (……) 웨그먼의 예술은 관람자에게 개나 회화의 이미지뿐 아니라, 역사를 써내려간 많은 미술작품의 고답적인 진지함으로 나아가는 복잡한 방향 전환을 제시하는데, 이 진지함은 최악의 상황에서 미술이 고심하고 반영하는 진정한 인간의 감수성을 저해하는 고귀함을 띤다."[10]

웨그먼은 이 해석들에 동의하는 것으로 보인다. 로빈스는 대학원 시절 받은 교육에 대해 웨그먼이 들려준 이야기를 인용한다. "나는 당시 내가 고려해야 한다는 것들, 그러니까 루트비히 비트겐슈타인과 클로드 레비스트로스의 책을 읽어야 한다는 경향에 반항했다." 이어서 자신은 아마추어 철학자가 되고 싶지 않았고, 대지미술 조각가 로버트 스미스슨이 예술에 대해 쓴 글을 보고 그가 아마추어 과학자가 되고 있다고

생각했으며, 대학교를 졸업한 뒤에는 뚜렷하게 자전적인 주제와 단순한 가정 내 풍경, 가정용품, 메뉴, 초등학교, 남성과 여성의 세계, 고양이와 개 같은 더욱 직접적인 소재를 작품 대상으로 삼는 쪽으로 회귀했다고 말한다.

웨이어메어는 웨그먼의 초기 흑백사진을 사진이라는 매체 자체를 다룬 작업으로 해석한다. "웨그먼은 우리의 의식 일부가 상징체계인 사진 매체에 의해 통제되고 우리가 이 매체를 내면화했다는 가정에서 출발한다. 우리는 항상 사진이 거짓말하지 않는다고 가정하며 사진에 담긴 현실을 실제와 동일한 것으로 간주하는 경향이 있다. 1960~70년대의 많은 미술가들이 이 주제를 탐구했으며 사진을 매체 자체를 통해 면밀하게 살폈다. 사진은 현실의 그림자이고, 사진의 존재는 빛으로 인해 가능해진다."

오언스는 만 레이가 수동적이고 순종적인 모델 역할을 맡은 사진을, 여성 모델을 개로 대체한 패션 사진의 패러디로 해석한다.[11] 또한 웨그먼의 작품이 "숙련에 대한 의도적인 거부"를 드러낸다고 단정한다. 오언스는 숙련에 대한 거부가 웨그먼 작품의 중요한 주제라고 해석한다. 웨그먼의 작품이 성공보다는 실패에 대해, 그리고 실현된 의도보다는 좌절된 의도에 대해 더 많은 이야기를 한다고 말한다. 특히 웨그먼의 비디오작품은 만 레이를 희생시켜 웨그먼의 의도를 만 레이에게 강제하는 데 실패하는 모습을 보여주려고 애쓴다. 오언스의 해석은 정신분석적이다. 자아도취에 빠진 자아는 타자를 흡수하고 전유하고 지배하고자 하지만 웨그먼의 작품은 이와 같은 타자에 대한 지배를 거부한다. 오언스의 글은 다음과 같이 이어진다. "웨그먼이 디자인한 꽃잎 모양 장

식을 두른 만 레이를 보고 웃을 때 우리는 타자와 관계를 맺는 비非나르시시스트적인 방식의 가능성뿐 아니라 필요성까지 인정하는 셈이다. 이 관계는 차이의 부정이 아닌 인정을 바탕으로 맺어진다. 따라서 바흐친과 프로이트가 웃음의 맥락으로 삼은 사회적 공간에 새겨진 웨그먼의 지배의 거부는 여기에 함축된 의미를 고려할 때 정치적이라는 판단을 내릴 수 있다." 여기서 오언스는 만 레이를 촬영한 웨그먼의 비디오테이프를 이해하기 위해 정신분석 이론의 거대한 해석적 틀에 기댄다.

장 미셸 로이 역시 웨그먼의 폴라로이드 사진에서 심리적인 내용을 해독하면서 다음과 같은 질문을 던진다. "이 사진의 진짜 힘은 어디에서 오는 것일까? 무엇 때문에 이 사진들은 전통적인 동물 미술보다 우위에 설 뿐 아니라 오히려 뛰어넘는 것일까? 이 사진들은 대개 무엇과 관계가 있는 것일까? 이 사진의 힘은 주인과 개의 역할을 비트는 독창적이고 복잡한 방식에서 유래하는 것처럼 보인다. 이 방식은 근본적인 무기력을 의식하게 하고 체념을 불러일으키는데, 이는 인간의 조건을 반영한 것으로 보인다."**12** 로이는 다음과 같이 주장한다. "모델이 되어 포즈를 취하는 행위는 자신의 시선을 다른 사람의 시선에 종속시키는 것으로 자기 자신을 보는 사람에게 내놓는 것이다." "적어도 이론상으로 웨그먼은 동물의 기본 본성과 상충하는 태도를 강요한다. 그는 주인의 권위를 동원해 개에게 인간의 역할을 맡기고 의식과 욕망으로 가득한 존재를 모방하도록 강제한다."

로빈스는 만 레이를 촬영한 폴라로이드 사진의 미스터리에 대해 글을 썼는데, 웨이어메어는 로빈스의 해석을 인용하면서 다음과 같이 동의한다. "사진을 살펴보는 관람자는 만 레이의 침묵을 대면한다. 다시

말해 궁극적으로 그에 대해 알 수 없다는 인상을 받는다. 만 레이는 성격을 나타냈다. 침묵으로 인해 그는 의미를 찾는 카메라(와 미술가 그리고 우리)의 중심에 놓이게 된다. 생명체의 강렬한 존재를 알고 인식하고 접촉하려는 우리의 에로틱한 욕망은 만 레이의 고결함에 의해 즉각 수그러들고 비인간적인 불분명함에 의해 좌절된다."

웨이어메어는 폴라로이드 사진에서 웨그먼이 구사하는 접근법의 가장 중요한 특징이 "사용되는 기술적 과정(실내에서 촬영되는 폴라로이드 사진)의 완벽함과 묘사되는 촌극의 기이하고 익살맞은 특성 사이에서 발생하는 긴장에 있다"고 주장한다. 그는 폴라로이드 사진에 고정된 아름다움이 상업 사진의 형식적 특징을 모두 갖추고 있다고 말한다. "대상은 정면을 향하고 있고 광고주들이 매우 선호하는 강렬하고 선명한 색채가 사용되었으며 촬영된 대상의 모든 세부와 측면이 숨김없이 드러난다. 사진의 형식적 아름다움과 배치의 임시변통적 특성이 빚어내는 긴장이 웨그먼의 접근 방식의 토대를 이룬다."**도판 13**

웨이어메어의 해석에 따르면 웨그먼의 많은 폴라로이드 사진이 광고 사진을 이용한 것으로 보인다. "자신의 목적을 위해 지배적인 언어인 광고 언어를 차용함으로써 진지한 주제, 즉 죽음, 권태, 고독 그리고 미셸 누리자니가 말한 세상에 만연한 비웃음이라는 주제를 가벼운 방식으로 다룰 권리가 있음을 주장한다." 로빈스 역시 비슷한 해석을 내놓는다. "미디어를 조종하는 사람은 더 나아가 관람자를 조종하는 사람이다. 이런 방식으로 웨그먼은 권력이 우리를 통제하는 메커니즘을 투명하게 드러내기 위해 자신을 권위자, 정보 생산자, 통제자들과 연결한다."

로버타 스미스는 『뉴욕 타임스』에 실린 웨그먼의 중요한 회고전

(2006~07)에 대한 비평의 첫 단락에서 다음과 같이 말한다. "웨그먼이 항상 마땅히 받아야 할 존경을 받지 못한 이유와 그가 존경받아 마땅한 이유를 동시에 확인하게 한다. 이 두 가지 측면을 간략히 설명하면 이렇다. 그가 너무 오랫동안, 너무나 다양한 수준(시각적, 언어적, 상업적 그리고 예술가인 척하는 측면)에서 대단히 혁신적인 방식으로 흥미로운 모습을 보여주어서 사람들이 이 오래된 익살꾼 뒤에 숨은 진지한 예술가를 보지 못한다는 것이다. 또한 그가 너무나 다양한 매체를 활용해 재미있는 면모를 드러낸 까닭에 그의 업적은 쉽게 이해되지 못했다." 이 전시의 제목은 〈퍼니/이상한〉으로 1982년에 그린 드로잉의 제목과 동일하다. 웨그먼이 제대로 이해되고 있지 않다는 스미스의 언급은, 앞에서 인용한 로빈스가 1984년에 웨그먼의 초기 드로잉과 난해한 개념적 성격을 언급하면서 논평한 바를 반향하고 있다. 스미스는 비평의 마지막 부분에서 웨그먼의 "심오함은 당신에게 슬며시 다가간다"[13]고 말한다.

　　이 비평가들은 모두 웨그먼의 작품에 대한 해석을 제공하긴 하지만, 자신들이 웨그먼의 작품을 완벽하게 이해하고 있지 않으며 그의 작품을 완벽하게 이해할 수 없다는 점 역시 인정한다. 제리 살츠는 다음과 같이 말한다. "각각의 매체(사진, 비디오, 드로잉, 회화)에서 작품의 의미가 정확히 드러나거나 힘주어 말해지지 않는다. 일상의 오브제와 상황이 관찰되고 마구 뒤섞여 뒤집힌다. 다층적인 참조와 농담, 즉흥적인 의도가 뒤섞이고 전혀 의심하지 않는 관람자를 급습하려고 숨어서 기다리고 있다. 어떻게든 웨그먼은 현학을 늘어놓거나 설교하지 않으면서 익숙한 것을 전복시킨다. 이 모든 것이 결합하여 작품에서 종종 설명할 수 없지만 분명한 미학적 즐거움을 낳는다."[14]

웨그먼의 작품에 대한 이와 같은 해석적 글에서 어떤 결론을 도출해낼 수 있을까? 맨 먼저 그리고 가장 중요한 것으로, 겉보기에 투명하고 유머러스한 웨그먼의 작품이 많은 비평가들의 다양한 해석을 낳았다는 사실을 확인할 수 있다. 이 비평가들이 식별한 그의 작품의 주제는 한 자아가 다른 자아를 지배하는 행위의 거부, 초기 비디오와 흑백사진에 있어서 미학적 기법 숙달의 거부이다. 비평가들은 그가 이후에 제작한 폴라로이드 사진 작품을 미학적으로 매우 원숙하다고 평가한다. 이들을 불가사의할 뿐만 아니라 타자의 신비로움에 대해 이야기한 작품으로, 작품과 사진을 논평하는 예술로 해석한다. 또 폴라로이드 사진의 경우 패션과 광고 사진에 대한 사진으로 해석한다. 이렇듯 「투나잇 쇼」에서 즐길 수 있는 작품도 전문 비평가들이 진지하게 해석할 수 있다.

어떤 미술작품이든 의미를 두고 다양한 추측을 낳을 뿐 아니라 수용될 수 있다. 웨그먼의 작품이 이 원칙을 보여주는 좋은 예다. 웨그먼의 작품은 「세서미 스트리트」에서 그의 작품을 보는 아이들뿐 아니라 그보다 훨씬 깊이 있는 해석을 제공하는 정신분석학적 비평가들의 관심도 기꺼이 받아들인다. 데이비드 레터맨의 「레이트 쇼」 시청자들뿐 아니라 『아트포럼』의 독자들 역시 웨그먼의 비디오와 사진을 즐긴다. 웨그먼 작품의 의미는, 고고학적 발굴처럼 발견 가능할 뿐 아니라 적극적이고 관심을 기울이고 생각을 정확히 표현하는 관람자에 의해 만들어지기도 한다.

앞에서 살펴본 비평가들 중 누구도 웨그먼의 작품을 완벽하게 이해했다고 주장하지 않는다. 이는 또하나의 원칙을 뒷받침한다. 하나의 해석이 한 작품에서 발견할 수 있는 의미를 모두 밝히지는 못한다는 것

이다.

모든 비평가들이 웨그먼 작품에 담긴 유머를 즐긴다. 살츠는 다음과 같이 말한다. "윌리엄 웨그먼은 재미있는 비디오 미술가, 재미있는 사진가였지만 이제는 매우 재미있는 화가라는 점이 드러났다. 하지만 이것은 그의 작품의 진지함이나 중요성을 조금도 축내지 않는다." 유머에 대한 해석은 서로 다르지만 이들은 모두 웨그먼의 작품을 단순히 재미있는 작품이나 짤막한 농담을 넘어서는 것으로 여긴다. 길버트롤프의 비평 일반에 대한 언급은 웨그먼의 작품에 적용할 때 매우 타당하다. "비평에서 비평가는 의미상 진지하지 않은 대상에 종종 진지한 태도를 보인다. 다시 말해 진지하게 진지하지 않으며 어렵지 않은 어려운 작품들의 경우가 그렇다."[15]

우리는 몇몇 비평가들의 해석 사례들을 살펴보았다. 이들은 모두 공통된 해석을 강조하며 어느 해석도 상호 모순되지 않는다. 하지만 서로 다른 해석은 유익하다. 작품에 대한 우리의 지식과 이해를 확장시켜 주기 때문이다.

오언스와 로빈스는 정신분석 이론을 바탕으로 웨그먼의 작품을 해석하는데 이로부터 또하나의 원칙이 도출된다. 미술작품의 해석은 흔히 한층 포괄적인 세계관을 바탕으로 한다는 것이다.

다음에 이어지는 제니 홀저와 엘리자베스 머리의 작품에 대한 글은 웨그먼 작품의 해석에서 발견된 일반론을 점검하고 부연 설명한다. 웨그먼 작품에 대한 비평 사례에서 다음과 같은 일반적인 해석 원칙을 직접 도출해볼 수 있다. 미술작품은 매우 직설적으로 보이더라도 해석이 가능하다. 서로 다른 관점에서, 소소한 것에서 복잡한 것에 이르기까

지 다양한 수준에서 이해할 수 있다. 해석은 미술작품을 더 깊이 사유하게 해준다. 우리는 해석을 통해 작품을 풍부하게 이해할 수 있다. 미술작품을 해석하는 데에는 여러 방식이 있으며 정신분석 등 다른 분야의 이론을 받아들이기도 한다.

제니 홀저의 작품 해석하기

홀저의 작품 일부는 문구를 포함하고 일부는 짧은 에세이를 포함하는데, 대개 자신이 쓴 글이다. 홀저는 다양한 형식과 매체로 글을 보여준다. 포스터, 아로새긴 청동 명판, 전사지, 광고판, LED 전자 광고판, 티셔츠, 야구 모자, 고무도장, 연필의 로고, 공중전화 부스와 주차 요금 징수기에 붙어 있는 스티커, '주차 금지' 표지판과 유사하게 양각된 금속 표지판, 샌프란시스코 캔들스틱 파크에서 야구 경기가 진행되는 동안 사용되는 소니 점보 트론 비디오 점수판, 런던 피커딜리 서커스의 메이든 스펙타큘러 광고판, 뉴욕 타임스퀘어의 약 74.3제곱미터 크기의 스텍타큘러 광고판, 라스베이거스 시저스팰리스호텔의 대형 천막, 라스베이거스공항의 수화물 출구, 도시 거리의 다양한 차양, 독일 함부르크의 기차 외벽, 케이블 음악방송 채널 MTV, 화강암 벤치에 새긴 에칭, 사람의 뼈를 감싼, 단편적인 문구가 새겨진 은색 띠, 미국을 비롯해 전 세계에서 야간에 공공건물 외벽에 비춰지는 크세논 램프 투사, 이라크 전쟁에 대한 정부 문서를 크게 확대한 텍스트, 회화뿐 아니라 갤러리와 미술관에 자리잡은, 다양한 속도와 패턴으로 정확히 전달되는 전자 문자가

담긴 정교한 조각적 설치에 이르기까지 홀저가 이용하는 매체는 다양하다. ^{도판 14}

닉 오번은 『아트 인 아메리카』에서 다음과 같이 정리한다. "30년이 넘는 기간 동안 홀저의 작품은 교훈적인 글과, 언어를 전달하는 다른 시각 매개의 관계를 파헤쳐왔다."[16] 오번은 홀저의 순회 전시 〈제니 홀저 — 보호하라 보호하라〉(2009~2010)가 휘트니미술관에서 열렸을 때 이 전시를 평했다. 시카고 현대미술관의 교육 전문가들은 동일한 전시를 다음과 같이 소개했다. "홀저의 작품은 30년 넘는 기간 동안 글과 설치를 결합해 감정적, 사회적 현실을 고찰해왔다. 그녀가 선택한 형식과 매체는 일상을 구성하는 상충하는 목소리와 의견, 태도에 감각적인 경험을 선사한다."[17]

이 회고전이 열리기 20년 전 두 사람의 비평가는 홀저의 작품에서 해석할 만한 측면을 찾지 못했다. 길버트롤프는 홀저의 작품을 "무미건조하고 사소"하다고 일축하면서 "돈을 들여 비싸게 제작한 구호를 미술 작품으로 제시하는 홀저의 경건한 행위는 마오쩌둥이나 아야톨라 호메이니의 우매한 경건함과 직접 비교될 수 있지만 새로운 사고를 낳는 데에는 완전히 실패한다. 그녀의 작품이 하는 역할이란 정확히 마오쩌둥주의자들이나 이슬람 원리주의자들의 슬로건이 수행하는 역할과 같다. 즉 어려운 개념을 단순한 어구로 축소할 수 있는 것처럼 군다."[18] 로버트 휴스 역시 유사한 태도를 보여준다. 홀저의 작품을 관람자에게 아무런 요구도 하지 않는 "명쾌하게 단조로운" 작품이라고 부른다. 그는 잡지 『타임』에서 다음과 같이 말한다. "홀저는 한 세기 전 '하느님은 나를 살피신다' 'ABC' 'XYZ' 같은 유익한 문구를 견본 삼아 바느질하는 데

시간을 쏟은 미국 처녀들의—재료가 전선으로 바뀌고 보조금의 도움을 받고 열심히 수집되긴 하지만 여전히 알아볼 수 있는— 현대적 버전이라 할 수 있다. 주요 차이점이라면 홀저의 경우 성경 문구 대신 자신이 직접 글을 쓰고, 실과 바늘을 사용하는 대신 LED와 대리석에 글을 새긴다는 것이다."[19]

휴스의 맞상대인 『뉴스위크』의 플래건스는 홀저의 작품을 휴스보다 한층 높게 평가한다. 플래건스는 자신이 가장 오래되고 권위 있는 국제 미술 전시라고 언급한 제44회 베니스 비엔날레에서 홀저가 선보인 작품을 비평했다. 그에 따르면 미국이 홀저를 대표 미술가로 선정해 베니스 비엔날레에서 단독으로 소개한 것은 사실상 오스카상을 수여한 것이나 진배없고 더 나아가 'LED 간판을 가로지르며 화려하게 빛나는 무표정한 「경구들」과 대리석 바닥과 벤치에 로마체로 글을 새긴 「애도」는 최고 국가관 전시에 주어지는 대상을 수상했다'.[20] 그는 홀저의 작품이 개인적인 고백과 거대한 장관을 결합함으로써 신랄함으로 흘러넘친다고 본다. 또한 다음과 같이 생각한다. "홀저의 작품은 그야말로 시각적으로 결정적인 한 방을 날린다. 토요일 밤 회전목마 한복판에서 밖을 내다보는 것과 같은 효과를 내지만, 네온사인에 새겨진 글자를 모두 알아볼 수 있다."

여기에서 논의가 해석을 조금 앞질러 나가 평가의 문제도 다루긴 하지만 상충되는 비평 사례들을 바탕으로 몇 가지 중요하고 서로 연관된 요점들을 다음과 같이 추려볼 수 있다. 첫째로 웨그먼 작품의 경우에는 비평적인 합의가 존재하는데 반해 홀저의 작품에 대해서는 그렇지 않다. 그러므로 비평가들의 의견이 때로 일치하지 않는다는 것은 분명

하다. 웨그먼 작품에 대한 해석은 다양하다. 일부 비평가들은 다른 비평가들보다 작품에서 더 많은 의미를 발견하고 또한 비평가들이 각기 다른 해석 전략을 활용했음에도 결론은 전반적으로 합치된다. 하지만 홀저 작품에 대한 해석의 경우에는 작품의 가치와 의미에 대해 의견이 일치하지 않는다는 사실이 분명히 드러난다. 길버트롤프와 휴스는 홀저의 작품이 아무런 의미도 없다고 해석한다. 그들은 작품에서 반성적 사고를 거의 촉발하지 못하고 아무런 가치도 없는 공허한 경건함만을 볼 뿐이다. 길버트롤프와 휴스는 홀저의 작품이 해석할 가치가 없다고 봤고, 이 때문에 평가에 있어서도 작품을 묵살한다. 마이클 브렌슨은 홀저의 작품을 "얄팍하다"[21]고 말한다. 이렇듯 일부 비평가들에게는 흥미로운 해석을 낳는 미술작품의 잠재력이 평가의 기준이 된다. 이상의 사례들에서 해석과 평가는 서로 긴밀하게 얽혀 있다. 해석이 상충되기 때문에 해석의 정확성에 대한 흥미롭고 까다로운 문제가 제기된다. 다시 말해 모든 해석은, 심지어 전문 비평가들의 해석마저 서로 모순될 때조차 옳다고 할 수 있는가? 어떤 해석이 다른 해석에 비해 더 낫다고 할 수 있는가? 서로 경쟁하는 해석들 사이에서 어떻게 결정을 내려야 하는가? 해석 자체는 어떻게 평가되어야 하는가? 이 장의 마지막 부분에서 이 질문들을 다룰 것이다.

캔더스 브리지워터는 미술가에 대한 인간적인 관심이 담긴 이야기에서 다음과 같이 말한다. 홀저는 "거친 정치적 발언과 환경적·사회적 관심사, 강렬한 개인적 감정, 신랄한 논평을 시의 요소와 결합한다. 그녀의 작품은 관람자들을 가르치고 당황하게 만들고 흥분시키고 때로는 불쾌하게 만든다".[22] 그레이스 글루에크는 홀저가 "진지한 경구에서

인간의 조건에 대한 어두운 묵상에 이르기까지 다양한 메시지를 만들어 명판에 양각하거나 대리석, 화강암 벤치 또는 석관 뚜껑에 새기고—노련한 기술적인 연출로—눈부신 색색의 빛 속에서 흐르게 한다"고 설명한다.[23] 그녀는 홀저가 다루는 주제가 "핵 재앙, 에이즈, 환경, 여성주의, 빈곤, 거대 산업의 권력, 거대 정부"라고 생각한다.

홀저는 오하이오주 갤리폴리스에서 태어났고 랭커스터에서 성장했다. 1972년 오하이오대학교에서 미술을 전공했다. 로드아일랜드 미술디자인학교 재학 시절에는 마크 로스코와 모리스 루이스의 작품에서 영향을 받은 추상화를 제작했다. 그녀는 자신의 회화에 글을 결합했다. 1977년 휘트니미술관의 독립 연구 프로그램에 참여하여 마르크스주의와 심리학, 사회문화이론, 비평, 여성주의를 공부했다. 「경구들」 또는 그녀의 표현에 따르면 '상투적인 문구 흉내 내기'를 제작할 때 홀저의 작품은 순전히 언어로만 이루어졌다. "나는 패러디, 다시 말해 서구 세계의 위대한 사상을 매우 간략하게 요약한 작품을 제작하기 시작했다."[24] 「경구들」 중 일부를 예로 들면 홀저는 다음과 같은 문구들을 알파벳 순서에 따라 제시한다.[25]

아이를 낳지 않는 것이 세상에 주는 선물이다
유명한 사람보다 선량한 사람이 되는 것이 낫다
뒤떨어진 사람과 있느니 혼자 있는 것이 낫다
닳고 닳은 것보다 순진한 것이 낫다
역사를 분석하는 것보다 살아 있는 사실을 연구하는 것이 낫다
활발히 상상하는 삶을 누리는 것이 중요하다

남는 돈은 기부하는 것이 좋다

모든 수준에서 청결함을 유지하는 것이 중요하다

가슴과 머리가 조화를 이루기란 불가능하다

부모가 당신의 부모가 된 것은 그저 우연일 뿐이다

너무 많은 절대적인 규칙을 두는 것은 좋지 않다

신용으로 운용되는 것은 좋지 않다

자연과 조화를 이루어 사는 것은 중요하다

그저 믿어라 그러면 그 일이 일어날 수 있다

비상사태를 대비하라

살생은 피할 수 없지만 자랑스러워할 일은 아니다

자신을 앎으로써 타인을 이해하게 된다

지식은 어떤 대가를 치르더라도 발전해야 한다

노동은 생명을 파괴하는 행위다

카리스마가 부족한 것은 치명적일 수 있다

밑바닥에서부터 철저히 배워라

자신의 눈을 믿는 법을 배워라

여가 시간은 거대한 연막이다

포기가 가장 힘들다

몸의 이야기에 귀 기울여라

과거를 회상하는 것은 노화와 쇠퇴의 첫 신호다

동물을 사랑하는 것은 대체 행동이다

낮은 기대는 훌륭한 보호책이 된다

육체노동은 생기를 회복시키고 건강에 유익할 수 있다

남자는 천성적으로 일부일처제와 맞지 않다

절제는 영혼을 죽인다

돈이 취향을 만든다

편집광은 성공의 전제조건이다

도덕은 힘없는 사람들을 위한 것이다

대부분의 사람들은 자신을 통제하기에 적합하지 않다

대개 자신의 일에만 신경 써야 한다

어머니들이 너무 많은 희생을 감내해서는 안 된다.

IT'S A GIFT TO THE WORLD NOT TO HAVE BABIES

IT'S BETTER TO BE A GOOD PERSON THAN A FAMOUS PERSON

IT'S BETTER TO BE LONELY THAN TO BE WITH INFERIOR PEOPLE

IT'S BETTER TO BE NAIVE THAN JADED

IT'S BETTER TO STUDY THE LIVING FACT THAN TO ANALYZE HISTORY

IT'S CRITICAL TO HAVE AN ACTIVE FANTASY LIFE

IT'S GOOD TO GIVE EXTRA MONEY TO CHARITY

IT'S IMPORTANT TO STAY CLEAN ON ALL LEVELS

IT'S IMPOSSIBLE TO RECONCILE YOUR HEART AND HEAD

IT'S JUST AN ACCIDENT YOUR PARENTS ARE YOUR PARENTS

IT'S NOT GOOD TO HOLD TOO MANY ABSOLUTES

IT'S NOT GOOD TO OPERATE ON CREDIT

IT'S VITAL TO LIVE IN HARMONY WITH NATURE

JUST BELIEVING SOMETHING CAN MAKE IT HAPPEN

KEEP SOMETHING IN RESERVE FOR EMERGENCIES

KILLING IS UNAVOIDABLE BUT IS NOTHING TO BE PROUD OF

KNOWING YOURSELF LETS YOU UNDERSTAND OTHERS

KNOWLEDGE SHOULD BE ADVANCED AT ALL COSTS

LABOR IS A LIFE-DESTROYING ACTIVITY

LACK OF CHARISMA CAN BE FATAL

LEARN THINGS FROM THE GROUND UP

LEARN TO TRUST YOUR OWN EYES

LEISURE TIME IS A GIGANTIC SMOKE SCREEN

LETTING GO IS THE HARDEST THING TO DO

LISTEN WHEN YOUR BODY TALKS

LOOKING BACK IS THE FIRST SIGN OF AGING AND DECAY

LOVING ANIMALS IS A SUBSTITUTE ACTIVITY

LOW EXPECTATIONS ARE GOOD PROTECTION

MANUAL LABOR CAN BE REFRESHING AND WHOLESOME

MEN ARE NOT MONOGAMOUS BY NATURE

MODERATION KILLS THE SPIRIT

MONEY CREATES TASTE

MONOMANIA IS A PREREQUISITE OF SUCCESS

MORALS ARE FOR LITTLE PEOPLE

MOST PEOPLE ARE NOT FIT TO RULE THEMSELVES

MOSTLY YOU SHOULD MIND YOUR OWN BUSINESS

MOTHERS SHOULDN'T MAKE TOO MANY SACRIFICES

전시 도록에서 다이앤 월드먼은 홀저가 「경구들」을 처음에는 푸투라 볼드 이탤릭체Futura Bold Italic로 썼다가 이후 타임스 로만 볼드체Times Roman Bold로 바꾸었다는 사실을 알려준다.²⁶ 홀저가 처음 「경구들」을 제작했을 때 흰색 종이 한 장에 검은색 글자로 40~60개 문구를 알파벳 순으로 표기했다. 「경구들」은 홀저가 만들었지만 익명으로 제시된다. 뉴욕 소호를 시작으로 이후에 맨해튼 지역의 건물 벽에 붙었다. 월드먼은 「경구들」을 통해 다양한 관점과 모순되는 의미들, 감정들을 제시하려 한다는 홀저의 말을 인용한다. 그녀는 홀저가 사회에 존재하는 이런 모순과 심각한 상황들을 확인하고 이에 대해 자신이 낼 수 있는 가장 중립적인 목소리로 간결하지만 진심 어린 방식으로 논평한다고 말한다.

앤 골드스타인은 「경구들」을 다음과 같이 묘사한다. "알파벳 순서로 나열된 한 줄짜리 문장들로 이루어진 이 논리적이고 종종 불안감을 조성하는 선언들은 이성의 권위를 상징하는 대문자 이탤릭체로 제시된다. 이 메시지들은 정치적 스펙트럼을 가로지르며 남성과 여성의 관점을 모두 포함한 여러 관점을 수용하고 모방한다."²⁷ 글루에크는 「경구들」의 특징을 "상투적인 말에 대한 간결한 함축"으로 정리하고 경구들

이 "여성주의 투사, 냉담한 여피족, 현명한 척하는 오하이오 사람, 심리학 용어를 지껄이는 사람" 등 다양한 역할을 구현한다고 언급한다. 플래건스는 "홀저의 무표정한 진술은 순진한 무정부주의('혹자는 무엇이든 비도덕적이다')에서 모성의 본능적인 발견('나는 나 자신에게는 무관심하지만 내 아이에게는 그렇지 않다')에 이르기까지 다양한 범위를 아우른다"고 말한다.

핼 포스터는 다른 비평가들에 비해 「경구들」에 대해 한층 완벽한 해석을 제시했다. 홀저가 신진 미술가로 활동하던 1982년 『아트 인 아메리카』의 특집 기사에서 포스터 역시 홀저의 작품을 '왁자지껄한 사회 담론'으로 보긴 했지만, 그의 해석은 훨씬 더 멀리 나아간다.[28] 그는 홀저의 작품을 크루거의 작품과 비교한다. 크루거의 전략 역시 유사하지만 언어와 사진을 활용한다. 포스터는 롤랑 바르트의 기호학 이론을 토대로 크루거와 홀저의 작품을 해석한다. 바르트는 작고한 프랑스 학자로 기호 체계와 그것이 사회에서 작동하는 방식을 연구하는 데 주력했다. 바르트는 특히 언어의 힘에 깊은 인상을 받았다. 바르트와 포스터의 해석에서 언어는 곧 법을 의미한다. 담론을 말하는 것은 소통하는 게 아니라 예속시키는 것이다. 간단히 말해 언어는 지배한다.

포스터는 「경구들」이 정보를 제공하긴 하지만 대개 견해, 신념, 편견이고 모순적이다가도 설득력 있고 매우 중요하기도 하면서 아무것도 아니기 때문에 "거리에 언어적 무정부 상태"를 초래한다고 말한다. 여기에 더해, 홀저의 이미지가 미술사뿐 아니라 대중 매체에서 유래하는 것으로 보이며 전시 공간이며 거리의 벽들도 이런 맥락을 형성하는 것 같다고 지적한다. 포스터에 따르면 홀저는 예술 오브제를 만드는 제작자

라기보다는 기호의 조작자이며, 그녀의 작품은 관람자를 미학을 깊이 음미하는 사람보다는 메시지를 적극적으로 읽는 독자로 바꾼다. 그는 이와 같이 미술을 다른 기호와 얽힌 사회적 기호로 받아들일 수 있는 사람은 우리 중 극소수이며 이러한 착종이 바로 홀저의 예술이 작동하는 방식이라고 말한다. 그는 개념미술가 조지프 코수스, 로런스 웨이너, 더글러스 휴블러, 존 발데사리와 장소 특정적 미술 작업을 펼치는 다니엘 뷔랑, 마이클 애셔, 댄 그레이엄을 홀저의 선배들로 꼽는다.

포스터는 홀저의 작품이 언어에 대해 수용적이기보다 비판적이라고 보는데, 이 점이 매우 중요하다. 홀저는 언어를 "목표물이자 무기로" 다룬다. 포스터는 다른 비평가들 역시 그녀의 작품을 무기로 본다는 사실과 로어 맨해튼의 마린미들랜드은행에 설치된 「경구들」이 일주일 뒤 철거된 사건을 관련 짓는다. 은행 임원들이 "신용으로 운용되는 것은 좋지 않다"는 문구를 문제 삼았기 때문이다. 포스터는 홀저의 작품이 언어가 어떻게 우리를 지배하는지를 보여줄 뿐 아니라 우리가 어떻게 언어를 무장해제할 수 있는지를 보여준다고 주장한다. 그는 「경구들」이 대체로 동떨어져 있는 이데올로기적 구조들을 서로 모순을 일으키도록 배치한다고 본다. 다시 말해 상충되는 진실을 제시함으로써 각각의 진실 이면에 모순이 있음을 암시한다. 「경구들」에서는 온갖 담론들이 충돌한다. 가령 속담은 정치 구호와 충돌한다. 포스터는 홀저가 작품을 읽는 사람들을 개방된 이데올로기의 전쟁 한복판에 세우지만 결과적으로 이상하게도 함정에 빠뜨리기보다는 해방감을 가져다준다고 주장한다. 다시 말해 홀저가 일반적으로 숨어 있는 강압적인 언어를 드러내며, 이 언어가 드러날 때 우스꽝스러워 보인다고 주장한다. 따라서 「경구들」은

언어에서 강요하는 힘을 제거하고 관람자들에게 강압보다는 자유를 제공한다.

다른 비평가들은 홀저의 「경구들」을 상충적인 진술의 늪으로 여기는 반면 포스터는 그렇지 않다. 「경구들」이 모든 진리는 임의적이고 주관적이며 서로 상충될 때조차 동등하다는 점을 보여줄 뿐이라면 우리는 대단히 무력해지고 우리의 세계는 절망적일 것이다. 하지만 포스터는 「경구들」을 좀더 낙관적으로 해석한다. 그는 「경구들」을 언어가 만든 것으로 보이는 심연의 탈출구로 본다. 왜냐하면 그것이 더 크고 단순한 진리, 즉 "진리는 모순을 통해 만들어진다. 오직 모순을 통해서만 완전히 지배당하지 않는 자아를 구성할 수 있다"는 진리를 표현하기 때문이다. 포스터에게 「경구들」은 진리와 반진리, 새로운 진리의 변증법적인 추론을 제시한다. 따라서 「경구들」은 그가 보기에 문제를 제기할 뿐만 아니라 해결책도 함께 제시한다.

홀저는 「경구들」을 제작하던 시기에 1979~82년에 쓴 「선동적 에세이」 연작을 이어서 발표했다. 이는 「경구들」보다 한층 공격적이다. 포스터는 이 에세이가 「경구들」을 뜨겁게 달구고 확장한다고 말한다.

나를 얕잡아보고 이야기하지 마라. 나에게 정중하지
마라. 나를 기분 좋게 만들려고
애쓰지 마라. 긴장을 늦추지 마라. 내가 당신의 얼굴에서
미소를 도려내리라. 당신은 내가
무슨 일이 일어나고 있는지 모른다고 생각한다. 당신은 내가
반응을 두려워한다고 생각한다. 당신을 놀린 것이다. 나는

그 지점을 물색하면서 나의 때가 오기를 기다린다.
당신은 어느 누구도 당신에게 이를 수 없고, 어느
누구도 당신이 갖고 있는 것을 가질 수 없다고 생각한다. 나는
당신이 놀고 있는 동안 계획을 세워왔다. 나는
당신이 소비하는 동안 저축해왔다.
게임은 이제 거의 끝에 이르렀고 이제는 당신이
나를 인정할 시간이다. 당신은 누가 당신을
장악했는지도 모른 채 쓰러지고 싶은가?

*DON'T TALK DOWN TO ME. DON'T BE
POLITE TO ME, DON'T TRY TO MAKE ME
FEEL NICE. DON'T RELAX. I'LL CUT THE
SMILE OFF YOUR FACE. YOU THINK I DON'T
KNOW WHAT'S GOING ON. YOU THINK I'M
AFRAID TO REACT. THE JOKE'S ON YOU. I'M
BIDING MY TIME, LOOKING FOR THE SPOT.
YOU THINK NO ONE CAN REACH YOU, NO
ONE CAN HAVE WHAT YOU HAVE. I'VE BEEN
PLANNING WHILE YOU'RE PLAYING. I'VE
BEEN SAVING WHILE YOU'RE SPENDING.
THE GAME IS ALMOST OVER SO IT'S TIME
YOU ACKNOWLEDGE ME. DO YOU WANT TO
FALL NOT EVER KNOWING WHO TOOK YOU?*

골드스타인은 이 에세이를 "일련의 자극적인 단락들, 다시 말해 정의와 테러 전술, 변화의 힘, 리더십, 혁명, 증오, 두려움, 자유의 선언"이라고 말한다. 골드스타인은 홀저가 이 단락들을 포스터나 출판물을 통해 발표할 글로 작성했다는 사실을 알려준다. 이 에세이에서 홀저는 우리가 인식할 수 있는 일반적인 주제들을 다루는데 "그 주제들의 권위적, 공격적, 폭력적인 어조와 시로 인해 관람자/독자는 불안해진다". 월드먼은 「선동적 에세이」가 타임스 로만 볼드체로 표기되었다는 점을 지적한다. 각 에세이는 100단어 정도이며 동일한 크기의 정사각형 안에 20줄 정도로 배열되어 있다. 이 글들은 관람자에게 행동을 촉구한다. 포스터는 이 에세이들이 언어의 진실성보다는 언어의 힘과 더 관계가 깊다고 해석한다. 그는 계속해서 이 에세이들에 대한 기호학적 독해를 시도한다. 그가 볼 때 이 글들 중 일부는 에둘러 말하고 일부는 요구한다. 에세이는 언어와 진리, 폭력, 권력이 서로를 어떻게 왜곡하는지를 보여준다.

포스터는 글에서 홀저의 또다른 초기 작품 「리빙 시리즈」도 해석한다. 홀저는 이 작품을 위해 ('주차금지' 표지판 같은) 양각된 금속 표지판을 만들고 청동판을 주조했다. 그중 하나에는 다음과 같은 문구가 적혀 있다. "이 입은 흥미롭다. 외부의 건조한 부분이 미끄러운 내부를 향해 움직이는 장소 중 하나이기 때문이다." 포스터는 홀저가 이 작품들을 통해 우리 사회의 효력과 예의에 대한 실질 담론이라 할 수 있는 장황하고 까다로운 관공서 어법을 왜곡한다고 주장한다. 그는 홀저가 행정 형식인 명판을 사용함으로써 관료주의를 기만하는 방식을 즐거워한다. 명판은 어떤 사람이나 장소를 기림으로써 한 조각 땅을 매우 역사적인 장소로 격상시킨다. 그는 홀저의 표지판과 명판이 그러한 표징을 전복한

다고 해석한다. 홀저는 공공장소보다 전복적인 개인적인 장소를 제시하거나 "조지 워싱턴 이곳에 잠들다"라고 알리는 대신 "굼뜬 몸을 넘어서 당신이 하려는 일을 추진하는 데에는 시간이 조금 걸린다"와 같은 표지판 문구를 제시할 수 있다.

홀저는「경구들」을 LED 전광판에 처음 수놓았고 이후 1983~85년에는 전광판 작업으로「생존 연작」을 제작했다. 월드먼은 전광판이 "관람자를 효과적으로 설득하기 위해 홀저가 즉각 인지되고 이해하기 쉬운 소비지상주의 언어와 함께 종종 활용하는 반복의 장치로 대단히 적합"하다고 본다. 글루에크는「생존 연작」을 통해 "모든 사람이 되는 것에서 나 자신이 되는 것으로 전환했다"고 말한 홀저의 언급을 인용한다. 이 연작은 전광판 외에 다른 매체도 활용했다. 홀저는 1983년에 오프셋 석판을 제작해 은색으로 인쇄한 6.35×7.62센티미터 크기의 스티커를 뉴욕의 쓰레기통에 붙였다. 스티커에는 다음과 같은 문구가 쓰여 있었다. "누워 쉴 수 있는 안전한 장소가 없을 때 낮에는 온종일 걷느라 피곤하고 밤에는 배로 더 위험하기 때문에 지친다."

1986년 홀저는 작품「바위 아래서」를 발표했다. 월드먼은 이 작품에 대해서 다음과 같이 말한다. "「바위 아래서」에서 해설자는 끔찍한 사건을 목격하고 있지만 비교적 객관적인 어조로 벌어지는 사건을 묘사한다." 묘사 중 일부를 예로 들면 다음과 같다. "피가 관으로 흘러 들어간다. 왜냐하면 당신이 성교를 원하기 때문이다. 펌프 작용이 살인은 아니지만 그런 느낌이 든다. 당신은 걱정스러운 마음을 떨쳐낸다. 당신은 죽고 싶고 죽이고 싶다. 그리고 그것을 다시 하고 싶어 부드럽게 눈을 뜬다." 홀저는 이 같은 글을 석조 벤치와 석관에 새겨넣었고 전광판에도

새겼다. 윌드먼은 돌과 전기의 병치가 "강렬하고 거슬리는 물리적 현존과 더불어 우울한 사색의 분위기"를 조성한다고 본다. 또 홀저가 이 작품들을 통해 계속해서 사회적, 정치적 문제에 대한 견해를 제시하지만 표현이 좀더 개인적이고 애수를 띤다고 생각한다. 또다른 비평가 코터는 「바위 아래서」를 다음과 같이 해석했다. "신랄하고 대개 시적이며, 구문론적으로 말해 삽화적 산문으로 쓰인(가끔은 형편없는 번역에서 찾아볼 수 있는 특이한 관용적 표현을 모방한다) 이 글들은 노골적으로 비난하는 연설조를 띤다. 때로는 외설적이고 때로는 과장되며 항상 분노에 차 있다."[29] 코터는 인용된 글이 비판보다는 성폭력에 대한 흥분으로 읽힐 수 있다는 점에 우려를 표한다.

홀저는 「바위 아래서」 이후 「애도」를 제작했다. 「애도」는 1987년에 처음 공개되었다. 윌드먼은 「애도」에 대해 다음과 같이 말한다. "「애도」 연작은 홀저의 사회적, 정치적 관심사를 앞선 작품들에 비해 보다 분명한 방식으로 표현한다. 여기서 그녀의 메시지는 한층 복잡하다. 이제 그녀는 더욱 폭넓고 보편적인 주제에 대해 이야기한다. 개인적인 성격을 띤 표지판과 석관의 언어는 강력한 명료성과 직접성을 유지하고 있지만 이제까지 없었던 새로운 질감과 뉘앙스인 애조를 띤다." 다음은 「애도」의 일부를 인용한 것이다.

나는 은색 포장지
안에 살고 싶다.
나는 함성을 지르는 바위가 나는 것을
볼 것이다.

내가 태양들에 의해 떠다닐 때

나는 내 검은색 쪽을 얼음으로 덮고

다른 쪽에서는 김을 내뿜을 것이다.

나는 천장에서 내려오는

음식을 핥아 먹고 싶다.

나는 지상에

머물기 두렵다.

아버지는 오직 우주 가장자리에서 나를

불태우고자 이 먼 곳까지

나를 데리고 왔다.

지상의 모든 사람을

자신들을 즐겁게 해주는 패턴으로

이동시키는 두 남성에 의해 사람들이

괴롭힘을 받는다는 것

그것이 진실이다. 그 패턴은

아 아니야 아니야 아니야라고 쓴다

하지만 상징을 쓰는 것은

결코 좋지 않다.

당신은 당신의 몸으로

바른 행동을

해야 한다. 나는 우주를 본다 그리고

그것은 아무것도 아닌 것처럼 보인다 그리고

나는 우주가 나를 감싸기를 바란다.

I WANT TO LIVE IN

A SILVER WRAPPER.

I WILL SEE

WHOOPING ROCKS FLY.

I WILL ICE ON MY BLACK SIDE

AND STEAM ON MY OTHER

WHEN I FLOAT BY SUNS.

I WANT TO LICK FOOD

FROM THE CEILING.

I AM AFRAID TO STAY

ON THE EARTH.

FATHER HAS CARRIED ME

THIS FAR ONLY TO HAVE ME

BURN AT THE EDGE OF SPACE.

FACTS STAY IN YOUR MIND

UNTIL THEY RUIN IT.

THE TRUTH IS PEOPLE ARE

PUSHED AROUND BY TWO

MEN WHO MOVE ALL THE

BODIES ON EARTH INTO

PATTERNS THAT PLEASE

THEM. THE PATTERNS SPELL

OH NO NO NO

BUT IT DOES NO GOOD
TO WRITE SYMBOLS.
YOU HAVE TO DO THE
RIGHT ACTS WITH YOUR
BODY. I SEE SPACE AND IT
LOOKS LIKE NOTHING AND
I WANT IT AROUND ME.

글루에크는 석관에 새겨진 「애도」의 글이 가상의 무덤 주인의 목소리라고 해석하며 이 목소리가 에드거 리 매스터스의 『스푼강 시선집』과 손턴 와일더의 『우리 마을』의 목소리를 반향한다고 말한다. 『우리 마을』에서는 죽은 사람들이 묘지에서 이야기를 나누는데 살아 있는 사람의 대화 같은 느낌을 풍긴다. 월드먼은 「애도」에서 홀저가 처음으로 '나'라는 인칭대명사를 사용함으로써 더이상 서술자와 객관적인 관찰자의 역할을 수행하지 않는다고 말한다.

홀저가 권위 있는 베니스 비엔날레에서 미국 대표로 선발되었기 때문에 몇몇 비평가들은 그녀의 작품이 어떤 점에서 '미국적'인지를 살핀다. 브렌슨은 홀저를 "뉴욕 빈민가에서 출세한 오하이오 출신의 미술가"라고 여기며 홀저의 작품을 "민주적인 작품"이라고 해석한다. 그에 따르면 홀저의 작품은 "미국의 평범한 남성들과 여성들의 목소리의 보고다. 다양한 견해와 감정, 생각들이 배제나 평가에 대한 두려움 없이 작품 내부에 자리잡는 것이 허용된다. 그녀의 작품은 국가를 모든 것이, 또 모든 사람이 궁극적으로 자기 자리를 부여받는 용광로로 인식하는 미국의

국가관에 부합한다." 그는 또한 홀저가 "확실히 가식이 없다"고 말한다. 브리지워터는 홀저의 "무뚝뚝한 중서부 사람들의 기질"을 언급한다. 글루에크는 "과학 기술에 대한 거부감 없는 태도, 비엘리트주의적 접근 방식, 전통에 대한 조바심, 일반 대중에게 다가가고 싶어 하는 바람"이라는 측면에서 홀저가 미국적이라고 생각한다. 월드먼은 홀저가 뒤샹, 워홀처럼 대중문화를 자유롭게 차용하고, 독창성과 작품 제작의 측면에서 미술가의 손의 가치를 고심하면서 비개인적인 평범한 오브제와 광고판과 표지판을 개인적이고 진심 어린 메시지와 대조한다고 말한다.

홀저의 전시 〈보호하라 보호하라〉(2009~10)에서는 주요 작품 세 점, 「편집 회화」 「쾌락 살인」 「전광판」이 소개되었다. 「편집 회화」는 중동에 억류된 사람들의 부검보고서, 억류자 신문과 관련된 정부 서신, 전쟁 범죄로 고소당한 병사의 지문과 손도장, 백악관에 보고한 군 중부 사령부의 파워포인트 자료 속 지도가 포함된 글과 공식 도표로 구성된다. 정보는 앞서 비밀 취급 해제 과정을 거치면서 정부 검열관들에 의해 검은색으로 칠해졌다. 대부분의 회화는 단색조로 리넨에 유채물감으로 그려졌고 대체로 흰색에 검은색을 사용하였으며 장식 없이 단순했다. 회화는 확대된 복사물처럼 보이는데 실제로 복사물에서 자료를 얻었다. 존 사이먼은 우리에게 다음과 같은 점을 상기시킨다. "이 그림들은 홀저가 아주 초기부터 줄곧 관심을 기울였던 정부 권력이 의도적으로 기밀 지정을 남용하는지 여부를 증명하는 서면 정보를 담고 있다. 그녀는 일련의 항목들 위에 한층 더 일반론적인 격언 같은 문구를 표기했다…… 권력 남용은 놀라운 일이 아니다ABUSE OF POWER COMES AS NO SURPRISE."[30]

「쾌락 살인」의 독일어 제목 'Lustmord'를 번역하면 강간 살해, 치정 살인이 된다. 이는 홀저가 유고 내전에서 여성과 소녀들을 상대로 자행된 잔학 행위에 대해 쓴 에세이의 제목이기도 하다. 홀저는 사람의 몸에 글을 몇 편 쓴 다음 사진 촬영을 했으며, 은색 띠 위에 글의 일부를 적은 다음 사람 뼈에 이 띠를 둘러 탁자에 올려두었다. 이 글들은 가해자, 희생자, 목격자의 시점에서 쓰여졌다.

「전광판」은 「경구들」 「선동적 에세이」를 비롯해 보다 최근에 작성한 글들을 포함하는데, 조각 같은 형태의 전광판으로 보여진다. 홀저가 선택한, 전광판 위로 흐르는 글의 색채와 속도에 따라 일부 표지판은 불쾌감을 주고 일부 표지판은 위로를 준다. 닉 오번은 홀저의 표지판을 "자신의 생각을 퍼트리기 위해 주저 없이 기술을 끌어들이는 한편 기술의 거침없는 행보에 대해 경고한다"고 해석한다. 그는 다음과 같이 결론 내린다. "홀저의 작품은 도발적이어서 넋을 잃게 만든다. 밝게 빛나는 단어들로 인해 우리가 긴장하는 바로 그 순간 빛과 움직임으로 우리를 안심시킨다."[31]

홀저의 작품을 다룬 이상의 해석적인 글들을 통해 어떤 결론을 끌어낼 수 있을까? 나는 해석할 가치가 있을 만큼 충분한 내용을 담고 있지 않다고 주장하며 홀저의 작품을 묵살한 비평가들의 글을 인용함으로써 논의를 시작했다. 하지만 포스터와 월드먼 같은 비평가들은 홀저의 작품에서 해석할 많은 내용을 발견했다. 따라서 신뢰할 수 있는 전문 비평가들이 동일한 작품에 대해 상충되고 사실상 모순된 해석을 내놓는다는 문제가 발생한다. 포스터와 다른 비평가들이 홀저의 작품에서 도출한 풍부한 사유를 토대로 생각해볼 때 작품을 묵살한 길버트롤프와 휴

스의 판단은 성급한 것으로 보인다. 유감스럽게도 독자들이 이 비평가들의 부정적인 견해에서 홀저의 작품에 대해 많은 것을 배우기는 힘들다. 왜냐하면 이 비평가들이 그녀의 작품을 진지하게 다루기를 거부하고 기꺼이 묵살하려 들기 때문이다. 만약 그들이 시간을 들여 홀저의 작품이 왜 내용이 없고 공허한지를 두고 보다 정교한 주장을 펼쳤다면, 독자들에게 많은 생각거리를 주었을 테고 궁극적으로 독자들이 그들의 입장에 동의할 수도 있었을 것이다.

비평가들은 심지어 동일한 작품을 해석할 때도 상대방의 견해에 동의하지 않을 수 있고 실제로 그렇다. 상대방의 작품에 대한 묘사에는 동의하지만 해석과 평가에 있어서는 크게 다를 수 있다. 해석은 옳고 그름을 판별하기보다는, 깨달음을 주고 통찰력이 있으며 유용하거나, 반대로 깨달음을 주지 못하고 되레 오도하며 이해할 수 없고 사실을 설명하지 못하는 것으로 나뉜다. 별다른 고심 없이 홀저의 작품을 일축한 비평가들이 작품에 대한 지식과 통찰력을 더해주지 못한다는 점에서 다른 비평가들의 해석이 낫다고 할 수 있다. 비평가들이 작품을 논의하지 않고, 일축하는 이유를 제시하지 않으면서 작품을 묵살할 때 이데올로기적 이유나 정치적 이유가 개입되어 있을 가능성이 크다. 그들은 이런 작품에 자신의(또는 당신의) 시간을 할애할 가치가 없다고 말하는 것일 수 있다. 하지만 이와 같은 퉁명스러운 비평은 그야말로 아무런 깨달음도 주지 못할 뿐이다.

많은 비평가들이 전기적 정보를 받아들여 홀저가 미국 중서부 출신이라는 지역 배경에서 받은 영향을 강조한다. 또한 많은 비평가들이 그녀의 작품이 미국적인 면모를 가지고 있는지 여부를 고찰했다. 예술

은 진공 상태에서 생겨나지 않는다. 예술은 예술가의 문화적 환경에 크든 작든 영향을 받는다. 신상 정보를 포함할지 여부는 관련성에 달려 있다. 해당 정보가 해석을 확장하고 심화한다면 유익하며 반드시 포함되어야 한다.

비평가들은 또한 홀저의 작품이 어떻게 변화해왔는지에 주의를 기울이고 이를 기록하고 이해하려 한다. 특정 작품의 구체적인 역사를 매우 잘 알고 있고 독자들에게 이를 알려주고자 한다. 이는 비평가들이 작품의 의미를 해독하는 데 중요하다고 여기는 또다른 형태의 맥락적, 역사적 정보이다.

웨그먼과 홀저의 작품을 다룬 비평가들은 해당 미술가가 어떤 미술가들에게 영향을 받았는지를 강조한다. 비평가들은 모든 예술이 다른 예술의 영향을 받기 마련이라고 생각하며 독자들에게 이 점을 분명히 밝히고자 한다.

엘리자베스 머리의 회화 해석하기

엘리자베스 머리 생전에 열린 한 회화작품 전시는 아주 유쾌한 전시로 꼽을 수 있다.**도판 15** 이 전시 도록에는 프랜신 프로즈의 다음과 같은 글이 실려 있다. "엘리자베스 머리의 작품을 보면 아주 즐겁고 흥미롭다. 이는 우리가 얽어나가고 있는 듯한 점점 더 위험해지는 사회를 잊는 데 도움을 준다. 안절부절못하고 폭발하고 벽에서 내달리는 그녀의 회화는 여전히 손을 뻗칠 시간과 장소를 찾고 예술이 우리로 하여금 건너도록

이끄는 가장 중요한 경계를 넘어서는 데 도움을 준다. 이 경계는 우리의 몸과 마음에 구속된 여기 있는 것과, 이 모든 것에서 해방된 상태, 즉 완전히 다른 곳에 있는 것 사이의 경계를 말한다."[32]

로버타 스미스는 2007년 『뉴욕 타임스』에서 머리를 "만화를 기반으로 모더니즘의 추상을 활기찬 조형 언어로 개조하였으며 가정생활, 관계, 회화 자체의 본질을 주제로 삼는 뉴욕의 화가"라고 소개했다. 스미스는 이어서 다음과 같이 말한다. "그녀의 반+추상의 형태는 튀어오르는 커피컵, 날아다니는 탁자 또는 얇게 펼쳐진 리본 같은, 표면을 가로질러 질주하는 여윈 팔다리를 가진 만화 주인공 검비Gumby를 연상시키는 윤곽 속으로 녹아든다." 스미스에 따르면 전체적인 효과로 인해 '당신이 알고 있는 것 그 이상' '전율의 구두' '사랑은 무엇인가?' 같은 제목이 시사하듯이 마음 또는 가정생활에서 시작 단계지만 활기를 북돋아주는 위기 상황이 조성된다. 스미스는 머리가 폐암으로 사망한 2007년에 이런 생각을 글로 발표했다.[33]

1990년대 초 데버라 솔로몬은 『뉴욕 타임스 매거진』에 머리에 대한 특집 기사를 썼다.[34] 이 기사에서 솔로몬은 머리의 화업에 대한 좀 더 완벽한 개관을 제공한다. 솔로몬이 쓴 글은 해석의 주제와 전략의 토대, 다른 비평들과의 비교 토대를 제공한다. 이 기사를 준비하는 과정에서 솔로몬은 이 글에서 인용한 다른 비평가들의 글 중 일부, 아니 어쩌면 전부를 읽었을지 모른다. 솔로몬은 머리의 작업실 방문에 대한 이야기를 바탕으로 머리에 대한 자신의 견해를 추가한다.

솔로몬은 머리가 맨해튼 남부의 한 로프트 아파트에서 살았으며 작업실은 길쭉한 형태의 밝은 공간으로 생활공간 앞에 자리잡고 있었

다고 말한다. "갖가지 크기의 붓과 쭈글쭈글 주름 잡힌 유채물감 튜브가 나무 카트에 쌓여 있고 여기에서 배어 나오는 기름 냄새로 공기는 묵직하다. 머리의 자녀가 그린 그림이 놓인 작은 이젤이 한쪽 구석에 서 있다." 솔로몬은 궁극적으로 머리 회화의 핵심이 가정생활에 있다고 해석하기 때문에 도입부에서 미술가의 자녀를 촬영한 스냅사진을 언급했을 것이다. 글 곳곳에서 솔로몬은 머리에 대한 전기적 정보들을 제공한다. 머리는 "단정하고 겸손"했고 조용조용히 말하고 화장을 하지 않았으며 머리카락은 곱슬거리는 회색이었다. 1940년 시카고의 아일랜드계 가톨릭 가정에서 태어나 시카고 아트인스티튜트에서 학사학위를 받은 뒤 캘리포니아 오클랜드의 밀스대학교 대학원에서 공부했다. 솔로몬은 두번째 남편과 어린 두 딸과 함께 사는 머리의 삶이 즐겁고 평범해 보였다고 말한다. 그녀는 대학교에 다니는 아들을 두었고 호화로운 생활방식을 거부했다.

솔로몬은 또한 글 도입부에서 머리가 탁자 옆에 세잔의 작품 몇 점을 비롯해 좋아하는 회화작품을 복제한 엽서를 두었다고 말한다. 이로써 마침내 머리의 작품을 해석하는 데 중요한 두번째 주제로 미술사적 참고 작품을 소개한다.

솔로몬은 머리의 작품에 대한 생생한 묘사와 해석을 압축적으로 정리한다. "머리의 회화는 쉽게 알아볼 수 있다. 그녀의 작품은 대개 무질서하고 열정적인 방식으로 서로 충돌하는 형태와 색채가 거대한 캔버스를 가득 채우고 있다." 추상적으로 보이지만 "사실 작품은 인간의 형상과 방, 대화에 대한 언급으로 채워져 있다. 이야기들은 신속하게 제시된다. 예를 들면 작품은 다투는 아이들이나 탁자에 홀로 앉아 있는 신경

이 곤두선 듯한 여성을 암시할 수 있다. 하지만 일반적으로 작품의 의미가 눈에 보이는 대로 구성되지는 않으며 작품의 주인공도 사람이 아닌 매력적인 형태와 사물들이다. 즉 금이 간 컵, 도톰한 그림 붓, (거세게 걷어찰 수 있을 것 같은 다리가 달린) 뒤집힌 탁자가 이 미술가가 선호하는 주제이다". 그리고 "활력 넘치는, 기이한 형태의 캔버스에서는 거대한 커피 컵과 날아다니는 탁자가 전위예술에 가정생활의 회오리를 일으킨다". 솔로몬은 또한 다음과 같이 말한다. "머리 작품의 특징 중 하나는 투박하고 심지어 어색해 보이지만 섬세한 심리학적 의미의 층이 있다는 점이다." 솔로몬은 머리의 핵심 주제는 실내 공간이며 머리가 실내 공간을 통과해 "인생의 다 닳고 축 늘어진 끝"에 이른다고 해석한다.

솔로몬은 머리가 정교한 삼차원 캔버스를 만드는 과정을 설명한다. 머리는 연필로 스케치를 하고 자신이 원하는 형태의 캔버스를 구현하기 위해 진흙 모형을 만들며 이후 조수들이 합판으로 틀을 제작한 다음 캔버스 천을 팽팽히 덮어씌운다. 머리는 캔버스 형태에 어떤 일이 일어날지 모르는 상태로 그림을 그린다고 말한 바 있다. 비평가는 다음과 같은 머리의 말을 인용한다. "나는 내 그림이 동물원에서 막 뛰쳐나온 야생동물과 같기를 바란다." 작품 한 점을 완성하는 데 두 달 정도가 걸리는데, 그녀는 대개 그림을 완성하기 전에 작품을 증오하는 시간을 거치며 그런 다음에야 작품에 흥분을 느낀다.

작업실에 있던 세잔 작품의 복제물을 언급한 비평가는 다음과 같이 덧붙인다. 머리의 "작품은 20세기 미술의 위대한 순간을 요약한다. 입체주의의 분할된 평면, 야수파의 화려한 색채, 초현실주의의 늘어진 유기적 형태, 추상표현주의의 영웅적인 규모, 이 모든 것이 머리의 회화

에 담겨 있다". 솔로몬은 또한 작품에 없는 것 역시 인정한다. "1980년대에 이름을 날린 대부분의 스타 미술가들과 달리 머리는 회화 자체의 한계를 영리하게 언급하는 미술에는 관심을 두지 않는다. 그녀의 작품은 반어적이지 않다. 미술사를 농담으로 바꾸지 않는다. 젠더 정치학을 이야기하지 않는다. 회화가 미디어에 잠식되고 있음을 증명하고자 하지 않는다. 오히려 그녀의 작품은 의심의 여지 없는 포스트모던 장치인 성형 캔버스shaped canvas와 조각한 캔버스를 활용해 그리는 즐거움에 대한 낡은(그리고 심지어 촌스러운) 신념을 내세운다." 솔로몬은 더 나아가 머리가 과거를 '차용'하고 조롱하지 않으며 오히려 과거가 어떻게 여전히 오늘날의 우리에게 말을 걸어올 수 있는지를 보여준다고 주장한다.

솔로몬은 또한 여성주의자들은 머리의 작품을 여성의 관점에서 추상회화를 개작한 것으로 보며 '수준 높은 대중과 수준 낮은 대중'이 작품에서 데그우드Dagwood, 미국의 만화 「블론디」의 등장인물와 딕 트레이시Dick Tracy, 1990년 워런 비티가 감독과 주연을 맡은 동명 영화의 주인공에 대한 존경의 표현을 발견한다고 주장한다. 솔로몬은 머리의 회화가 추상적이면서도 재현적이며, 이런 추상성을 통해 예술과 삶을 분리하려 했던 모더니스트에게 호소력을 발휘하는 한편 재현적 성격을 통해 삶과 예술이 직접 결합되어 있다고 본 포스트모더니스트들에게도 호소력을 발휘한다고 결론을 내린다.

솔로몬은 예술이론에 크게 기대어 머리의 작품을 해석해나간다. 그녀는 20세기 이론의 역사, 특히 모더니즘과 포스트모더니즘을 이해하고 있으며 머리가 어떻게 양자를 독특한 방식으로 절충하는지를 설명한다. '수준 높은 대중과 수준 낮은 대중'에 대한 언급은 순수 예술과 대중예술의 구분에서 가치 또는 가치의 결여에 대한 논의를 참조한다. 이러

한 논의는 현대미술관의 전시 〈고급과 저급 — 현대예술과 대중문화〉를 통해 제기되었다. 일반적으로 모더니스트들은 순수 예술과 키치라는 강력한 이분법을 고수한 반면 포스트모더니스트들은 이를 엘리트주의적이라고 여겨 거부한다. 어쨌든 이론과 해석은 대개 분명히 연계되어 있으며 여기서 이론은 머리의 회화작품에 대한 해석과 특별한 관계를 맺는다. 비평 그리고 모더니즘과 포스트모더니즘에서 이론이 수행하는 역할에 대해서는 2장에서 상세히 다룬 바 있다.

다른 비평가들은 솔로몬의 해석을 받아들이고 주장을 강화하며 한층 상세히 다룬다. 어느 누구도 그녀의 주장을 논박하지 않는다. 머리의 작품에 대해 글을 쓰는 비평가들은 그녀의 작품에 담긴 정신을 묘사하고 요약할 수 있는 창의적인 언어를 찾아야 하는 도전에 직면한 듯하다. 서로 다른 비평가들이 쓴 다음의 요약문은 미술작품에 대한 훌륭하고 생동감 넘치는 해석적 글쓰기의 사례를 보여준다.

휴스는 다음과 같이 말한다. "머리에게 미술은 꿈이자 자유로운 연상 작업으로, 촉각적 감수성이라는 거울을 통해 가만히 다가가는 동시에 변형된 모습으로 등장하는 사물들의 엉뚱한 불안정성과 관련이 있다." [35] 주드 슈벤덴빈은 『뉴 아트 이그재미너』에서 머리의 "케이크처럼 두껍게 칠한 물감"을 언급하면서 "유기적 형태의 캔버스들이 보여주는 뒤죽박죽 뒤섞인 배열은 재결합되기를 기다리는 조각 그림 맞추기의 조각들을 암시한다" [36] 고 말한다. 스토르는 머리의 "강렬한 색조, 튀어나오고 일그러진 부조의 요소들"에 대해 글을 쓰면서 "부풀어오른 형태, 가정용품들, 비틀린 사지로 이루어진 소란스러운 이미지가 머리 작품의 직접적이고 때로는 거의 압도적인 기교의 특징이라고 할 수 있다" [37] 고

말한다. 스토르는 또한 머리가 구사하는 어두운 색채와 불안감을 자아
내는 붓질, 성형 캔버스의 점차 복잡해지는 골조와 긴장감 어린 조직을
언급한다. 휴스의 이야기는 다음과 같이 이어진다. "감정을 뒤흔들면서
흥분을 자아내는 이미지는 그녀가 자신의 캔버스에 주입하는 법을 익힌
팽팽한 긴장감으로 인해 시각적으로 전율한다. (……) 부풀어 오른 해
상 구명조끼처럼 이음매 부분에서 옴폭 꺼지고 벌어졌으며, 쓰러진 접
이식 의자처럼 벽을 가로질러 접혀 있고, 피자 도우처럼 굵은 선으로 나
뉘어 있다." 스토르는 또한 아치형 막대와 둥글납작한 형태, 마치 세탁
기 안에서 돌아가듯 나뒹구는 요소들, 소란스럽고 만화 같은 조형 언어,
실리 퍼티Silly Putty, 실리콘 폴리머를 바탕으로 만든 장난감으로 고무 찰흙처럼 늘어나 손으로 형
태를 빚을 수 있다 같은 작품 표면을 언급하면서 머리는 혼란스러워지는 것을
두려워하지 않으며 물감을 사용할 때 "액체에서 고체에 이르기까지 이
놀라운 혼란스러움이 구현할 수 있는 모든 기본 상태에 대해 열정적으
로 관심을" 기울인다고 결론 내린다.

　　켄 존슨은 1987년에 열린 머리의 회화 전시에 대한 글을 『아츠 매
거진』에 쓰면서 다음과 같이 요약한다. "새로운 회화는 거대한 진흙판처
럼 보인다. 밀랍 같은 풍부한 회화적 표면은 캔버스에 섬세하게 채색된
얇은 물감층이 아닌 단단한 살집 부위를 암시한다. 마치 물감 속으로 손
가락을 깊숙이 집어넣어 묵직하게 한 움큼 파낼 수 있을 것만 같다."[38]
그는 또한 무정형과 직사각형을 언급한다. "이것들은 거대한 실리 퍼티
를 양손으로 잡아당긴 것처럼 늘어나 있다…… 일반적으로 고정되어 있
는 직사각형은 약한 산들바람에 흔들리는 것처럼 보이는데 빨랫줄에 걸
린 젖은 시트처럼 아래로 늘어져 있으며 귀퉁이는 이리저리 펄럭인다."

존슨은 이 회화 작품들을 "극도로 활동적"이라고 표현하며 통제할 수 없는 충동에 따라 행동하는 조증 환자와 비교한다. 노기를 띠었든 우울하든 또는 흥겨운 그림이든 간에, 머리는 그림을 "대단히 까다로운 완성 상태"로 끌고 가지 않고 흥분을 느끼며 이러한 과정을 보여준다.

존슨은 작품 전반에 대한 해석적 논평에 덧붙여 개별 작품 몇 점에 대한 구체적인 해석을 시도한다. 이는 성적인 해석의 사례를 분명히 제공하기 때문에 인용하겠다. 존슨은 1987년에 제작된 한 작품을 "성교에 대한 환상의 상징주의"라고 해석한다.

「나의 맨해튼」을 보자. 화면 중앙의 이미지는 오렌지색 액체가 가득 담긴 커다란 찻잔과 거대하게 부풀어오른 기묘하게 유연한 스푼의 만남을 표현한다. 위에서 내려다본 찻잔은 윤곽선이 또렷하지만 입체주의의 형상처럼 왜곡되어 있고 구조는 경쾌하게 기울어져 있으며 입구는 뜨거운 음료로 가득 찬 거대한 원을 그린다. 이와는 대조적으로 스푼의 구조는 부풀어 있고 부자연스럽게 유동적이다. 작품 위쪽의 가장자리를 따라 둥근 손잡이 부분이 보인다. 이 부위는 작품의 오른쪽 가장자리를 따라 시계방향의 나선형으로 감기며 구불구불한 관의 형태로 좁아진다. 일반적인 스푼처럼 넓게 펼쳐진 오목한 부분이 아닌, 내부에 캔버스를 관통하는 구멍이 나 있는 일종의 혹과 같은 형태로 끝난다. 스푼이 액체를 튀기는 지점에서 거대한 오렌지색 방울들이 컵 밖으로 빠져나가고 있다.

존슨은 이어지는 단락에서 그의 해석에 대한 추가 증거를 제시한다. "그림 가장자리의 물결치는 윤곽선, 팔다리로 껴안듯이 사면에 붙어

있는 삼차원적으로 표현된 탁자 다리, 컵의 무게를 받치는 아랫부분이 주저앉은 다리가 바깥으로 벌어진 탁자, 뜨거운 중심부의 주변을 둘러싸며 모호하게 조화를 이루는 구석구석에 스며든 푸른 기운. 이 모두가 결국 성적 황홀감에 젖어 지각이 해체되는 경험의 알레고리가 된다." 존슨은 작품 「혼돈 상태의 입술」(1987)에서 월경에 대한 언급을 발견한다. 「폼페이」(1987)에 대해서는 "남근 모양으로 부푼 스푼이 다량의 정액 방울을 격렬하게 사정한다"고 묘사한다. 낸시 그림스는 『아트뉴스』에 기고한 글에서 머리의 회화에 대한 활력 넘치는 비평적 표현을 보여주는데, 그녀 역시 작품에서 성적인 함축을 발견한다. 그림스는 머리가 그림을 "다시 젖어들게 하고 물감과 유머와 이야기와 함께 성교를 하면서 뒹굴게"[39] 했다고 말한다.

다른 비평가들 역시 솔로몬과 마찬가지로 머리가 반추상화 안에 가정생활의 요소를 의도적으로 포함했음을 강조한다. 재닛 커트너는 『아트뉴스』에 기고한 글에서 다음과 같이 말한다. "머리는 지속적으로 컵과 컵받침, 탁자와 의자, 그림붓과 팔레트 등 일상의 정물, 가정 및 작업실의 사물을 기초로 이미지를 만든다. 이외에도 콤마, 느낌표 같은 문장부호, 트위티 버드, 뽀빠이, 검비 등의 만화 캐릭터의 변형 역시 그녀가 창조하는 이미지의 토대가 된다."[40] 커트너는 또한 "가정 내 물품이 되었든 문장부호가 되었든 특유의 형태는 머리가 어떻게 왜곡하든 본래의 정체성을 잃지 않는다"라고 말한다.

그레고리 갈리건은 『아츠 매거진』에 쓴 글에서 머리 회화 속의 '가정의 존재'를 매우 명쾌하게 해석하며 여기에 해석적 초점을 맞춘다.[41] 그는 특별히 머리가 탁자를 반복 사용하는 것을 언급한다. "탁자는 말처

럼 두 뒷다리로 일어선다. 이는 유령 또는 유령과 흡사한 존재로 이후 수년에 걸쳐 머리가 계속해서 다루는 주제가 된다." 그는 관람객을 향해 네 다리를 기이하게 꼬고 있는 이 '귀신들린 존재'에 대해 다음과 같은 질문을 던진다. 이 존재는 "다리를 짓밟으려고 애쓰는 것인가 아니면 숨막힐 듯이 압박하면서 누군가의 몸통을 감싸안으려 하는 것인가?" 그는 희극적인 만화 같은 표현에 대해서도 질문한다. "소리 내지 못하는 자동차의 소음기를 연상시키는 금속 빛깔의 관에서 솟구치는 진홍색 눈물은 무엇을 의미하는가?"

갈리건은 머리의 회화가 "일상의 삶에 대한 모호한 진실"을 제공하며 "어떤 의미에서 이런 진실은 평범하고 무해하지만 다른 의미에서는 비범하고 뜻밖에 공격적"이라고 해석한다. 그가 볼 때 통통한 커피 컵과 통통한 그림붓, 공중에 떠 있는 부엌 의자, 다리가 고무처럼 꼬인 식탁 등 머리의 조각적인 이미지는 친숙하면서도 환상적인 상징이다. "그것은 가정 내 일상의 상징이지만, 다소 비밀스럽고 영적인 명상의 성스러운 도상이기도 하다. 아주 평범한 부엌 용품과 교감하는 자폐아처럼 머리는 가정 내 세계를 충동적이고 매력적인 유머 감각으로 기념한다."

머리의 작품을 해석하는 비평가들이 평범함에 내포된 가정적이고 심리학적이며 함축적인 의미만을 다루는 것은 아니며 머리의 탄탄한 미술사 지식을 바탕으로 한 대담한 형식 실험을 논하기도 한다. 예를 들어 그림스는 "기념비적 규모와 열정적인 형식 창안을 전통에 대한 격의 없는 친밀감, 철저한 관심과 결합하는" 능력을 칭찬한다. 이와 유사하게 존슨은 머리의 회화가 "히에로니무스 보스와 디즈니의 충돌"이라고 말한다. 그의 해석 중에 가장 중요한 주장은 "형식주의적 독해는 머리의

예술이 이야기하는 것을 반쪽만 이해하는 데 그칠 것"이라는 지적이다. 머리가 이룩한 형식주의의 창안에만 주목하면 그녀의 작품을 반만 이해하게 된다는 의미이다.

솔로몬처럼 다른 비평가들 역시 머리의 미술사에 대한 지식과 참조를 중요하게 여긴다. 솔로몬은 글에서 입체주의, 야수파, 초현실주의, 추상표현주의를 언급한다. 존슨은 피카소, 칸딘스키, 미로, 아실 고키, 빌럼 데 쿠닝, 프란츠 클라인, 반反미니멀리즘, 제니퍼 바틀릿, 수전 로덴버그, 니컬러스 아프리카노, 조엘 샤피로, 뉴 이미지New Image, 1978년 휘트니미술관에서 열린 전시 〈뉴 이미지 페인팅〉에서 유래한 명칭으로, 구상 이미지와 회화로 복귀하는 경향을 가리키며 과거에서 차용한 다양한 기법을 조합하는 특징을 보여준다, 배드 페인팅Bad Painting, 1978년 뉴욕 현대미술관에서 열린 전시명에서 유래한 명칭으로 1970년대 미국의 신표현주의적 경향의 회화를 이른다을 참조하며 머리의 회화를 해석한다. 스토르는 다음과 같이 말한다. "머리는 마티스의 에로틱한 색채에 대한 예민한 감성을, 데이비스의 물감이 보여준 순수한 물성에 대한 강한 본능을 공유한다. 전자의 경우 오로지 시각에서 즐거움을 느끼는 반면 후자의 경우에는 전적으로 파동과 압력에서 즐거움을 느낀다." 갈리건은 머리의 작품이 과거를 지시하는 동시에 미래의 미술이 나아갈 방향을 가리킨다고 해석한다. 또 "머리가 미술사에 대한 예리한 감각을 통해 순수하고 구속에서 벗어난 혁신과 과거를 통합한다"고 말하며 머리가 "만화 같은 파격과 표현주의적 불안, 자기 느낌의 입체주의적 배열을 결합"했다고 판단한다. 그림스는 머리가 1960년대의 형식주의 교육을 받았고 이를 1980년대의 자전적인 작품에 대한 열망과 결합했다고 말한다.

비평가들은 머리의 작품이 실제 생활을 중요하게 언급하는 것은

분명하지만 가정 문제뿐 아니라 다른 예술도 이야기한다고 해석한다(하지만 전적으로 다른 예술을 언급하지는 않는다). 그들은 머리의 예술이 삶과 미술사 모두를 언급하는 점이 중요하다고 생각한다. 스토르는 이를 다음과 같이 표현한다. "그녀의 형식적 직관은 감정의 절박성, 감각의 직접성과 일치하며 항상 단순한 미술사적 중요성과 반대되는 실존주의적 차원과 공명하고 모든 정신적 경험이 그렇듯 시간이 지나면서 더욱 깊어진다." 다시 말해 미술사적 참조만 가득하고 실제 삶의 상황은 이야기하지 않았다면 머리의 작품은 실제보다 훨씬 초라해졌을 것이다. 대표적으로 모더니즘 미술을 비롯한 과거의 미술 일부는 주로 그것 자체와 다른 작품에 대해서 말하고 의도적으로 일상생활과 거리를 두었다. 그런가 하면 어떤 미술은 전적으로 또는 주로 사회적인 삶에 대해 말하고 미술사에 대한 참조나 지식은 거의 보여주지 않는다. 하지만 이 비평가들에 따르면 머리의 작품은 삶과 예술 모두와 관계를 맺는다.

머리는 돌아가신 어머니를 언급하는 작품들을 제작했다. 스토르는 그중 한 작품인 「내 말이 들리나요?」(1984)에 대해 머리가 의도한 바를 파악하지 못한 채 글을 썼다. "작품의 제목 「내 말이 들리나요?」는 전적으로 평범한 질문을 초조한 애원으로 확장한다. 이 작품에는 작은 유령 같은 머리가 등장하는데 여기에서 강렬한 노랑이 가미된 차가운 파랑으로 채색된 부풀어오른 팔처럼 생긴 한 쌍의 형태와 빨강과 강렬한 녹색으로 채색된 통통한 느낌표 형상 하나가 튀어나온다. 바로 에드바르 뭉크의 「절규」에 등장하는 일그러진 얼굴이다. 반면 파란색 괴물 같은 확장된 부분은 우리가 이제껏 보지 못한 형태를 보여준다. 더 정확히 말해 추상적이면서도 동시에 본능적인 이 형태를 우리는 이제껏 본 적이 없

다." 따라서 스토르는 작품이 구체적으로 가리키는 바는 알지 못했지만, 미술가의 의도와 개인적인 내용에 매우 가까이 다가간다.

마지막으로 머리 작품에 대한 해석과 관련하여 비평가들은 미술사 그리고 동료 미술가들과의 관계에 비추어볼 때 머리가 하지 않은 일에 대해서도 서술한다. 솔로몬은 머리의 작품이 말하지 않는 것을 해석한다. 즉 머리의 작품은 반어적이지 않고(직설적이다), (많은 포스트모던 미술처럼) 자체의 한계에 대해 이야기하지 않으며, 젠더 정치학에 대해서도 말하지 않는다. 휴스는 다음과 같이 말한다. "머리는 이념적인 의미에서 '여성주의 미술가'는 아니지만 그녀의 작품은 루이즈 부르주아나 리 크래스너의 작품처럼 여성이 경험하는 강렬한 감각을 환기한다. 서로 감싸안고 있는 형태들은 보호와 성적 안락함에 대한 느낌을 은은히 암시한다. 솔직히 느끼고 직접 표현한 이 양육 이미지의 토템은 프로이트 이론의 남근이라기보다는 멜라니 클라인 이론의 유방이라고 할 수 있다." 스토르는 이 점에 대해 휴스의 의견에 동의하면서도 다르게 표현한다. "사실 머리는 '여성 미술'을 실천하지도 공공연히 '여성주의 미술 작품'을 제작하지도 않지만 그녀의 작품이 표현하는 상황과 불러일으키는 감정에는 분명 여성의 관점이 반영되어 있다." 여기서 지적해야 할 점은 적절성이다. 머리의 회화가 많은 것들에 대해 이야기하지는 않지만, 당시의 사회적 맥락으로 보아 그녀의 작품이 어떻게 여성주의에 대해 이야기하는지, 혹은 이야기하지 않는지를 비평가들이 고려하는 것은 의미가 있다. 여성주의는 1980년대에 미술계를 비롯해 여러 분야에서 영향력을 발휘했다. 머리는 1980년대에 그림을 그렸고 가정 내 일상의 주제를 다루는 여성 미술가였다. 머리의 작품이 여성주의적인지 아

닌지는 비평가들과 독자들이 고려할 만한 적절하고 흥미로운 해석의 주제이다.

웨그먼의 작품에 대한 해석을 통해 모든 작품은 다른 작품의 영향을 받고 일부 작품은 다른 작품에 대해 이야기한다고 주장한 바 있다. 이 주장은 머리 작품의 해석에서도 실로 유효하다.

여기서 인용한 비평가들은 대체로 의견이 일치하지만 저마다 다른 측면을 강조한다. 예를 들어 존슨은 머리의 작품을 독해하는 데 성적인 해석 전략을 활용했다. 성적인 해석을 제시한 다음 작품에서 주목하고 지적한 내용을 바탕으로 분명한 증거를 제공하는 식이다. 존슨의 해석은 해석적 주장을 분명히 보여주는 예이다. 해석은 작품 안팎에서 이끌어낼 수 있는 증거를 바탕으로 이루어지는 주장이다.

이런 해석 전략을 사용하지 않는 비평가들도 있지만 그럼에도 존슨의 주장은 타당하다. 이와 같은 비평가들의 차이에서 또하나의 일반론을 도출하게 된다. 즉 동일한 작품에 대한 서로 다른 해석은 작품에 대한 이해의 지평을 더욱 넓힐 수 있다.

이후 논의에서는 웨그먼, 홀저, 머리의 작품에 대한 다양한 해석들 및 다른 사례들에서 도출한 해석의 원칙을 정리해본다.

해석의 원칙

미술작품에는 '내용'이 있어서 해석이 요구된다. 이는 이 장이 토대로 삼고 있는 가장 기본적인 원칙이다. 비평가들과 미학자들은 선뜻 받아

들이는 기본 원칙이지만, 때로 미술가들은 이에 반박한다. 이따금 미술학과 교수들, 그리고 '예술은 설명이 필요하지 않다' '예술에 대해서는 이야기할 수 없다'고 주장하는 미술 학도들이 미술가들보다 더욱 빈번하게 이의를 제기한다. 하지만 이 장에서 다룬 해석의 사례들은 모두 후자의 입장을 논박한다. 웨그먼의 작품처럼 이해하기 쉬워 보이는 미술작품조차 그저 보기만 해서는 쉽사리 생겨나지 않는 흥미로운 해석을 뒷받침할 수 있고 실제로 그렇다. 미술작품이 항상 무언가에 대한 표현이라는 점은 모든 책의 핵심 원칙이기도 하다. 넬슨 굿먼의 『미술의 언어』와 아서 단토의 『평범함의 변용』이 그런 예다.[42] 미술작품은 한 개인이 만들어낸 표현적인 오브제이고 나무, 바위 등과 달리 항상 무언가에 대한 표현이라고 이 원칙을 정리해볼 수 있다. 따라서 나무나 바위와 달리 미술작품은 해석을 요구한다. 미술비평가 토머스 매커빌리는 미술작품을 해석할 때 고려해야 할 주제들을 제시한다.

검은 새를 보는 열세 가지 방법

1. 재현적이라고 이해한 작품의 어떤 측면에서 유래하는 내용
2. 미술가가 제공한 언어 보충 자료에서 유래하는 내용
3. 작품의 장르나 매체에서 유래하는 내용
4. 작품이 만들어진 재료에서 유래하는 내용
5. 작품의 규모에서 유래하는 내용
6. 작품의 지속 기간에서 유래하는 내용
7. 작품의 맥락에서 유래하는 내용

8. 작품과 미술사의 관계에서 유래하는 내용

9. 시간의 흐름 속에서 점진적으로 결말이 드러남에 따라 작품에 생겨나는 내용

10. 구체적인 도상 전통에 속하게 됨으로써 유래하는 내용

11. 작품의 형식적 특성에서 직접 유래하는 내용

12. 앞에서 언급한 범주들의 수식어구로 보일 수 있는 태도(재치, 역설, 패러디 등)를 나타내는 표현에서 유래하는 내용

13. 생물학적 또는 생리학적 반응 혹은 그런 반응에 대한 인지에 뿌리박고 있는 내용.[43]

해석은 설득력 있는 주장이다. 이는 다음 두 가지로 나누어 표현하는 편이 더 나을지도 모르겠다. 해석은 주장이고 비평가들은 설득력을 갖추고자 애쓴다. 비평가들은 설득력을 갖추려 노력하기 때문에 그들의 해석은 하나의 결론으로 귀결되는, 전제가 있는 논리적인 주장으로 비약하는 경우가 매우 드물다. 해석적 주장을 분명히 보여준 예로 존슨이 머리의 회화에서 파악한 성적인 내용과 관련된 주장을 들 수 있다. 존슨은 「나의 맨해튼」이 성교를 언급하는 상징으로 가득한 회화 작품이라고 주장한다. 이에 대한 증거로 작품의 형상에 대한 설득력 있는 묘사를 제시한다. 그는 컵과 크게 부풀어 오른, 기묘하게 유연한 스푼에 주목하고 스푼이 팽창되었고 부자연스럽게 유동적이라고 말한다. 구불구불한 스푼의 손잡이는 캔버스 가장자리 주변을 둘러싸고 아래에서 컵 안으로 들어간다. 스푼의 자루는 일반적인 스푼처럼 넓게 펼쳐진 부분으로 끝나지 않고 내부에 구멍이 있는 손잡이로 변한다. 이 손잡이는 성형 캔버

스를 실제로 뚫은 구멍을 관통한다. 스푼이 컵 속의 액체를 튀기는 순간 거대한 방울들이 컵에서 튕겨나간다.

존슨의 해석이 논리적인 주장으로 표현되었다면 작품에 대한 묘사는 머리의 회화가 성교에 대해 말하고 있다는 결론으로 이끄는 전제가 되었을 것이다. 하지만 비평은 설득력이 있는 수사법이다. 다시 말해 비평가는 독자들이 자신이 보는 방식으로 작품을 보기를 바란다. 그리고 해석에 대해 설득력을 발휘하는 방법은 여럿 있다. 예를 들면 삼단논법처럼 전제와 결론을 갖춘 형식적인 논리적 주장을 펼칠 수 있다. 하지만 생동감 넘치는 글의 형식을 갖추고 세심하게 가다듬은 구절에 다채로운 어휘들을 활용하여 증거를 삽입함으로써 설득력을 발휘할 가능성이 훨씬 더 크다. 독자들이 비평가의 지각, 이해와 연결되어 궁극적으로 '그래요. 당신 말을 알아듣겠어요. 맞아요. 당신이 작품을 보는 방식에 동의해요'라고 생각하기를 바라기 때문이다. 머리의 회화에 대한 논의 중 잘 정리하고 요약한 단락은 설득적인 비평의 좋은 예가 된다. 비평가들은 해석에서 증거에 의지하는데 이는 작품의 관찰, 세계와 미술가에 대한 정보에서 유래한다. 하지만 비평가들은 자신의 해석을 논리적인 주장이 아니라 설득력 있는 문학적 에세이로 제시한다. 따라서 해석은 제시하는 증거와 사용하는 언어, 이 두 가지 측면에서 설득력이 있는지를 판단할 수 있는 주장으로 분석할 수 있고, 또 분석해야 한다.

어떤 해석은 다른 해석보다 더 뛰어나다. 이는 종종 들려오는 반대 의견인 '그건 그저 당신의 해석일 뿐이야'라는 반응에 대한 방어의 원칙이다. 이런 반대 의견은 어떤 해석도 다른 해석보다 뛰어나지 않으며 더 나아가 다른 해석보다 더 확실한 해석이란 없다는 의미를 내포한다. 하

지만 모든 해석이 동등하지는 않다. 어떤 해석은 보다 타당성 있게 주장되고 보다 확실하게 증거에 기반을 둔다. 따라서 다른 해석보다 좀더 타당하고 좀더 확실하며 좀더 받아들이기 쉽다. 또 어떤 해석은 전혀 훌륭하지 않을 수 있다. 지나치게 주관적이고 편협하며 작품의 내용을 충분히 설명하지 않고 작품과 무관하며 작품이 제작된 맥락도 알리지 않거나, 심지어 말이 안 되는 소리일 수도 있다.

작품에 대한 좋은 해석은 비평가에 대해서보다 작품에 대해 더 많이 이야기한다. 좋은 해석은 작품과 분명한 관계를 맺는다. 비평가들은 그들이 작품을 보는 방식에 분명히 영향을 미치는 내력과 지식, 믿음, 편견을 가지고 작품에 접근한다. 모든 해석은 비평가에 대한 정보를 드러낸다. 하지만 비평가는 자신의 해석이, 예술 오브제에서 누구나 지각하고 인식할 수 있는 바에 적용된다는 사실을 보여주어야 한다. 이 원칙을 통해 지나치게 주관적인 해석, 즉 작품보다는 비평가에 대해 더 많은 것을 말하는 해석을 방지할 수 있다.

이 장에서 인용한 해석 중 지나치게 주관적인 경우는 없다. 하지만 작품보다 해석자에 대해 더 많은 이야기를 하는 해석은 쉽게 떠올릴 수 있다. 경험이 많지 않은 관람자는 때로 작품에 대해 주관적인 정보를 제공한다. 예를 들어 개를 촬영한 웨그먼의 사진을 본 어린아이들은 집에 있는 반려동물, 그리고 반려동물에게 입힌 옷에 대해 이야기할 수 있다. 이런 언급은 어린아이들과 반려동물에 대한 정보는 제공하지만 만 레이와 페이 레이를 촬영한 웨그먼의 사진에 대한 정보는 주지 않는다. 아이들의 이야기는 사실이거나 통찰력이 있거나 어쩌면 흥미로운 이야기일 수도 있지만 웨그먼의 작품을 이해하는 데 유용한 정보가 되지는

못한다.

비평가의 해석과 작품을 연결 지을 수 없다면, 이는 지나치게 주관적인 해석이라고 볼 수 있다. 당연히 미술작품을 이해시키지 못할 테고 작품에 대한 해석으로 유익하지 않을 것이다. 따라서 좋은 해석이라고 볼 수 없다.

느낌은 해석으로 안내한다. 작품 해석에서 이유와 증거, 설득력을 갖춘 주관성보다는 객관성에 집중하느라 미술작품을 이해하는 데 느낌이 중요하다는 사실을 잊어버릴 수 있다. 미술작품에 감응하는 능력은 지적일 뿐 아니라 감정적이다. 이는 머리뿐 아니라 내장과 심장에서도 나온다. 생각과 느낌을 이분법적으로 구분해서는 안 된다. 생각과 느낌은 단단히 얽혀 있다.

비평가가 직감 또는 강력한 감정적 반응을 느꼈을 때 독자들이 자신의 느낌을 공유할 수 있도록 이를 언어로 분명히 표현하는 것이 중요하다. 또한 느낌과 작품의 요소가 어떤 관계가 있는지를 설명하는 것 역시 중요하다. 작품을 지시하지 않는 감정은 작품과 무관하거나 무관해 보일 수 있다. 본능적인 느낌과 작품이 환기하는 것의 관계는 중요하다. 느낌과 작품의 관련성이 드러나지 않으면 비평가는 작품과 전혀 무관한 주관적인 해석에 빠질 수 있는 위험에 처한다.

동일한 작품에 대해 서로 경쟁하는 모순된 해석들이 있을 수 있다. 이 원칙은 하나의 작품이 서로 다른 훌륭한 해석들을 낳을 수 있다는 사실을 인정한다. 여러 해석이 서로 경쟁할 뿐 아니라 부딪칠 때 독자들은 선택을 해야 할 것이다.

이 원칙은 또한 다수의 관찰자와 관점에서 다양한 해석이 생겨나

도록 독려한다. 이는 미술작품을 풍성하고 다채로운 반응을 허용하는 풍부한 표현의 보고로 소중히 여기는 것을 의미한다. 웨그먼, 홀저, 머리의 작품에 대한 해석들을 살펴보면 비평가는 다른 비평가가 간과하거나 언급하지 않은 점에 주목하고, 다른 비평가가 이전에 내놓은 해석에 힘을 실어주는 해석을 내놓았다. 이를 통해 감응하는 인간 정신에 대한 인식 역시 풍부해진다.

　　다양성을 인식함에도 불구하고 해석들이 상호 배타적이거나 충돌할 경우 한 개인이 작품에 대한 모든 해석을 수용하기란 논리적으로 불가능하다. 우리는 홀저의 작품에 대한 해석에서 이런 상황을 확인했다. 일부 비평가들은 홀저의 작품에서 해석할 것이 없다고 말하지만 또다른 비평가들은 많은 해석거리를 발견한다. 우리는 이 두 가지 입장을 동시에 취할 수 없다. 하지만 비평가의 신념을 이해한다면, 보다 일반적인 언어로 말해 비평가의 배경을 이해한다면, 상충하는 해석에 공감하고 이해할 수도 있을 것이다.

　　해석은 종종 세계관과 예술이론을 바탕으로 실행된다. 우리는 모두 존재와 예술에 대한 가정, 어느 정도 유기적으로 연결된 가정을 가지고 살아가며 세상만사를 해석한다. 어떤 비평가들은 철학이나 심리학을 바탕으로 다른 비평가들보다 훨씬 정교하게 표현한 일관된 세계관과 미학이론을 가지고 있다. 그들은 정신분석학 이론을 기초로 비평을 하거나, 모든 작품에 대해 네오마르크스주의적 비평을 적용한다. 이 장에서는 웨그먼 작품에 대한 정신분석학적 해석과 홀저 작품에 대한 기호학적 해석, 머리의 회화에 대한 성적 해석의 사례를 소개했다. 때로 비평가들이 자신의 기본 가정을 뚜렷하게 드러내기도 하지만 암시하는 경우

가 더 많다. 비평가든 독자든 일단 비평가의 세계관을 식별하면 선택을
해야 한다. 우리는 세계관과, 이로부터 영향을 받은 해석을 받아들이거
나 세계관과 해석을 모두 거부할 수 있다. 또는 세계관은 받아들이지만
이것이 작품에 적용된 방식은 동의하지 않거나, 일반적인 세계관은 거
부하지만 이것이 낳은 특정한 해석은 받아들일 수도 있다.

해석은 절대적으로 옳다기보다 정도의 차이는 있지만 합리적이고
설득력 있으며 계몽적이고 유용한 정보를 제공한다. 이 원칙은 작품에
대한 단일하고 정확한 해석은 존재하지 않으며 좋은 해석은 '옳다'기보
다는 설득력과 독창성, 통찰력 등을 갖추었음을 말해준다.

해석은 일관성과 조화, 포괄성에 따라 평가할 수 있다. 좋은 해석
은 일관성 있는 서술이어야 하고 작품과 조화를 이루어야 한다. 일관성
은 자율적이고 내적인 기준이다. 우리는 작품을 보지 않고도 해석이 일
관되는지, 다시 말해 주장이 타당한지 여부를 판단할 수 있다. 조화는
외적인 기준으로 해석이 작품과 부합하는지 여부를 따지는 것이다. 하
지만 일관성 있는 해석이 해석의 대상인 작품과 충분히 부합하지 않을
수도 있다. 예를 들어, 개를 주제로 한 웨그먼의 유머러스한 비디오 작
업 및 폴라로이드 사진과 관련해서 로빈스는 개들이 화가 나 있다고 해
석하며 웨그먼이 유머를 사용해 전복적인 의도를 담은 진짜 목적을 가
린다고 주장한다. 이 해석은 일관되지만 과연 사진과 부합하는가? 독자
인 당신은 웨그먼이 사회를 뒤엎고 싶어하는 성난 급진주의자라고 확신
하는가? 이 원칙은 작품에 실제로 존재하는 것에 대한 충실한 해석을 요
구함으로써 자유로운 추측으로 흐르는 해석을 방지한다.

포괄성에 대한 요구는 특정 작품의 모든 요소에 주의를 기울여야

한다는 것을 의미한다, 또는 작품에 담긴 모든 내용을 설명해야 한다는 것이다. 작품의 어떤 측면에 대한 언급을 누락하면 이런 해석은 의심스럽다. 어떤 해석이 해당 측면을 설명할 수 있다면 그렇지 못했을 때보다 결함을 덜게 된다. 이 장을 비롯해 이 책 여기저기에 등장하는 비평가들은 대개 어느 미술가의 특정 작품이 아닌 여러 작품을 논한다. 일례로 웨그먼의 작품을 해석할 때 비평가들은 웨그먼이 나중에 제작한 폴라로이드 사진뿐 아니라 초기 비디오 작업도 다룬다. 두 가지 작품을 통해 미술가의 작업에서 일어난 변화를 설명하려 한다. 해당 미술가의 다른 작품은 알지 못한 채 특정한 작품에 대해 자신감 넘치는 해석을 펼치는 것은 위험하다.

미술가가 의도한 바가 반드시 미술작품의 전부라 할 수는 없다. 사진작가이자 교육자인 마이너 화이트는 일찍이 사진작가는 자신이 아는 것보다 더 나은 사진을 찍는다고 말했다. 사진작가가 자신의 작품을 두고 하는 말에 지나치게 주의를 기울이는 것에 주의해야 한다는 뜻이다. 화이트는 다양한 사진 워크숍을 진행해본 결과 사진작가의 작품이 작가 본인이 생각하는 것과 크게 다른 경우가 비일비재하며 사진작가들이 아는 것보다 작품이 훨씬 뛰어나다고 생각했다. 따라서 그는 본인 작품에 대한 미술가의 해석의 중요도를 낮게 보았다.

우리 모두 작품의 의미를 미술가의 의도에 한정해서는 안 된다는 점에 동의할 것이다. 작품의 의미는 미술가가 알고 있는 것보다 훨씬 더 폭넓을 수 있다. 머리의 일부 회화 작품을 논한 비평가들은 미술가가 죽어가는 어머니를 언급했다는 사실을 알지 못했지만 작품에서 적절한 의미를 충분히 끌어낼 수 있었다. 그들은 머리의 작품이 죽음과 상실을 말

한다는 보다 일반화된 정확한 해석을 보여주었다. 작품들이 미술가의 구체적인 언급에 구속받지 않아야 한다는 것은 타당한 지적이다.

에이드리언 파이퍼는 자신의 작품이 보는 사람에게 미치는 영향을 통제할 수 없다는 데 동의한다. "일단 작품이 작업실을 떠나면 관객에게 미치는 영향을 내가 통제할 수 없다는 사실을 충분히 인정하고 이 원칙에 따라 살고 있다…… 나는 사람들이 작품을 어떻게 이해하리라고 예측할 수는 있지만 내가 다른 사람의 입장이 될 수는 없다. 내가 그들의 개인사를 작품 감상의 환경에 포함하기는 불가능하다."[44]

어떤 미술가들은 특정하고 명확한 개념을 표현하려는 구체적인 의도 없이 작품을 제작한다. 또 이런 작업 방식을 매우 편안해하는 미술가들도 있다. 한 예로 로덴버그는 다음과 같이 말한다. "결과물을 통해 내가 아는 것과 모르는 것, 내가 알고 있다는 사실을 몰랐던 것, 내가 배우고 싶은 것을 발견하게 된다. 이런 것은 그림으로 그릴 수 없는 것에 가까운데, 바로 이런 이유로 나는 그림 그리는 일을 좋아한다. 이 관계는 당나귀와 당근의 관계와 똑같지는 않지만 매우 유사하다."[45]

자신의 작품에 대한 미술가의 해석은 (만약 미술가가 단 한 가지로 해석하고 이를 언급한다면) 많은 해석 중 하나일 뿐이다. 작품을 제작한 사람이라고 해서 미술가의 해석이 반드시 더 정확하다거나 더 만족스럽다고 할 수는 없다. 자신의 작품을 매우 분명하게 설명하고 통찰력 있게 말하고 글을 쓰는 미술가들도 있지만 그렇지 않은 사람들도 있다. 자기 작품의 의미를 논하지 않기로 결심하고, 자신의 관점에 의해 작품 감상이 제약받는 상황을 바라지 않는 미술가들도 여전히 있다.

이 중요한 원칙은 해석의 책임을 미술가가 아닌 정확히 보는 사람

의 어깨에 지운다.

비평가는 미술가의 대변인이 되어서는 안 된다. 작품을 두고 미술가가 한 이야기를 옮겨 적는 데 머물러서는 안 된다는 뜻이다. 비평가는 비평을 해야 한다.

해석은 가장 취약한 측면보다는 최상의 측면에서 작품을 보여주어야 한다. 이 원칙은 공정함과 관대함, 지적 엄격성에 대한 존중에 입각한다. 미술가의 작품을 묵살하는 것은 이 원칙에 위배된다.

해석은 미술가가 아닌 작품을 겨냥한다. 미술작품을 화제로 삼은 일상 대화에서는 작품보다 미술가를 해석하고 평가하는 경우가 많다. 하지만 비평에서 해석(그리고 평가)의 대상은 제작한 사람이 아닌 오브제여야 한다. 이 원칙은 전기적 정보를 배척하지는 않는다. 반복해서 말하지만 이 책에서 인용한 비평가들은 미술가의 생애를 언급했다. 하지만 전기적 정보는 궁극적으로 작품에 대한 통찰을 제공하는 데 봉사한다. 머리가 화장을 하지 않고 머리카락이 백발이 되어가고 있다는 사실이 미술가에 대해 알고 싶어 하는 독자들의 흥미를 불러일으킬 수는 있겠지만, 머리가 받은 교육에 대한 사실 정보가 작품을 이해하는 일과 한층 관계가 깊다.

전기적 정보는 미술작품이 사회 환경과 동떨어져 제작되지 않는다는 사실을 환기한다. 예를 들어 홀저 작품을 다룬 비평가들은 홀저가 미국 중서부 지역에서 성장한 사실과 이것이 그녀의 작품에 어떻게 반영되는지를 논했다. 비평가 커티아 제임스가 『아트뉴스』에 쓴 글 중 일부는 전기적 정보가 어떻게 해석적 정보가 될 수 있는지를 훌륭하게 보여준다. 제임스는 베벌리 뷰캐넌의 조각적 설치작품에 대해 다음과 같이

말한다. "뷰캐넌의 「남쪽 오두막 — 안과 밖」은 삼나무, 소나무, 가지, 마분지를 이어 만든 실물 크기의 오두막이다. 뷰캐넌은 조지아주 애덴스 출신으로 어린 시절 흑인 농부들의 삶을 기록하는 농학 교수 아버지와 함께 여행을 다녔다. 그녀는 이 작품과 같은 오두막을 여럿 보았고 오두막의 거주자들이 어떻게 자신만의 특색 또는 흔적을 집에 남기는지를 간파했다. 그러한 특색, 흔적은 공동체 안에서 개인을 식별하게 해주었다. 개인의 흔적을 포착하는 뷰캐넌의 애정 어린 능력을 통해 작품 「남쪽 오두막」은 소박한 고결함의 이미지를 얻게 된다."[46]

하지만 이른바 전기적 결정론과 관련해서 주의해야 할 점이 있다. 미술가들을 그들의 과거에 국한해서는 안 되며, 누군가가 특정한 인종, 젠더, 역사적 배경을 가졌다는 이유로 그(녀)의 작품이 이러저러한 것을 주제로 삼는다고 주장해서도 안 된다.

모든 작품은 어느 정도 그것이 등장한 세계에 대해서 말한다. 쿠스핏은 정신분석 연구와 그것이 자신의 비평에 미친 영향을 논의하면서 이 원칙을 강조했다. "나는 미술가가 삶과 무관한 존재가 아니라고 생각하기 시작했다. 작품을 삶에 대한 반영, 묵상, 언급으로 보지 않을 도리가 없다. 나는 미술가의 삶을 포함해 과정에 흥미를 갖게 되었다. 나는 미술작품이 우리 모두와 관련된 삶과 실존의 문제를 어떻게 반영했는지, 또 미술가의 삶을 어떻게 반영했는지에 관심을 기울였다."[47] 또 다른 비평가 패멀라 해먼드는 특히 타 문화권 출신 미술가의 작품을 해석할 때 이 원칙이 중요하다는 사실을 환기한다. 해먼드는 미국에 소개된 10명의 일본 미술가들의 조각작품에 대해 쓴 글에서 일본의 전통 미술이 '조각' 개념 자체를 인정하지 않는다는 사실을 알려준다. 거대한 목

재로 된 주이치 후지이의 작품을 해석하면서 해먼드는 일본의 전통이 물질은 인간과 동등한 생명력을 갖고 있다고 가르치며 "자연은 인간을 따른다는 유대-기독교의 이원론적 관점은 인간과 자연, 삶과 죽음, 선과 악의 조화로운 공존에 뿌리내리고 있는 동양 문화의 신념과 반대된 다"[48]는 사실을 알려준다. 일본 전통 미학에 대한 비평가의 지식은 우리가 그녀의 해석과 작품을 이해하는 데 영향을 미친다.

　모든 미술작품은 어느 정도 다른 미술작품에 대해 말한다. 이 장에서 예로 든 비평가들은 웨그먼, 홀저, 머리에게 영향을 미친 미술가들을 반복해서 언급했다. 그들은 또한 이 미술가들의 작품이 어떤 미술가의 작품에 대한 논평일 수 있는지를 다루었다. 미술은 진공 상태에서 생겨나지 않는다. 미술가들은 다른 미술가들의 작품에 대해 알고 있고 또 많은 경우 특정 미술가들의 작품을 특별히 의식하기도 한다. 경험 없는 미술가 또는 미술대학이나 미술학교에서 교육을 받은 경험이 없는 미술가들조차 그들이 속한 사회의 시각적 재현을 의식하고 그로부터 영향을 받는다. 이 원칙은 모든 미술작품이 적어도 어느 정도는 다른 미술작품에서 어떤 영향을 받았는가 하는 측면에서 해석될 수 있고 더 나아가 어떤 작품이 다른 미술작품에 대해 분명하게 이야기하는 경우가 많다는 점을 주장한다.

　예를 들어 일부 비평가들은 웨그먼의 작품을 다른 진지한 미술에 대응하는 우스운 작품이라고 해석해왔다. 홀저의 작품은 대부분의 미술과는 다른 성향을 띤다고 규정되어왔다. 홀저의 작품이 예술 세계보다는 정치적인 세계와 더 깊은 관계가 있기 때문이다. 머리의 작품은 미술사뿐 아니라 일상생활에서 부딪히는 난관에 대한 그림으로 해석되었다.

미술작품은 삶이나 예술에 대한, 혹은 이 두 가지 모두에 대한 이야기일 수 있다. 어느 작품을 해석하든 중요한 지침 한 가지는 해당 작품이 다른 작품과 어떤 관계를 맺고 있으며 다른 작품에 대해 직접적 또는 간접적으로 어떻게 논평하는지를 살피는 것이다.

단 하나의 해석으로는 작품의 의미를 철저히 규명할 수 없다. 이 장은 이 원칙을 보여주는 무수한 사례들을 제시했다. 다시 말해 동일한 작품에 대해 다양한 해석이 존재한다. 각각의 해석은 작품 이해에 대한 섬세한 차이를 보여주거나 대담한 대안적 시각을 제공한다. 이 원칙에 따르면 포괄적이면서도 철저한 단 하나의 해석이 비평가의 목적이 될 수는 없다.

작품의 의미는 작품이 보는 사람에게 주는 의미와 다를 수 있다. 보는 사람과 작품이 맺는 관계로 인해 어느 작품이 특정 관람자에게 개인적으로 더 큰 중요성을 띨 수 있다. 작품에서 어느 개인의 삶에 대한 사적인 중요성이나 의미를 발견하는 것은 작품을 깊이 사유하는 행위가 선사하는 여러 이점 중 하나다. 하지만 이 원칙은 개인의 해석을 일반화하지 않아야 한다고 경고한다.

해석은 궁극적으로 공동 노력의 결과이며 공동체는 궁극적으로 스스로 수정하는 역할을 수행한다. 이 원칙은 비평가들과 미술사가들, 진지한 해석자들이 불충분한 해석을 수정하고 더 나은 해석을 제시하리라고 믿는 미술계와 학문에 대한 낙관적인 태도를 반영한다. 이런 수정은 단기 혹은 장기적으로 실행된다. 동시대 미술을 소개하는 전시 도록에 실린 에세이는 그 시점에서 해당 미술가의 작품에 대한 학구적인 비평가들의 최고의 견해를 담은 모음집이라고 볼 수 있다. 작고한 미술가의

화업을 훑는 회고전 전시 도록은 그 시점에서 미술가의 작품에 대한 최고의 견해를 정리한 모음집이다. 이와 같은 역사적인 해석은 더욱 타당한 해석을 제공할 것이며 유익함이 부족한 해석을 물리칠 것이다.

짧게 보면 해석이 근시안적 행위로 보일 수 있다. 하지만 이 원칙에 따르면 이런 편협한 해석은 확장되고 수정될 것이다. 여성이 제작한 역사적인 작품에 대한 여성주의의 수정주의적 설명은 매우 적절한 사례가 된다. 수세기에 이르는 동안 학자들은 여성 미술가들의 작품을 무시해왔다. 이제야 여성주의 미술사가들이 시작한 연구를 통해서 역사 기록이 복원되고 있다. 이것은 아무리 늦었다 해도 자신의 실수를 바로잡는 학계의 모습을 보여주는 좋은 예다. 5장에서 프리다 칼로의 사례를 통해 이 개념을 상세히 살펴볼 것이다. 칼로의 작품은 그녀가 살아서 활동하던 때보다 오늘날 한층 더 진지한 연구 대상이 되고 있다.

좋은 해석은 자신의 눈으로 직접 보고 혼자 힘으로 나아갈 수 있도록 안내한다.[49] 이 원칙은 미술작품의 의미를 캐내도록 동기를 부여하는 것으로 앞서 제시한 원칙의 뒤를 잇는다. 또 해석의 목적이 될 수도 있다. 해석은 독단적인 선언으로 토론을 중단시키기보다 독자들이 대화에 참여할 수 있도록 친절해야 한다.

CRITICIZING

ART

HUMILITY

ARROGANCE

CHAPTER 5

미술작품
평가하기

THE DIVERSITY OF CRITICS

LOVE
AND
HATE

THEORY

MODERNITY

DESCRIBING

작품 평가를 위한 다음 원칙들은
이 장에서 다룬 내용 중 일반론적인 요점에 해당한다.
이 원칙들은 수정이 가능하며 결코 독단적이지 않다.
또한 미술작품을 충분히 이해하고 책임감 있는 평가를 내리는 데
길잡이가 될 수 있을 것이다.

다음은 두 사람의 필자가 서로 다르지만 매우 유사한 미술작품에 대해 쓴 두 개의 문장이다. 젠스 아스토프는 "월턴 포드의 작품은 뛰어난 기량이 돋보이고 시각적으로 눈부시다"[1]고 말한다. 로버타 스미스는 "크리스틴 베이커의 회화작품은 거칠고 현란한 새로움으로 시선을 끈다"고 말한다. 두 사람 모두 긍정적인 평가를 내린 것처럼 보이지만 사실은 그렇지 않다. 이 글들을 조금 더 읽어보면 아스토프의 진술은 『100명의 동시대 미술가들』의 맥락 안에서 내린 긍정적인 평가라는 점이 드러난다. 이 책은 이렇게 선정된 미술가들이 현재 활동하고 있는 최고의 미술가 100명이라는 사실을 암시한다. 스미스는 베이커의 작품이 "현란한 새로움으로 시선을 끈다"고 주장하지만 다음 문장에 '그러나'라는 단어를 삽입함으로써 부정적으로 평가한다는 사실이 드러난다. "그러나 넘쳐나는 생각과 기술, 미술사적 여담에도 불구하고 눈은 적응하고 결국 지루함을 느낀다."[2] 셀달은 '유쾌한' 세번째 미술가에 대해 논평한다. 훨씬 길게 발췌한 다음 인용문을 통해 비평가가 가브리엘 오로스코 작품의 긍

정적 가치를 확신하고 있음을 알 수 있다.

멕시코의 조각가이자 개념주의 미술가인 이 마흔일곱 살의 미술가는 전 세계적으로 비엔날레가 순회하는 시대, 다시 말해 연극적 활기와 정치적 미덕을 둘러싼 혼란스러운 요구가 재능 있는 무수한 유망 미술가들을 망가뜨린 상황에서 등장한 단연 최고의 미술가다. 뉴욕 현대미술관에서 열린 전시는 오로스코가 사실상—미술사를 번창하는 사업으로 회춘시키는 부수적 효과를 발휘하며—매우 철저한 검토에도 여전히 유효한 그의 동류와 시대에 속한 미술가라는 점과 유쾌함을 통해 그런 노력을 정당화한다는 점을 확인시켜준다.[3]

세 편의 인용문은 모두 평가의 사례들이다. 문맥이 충분히 드러나지 않은 이러한 평가는 모두 (여기에 인용되지 않은) 비평가가 펼치는 상세한 주장의 도움을 받지 않은, 주로 묘사적인 관찰과 그것의 중요성을 주장하는 글로 이루어져 있다. 독자들은 분명한 평가를 원하지만 이에 대한 이유도 알고 싶어 한다. 크럼의 작품 「삽화를 곁들인 창세기」에 대한, 조금 더 긴 인용문에서 지트 히어는 명확한 이유와 함께 긍정적인 평가를 분명히 제시한다.

창세기는 풍부한 주제를 담고 있지만 무엇보다 몸에 대해 이야기한다. 창세기에서는 남성과 여성이 끊임없이 맞붙고 종이 자신의 손을 주인의 넓적다리 아래에 넣어 맹세하며 천사조차 성폭력의 위협을 받는다. 크럼은 오랜 기간 몸을 다루어온 탁월한 만화가로 손꼽힌다. 그가 묘사한 여성들

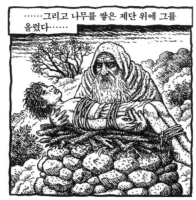

> ……그리고 나무를 쌓은 제단 위에 그를 올렸다……

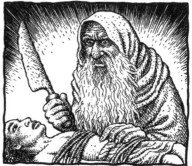

> 그리고 아브라함은 손을 뻗어 칼을 잡고 아들을 죽이려고 했다.

R. 크럼, 『삽화를 곁들인 창세기』(뉴욕: 노턴, 2009). 『창세기 — 주역_{註譯}』(로버트 알터 옮김)에서 발췌.
Copyright © 1996 by Robert Alter. Used by permission of W.W. Norton & Company, Inc.

은 큰 체격으로 유명한데 엉덩이가 풍만하고 유두(이 책에서 그가 사용한 모티프이기도 하다)가 튀어나와 있다. 이보다 더 중요한 점은, 그가 그린 몸이 떨고 있든 가만히 서 있든 춤을 추든 혹은 아래로 늘어져 있든 하나같이 이에 필적할 만한 그림을 떠올리기 힘들 정도로 본능적인 충격 효과를 발휘한다는 사실이다. 이런 이유로 크럼은 창세기 삽화 그리기에 누구보다 완벽한 만화가이다. 그의 훌륭한 경력에 걸맞은 최고의 업적이라고 할 수 있다.[4]

히어의 관점에 따르면 크럼은 이 인용문에서 언급했듯이, 창세기가 격전을 벌이는 몸에 대한 책이고 크럼이 몸을 다루는 탁월한 만화가인 까닭에 "완벽한 만화가"이다. 그의 삽화는 "본능적인 충격 효과"를 발

휘한다. 이보다 앞서 쓴 한 평론에서 히어는 자신이 내린 평가에 대해 더 많은 이유를 제시한다. "창세기의 등장인물들은 내면의 삶을 갖고 있지 않다. 우리는 그들의 말과 행동을 보지만 그들의 동기에 대해서는 거의 알 수가 없다." 신이 말할 때 "그의 명령이 어떻게 받아들여졌을지, 그저 추측만 할 수 있을 뿐이다". 히어는 크럼이 "표정을 클로즈업"함으로써 중요한 "해석 행위"를 실천한다고 생각한다. 성경의 글은 등장인물의 반응을 알려주지 않지만 크럼은 그들에게 열정과 연민을 불어넣는다.

히어는 또한 평가를 위한 기준 또는 일반적인 기준을 평가에 포함한다. 근친상간, 동성 강간, 유혹, 살인, 사람과 동물 학살 같은 충격적인 사건을 제외하고 성경을 다룬 다른 만화책과 달리 크럼은 창세기 문헌 전체에 충실하다. 히어가 내세운 기준 중 하나는 정확성이다. 그리고 또 하나의 기준은 미술가가 불러일으키는 '고양된 감정'이다.

이 장에서는 미술작품의 평가와 관련된 비평 활동을 살핀다. 미술작품의 해석을 다룬 4장과 유사하게 전개되는데, 이 두 가지 비평 활동이 결과물은 다르지만 상당히 유사하기 때문이다. 해석과 평가는 모두 결정을 내리는 행위로, 결정에 대한 이유와 증거를 제시하고 결론을 내리기 위한 주장을 펼친다. 비평가들은 해석할 때 무엇에 대한 작품인지를 밝히려 한다. 또 작품을 평가할 때는 작품이 얼마나 좋은지 혹은 좋지 않은지, 이유와 기준은 무엇인지를 밝히려 한다. 작품에 대한 평가는 해석과 마찬가지로 옳고 그름의 문제라기보다는 설득력이 있느냐 없느냐의 문제이다.

이 장에서는 비평가들이 프리다 칼로, 마틴 퍼이어, 로메어 비어든의 작품을 어떻게 평가했는지를 살펴본다. 선택할 수 있는 여러 미술

가들과 비평가들이 있었지만 다소 자의적으로 이 세 사람의 미술가들을 선정했다. 이들이 흥미로운 작품을 제작하고 연령과 인종, 민족, 젠더에서 다양성을 대표하기 때문이다. 모두 유색인종으로, 두 사람은 아프리카계 미국인 남성이고 한 사람은 멕시코인 여성이다. 퍼이어는 젊고, 칼로는 오래전에 고인이 되었으나 새롭게 관심을 끌고 있으며, 비어든은 최근에 작고하여 회고전에서 그의 화업이 소개된 바 있다. 이들 중 두 사람은 평면 작업을, 한 사람은 입체 작업을 보여준다. 앞의 장들과 동일하게, 서로 견해가 다른 비평가들의 평가를 살펴본 다음 평가의 기준과 이와 관련한 문제들을 논의할 것이다.

프리다 칼로의 회화작품 평가하기

피터 플래건스

플래건스는 『뉴스위크』에 실린 「우리 마음 속 프리다」에서 미술가 프리다 칼로가 어떤 사람이고 어떤 업적을 성취했으며 오늘날 어떻게 인정받고 있는지를 개관한다.[5] 플래건스 글의 전형적인 특징이 여기 나타나는데, 흥미로우면서도 회의적이며 때로는 풍자적인 면모를, 또 때로는 인습파타적인 면모를 드러낸다. 이 글은 플래건스의 평론을 분석하고 헤이든 헤레라가 칼로에 대해 쓴 글과 비교함으로써 논의를 시작하고자 한다. 헤레라는 칼로의 전기와 몇 편의 글을 썼으며 칼로의 전시를 기획한 바 있다. 칼로에 대한 확고한 애정을 보여주는 헤레라는 플래건스와 선명한 대조를 이룬다. 이어서 다른 비평가들의 견해를 살펴본 뒤 마

지막으로 칼로의 작품에 대한 비평가들의 평가에 대한 결론을 도출하려
한다.

플래건스가 쓴 비평의 부제는 "고인이 된 이 멕시코 화가는 경매
회사 크리스티의 판매 기록과 꾸준히 사랑받는 전기를 통해 위대한 작
가의 반열에 올랐다. 마돈나가 출연하는 영화가 필요할까?"였다. 두 장
분량의 이 비평문은 여덟 개 단락으로 이루어져 있으며 칼로와 디에고
리베라의 흑백사진이 함께 실렸는데 사진에는 "리베라와 칼로 1939년,
고통과 다른 애인 사이의 정적"이라는 설명이 붙었다. 또한 칼로의 작품
「숲속의 나부 두 명」와 「자화상」의 컬러 도판이 포함되었다. 「숲속의 나
부 두 명」은 풍경을 배경으로 벌거벗은 두 여성을 묘사하는데, 한 여성
이 다른 여성을 무릎에 받치고 머리카락을 쓰다듬고 있다. 「자화상」에는
"165만 달러의 자화상"이라는 문구가 붙어 있다. 주간지를 훑어보다가
이 비평이 실린 지면을 살피는 사람은 기사 소개 문구에서 이미 많은 정
보를 얻게 된다. 칼로가 중요한 인물이고 고인이며 멕시코인이라는 사실
과 함께 그녀의 미술작품이 기록적인 액수로 판매되고 있으며 최근에 출
간된 전기가 매우 높은 인기를 누리고 마돈나가 영화에서 칼로 역을 맡
고 싶어 하며 칼로와 리베라가 문제 많은 연인 사이였다는 사실 말이다.

플래건스는 글의 첫 단락에서 칼로 회화의 부인할 수 없는 경제
적 가치를 밝힌다. 그는 칼로 회화작품이 경매에서 세운 기록적인 판매
가가 특히 미술시장의 불경기 속에서 이룬 성과여서 인상적이라고 말한
다. 게다가 라틴아메리카 미술가의 회화작품이 판매가 165만 달러라는
기록을 세운 것이다. 「자화상」은 멕시코에서 전시될 것이다. 멕시코에서
그녀의 작품이 '국가 유산'으로 지정되어 영원히 멕시코를 떠날 수 없게

되었기 때문이다.

플래건스는 둘째 단락에서 칼로의 인기를 상세히 서술한다. 칼로의 삶을 다룬 PBS의 텔레비전 다큐멘터리와 멕시코의 장편 극영화가 제작되었으며 로버트 드니로와 마돈나가 출연하는 할리우드 영화가 제작될 가능성이 있다고 전한다. (2002년 줄리 테이머가 감독을 맡고 셀마 헤이엑이 주연을 맡은 영화 「프리다」가 발표되었다.) 마돈나는 칼로에 대해 더 많은 사실을 알아내기 위해 고등학교 시절 남자 친구를 찾아가기도 했다. 플래건스는 마돈나가 칼로를 두고 "나의 집착의 대상이자 나의 영감"이라고 한 말을 인용한다. 그는 헤레라가 1983년에 발표한 칼로의 전기가 약 10만 부 판매되었다는 사실을 지적하면서 이를 "오늘날 지배적인 자매애 연대의 선택"이라고 비꼰다. 이 단락에서 칼로에 대한 관심을 "엘비스Elvis 현상의 고급 버전"이라고 말하며 다시 한번 비아냥댄다.

셋째 단락은 생각과 정보가 뒤섞여 있다. 플래건스는 주제문에서 훌륭한 예술작품이 종종 높은 지위나 투자 같은 좋지 않은 이유로 구입되며, 또 때로는 나쁜 작품이 보이는 그대로 즐기려는 좋은 의도로 구입된다고 말한다. 이 관찰에 뒤이어 칼로의 작품에 대한 암시나 결론을 제시하지는 않지만 그녀의 '대하소설' 같은 인생으로 인해 작품에 대한 평가가 특별히 어렵다고 주장한다. 그는 칼로의 인생 이야기가 "동시대 미술계에서 거의 모든 감정을 적절히 자극"하며 그녀가 "자기 고백적인 자화상을 전문으로 삼은 순진한 척하는 초현실주의자"였다고 말한다. 칼로의 아버지는 독일계 유대인이고 어머니는 멕시코인이며 그녀는 성인 시절 유명한 벽화가인 리베라의 영향을 받으며 생활했다. 플래건스는 리베라가 '거구'(136킬로그램)였고 정서적으로 칼로를 학대했으며 심지

어 칼로의 여동생을 농락했다고 말한다. 그는 칼로가 양성애자였고 리베라의 애인 몇 사람 및 레온 트로츠키와 불륜을 벌여 '복수'했다고 말한다.

넷째 단락에는 "짧은 경력"이라는 부제가 붙었다. 여기서 플래건스는 칼로가 10대 때 겪은 "무시무시한 사고"를 자세히 다룬다. 칼로가 타고 있던 버스와 전차가 충돌하는 바람에 난간이 그녀의 복부로 들어가 질을 관통했다고 말한다. 이 사고로 칼로는 반+불구가 되었고 여러 번 수술을 받았으며 수차례 유산하는 등 고통이 끊이지 않았다. 이로 인해 약물을 복용하고 술을 마셨는데, 플래건스에 따르면 알코올 중독자였을 것이다. 그녀는 정치의식이 깨어 있어서 자신의 생일을 1910년 멕시코 혁명이 시작된 날과 동일한 날짜로 바꾸었고 자신의 관을 망치와 낫이 그려진 깃발로 덮어달라 했다. 플래건스는 다음과 같이 말한다. "아마도 리베라의 제자-연인"이었을 오키프, 루이즈 네벨슨과 달리 칼로는 생전에는 화려한 화집에 이름을 올리는 성공을 거두지 못했다. 하지만 현재 "그녀는 파크 애비뉴에 등장한 순교자와 유사한 존재가 되었다".

다섯째 단락 중간 즈음에서 플래건스는 비평을 구성하는 중요한 주제가 되는 질문으로 돌아간다. 그는 "그런데 작품이 그만큼 훌륭한가?"를 묻는다. 아주 열광적이지는 않은 평가를 내리기 전 자신을 방어하려는 듯이 처음으로 칼로를 '천재'로 또는 그녀의 그림을 '걸작'으로 부르기를 거부한 미술계의 "83세 여성주의자"의 언급을 인용한다. 플래건스는 "대체로 칼로의 작품이 리베라의 작품보다 낫다"고 말하지만 높은 평가를 받는 리베라의 벽화가 아닌 캔버스에 그린 회화를 언급한다. 플래건스가 볼 때 "칼로가 그린 최고의 작품들은 진정한 시각적 창안과 기량이 불가분하게 결합된 강력한 정신성을 발한다". 하지만 이어서 '그

러나' 칼로에 대한 관람자의 '열병'은 대부분 작품에 담긴 이야기에서 비롯된다고 말한다. 다시 말해 "강렬한 정신성"이나 "진정한 시각적 창안과 기량"에서 비롯된 것이 아니라는 것이다. 칼로의 최고의 작품은 "세상과 리베라가 그녀에게 가한 끔찍한 일들을 모두 그림으로 그리도록 이끈 심리학자가 배후에 있었을 거라고 짐작하게 만드는 충격적인 공감효과를 갖고 있다". 그는 칼로를 "반 고흐에 비견되는 여성주의자"라고 지칭하는데, 반 고흐의 비극적인 삶이 그의 작품이 "지나치게 과대평가"되는 원인이었다고 말하기 전까지는 대단한 찬사처럼 들린다.

이어지는 단락에서 플래건스는 그가 '프리다 열병'이라고 부르는 현상의 이유를 설명한다. 오늘날 미술계는 작품보다 미술가에게 더 많은 관심을 기울이는데 칼로는 멕시코 전통 의상을 입은, 극적인 삶을 살아간 여성이었다. 오늘날은 수정주의 역사의 시대로 플래건스가 인용한 남성 미술사가에 따르면 "손에 붓을 잡은 적 있는 거의 모든 여성이 체계적인 연구의 대상이 되고 있다". 그리고 동시대 여성들이 제작한 많은 작품이 "칼로 작품만큼이나 논란을 일으키는 자서전으로 인해 숱한 화제를 불러일으킨다". 그는 또한 헤레라가 쓴 칼로의 전기와 이 전기작가의 주장을 인용하며, 유럽의 초현실주의자들과 달리 칼로는 삶에서 벗어나기 위해 초현실주의에 참여한 것이 아니라 자신의 예술을 통해 현실을 받아들이려 했다고 말한다. 플래건스는 칼로가 "문화적으로 정당한" 일을 했다고 비꼰다.

마지막 두 단락에는 "지나치게 열정적인"이라는 부제가 붙었다. 그중 한 단락에서 플래건스는 칼로의 정치적인 행동주의를 질책한다. 칼로는 스탈린의 초상화를 그렸고 일기에서 소련과의 연대를 표현했으며

그녀와 남편은 모두 공산당원으로 트로츠키 암살을 모의하고 트로츠키를 멕시코로 초대했다(헤레라는 이 마지막 주장을 부인한다). 플래건스는 또한 칼로의 '팬들'이 이와 같은 사실들을 간과한 것을 비난한다. "이보세요, 우리는 지금 여성 영웅을 숭배하는 현상을 이야기하고 있는 겁니다." 그는 칼로에 대한 최근의 관심을 '워홀 마니아'와 비교하여 조롱한 여성 큐레이터의 말을 인용한다.

마지막으로 플래건스는 별다른 설명 없이 본질적으로 내면을 향하고 있는 멕시코 미술가의 작품을 미국인들이 대대적으로 광고하고 있다는 불안감 때문에 멕시코인들은 미국인들만큼 칼로의 인기에 열광적이지 않다고 주장함으로써 이른바 '프리다에 대한 병적 애정Fridaphilia'에 한층 심각한 우려를 표한다. 그는 다음과 같이 결론 내린다. "오늘날 과시벽과 전시의 차이는 종이 한 장 차이에 불과하다. (……) 좋든 나쁘든 프리다 칼로는 현 시대의 여성이다."

헤이든 헤레라

『뉴욕 타임스』의 일요판 예술 섹션의 제1면에 실린 기사에서 헤레라는 "프리다 칼로가 1990년대를 향해 말을 거는 이유"[6]에 대한 답을 제시한다. 헤레라의 글은 『뉴스위크』에 실린 플래건스의 비평보다 약 8개월 앞서 발표되었고 플래건스 글의 세 배에 달하는 분량이다. 두 편의 글이 동일한 사실을 상당 부분 공유하고 있다는 점으로 미루어 플래건스는 글을 준비하면서 헤레라가 쓴 기사를 읽은 것으로 보인다. 플래건스는 헤레라가 쓴 칼로의 전기를 참조하는데 칼로의 작품이 시대와 공명하는 이유를 글의 주요 부분에서 다룬다. 플래건스의 글은 회의적인 반면

헤레라의 글은 전적으로 긍정적이다. 헤레라는 서두에서 프리다 칼로가 "논문을 쓰는 학자부터 멕시코계 미국인 벽화가, 패션 디자이너, 여성주의자, 미술가, 동성애자에 이르기까지 모든 이들의 마음을 사로잡았다"고 말한다. "10대 소녀들을 대상으로 한 잡지 『새시』에 따르면 칼로는 미국 소녀들이 가장 존경하는 금세기 여성 20명 중 하나다"라고 말한다. 헤레라는 칼로가 책과 영화, 연극, 무용 작품의 주제로 다루어지고 수정주의 역사가들과 포스트모더니스트들이 그녀를 대학 교과 내용에 포함했다는 사실을 알려준다. 플래건스는 칼로에 대한 대중의 찬사를 비웃지만 헤레라는 칼로가 "세계적인 숭배의 대상"이고 칼로의 포스터, 엽서, 티셔츠, 만화, 장신구, 단추가 나왔을 뿐만 아니라 심지어 가면과 예수의 심장을 끼워넣은 은제 액자를 두른 자화상까지 있다는 사실을 자랑스럽게 언급한다.

헤레라는 칼로가 생전에 개인전을 단 두 차례 열었다고 설명한다. 그녀는 칼로의 작품이 현재 전시되고 있는 전 세계의 장소들을 나열하고 성공적인 경매 결과를 이야기한다. 또 진행중인 할리우드 영화 프로젝트 세 가지를 언급하는데 그중 가장 화려한 계획에는 칼로의 역을 원하는 마돈나가 참여한다고 전한다. 헤레라는 마돈나가 칼로의 작품 두 점을 구입했고 그중 한 점이 피 흘리는 출산 장면을 묘사한 「나의 탄생」이라는 사실과 함께 이 작품을 보았을 때 누구나 충격을 받았을 것이라 말하며 이 특별한 작품을 높이 평가한다. "여성이고 병약하며 멕시코인이고 세계에서 가장 유명한 화가의 아내라는 주변부에 속한 목소리였던 칼로는 규율을 무너뜨리는 자유를 누렸다."

헤레라는 칼로의 주요 주제가 미술가 자신의 고통이라고 해석한

다. 사고와 뒤이은 35번의 외과 수술에서 겪은 고통, 출산할 수 없는 사실로 인한 고통, 25년간 지속된 리베라와의 파란만장한 결혼생활에서 겪은 고통 말이다. 리베라는 "종종 칼로를 속이고 심지어 칼로가 좋아하던 동생과 불륜을 저질렀으며" 1년 동안 그녀와 이혼하기도 했다. 헤레라는 칼로가 자신의 고통을 작품 내용으로 삼은 점에 찬사를 보낸다. "사실상 모든 여성, 사랑에서 상실과 거부를 경험한 사람들은 누구나 칼로가 산산 조각난 심장을 품은 자화상에서 표현한 고통에 공감할 수 있다." 한 걸음 더 나아가 "작품에 담긴 칼로의 자서전은 모범이 된다. (……) 심리적 건강 상태를 고민하고 에이즈를 염려하며 약물 남용을 걱정하는 사람들에게 아픔을 견뎌낸 칼로의 투지 넘치는 강인함은 도움이 된다. 칼로의 회화가 그녀의 삶에서 특별한 순간을 기록한 것이긴 하지만 작품을 본 모든 사람이 칼로가 자신에게 직접 말을 건넨다고 느낀다." 따라서 플래건스는 칼로 회화의 "충격적인 공감 효과"를 못마땅해하는 반면 헤레라는 칼로가 자아 발견과 자기 폭로를 보여주고 사생활을 공유한 점을 칭찬한다. 헤레라는 다음과 같이 말한다. 칼로의 초상화는 "사소한 자기도취를 넘어서며 (……) 이렇게 드러낸 상처가 모든 인간의 고통을 나타낸다는 점을 알게 된다. 말하자면 그녀는 세속의 성인인 셈이다. 사람들은 그녀의 이미지를 보고 힘을 얻는다." 플래건스는 글에서 칼로를 '순교자'라고 조소한 반면 헤레라는 칼로를 '성인'으로 칭송한다.

헤레라는 칼로가 자신의 문화적 제약을 극복했다는 점을 의미 있게 평가한다. "보수적이고 남성 지배적인 문화 속에서, 그리고 벽화주의가 절정에 이르렀던 시기, 다시 말해 이젤에 얹어놓고 그리는 작은 크기

의 매우 개인적인 회화를 그리는 여성이 그다지 존경받지 못하던 시기였음에도 불구하고 칼로는 자신의 특이한 재능에 자부심을 가졌다." 그녀는 이어서 다음과 같이 말한다. "칼로는 리베라와 경쟁하지도 리베라를 따르지도 않았다. (……) 그녀는 대단히 독립적인 미술가였고 그림 역시 리베라와는 전혀 달랐다."

더 나아가 헤레라는 칼로가 남성 미술가가 그릴 때와는 사뭇 다른 방식으로 여성을 보여준다는 점을 지적한다. "칼로는 자신을 그릴 때 남성의 시선을 수동적으로 받아들이는 존재로 보지 않았다. 자신을 능동적으로 지각하는 사람이라 보았고, 자신의 존재를 세심하게 살피는 여성 화가로 보았으며, 성적 존재로서 자신의 면모를 그림에 포함했다." 헤레라는 칼로의 여성주의를 지지하면서 화가 미리엄 샤피로의 언급을 인용한다. "칼로는 진정한 여성주의자이다. 남성의 눈을 통해 보여진 진실만이 받아들여졌던 시기에 여성의 눈으로 본 진실을 우리에게 알려주었다. 그녀는 특별히 여성이 경험하는 극심한 고통을 그렸고, 여성적이면서도 우리가 남성성과 연관 짓는 강인한 의지를 발휘할 수 있었다." 헤레라는 또한 성에 대한 칼로의 자유롭고 비인습적인 접근 방식에 감탄하고 칼로가 자신의 양성애를 숨기지 않았다고 주장한다. 그녀는 리베라의 멋진 가슴을 좋아했고 멕시코의 보수적인 로마 가톨릭의 억압을 무시하고 "마리아치_{멕시코 민속음악을 연주하는 악사}처럼 맹세했다"는 칼로의 말을 인용한다. 헤레라는 칼로가 남성복을 입었고 그림에서 자신의 콧수염을 강조했다는 사실에 기뻐한다.

헤레라 역시 칼로가 자신의 멕시코 전통을 자랑스럽게 받아들이고 인종차별을 맹비난함으로써 자신의 시대를 앞섰다고 믿는다. 그녀는 칼

로와 유명한 반유대주의자 헨리 포드의 일화를 언급한다. 초대받은 정찬 모임에서 칼로는 포드에게 몸을 돌려 "포드 씨, 당신은 유대인인가요?"라고 물었다. 따라서 플래건스는 칼로의 "문화적 정당성"이라고 조소했지만 헤레라는 칼로와 그녀의 작품이 예나 지금이나 변치 않은 억눌리고 억압적인 사회에서 긍정적인 힘이 되었다고 주장한다.

　플래건스와 헤레라는 칼로와 삶을 논하며 많은 측면에 동의하지만, 사실의 중요성을 두고 견해가 갈린다. 플래건스는 칼로의 일부 회화 작품을 강렬한 정신성과 형식의 측면에서 높이 평가하지만 다른 작품들은 지나치게 심리적 이야기에 의존한다는 이유로 비난한다. 헤레라는 미술가의 전기적 이야기가 작품의 핵심이라고 보고 미술가가 자신의 삶과 고통을 매우 담담하게 드러냈다는 점을 높이 평가한다. 플래건스는 미술가의 생애가 작품에 대한 미학적 평가에 영향을 미쳐서는 안 된다고 가정하는 것처럼 보이는데, 이러한 입장과 달리 칼로의 작품을 정치성 때문에 비난한다. 헤레라는 칼로의 생애와 작품을 분리해서는 안 된다고 생각한다.

　플래건스와 헤레라 모두 칼로가 그녀의 시대를 앞섰고 오늘날의 시대와 통한다고 믿지만 플래건스는 "오늘날 지배적인 자매애 연대", 과대평가된 작품, 이른바 여성주의적 수정주의의 과잉, "논란이 많은 전기의 남발"을 이유로 동시대 미술계가 "정서적 문화적 정당성"을 고안해낸 것은 아닌지 의심스러워한다.

　헤레라는 칼로가 사후 약 30년 뒤에 얻은 명성에 기뻐하지만 플래건스는 관람자들이 무비판적인 여성 영웅 숭배를 보여준다고 비난한다. 또한 칼로 작품의 경제성을 과대평가한다는 이유로 미술시장도 비난한

다. 헤레라는 작품 가격이 타당하고 칼로의 삶과, 작품에서 삶을 표현한 방식으로 인해 그녀의 작품은 모든 사람, 특히 여성과 에이즈를 앓는 사람들, 사회 주변부에 속한 타자들에게 호소력을 가지며 그런 이유로 이들이 칼로의 작품이 유익함을 깨닫는다고 암시한다. 플래건스는 단지 사람들이 좋아한다고 해서 그 작품이 훌륭하다고 할 수는 없다고 주장한다.

플래건스는 주장에서 '프리다 마니아' '반 고흐에 비견되는 여성주의자' '프리다 열병' '프리다에 대한 병적 애정' 등 창의적이고 효과적인 풍자 용어와 문구를 구사한다. 그는 마돈나가 주연을 맡기로 한 영화 프로젝트 등 칼로의 인기를 보여주는 예를 제시하고 칼로의 작품가 폭등과 관련된 통계를 제시한다. 그는 자신의 견해를 뒷받침하는 사람들, 특히 식견과 권위를 갖춘 여성들—그중 한 사람에 대해서 "83세의 여성주의자"라고 확인해준다—의 말을 인용한다. 헤레라는 칼로의 인기라는 동일한 사실을 그녀의 중요한 위치를 뒷받침하는 근거로 활용한다. 헤레라 역시 칼로를 옹호하면서 다른 사람들의 말을 인용한다. 그녀는 사람들이 칼로의 작품에 동감하고 감탄하는 이유를 내놓는 반면, 플래건스는 칼로의 작품을 좋아하는 사람들은 속고 있는 것이라고 암시한다.

다른 비평가들과 칼로

조이스 코즐로프가 1978년 『아트 인 아메리카』에 쓴 글은 플래건스의 평가와 일부 일치하는 듯하다. "칼로의 작품은 전체적으로 고르지 않다. 초기 회화작품은 매력적이지만 우의적 상징주의가 지나치게 단순하다. 후기 작품은 대개 아플 때 그린 정물화로 느슨해진 기량과 집중력을 드

러낸다. 하지만 중기 작품의 경우 이미지가 정교하고 섬세하게 그려졌고 강렬하며 간결하다."[7] 하지만 코즐로프는 플래건스와 달리 칼로가 자신의 고통과 여성주의를 활용한 점에 대해 헤레라와 유사한 태도를 보여준다. "그녀의 고통은 여성 억압에 대한 은유로 볼 수 있다. 그녀는 선례가 없던 시공간에서 금기시되던 여성의 주제를 공개적으로 다루었다는 점에서 본보기가 된다."

케이 라슨은 칼로가 인정받기까지 오랜 시간이 걸린 이유를 궁금해한다. 그리고는 "칼로의 인종, 성, 주제, 리베라와의 밀접한 관계"를 답으로 내놓으며 "칼로 정도의 지명도를 가진 미술가가 오랫동안 존재가 드러나지 않았다면, 도대체 얼마나 많은 미술가들이 존재했던 것일까?"라며 항의한다. 라슨은 칼로가 "리베라의 양식이나 민속 미술의 양식, 멕시코 농민 미술, 그리고 분명 초현실주의의 양식을 따르지 않았고 특정한 양식"[8]을 모방하지 않은 점을 높이 평가한다.

마이클 뉴먼은 칼로의 작품을 티나 모도티의 사진과 비교하며 비평했다. 칼로의 작품은 뉴욕의 한 갤러리에서 모도티의 사진과 함께 전시되었다.[9] 두 미술가 모두 멕시코인으로 정치적이다. 모도티는 칼로와 마찬가지로 유명한 남성 미술가 웨스턴과 가까운 사이였다. 뉴먼 역시 칼로가 당대의 예술적 전통과 절연한 것을 높이 평가한다. "두 사람의 미술가 모두 여성이고 멕시코의 급진적인 경향에 영향을 받았으며 정치적으로 적극적이었고 감정적으로 연결된 유명한 남성 미술가의 그늘 아래에서 미학적 역량을 발전시켜나갔다. 또한 두 사람 모두 주변부에서 고급 예술의 지배적인 전통에 도전했다."

여기에 덧붙여 뉴먼은 칼로의 자화상과 신디 셔먼의 자화상을 비

교환다. 그는 두 여성 모두 역할을 가정하지만, 셔먼의 초상 사진은 대중 매체의 정형화된 고정관념에 따른, 남성의 시선을 의식하는 수동적이고 마조히즘적 이미지이지만, 칼로의 초상화는 양성애와 관련이 있는 듯한 자기성애, 즉 자신을 위한 자신의 묘사를 시사하며, 이런 측면에서 칼로가 서구 미술의 재현의 전통에서 여성의 신체가 묘사되는 방식을 크게 바꾸었다고 주장한다. 다시 말해 칼로는 남성이나 억압적인 남성의 시선이 아닌 자기 자신을 위한 자신의 이미지를 만든 여성이다.

코즐로프는 칼로 회화의 정서적인 힘에 대해 말한다. "이미 칼로의 작품에 익숙한 상태임에도 나는 칼로의 작품과 대면했을 때 또다시 충격을 받았다. 아주 작은 작품 크기는 당황스러운데 왠지 작품이 발하는 힘, 표현력과 모순되는 듯하고 격렬함과 연약함 사이의 불안한 대화를 촉발시켰다." 제프 스푸리어는 멕시코 미술로 구성된 돌로레스 올메도 컬렉션에서 리베라의 회화작품에서 칼로의 회화작품으로 이동할 때 느끼는 대조적인 감정을 언급한다. 그것은 "찰스 디킨스에서 에밀리 디킨슨으로, 장대한 것에서 구체적인 것으로, 대중적인 것에서 개인적인 것으로 건너가는 것과 같았다. 리베라의 화려한 흑인 무용수 연작에서 칼로의 「부서진 기둥」도판16으로 이동하는 것은 따뜻한 열대의 비에서 뼛속까지 시린 고통의 눈보라로 옮겨가는 것과 같다."[10]

많은 비평가들이 칼로의 작품에 개인적으로 공감한다. 한 예로 조지나 발베르데는 「부서진 기둥」을 상세히 묘사한다. "우리는 화면을 지배하는 고통스러워하는 칼로를 본다. 그녀는 우아하게 흰색 휘장을 손에 쥐고 있는데 이것은 순교자의 분위기를 부여한다. 그녀의 몸은 턱 아래 부분이 벌어져 있어서 척추를 대신한 부서진 이오니아식 기둥이 보

인다. 크기가 다른 날카로운 못은 그녀의 살을 뚫고 들어가 박혀 있지만 고문의 강도를 높이는 것 외에는 다른 분명한 목적이 없다. (……) 눈물이 아래로 마구 흘러내리지만 그녀의 표정은 태연하기만 하다. 그녀는 '나는 바로 이 쇠잔해가고 있는 몸이다. 나의 고통은 수평선처럼 끝없다. 하지만 나는 이런 고통을 뛰어넘는다. 나는 인내하고 강인한 존재다'라고 말하는 것 같다."[11] 이 작품을 비롯해 칼로의 전 작품에 대해 발베르데는 이런 결론을 내린다. "프리다 칼로의 작품을 볼 때 나는 살아 있다는 것이 다양한 경험으로 이루어져 있고 쓰든 달든, 부드럽든 가혹하든, 즐겁든 슬프든 모든 경험이 나름의 의미가 있다는 생각을 다시 한번 하게 된다."

칼로의 작품에 대한 평가와 관련해서 특별히 흥미로운 점은 작품의 평가와 미술가의 전기적 사실이 얽혀 있다는 것이다. 칼로 작품의 상설 전시조차 이 두 가지를 뒤섞는다. 멕시코시티 남동쪽 끝에 위치한 코요아칸에 있는 칼로의 생가는 지금은 그녀의 작품을 전시하는 미술관으로 사용된다. 칼로의 작품에 대해 글을 쓸 때 생애 관련 정보를 언급하지 않는 비평가는 거의 없다. 그들은 칼로의 삶이 매력적이라고 생각한다. 예를 들어 루빈스타인은 『아츠 매거진』에 기고한 글에서 파리에서 예술계 사람들과 지내는 일에 대해 쓴 칼로의 편지를 인용한다. "이 사람들이 얼마나 심술궂은지 모를 겁니다. 그들은 정말 역겨워요. (……) 그들은 '카페'에 몇 시간이고 앉아서 귀한 엉덩이를 데우며 쉬지 않고 '문화' '예술' '혁명' 등에 대해 떠들어대고 자신을 세상의 신이라고 생각하죠. (……) 쳇, 쓸모없는 것은 바로 그들이죠."[12]

앤절라 카터는 다음과 같은 애정 어린 글을 썼다. "프리다 칼로는

자기 얼굴을 즐겨 그렸다. 처음으로 진지하게 그림을 그리기 시작한 열여섯 살 무렵부터 30년 뒤 죽음을 맞이할 때까지 꾸준히 자신의 얼굴을 그렸다. 아름다운 골격과 털이 많은 윗입술, 중앙에서 만나는 박쥐 날개 같은 눈썹이 있는 얼굴을 반복해서 그렸다."13 카터는 또한 칼로의 머리카락을 삶의 은유로 해석한다. "손대지 않은 늘어뜨린 머리카락이 관능, 자유분방함과 연결된다면 화가들 중 가장 관능적인 인물이라 할 수 있을 칼로가 자신을 커다란 고통에 처한 사람이나 어린아이로 묘사할 때만 머리카락을 등 뒤로 어지럽게 늘어뜨리는 방식에 주목할 필요가 있다." 카터는 칼로가 1940년 한 해 동안 리베라와 이혼한 뒤 머리카락을 잘랐고 이후 다시 머리를 길러 땋았다는 이야기를 전한다. 헤레라와 마찬가지로 카터는 칼로의 그림이 무엇보다 그녀의 삶에서 직접 유래한다고 주장한다. "화가로서 그녀의 작품은 그날의 사고에서 비롯된다. 그녀는 누구도 예측할 수 없는 기나긴 회복기 동안 시간을 보내기 위해 그림을 그렸다. (……) 사고와, 사고가 초래한 신체장애는 그림을 그리게 했을 뿐 아니라 그릴 대상도 제공해주었다. 바로 그녀의 고통이었다." 헤레라와 유사하게 카터는 칼로가 자기 자신을 주제로 선택했고 예술을 통해 고통을 극복했으며 시련을 겪었고 자기 자신을 드러냈으며 여성이라는 점을 높이 평가한다.

하지만 세르주 포슈로는 이러한 전기적 정보를 "그림 외적인 보충물"14이라고 부른다. 그는 다음과 같이 말한다. "칼로가 발산하는 강인함은 대부분 그림 외적인 보충물이다. 그녀의 작품은 우리를 감동시키고 호기심을 불러일으키지만 타마요나 메리다의 작품에 드러나는 형식적 특징을 발견할 거라는 기대감은 유발하지 않는다." 또 이렇게 쓴다. "그

녀의 친구들, 연인들, 병약함, 낙태, 강박 관념이 사실상 모든 작품에서 주제의 일부를 이룬다." 그리고 "일반적으로 이 모든 것이 미술가의 작품과 반드시 관련된 것은 아니지만 칼로의 경우에는 이런 측면들을 간과할 수 없는데, 그녀의 작품이 자전적이라는 사실을 숨기지 않기 때문"이라고 덧붙인다.

이 글에서 인용한 대부분의 비평가들은, 칼로의 작품이 미술가의 예술과 생애를 연결하는 데 지적으로 아무런 문제가 없음을 중시하지만 플래건스를 비롯한 일부 비평가들은 그러한 결합을 불편해한다. 후자는 오히려 전기적 정보가 미학적 평가에 개입돼서는 안 된다고 본다. 이는 분명 형식주의자들이 오래 고수해온 태도였다. 형식주의자들은 보는 이가 오직 작품 자체, 특히 형식적 특성에 집중하고 그들이 생각하기에 미학에서 벗어나는, 따라서 작품과 무관한 요인들로 주의가 흐트러지지 않기를 바랐다. 하지만 최근의 비평가들은 생애와 사회적 맥락을 비평적 평가와 분리하는 태도를 무시하거나 경멸하는 경향이 있다(이와 관련된 구체적인 문제를 2장에서 신중하게 살핀 바 있다). 요약하자면 플래건스, 헤레라 같은 비평가들은 관련 사실에는 동의하겠지만 그것의 중요성을 두고는 의견이 나뉠 것이다. 플래건스와 헤레라는 칼로의 작품을 비슷하게 해석하고 묘사하지만 의미를 두고는 견해가 달라진다. 이들이 서로 다른 기준을 갖고 있기 때문일 것이다. 예를 들어 플래건스는 물감으로 표현한 감정적으로 매력적인 이야기보다 형식적 창안을 선호한다. 동일한 작품에 대해 비평가들의 견해가 서로 다르다는 사실이 작품을 보는 관람자와 비평을 읽는 독자들이 문제를 깊이 생각하여 나름의 결론을 도출하게 한다면 건전하다. 서로 다른 평가는 우리가 작품을 관찰

할 수 있는 다양한 시각을 제공한다.

플래건스가 칼로의 지나치게 열정적인 '팬들'을 비웃은 지 약 10년이 지나 셀달은 자신이 "거의 광신자"라고 자인한다. 그는 2007년 워커아트센터에서 열린 칼로의 회고전을 본 뒤 "내 안의 상처입고 낙심한 부분들이 많이 누그러졌고 거의 치유되었다"고 말한다. 칼로의 자화상을 본 그는 두 가지 사실을 재삼 확신했다. "첫째는 내가 아는 것보다 상황이 더 나쁘다는 것이고 둘째는 그럼에도 불구하고 괜찮다는 사실이다." 그는 다음과 같이 주장한다. "작품이 뒷받침되지 않으면 칼로의 명성은 흔들리고 만다." 그리고 "칼로의 이름은 미래의 미술가들의 마음속 미술관에 길이길이 남을 20세기 화가 명단에 포함된다".[15]

마틴 퍼이어의 조각작품 평가하기

휴스는 잡지 『타임』에서 퍼이어 같은 미술가들은 "상투적인 표현이 없는 아름다움을 지상 목표로 삼는데, 조각가 마틴 퍼이어만큼 이러한 변화를 대표하는 적절한 미술가는 아마 없을 것이다"[16]라고 말한다. 도판17

퍼이어가 뛰어난 조각작품을 만든다는 데에는 전반적으로 의견이 일치한다. 닐 멘지스는 다음과 같이 말한다. "지금이 중세였다면 퍼이어는 느낌을 일깨우는 형식의 대가로 불렸을 것이다."[17] 앤 리 모건은 다음과 같이 말한다. "20세기 최고의 미술작품들처럼 그의 작품은 미술이 무엇일 수 있는지를 숙고하는 활력 넘치는 묵상이라고 할 수 있다."[18] 케네스 베이커는 퍼이어의 작품이 "다른 동시대 미술작품과 견줄 수 없는

독특한 위치를 갖는다"[19]고 썼으며, 낸시 프린센탈은『아트 인 아메리카』에서 그를 "형식을 선도하는 동시대의 통역사"[20]라고 부른다. 캐럴 칼로는『아츠 매거진』에서 그가 "현재 활동하는 가장 흥미롭고 영향력이 큰 조각가 중 한 사람"[21]이라고 주장한다. 셸달은 "퍼이어의 작품을 접하면 언제나 대단히 매력적인 즐거움을 얻는다"[22]라고 말하고 쿠스핏은 퍼이어의 작품을 "특별한 조각작품"[23]이라고 언급한다. 이 비평가들이 이와 같은 평가를 내린 근거는 무엇일까?

휴스는 20년 전 미술계에서 아름다움은 흔히 단순한 장식으로 무시당했지만 때로 미술에서는 동일한 현상이 "주목의 대상이 되기도 하고 관심 밖으로 밀려나기도 한다"고 설명한다. 조각가들은 수공 작업에 가치를 두지만 많은 조각가들, 특히 미니멀리즘 조각가들은 제작자를 고용했다. "하지만 퍼이어의 작품이 보여주는 특별한 강렬함은 미술가가 모든 요소를 주로 나무를 사용해 직접 제작한다는 사실에서 비롯된다(비록 그의 작품 목록에는 타르, 진흙, 철사로 만든 형상이 포함되지만). 나무를 손으로 다듬는 행위를 통해 그는 오늘날 미국에서 독특한 물성을 가진 시를 낳는다."[24]

수잰 허드슨은『아트포럼』에서 다음과 같이 말한다. "퍼이어의 작품은 거의 완벽에 가깝다. 하지만 퍼이어 역시 '거의'라는 점이 중요하다고 충고한다." 허드슨에게는 퍼이어의 수공 작업이 완벽하게 제작되지 않는다는 사실이 중요하다. 그것은 오히려 "수공을 지속하는" "육체노동자"의 작업에 가깝다. 그는 "전통적인 기술(바구니 제작, 텐트와 유르트 건축 등)뿐 아니라 수작업, 계급, 수공예와 관계된 제작 윤리"를 견지한다. "그가 사용하는 나무 재료마저 실용적인데 소나무, 가문비나무, 솔송나

무, 물푸레나무, 전나무 등을 사용하며 상대적으로 화려한 자단, 호두나무는 사용하지 않는다."[25]

멘지스는 퍼이어의 조각을 매우 높이 평가하는데 작품이 "가벼운 명랑함부터 위험한 사악함과 진지함에 이르기까지 다양한 감정 상태"를 나타내기 때문이다. 모건은 자신의 호평을 퍼이어가 "과거에서 유래한 형태와 의미에 정교함과 우아함을 다시 불어넣고 개별적인 결합에 세련되고 열정적인 감성을 부여한다"는 관찰로 뒷받침한다. 캐럴 칼로는 퍼이어가 "자신의 개성을 소중히 여기고 '인기를 끌고' 시장성이 있는 것에 순응하기를 거부한 재능 있고 독립적인 인물이기 때문에 그의 작품에 감탄한다. 미국 내에서 점점 높아지는 퍼이어의 인지도는 유행을 무시하는 재능과 기량, 성실성, 상상력의 능력을 증명한다."

유려하고 열정적인 글을 쓰는 칼로는 퍼이어 작품의 호소력을 다음과 같이 요약한다. "연상 작용을 불러일으키는 퍼이어의 오브제들은 우리의 지친 영혼에 호소한다. 이분법을 해소하지만 역설을 보여주는 조각작품에는 존재의 복잡한 성격을 부단히 상기시키는 긴장감이 서려 있다. 퍼이어가 인간의 경험과 자연, 근본적인 생명력을 회복시키기 때문에 오늘날 우리네 삶의 피폐함을 깨닫게 된다. 미술사적 인식과 원초적인 암시, 기술적 세련미를 결합한 오브제에서 연대적, 지리학적 또는 사회경제적 경계를 넘어 확장하는 보편적 세계의식이 표현된다. 퍼이어는 고요한 확신을 품고 현대적 존재의 이질적인 단편들과 존재의 영구 불변한 구조를 조화시키고 유대감과 전체성의 감각에 대한 열망을 주입한다."

이와 같은 평가는 분명 호의적이고 열광적이지만 다소 모호하다.

예를 들어 쿠스핏은 퍼이어의 용기容器에 대해 "그런 형태 안에 약간의 미스터리(이를테면 어두운 마음)를 간직하고 있다. 얼마나 친숙하든 해당 형태에는 부속물, 구멍, 그리고 선과 관련된 무언가 특이한 점이 있다"[26]고 언급한다. 누군가가 퍼이어의 작품에 대한 시각적 기억이나 복제물 없이 이 평가들을 읽는다면 작품을 그려보기가 불가능할 것이다. 이는 부분적으로 퍼이어의 작품이 다른 조각가들의 작품과 크게 다르고, 앞의 인용문에서 확인할 수 있듯이 비평가들이 이 점을 직접 인정하거나 시사하기 때문이다. 그의 작품은 미술이 어땠는지가 아니라 "미술이 무엇이 될 수 있는지"를 보여준다. 그는 "독립적"이고 이른바 "유행"을 좇지 않는다. 프린센탈은 그의 작품이 "놀라운 다양성"을 가졌다고 말하는데, 그의 작품에 대한 정확한 일반론을 쓰기가 어렵다고 주장하는 셈이다. 셸달은 다음과 같이 말한다. "전형적인 퍼이어의 작품은 숨을 참는 것처럼 신경이 곤두서고 고요하게 만든다. 작품의 형태는 제작자보다 재료에 대한 개념을 한층 풍부하게 담고 있는 듯하다. (……) 퍼이어는 세계의 물질을 어떻게 다루어야 하는지를 보여준다. 즉 최대한 자주 그리고 오랫동안 흥미를 가져야 하고 따라서 (아마도) 흥미로워져야 할 것이다."[27] 새롭고 색다른 작품에 대한 글쓰기의 난제 중 하나는 비평가들이 글을 쓰는 방법을 창안해야 한다는 점이다.

조각(과 퍼포먼스아트)은 글로 표현하기가 어렵다고 할 수 있다. 복제된 조각 이미지는 회화나 사진의 경우보다 수준이 훨씬 떨어지기 때문이다. 회화나 사진을 복제하는 경우 대부분 크기나 규모에 대한 감각이 누락되고 색채는 대체로 왜곡된다. 하지만 조각을 복제하면 가장 중요한 입체에 대한 감각을 잃어버린다.

퍼이어의 조각작품에 대한 비평가들의 평가는 모호할 수 있다. 비평가들이 그의 작품을 강력하지만 설명하기 힘들다고 보기 때문이다. 그들은 퍼이어의 작품을 언어로 정확히 규명하지 못하거나, 규명하기를 주저한다. 대신 "느낌을 일깨우는 형태", 조각작품이 어떻게 "다양한 감정"을 환기하는지, 퍼이어의 "미지의 무엇, 느낌, 자연에 대한 낭만적인 매료"에 대해 창의적으로 글을 쓴다. 칼로는 퍼이어의 "풍부한 암시를 내포하는 형태"와 미술가가 어떻게 "현대적 존재의 이질적인 파편들을 조화시키는지"에 대해 쓴다. 이런 글은 너무 구체적인 글을 통해 과잉 규정 하거나 억제하지 않으면서 이해하기 어려운 작품에 대한 유의미한 글을 쓰는 방법을 보여준다.

퍼이어의 작품에 대해 글을 쓴 비평가들은 각기 작품을 묘사하고 해석할 뿐만 아니라 평가한다. 『아트포럼』에 퍼이어의 전시에 대한 비평을 쓴 콜린 웨스터벡은 퍼이어의 작품에 찬사를 보내지만 주로 묘사하고 해석한다. 그는 미술가의 개성에 대한 관찰을 바탕으로 오두막 같은 형태를 띠는 일부 작품에 대한 흥미로운 추론을 끌어낸다. "인터뷰에서 보여준 그의 과묵함과 공개 석상에서 확연히 드러나는 수줍음에 비춰볼 때 퍼이어가 매우 비사교적인 인물이라는 점은 확실하다. 몇 작품은 자신을 위한 은신처, 숨을 곳, 오직 한 사람이 머물기에 적당한 크기의 실내 공간을 만들고자 하는 것처럼 보였다."[28]

퍼이어의 작품에 대해 글을 쓰는 비평가들은 그에게 영감을 주는 주요한 세 가지 원천, 즉 다른 예술과 문화, 자연 중 한 가지 이상을 언급한다. 그들은 퍼이어의 작품을 과거의 미니멀리즘 조각과 연결하지만 곧이어 퍼이어의 작품이 미니멀리즘과 다른 점을 지적한다. 모건은 퍼

이어의 조각작품이 미니멀리즘에 대한 인식에 영향을 받긴 했지만 미니멀리즘과는 달리 "내면성이 깃들어" 있고 작품에는 "인간의 몸짓에 대한 근본적인 감각이 자리잡고 있다"고 말한다. 프린센탈은 그의 작품을 조각가 한스 아르프, 콘스탄틴 브란쿠시, 이사무 노구치, 루이즈 부르주아의 작품과 연결하지만, 마찬가지로 퍼이어의 작품이 그에게 영향을 미쳤을 미술가들의 작품과 어떻게 다른지를 이야기한다. "퍼이어가 이룬 성취는, 시종일관 조각적 형태에 대한 매우 특이한 감각을 주장하면서도 이런 원천들을 다른, 비서구권의 참고 대상들과 끊임없이 암시적으로 유희하게 하는 것이다."

프린센탈이 언급하는 비서구권의 참고 대상들 중 하나는 아프리카이다. 퍼이어의 작품에 대해 글을 쓴 프린센탈을 비롯한 비평가들은 대개 독자들에게 퍼이어가 아프리카계 미국인이고 1964년부터 1966년까지 아프리카 시에라리온에서 평화봉사단으로 일했다는 사실을 알려준다. 프린센탈은 또한 부족 미술을 직접 접한 경험을 거론하며 이것이 그의 "작품에서 흘러나오는 존재에 대한 기묘하고 거의 주술적인 감각"에 영향을 미쳤다고 생각한다. 프린센탈은 퍼이어가 아프리카계 미국인 개척자인 짐 벡워스에게 헌정한 설치작품 연작과 유르트, 즉 유목민인 몽골족이 사용하는 둥근 지붕의 이동식 집에서 영감을 받은 설치작품을 제작했다는 사실을 언급한다. 다른 비평가들은 보다 일반적으로 그가 의식적儀式的 기능을 참고한 사실을 거론한다. 예를 들어 주디스 루시 커시너는 『아트포럼』에서 다음과 같이 말한다. "의식적 기능을 함축하기는 하지만 그런 기능을 가지고 있지 않은 오브제는 강도 높은 제작 과정을 통해 성체를 받는다."[29] 칼로는 퍼이어의 "가공되지 않은 원재료의 오브

제들"과 "원초적인 암시" "공동사회 또는 부족의 의식과 행동 양식"을 언급한다.

비평가들은 또한 퍼이어가 아프리카와 스칸디나비아의 문화적 영향을 놀라운 방식으로 결합한 점을 지적한다. 퍼이어는 오랫동안 목공예에 관심을 가졌고 미국뿐 아니라 아프리카와 북유럽 장인에게 가구와 선박 제조에 쓰이는 목공술을 배웠다. 앤 모건은 그의 작품을 문화와 자연 두 가지 모두와 결부시킨다. "과거에서 유래한 형태와 의미에 정교함과 우아함을 다시 불어넣고 각각의 결합에 세련되고 열정적인 감성, 즉 미지의 무엇, 느낌, 자연에 대한 낭만적인 매료와 얽혀 있는 자기성찰적인 자족감을 부여한다."

칼로는 퍼이어의 작품에 대한 해석과 찬사를 결합한다. 그녀는 "변화, 유동성, 속박, 공동사회 또는 부족의 의식과 행동 양식" 같은 퍼이어의 주제를 식별한다. 그녀가 볼 때 퍼이어가 만든 형태는 "풍부한 연상을 자극하면서 독특하다". 그녀는 퍼이어 작품의 형태적·감정적 긴장감은 상반성, 다시 말해 가공되지 않은 원재료의 오브제들과 정교한 솜씨, 개방과 폐쇄 사이에 상존하는 대화, 선적인 형태와 육중한 형태, 내면성과 외면성에 대한 동시적 연구, 철망과 타르, 오크, 강철, 철사 등 다양한 재료를 조화시켜 의미 있는 전체로 만드는 데서 비롯된다고 생각한다. 프린센탈 역시 퍼이어가 일견 상반돼 보이는 것을 결합하는 측면을 관찰한다. "퍼이어의 작품에는 은근한 우아함과 태연한 어색함 사이의 긴장이 흐른다."

대체로 이 비평가들은 재료를 다루는 독창성, 특이한 형태의 성공적인 결합, 훌륭한 기술을 보여주지만 까탈스러움으로 빠지지 않는 기

량, 작품이 환기하는 존재를 거론하며 찬사를 보낸다. 중요한 것은 이들이 퍼이어의 형태 감각을 호평할 뿐 아니라 작품이 삶과 다른 문화를 언급하는 내용을 즐긴다는 사실이다. 그러므로 이들이 보기에 퍼이어의 작품은 형식적인 바탕 위에서 작동하지만, 담긴 내용은 예술에 대한 예술로 제한되지 않는다.

프리다 칼로의 작품이 매우 구체적이라면 퍼이어의 작품은 모호하다. 퍼이어의 작품을 좋아하는 사람들은 이 애매모호함을 편하게 여길 것이다. 다양한 작품들은 다양한 반응을 불러일으키며 여기에는 서로 다른 기준이 동원된다.

로메어 비어든의 콜라주작품 평가하기

아프리카계 미국 문학학자이자 저술가인 조앤 가빈은 로메어 비어든이 1970년에 제작한 콜라주작품 「패치워크 퀼트」**도판18** 속의 침대에 누운 여성에 대해 다음과 같은 훌륭한 글을 남겼다.

그녀는 연속성을 표현한다. 그녀의 형상은 짙은 검은색을 통해 콜라주를 지배한다. 검은색, 갈색, 황갈색, 빨간색 색조가 그녀가 물려받은 다양한 유산과 그녀의 아름다움을 암시한다. 그녀는 아프리카다. 그녀는 이집트와 에티오피아의 비옥한 흙에 뿌리내리고 있고 그녀의 발은 거대한 피라미드 묘지를 장식한 발을 닮았다. 그녀의 몸은 가나의 다산多産 인형처럼 단단하고 균형 잡혔다. 그녀는 바닷길과 노예, 억압적인 상황을 견딘 노예

세대들에게 젖을 먹일 정도로 성숙한 가슴을 가진 앤틸리스 제도다. 그녀
는 강렬하고 블루스가 배인 우아한 아메리카다. 그녀는 고개를 숙이지만
굴복하지 않는다. 뾰족한 그녀의 얼굴은 아프리카의 가면을 닮았다. 머리
를 감싼 장미 스카프만이 뾰족한 모양을 누그러뜨린다. 그녀는 과거에도
존재했고 지금도 존재한다. **30**

　가빈의 논평은 매우 묘사적이고 해석적이지만 여기 사용된 단어
선택으로 미루어 콜라주에 크게 감탄하고 있다는 점은 분명하다. 사실
이 글은 어느 미술사 책에 실린 비어든에 대한 두 장 분량의 "논평"에서
인용한 것으로 비어든이 죽은 뒤 동료 아프리카계 미국인이 그에게 바
친 글이다. 비어든은 1988년 3월 12일 75세를 일기로 세상을 떠났다.
가빈은 짧은 에세이에서 비어든에 대한 많은 전기적 정보를 제공한다.
비어든이 1914년에 태어났고 할렘 르네상스1920년대에 뉴욕시 할렘에서 꽃핀 흑
인 문학 및 음악 문화의 부흥기 시기에 할렘에서 성장했다는 사실을 알려준다. 또
재즈 음악가 듀크 엘링턴, 패츠 월러, 얼 하인스, 카운트 베이시, 엘라 피
츠제럴드, 캡 캘로웨이가, 비어든이 이들 유명 음악가의 공연을 떠올리
며 제작한 콜라주의 즉흥성과 리듬에 영향을 주었다고 말한다. 이어 노
스캐롤라이나의 샬럿에 머물렀던 유년 시절과 메클런버그 카운티 주변
사람들과 맺은 관계를 통해 남부 흑인 문화에 뿌리를 두었다는 정보도
제공해준다. 그녀는 비어든의 "활력 넘치는 독창성"을 높이 평가하고 그
가 조지 그로스와 함께 공부했고 브란쿠시, 브라크를 알았으며 파리의
소르본대학교를 다녔고 거기에서 프랑스 인상주의를 탐구했다는 사실
을 언급한다. 또한 비어든이 입체주의, 초현실주의, 리베라의 사회적 사

실주의뿐 아니라 중국의 전통 회화와 17세기 네덜란드 풍속화를 알았고 네덜란드 풍속화에서 실내 공간을 재현하는 법을 배웠다고 말한다.

비어든의 사망 직후 『뉴욕 타임스』에 헌사를 바친 마이클 브렌슨은 비어든에 대해 "물과, 풀, 종이가 그의 손 안에서 오케스트라의 악기, 소설의 문맥이 된다"[31]고 말했다. 또한 "비어든은 위대한 앵티미스트intimist, 인상주의 이후 주로 실내 정경을 그린 화가들을 이른다이자 모든 규칙을 알고 있던 즉흥시인이었고 자르고 찢고 대충 칠하고 풀칠하는 것을 내면으로 향하는 여행이자 이야기를 표현하는 모험으로 삼은 콜라주의 대가였다. 그의 작품은 자연스럽지만 성직자 같으며 엄격하지만 관능적이다"라고 말한다. 하지만 브렌슨은 비어든의 일부 작품, 특히 주제뿐 아니라 크기의 측면에서 대작에 속하는 작품들은 비판한다. "그가 서사시적인 표현에 나설 때 결과물은 일화적인 것이 되고 말 수 있다." 하지만 그보다 적은 규모로 개인적인 경험을 형상화하기 위해 노력할 때 비어든은 대가였다고 말한다. "전후의 미술가들 중 개인적인 내용과 규모에 비어든만큼 서사시적인 느낌을 쏟아 부은 사람은 없었다." 그는 다음과 같은 이야기를 덧붙인다. "그의 콜라주작품은 관능적인 직접성을 품고 있다." 브렌슨은 또한 미국 미술에서 신속한 양식 변화가 보상받던 시기에 비어든의 작품이 보여준 한결같은 성장과 통일된 발전을 높이 평가한다. "새로움과 변화에 대한 요구가 미술가들에게 계속해서 자신을 근본적으로 재창조함으로써 개인적인 발전을 분명히 보여주도록 압박했던 전후 미국 미술에서 그의 작품은 드물게 더욱더 자유롭고 현명하고 통렬해졌다." 브렌슨은 미술계가 이야기와 "기억과 장소"에 대해 적대적이고 "관습에 도전하는 미술을 선호"하던 시기에도 비어든의 작품에서는 항상

그의 밑바탕을 이루는 문화가 중요한 요소로 보존되었다고 말한다. 브렌슨은 비어든이 지극히 개인적인 작품을 고수함으로써 미술계에 저항했다는 사실을 대견하게 생각한다. 또 비어든이 뉴욕의 재즈 클럽과 남부 시골의 가족 모임을 묘사하기로 마음먹었다고 말한다. "이 미술가는 시인이었다. 스스로 자신을 대변할 수 없는 인간 희극의 등장인물들에게 목소리를 부여하는 것을 의무로 삼았다." 또한 비어든이 종종 묘사했던 여성에 대해 "여성은 비어든의 전 작품에 걸쳐 숭배와 경이로움의 근원이다"라고 주장한다.

브렌슨은 가빈이 언급하지 않은 비어든의 다른 생애 관련 정보를 알려준다. 비어든은 남부 시골에서 태어났고 야구를 했다. 작사를 했고 재즈와 문학, 미술을 공부했다. 그리고 50세가 되어 콜라주를 제작하기 시작했다. 시민권운동과 흑인예술가운동에도 참여했다. 어린 시절 노스 캐롤라이나 메클렌부르크 카운티의 체로키인디언보호구역을 경험했고 이를 계기로 미국 원주민에게 공감했다. 작품이 널리 인정받긴 했지만 비어든은 미술계의 외부인으로 남았으며 1960년대에 이르러 사회적인 주제와 흑인의 역사를 다룬 콜라주가 많은 관람객들에게 알려지기 시작했다고 브렌슨은 주장한다.

플래건스는 시카고, 로스앤젤레스, 애틀란타, 피츠버그, 워싱턴 D.C.를 순회하며 비어든의 작품 140점을 소개한 대규모 회고전에 대한 평론을 썼다. 플래건스는 비어든의 작품을 호평한다. 비어든은 "주제(할렘의 도시생활, 그의 뿌리인 남부 시골에 대한 기억)와 매체(콜라주)의 완벽한 조합을 발견했을 뿐 아니라 정서를 실제 아름다움으로 정제할 수 있는 작업 방식을 찾았다. 비어든의 최고의 작품에서 색채 감각은 전적으

로 요제프 알베르스만큼 섬세하게 조율되었고 (실험실 같은 분위기는 크게 줄어들었으며) 구성은 그가 존경했던 스튜어트 데이비스만큼이나 탄탄하다".[32] 나아가 비어든이 "기발한 방식으로 어울리지 않는 인물의 파편들"과 "강렬한 빨간색과 미묘한 회색"을 "외과 의사의 가위질"과 함께 활용했다고 말한다. 플래건스는 다음과 같이 말한다. "후기 마티스를 제외한다면 비어든은 어느 누구보다 더 크고 솔직한 콜라주를 조합할 수 있었다. 더욱이 마침내 채색한 조각들로 음악과 문학의 동일한 서사적 이야기에 필적하는, 미국 흑인의 경험에 대한 시각적 서술을 구성했다." 플래건스는 비어든의 콜라주가 "미국 미술의 중요한 표현"이라고 평가하면서 비평을 마무리한다.

플래건스는 비어든이 잭슨 폴록, 이브 클랭 등의 동료들과는 달리 거창한 역사책에 이름을 올리지 못했다는 점을 인정한다. 그는 비어든이 흑인이라는 사실이 "개연성 있는 요인"이라는 전시 도록 필자들의 견해에 동의한다. 하지만 플래건스가 내세운 중요한 이유는 그의 양식이다. "비어든은 거대한 추상화의 전성기 때 시류를 좇지 않았다." (그가 만든 가장 큰 그림은 거실에 걸릴 수 있는 크기인 152.4×142.2센티미터였다.)

플래건스는 비어든의 생애와 관련된 다른 사실들을 언급한다. 비어든은 뉴욕대학교에서 수학을 공부했다. 어머니 베시는 『시카고 디펜더』의 편집자였고 W.E.B. 두 보이스, 폴 로베슨, 랭스턴 휴스 같은 유명 인사들을 섭외했다. 비어든은 재즈 음악가였는데 빌리 엑스틴은 비어든이 쓴 곡 「바닷바람」을 녹음한 바 있다. 무어먼은 비어든이 음악가였을 뿐 아니라 훌륭한 작가였다는 사실을 알려준다. 비어든에 대한 기사에서 무어먼은 비어든의 친구인 극작가 배리 스태비스의 말을 인용한다.

"비어든은 훌륭한 작가였습니다. 만약 그림 대신 글을 선택했다면 회화와 콜라주에서 남긴 유산만큼 중요하고 보편적인 유산을 글로 남겼을 겁니다."**33** 플래건스는 비어든이 잠시 사회적 사실주의자였고 "상당히 입체주의적"인 그림을 그렸으며 추상표현주의가 유행했을 때 파리에 갔다는 정보를 알려준다. 비어든은 1950년대 초 할렘의 아폴로극장 위에서 살았고 플래건스에 따르면 "가벼운 선描 스타일 버전"의 추상화를 그리기 시작했다. 1960년대 초 시민권운동을 계기로 각성한 그는 흑인 미술가 그룹 '스파이럴'을 만들었다.

엘리자베스 알렉산더는 마이런 슈워츠먼이 쓴 비어든의 전기에 대한 서평에서 비어든의 주제를 한 문장으로 요약한다. "출입구를 통해 본 기차, 수탉, 비둘기, 색소폰, 트럼펫, 빨래통, 구름 등 그의 도상은 신기할 정도로 평범하다." 또한 비어든의 처가가 카리브해의 세인트마틴에 집을 소유하고 있었다는 사실을 알려주며 사우스캐롤라이나주의 참나리와 마찬가지로 그곳의 풍경이 그에게 영향을 미쳤다고 주장한다. 그녀는 또한 "이 미술가는 영리한 사람이었고 분석적이었고 엄청나게 많은 책을 읽었으며 자신을 조금도 내세우지 않는 겸손한 사람이었다"**34**고 말한다.

니나 프렌치프레이저는 비어든의 콜라주에 대해 다음과 같이 말한다. "선명한 색채의 색종이를 오린 조각들, 읽을거리로 만들어진 그의 콜라주는 눈부신 페르시아 태피스트리처럼 평평하고 훌륭한 패턴과 상호 교차하는 평면들로 구성되어 있고 이차원적이고 윤곽선으로 표현되며 우의적이고 상징적인 속성을 통해 식별되는 가면 쓴 존재들로 가득하다."**35**

『아트포럼』의 특집 기사에서 슈워츠먼은 비어든이 입체주의, 마티스, 몬드리안의 유산을 흡수하면서도 "남부의 언어로" 변형하는데 "항상 남부 지역 삶의 의례적인 차원을 강조함으로써 이 유산에 보편성을 부여한다"[36]고 해석한다. 슈워츠먼은 비어든의 작품이 유럽 미술가들의 영향을 받았을 뿐만 아니라 "다양한 선조들, 네덜란드, 프랑스, 이탈리아, 멕시코, 일본, 중국, 아프리카 조상들과의 창조적인 갈등에서 생겨난다"고 말한다. 이어 다음과 같은 한층 더 해석적인 주장을 펼친다. "사색가인 비어든은 현대 기술에 의한 파괴부터 현대 기술이 명령하는 삶의 속도에 이르기까지 자신의 경험이자 더 나아가 미국의 경험의 일부인 독특한 경험을 보존하기를 바란다." 그는 비어든이 1960년대에 단단한 메이소나이트압착한 목질 섬유판에 붙이기 전에 종이에 그림을 그렸다는 사실을 언급하면서 1970년대의 연작에 대해 이야기한다. 하나는 콜라주 연작인「블루스에 대해서」이고, 다른 하나는 종이에 유채로 그린 그림과 모노프린트로 이루어진 연작「블루스/두번째 합창곡에 대해서」이다. 슈워츠먼은 소설가 앨버트 머리가「블루스에 대해서」의 전시 도록 서문을 썼을 뿐만 아니라 사실상 각 연작을 소개한 두 번의 전시에서 개별 작품들의 모든 제목을 지었다는 사실을 알려준다. 슈워츠먼은 이 작품들에 대해 비어든이 "캔버스에 대한 한층 자유롭고 개방적인 접근법을 자신의 주제인 블루스 즉흥연주와 결합할 수 있게 해주는 즉흥적인 매체로 콜라주의 가능성을 탐구하게 되었다"고 말하고 "과거의 모든 작업을 양식적 측면에서 각기 새로운 변화와 재합성함으로써 그야말로 계속해서 성장했기" 때문에 비어든을 높이 평가하며 주장을 끝맺는다. 엘런 리 클라인은 비어든의 생애 말년에 열린 전시에 대한 비평에서 이 관

점에 힘을 실어준다. "그가 구사하는 색채와 자유롭게 결합하고 적용한 매체에는 새로운 종류의 충만함과 강렬한 풍부함이 살아 있는 듯하다. 이는 원숙함과 경험을 동반한 해방감을 선사하는 매력적이고 개인적인 성격의 전시이다."[37]

1980년대 중반 디트로이트미술관이 설립 100주년을 맞아 비어든에게 대규모 모자이크 제작을 의뢰했고 비어든은 「퀼팅 타임」을 만들었다. 비평가 다비라 타라긴은 이 작품에 대해 모자이크라는 매체와 주제가 아주 잘 어우러진다고 생각했다. "이 작품은 테세라로 불리는 작은 종잇조각들로 형태를 만드는 콜라주 기법을 유지하면서도 다채로운 천조각을 이어붙인 퀼트의 외양을 반영한다. 색채와 선의 병치 그리고 비어든의 작품에서 자주 반복되는 음악과 여성이라는 주제로 인해 이 미술가의 지난 40여 년에 걸친 작업의 정점이라고 할 수 있다."[38] 이 기념비적 대작에 대한 타라긴의 호평은 브렌슨과 플래건스의 의구심과 배치된다. 그럼에도 가장 많은 비평적 관심을 끄는 것은 비어든의 콜라주다. 프린센탈은 비어든의 콜라주에 대해 다음과 같이 말한다. 비어든이 콜라주를 제작하기 전 30년 동안 그림을 그리긴 했지만 "영민한 콜라주 솜씨는 전혀 바래지 않았다. 감성에 대한 대담한 접근법과 마찬가지로 잘 잘라내고 찢은 종이를 제어하는 그의 능력은 마티스를 상기시킨다. 강렬한 색채의 능란한 활용 역시 그러하다".[39]

비어든의 작품을 몇 점 소장하고 있는 쳄퍼현대미술관의 큐레이터 밀드러드 레인은 콜라주가 "일상 속에서 동시적으로 공존하는 차이에 반응하고 재현하는 데 특히 적절한 수단이며 (······) 예술과 삶의 간극을 이어주는 수단이다"라고 말한다. 또 비어든이 콜라주를 미국에서

영위하는 자신의 삶에서 "인종과 정체성 해체의 문제를 표현하는" 전략적 매체로 활용했다고 주장한다. 비어든은 항상 "아프리카계 미국인의 삶의 혼성적 측면을 이질적인 요소들의 융합을 통해" 강조했으며 인종적 정체성을 본질적이고 고정된 것으로 단순화하고 축소하기를 거부했다. 비어든은 콜라주를 활용함으로써 "그가 매우 존경한 서구 미술 전통과 동시대 대중문화, 자신이 살고 있는 다민족·다인종의 미국 사회의 정치학을 중재"[40]한다.

요약하자면 한 미술가의 작품을 평가하는 비평가들은 때로 한 미술가의 전 작품 중에 무엇이 최고인지를 결정하려 한다. 여기서 인용한 비어든의 작품을 평가한 비평가들은 모두 비어든이 훌륭한 작품을 제작했다는 점에 동의하며 평가에 대한 이유를 제시한다. 그중 일부는 콜라주 작품이 회화 작품보다 낫다는 주장으로 나아간다. 이 비평가들 중 다수가 비어든에 대한 생애 관련 정보를 제공하고 일부는 그가 음악가와 극작가로 성공을 거둘 수 있었을 것이라고 주장한다. 또 일부는 재즈 음악과 비어든의 콜라주 작품을 연결 짓는다. 비평가들은 또한 비어든의 도시와 시골 경험을 언급하면서 그가 작품에서 도시와 시골 환경을 어떻게 구현하는지를 논한다. 일부는 남부 흑인의 경험과 그 근간이 되는 시골을 포착한 점을 높이 평가하고, 또다른 일부는 흑인의 도시 경험의 리듬을 발견한 점을 높이 평가한다. 이 비평가들은 미술가의 전기적 정보의 도움을 받아 작품을 해석하고 이해하며 이를 바탕으로 찬사를 보낸다. 따라서 비어든에 대한 이 비평의 사례들에서 묘사와 해석, 평가는 단단히 맞물려 있다.

일부 비평가들은 비어든의 양식의 추이를 추적하면서 그가 자신의

시각을 계속 다듬어나감으로써 하나의 양식을 고수했고 양식을 급격히 변화시키려는 유혹에 저항했다고 결론 내린다. 당시 미술계에서 경제적으로 더 큰 성공을 거둔 미술가들이 급격한 양식적 변화를 통해 보상을 받고 있었기 때문이다. 따라서 당대의 다른 미술가들과 비교해 비어든의 일관성은 높은 평가를 받는다.

부정적 평가 사례

지금까지 살펴본 비평가들의 평가는 대체로 긍정적이거나 약간의 의구심을 표현하는 데 그쳤다. 다음에 나오는 부정적인 평가들은 생각해볼 여지가 있는 흥미로운 사례들을 제공한다. 이 평가 사례들은 데이비드 샬리의 회화작품에 초점이 맞춰져 있다. 엘리너 하트니는 『아트 인 아메리카』의 기사에서 샬리의 작품이 성차별주의적이라고 비난한다. 샬리의 작품에서 남성 이미지는 "여성을 거부하는 사회적 제약 한복판에서 행동과 의사 결정의 영역을 구현하는 경향이 있다. 투우사의 이미지(성적 흥분으로 가득한 사브르 칼로 자행하는, 짐승의 힘에 대한 정복과 지배), 에이브러햄 링컨의 상징적인 옆모습(종종 그 위로 여성 신체의 일부가 암시적으로 놓이는데, 공인에게도 사생활이 있다는 개념에 대해 우리 문화가 느끼는 불편함을 논평하는 듯하다), 완전히 지친 노동자들 또는 주먹을 흔드는 선동가들, 산타클로스, 도널드 덕, 크리스토퍼 콜럼버스 등 다양한 대중문화 캐릭터 또는 상투적인 남성 캐릭터들이 등장한다." 그녀는 또한 샬리가 제3세계 여성을 『내셔널 지오그래픽』과 같은 방식으로 '타자'로 묘사한

점을 비판한다. [41]

살리의 작품이 성차별주의적이라고 거부한 사람이 하트니뿐만은 아니었다. 다른 비평가들은 한층 직설적으로 거부 의사를 표현했다. 데이비드 리마넬리는 『아트포럼』에 쓴 살리의 작품에 대한 비평에서 "내가 아는 한 여성 미술가는 살리의 전시장을 방문하는 것을 윤간에 비유했다" [42] 고 말한다. 리마넬리는 살리의 작품을 "그의 트레이드마크인 나체의 핀업걸 이미지"와 "우리가 예상하는 노골적인 포르노그래피 사진"으로 특징 짓는다. 그의 이야기는 계속 이어진다. "그는 자신의 즐거움을 위해서 한자리에 모아놓은 서커스의 연예인들인 양 여성들의 기량을 시험하고 그들(여성들)을 놀림거리로 만든다." 리마넬리는 살리의 작품이 "여성들—아니, 소녀들—을 무력하고 절망적인 모습으로 보여줌으로써 남성의 무능이라는 절망적인 감각을 극복하는 이야기"를 한다는 심리학적 결론을 제시한다. 이보다 앞서 로라 커팅햄은 『플래시 아트』에 쓴 비평에서 두 단락을 할애해 살리의 회화작품을 평가절하한다. 커팅햄은 첫째 단락에서 형식적인 이유로 작품을 비난한다. "살리의 아상블라주 기법은 자연히 환원적"이고 그의 작품은 "전적으로 소묘 실력의 부족" [43] 을 보여준다. 다음 단락에서는 다른 비평가들과 마찬가지로 작품의 성차별주의를 거부하면서 다음과 같이 말한다. 살리가 "가학피학성의 덫을 놓는 방식은 평범하다. 살리의 시선을 철저히 붙잡는 것은 음부에 집중된 시점視點이다. 자세 또는 소품으로 페티시즘을 불러일으키는 여성 인물이 담긴 패널이 이어지면서 지배적인 모티프가 만들어진다. 살리는 그림 속에서 뚜렷이 식별되는 남성 이성애자의 대화를 강조하는 것으로 보인다. 그게 아니라면 폭력이 반복 등장하는 이유가 무엇이겠

는가".

　살리의 성차별주의에 대해서 비평가들의 견해가 쉽게 일치하는 듯
하지만 스토르는 반대 의견을 제시한다. 하트니와 동일한 잡지의 동일
한 호에 쓴 글에서 스토르는 "살리의 작품이 제기하는 문제는 여성의 재
현에 대한 문제로 축소될 수 없다"[44]고 주장한다. 그는 이렇게 말한다.
"살리의 모욕이 향한 실제 대상은, 여성과 흑인 자체라기보다는 재현된
대상을 어떤 식으로든 독점한다고 주장하는 사람들 또는 기호와 의미가
본질적으로 동일하다는 여전히 남아 있는 믿음을 그림에 쏟아 붓는 사
람들이다." 하트니는 대답을 함축하는 일련의 수사적 질문을 던지며 강
한 반대 의사를 피력한다. "판독할 수 있는 의미를 표면상 거부하는 것
은 궁극적으로 도덕적 문제인가? 분명한 성적 주제는 평가될 뿐만 아니
라 암시적인 가치 체계를 떠난 방식으로 표현될 수 있고 또 표현되어야
하는가? 여성을 대상화하는 이미지의 복제는 가부장적 사회에서의 여성
의 예속을 드러내는가, 아니면 오히려 이용하는가? 어떤 방식으로든 복
구하려는 시도 없이 문제를 해체하는 것만으로 충분한가?"

　스토르는 살리의 회화작품에 대한 다른 비평가들의 해석에 동의하
지 않는다. 그는 살리의 작품이 재현하는 대상에 대한 표현이 아니라고
생각한다. 그는 살리의 작품이 자신이 재현되는 방식에 대한 권리를 갖
고 있다고 생각하는 사람들에게 도전한다고 주장한다. 또한 기호와 의
미 사이에 필연적인 관계가 있다고 믿는 사람들에게도 도전한다고 주장
한다. 하트니는 스토르의 주장을 도덕적으로 무책임하다고 보고 거부한
다. 그녀는 살리의 작품에 대해 미학적인 기준보다는 도덕적인 기준을
제시한다. 도덕적으로 책임감 있는 미술, 성차별을 사회악으로 분명하

게 규정하는 미술을 요구한다. 도덕적, 미학적 문제를 수반하는 이와 같은 기준을 둘러싼 갈등은 이 장의 뒷부분에서 보다 자세히 살펴볼 것이다. **도판19**

동일한 작품에 대한 상반된 평가

크레이머가 예술에 대한 보수적인 견해를 펼치는 매체로 창간하고 편집을 맡은 저널 『뉴 크라이티리언』에서 제드 펄은 직접 보지 않고 오직 글로만 접한 전시에 대해 비판한다. "나는 비토 아콘치의 최근 작품에 대한 글을 읽고는 매우 경악했다. 글에서 소개된 아콘치의 작품은 바버라 글래드스턴 갤러리에 설치된, 좌석으로 만들어진 두 쌍의 대형 브래지어였다. 이 작품을 다룬 글들은 이 새로운 고안물이 마치 뛰어난 전통의 일부인 양했다. 전통이라고 해서 모두가 똑같은 전통은 아니다."[45] 따라서 펄은 사실상 수사적 방식으로 자신이 아콘치의 작품에 대해 "경악했다"고 말하며, 비평가들이 그 작품을 진지하게 고려한다는 사실에 놀라움을 금치 못한다. 그 작품은 펄과 예술 전통에 대한 그의 의식 수준에 미치지 못한다. 펄은 전시를 굳이 보려 하지 않았음에도 예술에 대한 이데올로기적 태도로 인해 인쇄된 작품 이미지만을 보고 손쉽게 무시해버린다. 하지만 해당 전시를 본 A. M. 홈스는 『아트포럼』에 매우 긍정적인 글을 썼다. "거대한 크기의 석고, 캔버스, 강철선으로 강화된 구조물로 이루어진 아콘치의 작품 「조절 가능한 벽 브래지어」(1990~91) **도판20** 네 점이 갤러리 공간을 가로지른다. 속옷의 관능적인 우아함이 방을 가

로지르며 반은 바닥에 반은 벽에 기댄 채 뻗어나가고 구부러지고 꼬여 있다. 아직 체온이 식지 않아 따듯할 것 같은 느낌이다."[46] 홈스는 이 조각된 브래지어가 조명과 의자, 비디오, 음악 소리 또는 여성의 숨소리와 조화를 이룬다고 묘사하면서 "신경증적인 비율"을 언급한다. 그녀는 아콘치가 항상 자기 자신과 전시 공간, 관람자에게 도전한다는 점을 높이 평가한다. 또 "개인적인 것, 성적인 것, 금기로 회귀한" 점을 반긴다. 그녀는 아콘치가 여성의 신체에 대한 사회적 태도의 변화에 발맞추어 재고안된 브래지어의 암시적인 의미를 확장한다고 주장한다. 아콘치는 몸을 위한 집을 만든다. 홈스는 더 나아가 다음과 같이 말한다. "최근 어느 날 오후 나는 한 작품 안에 몸을 파묻은 채 모니터에 나오는 만화를 보며 '이게 삶이지' 하고 생각했다. 브래지어 컵의 패드가 좀더 풍성했더라면 좋았을 테지만 이것이 삶이리라. 하지만 불편함마저 아콘치의 변증법과 어울린다. 물론 좌석은 편하지 않다. 하지만 왜 편해야 하는가? 이와 관련해서 편안한 브래지어, 편안한 집, 편안한 삶에 대해 들어본 적 있는가?"

펄의 글은 다른 사람들이 그의 관점을 받아들여 아콘치의 작품을 진지하게 고려하지 않도록 만들지 몰라도 비평으로 볼 수는 없다. 그의 글은 지나치게 경멸적이다. 주장이라기보다는 선언이다. 작품의 무엇이 문제인지 독자들을 이해시키지 못한다. 펄이 아콘치의 작품에 대한 부정적 견해에 대해 상세한 이유를 밝혔다면 더 나은 비평이 되었을 것이다. 펄이 홈스의 전시 해석의 도움을 받았더라면 해당 전시를 조금 더 인정했을지도 모르겠다. 하지만 그런 일은 일어나지 않을 것이다. 때로 비평가들은 의견 차이를 보이지만, 이유를 제시하는 것이 독자들을 위

해 바람직하다.

평가와 이유 그리고 기준

완벽한 비평적 평가는 논의의 대상이 된 작품에 대한 평가와 이유 그리고 평가와 이유의 근거가 되는 기준으로 이루어진다. "등급 매기기, 이유, 규칙"은 평가와 이유, 기준을 고려하는 또다른 방식이다.[47] 앞에서 펄은 아콘치의 새 조각작품에 대한 명확한 평가(또는 등급 매기기)를 제시한다. 그는 아콘치의 작품은 시간을 들여 볼 가치가 없다고 말한다. 하지만 이 평가의 이유나 기준을 제시하지 않는다. 그가 쓴 글 전체를 살펴본다면 이유와 기준이 드러날지도 모르겠다. 앞에서 인용한 리마넬리 역시 살리의 작품을 비판한다. 그의 평가는 분명 부정적이다. 이런 평가의 이유는 살리가 "나체의 핀업걸 이미지"와 "노골적인 포르노그래피 사진"을 만들고 여성을 "무력하고 절망적인 모습"으로 재현함으로써 여성을 "놀림거리로 만들기" 때문이다. 리마넬리가 기준을 명확하게 명시하지는 않았다 해도 여성을 묘사하는 미술작품은 여성을 비하해서는 안 된다고 생각한다는 사실을 쉽게 추론할 수 있다. 이 장의 앞부분에서 인용한 몇몇 비평가들은 퍼이어의 조각작품을 명확히 긍정적으로 평가했다. 멘지스는 퍼이어의 조각작품을 호평한다. "가벼운 명랑함부터 위험한 사악함과 진지함에 이르기까지 다양한 감정"을 표현하기 때문이다. 멘지스가 제시하는 이유는 명확하고 기준 역시 그러하다. 그가 적용한 기준은 감정을 표현한 작품이 훌륭하다는 것이다. 캐럴 칼로는 퍼이

어를 "현재 활동하는 가장 흥미롭고 영향력이 큰 조각가 중 한 사람"으로 치켜세운다. 칼로가 제시하는 이유는 퍼이어가 독립적이고 미술시장에 순응하기를 거부하며 유행을 무시하기 때문이다. 여기서 미술가들은 독립적인 시각을 가져야 하고 작품 판매에 대한 압력에 굴복하지 않아야 한다는 것이 그녀가 세운 기준이라는 점이 암시된다.

기준은 작품 제작의 규칙이 된다. 기준은 "따라야 하는 것들"을 의미하며 "해야 하는 것과 하지 말아야 하는 것"을 말해준다. 비평적 글쓰기에서 기준은 비평가가 정확하게 밝히기보다 암시하는 경우가 일반적이다. 하지만 비평가가 평가의 이유를 밝힐 경우 기준은 대체로 쉽게 드러난다. 이론적인 글, 미학 또는 예술철학에서는 명쾌하고 상세하게 설명한 기준을 아주 쉽게 찾아볼 수 있다. 우리는 대부분 미술이 무엇이어야 한다는 개념을 가지고 있다. 미술이 무엇이어야 하고 무엇이 아니어야 하는지, 무엇을 해야 하고 또 무엇을 하지 말아야 하는지를 명확히 밝히려는 시도는 누구에게나 훌륭한 비평 훈련이 될 것이다.

전통적인 기준

미술작품은 다양한 기준으로 평가된다. 지나치게 단순화할 위험성이 있지만, 이 기준을 네 가지 범주 또는 미술이론, 즉 사실주의, 표현주의, 형식주의, 도구주의로 분류할 수 있다. 이는 포스트모더니즘보다 먼저 생겨난 이론들로 사실주의, 표현주의, 도구주의는 모더니즘보다 앞서며 형식주의는 모더니즘과 동의어로 간주할 수 있다. 비록 과거로부터 물

려받은 것이긴 하지만 동시대 미술을 사유할 때도 여전히 유용할 수 있다. 포스트모더니즘의 영향을 받아 비평가와 미술가 모두 새롭게 변화하는 순간에도 동시대 미술가들은 계속해서 이 전통 안에서 작품을 제작하며 비평가들 역시 전통적인 미술이론의 영향을 받고 있다.

사실주의

사실주의를 미술작품의 중요한 기준으로 옹호하는 비평가는 세계 또는 자연을 진리와 아름다움의 기준으로, 우주를 무한히 다양한 방식으로 정확히 묘사하려 노력하는 미술가를 최고의 미술가로 생각할 것이다. 사실주의는 고대 그리스만큼이나 역사가 오래되었는데, 아리스토텔레스의 권위와 지식의 뒷받침을 받아 르네상스시대에 부흥했고 미술사 전체에 걸쳐 다양한 시대와 장소에서 받아들여졌다. 사실주의자들은 세계를 자신이 보는 대로 또는 세계가 되어야 하는 모습 혹은 되지 말아야 하는 모습으로 보여준다. 사실주의는 이상주의와 밀접한 관련이 있으며 종종 세계가 어떻게 되어야 하는지를 보여준다.

뉴욕 현대미술관의 전 사진 큐레이터이자 영향력 있는 미술계 인사인 존 사르코우스키는 "세계는 인간의 관심과는 독립적으로 존재하고, 쉽게 발견할 수 있는 본질적인 의미의 패턴을 담고 있으며, 사실주의자는 이 패턴을 식별하고 작품의 재료로 그것의 모형 또는 상징을 형성함으로써 더욱 폭넓은 지성에 합류하게 된다"[48]는 것이 사실주의의 기본 전제라고 말한다.

린다 노클린은 척 클로스가 그린 낸시 그레이브스의 초상화 「낸시」^{도판21}를 살펴면서 사실주의의 기준을 확인하고 상술한다.

> 이 작품은 회화를 넘어 '실제' 세계에서 주제의 존재를 증명하면서 동시에 캔버스에 아크릴물감으로 채색한 구체적이고 물질적 존재를 증명한다는 점에서 사실주의적 이미지이다. 즉 고도의 기교를 드러내지 않으면서 미술가의 끈기 있는 수공을 보여주는 노동에 대한 증거이다. 이 작품 제작의 금욕적 성격—색채의 결여, 회화적 방종 또는 '개인적 감성'의 거부—역시 사실주의 윤리에 속한다. 정밀성, 즉 머리카락, 주름, 뻐딱한 시선, 고르지 않은 치아의 반짝임을 지칠 줄 모르고 묘사했는데 이는 주술과 기념에서 비롯된 초상화의 기원을 상기시킨다.⁴⁹

사실주의적 기준에 대해 노클린과 사르코우스키는 동일하게 이해한다. 노클린에 따르면 사실주의적 작품은 작품 외부 세계에 다른 존재가 있음을 인정하는 특징을 보인다(작품의 관심사는 자기 인식에 한정되지 않으며 다수의 형식주의 작품처럼 지나치게 자기 지시적이지도 않다). 재료를 다루는 솜씨는 (표현주의적 작품의 경우처럼) 지나치게 임의적이지 않다. 미술가의 기술은 작품의 주제보다 부차적이다. 그리고 작품은 주제를 묘사하는 데 있어서 정확성을 기한다.

재닛 피시는 사실주의 전통을 따라 작업하는 동시대의 화가이다. ^{도판22} 비평가 벌린드는 『아트 인 아메리카』에서 피시의 사실주의 작품이 기술에 대한 중압감을 보여주지 않는다며 호평한다. "피시의 풍부한 정물화는 일종의 쾌락주의자의 숭고함을 보여준다. 화려하고 어지러우

며 복잡함에도 불구하고 기술적인 압박감이나 다루기 힘든 시각적 현상을 회화적 형식으로 표현하고자 고심하느라 주춤거리는 기색이 전혀 없다. 주름 잡힌 핑크색 새틴이 굴곡 많은 노란색 유리그릇을 통해 보이고 빛은 그릇을 통과해 천으로 투사된다. 파란색과 황토색 무늬가 있는 천은 녹색 물주전자를 통해 보이고 물주전자는 또한 노란색 포장지를 비춘다. 피시는 종종 실제 크기보다 서너 배 클 뿐만 아니라 모든 것이 안정돼 보이는 유려하고 즉흥적인 작업을 통해 다양한 시각 효과를 기록한다."[50] 벌린드는 논평에서 노클린의 기준, 즉 사실주의 미술은 너무 임의적인 기법을 구사해서는 안 되고 기법은 주제에 종속되어야 한다는 기준을 강조한다. 작품을 무리하게 왜곡한다면 작품이 직접 언급하는 작품 외부의 세계에서 벗어날 것이다.

피시의 사실주의가 일상을 기념하는 반면, 또다른 동시대 사실주의자 월턴 포드는 "'표본들'을 얻기 위해 세계 곳곳을 뒤지는 부유한 백인 남성들"을 참고해 19세기 자연주의 회화의 영향을 받은 회화와 판화를 제작한다. 마사 슈벤데너가 『아트포럼』에 쓴 글에 따르면 "포드는 두 개의 역사(자연과 문화)가 어떻게 서로 뒤얽혀 있고, 동물을 대하는 행동이나 다양한 종의 멸종이 어떻게 우리 자신과 엮여 있는지를 화려하게 보여준다."[51]

표현주의expressionism 또는 expressivism는 널리 알려진 매력적인 미술이론으로 "미술가들은 감정적 경험에서 영감을 받는 사람들로 동일한 감정을 관람객에게 불러일으키려고 자신의 기량을 활용해 작품에 자신의 감정을 구현한다"고 주장한다.[52] 1800년 낭만주의 시인 윌리엄 워즈워스는 예술을 "강렬한 감정이 자연스럽게 흘러넘치는 것"[53]이라고 규정했다.

사르코우스키는 사실주의와 표현주의를 비교하면서 표현주의에 대해 다음과 같이 말한다. (비록 그가 '낭만적'이라는 용어를 사용하긴 했지만) "낭만적인 관점은 세계의 의미가 우리 자신의 이해에 달려 있다고 본다. 들쥐, 종달새, 하늘 자체는 진화론적 역사에서 의미를 획득하지 못하며 우리가 그것들에 부여한 인간중심적 은유라는 측면에서 의미를 가진다." 표현주의는 자연보다 미술가와 그들의 감성을 선호한다. 미술가의 내적 삶이 강한 영향력을 발휘하고 경험에 대한 느낌이 작품의 원천이 된다. 표현주의자들은 자신의 내면을 표현하기 위해 매체와 형식, 주제를 사용한다. 자신을 생생히 표현함으로써 보는 사람이 유사한 감정을 느끼게 만들려 한다. 여기서는 강렬한 표현이 정확한 재현보다 훨씬 더 중요하다. 표현주의자들은 분명 형식에 민감하지만, 형식주의자들은 미술을 무엇보다 미술 자체와 다른 예술에 대한 표현으로 보는 반면 표현주의자들은 삶에 대한 예술을 받아들인다.

미술비평가 바버라 로즈는 안젤름 키퍼의 회화**도판23**가 "개념도 기법도 훌륭하다"고 평한다. 여기서 로즈는 표현주의적 기준을 적용하는데 키퍼가 나치 독일에 몰두한다고 말한다. "이것은 건설자 인간과 파괴

자 인간을 동일시하는 역사화이다. 이러한 서사적 범위와 우주적 에너지는 개인의 중요성을 부정하고 영웅의 개념을 부인한다." 그녀는 독자들에게 키퍼가 모래와 진흙을 아크릴물감, 셸락shellac, 동물성 수지의 하나로 바니시 등의 재료로 사용됨과 섞어 사용하는 과정을 알려주고 그의 강렬한 매체 활용에서 해석적 추론을 끌어낸다. "모래 알갱이가 무수히 많다. 수백만 개, 대체 몇 백만 개일까? 금세기에 비극적인 죽음을 맞은 희생자의 수는 통계의 범위를 넘어선다."[54] 비평가 켄 존슨은 키퍼의 다른 전시에 대한 비평에서 작품을 보는 경험을 강조하는데, 이는 표현주의자들의 가장 중요한 기준이다. "키퍼가 심대한 효과를 빚어내는 대가라는 점은 반박의 여지가 없다. 작품의 거대한 규모와 엄청난 크기의 이미지, 코끼리 피부 같은 표면, 역사와 신화에 대한 장엄한 암시, 죽음에 대한 깊은 반추, 이 모든 것이 결합해 전율을 일으키는 경험을 낳을 수 있다."[55]

비평가 벌린드는 골럽의 회화 전시 도판8를 평하면서 역시 표현주의적 기준을 사용한다. 그는 회화의 주제가 "고통과 노화, 냉대, 죽음의 필연성에 대한 골럽의 커다란 불평"[56]이라고 해석한다.

표현주의는 1800년대에 등장한 이래 꾸준히 전개되었으나 20세기 미술이론에 인지주의가 추가되면서 새로운 깊이를 얻게 되었다. 인지주의자들은 미술이 독특하고 강력한 방식으로 세계에 대한 지식을 제공한다고 주장한다. 미술은 특별한 방식의 지식이다. 우리는 감정과 감성 지능, 감정의 영향을 받는 지능, 사고의 영향을 받는 감정을 통해 세계를 알 수 있다. 우리는 "인간의 조건에 대한 심오한 이해와 통찰력, 세계를 새롭게 보게 하는 방식으로 인해 어떤 작품들을 찬미한다. 반면 천박할 뿐 아니라 현실도피에 빠져 사람들의 환상에 영합한다는 이유로 어떤

작품들은 비판한다".**57** 어떤 작품들은 사소하지 않은 방식으로 우리를 가르치는데 그 능력이 바로 미학적 가치이다.

형식주의

형식주의는 '예술을 위한 예술'의 이론이다. 형식주의라는 용어와 형식을 혼동해서는 안 된다. 모든 예술은 형식을 가진다. 하지만 형식주의 이론은 형식이 예술을 판단하는 유일한 기준이라고 주장한다. 형식주의자들은 미학적 가치는 자율적이고 다른 가치에서 독립되어 있다고 생각한다. 이들에 따르면 예술은 도덕, 종교, 정치 및 인간 활동의 여타 분야와 관계가 없다. 이러한 관점에서 볼 때 예술의 영역과 사회적 관심의 영역은 본질상 구별되며 예술가는 사회와 멀리 떨어져 있거나 분리되어 있다.

　20세기, 주로 1930년대에 클라이브 벨의 글을 통해 소개된 형식주의는 예술에서 새로운 사조였다. 벨에게 십자가 처형을 묘사한 그림의 주인공이 예수인지 존 스미스인지는 중요하지 않다. 중요한 것은 주제가 아니라 형식이다. 형식주의자들에게 작품에 담긴 서술적 내용은 미학에서 주의를 다른 데로 돌리는 것이므로 무시해야 한다. 또 작품에 정치적 내용을 담는 것 역시 혐오의 대상이다. 형식주의는 1950~60년대에 큰 영향을 미친 그린버그의 비평에서 새로운 자극을 받았다. 그린버그는 특정한 추상, 특히 미니멀리즘을 옹호했다. 형식주의 비평은 문학의 신비평과 나란히 성장했으며 과도한 전기적 비평, 심리학적 비평, 미

술작품 또는 문학작품에 쏟아야 하는 중요한 관심을 거두어들인다고 생각되는 기타 다른 비평들에 반발했다. 미래의 역사가들과 비평가들은 형식주의를 20세기의 가장 중요한 공헌이라고 평가할지도 모르겠다. 예를 들어 잡지 『인터뷰』는 폴록의 동시대인이자 탁월한 형식주의자인 애드 라인하르트에 대한 헌사에서 그의 미니멀리즘적이고 금욕적인 단색의 기하학적 추상화를 호평하며 다음과 같이 말한다. "그의 화업을 훑어보면 라인하르트가 단지 영향력이 있는 추상미술가로만 기억되지는 않으리라는 사실을 깨닫게 된다. 그는 말하자면 신화 같은 존재다. 그의 작품은 금세기 미술의 핵심 상징이다."[58]

폴록은 걸출한 형식주의자이다. 50년 동안 그의 작품을 접해온 까닭에 충분히 익숙함에도 불구하고 프리드는 현대미술관에서 개최된 잭슨 폴록 회화 회고전을 둘러보면서 여전히 감동을 받고 경외감을 느꼈다. 프리드는 폴록의 초창기 드립 페인팅 작품인 「마법에 걸린 숲」[도판 24]을 좋아하는데, 형식주의적 기준을 바탕으로 이유를 제시한다. "떨어뜨린 검은색 물감이 화폭을 가로지르며 호를 그리고 고리 모양을 만들며 갑자기 뛰어들고 똑똑 떨어지는 대담함에 이루 다 말할 수 없는 서정적인 면모와 심지어 평소와 다른 행복감마저 깃들어 있다. 이후 그것은 흰색 물감의 분출과 얼룩, 빨간색 물감 흘리기와 튀기기를 통해 지워진다." 프리드가 폴록에 대해 가장 찬탄하는 점은 회화적 강렬함에 대한 미술가의 열망이다. 이 열망이 드립 페인팅에서 전체가 에너지로 충만한 화면, 즉 표면 구석구석이 서로 "현존성을 위해 경쟁하는" 그림을 낳으며 보는 이는 전체를 받아들이거나 거부할 뿐 다른 선택의 여지가 없다. 프리드가 볼 때 폴록이 1947~50년에 제작한 작품은 그의 예술의

절정일 뿐 아니라 "20세기 회화의 넘어설 수 없는 정점 중 하나"[59]이다.

　애그니스 마틴은 형식주의의 테두리 안에서 작업하는 동시대 화가이다. [도판25] 마틴은 자신의 작업 기준을 분명히 밝힌다. "나의 그림은 사물도 공간도 아니고 선이나 그 외의 다른 것도 아니다. 형태가 존재하지 않는다. 나의 그림은 빛, 밝음, 융합, 형태 없음, 형태를 허무는 것에 대한 작품이다. 바다를 보고 형태를 생각하지는 않을 것이다. 아무것과도 마주치지 않으면 그 안으로 들어갈 수 있다. 다시 말해 대상이 없는, 방해물이 없는 세계, 방해나 장애 없는 작품을 만드는 것이다. 바다를 보기 위해 빈 해변을 가로지르듯 단순하게 시각의 영역 안으로 직접 들어갈 필요성을 받아들이는 것이다."[60]

　게릿 헨리는 형식주의를 염두에 두고 마틴의 회화를 논한다. 이 비평가는 마틴의 작품이 지나치게 형식에만 관심을 기울이고 느낌을 배제한다고 비판한다. "마틴의 그림은 늘 그렇듯 보기에 매력적이고 응시하기에 아주 기분 좋은 작품이긴 하지만 그 압도적인 정갈함이 (……) 돌이켜보면 작품을 불만족스럽고 심지어 부자연스러워 보이게 한다. 많은 미니멀아트의 경우처럼 거의 성스럽기까지 한 완벽성의 추구는 느낌을 배제하고 형식을 소중히 여긴다. 일찍이 어느 유행가 가사처럼 사랑은 대체 어디에 있는가?"[61] 표현주의적 기준을 엄격히 고수하는 헨리는 가장 형식주의적인 작품에도 동일한 기준을 적용해 논평할 것이다. 아니면 그가 형식주의를 받아들이긴 하지만 이 특정 작품들에 불만을 느낀 것일 수도 있다.

　형식주의를 형식과 혼동해서는 안 된다. 형식주의는 예술이론인 반면 형식은 모든 예술작품이 지닌 특성이다. 사실주의자든 표현주의자

든 또는 형식주의자든 모든 미술가가 작품의 형식에 관심을 기울이지만 형식주의자들은 오로지 형식에만 관심을 쏟는다. 모든 미술비평가들은 어떤 이론적 입장을 취하든 작품의 형식을 논하지만 형식주의 비평가들은 주로 형식에 주의를 기울인다. 반면 도구주의 비평가들은 작품의 형식을 살피고 관람자가 정치적 각성과 행동으로 나아가게 하는 유효성에 따라 형식을 평가한다. 형식주의적 관점을 지닌 비평가들은 주로 또는 배타적으로 형식주의적 작품에 대해 글을 쓰거나 다양한 작품에 대해 글을 쓰더라도 작품의 의도와는 무관하게 모든 작품에 형식주의적 기준을 적용할 수 있다. 예를 들어 2장에서 언급했듯이 크레이머는 형식주의적 기준을 고수한다. 그는 정치적인 미술에 대해서는 글을 쓰려 하지 않는다. 정치적인 미술에 대해 글을 쓰는 경우에는 해당 작품이 정치적이라는 이유로 비난한다. 프리드 역시 형식주의 비평가이다. 그는 형식주의 미학에 속하지 않는 작품, 가령 전근대 미술작품에 대해 글을 쓸 때도 형식적인 측면에 가장 많은 관심을 기울인다.

미술의 도구적 사용

모든 미술작품은 가치관을 장려한다. 사실주의적이든 표현주의적이든 또는 형식주의적이든 모든 작품은 다음 두 가지 문제에 대한 답을 알아내기 위해 검토 대상이 될 수 있다. 무엇을 위한 작품인가? 무엇에 반대하는 작품인가? 작품은 미학보다 더 큰 가치관 그리고 미술보다 더 큰 문제에 기여한다. 서구에서는 고대 그리스시대 이래로 미술의 결과적

가치 또는 도구적 가치를 철학적으로 주장해왔다. 플라톤은 예술이 인간 행위에 영향을 미칠 수 있다는 이유로 예술가를 이상적인 상태로 제한할 필요성이 있다고 주장했다. 바람직하지 않은 행동을 가져올 가능성이 있는 예술은 제외해야 하고 대중의 유익을 위해 좋은 행동을 가져올 예술을 만들어야 한다. 러시아의 소설가이자 이론가인 레오 톨스토이 역시 이러한 관점을 견지했다. 그에게 예술은 가장 고귀한 윤리적 행위를 끌어내야 하는 힘이었다. 톨스토이와 플라톤 두 사람 모두에게 미학적 가치를 결정하는 것은 다름 아닌 윤리적이고 종교적인 이상이었다. 블라디미르 레닌은 공동의 목적 달성에 기여하지 않는 예술은 모두 비난받아야 한다고 주장했다. 그에게 예술은 도구, 즉 정치적 태도를 형성하는 것이고 따라서 사회적 역할을 수행한다. 마르크스주의자들은 작품의 진정한 가치는 사회적 환경 안에서 수행하는 역할에 달려 있다고 주장한다. 예술이 윤리적 가치와 정치적 문제에서 벗어나 자율적으로 평가되기를 바랐던 중요한 형식주의자인 그린버그조차 형식주의 미술이 인류를 소비지상주의적 집착과 "비속한 취향", 키치에서 해방시켜 물질적 삶에 대한 일상적 관심보다 더 높은 수준으로 의식을 고양시킬 수 있다고 믿었다.[62]

정치적 목적은 오늘날 미술에 대한 논의에서 더욱 두드러지는데 사회 행동주의적인 미술에 대한 비평에서 이를 분명히 확인할 수 있다. 크림프는 사회 변화에 영향을 미치려는 작품을 만들 때 관람자를 고려하는 것이 중요하다고 말한다. "에이즈 행동주의의 맥락에서 작업하는 미술가들의 주된 목적은 미술계에서의 성공이 아니다. 단지 미술작품의 관람자들과 소통하는 것은 제한된 성취일 뿐이다. 따라서 문화적 행동

주의에서는 한 작품의 의미를 결정할 때 제작과 배포, 관객의 역할뿐 아니라 미술가의 정체성에 대한 재고도 포함된다."[63] 마찬가지로 에이즈 행동주의에 대해 글을 쓴 앤 체트코비치는 설득력 있는 미술의 필요성을 강조하면서 한 작품이 사실적이기만 할 뿐 설득력이 없다면 효과적이지 않을 것이라고 주장한다. 에이즈 행동주의 미술가들은 "더욱더 안전한 성생활에 대한 정보를 제공할 뿐만 아니라 이를 에로틱하게 표현함으로써, 안전한 성생활이 성적 즐거움을 방해한다는 우려를 불식시키지 않으면 사람들에게 콘돔을 사용하라고 말해봐야 소용없다는 점을 인식해야" 한다. "따라서 에이즈 행동주의는 사실이 재현되는지 여부뿐만 아니라 어떻게 재현되는지에 대해서도 질문을 던지며, 사실이면서 동시에 관람객에게 설득력을 발휘해야 효과적인 정보가 된다는 점을 시사한다."[64]

비평가들은 아프리카계 미국인과 여성 미술가들처럼 잘 알려지지 않은 미술가들의 작품에 대해 글을 쓸 때 종종 작품이 빚은 결과를 언급한다. 프랜시스 드부오노는 〈동시대 아프리카 미술가들〉이라는 전시에 대해 글을 쓰면서 다음과 같이 주장한다. "이 전시는 너무 때늦은 감이 있다. 동시대 미술이 서구 선진국들의 전유물이라는 개념을 아직 버리지 못한 맹목적인 미술 우월주의자들을 일깨울 정도로 충분히 대단하고 훌륭했다."[65] 유사하게 커티아 제임스는 『아트뉴스』에서 다음과 같이 말한다. "마렌 하싱어, 베벌리 뷰캐넌, 멜 에드워즈, 이 세 사람의 설치작품을 소개한 전시에서 이들은 자신들의 업적을 전혀 모르는 사회에 대해 아프리카계 미국인 미술가들의 활력을 증명하는 훌륭한 성과를 거두었다."[66]

큐레이터들은 가이 매컬로이가 기획하고 워싱턴 D.C.의 코코란

갤러리에서 열린 〈역사 마주보기―미국 미술에 나타난 흑인 이미지 1710~1940〉 같은 도구주의적 목적의 전시를 구상하고 개최한다. 매컬 로이가 기획한 전시는 다음과 같은 질문을 던진다. "흑인에 대한 묘사는 대체로 사회의 편견을 어떻게 반영하는가? 더 뛰어난 미술가들은 고정 관념을 뛰어넘을 수 있었는가? 아니면 덜 유명한 다른 동료들과 마찬가 지로 고정관념을 한층 강화했는가?" 전시 도록에서 매컬로이는 다음과 같이 주장한다. "모든 사람, 특히 흑인과 여성들이 이미지가 작동할 수 있는 음험한 방식에 더욱 민감하게 반응하는 것이 중요하다. 이것이 핵 심이다."[67]

　　종종 미술관에 대한 글을 쓰는 스티븐 더빈은 남아프리카 케이프 타운에서 열린, 에이즈를 다룬 전시 〈혼자가 아니야〉에 대한 기사에서 어느 큐레이터의 말을 인용한다. "이 전시는 미술시장에 대한 전시가 아 니다. 상품에 대한 전시도 아니다. 행동주의에 대한 전시다." 그는 대부 분의 미술 활동이 작품을 상품으로 홍보한다는 점을 암시한다. 이 전시 는 다음과 같은 세부 주제로 이루어진다. "에이즈는 무엇인가?" "누가 살고 누가 죽는가?" "콘돔은 왜 논란이 되는가?" "접촉이 두려운가?" "당신이 마지막으로 운 것은 언제였는가?" "왜 빨간 리본인가?" 전시와 더불어 많은 작품을 묘사한 더빈은 다음과 같은 질문을 던진다. "가장 중요한 문제는 이런 전시가 변화를 끌어내느냐 하는 것이다." 그는 사람 들이 본 작품들이 "그들의 삶을 연장시켜줄 것"[68]이라는 낙관적인 결론 을 내린다. 이와 유사하게 3장에서 살펴본 행동주의 미술가로 알려진 리 언 골럽은 "그림이 전쟁을 바꾸지는 못한다. 그림은 전쟁에 대한 느낌을 보여준다"[69]고 말했다. 그는 느낌의 변화가 행동의 변화를 가져오리라

믿은 것 같다. 하지만 행동주의 미술의 유효성은 밝혀내기 어렵고 미술
계를 비롯해 더 큰 사회의 다양한 성원들은 종종 행동주의 미술의 가치
에 의문을 품는다.

일부 미술가들은 세계에 긍정적인 변화를 일으키는 작품을 제작
하는 데 참여한다. 대표적인 미술가로 멜 친을 꼽을 수 있다. 행동주의
적이고 생태학적인 창작 활동을 추구하는 친은 1990년에 작품「들판의
회복」도판26을 제작하기 시작했다. 미네소타주 세인트폴 외곽의 유독성
물질에 오염된 땅을 건강한 생명이 움트는 녹지로 복구, 개선하는 미술
프로젝트이다.「들판의 회복」을 통해 친은 시간이 지남에 따라 점차 개
선되는 환경 속에서 생물과 무생물을 재생하는 데 창작 활동을 바친다.
「들판의 회복」은 사탕옥수수 같은 식물들을 활용해 폐기물 매립지의 흙
에서 아연, 카드뮴 같은 중금속을 추출한다. 성장주기 동안 식물들은 유
독성 요소들을 흡수하고 저장한다. 오염된 토지는 커다란 정사각형 내
부의 원으로 둘러싸인 상호 교차하는 X자 형태로 나뉘는데, 이 표시는
정확히 정화 지역을 나타내는 은유적 목표물을 가리킨다.「들판의 회복」
을 위한 식물 심기는 해당 지역의 독성 물질이 제거될 때까지 계속될 계
획이다. 이 동시대의 생태학적 미술 프로젝트는 개인 활동으로서의 미
술 창작을 피하면서 미술과 교육, 공동체의 참여를 통해 자연과 문화를
다시 연결하는 해법을 제시한다. 미술비평가 제프리 카츠너는 친의 노
력이 은유의 차원을 넘어섰다고 생각한다. "친이 시도한 미술과 역사,
과학의 통합은 지구의 생명에 대한 감상자의 개념을 변화시킬 뿐 아니
라 궁극적으로 지구 자체를 변화시킨다."[70]

친은 또한「펀드레드 달러 빌 프로젝트」를 조직하고 있다. 이는 어

린이 300만 명을 교육자, 과학자, 보건 전문가, 디자이너, 도시 설계자, 엔지니어, 미술가들과 함께 묶는 미술 과학 협력 프로젝트이다. 허리케인 카트리나가 지나간 뒤 뉴올리언스로 간 친은 토양이 납에 오염됐음을 발견한 과학자들과 함께 작업했다. 300만 개의 드로잉이 모이면 뉴올리언스를 위해 300만 달러를 지원해달라고 국회에 요청하기 위해 식물성 기름으로 달리는 장갑 수송 차량이 드로잉들을 워싱턴 D.C.로 운송할 계획이다.

'상호 교류의 미학'으로 간주되는 창작 활동에 참여하는 미술가들도 있다. 이들은 사람들이 작품 감상에 적극 참여하도록 요청하는 작품 또는 상황을 조직한다. 공공 담론은 이들의 작품에서 필수 요소이다. 예를 들어 리크리트 티라바니야는 "제도와 외부, 예술작품과 일상, 관객과 적극적 참여자 사이의 경계를 허물기로 결심하고 프로젝트와 설치의 개방적 유동성"을 활용한다. 최근 티라바니야는 전시장을 부엌으로 꾸며 참여자들이 카레를 요리해 먹게 했으며, 한 스위스 미술관에서는 작은 식료품점을 열었다. "티라바니야의 경우 조성 과정이 최종 구조물만큼이나 필수적이다. 이 모든 경우에서 핵심 요소는 '많은 사람들'로, 사람들의 참여가 없다면 작품은 미완의 상태로 남겨진다."[71]

다른 기준들

앞에서 살펴본 네 가지 주요 범주가 비평가들이 이용할 수 있는 기준의 전부는 아니다. 예를 들어 독창성은 최근 미술에서 위상이 높은 기준이

다. 한 비평가는 로덴버그의 작품을 칭찬하는데, 닳고 닳은 주제로 새롭고 색다른 작품을 제작하는 데 성공했기 때문이다. "로덴버그가 1970년대 중반에 소생시키기 전까지 말馬은 회화에서 선호되는 적절한 주제가 아니었다. 말은 함축적 의미가 고전적이고 기념비적이며 20세기 후반의 시점에서 보자면 지나치게 신화적이었다. 호전성, 고귀한 정신을 상징하는 말의 능력은 한물갔다. 말은 미학적 장치로는 진부해 보일 뿐이었다. 하지만 로덴버그의 말 그림은 영향력을 발휘했고 사실상 매우 효과적이었다."[72]

자주 활용되는 또다른 기준으로 손의 기량이 있다. 예를 들어 킴멜만은 브루스 나우먼의 작품에 대해 쓴 글에서 다음과 같이 말한다. "당신은 나우먼의 작품에서 그가 독창적으로 만든 오브제에 부여한 가치를 볼 수 있다. 그의 일부 설치작품에서 드러나는 특이한 목공 작업과 작업 과정을 보여주기 위해 주형을 뜰 때 생기는 선을 일부러 남겨놓은 밀랍 작업에서 이 점은 분명히 드러난다. 그의 작업에는 예술로서의 노동에 대한 감각, 즉 분명히 미학적 행복감이 아닌 과학과 공예의 아름다움에 대한 미국 특유의 '손수 하기do-it-yourselfism' 개념이 자리잡고 있다."[73] 나우먼이 작품을 제작하는 방식은 작품과 작품에 내포된 의미의 중요한 부분을 이룬다. 우리는 또한 퍼이어의 작품에 대한 글에서도 그의 손재주가 과하지 않고 지나치게 장식적이지 않아 호평받은 것을 확인한 바 있다. 손의 기량은 많은 비평가들에게 절대적인 특성이 아닌 상대적인 특성이다. 그들은 적절히 제작된 오브제를 기대하는데, 적절함의 정도는 오브제의 표현 목적에 달려 있다.

이 책에서 말과 글을 인용한 비평가들은 미술작품의 판단 기준에 동일한 태도를 보이지 않는다. 예를 들어 플래건스는 "정치적 미술은 결국 이미 개종한 사람들에게 설교하는 데 그치고 만다. 여기서 핵심어는 설교이다."[74] 하트니는 정치적 미술에 대해 더 관대하지만 마찬가지로 곤혹스러움을 느낀다. 마사 로슬러의 노숙자에 대한 설치작품을 비평한 글에서 하트니는 다음과 같이 묻는다. "가령 사회적 관심을 가지고 있는 미술가는 집이 없는 피해자들을 단순히 미학화하는 것을 어떻게 피할 수 있는가?"[75] 하트니는 로슬러의 숭고한 의도와 시도를 지지하지만 결국 다음과 같이 결론을 맺는다. "당시 상황에서 갤러리라는 환경은 미리 선택된 관람객과 사회적 격리, 예술과 삶의 지속적인 간극을 끊임없이 상기시켰다. 실질적인 문제와 실질적인 해결책은 저편에 남겨져 있었고 지금도 남아 있다. 지리적으로는 갤러리 문 너머 몇 걸음 떨어져 있을 뿐이지만 실질적으로는 또다른 행성에 있는 셈이다."

쿠스핏 역시 사회적 관심이 담긴 미술에 대한 기준을 고심해왔다. 수 코의 그림**도판7**에 대한 비평에서 다음과 같이 말한다. "당연하게도 세계는 타락하고 비인간적인 곳이다. 흑인들은 억압받고 짐승 취급을 받으며, 식육산업은 거의 군산복합체처럼 우리를 조종한다. 미국은 신파 시즘적인 침략자이다. 하지만 나의 흥미를 끄는 것은 수 코의 작품에 담긴 메시지가 아니다. 자신이 사로잡힌 고통을 풍부하게 전달하는 환영적 미학이 없다면 그녀 특유의 불평은 모두 선전의 쓰레기가 되고 말 것이다."[76] 따라서 쿠스핏은 코의 가치관과 표현주의를 받아들이면서 작

품의 형식을 근거로 그녀를 높이 평가한다. 코의 지적 통찰력과 열정은 충분하지 않지만 쿠스핏은, 통찰력과 열정, 미학적 상상력이 결합된 작품에는 찬사를 보낸다. "내 생각에 코는 가능한 한 많은 관람객과 동시에 소통하려는, 따라서 대중적이고 변형되지 않은 상투적인 언어를 사용하려는 바람과 '고급' 예술작품, 다시 말해 첫눈에 전체를 파악할 수 없는 시각적 내용과 미묘한 의미로 빼곡한 작품을 만들려는 열망 사이에서 분열되어 있다. 이 충동들 사이에서 균형을 이룰 때 그녀는 표현주의적 대가들 사이에 자리잡게 되지만 '대의명분'을 위한 이미지를 만들 때는 작품이 오노레 도미에 같은 재치마저 결여한 공격적인 만화로 전락하고 만다."

잰 지타 그로버는 주 예술위원회에서 미술가들에 대한 보조금 지급을 결정하는 자리에서 다른 비평가들과 선정 기준을 놓고 충돌이 벌어졌다는 이야기를 한다.[77] 그로버는 자신이 '하위문화적 작품'이라고 부르는 리넷 몰나의 사진 「익숙한 이름과 그다지 익숙하지 않은 얼굴들」을 지지했다. 이 작품은 말보로 담배 광고, 텔레비전 시리즈 「비버에게 맡겨」에 등장하는 워드와 준 클리버 가족 등 기성 이미지의 복제물 속에 사진작가 본인과 동성 애인이 나체로 삽입된 포토몽타주 연작이다. 그로버는 다음과 같이 말한다. 몰나의 "몽타주는 의도적으로 높은 설득력을 갖추지 않았다. 두 인물이 다른 세계에서 이식되었고 주요한 설정에 뒤섞였다는 점이 분명히 드러난다. 다양한 상업적 이미지 안에 삽입된 동일한 형상의 비율과 반복성이 삽입의 인위성을 강조하고 이것이 저항 행위, 즉 두 개의 서로 다른 세계가 어설프고 전혀 성공적이지 않게 혼합된 느낌을 자아낸다. 박식한 아웃사이더라면 누구나 이것이 우리가

점한 (경제적인 위치는 아니라 하더라도) 문화적, 정치적 위치임을 인정할 것이다. 몰나의 작품은 나에게 자신이 동성애자임을 숨기지 않는 레즈비언의 열망과 현실을 영리하게 객관화했다는 인상을 준다". 다른 두 명의 심사위원은 작품의 틀 안에 존재하는 기술적 결점, 형식적 결함의 측면에서 반대 의견을 피력했다. 그로버는 "레즈비언을 묘사한 대다수 이미지의 불충분함과 왜곡을 고려할 때 작품의 한계로 보이는 것이 도전이자 미덕이기 때문에" 이 몽타주를 옹호했다. 또다른 심사위원은 "우리는 사회혁명이 아니라 사진을 평가하는 것이다"라고 응수했다. 그로버는 사회적 관심이라는 준거 틀 안에서 생각했지만 다른 심사위원들은 기교와 같은 형식적 기준을 따랐다.

이렇게 많은 기준들 가운데 무엇을 어떻게 선택할 것인가? 어렵더라도 반드시 선택해야 한다. 사람에 따라 절충적인 입장을 가지거나 모든 기준을 수용할 수도 있지만 이중 일부는 모순되거나 상호 배타적이다. 예를 들면 형식주의와 마르크스주의 미학을 모두 고수하기란 불가능하다. 형식주의는 예술이 자율적이고 사회적 세계와 분리되며 도덕적 범주 외부에 자리잡은 독립적인 세계라고 생각한다. 하지만 마르크스주의는 도덕적 문제와 작품 제작은 매우 관련이 깊다고 주장한다. 그렇다고 마르크스주의 비평가들이 미술에 대해 아무런 형식적 요구도 없다는 뜻은 아니다. 단지 형식만으로는 충분치 않다는 것이다.

미술작품에 대한 특정한 판단 기준을 받아들인다 해도 추가로 선택해야 할 사항들이 남아 있다. 예를 들어 도구주의자들은 분명하게 도움이 되는 작품이 제작 목적에 부합한다고 생각하겠지만 그런 경우에도 도구주의적 근거를 내세워 작품을 비난하기도 한다. 카라 워커, 마이클

레이 찰스 등의 미술가들이 제작한 인종 문제에 바탕을 둔 일부 작품들의 경우가 그렇다. 이 두 사람은 모두 아프리카계 미국인이고 인종 문제를 적극적으로 다룬다. 예를 들어 워커는 자신이 말하는 '흑인 아이들과 깜둥이 처녀들'이 남북전쟁 전에 생활했던 주거지의 충격적인 모습을 벽 크기의 윤곽선 형상으로 만든다. ^{도판27} 찰스는 흑인 악단, 앤트 제미마스와 삼보 이미지를 그리는데, 그중 하나는 "NBA는 완벽하게 그을린 피부다"라는 문구와 함께 이 흑인들 중 한 사람이 농구공을 드리블하는 모습을 보여준다. 이런 이미지를 제작한 미술가들의 경우 작품은 분명 풍자적이다. 대부분의 미술비평가들은 작품들이 풍자적이라고 이해한다. 한 예로 로널드 존스는 『아트포럼』에 쓴 글에서 이런 이미지들이 "근본적으로 기괴한 형식을 재창조하여 자력으로 인종차별주의를 배격한다"[78]고 말한다. 아프리카계 미국인 사회비평가 헨리 루이스 게이츠 주니어는, 이 작품들이 인종차별의 원형에 대한 포스트모던 비평이 분명하고, 오직 시각적으로 무지한 사람들만이 작품을 사실적인 묘사로 오해할 수 있다고 주장하면서 이 작품들을 옹호한다. 하지만 다른 비평가들은 그러한 이미지가 고정관념을 전복하기보다 강화할 위험성이 있다고 보고 이에 주목한다. 아프리카계 미국인 미술가로 역시 고정관념에 도전하는 작품을 제작하는 베티 사르는 워커의 작품이 비난받아야 한다고 생각하는데 흑인의 자기 비하에 해당한다고 보기 때문이다. 사르는 다음과 같은 예리한 질문을 던진다. "홀로코스트에 대해서 풍자적인 작품을 만드는 유대인 미술가를 상상할 수 있는가?"[79] 따라서 보는 사람이, 작품이 분명 도구적이고 사회적 근거를 바탕으로 평가되어야 한다는 데 동의할 때조차 해당 작품의 사회적 효과에 대한 논쟁이 뒤따를 것이다.

다원적인 태도를 취하기로 하고 작품 자체의 근거를 토대로 작품을 받아들일 수도 있다. 다시 말해, 작품의 평가에 사용해야 할 기준에 대해 작품이 영향을 미치게 할 수도 있다. 여성주의 작품은 도구적 기준에 따라 평가될 테고 형식주의적 작품은 형식적 근거를 바탕으로 평가될 것이다. 매우 광범위한 작품을 포용할 수 있다는 것이 이런 태도의 장점이다. 미술 지식이 깊지 않은 사람들은 많은 경우 사실주의적 기준만을 고수함으로써 편협하게 20세기 미술 대다수를 묵살한다. 이는 불행한 일이다. 그들이 좀더 폭넓은 기준에 대해 배운다면 한층 다양한 범위의 작품을 즐길 수 있을 것이다.

하지만 어떤 비평가들은 미술작품 평가를 위한 여러 기준을 알고 고려하긴 하지만 여전히 한 가지 관점에만 몰두하고 한 가지 기준만을 고수할 것이다. 가령 일부 비평가들은 포스트모더니스트 필자들이 분명히 밝힌 형식주의의 엄격한 한계에도 불구하고 형식주의자로 남을 것이다. 단일한 비평 자세를 고수하는 비평가는 하나의 관점이라는 안정된 기반과 작품을 보는 일관된 방식을 가진다. 하지만 이들은 경직될 위험이 있다. 비평을 공부하는 학생이라면 어떤 기준을 받아들일지 결정하기 전에 많은 작품에 다양한 기준을 적용해보는 것이 현명하고 도움이 될 것이다.

선호와 가치의 구별을 유지하면 평가와 관람에 더 자유로울 수 있다. 다시 말해 내가 좋아하는 작품이 내가 좋아하지 않는 다른 작품만큼 훌륭하지 않을 수 있다. 나는 어느 작품이 다른 작품보다 더 낫다는 점을 이해할 수 있지만 그럼에도 전자보다 후자를 더 좋아할 수 있다. 나는 내가 좋아하는 작품은 무엇이든 좋아할 수 있다. 우리가 자신의 선호

를 자신감 있게 유지한다면 우리의 포용력을 넘어서는 작품에도 비평적으로, 감식력을 가지고 주의를 기울일 수 있을 것이다.

선호와 가치를 혼동하지 않는 것 역시 중요하다. 선호에 대한 진술은 작품을 보는 사람 개인의 심리적인 기록이다. 가치에 대한 진술은 훨씬 더 강하고 근거를 들어 뒷받침할 필요가 있다. 선호는 근거로 뒷받침할 필요는 없다. 미학자들은 다음과 같이 구분한다. 나는 나에게 종교적으로 불쾌감을 주는 작품에 미학적으로 감탄할 수 있다. 나는 내가 혐오하는 그림보다 투자 가치나 수익성이 떨어지는 그림을 구입할 수 있다. 나는 어떤 작품을 높이 평가하지만, 이 작품에 비해 미학적 가치가 떨어진다는 사실을 인정하면서도 다른 작품을 즐기고 음미할 수 있다.[80]

우리의 선호도를 관찰하면, 무엇이 가치 있게 여겨질 경우 그 이유에 대한 통찰을 얻을 수 있다. 비평을 쓰는 사람들은 자신의 가치관과 선호를 혼동하지 않도록 이 두 가지를 자각해야 한다.

작품 평가의 원칙

작품 평가를 위한 다음 원칙들은 이 장에서 다룬 내용 중 일반론적인 요점에 해당한다. 이 원칙들은 수정이 가능하며 결코 독단적이지 않다. 또한 미술작품을 충분히 이해하고 책임감 있는 평가를 내리는 데 길잡이가 될 수 있을 것이다.

완벽한 평가는 기준에 근거한 이유 있는 논평으로 이루어진다. 이 장의 앞부분에서 칼로의 유화작품 「부서진 기둥」에 대한 명쾌하고 완벽

한 평가를 살펴봤다. 이 평가는 논평과 명확한 기준에 바탕을 둔 이유로 이루어져 있다. 칼로의 작품은 20세기 전반에 제작된 최고의 작품 중 하나로 평가되었는데(논평) 작품이 "독창적"이고 "개인적이며 보편적이고 폭넓은 의미들"을 전달하기 때문이다(이유). 그리고 이러한 이유는 깊은 감정과 중요한 개념을 표현하는, 작품을 뒷받침하는 표현주의적 기준에 바탕을 두고 있다(기준).

평가가 항상 명확한 기준을 포함하는 것은 아니다. "월턴 포드의 작품은 기량이 뛰어나고 시각적으로 눈부시다. 수채 물감과 구아슈를 사용한, 실물 크기의 상세한 동물 묘사는 지난 몇 세기 동안 그려진 매혹적인 자연사 드로잉을 연상시킨다……"[81] 이 평가는 이유가 있는 논평을 포함하고 있지만 (아직) 기준을 확인할 수는 없다. 하지만 전체 단락을 읽으면 비평가의 기준이 드러날 것이다.

평가의 대상은 다양하다. 작품의 다양한 측면을 평가해야 한다. 전시는 얼마나 뛰어난가? 전시에서 최고의 작품은 무엇인가? 미술가는 얼마나 훌륭하며 그(녀)의 최고의 작품은 무엇인가, 또는 가장 뛰어난 작업 시기는 언제인가? 특정 운동이나 양식은 얼마나 가치가 있는가? 전시를 조직한 큐레이터의 전시 개념은 얼마나 훌륭한가? 근 10년 동안 제작된 미술작품은 얼마나 뛰어난가? 이 작품은 사회적, 도덕적으로 어떤 영향을 미치는가? 어느 미술작품이든 검열을 받아야 하는가?

평가는 선호와 다르다. 누구나 자신이 '형편없는' 작품이라고 여기는 작품을 좋아할 수 있다. 모두가 '훌륭한' 작품을 좋아할 필요는 없다. 무언가를 좋아한다고 말할 때 자신의 선호를 논리적으로 변호할 의무는 없다. 하지만 이 작품이 '훌륭한' 작품이라고 말하고 저 작품이 '형편없

는' 작품이라고 말할 때는 평가에 대한 이유를 제시해야 한다.

평가는 해석과 마찬가지로 설득력 있는 주장이어야 한다. 작품의 가치에 대한 평가는 이 작품을 가치 있다고, 또는 가치가 없다고 평가한 이유를 (논리적인 결론을 구성하기 위해) 체계적으로 표현하는 과업이다. 작품을 평가하는 사람들은 대개 독자들이 자신들의 방식에 따라 작품을 보고 평가하기를 바란다. 그들의 주장이 효과적이라면 설득력을 발휘할 것이다. 우리는 그들처럼 대상을 볼 수 있고 나아가 그들의 평가에 동의할 것이다.

평가와 해석, 묘사는 서로 의존하고 밀접하게 연관되어 있다. 한 사람이 작품을 이해하는 방식은 작품의 평가에 영향을 미칠 것이다. 해석의 문제를 다룬 4장에서 살펴보았듯이 홀저의 작품을 처음 해석한 일부 비평가들은 이 작품이 피상적이라고 생각했다. 부정적인 평가를 내린 것이다. 홀저의 작품이 피상적이라고 평가했기 때문에 그들은 구태여 작품을 해석하려 하지 않았다.

이유 없이 제시되는 평가는 무관심하고 무책임하다. 평가를 접하면 사람들은 이유를 듣게 될 것이라고 예상한다. 이유를 제시하지 않는 평가는 받아들이지 말아야 한다. 이유를 듣지 않고 단순히 평가를 내리는 것은 작품을 살피지 않은 것이다. 이러한 평가는 묘사와 해석의 과정을 건너뛰고 작품에 호응하지도 않는다.

전문 비평가는 평가되는 작품을 제작한 미술가보다 훨씬 다양하고 폭넓은 독자-관객들을 위해 작품을 평가한다. 비평가들은 독자들이 자신들과 같은 방식으로 자신들이 제시하는 이유로 인해 작품의 가치를 인정하도록(또는 인정하지 않도록) 설득하려 한다. 우리가 그들이 보는

대로 작품을 보고 그들이 즐기는(즐기지 않는) 대로 즐기게 하려 들 것이다.

어떤 평가는 다른 평가보다 더 진지하게 받아들여야 한다. 평가는 판단과 기준에 근거한 이유로 이루어진 주장이기 때문에 당연히 어떤 평가는 다른 평가보다 더 명확하게 표현된다. 이유를 잘 설명해 더 설득력이 높은 평가도 있을 것이다. 또한 일부 평가는 탄탄한 기준을 바탕으로 해서 더욱 뛰어날 것이다. 이유나 기준을 수반하지 않는 의견 표명에 불과한 평가를 조심해야 한다. 이런 표명을 적절한 평가로 받아들여서는 안 된다. 평가처럼 들리지만 그저 개인적 선호를 표명한 데 불과한 진술을 간파해야 한다.

어떤 기준들은 상호 친화적이고, 또 어떤 기준들은 상호 배타적이다. 표현주의와 사실주의의 기준은 서로 결합할 수 있다. 예컨대 동물의 권리와 관련하여 항의를 표하는 수 코의 작품은 표현주의적이면서 어느 정도는 사실적인 형상으로 이루어진다. 그녀는 상업적인 식육산업 안에서 동물이 처한 곤경을 개선하려는 도구적 목적을 위해 작품을 제작한다. 코의 삽화 형식을 높이 평가할 수 있지만 코는 형식주의자가 아니다. 엄격한 그린버그식 형식주의자는 코의 작품의 주제와 메시지를 무시하고 오로지 구성적 특성에만 주목할 것이다. 형식주의에 치중하는 동시에 정치에 관심을 갖는 표현주의 미술가는 있을 수 없다. 형식주의의 기준은 작품이 미학적 현실의 독립적인 영역에 머물러야 하고 미술은 사회문제에 관여하지 않아야 한다고 주장한다.

견실한 평가는 정확한 묘사와 정보가 풍부하게 담긴 해석에 달려 있다. 해석적 이해가 뒷받침되지 않은 평가는 해당 작품과 호응하지 않

으며 무책임하다. 결국 정보가 풍부한 해석은 작품 그리고 작품의 제작과 공개의 맥락에 대한 정확한 묘사적 정보를 바탕으로 한다. 그릇된 묘사와 오독은 평가를 약화시킨다.

느낌은 평가를 안내한다. 작품의 평가는 해석과 마찬가지로 냉정하고 지적인 시도의 결과물이 되어서는 안 된다. 감정은 생각에, 생각은 감정에 자양분을 공급하며 이 두 가지가 평가에 영향을 미친다. 느낌은 표현주의의 기준에 따르면 작품 평가의 핵심이며 어떤 기준을 적용하든 작품에 대한 반응에 영향을 미친다. 분석되지 않은 느낌은 설익은 평가와 그릇된 평가로 이어진다. 특히 모종의 이유로 감정적으로 까다로운 작품과 대면할 때 그렇다. 강한 감정적 반응을 보인 이유가 작품 안에 있는가 아니면 나의 개인적이고 특유한 삶에서 유래한 것인가? 나는 작품에 반응하고 있는가 아니면 작품에 속하지 않은 나의 과거 경험에 반응하고 있는가?

평가 대상은 미술가가 아닌 작품이다. 어느 미술가에 대해 이러저러한 평을 읽고 듣더라도 미술가가 아닌 미술가의 작품이 평가 대상이 되어야 한다. 미술가를 겨냥한 평가는 작품이 아닌 사람에게 초점을 맞춘 인신공격성 주장이다. 논리적·심리적으로 미술가는 싫지만 그(녀)의 작품을 높이 평가할 수 있고 비평가는 싫지만 그(녀)의 비평적 입장에 동의할 수 있다.

평가는 해석과 마찬가지로 공동의 결정이고 공동체는 자체 수정 기능이 있다. 이 원칙은 다음과 같은 흔한 공격적인 질문, 즉 "무엇이 훌륭한 작품인지를 누가 결정하는가?"에 대한 답이다. 분명 누구든지 작품을 평가할 수 있다. 하지만 궁극적으로 중요한 평가는 작품을 탐구하는

사람들이 속한 공동체가 수용하는 평가이다. 물론 공동체는 개인들의 영향을 받고 공동체 또한 개인에게 영향을 미친다. 무엇이 훌륭한지를 판단하는 데 필요한 여러 기준을 가진 다양한 미술 공동체가 존재한다. 궁극적으로 미술책과 미술관에 무엇이 포함될지를 결정하는 것은 미술계이다. 하지만 미술계는 미술가와 비평가, 큐레이터, 미술사가, 미술교사, 미술품 수집가를 비롯해 어떤 작품을 수집·보호하고 가르치며 미래 세대를 위해 보존해야 하는가에 깊은 관심을 기울이는 사람들의 영향을 받는다. 무엇이 훌륭한 작품인지를 두고 항상, 즉각 합의가 이루어지는 것은 아니지만 결국 공동체는 '바른 이해에 도달한다'. 비록 그 이해가, 관련된 개인들이 평가의 문제를 재검토하기 전 잠시 동안 유지될 뿐일지라도 말이다.

평가는 해석과 마찬가지로 공동적이면서도 개인적인 수준에서 이루어져야 한다. 우리는 개인적으로 유익한 작품을 찾는다. 이것은 좋은 일이다. 우리는 전통이 물려준 걸작들의 기준을 맹목적으로 받아들이길 원치 않으며, 우리가 직접 살피고 예술과 삶에 대한 나름의 기준에 따라 가치를 평가하기를 바란다. 우리는 자신에게 영감을 주는 작품을 추구하는 한편 다른 사람들이 높게 평가하는 작품은 무엇인지, 또 이유는 무엇인지 역시 이해하려 한다.

평가는 판단하는 사람보다는 작품에 대해 더 많은 것을 이야기해야 한다. 사람들의 평가는 우리에게 그들이 평가하는 작품에 대해서 그리고 그들이 그런 방식으로 작품을 평가한 이유에 대해서 알려주는 한에서 중요하다. 우리는 작품에 분명하게 적용되고 작품에 대한 정보를 제공해주는 이유를 듣고자 한다. 비평이 그 평가를 내린 사람을 아는 데

도움이 될 수 있겠지만 작품을 평가하는 사람에 대해서 많이 이야기하고 작품에 대해서는 별로 이야기하지 않는 평가는 미술비평에 도움이 되지 않는다. 작품을 관찰하는 사람의 개인적인 이력을 공유하는 것은 비판적인 미술 담론보다는 다른 논의에 더 적합할 것이다.

작품의 평가는 대개 미학보다 더 넓은 세계관에 바탕을 둔다. 엄격한 형식주의자들은 이 원칙이 사실이 아니라고 주장하겠지만, 다른 사람들은 이들에게 동의하지 않을 것이다. 미학 이외의 다른 기준에 바탕을 둔 분명하지만 극단적인 평가의 사례로 1989년 이란의 아야톨라 호메이니가 영국의 작가 살만 루시디의 소설 『악마의 시』에 대해 내린 평을 들 수 있다. 그는 이 작품이 이슬람에 대한 모독이라고 평가했으며 루시디에게 사형을 선고했다. 호메이니의 평가는 미학적 기준이 아닌 종교적 기준에 바탕을 두었다.

평가에 영향을 미치는 세계관과 마주할 때 우리에게는 네 가지 선택지가 있다. (1) 세계관과 이에 기반한 평가를 받아들일 수 있다. (2) 세계관과 평가 모두를 거부할 수 있다. (3) 세계관은 받아들이지만 논의하는 작품에 적용하는 것은 받아들일 수 없다. (4) 세계관은 거부하지만 세계관이 제공하는 이유가 아닌, 다른 이유로 평가를 받아들일 수 있다.

대부분의 비평가들은 자기 글이 영구불변하기를 바라며 평가하지는 않는다. 그들의 평가는 대개 잠정적이고 향후 수정이 가능하다. 새로운 작품에 대해 글을 쓰는 비평가들은 일반적으로 자신이 쓴 비평이 해당 작품에 대한 최초의 평론일 수 있다는 점을 인식하며, 작품을 판단할 때 독단적이거나 교조적이어서는 안 된다는 사실을 대다수가 이해한다.

서로 다른 평가는 유익하다. 우리가 간과할 수 있는 작품의 다양한

면모를 강조하기 때문이다. 우리는 동일한 작품에 대해 다양한 기준을 적용하고 이해와 감상을 증진시키는 데 도움이 되는 다수의 평가를 접할 수 있다. 우리는 어느 한 작품에 대해 다음과 같은 질문을 던질 수 있다. 형식주의자는 이 작품에서 어떤 점을 인정하는가? 표현주의자의 경우는 어떠한가? 사실주의자는? 이 작품이 낳는 사회적 결과는 작품의 가치 판단에 어떤 영향을 미치는가? 단일한 기준을 적용하더라도 작품을 보는 사람들이 서로 다른 측면을 주목하고 인식할 것이며 이런 다양한 의견을 들음으로써 우리는 깨달음을 얻고 인식을 확장할 수 있을 것이다.

부정적인 평가도 부드러운 어조로 서술될 수 있다. 이 원칙은 특히 미술 수업 시간에 이루어지는 작업실 비평에 적절할 수 있다. 부정적인 평가라 하더라도 다른 사람들과 관점을 존중하는 방식으로 서술될 수 있다. 이 원칙은 전문 비평에도 적용된다. 비평가들은 부적절하고 빈약하게 서술한 비평으로 다른 사람을 지배하려는 충동을 거부해야 한다.

해석과 마찬가지로 평가는 혼자 힘으로 판단하고 독립적으로 생각하도록 안내할 수 있어야 한다. 궁극적으로 우리는 스스로 평가를 내리고 싶어 한다. 하지만 다른 이들이 내놓은 사려 깊은 평가와 깊은 사고에서 정보를 얻는다면 훨씬 더 탄탄한 정보를 바탕으로 분명한 의견을 표명할 수 있을 것이다. 이와 같은 방식으로 새롭게 내놓은 평가를 통해 작품의 가치에 대한 대화를 이어나갈 수 있다.

CRITICIZING

ART

HUMILITY

ARROGANCE

THE DIVERSITY OF CRITICS

CHAPTER 6

미술작품에 대해 쓰고 말하기

LOVE AND HATE

THEORY

MODERNITY

DESCRIBING

우리는 친구를 비롯해 가까운 사람들과
일상적인 대화를 나누며 미술 이야기를 한다.
이러한 대화는 깨달음을 줄 수 있다.
작품에 대한 느낌을 표현하고 자신이 보고 말한 것에 대한
반응을 확인할 수 있을 뿐 아니라 동일한 작품에 대해
다른 사람이 하는 이야기를 들을 수 있다.
흥미롭고 즐거운 논의의 장을 열고 논의가 계속 진행되도록 시도해보라.
그리고 자신이 본 작품에 대한 비평을 써보라.

마지막 장은 이 책의 궁극적 목적인, 독자들이 전보다 더 나은 방식으로 작품에 대해 글을 쓰고 이야기하는 데 도움을 주기 위해 쓰여졌다. 이 책 전체에 걸쳐 여러 미술비평가들의 글을 인용함으로써 고려해볼 수 있는 다양한 입장과 글쓰기 양식 그리고 선택 가능한 이데올로기적 태도들을 살펴보았다. 이제 독자들은 자신만의 비평적 목소리를 발전시켜야 하는 지점에 서 있다. 좀더 진전된 여성주의 비평을 원하는가? 대중지에 글을 발표하고 많은 사람들에게 영향을 미치고 싶은가? 당신이 열정을 느끼고 독자들에게 알리고 싶은 특정한 미술이나 미학적 문제가 있는가?

이 장은 당신이 진지하게 배우고 글을 쓰는 사람이라는 것을 전제로 쓰여졌다. 만약 그렇지 않다면 이 장을 읽어봐야 시간 낭비에 불과할 것이다. 작가 애니 딜라드는 글을 쓰는 사람에게 말했다. "마치 죽어가고 있는 사람처럼 글을 써라. 동시에 오직 죽음을 눈앞에 둔 말기 환자들을 위해 글을 쓴다고 생각하라. 결국 이것이 글쓰기의 실상이다."[1]

이 책의 각 장은 다양한 참고문헌을 포함하고 있고 마지막에는 긴 참고문헌 목록이 실려 있다. 이 참고문헌들은 우리가 살펴본 저자들의 공을 인정하고 특히 독자들이 문헌들을 찾아 읽도록 독려하려는 의도로 제공되었다. 다양한 주장의 사례들로 짧은 인용문들이 제시되었다. 이 중 강한 흥미를 불러일으키고 글쓰기 방식이 만족스러운 인용문이 있다면 도서관에서 원전을 찾아 전문을 읽기를 권한다. 이 전문 비평가들에게 비평적 사고와 글쓰기에 대한 영감을 받을 수 있을 것이다.

미술비평가들은 당대 미술에 대해 진지하게 사유하고 글을 쓰려는 사람들에게 좋은 역할 모델이 된다. 당신은 일부 비평가들에게 공감하고 일부 문체에 호감을 느끼며 특정한 비평적 태도에 친밀감을 느낄 테고, 이유를 분명히 설명할 수 있을 것이다. 지금까지 다양한 목소리를 들었기 때문에 이제 자신의 글과 논리를 한 차원 높게 발전시킬 수 있는 지점에 서 있다.

미술비평 쓰기

비평 대상의 선택

당신이 미술비평을 쓰고자 한다면 비평 대상이 있어야 한다. 당신이 직접 선택할 수도 있고 교수나 편집자가 제시할 수도 있다. 이 책에서 인용한 비평가들은 두 가지 방식으로 일한다. 글의 주제를 직접 선택하는 비평가들이 있는가 하면, 특정 주제에 대한 글을 의뢰받거나 독자에 대한 책임감 때문에 중요한 전시를 다루는 이들도 있다. 일반적으로 자신

이 택한 주제로 글을 쓰는 편이 좀더 수월하다. 당신이 충분히 알지 못하거나 관심 없는 작품을 피할 수 있기 때문이다. 본인이 직접 대상을 선택한다면 자신이 열정을 느끼거나 적어도 관심 있는 대상을 선택하라. 자신이 사랑하거나 혐오하는 작품을 고를 수도 있고, 자신이 많이 알고 있거나 잘 모르지만 좀더 연구하고 싶은 작품을 고를 수도 있다.

만약 편집자나 교수가 매력적이지 않은 주제를 지정했다면 더 흥미로운 주제를 제안하여 바꿔달라고 요청하라. 교수가 융통성을 보여줄 수도 있다. 교수들은 학생들이 배우길 바라기 때문에 당신이 스스로 선택한 주제에서 더 많은 것을 배울 수 있음을 납득시킨다면 당신의 제안을 기꺼이 받아들일 것이다. 하지만 당신의 요청이 거부된다면 스스로 동기를 부여할 필요가 있다. 작품에 대한 관심이 부족하다는 사실을 글의 기본 전제로 삼고 고찰할 수도 있다. 일단 주어진 주제를 살피기 시작하면 처음의 반응이 바뀔 수 있다. 그리고 이 달라진 느낌이 글을 구성하는 주제가 될 수 있다. 처음에 흥미가 부족했다는 사실을 서술하며 글을 시작해 이후 왜, 어떻게 당신의 느낌이 바뀌었는지를 설명하라. 첫 반응이 바뀌지 않는다면 당신은 주로 부정적인 글을 쓸 테고 자신의 태도에 대한 설득력 있는 주장을 펼칠 것이다. 핵심은 자신이 표현하는 바에 대해 지적·감정적으로 몰입하고 전념하는 것이다. 당신이 정직하고 열정적인 비평을 쓰도록 동기를 부여하는 데 도움이 되는 일이라면 무엇이든 하라.

한 점의 작품. 한 점의 작품, 아니면 어느 미술가의 개인전 또는 여러 미술가의 단체전에 대해 글을 써야 하는가? 각기 나름의 어려움이 도

사리고 있다. 주어진 과제가 한 점의 작품에 대해 글을 쓰는 거라면 해당 작품을 잘 알아야 한다. 한 점의 작품은 훨씬 더 폭넓은 작품들의 일부인 경우가 많고 항상 어떤 문화적 맥락 속에서 제작된다. 해당 작품이 속하는 폭넓은 작품들과 문화가 작품에 대한 정보를 제공할 것이다.

개인전. 이 책에서 인용한 많은 비평가들이 전시에 대한 글을 썼고 종종 어느 미술가 또는 전시에 대한 포괄적인 논지를 뒷받침하기 위해 특정한 작품을 분석했다. 비평가들은 대개 특정 전시나 넓은 범위를 아우르는 작품군에 대해 글을 쓴다. 그에 반해 미술사가들은 한 점의 작품에 집중하여 누가, 언제 제작했는지, 또 해당 작품이 제작되고 공개된 시공간에 속한 관람자에게 어떤 의미가 있는지를 밝히려 할 가능성이 크다. 3장과 4장, 5장에서 인용한 비평가들은 치훌리, 버터필드, 비어든, 칼로, 퍼이어 등의 미술가들이 제작한 작품들에 집중했다. 이들은 한 점의 작품보다 여러 작품에 대해 글을 쓸 수 있는 이점이 있다. 이는 주요한 강점인데, 고려할 내용이 훨씬 많은 까닭에 어떤 작품을 검토하고 어떤 작품을 무시할지를 선택할 수 있기 때문이다. 이 비평가들은 모든 작품에 대해 글을 쓸 필요가 없고, 논평 대상을 어느 한 작품으로 제한할 필요도 없다. 이들은 한 미술가의 여러 작품을 비교 대조할 수 있다. 동시에 미술가의 전 생애에 걸친 화업과 전체 작업을 정리하는 해석적, 평가적 서술을 구성해야 하는 난제도 있다.

어느 미술가의 전시에 대해 글을 쓴다면, 미술가의 업적에 대한 개관을 제공하고 작품의 특성을 구성하는, 작품들 사이의 양식적 유사성을 짚어주는 것이 좋다. 또한 전시가 생존하는 혹은 작고한 미술가의 전

체 화업을 소개하는 회고전인지 또는 특정 기간에 제작된 작품의 전시회인지도 고려해야 한다. 미술가가 구사하는 양식이 시간에 따라 바뀌었는지 여부를 판단하고, 만약 바뀌었다면 어떻게 발전해왔는지를 서술할 수 있다. 작품이 신진 미술가의 작품인지 또는 작품 세계가 무르익은 원숙한 미술가의 작품인지를 말해주어야 하고 그 미술가가 이전 경향을 지속하고 있는지 또는 방향을 바꾸었는지를 고려해야 한다.

단체전. 단체전은 전시에 참여하는 미술가의 수에 따라 도전적인 과제가 될 수 있다. 참여 미술가가 50명이 넘고 개별 미술가가 한두 점의 작품을 출품하는 전시일 수 있다. 긴 글이나 책을 쓰는 것이 아닌 이상 이 모든 작가와 작품을 다루는 글을 쓰기란 불가능하다. 50명에 이르는 미술가들의 이름을 언급하기만 해도 많은 분량을 소진할 것이다. 따라서 집중할 미술가와 작품을 선별해야 한다. 이 과정에서 도움이 될 만한 전략을 나열해보면 다음과 같다. 개별 작품들을 하나로 묶는 해석적 주제를 찾으라. 최고의 작품과 최악의 작품에 대해서 글을 쓰라. 전시에서 접할 수 있는 표현의 범위에 대해 서술하라.

만약 단체전에서 50명보다 적은, 가령 6명의 미술가의 작품을 보여준다면 각 작품에 대해서 글을 쓰되 가장 중요한 작품 또는 가장 흥미롭다고 느낀 작품에 집중해야 한다. 만약 전시에 참여하는 미술가의 숫자가 10명 미만이고 글의 분량 제한이 있다면 참여 미술가 모두를 언급하되 몇 사람에게 집중해야 한다. 해당 전시가 그 시점에 특정 미술가들을 한자리에 모은 이유와 미술가들이 누구에 의해 어떻게 선정되었는지를 설명해야 한다. 만약 하나의 주제나 분명한 주제가 담겨 있다면 전시

의 제목을 포함하라. 분명한 주제가 없는 경우에는 작품들이 함께 소개되는 이유를 추측해보라. 전시 큐레이터가 도록에 글을 쓰거나 설명문을 작성했는지 여부를 문의하라. 전시 참여 미술가들이 자신들의 작품을 함께 보여주기로 직접 결정한 경우라면 작품들이 서로 어떤 관계를 맺는지를 고려해야 한다.

가능하다면 큐레이터와 미술가들의 견해를 글에 포함하고 이에 대해 논평하라. 미술가와 큐레이터와의 인터뷰도 고려하라. 하지만 보도기사를 쓰는 경우가 아니라면 미술가와 큐레이터의 생각을 단순 인용하는 것을 뛰어넘는 글을 써야 한다. 미술가와 큐레이터의 생각을 맥락 정보로 활용하되 그들의 생각에 대한 당신의 관점이 비평에서 흥미롭고 중요한 부분임을 명심해야 한다.

묘사하기

3장에서 묘사는 단지 비평의 전주곡이 아니라, 이것 자체가 비평이라고 지적한 사실을 기억하자. 독자들은 당신이 다루는 작품들을 직접 보지 못할 수 있고 당신의 묘사가 작품들에 대한 유일한 접근 통로일지도 모른다. 글에 사진을 함께 실을 수 없다 해도 당신에게는 단어가 있다. 미술작품을 묘사하는 작업에서 중요한 과제는 작품이 어떻게 보이는지를 이야기하는 것이다. 정확하고 생생하게 묘사하라. 독자들에게 글이 선명하게 전달되도록 하라. 마음으로 그려볼 수 있는 언어 이미지를 제공하라. 당신에게 필요한 것은 철저하고 열정적으로 묘사하는 것이다.

3장에서 묘사적 정보의 두 가지 주요 원천을 다룬 바 있다. 바로 내부 정보와 외부 정보인데, 내부 정보는 작품 자체에서 볼 수 있는 것을

기초로 삼으며 주제와 매체, 형식으로 나뉜다. 주제는 작품에서 인식할 수 있는 사람, 장소, 사건으로 작품에 담긴 명사에 해당한다. 매체는 제작된 작품의 재료를 가리킨다. 형식은 미술가가 매체로 주제를 형상화하는 방식을 의미한다. 비구상, 비재현적인 작품에서는 식별할 수 있는 주제가 없는 대신 매체와 형식이 두드러질 수 있다. 3장에서 퍼포먼스 아트부터 유리 작업에 이르기까지 다양한 미술 형식에 대한 여러 비평가들의 훌륭한 묘사들을 살펴보았다. 이것들을 참고할 수 있을 것이다.

외부의 맥락 정보에는 작품이 제작된 시대(당대의 사회적, 지적 환경), 동일한 미술가의 다른 작품들, 동시대의 다른 미술가들의 작품에 대한 정보가 포함된다. 독자들을 위해 환경 조건과 연관 지어 작품을 살펴볼 수도 있다. 갤러리, 전시의 전반적인 분위기, 작품이 소개된 시기, 전시된 작품 수를 서술하라. 누가 전시를 기획했고 작품이 판매되는지 여부, 판매되는 경우 가격대는 어느 정도인지, 정확한 정보를 제공하라. 만약 독자들에게 유용하거나 작품에 대한 자신의 논지를 뒷받침하는 데 도움이 된다면 미술가의 전기적 정보를 제공하라. 묘사에 어떤 정보를 포함하고 건너뛸지를 가르는 기준은 관련성이다. 관련성은 독자들이 알아야 하는 것과 논지의 타당성을 뒷받침하기 위해 독자들에게 말해야 하는 것, 두 가지 모두를 가리킨다. 교수가 묘사적인 글을 과제로 내준 경우 오직 묘사만 해야 하는지 아니면 묘사에 당신의 선호와 가치관을 반영해도 되는지를 파악해야 한다. 묘사만 해야 할 경우, 다시 말해 가치 평가를 내리면 안 되는 경우, 긍정적 또는 부정적 가치 평가에 대한 암시를 피해야 한다. 반대로 자율권이 주어진다면 독자들에게 자신이 작품을 좋아하는지(또는 싫어하는지) 여부를 밝히라. 또한 외부 정보

를 포함할 수 있는지 여부 역시 파악해야 한다.

해석하기

작품 해석은 두 가지 정보, 즉 내부 증거와 외부 증거에 토대를 둘 수 있다는 4장의 내용을 기억하라. 내부 증거는 작품에 들어 있는 요소로 구성되며 작품 묘사에서 얻을 수 있다. 외부 증거는 작품 내부에서 유래하지 않는 정보로 구성되며 미술가의 다른 작품, 젠더, 인종, 나이를 포함한 미술가의 생애, 작품이 제작된 장소와 시기의 사회적, 정치적, 종교적 환경 등이 포함된다. 해석적인 글이 과제로 주어진 경우 해석에 작품 내부를 넘어 외부 자료를 포함해도 되는지 여부를 질문하라.

해석의 기본 전제는 작품은 무언가에 대한 표현이라는 점이다. 해석할 때는 글쓰기 방식과 제시하는 증거를 통해 설득력을 발휘하면서 작품을 이해시킨다. 작품이 허용하는 한도 내에서 독자들에게 작품이 흥미로워 보이도록 만들어야 한다. 항상 작품의 가장 취약한 측면보다는 가장 매력적인 측면을 보여준다.

어떤 의미에서 모든 예술은 다른 예술을 통해 탄생한다. 다시 말해 모든 예술은 다른 예술의 영향을 받고 서로 소통한다. 동시에 예술가가 속한 문화의 영향을 받으며 반대로 작품이 소개되는 문화에 영향을 미친다. 해석의 목적은 작품 자체와 미술가의 다른 작품 및 모든 예술, 문화와의 관계 속에서 작품을 유의미하게 만드는 것이다.

신진 미술가에 대해 글을 쓰는 경우에는 유리한 점도 있고 불리한 점도 있다. 유리한 점은 당신이 이 미술가에 대해 처음으로 글을 쓰기 때문에 당신의 사실적인 글이 기여하는 바가 있다는 것이다. 불리한 점

은 당신이 이 미술가에 대해 진행 중인 담론의 도움을 받지 못하는 상태에서 대화를 시작해야 한다는 것이다. 인정받는 미술가에 대해 글을 쓰는 경우에는 해당 미술가에 대해 이미 많은 글이 쓰였기 때문에 기존 담론에 새로운 논의를 더하는 것이 과제가 된다.

이미 논의한 글이 있는 미술가의 작품에 대해 글을 쓸 경우 다른 글을 참조하거나 자신만의 해석을 발전시킬 수 있다. 이 두 가지 접근 방식에는 저마다 장단점이 있다. 동일한 주제에 대한 다른 사람들의 견해를 읽지 않고 자신의 견해를 제시하려 노력할 경우 자신감과 위험을 감수하려는 의지가 필요하다. 자신을 믿고 자신의 통찰력이 가치 있다고 믿는다면 작품에 대해 진행 중인 논의에 기여할 수 있을 것이다. 다른 필자들의 글을 참조한다면 이미 발표된 글을 뛰어넘어 논의에 기여할 수 있어야 한다. 후자를 택할 경우 자신의 관점에 다른 비평가들의 관점을 더함으로써 독자들에게 해석에 대한 선택권을 줄 수 있다. 이 경우 다른 비평가들의 공을 모두 충분히 인정해주어야 한다.

이 책 전체에 걸쳐서 우리는 해석적, 이데올로기적 관점을 몇 가지 살펴보았다. 정신분석학, 기호학, 여성주의, 네오마르크스주의, 후기구조주의, 모더니즘, 포스트모더니즘, 그리고 개인 고유의 세계관 등이다. 글을 쓸 작품을 결정했다면 작품 자체의 이데올로기적 기반을 파악하고 그에 부합하도록 비평을 조정할 수 있다. 예를 들어 포스트모더니즘에 바탕을 둔 작품의 경우 이에 걸맞은 용어로 작품을 설명하고 독자들에게 포스트모더니즘 이론에 대해 알려줄 수 있다. 작품의 이데올로기에 동의하지 않을 경우에는 먼저 해당 이데올로기가 무엇인지를 설명한 다음 논리적인 주장을 통해 반론을 제기해야 한다.

평가하기

책임감 있는 평가에는 작품의 가치에 대한 정확한 판단과 합리적인 기준에 근거한 판단 이유가 포함되어야 한다. 정확히 어떤 기준이 적절한지에 대해서는 비평가들의 의견이 일치하지 않는다. 기준의 유형은 사실주의나 형식주의, 표현주의 또는 이것들의 조합 내지 변주일 수 있다. 5장에서 언급했듯이 자신이 활용할 기준을 결정해야 한다. 작품에 맞추어 평가 기준을 정할 수도 있다. 예를 들어 정치적인 작품이라면 도구적인 관심에 따른 기준이 적용될 것이다. 그리고 형식주의 작품에는 형식주의적 기준이 적용될 것이다. 이는 당신이 다양한 작품을 받아들일 수 있는 수용력 높은 접근 방식이다.

하지만 훨씬 협소하게 특정 기준을 고수하면서, 작품이 무엇에 집중하건 간에, 모든 작품을 자신이 선택한 기준에 따라 평가하고 싶을 수도 있다. 예를 들어 세계에 심각한 사회문제가 만연해 있다는 이유로 모든 작품을 도구적 목적에 따라 평가하려 하고 세상을 더 살기 좋은 곳으로 만들려는 작품만을 선호할 수 있다. 따라서 형식주의 작품을 사회적으로 무의미한 것이라 보고 인간의 에너지와 자원의 낭비라고 평가할 수 있다.

이는 어려운 선택이다. 특정한 목적 없이 모순된 절충주의나 편협한 완고함 쪽으로 기울어질 수 있다. 혹은 원만한 중간 입장을 찾을 수도 있다.

미술작품의 평가는 미술가에 대한 조언이 아니며, 독자들에게 당신이 어떤 근거로 특정 작품이 훌륭하다고 혹은 형편없다고 생각하는지를 분명히 설명하는 일이다. 평가 행위는 더 우월한 역할 또는 태도를

취함으로써 미술가의 위신을 떨어뜨릴 가능성이 있으며 이를 각오해야 한다. 이런 접근 방식은 당신과 미술가들을 서로 등지게 만들 것이다. 적대감은 좋은 비평의 태도가 아니다. 비평은 미술에 대한 담론을 종결하는 것이 아니라 심화하려는 의도로 수행된다. 따라서 무시하고 배제하기보다는 받아들이는 태도를 통해 논의를 발전시키는 것이 바람직하다. 비평가들의 평가는 대부분 긍정적이고 독자들에게 왜 작품이 유의미하고 유쾌한지를 이야기한다. 작품에서 사소한 흠을 찾기보다는 더 중요한 문제를 두고 논증하라(흠잡기는 시시한 짓이다). 작품을 고찰할 때 미술가들에게는 관대한 태도를, 독자들에게는 열성적인 태도를 보이라. 이 책은 호기심 어린 태도를 취하는데 비평의 목표는 호기심을 불러일으키고 때로 호기심을 만족시키는 것이기 때문이다.

가정을 고려하기

당신이 고찰하는 작품의 이데올로기적 기반을 추론하고 자신의 이데올로기적 토대를 파악하고 식별하라. 당신이 사유 대상으로 삼은 미술가는 훌륭한 미술을 구성하는 것이 무엇이라고 생각하는가? 당신은 무엇이 훌륭한 미술을 구성한다고 생각하는가? 훌륭한 미술의 십계명을 꼽을 수 있는가? 당신의 십계명에서 상충되는 내용은 없는가? 당신의 가정과 신념은 당신이 사유하는 작품과 합치되는가 아니면 상충되는가? 독자들에게 두 입장을 분명히 설명할 수 있는가?

2장에서 간략하게 다룬 이론적 주제가 흥미로웠다면 철학과의 미학 수업을 듣는 것이 좋다. 최근의 문학이론과 비평을 비롯해 영화이론과 비평, 여성학 수업을 알아볼 수도 있다. 모두 미술이론에 영향을 미

치는 학문 분야이다. 특정 전시에 대한 비평보다는 이론적인 비평을 다루는 긴 글을 쓰고 싶을 수 있다. 또는 인간이 창조한 작품을 바탕으로 사회이론적 글을 쓰고 싶을 수도 있다. 범위를 확장해 더 큰 문제에 관심을 갖고 자신이 채택한 이론을 적용한 사례로 미술작품을 활용하는 비평가들도 있다. 또한 비평보다는 미술 기사 또는 미술가들에 대한 기사를 쓰는 데서 만족감을 얻는 비평가들도 있다. 다양한 접근 방식이 있다. 여러 가지를 시도해보고 자신이 편안함을 느끼는 일을 찾아 최선을 다하라.

글을 쓰는 방법과 절차

양식 선택하기

도서관과 서점에서 표기법 안내서를 찾아볼 수 있다. 표기법 안내서는 각주를 표기하는 법과 참고문헌을 작성하는 법, 글을 장과 절로 나누는 법을 알려준다. 모든 신문 잡지는 자체의 편집 양식을 적용한다. 지도 교수가 특정 양식을 요구할 수 있다. 그렇지 않다면 자신이 사용할 양식을 선택해야 한다. 자의적으로 선택할 수도 있지만 먼저 전공 분야에서 일반적으로 선호되는 양식이 무엇인지를 알아보아야 한다. 심리학 전공자라면 미국심리학회의 양식 설명서를 찾을 수 있을 것이다. 영문학 전공자의 경우, 지도 교수는 시카고대학교 양식이나 현대언어학회 양식을 선호할 것이다. 자신만의 양식을 만들지 말라. 이미 몇 가지 양식이 쓰이고 있다. 궁극적으로 졸업논문, 석사논문 또는 박사논문 등 전공논문

을 쓸 계획이라면 학과나 조언자가 어떤 양식을 기대하는지를 파악하고 익숙해지기 위해 짧은 글을 쓸 때도 그 양식을 연습하라.

글의 분량 결정하기

주어진 글을 쓰기 전에 어느 정도 분량으로 써야 하는지를 파악해야 한다. 원고 분량도 모른 채 글을 쓰면 안 된다. 『뉴 아트 이그재미너』는 450단어 미만의 비평만을 싣는다. 이는 서너 단락 분량에 불과하다. 교수는 기말 보고서로 20장 분량의 원고를 원할 것이다. 요구되는 원고량을 파악한 다음 이에 맞추어 글의 성격을 결정해야 한다. 간단명료한 글쓰기를 어려워하는 필자도 있고 여러 장에 걸쳐 자신의 생각을 확장하기를 어려워하는 필자도 있다.

독자 파악하기

주제를 결정한 다음에는 독자를 결정하거나 누구를 위해 글을 쓰는지를 고려해야 한다. 특정 간행물을 위한 글을 쓴다면 해당 간행물과 여기 실리는 글의 범주와 유형을 숙지해야 한다. 모든 신문사와 잡지사에는 편집 담당자가 있고 간행물의 속표지에서 편집부 주소를 확인할 수 있다. 속표지에 해당 간행물이 투고를 받는지 여부를 비롯해 출판 방침과 절차에 대한 설명이 실려 있는 경우도 있다. 필자들을 위한 안내문이 있는지를 편집부에 전화나 편지로 문의해볼 수 있다. 또는 편집자를 직접 만나거나 전화 통화를 요청할 수도 있을 것이다. 동일한 글을 동시에 복수의 매체에 보내지 않아야 한다. 만약 그랬다면 각 매체의 편집자에게 당신이 동일한 원고를 다른 매체에도 보냈다는 사실을 알려야 한다.

교수에게 제출하여 점수를 평가받는 과제물을 쓸 때도 있다. 이 경우에는 글을 쓰기 전에 교수가 기대하는 바를 알아야 한다. 과제에 대해 질문함으로써 교수가 기대하는 바를 정확히 이해해야 한다. 교수들은 자신이 낸 과제를 분명히 알고 있다고 생각하지만 때로 그렇지 못한 경우가 있고, 질문을 통해 과제를 더욱 명확히 파악할 수 있다. 교수가 생각하는 훌륭한 보고서가 무엇인지, 반대로 부족한 보고서가 무엇인지를 물어볼 수 있다. 교수에게 제출할 글을 쓸 때는 교수, 즉 채점자가 당신의 가장 중요한 독자가 되지만 함께 수업을 듣는 동료 학생들을 위해 글을 쓴다고 상상하는 것도 좋은 방법이다. 교수는 당신이 독자로 가정한 동료 학생들의 글과 대조하여 당신의 글을 평가할 것이다.

동료 학생들에게 과제에 대한 자세한 정보를 얻는 것은 위험한 일이다. 동료들도 교수가 기대하는 바를 알기 어려울 수 있기 때문이다. 교수를 직접 찾아가는 쪽이 낫다. 매체에 기고할 글을 쓴다면 편집자에게 조언과 설명을 구하라.

시작하기

과제가 주어지면 곧바로 쓰기 시작하라. 가능한 한 빠른 시일 내에 작품을 보고, 글을 쓰기 전 며칠 또는 몇 시간 동안 작품을 충분히 이해해야 한다. 대상 작품이 한 점이라면 작품의 사진을 찍거나 스케치를 그려두라. 아침에 커피를 마실 때나 짬이 날 때마다 작품에 대해 생각하라. 여러 점의 작품에 대해 글을 쓴다면 사진을 찍거나 스케치를 하고 메모를 해두라. 가능하다면 갤러리나 미술관에 요청해 미술가와 작품, 날짜와 가격이 실린 '전시 작품 리스트'를 얻으라.

자신이 선택할 수 있는 경우에는 선택지를 고려한 다음 가급적 빨리 무엇에 대해 글을 쓸지를 결정하라. 만약 다수의 작품이나 전시 중에서 선택해 글을 쓸 수 있다면 작품과 전시들을 둘러보고 가장 관심을 끌거나 가장 할 이야기가 많은 대상을 선택하라. 가능하다면 주제를 좁히거나 접근 방식을 결정하라. 주제를 선택할 수 있는 경우에는 선택이 다소 임의적이더라도 빠르게 결정하라. 주제에 대한 관심이 클수록 더 즐거운 마음으로 글을 쓸 수 있을 것이다. 결정을 지체하는 것은 아무짝에도 쓸모없는 회피술일 뿐이다. 선택지 중에서 결정하기 어렵다면 동전 던지기를 해서라도 선택을 하고 결과를 받아들이라.

비평을 쓸 때 관찰만을 근거로 삼아야 하는지 다른 외부 정보를 활용해도 되는지를 판단하거나 교수나 편집자에게 문의하라. 다시 말해 당신은 글을 쓰는 대상을 연구하려 하는가, 또 이런 연구가 허락되는가? 동시대 미술을 연구하는 방향에는 몇 가지가 있다. 적어도 어느 정도 인정받는 미술가의 경우에는 이미 다른 비평가들이 그(녀)의 작품에 대해 쓴 글이 있을 것이다. 아직 글로 다루어진 적 없는 미술가라면 미술가를 인터뷰하여 자신의 작품에 대해 어떻게 생각하는지, 작품의 개념은 어디에서 유래하는지, 표현하려 한 바는 무엇인지, 어디에서 생활했는지 등을 물어볼 수 있다. 인터뷰가 가능하지 않다면, 미술가가 전시와 관련해서 쓴 '작가 노트'를 참고할 수 있다. 미술가의 통찰은 언제나 흥미롭다. 하지만 4장에서 다루었던 의도주의의 오류를 주의해야 한다. 즉 미술가는 작품의 의미를 독점하지 않는다. 따라서 미술가가 말해준 작품의 의미를 그대로 받아쓰는 우를 범하지 않아야 한다. 그보다는 작품에 대한 미술가의 관점을 택해 당신의 지식 및 직관과 비교하고 분석하라.

전시 큐레이터와 갤러리 대표 또는 책임자들 역시 현재 전시 중인 미술가에 대한 정보가 있고 인터뷰에 응할 수 있다. 그들의 언급에 기대어 글을 풀어나갈 경우 본문 또는 각주에서 밝혀야 한다. 하지만 당신이 몇 사람의 말을 인용하든 결국은 작품에 대한 자신의 의견을 제시해야 한다.

연구를 하지 않기로 마음먹거나 연구가 허용되지 않는다면, 작품에 대한 관찰과 지식, 삶의 경험을 토대로 묘사와 해석, 평가를 해야 한다. 이 경우에는 자신의 관찰과 더불어 미술과 삶에 대한 정보가 주장의 근거가 될 것이다.

메모하기

무엇에 대해서, 누구를 위해서 글을 쓰든 메모를 하라. 신진 미술가의 새로운 작품에 대해 글을 쓴다면 주의 깊게 관찰하고 질문을 던지며 생각해보고 무작위적이고 관련이 없어 보일지라도 떠오르는 생각들을 종이에 적으라. 첫인상과 무엇이 그런 첫인상을 촉발하는지를 기록하라. 갤러리나 미술관의 작품에 대해 글을 쓴다면 당신에게 필요한 내용을 넘어 다양한 것을 기록하라. 흥미롭다고 생각되어 나중에 글을 쓸 때 활용할 법한 내용은 모두 적어두라. 처음에 충분히 메모를 하지 않았다면 작품이 있는 장소를 다시 찾아가야 한다. 마감일이 정해져 있다면 문제가 될 수 있다. 미술관은 입장 시간이 정해져 있고 대부분 월요일에 문을 닫는다. 또는 글을 완성하기 전에 전시가 끝나버릴 수도 있다. 메모를 철저히 해두었다면 활용 가능한 정도 이상으로 더 많은 기록을 보유하게 될 것이다. 이런 상황은 괜찮다. 필요한 정보가 적은 것보다 많은

편이 낫다.

아주 유명한 미술가의 작품이라면 도서관에서 해당 미술가의 과거 작품에 대한 정보를 찾을 수 있을 것이다. 찾았다면 새 작품을 이전 작품들이 형성한 맥락에 비추어 살펴볼 수 있다. 『아트 인덱스』는 미술가들에 대한 글 또는 비평가들이 쓴 글을 찾는 데 유용한 참고문헌이다.

메모에는 정확한 내용을 기록해야 한다. 메모가 정확하지 않으면 사실 관계가 맞지 않고 부정확한 묘사로 이어져 독자의 오독을 낳을 수 있다. 미술가 이름의 철자와 작품 제목을 정확히 쓰고 작품의 크기와 제작 연도도 주의해서 기록해야 한다.

표절을 방지하기

허술한 메모는 의도하지 않게 표절로 이어질 수 있다. 표절은 다른 사람의 생각을 가져와 자기 생각처럼 제시하거나, 다른 사람의 글을 인용부호 없이 혹은 필자의 이름을 밝히지 않고 옮겨 적는 것이다. 표절은 생각과 글을 도용하는 것으로, 심각한 문제로 여겨질 뿐만 아니라 학생이나 전문가로서 당신의 경력에 커다란 오점을 남길 수 있다. 메모를 할 때 직접 인용한 문장은 정확하게 인용부호를 표시해 다른 저자의 언급임을 분명히 알 수 있게 하라. 다른 사람의 언급을 그대로 옮기지 않고, 바꾸어 표현할 경우 인용부호를 붙일 필요는 없지만 정확한 서지 사항, 즉 지은이와 출판사, 출판물 제목, 출판일, 출판인, 출판 장소, 그리고 책이라면 쪽수를 밝혀야 한다. 당신이 따르는 표기법 양식 안내서가 명시한 대로 기록해두면 나중에 각주와 참고문헌을 작성할 때 수정할 필요가 없다.

개요 짜기

글을 쓰기 위한 정보와 증거를 모두 모은 다음에는 생각을 체계화하고 주장을 조직화하기 위한 개요를 작성하라. 반드시 길고 상세하게 형식을 갖출 필요는 없다. 간략해도 되고 일정한 형식을 갖추지 않아도 된다. 당신이 선호하는 방식에 달려 있다. 개요의 목적은 비평적 주장을 구조화하는 것이다. 개요는 주요한 세 부분, 즉 서론, 본론, 결론으로 구성되어야 한다. 서론에서는 핵심 주장을 명확히 밝히고, 본론에서는 주장을 뒷받침하는 근거를 제시하며, 결론에서는 생각을 효과적으로 종합해 결론을 내리고 주장을 요약한다.

개요는 논리적이어야 한다. 비평 쓰기는 주장을 조직화하는 것이고 주장은 논리와 증거를 바탕으로 한다. 개요는 그저 일련의 단계가 아니라, 증거로 뒷받침되는 결론으로 이어지는 정렬된 전제들로 이루어진다. 당신에게 지금 어디로 가고 있고 목적지에 어떻게 도달하고 있는지를 보여주는 지도와 같다. 이런 지도가 없으면, 당신과 독자는 방향을 잃고 헤매다가 사실이긴 하지만 전제를 바탕으로 한 결론으로 귀결되지 못하는 정보들만 접할 수 있다.

온전한 개요를 세웠다면 이중 어느 대목에서든 글을 쓰기 시작할 수 있다. 꼭 도입부에서 시작할 필요는 없다. 자신이 원하는 부분, 심지어 결론에서 시작할 수도 있다. 자신감과 추진력을 얻기 위해 가장 잘 아는 부분부터 시작해도 무방하다. 또다른 대안은 가장 어려운 대목부터 시작하는 것인데, 일단 이 부분을 쓰고 나면 나머지는 수월할 것이다.

글쓰기

개요를 따라 마음에 드는 순서대로 초고를 쓰라. 이때 자신이 원하는 정확한 표현을 사용하는지, 좀더 오래 생각할 필요가 있는지, 필요한 연구가 빠지지 않았는지 등은 걱정하지 말고 채울 수 없는 빈 칸은 남겨두고 멈추지 말고 글을 써나가라. 불충분한 표현이나 빈 칸은 나중에 수정하거나 추가하면 된다. 특정 부분에 갇히지 않아야 한다. 계속해서 써나가라. 글쓰기를 중단하거나 멈춰야 한다면, 문장이나 단락을 반쯤 썼더라도 다시 돌아왔을 때 무엇을 써야 하는지를 정확히 알 수 있도록 표기해두라. 이 방법을 통해 다시 글을 쓸 때 바로 시작할 수 있고 이어서 계속 써나갈 수 있다. 돌아올 때마다 글을 다시 시작하고 싶지는 않을 것이다.

글의 도입부, 글을 시작하는 첫 문장에서 주요 주장이나 논지를 밝히라. 각 단락은 생각을 짜임새 있게 담고 있어야 한다. 논리적이고 명확하게 글을 써서 한 문장이 다음 문장으로 한 단락이 다음 단락으로 이어지게 하라. 논의되고 있는 작품에 대한 당신의 관점이 무엇인지를 독자가 알게 하라. 주로 해석적인 글이라면 작품에서 당신이 본 주요 주제를 서술하라. 평가를 내릴 때에는 분명한 태도를 취하라. 핵심 주장은 명확하고 정확하되 시사하는 바가 풍부해야 한다. 모든 문장과 단락이 결론으로 귀결되어야 하고 결론은 마지막에서 명확히 서술되어야 한다.

글의 논조를 고려하라. 흥미롭고 생각을 환기하는 방식으로 표현함으로써 독자들이 작품과 당신의 생각에 끌리게 하라. 독단적인 논조는 독자를 밀어낼 것이다. 당신은 글의 논조와 전개 속도가 다루는 작품의 분위기, 속도와 어울리기를 바랄 것이다. 이 책에서 인용한 몇몇 비평가들은 글과 작품을 시적인 방식으로 조화롭게 엮었다. 치훌리의 유

리 작업과 골럽의 회화에 대해 쓴 글을 떠올려보라.

수정하기

초고를 검토한 뒤에는 수정 계획을 세우라. 항상 쓴 글을 살펴보고 수정할 시간을 남겨두어야 한다. 초고를 제출하는 일은 절대 없어야 한다. 한동안 글에서 멀어져 있다가 돌아와 새로운 관점으로 글을 보고 살필 수 있는 시간을 남겨두어야 한다.

첫 문장이 독자들의 관심을 끌 수 있는지를 살펴보라. 설득력 있는 문장으로 글을 힘 있게 끝맺어야 한다. 중언부언한 대목은 제거하고 사실일 수 있지만 무관한 주장, 논지에서 벗어나 주의를 흩뜨리는 주장을 피해야 한다. 주장이 명확하고 논리적으로 전개되는지를 반드시 확인해야 한다. 글의 논조를 살펴 전체적으로 일관성이 있고 스스로 만족할 수 있도록 다듬어야 한다. 작품을 평가할 때는 빈정거리는 태도를 피해야 한다. 견해가 분명히 표현되었고, 당신의 입장에 대한 근거가 제시되었는지를 확인하라. 글을 다듬어서 글이 올바로 이해되게 해야 한다. 자신의 글에 긍지를 가지고 교수나 편집자에게 제출하라.

일반적인 실수와 글쓰기에 대한 충고

criterion은 단수 명사이고 criteria는 복수 명사다. medium은 단수 명사이고 media는 복수 명사다. its는 소유격이고 it's는 'it is'를 의미한다. there는 장소를 가리키는 부사이고 their는 소유격이다. '미술가의 색채' '폴록의 떨어뜨린 방울들' '플래건스의 기준'은 모두 단수 소유격을 사용한 예다. '미술가들의 색채'는 복수 소유격을 사용한 표현이다.

수동태 문장을 피하고 능동태 문장으로 쓰라. 글이 한층 강력해질 것이다. '홀저가 LED 디스플레이를 계획했다'는 능동태 문장이고, 'LED 디스플레이는 홀저에 의해 계획되었다'는 수동태 문장이다.

글 전체에 걸쳐 과거, 현재, 미래 시제를 일관성 있게 유지하라. 미술작품은 일반적으로 현재 시제로 언급하고, 전시는 기한이 정해져 있어서 과거 시제로 언급하는 경우가 많다.

긴 문장이 짧은 문장보다 반드시 더 낫다고 할 수는 없다. 길든 짧든 문장은 명확하고 쉽게 읽혀야 한다.

성을 구분하지 않는 단어를 사용하라. 특정 인물을 가리키는 경우가 아니라면 '그' '그녀' 같은 대명사 사용을 피하라. 가능하다면 '그들' 같은 복수 대명사를 사용하라. '그와 그녀' 또는 '그(녀)'를 쓰는 편이 낫다.

표현을 다채롭게 구사하되 과장은 피하라. 충분히 이해하지 못했다면 그렇다고 말하라. 자신이 이해하지 못한 것을 장황하게 중언부언하며 숨기려 하지 말라. 비평가들은 작품에 이해할 수 없는 부분이 있음을 인정할 수 있다. 비평가라고 해서 자신이 다루는 새로운 작품의 모든 측면을 이해할 수 있는 것은 아니다. 당신이 작품에서 경험한 문제를 해결하는 데 독자들의 도움을 청하라.

수식어 사용은 피하거나 적어도 사용하기 전에 신중하게 생각하라. '매우' '극도로' 등의 수식어는 글을 강화하기보다 약화시킨다. 어떤 것이 강력하다고 말할 때 극도로 강력하다고 말할 필요는 없다. 수식어를 과도하게 사용하면 글이 너무 감상적으로 보이고 당신의 신뢰도는 떨어질 것이다. 서술을 지나치게 안전하거나 우유부단하게 만드는 수식어 역시 피하라. '약간' '조금'(크기를 언급하는 경우는 제외), '어느 정

도'('어느 정도 확신한다'의 경우), '다소'가 그런 예다.

글이나 기사에서 (컬러 또는 흑백) 도판을 제공받을 수 있으면 그것을 활용하라. 단 미술가의 이름과 작품 제목은 이탤릭체로 표기하고 재료와 크기, 제작 시기의 순으로 정보를 제공해야 한다.

제목이 독자들에게 당신의 주장을 분명하게 전달하는지 여부를 살펴라. 제목의 유형과 수준은 당신이 선택한 표기법 양식 안내서를 참고하라.

교정하기

좋은 필자는 자기 글에 대한 좋은 편집자다. 편집자는 독자의 역할을 맡는다. 마치 문외한인 양하며 자신이 쓴 글을 읽어보라.

처음에는 당신의 의견에 동의할 사람의 관점에서 글을 읽어보라. 가장 친한 친구, 형제자매 같은, 구체적인 사람을 떠올려보라. 그들이 작품을 마음속에 그려볼 수 있을 만큼 충분히 이야기했는가? 작품에 대한 열정이 전달되었는가?

그런 다음 당신의 의견에 동의하지 않을 것 같은 사람의 관점에서 글을 읽어보라. 당신의 관점을 충분히 뒷받침할 증거와 함께 가장 설득력 있는 주장을 제시했는가? 이지적인 상대가 결론에는 수긍하지 않는다 해도 당신이 훌륭한 주장을 제시했다는 점은 인정해줄 만한가?

일단 글을 교정하고 글에 만족한다면 다른 사람에게 읽혀서 개선할 부분이 있는지 제안해달라고 하라. 인쇄된 모든 글은 교정 과정을 거친다. 한 예로 이 책 역시 당신의 손에 도달하기 전에 상당한 교정 과정을 거쳤다. 나는 이 책의 기획안을 한 편집자에게 제출했다. 이 편집자

와 출판사가 집필을 승인하기 전에 그녀는 나의 기획서를 (이 책이 출간된다면) 교재로 활용할 만한 국내의 몇몇 교수들에게 보냈다. 나의 기획서를 검토한 교수들은 이 책의 제작을 추천하면서 학생들에게 더 나은 책이 되도록 몇 가지 사항을 제안해주었다.

나는 이 책을 쓰는 동안 각 장의 글을 내 비평 수업을 듣는 학생들에게 보여주었고 학생들은 논평을 하며 불분명하다고 생각되는 부분을 지적하고 오탈자를 확인해주었다. 나는 그들이 권유한 대로 수정했다. 또한 믿을 수 있는 동료들에게 원고 전문을 읽어봐달라고 부탁했고 어떤 사람들에게는 일부를 읽어봐달라고 부탁했다. 그들 역시 소중한 의견을 주었고 나는 이에 따라 글을 수정했다. 그런 다음 원고를 편집자에게 보냈고, 편집자는 다시 몇몇 교수에게 보내 학생들에게 권할 만한지 살펴달라고 요청했다. 그들은 좋은 책이 될 거라고 평가하면서 수정 사항을 제언했다. 나는 이 의견도 반영해 글을 수정했다. 이후 전문 교열자에게 원고를 넘겼고 교열자는 내용을 더 명확히 하고 중복된 대목을 삭제하며 문체를 손보는 상세한 수정을 제안했고 이후 디자이너가 지금 독자들이 보고 있는 활자체로 조판을 했다. 이 시점에서 출판사는 내게 교정쇄를 보내 오류가 없는지 확인을 요청하는 한편 교정자를 고용해 같은 일을 맡겼다. 이 모든 과정을 거쳤음에도 여전히 오류가 남아 있을 수 있으며 어쩌면 당신이 이미 발견했을 수도 있다.

누구나 글쓰기와 교정의 이 수고로운 과정을 거쳐야 한다. 책꽂이에서 아무 책이나 꺼내 '감사의 글'을 읽어보면 저자들이 이름을 언급하며 감사를 표하는 사람들이 많다는 사실을 확인할 수 있다. 핵심은, 편집이 중요한 과정이라는 것이다. 더 나은 글로 만들어주는 편집의 과정

을 거쳐야 한다. 먼저 자신이 쓴 글을 읽어보라. 혼자서 큰 소리로 읽는 것은 어색한 문구와 불완전한 문장을 찾는 데 도움이 될 것이다. 그런 다음 글을 제출하기 전에 다른 사람이 읽어보게 하라. 글의 소재와 과제의 내용을 알고 있는 동료 학생을 택해 요지를 읽어보고 글의 명료성과 주장의 논리, 결론을 뒷받침하기 위해 제시한 근거를 평가해달라고 부탁하라. 그런 다음 룸메이트나 동료 학생에게 철자나 문법 오류, 오탈자 교정을 부탁하라. 이런 오류들은 독자와 글에 대한 배려와 주의, 관심 부족을 나타내기 때문에 당신의 신뢰도에 부정적인 영향을 미친다.

당신이 글쓰기에 문제를 겪고 친구들보다 지식과 경험이 많은 이의 도움이 필요하다 느끼면 국문학과의 지도 교수를 찾아가볼 수 있다. 많은 대학교가 글쓰기 연구소를 두고 글쓰기에 어려움을 겪는 학생들에게 무료로 도움을 제공한다. 또는 편집자를 고용하는 방법도 고려해볼 수 있다.

교수에게 초고에 대해 평해줄 수 있는지를 문의하라. 가능하다는 답을 받으면 최종 원고를 제출하여 평가를 받기 전에 교수의 의견을 듣는 특전을 누릴 수 있다.

마감일 지키기

편집과 수정은 시간이 걸리는 작업이기 때문에 마감일인 수업 시간 한 시간 전에 글을 쓰기 시작할 수는 없다. 당신이 훌륭한 글을 쓰고자 하는 진지한 학생이라면 충분한 수정 시간을 확보할 수 있도록 미리 계획을 세워야 한다. 당신이 제출하는 글은 세 번까지는 아니더라도 적어도 두 번의 수정을 거친 원고여야 한다.

글을 늦게 제출하면 낮은 점수를 받을 가능성이 크다. 편집자가 알린 마감 기일을 넘기는 것은 직업적으로 무책임한 행동이며 이럴 경우 앞으로 원고 청탁을 받지 못할 것이다.

<div align="right">

———
예시 글

</div>

여기서는 미술비평과 실기 수업에서 제시된 과제에 따라 쓴 글을 소개한다. 한 편(케리 제임스 마셜이 쓴 작가 노트)을 제외하고 모두 학부생, 석사과정 학생의 글이다.

개인적인 반응을 글로 쓰기

이제 소개하는 네 편의 짧은 글은 동시대 미술 수업을 들은 학생들이 썼다. 모두 2008년 포트워스 현대미술관에서 열린 회고전 〈카라 워커─나의 반쪽, 나의 적, 나의 압제자, 나의 사랑〉을 다루고 있다. 이 학생들은 수업 시간 외에 자신들이 편한 시간에 전시를 본 뒤 간략한 감상을 쓰는 과제를 제출했다. 첫번째 글은 노스텍사스대학교에서 미술을 전공하는 학부 4학년생이 쓴 글이고 두번째와 세번째 글은 각각 미술교육을 전공하는 학부 4학년생이 쓴 글이다. 네번째 글은 노스텍사스대학교 대학원에서 미술, 박물관 교육을 전공하는 석사과정 학생이 썼다.

카라 워커의 전시 ——————————————— **앨러나 이젤**
나는 열린 자세로, 과연 무엇 때문에 많은 사람들의 기분이 상했는지를

알아보고 싶어서 카라 워커의 전시를 찾았다. 나는 불쾌함을 느끼지 않으려고 무진 애를 썼다. 한데 기분만 상하지 않았을 뿐 혐오감을 느꼈다. 나는 누군가가 인종차별주의에 저항한다는 사실을 알 수 있었다. 누군가가 자신이 경험한 바를 표현한다는 것도 알 수 있었다. 나를 멍청하다고 해도 좋다. 나는 이해하기 어려웠다. 내가 내숭 떤다고 말해도 좋다. 사실 나는 전시장을 떠난 뒤 추악하다고 느꼈다. 서로를 입으로 애무하는 두 남성의 실루엣을 보여줄 필요가 있는가? 솔직히 나는 이해하고 싶었다. 나는 미술가가 오랫동안 억압받아온 조상들의 경험을 대변하려고 노력하는 것처럼 느껴졌다. 나한테는 이게 전부였다. 나는 남부에 대한 낭만적인 이상이 사실이 아님을 안다. 나의 조상들은 '플로리다 정착민'이었다. 그들은 자신들이 재배한 농작물을 먹고 사는 아주 가난한 사람들이었다. 내가, 그들이 서로 구강성교를 하는 장면을 보여주는 일은 없을 것이다. 나를 제외한 모든 사람이 좋아하는 이 전시에서 가장 흥미로운 점은 무엇일까? 나는 훌륭한 미술작품을 보고도 이해하질 못하는, 근심 걱정 없는 무식한 백인 시골 노동자인 걸까?

나의 반쪽, 나의 적, 나의 압제자, 나의 사랑 —————— 크리스티 러커

이 전시는 남북전쟁 시기의 노예 박해를 보여준다. 흑인들이 상품으로 보여지고 이용된 역사적 사실을 보여주고 있다. 아프리카계 미국인 여성들은 아이를 많이 낳았는데 그들의 몸은 밭일을 할 노동자들을 낳는 농장처럼 이용되었다. 미술가는 자궁에서 밭으로 내던져진 아이들을 보여주는 손 인형극을 보여준다.

가장 흥미로운 전시장 중 하나에서는 특별히 텍사스를 위해 마련된

전시를 보여주었다. 이 방에서는 머리 위에 달린 프로젝터가 벽에 이미지를 투사했다. 관람자의 윤곽도 벽에 투사되었다. 나는 방 안을 걷다가 멈춰 섰다. 내가 어떻게 이 전시 또는 이 시간의 일부가 되었을까? 전시 의도를 깨닫게 되면서 나는 우리 조상들이 역사 속 이 시대에 어떤 방식으로 존재했는지, 그들이 받았던 박해가 오늘날에도 어떻게 계속되고 있는지를 곰곰이 생각하게 되었다.

이 전시를 둘러보면서 나는 감정이 벅차올랐다. 주제와 의미는 폭력적이고 성적이다. 내가 이 전시의 일부라고 느낄 수밖에 없었다. 나는 이런 사건이 일어났다는 것에 절망했고 화가 났다. 또한 억압받는 여성에게 유대감을 느낀다. 나는 유색인종 여성이 아니어서 사실 이런 문제를 직접 대면할 일은 없었다. 하지만 나를 오직 노동자를 생산하는 도구로 본다는 느낌을 받았다.

검은색 위의 흰색—카라 워커의 전시 ——————————— 레이시 블루

나는 남부 출신의 중산층에 속하는 백인 여성이다. 나의 가족들은 남북전쟁이 끝나갈 무렵 텍사스로 이주했다. 모제스 헨리 블루가 열일곱 살 때 남부군에서 제대한 뒤 앨라배마의 집이 파괴되고 가족이 떠나버린 것을 알았던 때였다. 그는 전쟁터에서 만난 친구와 재회하려고 텍사스까지 걸어갔다. 그후 블루스가 생겨났다. 나는 남부 침례교도 전통에 뿌리를 둔 가정에서 태어났는데, 지옥 불과 지옥살이에 대한 설교는 귀담아 듣지 않았다. 훗날 그것이 교회의 고정관념이라는 사실을 배웠다. 나는 성인이 되면서 공격적인 복음주의 그리고 엄격한 보수주의와 결별했다.

워커의 실루엣 형상으로 가득 채워진 방은 경외심을 불러일으키고 압

도적이다. 미술가의 이야기를 천천히 읽으면서 나는 초라해지고 당황스러웠고 도전에 직면한 것처럼 느껴졌다. 그녀의 분노, 정확히 말해 증오의 표현은 나와 나의 가족의 배경을 직접 겨냥하고 있었다. 그럼에도 나는 워커 작품의 아름다운 구성과 예리한 선, 흑인과 백인을 분명하게 구분 짓는 양식화된 그림자에 감탄하지 않을 수 없었다. 나는 흑인과 백인이 공존하지 않았던 시대로 건너뛴 것처럼 느꼈다. 또한 벽에 드리워진 그림자가 내 그림자일 수 있다고 느꼈다. 워커의 작품은 매우 폭력적이고 섬뜩하며 노골적이어서 워커가 인종차별주의를 과거의 문제로 생각하지 않는다는 점이 드러난다.

워커는 나의 앨라배마 조상들이 끼친 피해에 대해 속죄하라고 요구하는 듯했다. 그녀는 나의 그림자를 벽에 투사함으로써 내가 아프리카계 미국인 노예들의 고통과 굴욕을 고스란히 느낄 수 있게 했다. 어머니가 다른 여성의 아이를 돌보았고, 여성 노예는 성도착자들을 시중 들었다. 그래서 나는 자신을 살찐 백인 지주이자 항문 성교를 하는 사람, 움츠린 유아라고 생각해야 했다. 나는 워커가 그림자를 통해 투사하는 증오가 느껴지지 않는다고 설명하고 싶었다.

나는 워커의 작품이 흑인과 백인의 차별을 한층 더 강화하는 데 기여할 뿐인지 궁금했다. 워커는 궁극적으로 흑인과 백인의 대조를 자신에게 유리하게 이용한다. 나는 전시를 본 모든 사람이 그들의 그림자를 작품에 드리운다는 사실을 깨닫는다. 워커의 작품은 모든 인종을 결속시킨다. 결국 우리는 서로를 보완할 수 있지 않을까?

카라 워커, 나의 반쪽, 나의 적, 나의 압제자, 나의 사랑 ——— 메건 디리엔조

나는 친구이자 동료와 함께 카라 워커의 작품을 보았다. 공교롭게도 친구는 아프리카계 미국인이었다. "공교롭게도 아프리카계 미국인이었다"는 문장은 워커의 전시장에 발을 들여놓으면서 경험한, (마찬가지로 불편한 감정인) 내가 다분히 백인이라는 느낌을 환기한다. 내가 친구와 함께 전시장에 있는 느낌은 워커 작품의 실루엣처럼 모호하고 수치스러우며 유머러스했다. 나는 친구에게 우리 앞에 있는, 많은 노력을 기울여 오려낸 평평한 종이를 어떻게 생각하는지 묻고 싶었지만 차마 그럴 수 없었다. 내가 사과해야 할까? 그녀와 함께 웃어야 할까? 문 밖으로 뛰쳐나가 내가 본 흑인이라고는 텔레비전에 나온 사람이 전부였던 고향 펜실베이니아로 돌아가야 하는 걸까? 나는 자신이 부끄러웠고, 내 친구나 눈앞의 작품을 어떻게 이해해야 하는지를 모르겠다 싶어서, 이런 사실이 당황스러웠다.

"나의 반쪽, 나의 적, 나의 압제자, 나의 사랑"은 정확히 나를 가리키며 "이봐, 백인 여자! 너와 마찬가지로 미국인인 우리의 역사가 서로 얼마나 긴밀하게 얽혀 있는지, 그렇지만 얼마나 서로 다른지 생각해봐. 너는 친구조차 똑바로 쳐다보지 못하잖아. 너 감히 이런 오래된 속임수를 쓰려는 건 아니겠지. 우리 할아버지, 할머니는 19세기의 이민자였어. 그러니 노예제도는 나와 상관 없어. 이봐, 흑인Jim Crow들은 당신의 조부모가 배에서 내릴 때 열심히 일했어. 그러니 너는 우리를 떨쳐낼 수 없어. 이제 우리를 마주봐!"

작품 「다키타운 반란」을 보았다. 나는 배의 돛대가 나의 항문을 찔러 머리 위쪽으로 관통해 튀어나오는 것이 얼마나 끔찍할지를 상상해보면

서 내가 그런 일을 당해도 마땅하다고 생각하며 혼자 초조하게 웃었다. 「반란! 우리의 도구는 원시적이지만, 우리는 밀고 나갔다」의 검은 윤곽선은 나를 벽에 고정하고 내가 백인이라는 사실을 비난했다. 워커의 작품은 백인을 곤혹스럽게 하고 예전에 좋은 시절을 보냈던 백인들을 위협하고 일깨우며 그들이 잊어버리고 부정하거나 완곡하게 말하려 한 그들 자신과 역사의 한 측면을 직시하게 한다.

나는 계속해서 워커의 작품을 공감할 수 없다고 되뇌었다. 내 조상 중 누구도 그처럼 끔찍한 잔혹 행위와 차별 행위를 하지 않았다. 이차원의 흑백으로 표현된 악몽 같은 동화 이미지는 흑인 여성과는 매우 다른 방식으로 백인 여성에게 무시무시하고도 우스웠다. 어떻게 다른지는 이야기할 수 없다. 그것을 물어볼 만한 용기가 없었기 때문에. 이제 해야 할 일은 질문을 던지는 것이다. 벌어질 수 있는 최악의 사태는 무엇일까? 워커는 이미 최악의 상황을 보여주었다. 그러므로 벽에서 시선을 떼고 친구에게 우리의 미국 역사를 어떻게 생각하는지를 물어야 한다.

네 편의 글은 모두 정직하고 열정적으로 쓰였다. 이들은 자신의 글을 수업 시간에 큰 소리로 읽었고 이 책에 싣는 것을 허락했다. 학교는 학생들이 의견을 표현하고 상대의 견해를 존중하는 가운데 동의하거나 동의하지 않을 수 있는 곳이어야 한다. 말로 표현하기 전에 글로 써보는 것은 생각을 가다듬는 기회를 주고 예술과 삶에 대한 한층 해박한 대화를 낳는다.

다음에 소개하는 글은 개인의 반응을 바탕으로 도서관에서 문헌 연구를 보충해 쓰였다. 이 글을 쓸 당시 데이비드 기온은 예술 정책과

행정을 전공하는 대학원생으로 미술비평 수업을 수강했다.[2]

피츠버그로의 자동차 여행 ──────────── 데이비드 기온

어느 토요일 아침 친구 짐과 나는 콜럼버스에서 피츠버그로 자동차 여행을 떠났다. 나는 전시 〈제임스 터렐—빛 속으로〉를 보고 싶었고 짐은 도시를 여행하며 건축물을 구경하기를 바랐다. 나는 피츠버그에 대한 더 많은 정보를 얻으려고 피츠버그 안내서를 준비해 차에서 큰 소리로 읽었다. 나는 터렐의 작품을 조명한 미술이론서도 몇 권 챙겼다. 세 시간에 이르는 여정이었기 때문에 나는 이 책들도 몇 단락 소리 내어 읽었고 사진을 훑어보았다. 나는 우리가 볼 작품에 대한 참고 자료를 읽어야 했는데 이는 시간을 보내는 손쉬운 방법이기도 했다. 터렐의 작품 사진은 매우 흥미로웠다. 짐마저 전시를 기대했다. 짐은 동시대 미술에 대한 지식이 풍부하지는 않았지만, 나는 이 여행이 그에게 터렐의 작품을 소개하는 기회가 되리라고 생각했다. 한편으로는 그가 따분해하거나 그저 개념적인 체계를 이해하지 못할까, 걱정이 되기도 했다. 나 자신에 대해서도 같은 점이 우려되었다.

매트리스팩토리, 터렐의 작품을 위한 맥락 설정　우리는 머낭거힐러강과 앨러게니강이 내려다보이는 도심의 '골든 트라이앵글'의 힐튼호텔에서 하룻밤 묵기로 했다. 이 두 강은 오하이오강에서 도시 남쪽으로 뻗어 흘렀다. 우리는 지도를 살펴본 뒤 전시가 열리고 있는 현대미술 전시 공간인 매트리스팩토리가 호텔에서 약 20분 거리에 있다는 사실을 확인했다. 우리는 짐을 내려놓고 이 '다리의 도시'를 향해 용감하게 나아갔

다. 지도를 살피며 여러 길을 찾아 걸어간 끝에 조금 황폐해 보이는 목적지 부근에 도착했다. 이미 30분이 지났지만 우리는 여전히 19세기부터 20세기에 걸쳐 지어진 주택과 상점들이 들어선 벽돌 길을 따라 걷고 있었는데, 갑자기 매트리스팩토리가 나타났다.

우리가 추가로 찾아본 참고 자료에 따르면 매트리스팩토리는 1977년 피츠버그 북쪽의 스턴스앤드포스터사의 빈 창고에 만들어졌다. 미술가들이 이 6층짜리 산업용 건물을 개조해 작업실과 거주 공간, 공동 식당, 실험적인 극장과 갤러리를 만들었다. 1982년 미술관은 이 장소를 이용해 지역과 공동체를 참여시키는 설치작품을 계획하는 데 초점을 맞추기 시작했다. 터렐은 이 미술관을 위한 영구 설치작품을 제작한 최초의 미술가들 중 한 명이었다.

우리는 석회석 자갈이 깔린 진입 차로를 통과해 개조한 창고로 들어갔는데 별다른 표시나 장식이 없는 현관이 나왔다. 매트리스팩토리는 일부분이 비계로 가려져 있었다. 건설 장비가 여기저기에 어지럽게 놓여 있었다. 우리는 왼편의 자갈이 깔린 주차장에 임시 건물처럼 보이는 것이 서 있음을 알아차렸다. 물결 모양의 알루미늄 외장재를 두른 높은 정사각형 구조물이었다. 매트리트팩토리의 개보수가 진행 중인 것처럼 보였기 때문에 우리는 건축가들이 회의하고 설계 자료를 보관하는 임시 구조물이라고 이해했다. 그 건물을 그리 눈여겨보지 않고 터렐의 작품을 보기 위해 안으로 들어갔다. 나는 터렐의 작품이 지금껏 알려진 대로 미니멀리즘이라는 평가에서 크게 벗어나지 않기를, 그리고 짐에게 너무 단조롭게 느껴지지 않기를 바랐다.

매트리스팩토리와 터렐은 주류와는 거리가 있는 실험적이고 대안적

인 장소에서 작품을 선보이는 방식을 택했다. 이 점은 나와 짐이 터렐의 작품을 다룬 도록과 책에서 본 상당수의 작품과 일치했다. 터렐의 작품은 가정이나 대안 공간, 텍사스주 휴스턴의 친구 소유의 미팅 하우스, 캘리포니아주 웨스트 할리우드의 몬드리안호텔 내 다양한 로비 공간 등 전통적인 미술관 공간을 벗어난 외부 공간에 설치되는 경우가 많다. 터렐은 우리의 의식과 주의력, 지각을 강조하기 위해 자신의 작품을 갤러리의 경계를 벗어난 곳에서 보여주는 위험을 감수한다.

〈제임스 터렐—빛 속으로〉는 6층짜리 건물 중 4개 층을 터렐의 독특한 프로젝션 작품, 설치, 드로잉, 현재 진행 중인 프로젝트「로덴 분화구」의 모형들로 채웠다.「로덴 분화구」는 거대한 규모의 단일 프로젝트로 애리조나주 플래그스태프 북쪽의 분석噴石 화산의 지표면 아래에 조성한 일련의 관측소로 구성된다.

이 전시는 영구 설치작품을 비롯해 전시를 위해 특별히 제작한 새로운 설치작품, 복도 공간에 놓인 소품들, 드로잉, 판화, 미술관 지하층에 전시한「로덴 분화구」의 모형들을 포함해 스무 점이 넘는 작품으로 구성되었다. 각 작품은 터렐의 초기 연구를 바탕으로 제작되었다. 터렐의 초기 연구는「투사投射 작업」으로 알려진 연작에서 시작되었는데, 이 연작은 전시장의 모서리나 벽에 색을 띠는 형판을 투사한 것이다. 1200와트 전구가 달린 특별한 제논 프로젝터가 윤곽선이 선명한 기하학적 이미지를 만들고, 이 이미지는 인간의 정신 속에서 삼차원 형상으로 구현된다. 이 초기 작품에서 터렐은 보는 사람이 자신이 보고 있다는 사실을 볼 수 있게 하는 개념을 처음 도입했다. 보는 행위와 지각 행위는 뗄 수 없이 연결되어 있다.

전시장에 들어서면 전시장 끝에서 빛나는 보라색 직사각형이 입체 구조물처럼 보인다. 작품을 멀리서 보면 직사각형은 빛나는 텔레비전 모니터 또는 영화 스크린처럼 보인다. 좀더 자세히 살펴보면 직사각형은 전시장 벽을 도려낸 것으로, 그 공간 뒤에서 자외선 형광등이 빛을 발산한다. 잘라낸 직사각형 뒤의 벽은 타이타늄백으로 칠해졌다. 타이타늄백은 금속 성분을 포함한 안료로 자외선을 반사하는 성질이 있어 안개나 연무 효과를 빚어낸다. 전시장 내부의 백열 조명은 관람자의 머릿속에서 벽이 입체 형태 또는 스크린으로 변하는 이미지 효과를 낳는다.

「상승」(2002)은 터렐이 말한 '얕은 공간 구조물'과 함께 시간 요소를 도입한 작품이다. 이 연작에서 터렐은 보는 사람이 점유한 공간의 건축 구조를 조정한다. 전시장 끝에 세워진 가짜 벽이 빛이 비치는 부분에서 떠오르는 것처럼 보인다. 인공조명(네온조명과 형광조명)과 자연광을 결합한 이 작품은 끊임없이 변한다. 짐과 내가 작품에 머무르는 동안 방의 색채와 느낌은 안개 낀 파란색에서 밝은 핑크색으로 변했다. 이런 변화는 거의 감지하기 어렵고, 목격하고 있는 변화에 고심하는 동안 시간의 흐름에 따른 변화의 개념이 강조될 뿐이다. 다양한 가스를 네온 배관에 주입함으로써—네온은 빨간색을, 수소는 자주색을, 수은은 파란색을 만든다—터렐은 결코 동일하지 않은 설치작품을 제작한다.

「거대한 빨간색」(2002)은 가장 놀라운 설치 작업이었다. 이 작품은 보는 사람에게 간츠펠트 효과를 제공한다. 간츠펠트 효과로 인해 빛을 균일한 시야로 경험하게 된다. 일반적인 대기 조건에서 빛은 분산, 반사 되고 다양한 표면에서 굴절된다. 이는 대기의 자연스러운 성질이다. 이 빛의 작용은 외부의 은은한 조명을 위해 세심하게 조절된 공간에서 제거

될 수 있다. 이 설치작품에서 매입된 네온조명이 위쪽 천장과 아래 바닥에서 비치는 강렬한 빨간빛으로 전시장의 매끈한 표면을 물들인다. 은은한 조명은 모두 단순한 구조물로 인해 공간으로 침투되는 것이 방지된다. 이와 같은 집중적인 선명한 색채 효과로 인해 보는 사람은 방향 감각을 잃을 수 있다. 공간 속의 빛은 공기 중에 떠 있는 옅은 안개처럼 거의 손에 만져질 듯한 빨간색 안개처럼 보인다. 방향에 대한 실마리를 제공해주는 전시장의 흰 바닥에 난 약간의 흠집과, 짐과 내가 빠져나갈 수 있는 유령 집의 출구 같은 검은색 출입구가 없었다면, 이건 분명 가장 심각하게 방향 감각에 혼란을 일으킨 경험으로 남을 것이다.

다음 모험은 외부의 햇빛 속으로 우리를 인도했는데, 일반적인 미술관 경험과는 거리가 멀었다. 이때 나는 갤러리와 미술관의 경계를 뛰어넘는 터렐의 혁신적인 일탈을 이해하기 시작했다. 대지미술운동과 관계 있는 터렐은 설치작품 연작 '스카이스페이스'를 통해 전통적인 미술관 경험에 새로운 접근법을 제시한다. 그는 미술의 상업화를 넘어 이 특별한 환경에서 미술작품의 상품화와 갤러리 시스템에 대한 사회적 발언을 하고 있는 셈이다. 그가 조성하는 환경은 세상에서 아주 드문 사색과 명상, 관찰을 위한 휴식의 시간을 제안한다. 터렐이 매트리스팩토리를 위해 제작한 '스카이스페이스' 연작의 제목은 「보이지 않는 파란색」(2002)이다. 이 작품은 매트리스팩토리 주차장에 세워진 단독 건축물로 이루어졌다. 짐과 내가 건물 개보수 작업에 쓰이는 가설 건물이라고 생각했던 것이 설치작품이었던 것이다.

스카이스페이스　1975년 첫번째 '스카이스페이스' 작품인 「스카이스페

이스 Ⅰ」이 이탈리아 바레세빌라 판자에서 공개되었다. 캘리포니아 작업실에서 제작한 모형에서 시작된 「스카이스페이스」는 뉴욕부터 아일랜드 웨스트 코크에 이르기까지 전 세계에서 펼쳐졌다. 그는 「스카이스페이스」의 개념이 하늘 공간을 천장의 평면으로 낮추는 것이라고 설명한다(Noever, 1999). 막힌 공간으로 보이지만 문헌에서 '구멍'으로 언급된 지붕의 개구부는 하늘을 향해 완전히 개방되어 있다. 악천후 때는 비와 눈이 내부로 떨어져 건축물의 바닥 면에 떨어진다. 우리가 「보이지 않는 파란색」을 관람한 때는 화창한 봄날이었지만 눈송이나 빗방울이 내부로 떨어져 자연이 공간과 하나 되는 장면은 상상만으로도 매혹적이다. 터렐은 「스카이스페이스」에서 개구부를 가로질러 얇은 유리 막이 펼쳐져 있는 것처럼 보여 구멍과 천장의 경계에서 폐쇄감이 생겨난다고 설명한다. 이 투명성 너머로 하늘의 상태와 태양의 고도에 따라 변화하는, 뭐라 정의하기 어려운 공간이 펼쳐진다(Noever, 1999). 개구부는 매우 얇은 칼날로 제작되었고 지평선 위에 위치해 구멍을 통해 볼 수 있는 것이라고는 하늘뿐이다.

「보이지 않는 파란색」을 경험하기　「보이지 않는 파란색」(2002)은 주차장에 단독으로 서 있는 나무 구조물로 외벽이 물결 모양의 알루미늄 외장재에 덮여 있다. 높이는 약 6미터이고 한 변이 약 7.6미터에 이르는 정사각형 공간이다. 관람자는 건물을 둘러싼 경사로를 거쳐 건물 내부로 진입하게 된다. 신체 장애가 있는 방문객을 고려한 것으로 보이는 경사로는 일종의 산책로이자 건물 출입구에 이르는 연장된 좁은 통로 또는 무대가 된다. 출입구를 통해 곧장 구조물의 정면으로 들어가는 대신 건물

을 감싼 경사로를 걸으면 흥분감이 고조되고 다소 수수해 보이는 건물에 대한 착각이 더 강해진다.

출입구에 들어섰을 때 짐과 나는 거의 즉시 천장의 강렬한 파란색에 주목했다. 건물 외부의 하늘보다 한층 선명하고 분명한 강렬한 파란색을 만든 구멍은 약 1제곱미터 크기의 정사각형이다. 구조물의 나머지 부분은 매우 단순한데, 네 벽을 따라 설치된 벤치는 수수하며 별 특징이 없다. 공간 한복판에 서서 위쪽 구멍을 올려다보느라 목이 아프다는 것을 알아차린 다음에야 벤치에 앉아서 방 주변의 다른 시점에서 개구부를 좀 더 편하게 관찰할 수 있다는 사실을 깨닫게 된다. 벽과 천장은 무광 흰색으로 채색되었고 벤치는 착색한 오크 목재로 보인다. 높이가 약 2.2미터에 이르는 이 벤치에는 등받이가 있어서 등과 머리를 기대고 하늘을 올려다볼 수 있다.

「보이지 않는 파란색」에는 하늘에 대한 강렬한 의식 또는 강조된 의식이 담겨 있다. 천장에서 도려낸 공간이 초점이 된다. 결국 관람자는 꼼꼼히 보기로 하고 벤치에 앉게 된다. 그는 하늘의 파란색만을 볼 수 있는데 천장의 흰색과 대비됨에 따라 그것이 얼마나 강렬한지 알아차릴 수 있다. 그리고 떠가는 구름을 의식하기 시작한다. 나는 날아가는 새를 보고 놀라기도 했다.

터렐은 자신의 작품에 나타나는 하늘의 수용, 예술과 과학의 경계, 그리고 이 두 가지가 어떻게 긴밀한 관계를 맺고 있는지에 대해 다음과 같이 말했다.

하늘은 사실 우리 주변 환경의 일부이고, 우리의 영토에 대한 시각의 일부

를 이룬다. 이 사실은 아주 멋지다. 우리가 지구보다 더 작은 위성인 달에 간 다음 '이제 우리는 우주에 있다'고 선언했는데 나는 이것이 이상했다. 내가 하고자 하는 말은, 우리는 지금 우주에 있다는 것이다. 하지만 우리가 현재 우주에 있다고 느끼지 못하고 이런 상황이 큰 영향을 미치고 있는 것이 현실이다. 어둠에 대한 두려움 때문에 우리는 밤하늘을 밝히고 우주라는 광활한 영토에 거주하고 생활하는 모든 접근 가능성을 차단한다. 그것은 엄청난 폐쇄 심리에 기반한 행위이다(Giannini, 2002, p. 43).

터렐과 미술계　레녹스와 한 인터뷰에서 분명히 드러나듯이 터렐의 글은 심오하고, 작품에서 우주와 빛의 역할에 대한 설명은 예리하다. 비평가들은 종종 터렐의 작품에서 지각이 매체가 되고 빛은 재료라고 주장한다. 미술계는 이 개념에 대해 곤혹스러워하는 경향이 있다. 매체로서의 지각이라는 개념이 파악하기 어렵기 때문이다. 매체가 빛이라고 생각하는 편이 훨씬 더 쉬울 것이다. 미술가들과 비평가들은 터렐의 작품에 대해 과학자들과 다르게 접근하는 경향이 있다.

　나는 주택의 천창도 동일한 효과를 내는지가 궁금했는데 나중에 터렐의 작품이 미술가만의 고유한 특징으로 가득 채워진 특별한 구조물이라는 사실을 깨달았다. 25년이 넘도록 제작한 '스카이스페이스' 연작을 바탕으로 복잡하게 구성된 이 작품은 자연광을 들이기 위해 주택에 추가로 낸 개구부가 아니라, 하늘과 하늘에서 비치는 빛에 대한 지각과 의식을 고양시키기 위해 능숙한 기량으로 공들여 제작한 것이다.

빛과 지각　여정 중 바로 이 시점에서 「보이지 않는 파란색」과 전체 전

시를 해석하면서 내가 무엇을 깨달았는지가 궁금하다. 나는 터렐이 빛을 재고할 수 있는 기회를 열어주었다고 생각한다. 나는 빛이 불타는 무언가, 즉 태양, 백열등, 형광 램프, 텅스텐 전구, 네온 가스의 빨간색, 수소 가스의 자주색, 수은 가스의 파란색 결과물이라는 사실을 이해한다. 빛에 대한 나의 지각은 외적일 뿐 아니라 내적인 성격도 띤다. 나의 뇌는 색채와 빛의 강도, 그리고 광선이 눈과 마주치고 내 앞과 주변의 표면과 공간을 비추는 정도와 관련한 정보를 처리한다. 빛으로 작업하고 관찰하는 것은 복잡하고 섬세한 일이다.

터렐은 내적인 측면에서 보는 이를 지각의 한계 너머로 데려가서 우리의 세계관에서 독특한 점이 무엇인지를 질문하게 할 뿐만 아니라, 지각 너머의 광대한 우주를 생각하게 만든다. 「로덴 분화구」, '스카이스페이스'를 통해 터렐은 우리를 행성의 한계를 넘어 지구를 비추는 천체들의 빛으로 데려간다. 우리는 지각의 한계와 우리가 사는 세계의 대기의 경계를 확장하고, 태양과 별의 빛을 관찰할 뿐만 아니라 새로운 방식으로 고찰하라는 요청을 받는다. 우리는 일상적이고 무사안일한 수준의 이해력을 넘어서, 광활한 우주와 함께 우주를 관통해 회전하는 거대한 구 위에 존재하는 우리 자신을 생각하게 된다.

시간　터렐의 작품은 빛과 지각, 우주만 다루는 게 아니다. 시간 역시 중요한 주제이다. 터렐은 자신의 작품이 '시간의 개방' 개념과 관련 있다고 설명한다(Giannini, 2002). 그는 자신이 세 가지 방식으로 시간을 개방한다고 말한다. 그중 하나는 눈이 빛의 수준에 적응할 때 눈을 뜨는 방식을 활용한다. 이런 시간의 사용은 투사를 활용한 작품과 방 전체를 활용

한 설치작품에서 가장 두드러진다. 둘째 방식은 터렐이 말하는 멍한 눈의 응시 또는 전반적인 균질함 안에 존재한다. 이는 「거대한 빨간색」이나 그가 '웨지워크' 연작이라고 부른 작품에서 분명히 드러난다. '웨지워크' 중 한 작품이 매트리스팩토리에 설치된 「익숙한 여정 III」(2002)이다. 이 작품에서는 다양한 각도로 배치된 조명이 벽 뒤에서 비치고 조명이 비치는 벽의 틈을 관찰하지 않으면 해독하기 어려운 화면을 만든다. 터렐이 시간을 개방하는 셋째 방식은 변화이다. 「보이지 않는 파란색」에서 벤치 뒤 공간의 인공조명은 변화가 없음에도 외부의 빛이 바뀌면서 일출과 일몰의 극적인 효과를 낳는다는 점에서 이를 분명히 보여준다.

제임스 터렐은 누구인가—그의 영향과 관심사 터렐의 작품에서 시간, 우주, 빛, 지각과 관련된 이 모든 개념은 어디에서 유래하는가? 피츠버그로 향하는 차에서 터렐과 그의 배경, 관심사, 생애와 관련해서 영향을 미친 요소들에 대한 글을 읽으면서 나는 이런 주제들과 작품에 대해 더 많은 통찰을 얻었다. 터렐은 1943년 캘리포니아주 로스앤젤레스에서 태어났다. 열여섯 살 때 조종사 면허를 땄고 늘 항공, 우주 탐사, 지구 대기의 변화하는 성질에 매력을 느꼈다. 그는 퍼모나대학교에서 지각심리학을 공부했고 수학, 지질학, 천문학 등 과학 강의를 들었다. 그리고 1973년 클레어몬트대학교 대학원에서 석사학위를 취득했다. 이 모든 관심사와 교육이 예술적 변화 과정과 창조적인 시도에서 핵심 역할을 했다.

터렐이 여섯 살이 됐을 때부터 할머니가 삶과 예술에 접근하는 태도에 깊은 영향을 미쳤다. 두 사람은 퀘이커 교도 예배에 참석했다. 터렐의 부모 역시 퀘이커 교도였다. 할머니는 터렐에게 '내면의 빛'에 집중하고

'내면으로 들어가 빛을 맞아들이라'고 말했다(Herbert, 1998). 침묵으로 예배하는 퀘이커 집회에 설교는 없었지만 모인 사람들은 말하는 영의 인도를 받았다. 깊은 자기 성찰과 침묵의 명상이 영감과 깨침을 일깨웠다. 2001년 텍사스주 휴스턴의 라이브 오크스 프렌즈 미팅 하우스를 위한 '스카이스페이스'를 제작하면서 터렐은 자신의 삶을 이루는 이 요소들을 깊이 인식했다.

다시 호텔로　긴 관광을 마친 뒤 나는 매트리스팩토리에서 구입한 책을 가방에서 꺼냈다. 짐은 텔레비전을 보았다. 나는 호텔 방 창문 밖으로 강을 내려다보며 잠들기 전에 터렐에 대한 책을 조금 읽었다. 전시 도록은 광택이 감도는 작품 사진이 있어 특히 아름다웠는데 매트리스팩토리의 관장 바버라 루저로스키는 내가 생각하지 못했던 작품의 핵심을 다음과 같이 설명한다.

「로덴 분화구」에 가서 터렐이 조성한 공간 안으로 들어가면 경외감을 경험하게 된다. 자신의 외부에 존재하는 것 같은 경험이 세계의 현실을 넓게 조망하는 데 도움을 준다. 영적으로 내면을 다시 조율하게 되는데 이는 프랑스의 대성당 같은 장소에 들어가거나 바닥에 등을 대고 누워 별을 올려다볼 때 일어나는 일과 유사하다.

빛이 예술작품이 되었다. 하지만 터렐의 작품은 미니멀리즘으로 분류할 수 없다. 미니멀리즘 작품은 당신 앞에 있는 것이 전부이다. 하지만 터렐의 작품은 당신에게 더 많은 정보를 주고 당신을 다른 곳으로 데려간다 (Giannini, 2002, p. 5).

이동의 모험　　터렐의 작품과 다양한 해석자들의 견해, 자신의 창의적인 시도에 대한 터렐의 설명(많은 것을 시사하는) 등을 찾아 읽으면서 짐과 내가 피츠버그에서 봄날 단순히 전시를 관람한 것이 아니라는 생각이 들었다. 터렐 작품의 뉘앙스에 대해 질문하면서 내가 썼듯이, 나는 그것이 작품이 보여주는 변화의 특성 이상이라고 생각한다. 터렐은 우리를 다른 공간으로 데려갔다. 신비롭고 혼란스러우며 매혹적인 어둠과 빛이 그가 제작한 작품의 본질이다.

짐과 나는 이따금 피츠버그에서 우리가 경험한 모험에 대해 이야기를 나눈다. 그런 경험의 맥락, 지각의 세계로 침잠하는 행위에는 해답을 찾지 못한 많은 순간들이 있다. 나는 우리가 서로 다르지만 똑같이 심오한 경험을 했다고 생각한다. 당신이 앉아서 무언가를 숙고하거나 서서 무언가를 응시하지만 자신이 무엇을 보고 있는지를 모를 때 일어나는 내적 깨달음이 있다. 아마도 이것이 낯설고 기이한 대상을 해석하는 일의 본질일 것이다.

나는 그날 어떤 일이 일어났다고 생각한다. 확장과 해방, 우리가 살고 있는 우주의 한계를 넘어서는 느낌을 경험했다고 생각한다. 예술이 우리를 바꿀 수 있을까? 예술이 우리에게 주변 세계에 대한 새로운 깨달음을 허락할까? 터렐의 작품을 본 나는 '그렇습니다. 예술은 바꿀 수 있습니다. 맞아요. 확실히 그렇습니다'라고 답할 수 있다.

| 참고문헌 |

Giannini, C.(Ed.). (2002). *James Turrell: Into the light*. Pittsburgh, PA: Mattress Factory.

Herbert, L. M. (1998). Spirit and light and the immensity within. In Con

temporary Arts Museum, Houston, *James Turrell: Spirit and light*(pp. 11~21).

Houston, TX: Contemporary Arts Museum, Hous-ton.

Noever, P. (Ed.). (1999). *James Turrell: The other horizon*. Vienna, Austria: Cantz.

작품에 대한 반응을 짧은 글로 옮기기

존 커린의 회화작품 슬라이드를 조용히 본 학생들은 강의실을 떠나 작품에 대한 반응을 짧게 쓴 다음 동료 학생들이 읽을 수 있게 수업용 웹사이트에 게재했다.[3] 즉흥적인 반응을 한 단락 정도의 글로 옮기는 것은 자유로운 생각과 글쓰기를 끌어내는 좋은 방법이다. 동일한 작품에 대한 서로 다른 반응을 읽으면 시야가 넓어진다.

산드로 보티첼리의 작품을 연상시키는 누드화들은 존 커린의 캔버스에서 시간 여행을 떠난 듯하다. 누드화는 새로운 환경에 순응하면서 정상 상태에서 조금 벗어난 듯하다. 커린이 그린 여성들은 「비너스의 탄생」(1484~86), 「봄」(1482)에서 뽑혀 나온 것처럼 보이고 시간 여행 이후에 심기가 불편해 보인다. 커린은 여성의 신체를 왜곡한다. 여성들은 멋쩍은 미소를 짓고 기묘한 상상의 배경 앞에서 멍하니 응시하며 좀더 적합한 주인을 갈망한다. 해독하기 어려운 불길한 암류가 나를 작품 쪽으로 더 가까이 끌어당기기 시작한다. 곡선을 그리는 여윈 누드는 특이한 자세를 취하고 있어서 전체적으로 정상이 아니라는 느낌을 더한다. 사춘기가 지난 몸에 눈을 크게 뜬 성적 매력을 풍기는 얼굴이 얹혀 있어 연륜이 느껴지는

피부와 가장한 천진함이 하나로 결합되어 있다. 커린은 서구의 이상화된 미를 유쾌한 방식으로 변질시킴으로써 불안을 야기하고 이 여성들이 무사히 제자리를 찾아가기를 바라게 한다.　　　　　　　　　—샤리 새비지

존 커린이 그린 「핑크색 나무」(1999)^{도판28} 같은 여성 누드화의 유순해 보이는 필치는 여성의 대상화에 대한 냉혹한 비판을 숨기고 있다. 온화한 빛과 미소 짓는 얼굴은 분명 보티첼리의 「비너스의 탄생」 또는 「봄」을 연상시키지만 불룩한 배와 풍만한 가슴은 피상적인 남성의 시선을 사로잡는 데 집중하는 듯하다. 보는 사람의 시선이 성적 매력을 풍기는 여성성을 벗어나면 한층 도발적이고 풍자적인 이야기가 펼쳐진다. 가늘고 길게 왜곡된 팔다리는 헤로인 교주 케이트 모스의 비쩍 마른 신체적 특징을 가리키는, 보다 현대적인 암시가 된다. 르네상스의 고전적인 아름다움은 재빨리 일그러진 현실로 전환된다.　　　　　　　　　—로스 슐레머

존 커린의 작품은 심리치료에 적합한 작품으로 꼽아도 손색이 없다. 어떤 요소도 정확하게 조화롭지는 않아서 작품을 계속 보게 될 뿐만 아니라 그가 심리치료를 받아야 한다는 생각이 든다. 커린은 초상화를 매우 능숙하게 그린다. 르네상스를 향해 건네는 주목할 만한 눈인사와 함께 과거의 작품과 매우 유사한 기술을 구사한다. 이 숙련도와 주제라는 측면에서 그의 작품은 오늘날의 포스트모던 맥락과 대조적이다. 하지만 그의 여성 누드 초상화를 처음 보았을 때 TV 드라마 「위기의 주부들」에 등장하는 붉은색 머리카락의 마샤 크로스와 유사하다는 생각이 들었다. 「위기의 주부들」에서 크로스는 솜씨 좋게 구성한, 이상화된 완벽함의 가면을 쓰고 살아간다.

이 가면은 작품에 등장하는 그녀의—또는 다른 어느 여성의—신체적 현실과 부합하지 않는다. 커린이 그린 여성들은 타인의 시선에 부화뇌동한다. 여성 신체의 중심 뼈대—약한 발목 위의 가늘고 긴 다리, 연필처럼 가는 팔, 잘록한 허리, 가늘고 긴 목—는 카주라호 사원 조각을 연상시키는 볼록한 가슴, 다산을 상징하는 배와 큰 머리를 지탱하기 어려울 것 같다. 이 여성들이 실제로 (지팡이의 도움 없이) 활발하게 움직이며 생활하려 한다면 툭 하고 부러져 바닥의 둔덕에 넘어지고 말 것이다. 여성들의 얼굴—깊은 눈을 둘러싼 넓은 이마와 활짝 핀 미소로 벌어진 입술—은 잘 가꾼 여성의 흥미롭지 못한 공허한 표정을 보여준다. 이 여성들은 타자의 시선을 수긍하고 반영하는 면모를 제외하면 자신의 여성성을 의심한다. 예를 들어 「핑크색 나무」 속 여성들은 모두 움직이는 도중에 포착된 것처럼 보인다. 다시 말해 자신을 응시하는 다른 사람을 위해 자세를 취하는 와중에 찍힌 정지 화면처럼 보인다. 여성들의 가늘고 긴 다리는 몸을 지탱할 수 없을 듯하고, 팔은 시선에 의해 규정되었다는 점을 제외하면 오로지 상호 부정하는 여성성 안에서 서로를 연결하는 역할만 할 뿐이다. 특히 이 여성들은 나뭇가지가 부러진 핑크색 나무를 전면에 내세우는데, 이는 식물의 성장을 통제하려고 가지를 다듬는 원예를 연상시킨다. 커린의 여성들은 여성의 대상화를 예견한 나머지 자신들의 취약성을 인식해서 스스로 이미지를 구성한 걸까?　　　　　　　　　　　　　　　　—로링 레슬러

비평가들은 커린의 작품에 대해 무엇을 말하는가? —————— 샤리 새비지

존 커린의 회화를 보면 괴롭다. 그의 작품을 볼 때 사악한 유령이 근처에 숨어 있는 것 같은 느낌을 지울 수 없다. 나는 신경이 예민해지고 커린

이 최근에 그린 포르노그래피에서 영감을 받은 연작의 경우에는 불안감마저 느낀다. 그런데도 그의 작품을 훌륭한 예술이라 할 수 있는가? 아니 예술이기는 한가? 이 두 가지 질문은 갤러리에서 논란을 불러일으키는 성애화된 주제를 다룬 작품이 전시될 때마다 제기된다. 샐리 만과 로버트 메이플소프, 리사 유스케이바게의 작품 역시 이 질문을 피할 수 없었다. 커린의 작품에 대한 논의는 양 갈래로 나뉜다. 나는 혼란스럽다. 그의 회화작품은 능숙하게 표현된 역사적인 참고 작품들을 보여주지만, 그가 선택한 주제는 주의를 흩뜨리고 동요시키며 혼란에 빠뜨린다. 어떤 방법으로든 미술가에게 직접 전화 연락을 하기는 어렵기 때문에 대신 다른 사람들의 해석과 평가를 찾아봄으로써 이해의 지평을 넓히고자 한다. 전문 비평가들은 그의 작품을 어떻게 생각하는가?

커린의 회화작품에 대한 평가와 관련해서 유사한 문제를 고심한 세 명의 미술비평가들이 있다. 『뉴욕 타임스』의 마이클 킴멜만은 커린의 작품이 "당신을 방해하는 동시에 흥미를 끌 수 있다"고 말한다(2003). 앤 라우터바크는 과거 한 전시에서 소개된 커린의 작품을 다룬 이후 커린의 작품에 합격점을 주면서 커린이 여성을 묘사할 때 "공감하는 시선"를 품었다고 믿고 싶어 했다. 하지만 시간이 지나면서 그녀의 해석은 무너졌다. 이제 그녀는 커린이 "길가의 자동차 사고나 타블로이드판 신문의 제목처럼 우리의 관심을 끌어당기면서 우리를 밀쳐낸다"고 주장한다(2005). 『아트리뷰』에서 데이비드 라폴트는 다음과 같은 질문을 던진다. "계속해서 성性을 다루는 이유는 무엇인가?" 그는 『빌리지 보이스』가 커린의 작품 전시를 거부해야 한다고 주장했고, 잡지 『저그스』(큰 가슴에 집착하는 남성 대상 잡지)는 화려한 비평을 썼으며, 커린은 뻔뻔스럽게

『저그스』의 비평을 자신이 읽은 글 중에 가장 통찰력 있는 글로 꼽은 사실에 주목한다(2008).

커린이 작품을 통해 여성이나 그와 여성의 관계에 대해 말하고자 한 바는 내용이 무엇이든 어떤 사람들에게는 중요하다. 여성주의자들은 커린의 여성 묘사에 곤란해하거나 커린이 다룬 주제에서 권력 이양을 본다. 일부 비평가들은 커린의 의도는 작품에 대한 논의와 무관하다고 생각한다. 하지만 라폴트는 의도와 맥락에 관심을 갖고 작업실에서 커린을 인터뷰하면서 최근 연작이 보여준 포르노그래피로의 전환에 대해 이야기해달라고 부탁한다. 커린의 대답은 (자인하듯이) 육감적인 측면과 미성숙함 또는 억압에 시달리던 학창 시절로 회귀하려는 경향부터 결국 "못생기거나 외모가 평범한 사람들도 포르노그래피를 촬영했던 1970년대 중반 포르노그래피의 황금 시대"에 대한 집착에 이르기까지 넓은 범위에 걸쳐 있다. 하지만 아마추어처럼 보이는 포르노그래피에 대한 향수에도 불구하고 커린 역시 갈등을 느낀다. 라폴트는 다음과 같이 말한다.

커린은 당황해한다. 자녀들은 그의 작업실에 와서 그림을 볼 수 없다. 커린의 부모는 전시 개막식에 오면 최근작 다수에 대해 평을 하거나 이야기하고 싶어 하지 않는다. 곤란한 상황이다. 그는 당황스럽다고 말하긴 하지만, 이 모든 상황에 딱히 당황해하는 것처럼 보이지 않는다.
커린은 어떤 식으로든 부끄러워하거나 초조해하거나 진땀 흘리거나 당혹해하지 않는다. 트라이베카에 위치한 작업실 중앙에 발기한 남성의 성기를 쓰다듬고 있는 살집이 있는 붉은색이 감도는 곱슬머리의 금발 여성이 그려진 대형 회화 작품 앞에 놓인 의자에 앉아 느긋한 태도로 물을 홀짝이고 있다

(그림 속 남성 역시 같은 방식으로 화답하고 있다). 그는 이 작품을 비롯해 유사한 주제를 다룬 작품들을 런던의 사디 콜스 HQ에서 열릴 다음 개인전에 내놓을지 여부를 차분하게 이야기한다.

라폴트는 커린이 당혹스러워하긴 하지만, 경제적 성공에는 문제가 없었다고 말한다. 그의 그림은 매우 인기가 높아 유행을 이끌며 상류층 사람들이 덥석 사들인다. 상류층은 노출된 벽돌 벽에 1970년대에서 영감을 받은 포르노그래피를 거는 일에 전혀 당혹감을 느끼지 않는다. 라폴트는 이를 고급 소비지상주의라고 보는 것이 타당하다고 주장한다. 커린의 작품이 정제 과정을 거치면 그저 재활용된 문화 이미지이자 성의 판매라는 개념을 지지한 대중문화의 기본 지침서에 지나지 않기 때문이다. 커린이 대중문화를 뮤즈로 삼았다는 것을 뒷받침하는 증거에는 1970년대 포르노그래피 비디오의 스틸사진도 포함된다. 이 스틸사진들이 그의 작업실 탁자에 잡지 『코스모폴리탄』 옆에 어지럽게 놓여 있었다. 커린이 자신의 새 연작에 대해 이야기할 때 미술이라는 단어와 포르노그래피라는 단어를 구별 없이 사용한다는 사실은 이 점을 더욱 분명히 드러낸다. 라폴트는 이 언술 행위를 (아마도) 계획적인 것이라고 해석한다.

킴멜만은 커린의 작품을 논하면서 계획적이라는 단어를 사용한 바 있다. 킴멜만은 자기 홍보와 충격 효과라는 측면에서 커린을 '현대의 제프 쿤스'와 동일시하며, 작품에 대해 사람들의 반응이 엇갈린다는 사실이 그의 작품이 가지는 타당성을 입증한다고 생각한다. 라폴트와 마찬가지로 킴멜만은 커린의 작품에서 문화적 이야기와 "공허하고 의식적인 이미지에 존재하는 값싼 비애감" 사이의 관련성을 지적한다. "이 비애감은

잡지 광고와 포르노그래피에도 있다. 하지만 대체로 커린의 작품이 위선적 감정을 훨씬 잘 담아낸다." 킴멜만은 라폴트가 언급한 재활용된 이미지를 "미술사적 인용과 결합된, 사진에서 골라 모은 중고 이미지들"이라고 묘사한다. 그는 커린이 지시하는 이미지들을 다음과 같이 나열한다. 프란시스코 고야, 루치안 프로이트, 알브레히트 뒤러, 야코포 다 폰토르모, 요하네스 페르메이르, 안드레아 만테냐, 프랜시스 피카비아, 노먼 록웰. 여기서 록웰과 비교한 것은 생뚱맞지 않다. 복수의 비평가들이 커린의 작품, 특히 포르노그래피에서 영감을 받은 회화 이전에 제작된 작품에 영향을 미친 미술가 중 하나로 록웰의 이름을 포함한다.

록웰과 유사하게, 커린이 화가로서 보여준 기량이 작품의 주제 때문에 종종 간과된다는 점이 논의의 주제가 되기도 한다. 지나치게 감상적이거나 외설적인 두 미술가는 시간이 흐르면서 작품 가격이 높아지고 경매에서 비싸게 팔리면서 인기를 얻었다. 『뉴 잉글랜드 리뷰』에 글을 쓰는 라우터바크는 커린이 본인을 홍보하는 나쁜 남자 이미지가 관심을 끌면서 덩달아 작품의 가치가 과대평가되지 않았나, 의구심을 품는다.

내가 생각할 때 예술 경험에 대한 이데올로기와 이론 중심의 모델에 대한 커린의 노골적인 거부에 (『뉴요커』의) 셸달을 위시한 미학자들은 도취의 즐거움을 만끽했다. 셸달이 말하는 필수 조건은 기쁨, 감각적 도취감의 섬망으로, 이 도취감의 결과 언어와 이에 대한 개념적 요구가 발생한다. 여전히 시인의 마음을 가진 셸달은 사랑에 빠지고 이 사랑을 열광적인 산문으로 이야기하고 싶어 한다. 그러므로 미술사적 지식(셸달과 동류들이 자신들이 하는 일을 과시할 수 있는 분야)과 회화적 기교, 전복적인 화제를 결합한 커린의 작

품은 결국 격찬으로 이어진다. 세계의 미술비평가들이여 단결하라!

라우터바크는 비평가들이 해석과 설명을 한쪽으로 치워버리고 유명 인사로서 커린의 면모와 패션 리더의 생활 방식, 뒤이어 발생한 '시장 매력'에 지나치게 주의를 기울인다고 생각한다. 라우터바크는 커린이 우리의 관심을 끌 수 있지만 이에 대해 어떤 대가를 치르는지를 묻는다. 그녀는 커린의 작품에서 의미를 찾는 일은 "이를테면 달걀에서 노른자를 분리하지 않고 (……) 비평가들 중에 작품의 의미에 대해 이야기할 방법을 찾은" 사람이 없다는 것과 같다고 말한다. 킴멜만과 마찬가지로 라우터바크도 커린의 수준 높은 유럽 회화의 기법과 역사적인 인용, 평범한 미국의 삽화 기법의 활용을 언급하지만 커린이 상상력 넘치는지 혹은 '골치 아픈'지를 단언하는 문제에서는 서로 다른 노선을 취한다. 라폴트 또한 커린이 "간략한 역사"라고 부르면서 유럽 대가들의 작품을 별로 정교하지 않은 방식으로 차용한 것을 언급한다.

세 사람의 비평가는 커린의 작품을 묘사하면서 유사한 언어를 사용한다. 라우터바크는 "기이한" "공허한" "지루한" "유치한" "보복적인"이라는 단어를 사용한다. 킴멜만은 커린의 회화를 "기이한" "페티시" "상냥하고 악의적인" "연극적이고 천박한"이라는 용어로 묘사한다. 라폴트는 "죽은" "만화 같은" "저속한"이라는 단어를 사용한다.

커린의 작품을 평가할 때 지나치게 친절한 사람은 아무도 없지만 비평가들은 저마다 다른 결론에 도달한다. 라우터바크가 볼 때 커린이 여성 형상을 다루는 방식은 패러디라기보다는 "대중적인 포르노그래피 제작자"에 가깝고 "기쁨이 없고, 빈정대며, 경박하다". 라폴트는 커린의 회

화는 "노골적 과시가 전부"이며 "그의 작품은 실제로 결코 많은 것을 보여주지 않으며 (……) 이상하게도 텅 비어 보인다"고 분명하게 말한다. 어느 정도 팬이라 할 수 있을 킴멜만은 다음과 같이 평가한다. "최종 판단은 내부에 있지 않다. (……) 오늘날 사람들에게 이상해 보이는 그림을 그리기란 쉽지 않다. 우리는 이제 거의 모든 것을 봤다고 생각한다. 그러나 '거의' 모든 것일 뿐이다. 우리는 아직 커린의 최후를 보지 못했다."

이들 비평가들은 유명인이자 화가로서 미술계에서 점점 커져가는 커린의 입지를 언급한다. 심지어 이마저도 연구할 사항으로 남아 있다. 커린은 그저 가족의 경제적 안정을 확보하려는 가정적인 남자일 뿐인가? 예술이라는 게임의 복잡한 성질을 이해한 요령 있는 마케터인가? 누군가의 관심 혹은 격분을 불러일으키는 주제를 다루는 정말로 노련한 화가인가? 킴멜만은 커린의 작품이 "그림의 기쁨"에 대해 말하기 때문에 기사를 쓸 가치가 있다고 생각한다. 라폴트는 커린의 작품에는 메시지가 없다고 주장한다. 더 정확히 말해 그의 작품은 "그저 그림에 대해서만" 말한다. 하지만 한편으로 커린의 작품이 "가장 기본적인 형식의 미술"이라고 설명한다. 본보기가 될 만한 기량을 보여주는 그림은 훌륭한 미술이 되는 데 충분한가? 킴멜만은 그렇다고 여기는 듯하다. 라폴트의 관점에서는 반드시 그렇지는 않다. 유일하게 라우터바크는 커린의 작품에 대해 근거가 확실한 판단을 내린다. 라우터바크는 다음과 같이 말한다. "우리는 커린처럼 매체를 통해 알려진 누군가가 상상력을 고스란히 캔버스에 옮긴, 겉만 번지르르한 직역자라고 믿고 싶지는 않다. 문화가 예술가와 예술을 탄생시키고, 이는 그럴 만한 가치가 있다. 독수리는 궁핍하고 냉소적인 풍경 위로 날아오른다."

다양한 비평들을 살펴보고 나니 마치 커린이라는 사람의 면모가 실체인 양 나는 작품보다 커린이라는 인물에 대해 더 많이 알게 되었다. 내가 킴멜만과 라우터바크, 라폴트의 비평을 제대로 이해했다면, 이것이 내가 얻은 최고의 수확이라고 할 수 있겠다. 왜냐하면 커린의 회화는 회화 이외의 것은 말하지 않기 때문이다. 메시지가 결핍되어 있음에도 불구하고 커린의 작품은 사람들이 이야기하게 만든다. 그의 작품은 사람들에게 도전하고 사람들을 즐겁게 해주며 괴롭히고 선동한다. 이것이 바로 커린의 작품이 가진 의미이다.

| 참고문헌 |

Kimmelman, M. (2003. 11. 21). With barbed wit aforethought. *The New York Times*, p. E31.

Lauterbach, A. (2005). John Currin, pressing buttons. *New England Review*, 26(1), 146~150.

Rappolt, D. (2008. 4.). Once more with feeling. *ArtReview*, 21, 50~59.

작가 노트 쓰기

미술가, 특히 학교에 재학 중인 미술가는 학업 과정 중 어느 시기에 자신의 작업에 대한 글을 쓰게 된다. 이 글은 흔히 '작가 노트'라고 불리는데 일반적으로 전시의 필수 요소로 통한다. 잘 작성된 작가 노트는 작품의 문을 열어젖히고, 작품이 무엇에 대해 이야기하는지 말해주며, 관련 개념을 제시하고 작품 안으로 들어가도록 안내하는 동시에 관객이 돌아

다니면서 호기심을 품을 수 있는 여지를 남겨둔다. 여기에서는 널리 인정받는 미술가 케리 제임스 마셜이 자신의 작품 「탕Bang」^{도판29}에 대해 쓴 글을 모범적인 사례로 소개하고자 한다.

케리 제임스 마셜 —————————————————— 시카고, 2000

「탕」은 내가 「길 잃은 소년들」과 「데 스틸」에서 탐구하기 시작한 방향으로 계속 나아간다. 역사화는 항상 웅장한 주제와 거대한 사건만을 다룬다. 미국 흑인들의 삶은 노예, 해방, 권리 박탈, 평등에 대한 정치 투쟁 같은 큰 주제로 분류되어 다루어진다. 거대한 차원의 흑인의 문화적, 사회적, 정치적 문제이다. 선택하기 쉬운 이야기들이지만, 마찬가지로 표현할 필요가 있는 덜 화려하고 덜 극적인 이야기들도 있다. 내가 말하고자 하는 바는, 아메리칸 드림에 십분 참여하는 것과 관련해 흑인들이 일상 속에서 경험하는 양면성이다. 이 이야기는 날마다 해마다 전국 곳곳의 뒷마당과 집에서 조용히 펼쳐진다.

「탕」은 미국 독립기념일에 대한 축하를 이야기하는데 아프리카계 미국인의 역설 중 하나를 드러낸다. 흑인이 누구보다 적극적으로 미국의 축제일을 기념한다. 야외에서 바비큐를 요리해 먹는 날로 여겨지는 7월 4일 독립기념일, 노동절, 현충일에는 가장 가난한 사람들조차 밖에서 경건하게 바비큐를 굽는다. 그림 안에 제목이 쓰여 있다. '행복한 7월 4일—탕!' 어린 흑인 소년 두 명과 한 소녀가 마치 충성을 맹세하듯이 국기에 대해 경례를 하고 있다. 이들은 중산층이 사는 교외 지역에 있다. 소녀는 후광 또는 광배를 두르고 있는데, 이는 자유의여신상을 희미하게 지시한다. 그들의 머리 위로 한 쌍의 비둘기가 미국 독립전

쟁 포스터에서 유래한 문구인 "압제에 대한 저항이 곧 신에 대한 순종이 다RESISTANCE TO TYRANNY IS OBEDIENCE TO GOD"가 적힌 현수막을 입에 물고 난다. 이들의 발 아래에는 "우리는 하나다WE ARE ONE"라고 쓰인 또다른 현수막이 있다. 달러 지폐 뒷면에 새겨진 문구다. 이 두 개의 문구는 미국 이상주의의 두 얼굴인 저항과 통합을 대표한다. 독립전쟁은 폭정을 휘두르는 영국 왕실에서 독립을 쟁취하고자 일어났다. 정착민이 겪은 시민권 박탈에 대한 저항이 일종의 신에 대한 순종이라면 흑인이 미국에서 경험한 유사한 억압과 차별 역시 동일한 종류의 저항을 요구했다. 이 투쟁은 시민권운동 기간 동안 흑인도 평등한 시민으로 사회에 받아들여지리라는 희망으로 전개되었다. 이는 흑인 문화혁명의 양대축인 저항 대 통합을 의미한다.

1960년대 시민평등권운동과 흑인해방투쟁운동이 펼쳐지던 시기에 사람들의 관심사를 직접 전달할 수 있는 저항 미술을 발전시킬 필요성이 있었다. 하지만 저항 미술은 수사적 매력은 충분한 반면 미학적 매력은 부족한 경우가 많다. 이 미술은 매우 강력한 정치적 문제를 이야기하는데 시각적으로 크게 흥미롭지는 않다. 또는 미학에 온전히 몰두하려 했지만 성공적이지 않았다. 하지만 두 가지 모두를 성취할 수 있는 방법이 있다. 에메 세자르의 시 「귀향 수첩」은 대단히 정치적이면서도 동시에 시적일 수 있다는 사실을 보여주었다. 나는 회화에서도 이 작품과 동일하게 정치학과 시를 결합할 수 있는 방법이 있다는 것을 알았다. 그것이 바로 내가 작품 「탕」에서 추구한 바이다.[4]

마셜은 작품을 완성하고 6년 뒤에 이 글을 썼다. 첫 단락에서 자

신의 대★주제를 설정했다. 뒤이은 두 단락에서 이 주제를 적용한 작품을 설명하는데, 일반론에서 구체적 수준으로 좁혀가며 글을 쓰고 작품에 대한 우리의 반응을 억누르지 않으면서 두 가지 측면을 이해시킨다. 그는 명확하고 솔직하게 글을 쓰고 1인칭 시점에서 서술한다. 또한 자신의 작품에 대한 미술사적 맥락을 설정하며 자기 작품이 역사화와 어떻게 다른지를 이야기하고 미국의 인종 관계에 대한 사회적 맥락을 제공한다. 그는 작품을 추상적인 지적 모호함으로 격상시키지 않는다. 박식함을 과시하며 깊은 인상을 남기려 하기보다 작품을 이해하는 데 필요한 정보를 주려 한다.

마셜의 글은 약 네 단락 길이로, 원고량에 대한 일반적인 규칙은 없지만 평균 정도라고 볼 수 있다. 페폰 오소리오는 대규모 설치작품으로 잘 알려진 미술가이다. 그의 작품은 함께 작품을 만든 이웃들과의 상호작용을 바탕으로 전개된다. 오소리오는 템플대학교 타일러예술대학에서 미술을 가르치고 있다. 미술 전공 학부생들이 전시에서 자기 작품 옆에 붙이는 작가 노트를 작성하는 것을 돕는 학습 계획을 짜서 활용하고 있다. 처음에는 학생들에게 약 아홉 장 분량으로 본인의 작품에 대한 글을 써 오라고 한 뒤 이 글을 세 장으로 다시 쓰고 이후 최종적으로 한 장 분량의 작가 노트로 다시 쓰게 한다. 이 방식은 아직 학생인 미술가들이 자신의 작품을 폭넓고 철저히 숙고한 다음 쓴 글들을 더욱더 간단명료하게 만들어 핵심을 간결하게 포착하는 데 효과적이다.

글쓰기와 작업실 비평

엘리엇 얼스는 인정받는 멀티미디어 미술가로 크랜브룩미술대학의 전속 디자이너이자 2D 디자인학부의 수장이다. 그는 디자인 전공 대학원생이 훌륭한 결과물을 낼 수 있도록 돕는 작업실 비평 방법론을 고안했다. 얼스는 학생들에게 학기가 개강하기 전 여름 동안 이 책을 읽게 했다. 그해에 작업실 비평을 위해 자신의 작품을 보여줄 학생은 먼저 수요일 저녁 교내 갤러리에 논의할 작품을 걸고 이후에 발표할 짧은 작가 노트를 작성한다. 그리고 다른 두 학생이 전시된 작품에 대한 평을 쓰는데 여기에 해당 작품과 관계 있다고 생각하는 작은 이미지를 첨부한다. 금요일, 비평의 날에 학생들이 갤러리에 모여 각자 작품을 본다. 글을 쓴 두 학생이 자신의 비평을 큰 소리로 읽고 해당 작품을 제작한 학생은 작가 노트를 읽는다. 뒤이어 이 책과 두 편의 비평, 작품, 작가 노트가 주는 정보를 바탕으로 토론을 펼친다. 다음은 한 학생(린 플레밍)의 작품에 대해 다른 학생(니콜 킬리언)이 쓴 비평 에세이와 작가 노트(린 플레밍)이다.

이것은 나의 특권이다 — 린 플레밍 ──────────── 니콜 킬리언의 비평
추한, 아름다운, 아름다운, 추한　　플레밍은 추한 대상을 만들지만 그 안에서 매력을 빚어내는 데 관심이 있다. 지각의 과정에는 아름다움과 추함, 옳고 그름 사이에서 대상이 끊임없이 시소게임을 벌이는 순간이 있다. 이 양측을 오가는 모호함 속에는 솔직함의 미학이 존재한다.

　지금 우리는 작품 「여기 + 지금」을 보고 있다. 플레밍은 합판에 비닐

테이프로 수수께끼 같은 격언을 적었다. 멀리서 보면 플레밍이 공을 들여 합판에 직접 활자를 그린 것처럼 보인다. 하지만 좀더 가까이 다가가면 그것이 꼼꼼하게 붙인 비닐테이프로 만들어졌음을 확인할 수 있다. 잘린 테이프는 90도와 45도의 완벽한 각도로 붙여져 전자계산기의 초현대적인 서체와 흡사해 보인다. 활자는 단순하고 디지털 느낌이지만 손으로 만들어졌다. 결점이 눈에 들어오기 시작하면 작품이 컴퓨터에서 제작된 것이 아니라는 사실을 이내 알아차릴 수 있다. 하지만 이 문제는 나중에 살펴보자. 전경/배경, 포지티브/네거티브의 유희는 활자가 배경처럼 평평함에도 불구하고 합판 위로 튀어나온 것처럼 보이게 만든다. 그 형태는 입방체에서 생겨난다. 재료로 짙은 파란색, 갈색, 흰색, 고동색 테이프가 사용되었다. 이 색채들이 한데 어우러져 보는 사람에게 2009년이 아닌 10대 사춘기 시절 친구네 집 지하실에서 다트를 던지거나 팝콘을 먹으며 영화를 보는 느낌을 준다. 긴장감을 풀어도 되지만 탁자에 발을 올려놓을 수는 없다. 다시 말해 작품은 편하지는 않지만 익숙한 느낌이다. 합판은 바닐라색, 크림색 등 따뜻한 색이 결합된 아름다운 무늬를 보여준다. 이 섬세한 무늬는 합판이 가공된 것이라는 점을 잊게 만든다.

이 단순한 작품에서 우리는 세 가지 구성요소를 확인할 수 있다. 테이프와 합판, 그리고 메시지이다. 목재 이야기부터 시작해보자. 인공적인 변형의 산물인 합판은 기술과 자연의 간극을 메워준다. 합판은 현대 주택의 꿈을 실현하게 해주었다.[a] 합판이 임스 부부(찰스 임스와 레이 임스)에게 적합한 재료였다면 플레밍에게도 적합한 재료가 된다. 이는 전적으로 중산층에 적당한, 저렴하게 구입 가능한 재료이기에 모든 사람의 차고 어딘가에 놓여 있을 것이다. 테이프 역시 일상에서 사용되는 실

용적인 재료로 무언가를 붙이고 연결하게 해준다. 우리는 일상에서 테이프를 널리 활용한다. 이 작품에서 테이프는 완벽한 상대인 합판과 짝을 이룬다. 테이프와 합판은 유사한 언어를 공유한다. 두 가지 모두 철물점에서 구할 수 있는데, 단순하지만 함께 사용하면 훨씬 더 큰 사물을 만들 수 있다. 합판은 테이프가 전하는 메시지를 위한 훌륭한 배경이 된다. 때문에 이 두 가지 재료가 함께 작용하는 것이다. 두 재료는 일상의 평범한 사물로 특성이 매우 유사하다.

이 한 조각의 목재가 집단무의식의 가장 깊은 심층과의 관계를 재현한다. 흥미롭게도 활자가 추출된 정사각형은 신체와 현실을 상징한다. 정사각형은 그것이 상징하는 삶의 기본 요소들을 의식의 표면 위로 가져오려는 충동을 투영한다. **(b)**

이제 남은 것은 활자다. 활자의 진보적인(초현대적인) 특징은 네덜란드의 모더니스트 디자이너 빔 크라우얼의 작품과 맥락이 동일하다. 크라우얼과 플레밍의 작품은 각 진 형태의 글자를 보여준다. 글자체들은 혼동을 불러일으키도록 만들어져 삼차원의 특징을 낳는다. 「여기 + 지금」. 나는 웹사이트 dictionary.com을 찾아가 단어 '여기'를 찾아본다. '여기'는 명사로 이곳, 이 세계, 이 삶, 현재를 의미한다. 아래로 스크롤을 내려 숙어를 살펴본다. 지금 여기here and now는 현 시점에서, 지체 없이, 당장, 지금 당장을 의미한다. 이로써 나는 조금 더 분명하게 초점을 맞추어 모든 것을 볼 수 있다. 어쩌면 항상 다음에 등장할 좋은 것을 향해 움직이는 문화에 대해 대화를 시작하려는 것인지 모른다. 또한 잠시 앉아 쉬는 것을 허용하지 않고 항상 어딘가로 향하는 우리의 모습에 대한 이야기일 수도 있다. 아버지는 항상 어린 나에게 여유를 가지라고 말씀하

셨다.

플레밍의 메시지는 처음 읽으면 한정적이다. 「여기 + 지금」. 이곳에 내가 있다. 비평 교실에 서 있다. 이 문구는 내가 이곳이 아닌 다른 어떤 곳도 갈 수 없다고 말한다. 탈출구는 없다…… 또는 당신 하던 일을 계속하라는 말일 수 있다. 사전의 뜻풀이가 시사하듯 당신이 지체 없이 지금, 당장, 현 순간에 머문다면 바퀴는 돌아가고 당신이 뛰어내릴 일은 없을 것이다. 대체로 맞는 소리 같다. 쓰인 글은 재료와 아주 잘 어울린다. 합판과 테이프 모두 글처럼 움직임과 과정의 개념을 모방한다. 문자에 대한 모더니스트 미학은 텍스트가 직접 말하게 하는 데 있어서 합판만큼이나 중립적이라는 사실을 드러낸다. 보는 사람이 단어를 해석하기에 따라서 결과적으로 합판과 테이프는 계속해서 점점 더 무해한 것이 된다.

플레밍은 우리가 텍스트를 해석하는 방법으로 유희한다. 그녀는 우리가 돈을 벌기 위해 열심히 일하게 만든다. 우리는 무엇을 보는가? 우리는 무엇을 얻는가? 아, 경구. 이것은 새로운 속임수가 아니라 트레이시 에민, 제니 홀저, 마이크 밀스, 에드 루샤 같은 동시대 미술가들이 활용한 훌륭한 속임수이다. 이 미술가들 모두 언어의 힘을 활용해 사람들이 인식하고 깊이 생각하도록 자극한다. 메시지가 발휘하는 힘 역시 미약하다. 문구는 보는 사람이 상상력을 발휘하도록 많은 여지를 남긴다. 대충 보면 문구는 지나치게 모호하게 해석될 수 있다. 사람들은 답을 원하지만 작품은 아무 답도 주지 않는다. 텍스트는 그저 안내할 뿐이다.

실상은 그저 사실과 삶을 담은 한 사람의 근본적인 생각일 뿐이다. 이것이 그가 진짜로 완벽하게 이해하는 생각이기 때문이다. 다른 사람의 생각을 읽

는 일은 다른 사람이 남긴 음식을 먹는 것, 낯선 사람이 버린 옷을 걸치는 것과 같다. —아르투어 쇼펜하우어[c]

쇼펜하우어는 인간은 모두 자기 삶이 의미가 있고 자유의지에 따라 통제된다고 여기고 싶어 한다는 결론에 도달했다.[d] 「여기 + 지금」에서 의미를 추출하는 것은 우리에게 달려 있다. 이 메시지는 당신이 원하는 의미를 띨 수 있다. 하지만 그것은 시대정신의 역할을 맡아 우리를 다음 지점을 향해 발을 옮기게 한다.[e] 우리는 플레밍이 이 작품을 통해 말하고자 하는 바를 이해하려는 동기가 있어야 한다. 어떤 것도 자세히 설명해주지 않는다. 작품은 정연하고 중립적이며 매우 솔직하다. 별로 힘을 들이지 않고 이를테면 투명하게 드러나는 수정 구슬 안에서 메시지를 내놓는다. 솔직하고 단순하다. 그런데 정말로 그렇게 솔직하고 단순할까?

경구는 우리 언어에서 큰 부분을 차지한다. 경구의 문구는 어느 편도 들지 않는다. 노래가 당신에게 해결책을 주려 하지 않듯이 경구 역시 그렇다. 프레드릭 제임슨은 포스트모던 문화를 '정신분열증적'[f]이라고 묘사한다. 이는 현대적 의미에서 사람들이 어떻게 점점 더 수동적인 존재가 되고, 어떤 것도 의미하지 않기를 바라는 것과 관련이 있다. 의미의 끊임없는 미끄러짐만이 존재한다. 그러므로 많은 것을 욕망의 대상으로 남겨두는 게 더 쉽다. 경구를 통해서 보는 사람은 다른 사람의 생각을 쫓아가는 대신 자신의 생각을 통해 개념을 정립해야 한다. 이 작품에서 플레밍은 그저 제시할 뿐 정보를 주지 않는다. 정보를 주는 사람은 작품을 보는 사람이다.

크랜브룩미술대학의 경향 「여기 + 지금」은 우리가 자신만의 결론을 도출하기를 바란다. 나는 이 작품 또는 나의 머릿속에 있는 어떤 의미가 던지는 미끼를 물었다. 그러자 이 작품이 과거와 맺는 관계가 시야에 들어온다. 앞에서 나는 임스 부부의 합판과 플레밍의 합판을 두고 농담을 던졌다. 플레밍은 영리한 사람이다. 나는 이 작품이 크랜브룩미술대학의 역사와 현재에 대해 건네는 눈인사이자 논평이 될 수 있다고 생각한다. 플레밍은 이곳에서 보낸 자신의 시간을 되돌아본다. 이로써 나는 이곳의 흔적에서 벗어나기가 얼마나 힘든지를 생각하게 된다. 우리는 각자하고 싶은 일을 하고 자신만의 길을 내기 위해 여기 오지만 우리보다 먼저 이곳을 거쳐간 사람들을 생각할 수밖에 없다. "여기 지금"이라고 말하며 크라우얼의 서체에 경의를 표하는 것처럼 보이는 활자를 만든 것은 무엇을 의미할까? 이 작품은 독창성은 있을 수 없다는 문제를 고심하고 받아들이는 걸까? 내가 보기에 합판과 테이프라는 재료와 타이포그래피의 초현대적인 향수의 관계는 이 방향을 가리킨다. 초현대적인 것을 언급하면서 나이 든 디자이너를 참조하는 것은 모순으로 보일 수 있다. 하지만 크라우얼 같은 디자이너들은 작품을 제작할 때 가슴속에 미래를 품었다. 모더니스트 디자이너들은 (이상한 이야기지만) 미래를 참조하지만 플레밍 같은 오늘날의 디자이너들은 과거의 미래관에서 영향을 받는다. 「여기 + 지금」은 이곳 크랜브룩미술대학에서 이전에 제작된 작품에 대한 반응이 아닐까? 이 작품은 크랜브룩미술대학의 2D 디자인이 오래전 1980년대와 1990년대에 거부했던 모더니스트/미니멀리스트의 만트라로 돌아가고 있다. 이 단조롭고, 많은 비용을 들이지 않고 제작한 작품은 전통적인 디자인계의 엘리트주의에 대한 거부이기도 하지만 매우 전통

적인 형식적 결과를 낳는 역설을 빚는다.

플레밍은 모더니스트, 미니멀리스트의 도구를 활용함으로써 특정한 방식으로 조직된 선과 면 등 가장 기본적인 요소를 통해 메시지를 표현하고 전달하려 한다. 건축가 미스 반 데어 로에의 말처럼 "간결할수록 더 풍요롭다".[g] 나는 플레밍의 재료 선택은 훌륭하지만 다루는 기술을 연마하는 데 노력을 기울일 필요가 있다고 생각한다. 멀리서 보면 모든 요소가 뛰어나다. 하지만 작품에 가까이 다가갈수록 테이프 일부가 사포질 때문에 가장자리가 떨어져 나간 것을 볼 수 있다. 이는 이음매가 드러나지 않게 하려는 의도에 불리하게 작용한다. 그리고 남아 있는 연필 자국이 주의를 산만하게 만든다. 테이프를 기계적으로 판에 붙이기 위해 사용된 격자무늬를 확인할 수 있다. 이런 작품은 정확성이 요구된다. 의도적으로 희미한 격자무늬를 남겼다면 좀더 그럴듯하게 보이도록 만들어야 한다. 그러나 지금 상태는 작품의 질을 떨어뜨리는 요인이 된다.

플레밍은 물리적인 작품을 제작한 것이 아니라 보는 사람이 곰곰이 생각할 수 있는 경구를 만들었다. 독창적인 개념보다는 잘 계획된 형식을 통해 「여기 + 지금」은 당신이 정말로 보고 있는 것이 무엇인지 이해하기 위해 시간을 보내게 하면서 작품 앞에 붙잡아둘 것이다. 처음에는 나무 판에 테이프로 만들어 붙인 단어가 작품의 전부라고 생각했다. 하지만 바로 이것이 이 작품의 미덕이다. 혼란스러우면서도 명료하다. 당신을 멈춰 세운다. 생각하라. 그런 다음 작품을 보고 지나갈 때 당신은 좀 더 나은 사람이 될 것이다. 또는 그렇지 않을 수도 있다.

(a) Ngo, Dung. *Bent Ply*. 2003.

(b) Jung, Carl. *Man and His Symbols*. 1968.

(c) Schopenhauer, Arthur. *Essays of Schopenhauer*. 2006.

(d) Robinson, Dave & Groves, Jude. *Introducing Philosophy*. 1998.

(e) Santayana, George. *The Letters of George Santayana*. 1955.

(f) Kul-Want, Christopher & Piero. *Introducing Aesthetics*. 2007.

(g) van der Rohe, Mies. *The Presence of Mies*. 1994.

작가 노트 ──────────────────── **린 플레밍**

지난여름 나는 스웨덴 미술가 야코브 달그렌의 집을 봐주면서 그의 삶을 그림자처럼 좇았다. 그의 침대에서 잠을 잤고 그의 접시에 음식을 담아 먹었으며 그의 개와 산책하고 그의 책을 읽고 그의 여름 별장을 방문하고 그의 이웃들과 커피를 마시고 그의 자전거를 타고 그의 작업실에서 나의 작품을 만들었다. 달그렌은 줄무늬, 기하학적 추상 그리고 평범한 재료에 몰두한다. 최근 나는 홈디포 매장을 방문했는데 거기 진열된 색색의 전기 테이프를 보고 작품 재료로 활용할 수도 있겠다고 생각했다. 이것은 분명 달그렌의 영향이라고 확신한다. 나는 활자가 재료와 어떻게 소통할 수 있는지를 탐구하는 데 흥미를 느낀다. 나는 형식과 재료 사이, 기호와 기의 사이에서 빚어지는 마찰의 영역을 만들고 싶다.

자신의 작품 연구하기

마지막으로 살펴볼 에세이는 미술 전공 학생이 제작 중인 작품에 대해 숙고한 학구적인 글이다. 이 학생은 2년 예정의 석사과정 1년차 마지막 무렵에 이 글을 썼다. 그녀의 작품과 작품에 대한 개념은 아직 확정되지 않았고 진행 중이다. 이 에세이는 이 책에서 확인한 비평 전략을 활용해

자신의 작품에 대해 글을 쓴 사례로 유익하다. 이 글은 또한 그녀가 진행하고 있는 작업을 개념화하고 분명하게 표현하는 데 도움을 준다. 이 에세이와 작업은 이론과 실천을 한데 엮고 자신의 사고와 제작에 영감을 준 다양한 저자들과 원천들을 인용한다. 이 글은 석사과정 2년차의 졸업 전시를 뒷받침하는 석사학위 논문의 탄탄한 토대가 되었다.

도예 작업 [5] ─────────────────────── 재닛 맥퍼슨

점토 작업을 시작한 이래로 나는 나의 성장 배경에 대한 개인적인 반응을 보여주는 작품을 만드는 데 관심을 가졌다. 나는 줄곧 가톨릭 학교를 다녔다. 아버지는 교회에서 오르간을 연주했고 내가 어렸을 때 신앙이 독실한 할머니가 우리 가족과 함께 살았다. 외갓집에 방문했던 특별한 기억이 뇌리에 남아 있다. 외갓집에 가면 외할아버지, 외할머니가 예수가 그려진 아주 큰 초상화 아래 앉아서 조용히 묵주 기도를 드리고 성가를 부르던 모습을 볼 수 있었는데, 내게는 위협적이고 강압적으로 느껴졌다. 이 경험은 아직도 내 의식에 남아 있다.

지난 10년 동안 나는 점토를 사용해 기독교의 도상학과 중세 성인전을 어린 시절 이미지와 병치하여 이야기를 만들었다. 나는 빅토리아시대의 해부학적 드로잉, 성상, 중세 괴물에 대한 글, 채색 필사본, 기독교 성인들의 전기 같은 자료들을 바탕으로 드로잉을 한다. 작년부터 대학원에서 도예를 공부하기 시작한 이래로 실용적인 용기와 반대되는 형상을 만드는 쪽으로 관심이 옮겨갔고 오브제들을 수집하고 조각해 주형을 제작했다. 도판30

나는 중고 상점에서 30.48센티미터 크기의 성녀 루치아의 석고상을

우연히 발견했고 복잡한 스무 개 부분으로 구성된 석고상의 주형을 만들었다. 나는 도려낼 작정이었으므로 이음매 부위에 크게 주의를 기울이지 않았다. 첫 주형을 제거했을 때 나는 꽤 잘 보이는 임의의 위치에 이음매를 만들었다는 사실을 깨달았다. 기독교 순교자에 대한 나의 관심은 성인의 왜곡되고 파편화된 신체에 대한 개념과 어느 정도 관계가 있다. 나는 눈에 보이는 이음매가 조각난 성인의 신체에 대한 개념을 반향한다는 사실을 깨달았다. 순교당할 때 성인의 신체는 찢어지는데 종종 제거된 신체 부위가 성인과 그(녀)의 삶의 상징이 된다. 가령 성녀 루치아는 눈이 뽑혔기 때문에 접시에 담긴 자신의 눈을 들고 있다. 희생과 이타심을 기리는 것이다. 이와 유사하게 성녀 아가다는 공격자들이 가슴을 도려낸 까닭에 이후 접시에 올려놓은 자신의 가슴을 들고 있는 모습으로 등장한다. 신은 종국에 성녀 루치아의 눈과 성녀 아가다의 가슴을 원상회복했고 두 성녀는 미술작품에서 온전한 신체를 가지고 등장한다. 하지만 신체 절단의 증거물을 들고 있는 이 여성들의 이미지는 강력하며 기독교 도상학에서 매우 일반적인 파편화의 개념을 환기한다.

매들린 캐비니스는 『중세 여성의 시각화』라는 책에서 남성의 시선을 만족시키도록 연출된 가학 성애적 장면의 맥락에서 여성 순교자들을 논의한다. 여성의 신체는 옷이 벗겨지고 고문을 당하며 종종 성적으로 훼손된다. 여성 순교자의 성인전 주제가 유사하다는 사실이 내게는 흥미롭다. 캐비니스의 언급에 따르면 소녀들은 "젊고, 기독교인이거나 이교도인 부모에게 헌신하고 살며, 정치권력을 가진 남성의 욕망의 대상이 될 때 (……) 결혼 거부가 첫번째 주목할 만한 사건이 되고 뒤이은 고문의 묘사가 글의 대부분을 차지하며 여기에 연속적인 삽화가 따라붙는

다."(Caviness 89) 여성의 신체에 폭력을 가해 굴복시킨다는 개념은 여성주의자인 내게 흥미롭다. 내가 여성의 자율성, 특히 생식권에 적대적인 가톨릭교회에 대해 상당히 부정적인 인상을 가지고 있기 때문이다. 나는 여성 순교자를 활용하고 이중 일부를 도예 작업으로 전환하는 데 관심이 있다.

나는 성인의 신체 고문과 절단에 대한 관심을 미술에서 '애브젝트abject'의 역할, 특히 중세 여성 순교자라는 틀 안에서 '애브젝트'의 역할에 대한 관심으로 확장해나갔다. 캐비니스는 여성 순교자에 대한 가학성애적 묘사를 논의한 다음 절단된 가슴이나 뽑은 눈 등을 들고 있는 성인의 상징적인 이미지에 등장하는 조각난 신체는 더이상 시선에 종속된 온전한 여성 신체가 아니라 해체된 여러 부위의 조합이 됨에 따라 결국 반성애화된다는 개념으로 나아간다. 캐비니스는 줄리 크리스테바와, 두려움과 거부의 대상인 체액과 신체 노폐물 같은 혐오감을 자아내는 대상에서 구현되는 그녀의 애브젝트 개념을 인용한다. "이와 같은 것들은 신체의 취약하고 변화하는 경계를 유념하게 한다. (……) 죽음 안에서 자신과 타인의 경계는 소멸된다."(Caviness 41) 크리스테바는 다음과 같이 말한다. "가장 역겨운 폐기물인 시체는 모든 것을 잠식한 경계다. 이 궁극적인 잠식에 대한 두려움과 매혹, 즉 소환과 혐오의 소용돌이는 애브젝트를 종교와 예술에 통합하는 카타르시스 담론에 우리를 참여시킨다."(Caviness 41)

크리스테바는 『공포의 권력』에서 동정녀 마리아를 논하면서 어머니의 신체를 애브젝트와 연결한다. 그리고 "모성과의 대면을 앞으로 닥칠 이름 붙일 수 없는 것, 애브젝트와의 대면으로 고찰한다. 그녀는 애브젝트

가 모든 종교의 바탕이라고 생각한다."(Jonte-Pace 10) 나는 작은 성모 마리아상의 주형 연작을 만들기 시작했는데, 석고 주형 자체를 조각함으로써 그것을 해체한다. 주형에서 파인 부분은 조각상의 표면에서 '종양'이 된다. 크리스테바는 모성과 관련하여 신체의 내부와 외부의 연결을 논의하는데, 아이가 한때 어머니의 내부에 존재했으나 현재는 분리된 존재이자 연결된 존재를 나타내기 때문이다. 조각난 신체, 신체 내장의 내용물, 인간 경험의 필연적인 측면으로서 애브젝트라는 주제는 나의 도예 작업의 특징을 이룬다.

파편화된 신체에 대한 나의 관심사에는 괴물, 보다 중요하게는 플리니우스가 정리한 '문명화된' 서구 세계 주변부에 존재하는 괴물 인종 목록이 포함된다. 중세의 인간에 대한 존재론적 이해의 측면에서 볼 때 이들은 괴물 같은 존재이다. 너무 많은 팔다리처럼 무언가를 과도하게 많이 가지고 있거나 머리나 한 쌍의 눈 같은 중요한 요소를 결여하고 있기 때문이다. 개의 머리가 달린 사람이나 맨티코어(사람의 머리에 사자의 몸을 지닌 생물) 같은 혼성체 역시 괴물로 간주된다. 인간과 동물에 대한 자연의 정의를 뒤흔들기 때문이다.

디오니시우스 위 아레오파기타가 쓴 기독교에 대한 글은 기독교 이전 플라톤 철학의 철학적 부정의 전통에서 유래한다. 그에 따르면 괴물들은 신을 더욱더 충실히 이해하기 위한 수단으로 필요하다. 이 부정의 지적 체계는 기호와 기의의 불분명한 경계를 토대로 삼는다. 데이비드 윌리엄스는 『변형된 담론—중세 사고와 문학에서 괴물의 역할』에서 다음과 같이 말한다. "기호가 특이하고 기이할수록 보는 사람이 기호를 그것이 재현하는 현실과 동일시할 가능성은 낮아진다고 여겨진다. (……) 자

연스럽게 의인화된 인간 정신의 정화는 신에 대해 가능한 일체의 긍정을 부정함으로써 성취할 수 있다." 이후 정신은 "부정과 긍정 너머의 현실, 무엇이 아닌 것으로서의 현실을" 만나고 "마침내 신을 역설로서 알게 된다."(Williams 4)

괴물 같은 이미지는 이성적 지식의 장벽을 넘어서는 것을 허락한다. 이는 신의 본질을 이해하기 위해 필요하다. "기괴함은 모든 긍정적인 이름을 부정하기 시작함으로써 인간 지성을 신격화하게 한다."(Williams 5) 혼종의 동물/인간 존재를 만들면서 나는 인간과 비인간의 공생 개념을 포착하고자 하며 양자의 긴장감이 분명히 드러나기를 바란다.

신과 인간의 관계에서 괴물성에 대한 중세의 이해는 포스트모던 담론과 연결된다. 빛과 어둠, 선과 악, 인간과 비인간, 남성과 여성 같은 이항 대립에 대한 해체주의적 해석은 겉보기에 이분법적으로 나뉜 개념들 사이의 불분명하고 모호한 경계 개념에 적합하다. 한 개념은 다른 개념 없이 존재할 수 없다. 두 개념은 갈등을 빚는 듯하지만 실상은 서로 의존하고 반대 개념의 의미를 규정하는 데 도움을 준다. 라캉은 거울 단계에 대한 글에서 이 반대 개념을 논의하는데, 여기에서 오로지 '타자'를 인식함으로써 구성되는 정신의 불일치와 균열을 받아들인다.

나의 작품은 포스트모던 체계에 적합하다. 내가 하나로 묶을 수 없는 다양한 원천에서 영감을 얻고 중세 성인전, 종교적인 도예 조각상, 독일 표현주의 목판화 등 다양한 정보 원천에서 유래한 글과 이미지를 선택할 수 있기 때문이다. 나는 불분명한 경계 개념과 이항 대립에 대한 해체주의적 관점에 흥미를 느낀다. 학부 시절 실존주의 철학 관련 문헌들을 접했던 경험은 여전히 중요하다. 나는 니체의 『비극의 탄생』에서 아폴론적

인 것과 디오니소스적인 것 그리고 한 개념이 대응되는 상대 개념 없이 존재할 수 없는 이유에 대한 탐구에 매료되었다. 니체는 이것을 인간 조건을 이해하기 위한 토대로 삼았고 나는 그의 의견에 공감했다. 쇠렌 오뷔에 키르케고르는 『두려움과 떨림』의 '문제 1'에서 제시한, 윤리적인 것에 대해 목적론을 유보하는 문제를 통해 성경의 아브라함과 이삭 이야기와 이 상황에 내재한 신앙의 역설을 분석한다. 아브라함이 신의 의지, 즉 이삭의 죽음을 이루기 위해 근본적으로 윤리적인 우주의 영역을 떠났기 때문에 개인이 우주보다 더 중요해져야 한다고 설명하는 것이다. 키르케고르에게 이 부조리는 윤리적 위계질서의 전복을 허용하고 이것은 부조리하기 때문에 역설이며 따라서 조정될 수 없다(Hong 56). 니체와 키르케고르를 통해 접한 실존주의 철학은 신앙과, 우리가 의미와 부조리를 다루는 방식에 대한 개념을 어떻게 사유해야 하는지를 알려주었고, 결국 이것은 내가 미술가가 되고 싶은 이유와 작품 제작에 영향을 미쳤다.

　나는 표현주의적이고 인식적인 틀 안에서 내 작품을 본다. 나는 R.G. 콜링우드의 요청에 관심을 기울인다. 콜링우드는 다음과 같이 말한다. 예술가는 "자신의 날것의, 시작 단계의 느낌을 소통되는 표현으로 변형" 해야 하며 "작품을 제작하고 자신의 느낌을 물리적인 형태 안에 담는 과정을 통해 자신에 대해 더욱 잘 알게 된다."(Barrett 61) 콜링우드는 이것이 보는 사람의 협력과 더불어 작품을 만든다고 생각한다. 나는 개인적인 경험에서 생겨나고 상상력, 시각자료의 참조, 넬슨 굿먼이 "지시와 예증"으로 설명한 바를 통해 세계에 대해 언급하는 무언가가 되는 과정을 거쳐 걸러지는 작품을 만드는 데 관심이 있으며, 이를 바탕으로 콜링우드의 관점을 지지한다(Barrett, 64). 나는 시각예술에서 상징이 동시에

언급할 수 있는 방식에 호기심을 느끼는데 이것은 다시 개인적인 표현과 보는 사람의 협력의 장 안에 존재한다. 도예 작업에 활용하기 위해 정신 분석의 영역을 탐구하고 매우 개인적인 경험을 조사하는 과정이 나에게 는 가장 도전적이면서도 매혹적이다. 머뭇거리고 있긴 하지만 나는 이것 이 내 작업이 내년에 나아갈 방향이라고 생각하며, 숨어 있던 정신적 이 미지가 물리적 세계에서 어떻게 모습을 드러낼지를 확인하고 싶다.

| 참고문헌 |

Barrett, Terry. *Why Is That Art?: Aesthetics and Criticism of Contemporary Art*. Oxford University Press, 2008.

Bynum, Caroline Walker. *Fragmentation and Redemption: Essays on Gender and the Human Body in Medieval Religion*. Zone Books, 1991.

Caviness, Madeline. *Visualizing Women in the Middle Ages*. University of Pennsylvania Press, 2001.

Jonte-Pace, Diane. "Situating Kristeva Differently: Psychoanalytic Readings of Women and Religion." *Body/Text in Julia Kristeva: Religion Women and Psychoanalysis*. David Crownfield (ed). State University of New York Press, 1992.

Kierkegaard, Soren. *Fear and Trembling*. Howard V. Hong & Edna H. Hong(ed). Princeton University Press, 1983.

Williams, David. *Deformed Discourse: The Function of the Monster in Medieval Thought and Literature*. McGill-Queen's University Press, 1996.

비평을 비평하기

다음에 소개하는 글은 비평 수업의 네번째 과제인 동시대 미술가 한 사람을 선정하고 관련 글을 쓴 세 사람의 비평가를 찾은 뒤에 그들의 글을 메타 비평적으로 분석하라는 주문에 따라 작성된 것이다. 이 글을 쓸 당시 (석사과정 1년차와 동등한) 평생교육과정의 시간제 등록생이었던 켄드라 호비는 미술비평에 흥미를 느껴 수업을 들었다. 호비는 학부에서 철학을 전공했고 이전에 비평 수업이나 미술 수업을 수강한 적은 없으며 사진 수업을 조금 들어본 경험이 있을 뿐이었다. 나는 그녀의 사유와 글이 보여주는 명확성과 정교함은 더이상 다른 논평을 더할 필요가 없는 수준이라고 생각한다.

비평 읽기 — 조엘피터 윗킨 사진작품에 대한
세 개의 비평적 관점에 대한 고찰 ———————— 켄드라 호비

이론상 작품을 보는 방법에는, 보는 눈이 저마다 다른 까닭에 여러 방식이 존재한다. 한 점의 회화, 한 점의 사진, 한 점의 미술작품을 단일한 해석으로 규명하기란 불가능하다. 미술비평은 동일한 작품에 대한 상이한 관점들을 제시함으로써 이 점을 거듭 증명한다. 한 개인의 의견이라는 범주를 뛰어넘는 의의를 찾아내기 위한 비평가들의 해석은 단순한 주장이 아닌 근거로 뒷받침되는 진술이어야 한다. 이때 근거는 논의되는 작품 안에서 찾아야 한다. 비평가가 평가의 자세를 취한다면 그는 '그렇다'는 것만큼이나 '왜 그런지'를 다룰 필요가 있다.

비평을 읽는 독자는 단순히 '좋다' 또는 '나쁘다' 같은 판단이나 '그것

은 이런 의미가 있다' 같은 선언에만 주의를 기울일 것이 아니라 '왜' '때문에'에도 동일하게 주의를 기울이는 것이 중요하다. 다음은 한 사진작가의 작품에 대한 비평가 세 사람의 논의를 정리한 것이다. 조엘피터 윗킨의 사진작품**도판31**을 고찰할 때 이 세 사람은 경우에 따라 상당히 다른 해석 혹은 유사한 해석을 내놓고, 사람에 따라서는 대단히 부정적인 평가 또는 긍정적인 평가를 제시한다. 개별 비평에는 비평가들이 작품을 보고 평가하는 감성과 일련의 기준이 내포되어 있다. 세 가지 설득력 있는 관점을 접할 때 독자는 주장이 성공적으로 개진되는지를 살피고 비평가가 선택한 기준을 인식하는 것이 중요하다는 사실이 더욱 분명해진다.

비평가 수전 캔델은 윗킨의 작품에 대한 비평의 첫 문장에서 흥미를 드러내고 동시에 신랄한 평가를 내린다. "이 화려하고 무시무시한 전시에는 대단히 흥미로운 무언가가 존재한다." 이 비평은 『아츠 매거진』 1989년 11월호에 실렸고 비평에서 언급한 전시는 로스앤젤레스 페이히/클라인갤러리에서 열렸다. 비평가는 기이함과 "정말로 소름끼치는 것"에 매료되는 경향에 호소한다는 측면에서 윗킨의 작품이 "대단히 만족스럽다"고 인정하지만 이것이 그의 작품의 유일한 목적이라고 분명하게 말한다. 다시 말해 서커스 공연은 페이히/클라인갤러리에서 예기치 않게 중단되었지만 당신이 보고 싶은 것이 예술이라면 다른 곳으로 가라고 제안한다.

갤러리 안으로 들어가면 눈에 띄는 곳에 자리잡은 벽에 붙은 명판에 새겨진 글과 마주하게 된다. "조엘피터 윗킨은 병리학자와 해부학자, 사진 촬영을 바라는 독특한 원문대로 개인 또는 그런 사람을 알고 있는 사람들과 함께 작업

하는 데 관심이 있다." 그리고 윗킨의 뉴멕시코주의 주소가 이어진다. 바로 이 순간 이후 윗킨을 위한 게임의 이름은 예술이 아니라 가장 값싼 착취였다는 점이 자명해졌다. 윗킨은 단지 자신이 다룬 주제—양성공유자, 소아성애자, 기형인 사람, 태아, 시체, 동물—뿐만 아니라 관음증 성향이 있는 관람자들을 이용했다. 윗킨 작품의 관람자들은 불필요한 성과 폭력을 갈망해 미디어를 통해 사전에 정보를 접했고 갤러리의 고상한 환경에서 그것을 발견하게 되어 매우 흥분할 뿐이다.

캔델은 윗킨의 작품을 정도正道를 벗어난 것들이 펼치는 퍼레이드로 보는데 이런 해석은 작품의 묘사에도 반영된다. 이골이 난 서커스 행상꾼처럼 그녀는 우리를 프릭 쇼freak show, 기형의 사람이나 동물을 보여주는 쇼로 안내한다. "여기에서는 양쪽 젖꼭지에 두 개의 닭발을 붙인 상반신을 드러낸 여성을 볼 수 있다. 모퉁이를 돌면 실내복을 입고 마스크를 쓴 샴쌍둥이, 고환에 의지해 거꾸로 매달린 남성이 나타나고, 방 건너편에는 두 개의 해골 위에 절단된 남성 생식기가 놓여 있다." 그녀는 "원판에 대고 긁어내고 얇은 종이와 토너로 인화"한 윗킨의 기술을 "그의 이미지에 미술관이 인정하는 오래된 19세기 사진의 외관을 부여"하는 데 실패한 시도라고 묘사한다. 캔델의 평가는 분명히 부정적이다. 그녀는 작품이 자리를 잘못 잡았다고 추론한다. 그녀는 윗킨을 "미술사 석사학위를 취득한 P.T. 바넘19세기 미국에서 활동한 서커스 쇼 기획자로 프릭 쇼로 유명세를 탔다"이라고 지칭함으로써 미술계가 사기를 당했음을 암시한다. 윗킨의 작품은 미술이 아니라 그것 자체를 "무거운 미술사에 대한 영리한 참조"로 정당화하려는, "흥분을 자아내는 아무것도 아닌 것"이다. 캔델이 볼 때 그의 작품

은 "작동하지 않는다". 그녀는 작품이 "별 볼일 없다"고 말한다.

캔델은 비평에서 이렇게 평가한 두 가지 이유를 제시한다. 첫째 이유는 앞에서 이미 언급했듯이 주제 자체 때문이다. 캔델은 이 '예술'을 곧바로 착취라고 다시 정의한다. 이것이 주제의 묘사나 주제를 찾는 미술가의 방식에 본질적으로 착취적인 요소가 있기 때문인지 여부는 불분명하다. 그저 착취일 뿐이라고 일축하려는 둘째 이유는 작품이 오로지 보는 사람의 관음증적 욕망에 호소하기 때문이다. "윗킨의 이미지는 극단적인 물질성에 깊이 뿌리 내리고 있어서 암시, 수수께끼를 모두 비껴간다. 암시와 수수께끼는 초현실주의적 특성의 핵심 징표로 윗킨은 이를 갈망하지만 성취하는 데 영원히 실패한다." 윗킨의 작품은 오직 육체적인 내용만을 담고 있기 때문에 예술로는 실패한다. 캔델에 따르면 그의 작품은 "점점 더 강도가 심해지는 끔찍한 것의 과시에 의해 공격"받는 우리의 호기심 어린 감각만을 위해서 존재한다. '착취'에 대한 정의가 불분명하긴 하지만 캔델은 예술은 착취에 기반을 두지 않으며 여전히 예술로 불릴 수 있다고 주장한다. 윗킨의 사진을 예술의 지위에서 추방한 캔델의 기준은 예술의 정의에 대한 자신의 이론에 토대를 둔다. 독자들은 캔델의 견해를 평가할 때 그녀의 해석과 기준 모두를 고려해야 한다. 그녀의 예술에 대한 정의는 답하지 못한 많은 질문들을 미해결 상태로 남겨둔다. 윗킨의 작품 속 등장인물에 대한 묘사는 무엇이든 예술로 간주될 수 있는가, 아니면 본질적으로 착취적인가? 그저 감각, "물질성"에만 호소하는 작품은 무엇이든 예술이 아닌가? 끔찍함에 반대되는 오직 예쁘기만 한 묘사 역시 예술이 아닌가?

비평가 앨프리드 잰은 『플래시 아트』 1986년 4월호에서 윗킨의 이미

지가 정도를 벗어난 뻐딱함으로 확장된다는 캔델의 주장에 동의한다. "(윗킨은) 훌륭한 취향에 대한 전통적인 기준에 저항하는 과잉의 미학에 가담한다." 잰은 윗킨의 작품에 대해 캔델과 동일한 평가를 내린다. "이 모든 그랑 기뇰Grand Guignol, 19세기 말 파리에서 유행한 유령, 살인, 강간 등 선정적인 주제를 다룬 연극을 방종하고 선정주의적인 착취로 평가절하하는 쪽으로 마음을 기울게 할 것이다." 더 나아가 잰은 윗킨이 "타자에 대한 우리의 관음증적 호기심을 이용한다"는 데 동의한다. 하지만 잰은 이 모든 것이 "예술로 불릴 가치가 있다"고 언급하며 바로 이 순간 캔델과 의견이 갈린다.

켄델이 "흥분을 자아내는 아무것도 아닌 것"이라고 말한 작품을 잰은 "강력한 이미지"라고 말한다. 잰에 따르면 "윗킨은 우리의 잠재의식에 도사린 두려움과 욕망을 떨쳐버림으로써 (그의 모델의 동의를 받아) 인간 조건에 대한 의식을 심화한다". 잰은 윗킨이 선택한 주제를 마찬가지로 "신성모독적인 악몽에 관심"이 있었던 유명한 미술가들의 주제와 일직선상에 나란히 놓음으로써 미술의 역사에 그를 위한 자리를 마련해준다. 그리고 윗킨의 방법이 "훨씬 더 효과적"이라고 덧붙인다. 잰은 캔델과 달리 윗킨이 구사하는 기법이 성공적이라고 생각하며 "최종 결과물에 색 바랜 오래된 외관을 제공한다"고 말한다. 잰은 이 작품들에서 캔델이 결코 찾지 못했던 중요한 내용을 발견한다. 윗킨이 "죽음을 코앞에 두고 펼쳐지는 환상이나 사고의 힘에 버금가는 힘을 환기하는" 목적을 가지고 있다고 평가함으로써 그의 작품에 단순한 물질적인 차원 너머에 존재하는 내용이 담겨 있다고 해석한다.

잰은 윗킨의 작품을 호평하는데 자신이 세운 두 가지 기준을 충족하

기 때문이다. 하나는 그의 작품이 "의식을 심화하는" 심리학적 내용을 담기 때문이고, 다른 하나는 개인적인 환상으로 가득하기 때문이다. 잰이 볼 때 윗킨의 사진은 미술가의 감성을 표현하고 "기이하긴 하지만 개인적인 세계에 대한 환상을 조직한다". 두 비평가의 글을 살펴보면 이들의 기준이 꼭 상반되지는 않는다.(잰은 캔델이 언급하지 않은 표현주의적 기준을 도입하고 있긴 하다.) 하지만 이들은 매우 상이한 평가를 내린다. 캔델의 평가는 부정적이고 잰의 평가는 긍정적이다. 작품에 대한 이들의 해석이 매우 상이하기 때문이다. 캔델에게 윗킨의 작품은 프릭 쇼에 지나지 않는다. 잰 역시 윗킨의 작품을 프릭 쇼로 간주하지만, 비이성적인 미지의 영역으로 향하는 의식의 소중한 여정으로 보기도 한다.

세번째 비평가 역시 착취의 문제를 제기하지만 앞선 캔델의 비평과는 다른 정의를 내놓는다. 신시아 크리스에게 윗킨의 작품이 미술인지 아닌지의 문제는 관심사가 아니다. 『익스포저』 1988년 봄호에 실린 글 「윗킨의 타자들」에서 크리스는 착취 개념에 대한 보다 명확한 정의를 제시하는 한편 예술에 포함되느냐 아니냐보다 더 중요한 것은 사회에서 윗킨의 작품이 수행하는 역할이라고 주장한다. 정연한 주장을 통해(크리스는 열 장 분량의 원고를 허락받아 캔델, 잰에 비해 더 상세히 설명할 수 있었다) 크리스는 윗킨의 작품이 타자를 다른 존재로 보여주고 '비정상'으로 평가하기 때문에 사회적으로 위험하며 또한 그렇게 여겨져야 한다고 언급한다.

크리스가 볼 때 윗킨의 이미지는 주로 '재현'의 문제, 특히 타자의 '존재 조건'이 어떻게 재현되는지의 문제를 다룬다. "윗킨의 사진은 특정한 정체성과 습속, 즉 성전환자, 양성성, 성도착자, 남색하는 사람, 자위행

위하는 사람, 동성애자, 마조히스트 및 성적 취향이 '정상' 이성애를 벗어난 사람들에 대한 연구를 기록한다." 크리스는 궁극적으로 윗킨 연구의 핵심은 열거한 행위자들을 비정상의 범주로 분류하여 그들에 대한 지배를 정당화하는 것이라고 말한다. 윗킨은 모델과 그들의 특성을 공유하는 사람들을 대상화하고 그들에게서 목소리와 관점을 빼앗아버리는 묘사 방식을 통해 목적을 성취한다.

크리스는 윗킨의 주제 탐구를 인류학적 탐구로 묘사하며, 그가 이 주제를 특성에 대한 '쇼핑 리스트'로 격하시켰다고 비판한다. 이 사람들이 오직 "대단히 큰 생식기부터 예수의 상처에 이르기까지 (……) 물리적 특징들이 (……) 독특한 흥미와 수집"의 측면에서만 쓸모가 있음을 윗킨이 암시한다고 생각한다. 윗킨은 이어 자신의 이미지 안에서 그런 주제들을 수동적으로 표현한다. 윗킨이 구사하는 표현 방식 중 하나는, 주제들을 "글이 쓰인 덮개"로 가림으로써 윗킨이 재해석한 미술사 이야기에 나오는 등장인물로 만들어버리는 것이다. 크리스는 실명失明의 상징을 오이디푸스 이야기에서 찾은 "은유적 거세"로 사용하는데, 주제가 되는 사람들의 눈을 덮은 가면뿐만 아니라, 얼굴을 알아보기 어렵게 만드는 네거티브 긁어내기 역시 이런 대상화에 기여한다.

사실상 윗킨은 그의 주제를 거세한다. 그가 얼굴에 휘갈긴 낙서는 폭력 행위나 마찬가지다. 주제의 눈은 온전한 상태로 남아 있지만 가면이나 낙서는 주제를 볼 수 없게 만들어버린다. 더이상 사진작가를 마주볼 수 없는 모델은 사실상 무력해지고 그저 응시의 대상이 될 뿐이다. 헤르메스는 보는 이를 마주보고 있지만, 정면 자세의 일반적인 특징인 받은 시선을 되돌려주며

마주보는 능력은 눈 위에 그려진 흔적으로 인해 무효화된다. 말 그대로 시점 없이 남겨지는 것이다.

가면은 "모델을 강탈"할 뿐만 아니라 "보는 사람을 방어한다". 주제와 카메라의 거리처럼 가면은 묘사된 인물과 보는 사람을 확실히 분리한다. "보는 사람은 연루되어 있다는 환영 없이 모델을 볼 수 있다." 결국 크리스의 입장에서 볼 때 이는 성전환이나 특별한 행동 양식이 아닌, "타자로서의 성전환자와 우리의 관계에 대한" 이미지들이다. 이런 방식으로 개인들을 분류하기 위해 '정상'을 향해 문을 열어젖히고 "행위가 비정상이라고 간주되는 개인들을 지배"하는 데 개입한다. 크리스는 다음과 같이 결론 내린다.

윗킨의 난봉꾼 무리는 (……) 기록되고 분류된 개인들의 지위로 돌아온다. 이들은 교정되거나 통제되고 목소리를 박탈당하고 실질적으로 거세되며 도착 행동에 따라 진단되고 정신병원이나 감옥, 홍등가, 프릭 쇼, 포르노그래피 산업, 게이 거주 지역, 밀실, 미술품으로—간단히 정리되어 억압당하는 모든 사람이 내몰리는 문화의 주변부로—다시 말해 타자의 영역으로 내쫓긴다.

탄탄하게 논증하고 신중하게 주장하는 크리스의 관점은 윗킨의 작업 방식, 그의 개인사, 억압 이론에 대한 외부 정보에 크게 기대고 있다. 크리스는 윗킨을 문제 삼는데, 그의 주제 탐구와 외부인의 시선을 취하는 관점 때문이다. "흑인으로 분장한 백인 배우"처럼 윗킨은 모델의 영속적

인 삶을 잠시 연기하고 "민스트럴 쇼minstrel show, 19세기 미국에서 유행한, 백인이 흑인으로 분장하고 등장하는 코미디 같은 쇼가 끝날 무렵의 백인 배우처럼 타자를 씻어 지운다". 그녀는 유사한 주제를 다룬 다른 사진작가들뿐 아니라 윗킨도 비난한다. 사진을 활용해 "타자를 찾아가서 안전한 거리에서 견본처럼 제시하기 때문이다. 어느 누구도 타자로서 우리에게 말을 걸지 않지만 항상 타자에 대해서 말한다".

크리스가 펼치는 주장의 근거에는 재현과 억압의 관계에 대한 이론이 자리잡고 있다. 독자들은 그녀가 제시하는 이유의 토대를 이유 자체와 동일한 무게로 고려해야 한다. 독자는 크리스의 억압에 대한 이론과, 예술은 이런 유형의 평가에 영향을 받지 않는다는 입장 모두에 동의할 수 있지만, 작품에 대한 다른 해석, 이 이미지들이 대상이 아닌 주체의 이미지라는 논지를 입증하는 해석에 찬성함으로써 윗킨에 대한 부정적인 평가에 동의하지 않을 수도 있다.

이 세 비평가들의 글은 윗킨의 작품에 대한 서로 다른 다양한 해석과 평가를 포함하고 있다. 이 차이의 근본 요인은 비평가들이 작품을 보고 평가하는 데 사용한 서로 다른 기준에 있다. 캔델은 윗킨의 작품에서 실질적인 내용을 전혀 발견하지 못한 반면 잰과 크리스는 성적 취향과 종교에 대한 언급을 발견한다(그리고 잰은 잠재의식의 어두운 면에 대한 관점도 발견한다). 잰에 따르면 윗킨의 작품에 19세기 사진의 분위기를 불어넣는 긁어내기와 조색 기법은 캔델이 보기에 그저 교묘한 전략에 불과하고 크리스의 눈에는 타자의 눈을 멀게 하고 거세하는 데 사용된 도구로 비친다. 잰은 기본적으로 모델이 동의했다고 보아 착취의 문제를 일축한다. 캔델은 작품에서 더 깊고 복잡한 내용을 발견하면 착취 문제는 넘어

갈 수 있다고 가정하기는 하지만, 기본적으로 캔델과 크리스에게는 착취의 문제가 중요하다. 한편 크리스는 대상화 문제를 결코 흘려 넘기지 않는다. 그녀는 도구주의자의 관점을 취하는데 이는 예술이 사회에서 수행하는 역할과 결과에 주목한다.

여기서 우리는 한 점의 작품을 비평할 수 있는 다양한 방식들을 보여주는 사례들을 간략하게 살펴보았다. 각각의 비평은 우리에게 자신의 편에 합류하라고 설득하며, 적어도 이런 논의에 참여하기를 바란다.

미술작품에 대해 이야기하기

미술에 대한 가벼운 대화

우리는 대개 친구를 비롯해 가까운 사람들과 일상적인 대화를 나누며 미술 이야기를 한다. 이러한 대화는 깨달음을 줄 수 있다. 당신은 작품에 대한 느낌을 표현하고 자신이 보고 말한 것에 대한 반응을 확인할 수 있다. 당신이 대화 상대를 믿는다면 비웃음을 살지 모른다는 염려 없이 자신의 생각을 시험 삼아 이야기해볼 수 있다. 당신이 본 동일한 작품에 대해 다른 사람이 하는 이야기를 들을 수도 있다. 흥미롭고 즐거운 논의의 장을 열고 논의가 계속 진행되도록 시도해보라. 화술이 뛰어난 사람은 경청하는 사람을 의미하며, 상대방 이야기에 관심을 보임으로써 그가 더 많은 이야기를 하도록 격려하는 사람이다.

미술에 대한 가벼운 대화에서는 작품을 평가하고 그냥 무시해버리는 경우가 허다하다. "나는 마음에 들지 않아. 너는?" 당신의 의견에 대

한 이유를 제시함으로써 대화를 확장해나가는 한편 상대방이 제시하는 의견을 뒷받침하는 이유를 찾아보자. 무시당했다고 느끼거나 상대가 당신의 이야기를 듣고 있지 않다고 여겨질 때 당신은 대화를 접을 것이다. 마찬가지로 당신도 친구의 이야기를 무시하면 논의를 접게 만들거나 우호적이고 관대한 의견 차이를 확인하는 게 아니라 거북한 언쟁을 불러일으킬 것이다. 서로 존중하고 상대의 이야기에 귀 기울이며 의견이 일치하지 않는 이유를 설명한다면, 오히려 깨달음을 얻을 수 있을 것이다.

미술에 대한 체계적인 논의

미술에 대한 형식을 갖춘 대화는 미술 수업 시간에 이루어지는 경우가 많다. 그런 대화를 흔히 비평 수업critique이라고 부른다. 미술 실기를 담당하는 교수들은 종종 수업을 듣는 학생들과 함께 학생들의 작품이 제작되는 동안에, 그리고 작품이 완성된 다음 비평 수업을 한다. 보통 비평 수업의 목적은 제작하고 있는 작품을 더 발전시키는 것이다. 비평 수업에서 작품을 제작한 학생은 대체로 원하든 원치 않든 자기 작품을 어떻게 바꾸고 발전시켜야 하는지를 두고 많은 조언을 듣는다. 이런 의미에서 비평 수업은 출판된 비평과는 다르다. 비평가들은 자신의 글에서 다룬 작품을 발전시키려는 의도를 갖고 있지 않다. 그렇지만 비평 수업은, 특히 앞에서 제시한 비평의 원칙 중 일부를 따를 때 작품을 제작한 사람과 보는 사람 모두에게 유익할 수 있는 구두 비평의 한 형식이다.

비평 수업 시간에 작품을 묘사하는 일은 극히 드물다. 비평 수업에서는 종종 비평의 대상이 되는 작품을 묘사할 필요가 없다는, 타당성을 확인할 수 없는 가정이 작동한다. 작품이 사람들 눈앞에 있어 모두가

볼 수 있기 때문이다. 이것은 잘못된 가정이다. 사람들은 모두 나름의 인식 패턴과 삶을 바탕으로 현상을 다르게 본다. 복잡한 작품을 묘사하는 유일하게 올바른 방법도 완벽한 방법도 없다. 묘사는 어느 정도 해석을 바탕으로 하며 해석은 묘사를 바탕으로 한다. 동일한 작품에 대한 몇 사람의 묘사를 접함으로써 경험이 풍부해질 수 있다. 작품을 본 몇 사람이 자신이 선택한 어휘로 작품을 묘사해준다면 해당 집단의 이해를 확장시켜줄 수 있다. 미술가들이 자신의 작품에 대한 몇 사람의 묘사를 주의 깊게 들으면 자신이 어떤 작업을 해왔고 다른 사람들이 어떻게 여기는지에 대한 통찰을 얻을 수 있다. 비평 수업에서 작품을 해석하는 일은 극히 드물다. 대개 묘사와 해석을 건너뛰고, 심지어 작품이 어떤 이야기를 할 수 있는지를 고려하기도 전에 작품을 어떻게 발전시킬 수 있는지를 논의하고 제안한다. 비평 수업에서 해석은 종종 논의되는 작품을 제작한 미술가가 제시한다. 이 경우 비평은 의도주의, 특히 미술가의 의도에 바탕을 둔다. 하지만 미술작품이 반드시 미술가가 의도한 의미만을 가지는 것은 아니다. 작품은 미술가의 의도보다 더 많은 것 또는 더 적은 것을 의미하거나, 심지어 전혀 다른 것을 의미할 수도 있다. 미술가가 작품을 두고 자신이 의도한 의미만을 담고 있다고 주장한다면 작품의 의미를 지나치게 엄격하게 제한하는 것이다. 한 집단이 미술가가 작품의 의미를 결정하도록 허용한다면 그들은 작품에 통찰력을 더할 수 있는 기회를 박탈하는 셈이다.

비평 수업은 대체로 작품이 얼마나 훌륭하거나 형편없는지를 이야기하거나 작품을 더 낫게 만들 수 있는 방법을 평가하는 데 초점을 맞춘다. 많은 경우 이런 평가는 미술가가 언급한 의도에 기초한다. '나는 이

런 작업을 하고자 했다. 내가 잘해냈는가?' 때로는 교수의 의도를 바탕으로 평가한다. '나는 너에게 이런 작업을 하라고 요청했는데, 너는 얼마나 잘했는가?' 하지만 의도에 바탕을 둔 평가는 의도 자체에 대한 평가를 배제한다. 미술가의 의도에 애초에 장점이 없다면 이후 의도를 달성한다 해도 훌륭한 작품에 이르지 못한다. 의도에 바탕을 둔 평가는 매우 구체적인 한편 기준을 둘러싼 더 큰 문제들을 간과하는 경향이 있다. 온전한 평가는 분명한 판단과 기준을 바탕으로 하며, 그런 판단을 내린 이유가 갖추어져야 한다. 앞서 5장에서 비평의 기준을 논의한 바 있다.

당신의 지도 교수가 가지고 있는, 훌륭한 미술작품에 대한 기준을 알고 있는가? 알지 못한다면 알려달라고 요청하고, 당신이 그 기준에서 벗어나도 되는지 또는 수업을 듣는 동안 기준을 따르는 편이 나을지 여부를 질문하는 것이 좋다.

비평 수업의 지적 수준을 높이고 더 많은 사람들과 더 폭넓은 주제를 포함하여 논의를 확장하는 손쉬운 방법은 비평의 대상이 되는 작품을 제작한 미술가에게 조용한 청자가 되어달라고 요청하는 것이다. 즉논의의 부담을 미술가가 아닌 보는 사람이 짊어지게 함으로써 비평 수업의 일반적인 비평 패턴을 변화시킬 수 있다(대개의 경우 미술가가 논의의 부담을 진다). 이 방법은 또한 곤혹스러움을 느끼는 미술가의 방어적인 언급(때로는 논의를 방해하는)을 배제할 수 있다. 미술가들은 전면에 나서지 않고 자신의 작품이 어떻게 인지되고 있는지를 알 수 있다. 또 집단의 인식과 비교하여 자신의 의도를 확인할 수 있다. 이는 어느 미술가에게나 귀중한 경험이 될 것이다.

공적 영역에서 실행되는 작품 비평

미술관이나 갤러리, 또는 다른 공적 영역에서 관람자 집단과 작품을 논의하는 경우 일반적인 평가적 비평과는 초점이 달라야 한다. 미술가가 현장에 함께 있지 않고, 미술가에게 작품을 더 낫게 만들 수 있는 방법을 말하는 자리가 아니기 때문이다. 현장에서 작품을 경험하고 감상하며 자신의 경험을 사람들과 함께 나눌 가능성이 높다. 평가에 대한 압력이 약한 자리이기 때문에 묘사와 해석에 대한 동기 부여가 훨씬 더 강해야 한다.

미술관이나 갤러리에서는 한 사람의 미술가 또는 여러 미술가들의 다수의 작품을 보여줄 테고 따라서 자신이 본 작품들을 비교 대조해보고 싶어진다. 작품들이 제작된 시기가 언제부터 언제까지인지를 확인하라. 또한 작품들이 어떻게 걸려 있는지, 다시 말해 옆에 어떤 작품이 걸려 있고 어떤 효과를 내는지에 주목하라. 왜 그런 결정을 내렸을지도 추측해보라. 전시 제목을 찾아보고 주제를 고찰해보라. 전시를 위해 특정한 작품들을 선택한 큐레이터의 기준을 추론해보라.

또한 2장에서 기관들이 선택하고 승인한 작품들이 지나치게 제한돼 있지 않은가 하는 의구심을 품었던 교육 전문가들이 제기했던 질문들을 기억하라. 누구를 위해 이 작품이 만들어졌는가? 누구를 위해 존재하는가? 누구를 재현하는가? 누가 말하는가? 듣는 사람은 누구인가?

유익한 집단 토론을 위한 일반적인 제언

다음 제언은 당신과 동료 학생들이 함께하는 실기실에서 실행되는 작품 비평과 공적 장소에서 행해지는 단체 토론 모두에 적용될 수 있다.

자신만의 독특한 관점을 통해 작품을 이해해보는 노력을 기울인 다음 당신이 이해한 바를 다른 사람들과 나누라. 자신을 검열하지 말라. 지도 교수가 토론을 조정할 테니 자신을 너무 제어할 필요는 없다. 유형을 막론하고 비평 수업이나 단체 토론을 이끌기를 꺼리는 교수들도 종종 있다. 학생들이 이야기를 하지 않아 자연스럽게 자신이 강의를 해야 하는 불편한 상황에 처하기 때문이다.[6] 교수 또는 미술관의 안내자가 당신의 생각을 물을 때 그들은 당신의 생각을 알고 싶어 하고 당신이 이야기해주기를 바란다. 만약 그들이 단지 형식적인 질문을 한 것이고 실제로는 자신들이 강의를 하기 원한다면, 바로 알아차릴 수 있을 것이다. 그러니 토론에 기여하라는 요청을 받아들이라.

한 번의 발언에서 두세 가지보다는 한 가지 논점만을 말하라. 다음과 같이 말하는 것을 주의하라. "세 가지를 말하고자 합니다. 첫째는……" 누구나 한 번에 한 가지 논점 이상을 따라가기가 어렵다. 단일한 논점을 제시한 뒤 다음 발언에서 또다른 논점을 말하도록 하라.

정직하고 친절한 태도를 유지하라. 그러지 않으면 불쾌한 대우를 받을까 두려워 아무도 말하고 싶지 않을 것이다. 당신이 다른 사람 입장에 동의하지 않는다면 그렇다고 말하되 정중한 태도로 말하라. 먼저 당신이 상대방의 이야기를 들었다는 사실을 인정하고 가능하다면 상대방의 입장 중 수긍하는 부분에 동의한 뒤 대화를 이어나가라. 항상 대화를 끝내기보다 더욱 진전시키기 위해 노력하라. "끝맺는 말"을 하고 싶어 하기보다는 대화를 지속할 수 있는 말을 찾아보라.

옳은 이야기를 하려는 경향을 피하라. 집단 내 다른 사람들의 의견에 휘둘리는 경향을 피하라. 당신이 사람들 앞에서 이야기를 할 때, 다

른 이들이 당신의 약점을 공유한다는 사실을 인식해야 된다. 따라서 좋은 토론을 하기 위해서는 심리적으로 안전한 환경이 조성될 필요가 있다. 집단 내 사람들이 안전하다고 느끼지 못하면 모두 이야기하기보다는 숨으려 들 것이다. 결국 그들의 통찰이 당신에게 전달되지 않을 테고 당신은 그들의 생각을 검열하는 환경을 조성하는 데 기여할 것이다.

비평과 미술작품에는 지속적으로 평가하려는 성향보다는 호기심이 더 적합하다. 글로 쓰거나 말로 하는 미술비평의 길잡이가 되는 주요 원칙은 비평은 진행 중인 토론이라는 사실이다. 당신은 토론에 의견을 보탤 수 있다. 당신은 미술에 관심을 갖고 관찰하는 공동체의 일원이다. 당신의 도움에 힘입어 공동체는—술집에 모인 친구들이든 대학교에서 수업을 듣는 동료들이나 여러 저자들의 모임이든—오류를 바로잡을 수 있다. 다시 말해 우리 중 어느 누구도 어떤 미술작품에 대해 단 하나의 완벽한 정답을 갖고 있지 않다. 하지만 우리는 하나의 집단으로서 궁극적으로 우리의 잘못된 개념을 바로잡을 수 있고, 미술의 복잡한 문제에 대해 한 사람이 개인적으로 얻을 수 있는 것보다 좀 더 적절한, 집단 지성에 기초한 답을 얻을 수 있을 것이다.

쌍방향의 작업실 비평을 위한 제언

다음 제언은 참여자가 제작한 작품에 대한 단체 토론 또는 이른바 "작업실 비평" 혹은 "비평"에 참여하는 사람들 모두를 위한 것이다. 이 제언은 비평은 쌍방향적이고 학생과 교수 모두 진행할 수 있으며 참여자 전체가 공동의 목적을 갖고 적극 참여한다고 가정한다. 이는 또한 집단 비평을 위한 제언이며 완성된 작품 또는 제작 중인 작품을 논의하는 데 유용할

수 있다. 어떤 미술가 집단이든 함께 모여 작품을 논의하는 자리를 마련할 수 있다. 집단 비평에 참여하는 모든 사람에게 이 제언을 권한다.

- 토론의 조력자를 결정하라.
- 조력자는 토론 분위기와 방향을 조정하고 주제에 집중하게 만들며 토론이 계속 진행되도록 도와야 한다.
- 조력자는 토론 참여자들이 작품을 논의할 수 있도록 가능한 한 전면에 나서지 않아야 한다. 다시 말해 듣는 이들 앞에 자발적으로 나서서 강의하는 사람이 되어서는 안 된다.
- 토론이 원활하게 진행되는지를 판단하는 기준은 조력자가 상대적으로 눈에 띄지 않고 참여자들이 돋보이는 것이다.
- 신속하게, 심리적으로 안정된 환경을 조성해야 한다.
- 사람들은 안심이 되어야 말을 시작하거나 솔직하게 말한다.
- 빈정거리지 않아야 한다.
- 주의를 기울이고 열의를 보이는 청자가 되라.
- 이미 답을 알고 있는 수사적 질문 또는 평서문으로 위장한 질문을 던지지 말라. 대신 담백하게 자기 생각을 밝히라.
- 반응을 보이는 사람들에게 감사하는 마음을 가지라.
- 반응을 비판하지 말라. 비판한다면 다른 반응을 억누르게 된다.
- 비평의 목적을 미리 결정하라.
- 과제의 학습 목표를 강화하기 위한 것인가? 그렇다면 비평의 목적, 즉 비평이 수업 과제가 의도한 바를 강화하기 위해 활용될 것임을 공개하라. 과제의 목적과 목표를 열거하라. 주장을 뒷받침하

는 근거와 함께 성공적으로 비평을 완성한 과제를 식별하라. 성공적으로 마무리되지 못한 과제를 다룰 수도 있지만 평가의 근거가 있어야 한다는 점을 기억하라.

- 나태한 학생을 나무라기 위한 것인가? 훈계가 필요한 대상이 집단 전체인가 아니면 몇 명의 개인인가? 몇 명의 개인이라면, 개인적으로 말하라. 단 직접적이고 단호하면서도 친절하게 말하라. 집단 내 사람들에게 기대되는 수준을 모두에게 알려주라.

- 집단 전체에 동기를 부여하기 위한 것인가? 아니면 개인에게 동기를 부여하기 위한 것인가? 한 사람의 개인이 대상이라면 개인적으로 동기를 부여하라. 집단 앞에서 무안을 당하고 싶은 사람은 아무도 없다.

- 권위를 확고하게 세우기 위한 것인가? 태도를 새롭게 다잡기 위한 것인가? 그렇다면 참여자들에게 당신이 집단에 더 큰 영향력을 행사할 필요성을 느낀다고 직접 말하라. 당신이 가르치는 특정한 내용에 대한 책임감을 느낀다고 말하라. 어떤 예술적 결과물을 원하고 또 원하지 않는지를 명확하게 밝히라.

- 학점을 결정하기 위한 것인가? 학점이 비평과 암시적으로 또는 분명히 연결된다면 참여자들은 자신 또는 다른 사람의 학점을 낮출 수 있다는 두려움 때문에 자발적으로 이야기하기보다는 소극적으로 발언할 것이다. 좋은 학점에 대한 욕망과 동료 집단에게 받는 압력은 열린 소통에 방해가 된다. 성적 평가와 비평을 분리하라.

- 학생들과 그들이 제작한 작품을 기념하기 위한 것인가? 그렇다면 부정적인 논평은 다른 때로 미루라. 작품을 기념하라! 당신을

비롯해 모든 참여자들에게 긍정적인 논평만을 허락하라. 부정적인 논평은 다른 때와 자리를 위해 남겨두라.

▪ 집단을 위한 비평인가, 아니면 미술가를 위한 비평인가? 집단의 성원들이 미술에 대한 의견을 좀더 분명히 표현하는 데 도움을 주려는 비평이 있는가 하면, 논의 대상이 되는 작품을 제작한 미술가에게 도움을 주려는 비평도 있다. 두 가지 목적이 상호 배타적이지는 않지만 구별되어야 한다.

▪ 미술가가 더 나은 작품을 만드는 데 도움을 주기 위한 비평인가? 미술가에게 조언을 하는 것이 적절한지 여부를 결정하라. 조언이 부적절할 수도 있다. 미술가들이 자신의 작품을 더 낫게 만들기 위해서 "해야 하는" 일을 스스로 결정하도록 두는 쪽이 가장 좋은 방법일 수도 있다. 작품은 결국 미술가 자신의 작품이지 집단 내 조력자나 다른 이들의 작품이 아니다.

▪ 미술가가 자신의 작품에 대해 보다 분명히 설명할 수 있게 만들기 위한 비평인가? 이 경우 미술가가 발표자가 되며 이례적으로 자신의 작품에 대한 옹호자가 된다. 이때 토론은 대상 작품에서 (집단이 이해한 내용과 관련하여) 미술가의 의도가 명확히 구현되었는지를 중심으로 진행될 것이다.

▪ 미술가가 제작한 작품에 대한 비평인 경우 해당 미술가가 이야기를 해야 하는지, 이야기를 해야 한다면 언제 그리고 얼마 동안 이야기해야 하는지를 고려하라. 대체로 이 질문에 대한 답은 비평의 목적에 달려 있다. 작품을 제작한 미술가가 작품에 대해 한층 명확히 설명하게 하는 데 비평을 활용하는 것인가? 그렇다면 미술

가가 말하도록 하라. 모든 참여자가 다양한 이미지에 대해 보다 나은 비평을 할 수 있도록 도움을 주고자 하는 경우라면 논의 대상이 되는 작품을 제작한 미술가의 역할을 제한하라.

- 비평에서 예술적 의도가 차지하는 역할을 결정하라.
- 비평의 한계가 해당 작품을 제작한 미술가의 의도에 의해 결정되는가?
- 비평의 한계가 해당 작품을 과제로 제시한 의도에 의해 결정되는가?
- 비평의 목적이 더 나은 비평가로 성장시키기 위한 것이라면 참여자들이 미술가의 의도에 기대어 대화의 얼개를 짜지 않게 해야 한다. 미술가는 이미 작품을 제작했고 예술적 노력의 결과물을 보여주었다. 이제는 참여자들이 미술가가 제작한 작품을 해석하게 하라.
- 의도를 토론의 기초로 삼는다면 다음 질문이 적절하다. 의도에 대한 진술은 그 자체로 타당한가? 의도는 추구할 가치가 있는가? 의도가 작품에서 구현되었는가?
- 미술가가 의도한 바가 작품에서 보이지 않으면, 훌륭한 작품이 아니라는 것을 의미하는가?
- 비평의 조력자는 자신이 토론을 주도하고 있지 않은지 자기 점검을 할 필요가 있다.
- 강의를 하는 것은 전혀 문제가 되지 않지만 강의를 쌍방향 토론과 혼동해서는 안 된다.
- 대화가 잦아들 때 대화를 재개할 수 있는 새로운 질문이나 다른

전략을 가지고 토론에 개입하라.

■ 당신이 스스로 바라는 수준 이상으로 많은 이야기를 하는지를 관찰하고 그에 따라 조절하라.

■ 당신이 던진 질문에 스스로 답하지 않아야 한다. 시간이 얼마나 걸리든 참여자들이 질문에 답할 때까지 기다리라. 당신이 던진 질문에 스스로 답하는 방식에 의지하지 말라.

■ 비평 시간에 비평 대상이 될 수 있는 모든 작품을 다룰지 여부를 사전에 결정하라.

■ 비평 시간마다 모든 작품에 대해 이야기할 필요는 없다. 이 경우 비평이 너무 길어지거나 매우 피상적이게 될 것이다. 비평 시간마다 모든 작품에 대해 이야기하려 애쓰지 말고 궁극적으로 모든 사람의 작품이 강의 시간 전체에 걸쳐 다루어진다는 사실을 확실히 하라.

■ 한 번에 모든 작품을 논의하지는 못한다는 사실을 미리 공지하라. 참여자들이 그날 어떤 작품을 다룰지를 결정할 수 있도록 안내하라. 자신의 작품이 다루어지기를 바라는 사람들을 다 받아들일 시간이 부족하다면 일대일 토론을 안내하라.

■ 미술가가 작품을 바꾸게 할지 아니면 현 상태를 고수하게 할지를 비평 집단이 결정하라. 현 상태 그대로 작품을 유지하고 미술가가 작품을 '개선'하게 만들고 싶지 않을 수도 있다. 때로 묘사적이고 해석적인 논조를 유지하면서 미술가는 그저 비평을 듣게만 하라. 이후에 미술가가 비평 수업 시간에 들었던 내용을 토대로 작품을 바꾸어야 할지를 직접 결정할 수 있다.

- 주력할 비평이 묘사적, 해석적, 평가적, 이론적 비평인지 혹은 이 모두를 조합한 비평인지를 결정하라.
- 묘사 자체가 비평이 된다. 미술교육의 목표 중 하나가 참여자들이 작품을 보는 눈을 키우는 데 도움을 주는 것이라면, 묘사는 이 목표를 이루는 좋은 방법이다.
- 비평을 할 때 꼭 평가에 주안점을 둘 필요는 없다. 비평을 묘사와 해석에 기반을 둔 통찰로 제한할 수 있다.
- 참여자들이 보여준 작품을 바탕으로 그들이 가진 미술에 대한 가정을 확인하여 비평을 통해 미술이론을 살펴볼 수 있다.
- 비평 시간마다 이런 활동—묘사하기, 해석하기, 평가하기, 이론화하기—을 다 하려고 들면 모든 참여자에게 너무 무거운 과제를 안기는 것이다.
- 비평에서 다루어질 작품이 갑작스럽게 등장할 필요는 없다. 미리 논의할 작품을 제출하게 하여 참여자들이 논의하기에 가장 적절한 것들, 질문거리, 다룰 주제를 생각할 수 있는 시간을 허락하라.
- 새로운 방법을 시도하라. 효과가 없는 방법은 그만두고 다른 방법을 시도해보라. 자신은 물론이고 다른 사람들에게 계속해서 동기를 부여하라. 당신이 열심이면 다른 참여자들 역시 적극 참여하게 된다.
- 토론의 열기가 서서히 수그러들 때 분위기는 어떠한가? 참여자들이 새로운 작품 제작에 대한 열의로 차 있다면 성공적인 비평 시간이었다고 할 수 있다. 이런 분위기가 아니라면 토론이 끝나기 전 토론의 방향을 전환해보는 것을 고려하라.[7]

머리말

1 이 두 가지는 교육 철학자 R.S. 피터스R. S. Peters가 보다 일반적으로 명시한 교육의 목적과 유사하다.

2 데버라 앰부시Deborah Ambush, 로버트 아널드Robert Arnold, 낸시 블레스Nancy Bless, 리 브라운Lee Brown, 맬컴 코크런Malcolm Cochran, 앨런 크로켓Alan Crockett, 수전 댈러스스완Susan Dallas-Swann, 아서 에플란드Arthur Efland, 론 그린Ron Green, 샐리 하가먼Sally Hagaman, 리처드 해른드Richard Harned, 빌 해리스Bill Harris, 게오르크 하임달Georg Heimdal, 제임스 허친스James Hutchens, K.B. 존스Jones, 마커스 크루스Marcus Kruse, 피터 메츨러Peter Metzler, 리넷 몰나Lynette Molnar, 수전 마이어스Susan Myers, A.J. 올슨Olson, 스티븐 펜탁Stephen Pentak, 세라 로저스Sarah Rogers, 리처드 로스Richard Roth, 래리 샤인먼Larry Shineman, 에이미 스나이더Amy Snider, 로버트 스턴스Robert Stearns, 퍼트리샤 스투르Patricia Stuhr, 시드니 워커Sydney Walker, 피오리스 웨스트Pheoris West.

3 MorrisWeitz, *Hamlet and the Philosophy of Literary Criticism* (Chicago : University ofChicago Press, 1964).

1장 미술비평이란

1 Robert Rosenblum ; Deborah Drier, "Critics and the Marketplace", Art & Auction, March 1990, p. 172에서 재인용.

2 Rene Ricard, "Not about Julian Schnabel", Artforum, 1981, p. 74.

3 Rosalind Krauss; Janet Malcolm, "A Girl of the Zeitgeist—I", New Yorker, October 20, 1986, p. 49에서 재인용.

4 Lucy Lippard, "Headlines, Heartlines, Hardlines: Advocacy Criticism as Activism", in *Culturesin Contention*, ed. Douglas Kahn and Diane Neumaier(Seattle: Real Comet Press, 1985), p. 242.

5 Ricard, "Notabout Julian Schnabel", p. 74.

6 Saul Ostrow, "Dave Hickey", in *Speak Art!* ed. Betsy Sussler(New York: New Art Publications, 1997), p. 42.

7 Rosenblum; Drier, "Critics and the Marketplace", p. 73에서 재인용.

8 Jeremy Gilbert-Rolfe, "Seriousness and Difficulty in Criticism", Art Papers, November – December 1990, p. 9.

9 Malcolm, "Girlof the Zeitgeist—I", p. 49.

10 Peter Plagens, "Peter and the Pressure Cooker", in *Moonlight Blues: An Artist's Art Criticism*(Ann Arbor: UMI Press, 1986), p. 119.

11 같은 책, p. 126.

12 같은 책, p. 129.

13 같은 책.

14 Dave Hickey, "Air Guitar", in *Air Guitar: Essays on Art and Democracy*(Los Angeles: Art Issues Press, 1997), p. 163.

15 Patricia C. Phillips, "Collecting Culture: Paradoxes and Curiosities", in *Break throughs: Avant-Garde Artists in Europe and America, 1950~1990*, Wexner Center for the Arts(New York: Rizzoli, 1991), p. 182.

16 A.D. Coleman, "Because It Feels So Good When I Stop: Concerning a Continuing Personal Encounter with Photography Criticism", in *Light Readings: A Photography Critic's Writings 1968~1978*(New York: Oxford University Press,1979), p. 254.

17 Gilbert-Rolfe, "Seriousness and Difficulty", p. 8.

18 Linda Burnham, "What Is a Critic Now?" Art Papers, November – December 1990, p. 7.

19. Hickey; *Speak Art! The Best of BOMB Magazine's Interviews with Artists*, ed. Betsy Sussler(New York: New Art Publications, 1997), p. 42~43에서 재인용.

20 Plagens, "Peter and the Pressure Cooker", p. 129.

21 Malcolm, "Girl of the Zeitgeist—I", p. 49.

22 Plagens, "Peter and the Pressure Cooker", p. 126.

23 Gilbert-Rolfe, "Seriousness and Difficulty", p. 9.

24 George Steiner, quoted by Gilbert-Rolfe, "Seriousness and Difficulty", p. 10.

25 Pat Steir; Paul Gardner, "What Artists Like about Art They Like When They Don't Know Why", Artnews, October1991, p. 119에서 재인용.

26 Steven Durland, "Notes from the Editor", High Performance, Summer 1991, p. 5.

27 같은 책.

28 Lucy Lippard, "Some Propaganda for Propaganda", in *Visibly Female: Feminism and Art Today*, ed. Hilary Robinson(New York: Universe, 1988), p. 184~194.

29 Bob Shay; Ann Burkhart, "A Study of Studio Art Professors' Beliefs and Attitudes about Professional Art Criticism"(Master's thesis, The Ohio State University, 1992)에서 재인용.

30 같은 책.

31 Pheoris West; Burkhart에서 재인용.

32 Tim Miller, "Critical Wishes", Artweek, September 5, 1991, p. 18.

33 Georg Heimdal; Burkhart, "A Study of Studio Art"에서 재인용.

34 Susan Dallas-Swann; Burkhart에서 재인용.

35 Richard Roth; Burkhart에서 재인용.

36. Kay Willens; Burkhart에서 재인용.

37. Robert Moskowitz; Gardner, "What Artists Like", p. 120에서 재인용.

38 Claes Oldenburg; Gardner, p. 121에서 재인용.

39 Tony Labat, "Two Hundred Words or So I've Heard Artists Say about Critics and Criticism", Artweek, September 5, 1991, p. 18.

40 Lippard, "Headlines", p. 184~94.

41 Patrice Koelsch, "The Criticism of Quality and the Quality of Criticism", Art Papers, November – December 1990, p. 14.

42 Roberta Smith; Drier, "Critics and the Marketplace", p. 172에서 재인용.

43 Rosenblum; Drier, p. 172에서 재인용.

44 Wendy Beckett, *Contemporary Women Artists*(New York: Universe, 1988).

45 David Halpern, ed., *Writers on Art*(San Francisco: North Point Press, 1988).

46 Charles Simic, *Dime-Store Alchemy*(New York: Ecco Press, 1992).

47 Ann Beattie, *Alex Katz by Ann Beattie*(New York: Abrams, 1987).

48 Gerrit Henry, "Psyching Out Katz", Artnews, Summer 1987, 23.

49 Rosenblum; Drier, "Critics and the Marketplace", p. 173에서재인용.

50 Newsweek, October 21, 1991.

51 미술비평에서 이데올로기의 역할에 대한 보다 상세한 논의는 다음을 참조할 것. Elizabeth Garber, "Art Criticism as Ideology", Journal of Social Theory in Art Education 11(1991), p. 50~67.

52 Mutandas: Between the Frames: The Forum, exhibition catalog(Columbus, Ohio: Wexner Center for the Visual Arts, 1994), p. 60.

53 Suzi Gablik, *Conversations before the End of Time*(London: Thames and Hudson, 1995), p. 283~286.

54 Hilton Kramer, in Gablik, *Conversations before the End of Time*, p. 127.

55 JohnCoplans, *A Self-Portrait*(New York: DAP, 1997), p. 134

56 Hickey, p. 110.

57 같은 책, p. 112.

58 같은 책, p. 111.

59 같은 책, p. 112~113.

60 Peter Plagens on the New York Lineup, Artforum, January 1999 〈http://www.artforum.com/preview.html〉.

61 James Elkins, "Art Criticism", in *Dictionary of Art*, Vol. 2, ed. Jane Turner(New York: Grove Dictionaries, 1966), p. 517~519.

62 L. Grassi and M. Pepe, *Dictionary Della Critica D'Arte*. Elkins, "Art Criticism", p. 517~519에서 인용; Lionello Venturi, *History of Art Criticism*(NewYork: Dutton, 1964; first published 1936).

63 바사리 관련 내용은 다음의 문헌을 참조했다. Julian Kliemann, "Vasari", in *Dictionary of Art*, Vol. 32, p. 10~24.

64 Kliemann, p. 21.

65 Kliemann, p. 18에서 재인용.

66 Angelica Goodden, "Diderot, Denis", in *Dictionary of Art*, Vol. 8, p. 864~867.

67 Denis Diderot, *Salons(1759~81)*, 4 vols., ed. J. Adhémar and J. Seznec(Oxford: Oxford University Press, 1957~67; rev. 1983).

68 Baudelaire: Elkins, "Art Criticism", p. 517에서 재인용.

69 Baudelaire: Venturi, p. 247에서 재인용.

70 Baudelaire: Venturi, p. 248에서 재인용.

71 NicoleSavy, "Baudelaire", in *Dictionary of Art*, Vol. 3, p. 392~393.

72 Deborah Solomon, "Catching Up with the High Priest of Criticism", The New

York Times, Arts and Leisure, June 23, 1991, p. 31~32.

73　Garber, "Art Criticism as Ideology", p. 54~55.

74　Solomon, "Catching Up", p. 32.

75　Adam Gopnik, "The Power Critic", New Yorker, March 16, 1998, p. 74.

76　같은 책.

77　Clement Greenberg: Peter G. Ziv, "Clement Greenberg", Art & Antiques, September 1987, p. 57에서 재인용.

78　Ziv, "Greenberg", p. 57.

79　Tom Wolfe, The Painted Word(New York: Farrar, Straus, and Giroux, 1975).

80　Solomon, "Catching Up", p. 31.

81　Kenneth Noland: Ziv, "Greenberg", p. 57~58에서 재인용.

82　Ziv, "Greenberg", p. 57.

83　같은 책.

84　Greenberg: Ziv, "Greenberg", p. 58에서 재인용.

85　같은 책, p. 87.

86　Florence Rubenfeld, Clement Greenberg: A Life(New York: Scribner's, 1998).

87　로런스 알로웨이에 대한 내용의 출처는 다음과 같다. Sun-Young Lee, "A Metacritical Examination of Contemporary Art Critics' Practices: Lawrence Alloway, Donald Kuspit andRobert-Pincus Wittin for Developing a Unit for Teaching Art Criticism"(Ph.D.dissertation, The Ohio State University, 1988).

88　Lawrence Alloway, "The Expanding and Disappearing Work of Art", Auction, October 1967, p. 34~37: Alloway, "The Uses and Limits of Art Criticism", in Topics of American Art since 1945(New York: W.W. Norton, 1975): Alloway, "Women's Art in the Seventies", in Network: Art and the Complex Present(Ann Arbor: UMI Press, 1984): Alloway, "Women's Art and the Failure of Art Criticism", in Network: Art and the Complex Present(Ann Arbor: UMI Press, 1984).

89　Alloway: Lee, "A Metacritical Examination"에서 재인용.

90　같은 책.

91　Hilton Kramer, The Triumph of Modernism: The Art World 1987~2005(New York: Ivan R. Dee, 2006).

92　Anthony Lewis, "Minister of Culture", The New York Times Book Review, Sunday, December 31, 2006, p. 16.

93　Suzi Gablik, Conversations before the End of Time, p. 107~108.

94 David Ross; Gablik, 108에서 재인용.

95 Edgar Allen Beem, *Maine Art Now*(Gardiner, ME: The Dog Ear Press, 1990), p. 209.

96 같은 책.

97 Hilton Kramer, *The Twilight of the Intellectuals: Culture and Politics in the Era of the Cold War*(Chicago: Ivan R. Dee, 1999); Hilton Kramer, *Abstract Art: A Cultural History*(New York: Free Press, 1994); Hilton Kramer, *The Age of the Avant-Garde: An Art Chronicle of 1956~1972*(New York: Farrar, Straus, and Giroux, 1973); Hilton Kramer, *The Revenge of the Philistines: Art and Culture 1972~1982*(New York: Free Press, 1984).

98 같은 책.

99 Lucy Lippard, *Mixed Blessings*(New York: Pantheon Books, 1991); *On the Beaten Track: Tourism, Art, and Place*(New York: New Press, 1999).

100 Meyer Raphael Rubinstein, "Books", Arts Magazine, September 1991, p. 95.

101 Hilton Kramer; Lippard in "Headlines", p. 242에서 재인용.

102 Lippard, "Some Propaganda", p. 186.

103 같은 책, p. 194.

104 Lippard, "Headlines", p. 243.

105 Hal Foster, Rosalind Krauss, Yve-Alain Bois, and Benjamin Buchloh, *Art since 1900: Modernism, Antimodernism, Postmodernism*(New York: Thames & Hudson, 2004).

106 Arlene Raven, *Crossing Over: Feminism and Art of Social Concern*(Ann Arbor: UMI,1988).

107 같은 책, p. xvii.

108 같은 책, p. xiv.

109 같은 책, p. xviii.

110 Donald Kuspit; Raven, *Crossing Over*, p. xv에서 재인용.

111 Raven, *Crossing Over*, p. 165.

112 같은 책, p. 167

113 Coleman, "Because It Feels So Good", p. 204.

114 Kuspit; Mark Van Proyen, "A Conversation with Donald Kuspit", Artweek, September 5, 1991, p. 19에서 재인용.

115 Mutandas, p. 62

116 Hickey, p. 166.

117 Smith; Drier, "Critics and the Marketplace", p. 172에서 재인용.

118 Alloway; Lee, "A Metacritical Examination", p. 46에서 재인용.

119 같은 책, p. 48.

120 Robert Pincus-Witten; Lee, "A Metacritical Examination", p. 96에서 재인용.

121 같은 책, p. 97.

122 같은 책, p. 105.

123 Ziv, "Greenberg", p. 58.

124 Smith; Drier, "Critics and the Marketplace", p. 172에서 재인용.

125 Joanna Frueh, "Towards a Feminist Theory of Art Criticism", in *Feminist Art Criticism: An Anthology*, ed. Arlene Raven, Cassandra Langer, and Joanna Frueh(Ann Arbor: UMI Press, 1988), p. 58.

126 같은 책, p. 60~61.

127 Arthur Danto; Elizabeth Frank, "Art's Off-the-Wall Critic", New York Times Magazine, November 19, 1989, p. 73에서 재인용.

128 Peter Plagens, "Max's Dinner with André", Newsweek, August 12, 1991, p. 61.

129 Edmund Feldman, "The Teacher as Model Critic", The Journal of Aesthetic Education 7, no. 1(1973), p. 50~57.

130 Marcia Eaton, *Basic Issues in Aesthetics*(Belmont, CA: Wadsworth, 1988), p. 113~120.

131 Harry Broudy, *Enlightened Cherishing*(Champaign-Urbana: University of Illinois Press,1972).

132 Morris Weitz, *Hamlet and the Philosophy of Literary Criticism*(Chicago: University of Chicago Press, 1964), p. vii.

133 Andy Grundberg, "Toward Critical Pluralism", in *Reading into Photography: Selected Essays, 1959~1982*, ed. Thomas Barrow et al.(Albuquerque: University of New Mexico Press, 1982), 247~253.

134 John Coplans; Malcolm, "A Girl of the Zeitgeist—I", p. 52에서 재인용.

135 같은 책, p. 49.

136 같은 책, part II, p. 51.

137 같은 책, p. 52.

138 Marina Vaizey, "Art Is More Than Just Art", New York Times Book Review, August 5,1990, p. 9.

139 Eaton, *Basic Issues*, p. 122.

140 Kay Larson; Amy Newman, "Who Needs Art Critics?" Artnews, September 1982, p. 60에서 재인용.

141 Mark Stevens; Newman, "Who Needs Art Critics?" p. 57에서 재인용.

142 Harry Broudy, "Some Duties of a Theory of Educational Aesthetics", Educational Theory 1, no. 3(1951),198~199.

143 Chuck Close; Gardner, "What Artists Like", 119에서 재인용.

144 Marcia Siegel; Irene Ruth Meltzer, "The Critical Eye: An Analysis of the Process of Dance Criticism as Practiced by Clive Barnes, Arlene Croce, Deborah Jowitt, Elizabeth Kendall, Marcia Siegel, and David Vaughn"(Master's thesis, The Ohio State University, 1979), p. 55에서 재인용.

2장 이론과 미술비평

1 Steven Bestand Douglas Keller, *Postmodern Theory: Critical Interrogations*(New York: Guilford Press, 1991), p. 3.

2 Chika Okeke-Agulu, "Questionnaire", October 1, 30, 2009, p. 45.

3 Best and Keller, *Postmodern Theory*, p. 24.

4 Robert Atkins, *Art Spoke: A Guide to Modern Ideas, Movements, and Buzzwords, 1848~1944*(New York: Abbeville Press, 1993), p. 139.

5 Atkins, *Art Spoke*, p. 176.

6 Karen Hamblen, "Beyond Universalism in Art Criticism", in *Pluralistic Approaches to Art Criticism*, ed. Doug Blandy and Kristin Congdon(Bowling Green, Ohio: Bowling Green State University Popular Press,1991), p. 9.

7 Robert Atkins, *Art Speak: A Guide to Contemporary Ideas, Movements, and Buzzwords*(NewYork: Abbeville Press, 1990), p. 81.

8 Philip Yenawine, *How to Look at Modern Art*(New York: Abrams, 1991), p. 20.

9 Harold Rosenberg; Howard Singerman, "In the Text", in *A Forest of Signs: Art in the Crisis of Representation*, ed. Catherine Gudis(Cambridge: MIT Press, 1989), p. 156에서 재인용.

10 Barnett Newman; Singerman, "In the Text", p. 156에서 재인용.

11 Frank Stella; Singerman, p. 157에서 재인용.

12 Atkins, *Art Speak*, p. 99.

13 Tom Wolfe, *The Painted Word* (New York: Farrar, Straus, and Giroux, 1975).

14 Tom Wolfe, *From Bauhaus to Our House* (New York: Farrar, Straus, and Giroux, 1982).

15 Charles Jencks, *The Language of Postmodern Architecture* (New York: Pantheon, 1977).

16 Arthur Danto, *Beyond the Brillo Box: The Visual Arts in Post-Historical Perspective* (New York: Farrar, Straus, and Giroux, 1992).

17 Atkins, *Art Speak*, p. 65.

18 Danto, *Beyond the Brillo Box*, p. 9.

19 Eleanor Heartney, "A Consecrated Critic", Art in America, July 1998, p. 45∼47.

20 Yenawine, *How to Look*, p. 124.

21 같은 책.

22 Mario Cutajar, "Goodbye to All That", Artspace, July – August 1992, p. 61.

23 Cornel West: Thelma Golden in "What's White?" in 1993 Biennial Exhibition catalog, Whitney Museum of American Art, New York City, p. 27에서 재인용.

24 Hamblen, "Beyond Universalism", p. 7∼14.

25 Wanda May, "Philosopher as Researcher and/or Begging the Question(s)", Studies in Art Education 33, no. 4(1992), p. 226∼243.

26 Craig Owens, "Amplifications: Laurie Anderson", Art in America, March 1981, p. 121.

27 Lucy Lippard, "Some Propaganda for Propaganda", in *Visibly Female: Feminism and Art Today*, ed. Hilary Robinson (New York: Universe, 1988), p. 184∼194.

28 Barbara Kruger, "What's High, What's Low—and Who Cares?" The New York Times, September 9, 1990, p. 43.

29 Robert Storr, "Shape Shifter", Art in America, April 1989, p. 213.

30 Harold Pearse, "Beyond Paradigms: Art Education Theory and Practice in a Postparadigmatic World", Studies in Art Education 33, no. 4(1992), p. 249.

31 Barrett, *Why Is That Art?* (New York: Oxford, 2008), p. 56.

32 Diarmuid, ed., *Art: Key Contemporary Thinkers* (Oxford, England: Berg, 2007).

33 Michael Hatt and Charlotte Klonk, *Art History: A Critical Introduction to Its Methods* (Manchester, England: Manchester University Press, 2006), 175.

34 라캉에 대한 정보 중 많은 부분은 다음의 참고문헌을 정리한 것이다. Barrett, 앞의 책, p. 156∼157.

35 Museo de Arte Contemporáneo de Castilla y León, http://musac.es/index_en.php?ref=23300, 2010년 2월 6일 접속.

36 Guerrilla Girls, http://www.guerrillagirls.com/interview/faq.shtml, 2010년 1월 15일 접속.

37 Hilde Hein, "The Role of Feminist Aesthetics in Feminist Theory", The Journal of Aesthetics and Art Criticism 48, no. 4(1990), p. 281~291.

38 Anita Silvers, "Feminism", The Oxford Encyclopedia of Aesthetics, p. 163.

39 Kristin Congdon, "Feminist Approaches to Art Criticism", in Pluralistic Approaches to Art Criticism, ed. Blandy and Congdon, p. 15~31.

40 Elizabeth Garber, "Feminism, Aesthetics, and Art Education", Studies in Art Education 33, no. 4(1992), p. 210~225.

41 Simone de Beauvoir; Hein, "The Role of Feminist Aesthetics", p. 282에서 재인용.

42 Hilton Kramer; Edward M. Gomez, "Quarreling over Quality", Time, Special Issue, Fall 1990, p. 61에서 재인용.

43 같은 책, p. 61~62.

44 Rosalind Coward; Jan Zita Grover, "Dykes in Context: Some Problems in Minority Representations", in The Contest of Meaning, ed. Richard Bolton(Cambridge: MIT Press, 1989), p. 169에서 재인용.

45 Georgia Collins and Renee Sandell, "Women's Achievements in Art: An Issues Approach for the Classroom", Art Education, May 1987, p. 13.

46 Lucy Lippard, "No Regrets", Art in America, June/July 2007, p. 76.

47 John Berger, Ways of Seeing(London: Penguin Books, 1972).

48 Jean-PaulSartre; Hein, "The Role of Feminist Aesthetics", 290에서 재인용.

49 Griselda Pollock, "Missing Women", in The Critical Image, ed. Carol Squiers (Seattle:Bay Press, 1990), p. 202~219.

50 Jan Zita Grover, "Dykes in Context: Some Problems in Minority Representations", in The Context of Meaning, ed. Richard Bolton(Cambridge: MIT Press, 1989), p. 163~202.

51 지은이와의 개인적인 서신, 1993년 2월 22일.

52 Lippard, 위의 책, p. 75.

53 Michael Kimmelman, "An Improbable Marriage of Artist and Museum", The New York Times, August 2, 1992, p. 27.

54 Museum for Contemporary Arts, Baltimore, 1992.

55 Karen Hamblen, "Qualifications and Contradictions of Art Museum Education in a Pluralistic Democracy", in *Art in a Democracy*, ed. Doug Blandy and Kristin Congdon(New York: Teachers CollegePress, 1987), p. 13~25.

56 Mason Riddle, "Hachivi Edgar Heap of Birds", New Art Examiner, September 1990, p. 52.

57 Meyer Raphael Rubinstein, "Hachivi Edgar Heap of Birds", Flash Art, November-December1990, p. 155.

58 Lydia Matthews, "Fighting Language with Language", Artweek, December 6, 1990, p. 1.

59 Daina Augaitis, "Prototypes for New Understandings", *Brian Jungen*(Vancouver:Vancouver Art Gallery, 2010), p. 5.

60 David Bailey, "Re-thinking Black Representations: From Positive Images to Cultural Photographic Practices", Exposure 27, no. 4(1990), p. 37~46.

61 탈식민주의에 대한 논의는 다음의 문헌을 옮겼다. Terry Barrett, *Why Is That Art?*(New York: Oxford University Press, 2008).

62 Michael Hatt and Charlotte Klonk, *Art History: A Critical Introduction to Its Methods*(Manchester, England: Manchester University Press, 2006), p. 221.

63 May, "Philosopher as Researcher", p. 231~232.

64 Lisa Duggan, "Making It Perfectly Queer", Art Papers 16, no. 4(1992), p. 10~16.

65 Louise Sloan; Duggan, "MakingIt Perfectly Queer", p. 14에서 재인용.

66 Douglas Crimp with Adam Rolston, *AIDS Demo Graphics*(Seattle: Bay Press, 1990).

67 Walter Robinson, "Artpark Squelches Bible Burning", Art in America, October 1990, p. 45.

68 Ralph Smith, "Problems for a Philosophy of Art Education", Studies in Art Education 33, no. 4(1992), p. 253~266.

69 Michael Brenson, "Is 'Quality' an Idea Whose Time Has Gone?" The New York Times, July 22, 1990, 1, 27.

3장 미술작품 묘사하기

1 Astrid Mania, "Mona Hatoum", in Hans Werner Holzwarth, ed., *100 Contemporary Artists*(Los Angeles: Taschen, 2010), p. 268.

2 Laura Steward Heon, "Grist for the Mill", *Mona Hatoum: Domestic Distur-bance*(NorthAdams, MA: MASS MoCA, 2001), p. 13.

3 Doug Harvey, LA Weekly, January 10, 2002, http://www.markryden.com/press/laweekly.html, 2009년 12월 20일 접속.

4 Gary Faigin, "Review of Mark Ryden at the Frye Museum", 2004년 12월 방송, KUOW FM Seattle, http://www.garyfaigin.com/reviews/2004/2004-12.html, 2009년 12월 20일 접속.

5 Holly Myers, "Mark Ryden's Return to Nature", in *Mark Ryden, The Tree Show*(Los Angeles: Michael Kohn Gallery, 2007), p. 13~14.

6 Peter Schjeldahl, "Uncluttered: An Olafur Eliasson Retrospective", The New Yorker, http://www.newyorker.com/arts/critics/artworld/2008/04/28/080428craw_artworld_schjeldahl, 2010년 1월 20일 접속.

7 Lucy Lippard, "No Regrets", Art in America, June/July 2007, p. 78.

8 David Cateforis, "Anselm Kiefer", in Compassion and Protest: Recent Social and Political Art from the Eli Broad Family Foundation Collection, ed. Patricia Draker and John Pierce, exhibition catalog(New York: Cross River Press, 1991), 46.

9 Waldemar Januszczak, "Is Anselm Kiefer the New Genius of Painting? Not Quite!" Connoisseur, May 1988, p. 130.

10 Frances Colpitt, "Kiefer as Occult Poet", Art in America, March 2006, p. 109.

11 Gary Keller, Mary Erickson, and Pat Villeneuve, *Chicano Art for Our Millennium*(BilingualPress: Tempe, AZ, 2004), p. 97.

12 Galerie St. Etienne, "Elephants We Must Never Forget, Essay", 2008, http://www.gseart.com/exhibitions.asp?ExhID=508, 2010년 1월 4일 접속.

13 Gerald Marzorati, "Night Watchman", Artforum XLIII, no. 3(November 2004), p. 23.

14 Holland Cotter, "Leon Golub, Painter on a Heroic Scale, Is Dead at 82", The New York Times, August 12, 2004, C14.

15 Raphael Rubinstein, "Leon Golub(1922~2004)", Art in America, October 2004, p. 41.

16 David Cateforis, "Leon Golub", in *Compassion and Protest*, p. 32~35.

17 Ed Hill and Suzanne Bloom, "Leon Golub", Artforum, February 1989, p. 126.

18 Rosetta Brooks, "Leon Golub: Undercover Agent", Artforum, January 1990, p. 116.

19 Robert Berlind, "Leon Golub at Fawbush", Art in America, April 1988,

p. 210~211.

20 Pamela Hammond, "Leon Golub", Artnews, March 1990, p. 193.

21 Ben Marks, "Memories of Bad Dreams", Artweek, December 21, 1989, p. 9.

22 Robert Storr, "Riddled Sphinxes", Art in America, March 1989, p. 126.

23 Margaret Moorman, "Leon Golub", Artnews, February 1989, p. 135.

24 Robert Berlind, "Leon Golub at Ronald Feldman", Art in America, February 1999, p. 107.

25 Joshua Decter, "Leon Golub", Arts Magazine, March 1989, p. 135~136.

26 Deborah Yellin, "Deborah Butterfield", Artnews, April 1991, p. 154.

27 Donna Brookman, "Beyond the Equestrian", Artweek, February 25, 1989, p. 6.

28 Richard Martin, "A Horse Perceived by Sighted Persons: New Sculptures by Deborah Butterfield", Arts Magazine, January 1987, p. 73~75.

29 Kathryn Hixson, "Chicago in Review", Arts Magazine, January 1990, p. 106.

30 Marcia Tucker, "Equestrian Mysteries: An Interview with Deborah Butterfield", Art in America, June 1989, p. 203.

31 "Ceramics and Glass Acquisitions at the V. & A.", Burlington Magazine, May 1990, p. 388.

32 Andrea DiNoto, "New Masters of Glass", Connoisseur, August 1982, p. 22~24.

33 Robert Silberman, "Americans in Glass: A Requiem?" Art in America, March 1985, p. 47~53.

34 Gene Baro, "Dale Chihuly", Art International, August–September 1981, p. 125~126.

35 Ron Glowen, "Glass on the Cutting Edge", Artweek, December 6, 1990.

36 Linda Norden, "Dale Chihuly: Shell Forms", Arts Magazine, June 1981, p. 150~151.

37 David Bourdon, "Chihuly: Climbing the Wall", Art in America, June 1990, p. 164.

38 Marilyn Iinkl, "James Carpenter–Dale Chihuly", Craft Horizons, June 1977, p. 59.

39 Penelope Hunter-Stiebel, "Contemporary Art Glass: An Old Medium Gets a New Look", Artnews, Summer 1981, p. 132.

40 Peggy Moorman, "Dale Chihuly", Artnews, March 1984, p. 212.

41 Barbara Rose, "The Earthly Delights of the Garden of Glass", in Chihuly Gar-

dens & Glass(Portland, OR: Portland Press, 2002), http://www.chihuly.com/essays/rosegarden.html,2007년 6월 24일 접속.

42 John Howell, "Laurie Anderson", Artforum, Summer 1986, p. 127.

43 Ann-Sargeant Wooster, "Laurie Anderson", High Performance, Spring 1990, p. 65.

44 "LaurieAnderson", The New Yorker, May 21, 2007, p. 10.

45 Deborah Solomon, "Post-Lunarism", The New York Times Magazine, January 30, 2005, p. 21.

46 Bill Viola, Bill Viola: The Passions, Emergence, The Getty 웹 페이지 검색 http://www.getty.edu/art/gettyguide/artObjectDetails?artobj=201607, 2010년 1월 3일 접속.

47 Michael Duncan, "Bill Viola: Altered Perceptions", Art in America, March 1998, p. 63~67.

48 DierdreBoyle, "Post-Traumatic Shock: Bill Viola's Recent Work", Afterimage, September/October 1996, p. 9~11.

49 Annette Grant, "Art, Let 7 Million Sheets of Paper Fall", The New York Times, April 11, 2004, http://www.nytimes.com/2004/04/11/arts/art-let-7-million-sheets-of-paper-fall.html, 2010년 1월 9일 접속.

50 Joseph Thompson, in "Ann Hamilton Work to Open in MASS MoCA's Massive Building 5 Gallery on December 13", MASS MoCA 웹사이트, http://www.massmoca.org/event_details.php?id=42, 2010년 1월 9일 접속.

51 MASS MoCA, "Ann Hamilton, corpus", 같은 문헌.

52 MASS MoCA, Press Release, http://www.massmoca.org/press_releases/11_2003/11_13_03.html, 2010년 1월 10일 접속.

53 Sarah Rogers-Lafferty, "Ann Hamilton", in *Breakthroughs: Avant-Garde Artists in Europe and America, 1950~1990*, Wexner Center for the Visual Arts, The Ohio State University(New York: Rizzoli, 1991), p. 208~213.

54 Kirsty Bell, "Charles Ray", in Hans Werner Holzwarth, ed., *100 Contemporary Artists*(Los Angeles: Taschen, 2010), p. 502.

55 Holgar Lund, "Chris Ofili", in Hans Werner Holzwarth, ed., *100 Contemporary Artists*(Los Angeles: Taschen, 2010), p. 442.

56 Cecelia Alemani, "Kehinde Wiley", in Hans Werner Holzwarth, ed., *100 Contemporary Artists*(Los Angeles: Taschen, 2010), p. 648.

57 Astrid Mania, "Wangechi Mutu", in Hans Werner Holzwarth, ed., *100 Contem-*

porary Artists(Los Angeles: Taschen, 2010), p. 404.

4장 미술작품 해석하기

1 Roni Feinstein, "Dogged Persistence", Art in America, May 2007, p. 179.

2 Kim Hubbard, "Sit, Beg······ Now Smile!" People, September 9, 1991, p. 105~108; Elaine Louie, "A Photographer and His Dogs Speak as One", The New York Times, February 14, 1991, B4.

3 Michael Gross, "Pup Art", New York, March 30, 1992, p. 44~49; Louie, "Photographer and His Dogs"; Brooks Adams, "Wegman Unleashed", Artnews, January 1990, p. 150~155.

4 William Wegman, *Man's Best Friend*(New York: Abrams, 1982); introduction by Laurance Wieder.

5 Martin Kunz, "Introduction", in *William Wegman*, ed. Martin Kunz(New York: Abrams, 1990), p. 9.

6 Peter Weiermair, "Photographs: Subversion through the Camera", in *William Wegman*, ed. Kunz, p. 45.

7 Craig Owens, "William Wegman's Psychoanalytic Vaudeville", Art in America, March 1983, p. 101~108.

8 Robert Fleck, "William Wegman, Centre Pompidou", Flash Art, Summer 1991, p. 140.

9 D. A.Robbins, "William Wegman's Pop Gun", Arts Magazine, March 1984, p. 116~121.

10 Kevin Costello, "The World of William Wegman—The Artist and the Visual Pun", West Coast Woman, December 1991, p. 16.

11 Owens, "William Wegman's Psychoanalytic Vaudeville."

12 Jean-MichelRoy, "His Master's Muse: William Wegman, Man Ray, and the Dog-Biscuit Dialectic", The Journal of Art, November 1991, p. 20~21.

13 Roberta Smith, "Beyond Dogs: Wegman Unleashed", The New York Times, March 10, 2006, Arts and Design, p. 1.

14 Jerry Saltz, "A Blessing in Disguise: William Wegman's Blessing of the Field, 1986", Arts Magazine, Summer 1988, p. 15~16.

15 Jeremy Gilbert-Rolfe, "Seriousness and Difficulty in Criticism", Art Papers, No-

vember – December 1990, p. 8.

16 Nick Obourn, "Jenny Holzer, Whitney Museum of American Art", Art in America, May2009, p. 149.

17 Museum of Contemporary Art, Chicago, "Jenny Holzer: Protect Protect", http://www.mcachicago.org/exhibitions/exh_detail.php?id=179#_self, 2009년 12월 5일 접속.

18 Gilbert-Rolfe, "Seriousness and Difficulty", p. 10.

19 Robert Hughes, "A Sampler of Witless Truisms", Time, July 30, 1990, p. 66.

20 Peter Plagens, "The Venetian Carnival", Newsweek, June 11, 1990, p. 60~61.

21 Michael Brenson, "Jenny Holzer: The Message Is the Message", The New York Times, August 7, 1988, p. 29.

22 Candace Mathews Bridgewater, "Jenny Holzer at Home and Abroad", Columbus Dispatch, August 5, 1990, sec. F, p. 1~2.

23 Grace Glueck, "And Now a Word from Jenny Holzer", The New York Times Magazine, May 26, 1991, p. 42.

24 Diane Waldman, *Jenny Holzer*(New York: Abrams, 1989); exhibition catalog, Guggenheim Museum, New York.

25 Jenny Holzer, "Truisms", in *Blasted Allegories: An Anthology of Writings by Contemporary Artists*, ed. Brian Wallis(New York: The New Museum of Contemporary Art, 1987), 107.

26 Waldman, *Jenny Holzer*, 10.

27 Ann Goldstein, "Baim-Williams", in *A Forest of Signs: Art in the Crisis of Representation*, ed. Catherine Gudis(Cambridge: MIT Press, 1989).

28 Hal Foster, "Subversive Signs", Art in America, November 1982, p. 88~92.

29 Holland Cotter, "Jenny Holzer at Barbara Gladstone", Art in America, December 1986, p. 137~138.

30 Joan Simon, "Voices, Other Formats", *Jenny Holzer*(Chicago: Museum of Contemporary Art,2009), p. 11.

31 Obourn, "Jenny Holzer."

32 Francine Prose, *Elizabeth Murray Paintings 1999~2003*(New York: Pace Wildenstein), 11.

33 Roberta Smith, "Elizabeth Murray, 66, Artist of Vivid Forms, Dies", The New York Times, August 13, 2007, Art and Design, p. 13.

34 Deborah Solomon, "Celebrating Painting", The New York Times Magazine, March 31, 1991, p. 21~25.

35 Robert Hughes, *Nothing If Not Critical* (New York: Knopf, 1990).

36 Jude Schwendenwien, "Elizabeth Murray", New Art Examiner, October 1988, p. 55.

37 Robert Storr, "Shape Shifter", Art in America, April 1989, p. 210~220.

38 Ken Johnson, "Elizabeth Murray's New Paintings", Arts Magazine, September 1987, p. 67~69.

39 Nancy Grimes, "Elizabeth Murray", Artnews, September 1988, p. 151.

40 Janet Kutner, "Elizabeth Murray", Artnews, May 1987, p. 45~46.

41 Gregory Galligan, "Elizabeth Murray's New Paintings", Arts Magazine, September 1987, p. 62~66.

42 Nelson Goodman, *Languages of Art* (Indianapolis: Hackett, 1976); Arthur Danto, *Transfiguration of the Commonplace* (Cambridge: Harvard, 1981).

43 Thomas McEvilley, *Art & Discontent: Theory at the Millennium* (Kingston, NYMcPherson, 1991).

44 Diana C. Stoll, "Interview of Adrian Piper", Afterimage 166 (Spring 2002), p. 43.

45 Richard Marshall and Robert Mapplethorpe, *50 New York Artists* (San Francisco: Chronicle Books, 1986), p. 94.

46 Curtia James, "New History", Artnews, October 1990, p. 203.

47 Mark VanProyen, "A Conversation with Donald Kuspit", Artweek, September 5, 1991, p. 19.

48 Pamela Hammond, "A Primal Spirit: Ten Contemporary Japanese Sculptors", Artnews, October 1990, p. 201~202.

49 Marcia Eaton, *Basic Issues in Aesthetics* (Belmont, Calif.: Wadsworth, 1988), p. 120.

5장 미술작품 평가하기

1 Jens Astoff, "Walton Ford", in Hans Werner Holzwarth, ed., *100 Contemporary Artists* (LosAngeles: Taschen, 2010), p. 194.

2 Roberta Smith, "Kristin Baker", Surge and Shadow, April 14, 2007, B29.

3 Peter Schjeldahl, "Man of the World: A Gabriel Orozco Retrospective", The

New Yorker, December 21, 28, 2009, p. 146.

4 Jeet Heer, "Word Made Fresh", Bookforum, September/October/November 2009, p. 35.

5 Peter Plagens, "Frida on Our Minds", Newsweek, May 27, 1991, p. 54~55.

6 Hayden Herrera, "Why Frida Kahlo Speaks to the 90's", The New York Times, October 28, 1990, p. 1, 41.

7 Joyce Kozloff, "Frida Kahlo", Art in America, May/June 1979, p. 148~149.

8 Kay Larson, "A Mexican Georgia O'Keeffe", New York Magazine, March 28, 1983, p. 82~83.

9 Michael Newman, "The Ribbon around the Bomb", Art in America, April 1983, p. 160~69.

10 Jeff Spurrier, "The High Priestess of Mexican Art", Connoisseur, August 1990, p. 67~71.

11 Georgina Valverde; Robert Bersson, *Worlds of Art* (Mountain View, Calif.: Mayfield,1991), p. 433에서 재인용.

12 메이어 라파엘 루빈스타인은 다음 문헌에서 또 다른 이야기를 제시한다. Meyer Raphael Rubinstein, "A Hemisphere of Decentered Mexican Art Comes North", Arts Magazine, April 1991, p. 70.

13 Angela Carter, *Frida Kahlo* (London: Redstone Press, 1989), Introduction.

14 Serge Fauchereau, "Surrealism in Mexico", Artforum, Summer 1986, p. 88.

15 Peter Schjeldalh, "All Souls: The Frida Kahlo Cult", The New Yorker, November 5, 2007, p. 92~94.

16 Robert Hughes, "Martin Puryear", Time, July 9, 2001.

17 Neal Menzies, "Unembellished Strength of Form", Artweek, February 2, 1985, p. 4.

18 Ann Lee Morgan, "Martin Puryear: Sculptures as Elemental Expression", New Art Examiner, May 1987, p. 27~29.

19 Kenneth Baker, "Art Review: Martin Puryear Sculptures at SFMOMA", San Francisco Chronicle, November 8, 2008, E1.

20 Nancy Princenthal, "Intuition's Disciplinarian", Art in America, January 1990, p. 131~36.

21 Carole GoldCalo, "Martin Puryear: Private Objects, Evocative Visions", Arts Magazine, February 1988, p. 90~93.

22 Peter Schjeldahl, "Seeing Things", The New Yorker, November 12, 2007, p. 94.

23 Donald Kuspit, "Martin Puryear", Artforum, 2002.

24 Hughes, "Martin Puryear."

25 Suzanne Hudson, "Martin Puryear", Artforum, May 2008, p. 374.

26 Kuspit, "Martin Puryear."

27 Schjeldahl, "Seeing Things", p. 95.

28 Colin Westerbeck, "Chicago, Martin Puryear", Artforum, May 1987, p. 154.

29 Judith Russi Kirshner, "Martin Puryear, Margo Leavin Gallery", Artforum, Summer 1985, p. 115.

30 Joanne Gabbin, "Appreciation 26: Romare Bearden, Patchwork Quilt", in *Worlds of Art*, by Robert Bersson(Mountain View, CA: Mayfield, 1991), p. 450~451.

31 Michael Brenson, "Romare Bearden: Epic Emotion, Intimate Scale", The New York Times, March 27, 1988, p. 41, 43.

32 Peter Plagens, "Unsentimental Journey", Newsweek, April 29, 1991, p. 58~59.

33 Barrie Stavis; Margaret Moorman, "Intimations of Immortality", Artnews, Summer 1988, p. 40~41에서 재인용.

34 Elizabeth Alexander, review of Romare Bearden: His Art and Life, by Myron Schwartzman, TheNew York Times Book Review, March 24, 1991, p. 36.

35 Ninaffrench-frazier, "Romare Bearden", Artnews, October 1977, p. 141~142.

36 Myron Schwartzman, "Romare Bearden Sees in a Memory", Artforum, May 1984, p. 64~70.

37 Ellen LeeKlein, "Romare Bearden", Arts Magazine, December 1986, 119~120.

38 Davira S. Taragin, "From Vienna to the Studio Craft Movement", Apollo, December 1986, p. 544.

39 Nancy Princenthal, "Romare Bearden at Cordier & Ekstrom", Art in America, February 1987, 149.

40 MildredLane, "Spotlight Essay, Romare Bearden Black Venus", Kemper Museum of Contemporary Art, February 2007, http://www.kemperart.org/, 2010년 1월 3일 접속.

41 Eleanor Heartney, "David Salle: Impersonal Effects", Art in America, June 1988, p. 121~129.

42 David Rimanelli, "David Salle", Artforum, Summer 1991, p. 110.

43 Laura Cottingham, "David Salle", Flash Art, May –June 1988, p. 104.

44 Robert Storr, "Salle's Gender Machine", Art in America, June 1988, p. 24~25.

45 Jed Perl, "Tradition-Conscious", The New Criterion, May 1991, p. 55~59.

46 A.M. Homes, "Vito Acconci", Artforum, Summer 1991, p. 107.

47 Mary Jane Aschner, "Teaching the Anatomy of Criticism", The School Review 64, no. 7(1956), p. 317~322.

48 John Szarkowski, *Mirrors and Windows: American Photography since 1960*(New York: Museum of Modern Art, 1978), p. 9.

49 Linda Nochlin, "Four Close-Ups(and One Nude)", Art in America, February 1999, p. 66.

50 Robert Berlind, "Janet Fish at Borgenicht", Art in America, December 1995, http://findarticles.com/p/articles/mi_m1248/is_n12_v83/ai_17860710/, 2010년 1월 24일 접속.

51 Martha Schwendener, "Walton Ford", Artforum, January 2003.

52 Gordon Graham in Terry Barrett, *Why Is That Art?*(New York: Oxford University Press), p. 57.

53 같은 책.

54 Barbara Rose, "Kiefer's Cosmos", Art in America, December 1998, p. 70~73.

55 Ken Johnson, "Anselm Kiefer at Marian Goodman", Art in America, November 1990, p. 198~199.

56 Robert Berlind, "Leon Golub at Ronald Feldman", Art in America, February 1999, p. 107.

57 Berys Gaultin Barrett, *Why Is That Not?*, p. 57.

58 "AdReinhardt", Interview, June 1991, p. 28.

59 Michael Fried, "Optical Illusions", Artforum, April 1999, p. 97~101.

60 Agnes Martin, *Writings*(New York: DAP, 1991), p. 7.

61 Gerrit Henry, "Agnes Martin", Artnews, March 1983, p. 159.

62 Terry Barrett, *Why Is That Art?*(New York: Oxford University Press, 2008), p. 139.

63 Douglas Crimp, *AIDS: Cultural Analysis/Cultural Activism*(Cambridge: MIT Press, 1988), p. 18.

64 Ann Cvetcovich, "Video, AIDS, and Activism", Afterimage, September 1991, p. 8~11.

65 Frances De Vuono, "Contemporary African Artists", Artnews, Summer 1990, p. 174.

66 Curtia James, "New History", Artnews, October 1990, p. 203.

67 Guy McElroy for the Corcoran Gallery in Washington, D.C.

68 Steven Dubin, "Art and Activism: Do Not Go Gentle", Art in America, December 2009, 66.

69 Leon Golub, Wall text, Museum of Contemporary Art, Chicago, January 2009.

70 Satorimedia, http://www.satorimedia.com/fmraWeb/chin.htm, 2010년 2월 5일 접속.

71 Kirsty Bell, "Rirkrit Tiravanija", in Hans Werner Holzwarth, ed., *100 Contemporary Artists*(Los Angeles: Taschen, 2010), p. 584.

72 Janet Bell, "Susan Rothenberg", Artnews, May 1987, p. 147.

73 Michael Kimmelman, *Portraits: Talking with Artists at the Met, the Modern, the Louvre, and Elsewhere*(New York: Random House, 1998), p. 110.

74 Peter Plagens, "Max's Dinner with André", Newsweek, August 12, 1991, p. 60~61.

75 Eleanor Heartney, "Martha Rosler at DIA", Art in America, November 1989, p. 184.

76 Donald Kuspit, "Sue Coe", Artforum, Summer 1991, p. 111.

77 Jan Zita Grover, "Dykes in Context: Some Problems in Minority Representations", in *The Contest of Meaning*, ed. Richard Bolton(Cambridge: MIT Press, 1989), p. 163~202.

78 Ronald Jones, "Crimson Herring", Artforum, Summer 1998, p. 17~18.

79 Pamela Newkirk, "Pride or Prejudice", Artnews, March 1999, p. 115~117.

80 Margaret Battin, John Fisher, Ronald Moore, and Anita Silvers, *Puzzles about Art: An Aesthetics Casebook*(New York: St. Martin's Press, 1989).

81 Jens Astoff, "Walton Ford", in Holzwarth, ed., *100 Contemporary Artists*, p. 194.

6장 미술작품에 대해 쓰고 말하기

1 Annie Dillard, The New York Times Book Review, May 28, 1989, p. 1.

2 오하이오주립대학교 미술교육학과, 담당 교수 테리 바렛

3 미술교육 795, 미술 글쓰기 수업, 2008년 봄학기, 오하이오주립대학교 미술교육학과, 담당 교수 테리 바렛.

4 Kerry James Marshall, *Kerry James Marshall*(New York: Abrams, 2000), 119.

5 Janet Macpherson, "Janet Macpherson: Ceramic Work", 강의 미술 교육 840에 제출한 수업 과제물, 오하이오주립대학교, 담당 교수 테리 바렛, 2009.

6 Terry Barrett, "A Comparison of the Goals of Studio Professors Conducting Critiquesand Art Education Goals for Teaching Criticism", Studies in Art Education 30, no. 1(1988), p. 22~27.

7 다음의 문헌을 다듬었다. Terry Barrett, "Tentative Tips for Better Crits"(Boston: College Art Association, November19, 2003).

Adams, Brooks. "Wegman Unleashed." Art News, January 1990, 150 –55.

Alexander, Elizabeth. Review of *Romare Bearden: His Life and Life*, by MyronSchwartzman. *The New York Times Book Review*, March 24, 1991, 36.

Alloway, Lawrence. "The Expanding and Disappearing Work of Art." *Auction*, October 1967, 34 –37.

———. "The Uses and Limits of Art Criticism." In *Topics of American Art since 1945*. New York: W. W. Norton, 1975.

———. "Women's Art and the Failure of Art Criticism." In *Network: Art and the Complex Present*. Ann Arbor: UMI Press, 1984.

———. "Women's Art in the Seventies." In *Network: Art and the Complex Present*. Ann Arbor: UMI Press, 1984.

Aschner, Mary Jane. "Teaching the Anatomy of Criticism." *The School Review 64*, no. 7 (1956), 317 –22.

Atkins, Robert. *Art Speak: A Guide to Contemporary Ideas, Movements, and Buzzwords*. New York: Abbeville Press, 1990.

———. Art Speak: A Guide to Modern Ideas, Movements, and Buzzwords, 1848 – 1944. New York: Abbeville Press, 1993.

Bailey, David. "Re-thinking Black Representations: From Positive Images to Cultural Photographic Practices." *Exposure 27*, no. 4 (1990), 37 –46.

Baker, Kenneth. "Ann Hamilton." *Artforum*, October 1990, 178 – 79.

Barnet, Sylvan. *A Short Guide to Writing about Art*. 3rd ed. Glenview, IL: Scott, Foresman, 1989.

Baro, Gene. "Dale Chihuly." *Art International*, August/September 1981, 125 – 26.

Barrett, Terry. "A Comparison of the Goals of Studio Professors Conducting Critiques and Art Education Goals for Teaching Criticism." *Studies in Art Education 30*, no. 1 (1988), 22 – 27.

Bass, Ruth. "Miriam Schapiro." *Artnews*, October 1990, 185.

Battin, Martin, John Fisher, Ronald Moore, and Anita Silvers. *Puzzles about Art: An Aesthetics Casebook*. New York: St. Martin's Press, 1989.

Beattie, Ann. *Alex Katz*. New York: Abrams, 1987.

Beckett, Wendy. *Contemporary Women Artists*. New York: Universe, 1988.

Beem, Edgar Allen. *Maine Art Now*. gardiner, ME: Dog Ear Press, 1990.

Bell, Janet. "Susan Rothenberg." *Artnews*, May 1987, 147.

Berger, John. *Ways of Seeing*. London: Penguin, 1972.

Berlind, Robert. "Leon Golub at Fawbush." *Art in America*, April 1988, 210 – 11.

———. "Leon Golub at Ronald Feldman." Art in America, February 1999, 107.

Bersson, Robert. *Worlds of Art*. Mountain View, CA: Mayfield, 1991.

Blandy, Doug, and Kristin Congdon, eds. *Art in a Democracy*. New York: Teachers College Press, 1987.

———. *Pluralistic Approaches to Art Criticism*. Bowling Green, Ohio: Popular Press, 1991.

Bloom, Suzanne, and Ed Hill. "Leon Golub." *Artforum*, February 1989, 126.

Bourdon, David. "Chihuly: Climbing the Wall." *Art in America*, June 1990, 164 – 66.

Boyle, Dierdre. "Post-Traumatic Shock: Bill Viola's Recent Work." *Afterimage*, September/October 1996, 9 – 11.

Brenson, Michael. "Is 'Quality' an Idea Whose Time Has Gone?" *The New York Times*, July 22, 1990, 1, 27.

———. "Jenny Holzer: The Message Is the Message." *The New York Times*, August 7, 1988, 29.

———. "Romare Bearden: Epic Emotion, Intimate Scale." *The New York Times*, March 27, 1988, 41.

Bridgewater, Candace Mathews. "Jenny Holzer at Home and Abroad." *Columbus*

Dispatch, August 5, 1990, sec. F, 1 – 2.

Brookman, Donna. "Beyond the Equestrian." *Artweek*, February 25, 1989, 6.

Brooks, Rosetta. "Leon Golub: Undercover Agent." *Artforum*, January 1990, 116.

Broudy, Harry. *Enlightened Cherishing*. Champaign–Urbana: University of Illinois Press, 1972.

———. "Some Duties of a Theory of Educational Aesthetics." *Educational Theory 30*, no. 3 (1951), 198 – 99.

Burkhart, Ann. "A Study of Studio Art Professors' Beliefs and Attitudes about Professional Art Criticism." Master's thesis, The Ohio State University, Columbus, 1992.

Burnham, Lynda Frye. "Running Commentary." *High Performance*, Summer 1991, 6 – 7.

———. "What Is a Critic Now?" *Art Papers*, November/December 1990, 7 – 8.

Calo, Carole Gold. "Martin Puryear." *New Art Examiner*, February 1988, 65.

———. "Martin Puryear: Private Objects, Evocative Visions." *Arts Magazine*, February 1988, 90 – 93.

Carter, Angela. Introduction. *Frida Kahlo*. London: Redstone Press, 1989.

"Ceramics and Glass Acquisitions at the V. & A." *Burlington Magazine*, May 1990, 388.

Chambers, Karen. "Pluralism Is a Concept." *U&lc*, Fall 1991, 36 – 40.

Cokes, Tony. "Laurie Anderson at the 57th Street Playhouse." *Art in America*, July 1988, 120.

Coleman, A. D. "Because It Feels So Good When I Stop: Concerning a Continuing Personal Encounter with Photography Criticism." In *Light Readings: A Photography Critic's Writings 1968 – 1978*, ed. A. D. Coleman. New York: Oxford University Press, 1979.

Compassion and Protest: Recent Social and Political Art from the Eli Broad Family Foundation Collection. New York: Cross Rivers Press, 1991.

Congdon, Kristin. "Feminist Approaches to Art Criticism." In *Pluralistic Approaches to Art Criticism*, Ed. Doug Blandy and Kristin Congdon, 15 – 31. Bowling Green, Ohio: Bowling Green State University Popular Press, 1991.

Coplans, John. *A Self-Portrait*. New York: DAP, 1997.

Corn, Alfred. "Lucien Freud, *Large Interior, W. 9*." *Artnews*, March 1990, 117 – 18.

Costello, Kevin. "The World of William Wegman—The Artist and the Visual Pun."

West Coast Woman, December 1991, 16.

Cotter, Holland. "Donald Lipski." *Artnews*, October 1990, 184.

———. "Jenny Holzer at Barbara Gladstone." *Art in America*, December 1986, 137-38.

Cottingham, Laura. "David Salle." *Flash Art*, May-June 1988, 104.

Crimp, Douglas. AIDS: *Cultural Analysis/Cultural Activism*. Cambridge: MIT Press, 1988.

Crimp, Douglas, and Adam Rolston. *AIDS Demo Graphics*. Seattle: Bay Press, 1990.

Curtis, James. "New History." *Artnews*, October 1990, 203.

Cutajar, Mario. "Goodbye to All That." *Artspace*, July/August 1992, 61.

Cvetcovich, Ann. "Video, AIDS, and Activism." *Afterimage*, September 1991, 8-11.

Danto, Arthur. Beyond the Brillo Box: *The Visual Arts in Post-Historical Perspective*. New York: Farrar, Straus, and Giroux, 1992.

———. *Transfiguration of the Commonplace*. Cambridge: Harvard University Press, 1981.

Decter, Joshua. "Leon Golub." *Arts Magazine*, March 1989, 134-35.

Dery, Mark. "From Hugo Ball to Hugo Largo: 75 Years of Art and Music." *High Performance*, Winter 1988, 54-57.

DeVuono, Frances. "Contemporary African Artists." *Artnews*, Summer 1990, 174.

Diderot, Denis. *Salons (1759-81)*. Edited by J. Adhémar and J. Seznec. 4 vols. Rev. ed. Oxford: Oxford University Press, 1983.

Dillard, Annie. *The New York Times Book Review*, May 28, 1989, 1.

DiNoto, Andrea. "New Masters of Glass." Connoisseur, August 1982, 22-24.

Drier, Deborah. "Critics and the Marketplace." *Art & Auction*, March 1990, 172-74.

Duncan, Lisa. "Making It Perfectly Queer." *Art Papers* 16, no. 4 (1992), 10-16.

Duncan, Michael. "Bill Viola: Altered Perceptions." *Art in America*, March 1998, 63-67.

Durland, Steven. "Notes from the Editor." *High Performance*, Summer 1991, 5.

Eaton, Marcia. *Basic Issues in Aesthetics*. Belmont, CA: Wadsworth, 1988.

Editors. "Ad Reinhardt." *Interview*, June 1991, 28.

Efland, Arthur. *A History of Art Education: Intellectual and Social Currents in Teaching the Visual Arts*. New York: Teachers College Press, 1990.

Failing, Patricia. "Invisible Men: Blacks and Bias in Western Art." *Artnews*, Summer

1990, 152 – 55.

Fauchereau, Serge. "Surrealism in Mexico." *Artforum*, Summer 1986, 88.

Feldman, Edmund. "The Teacher as Model Critic." *Journal of Aesthetic Education* 7, no. 1 (1973), 50 – 57.

————. *Varieties of Visual Experience*. 3rd ed. Englewood Cliffs, NJ: Prentice-Hall, 1987.

ffrench-frazier, Nina. "Romare Bearden." *Artnews*, October 1977, 141 – 42.

Fleck, Robert. "William Wegman, Centre Pompidou." *Flash Art*, Summer 1991, 140.

Flood, Richard. "Laurie Anderson." *Artforum*, September 1988, 80 – 81.

Foster, Hal. "Subversive Signs." *Art in America*, November 1982, 88 – 92.

Frank, Elizabeth. "Art's Off-the-Wall Critic." *The New York Times Magazine*, November 19, 1989, 73.

Fried, Michael. "Optical Illusions." *Artforum*, April 1999, 97 – 101.

Frueh, Joanna. "Towards a Feminist Theory of Art Criticism." In *Feminist Art Criticism: An Anthology*, ed. Arlene Raven, Cassandra Langer, and Joanna Frueh. Ann Arbor: UMI Press, 1988.

Gablik, Suzi. *Conversations before the End of Time*. London: Thames and Hudson, 1995.

Galligan, Gregory. "Elizabeth Murray's New Paintings." *Arts Magazine*, September 1987, 62 – 67.

Garber, Elizabeth. "Art Criticism as Ideology." *Journal of Social Theory in Art Education 11* (1991), 50 – 67.

————. "Feminism, Aesthetics, and Art Education." *Studies in Art Education 33*, no. 4 (1992), 210 – 25.

Gardner, Paul. "What Artists Like about the Art They Like When They Don't Know Why." *Artnews*, October 1991.

Gerrit, Henry. "Agnes Martin." *Artnews*, March 1983, 159.

Gilbert-Rolfe, Jeremy. "Seriousness and Difficulty in Criticism." *Art Papers*, November – December 1990, 8 – 11.

Gill, Elizabeth. "Elizabeth Murray." *Artnews*, October 1977, 168.

Gitlin, Michael. "Deborah Butterfield." *Arts Magazine*, February 1987, 107.

Glowen, Ron. "Glass on the Cutting Edge." *Artweek*, December 6, 1990.

Glueck, Grace. "And Now a Word from Jenny Holzer." *The New York Times*

Magazine, December 3, 1989, 42.

―――. "The Pope of the Art World." *The New York Times Book Review*, May 26, 1991, 15.

Goldstein, Ann. "Baim-Williams." In *A Forest of Signs in the Crisis of Representation*, ed. Catherine Gudis. Cambridge: MIT Press, 1989.

Gomez, Edward M. "Quarreling over Quality." *Time*, Special Issue, Fall 1990, 61–62.

Goodman, Nelson. *Languages of Art*. Indianapolis: Hackett, 1976.

Gopnik, Adam. "The Power Critic." *New Yorker*, March 16, 1988, 74.

Grimes, Nancy. "Elizabeth Murray." *Artnews*, September 1988, 151.

Gross, Michael. "Pup Art." *New York*, March 30, 1992, 44–49.

Grover, Jan Zita. "Dykes in Context: Some Problems in Minority Representations." In *The Contest of Meaning*, ed. Richard Bolton. Cambridge: MIT Press, 1989.

Grundberg, Andy. "Toward Critical Pluralism." In *Reading into Photography: Selected Essays, 1959–1982*, ed. Thomas Barrow, Shelley Armitage, and William Tydeman, 247–53. Albuquerque: University of New Mexico Press, 1982.

Gudis, Catherine, ed. *A Forest of Signs in the Crisis of Representation*. Cambridge: MIT Press, 1989.

Hagen, Charles. "William Wegman." *Artforum*, June 1984, 90.

Halpern, David, ed. *Writers on Art*. San Francisco: North Point Press, 1988.

Hamblen, Karen. "Beyond Universalism in Art Criticism." In *Pluralistic Approaches to Art Criticism*, ed. Doug Blandy and Kristin Congdon, 7–14. Bowling Green, Ohio: Bowling Green State University Popular Press, 1991.

―――. "Qualifications and Contradictions of Art Museum Education in a Pluralistic Democracy." In *Art in a Democracy*, ed. Doug Blandy and Kristin Congdon, 13–25. New York: Teachers College Press, 1987.

Hammond, Pamela. "Leon Golub." *Artnews*, March 1990, 193.

―――. "A Primal Spirit: Ten Contemporary Japanese Sculptors." *Artnews*, October 1990, 201–2.

Handy, Elizabeth. "Deborah Butterfield at Edward Thorp." *Art in America*, April 1987, 218.

Hartney, Mick. "Laurie Anderson's United States." *Studio International*, April/May 1983, 51.

———. "Leon Golub." *Artnews*, March 1990, 193.

Heartney, Eleanor. "Art and the Public." *Art Papers*, November–December 1990, 15–16.

———. "A Consecrated Critic." *Art in America*, July 1998, 45–47.

———. "David Salle: Impersonal Effects." *Art in America*, June 1988, 121–29.

———. "Jenny Holzer." *Artnews*, March 1990, 173.

———. "A Little Too High Minded." *Artnews*, December 1990, 159.

———. "Martha Rossler at DIA." *Art in America*, November 1989, 184.

———. "Sue Coe." *Artnews*, December 1989, 158.

Hein, Hilda. "The Role of Feminist Aesthetics in Feminist Theory." *The Journal of Aesthetics and Art Criticism 48*, no. 4 (1990), 281–91.

Henry, Gerrit. "Agnes Martin." *Artnews*, March 1983, 159.

———. "Psyching Out Katz." *Artnews*, Summer 1987, 23.

———. "William Wegman." *Artnews*, April 1986, 154.

Herrera, Hayden. "Why Frida Kahlo Speaks to the 90's." *The New York Times*, October 28, 1990, 1.

Hickey, Dave. "Air Guitar." In *Air Guitar: Essays on Art and Democracy*. Los Angeles: Art Issues Press, 1997.

Hill, Ed, and Suzanne Bloom. "Leon Golub." *Artforum*, February 1989, 126.

Hixson, Kathryn. "Chicago in Review." *Arts Magazine*, January 1990, 106.

———. "Chicago in Review." *Arts Magazine*, November 1990, 123.

Holmes, A. M. "Vito Acconci." *Artforum*, Summer 1991, 107.

Holzer, Jenny. *Survival Series*. Buffalo, NY: Albright Knox Gallery, 1991.

———. "Truisms." In *Blasted Allegories: An Anthology of Writings by Contemporary Artists*, ed. Brian Wallis, 107. New York: The New Museum of Contemporary Art, 1987.

Howell, John. "Laurie Anderson." *Artforum*, Summer 1986, 127.

Hubbard, Kim. "Sit, Beg . . . Now Smile!" *People*, September 9, 1991, 105–8.

Hughes, Robert. *Nothing If Not Critical*. New York: Knopf, 1990.

———. "A Sampler of Witless Truisms." *Time*, July 30, 1990, 66.

Hunter-Stiebel, Penelope. "Contemporary Art Glass: An Old Medium Gets a New Look." *Artnews*, Summer 1981, 132.

Iinkl, Marilyn. "James Carpenter—Dale Chihuly." *Craft Horizons*, June 1977, 59.

James, Curtia. "New History." *Artnews*, October 1990, 203.

Januszczak, Waldemar. "Is Anselm Kiefer the New Genius of Painting? Not Quite!" *Connoisseur*, May 1988, 130–33.

Johnson, Ken. "Anselm Kiefer at Marian Goodman." *Art in America*, November 1990, 198–99.

———. "Being and Politics." *Art in America*, September 1990, 155–60.

———. "Elizabeth Murray's New Paintings." *Arts Magazine*, September 1987, 67–69.

Jones, Ronald. "Crimson Herring." *Artforum*, Summer 1998, 17–18.

———. "David Salle." *Flash Art*, April 1987, 82.

Joselit, David. "Lessons in Public Sculpture." *Art in America*, December 1989, 131–34.

Kachur, Lewis. "Lakeside Boom." *Art International*, Spring 1989, 63–65.

Katz, Vincent. "Janet Fish at D. C. Moore." *Art in America*, March 1999, 99.

Kimmelman, Michael. "An Improbable Marriage of Artist and Museum." *The New York Times*, August 2, 1992, 27.

———. *Portraits: Talking with Artists at the Met, the Modern, the Louvre, and Elsewhere*. New York: Random House, 1998.

Kirshner, Judith Russi. "Martin Puryear, Margo Leavin Gallery." *Artforum*, Summer 1985, 115.

Klein, Ellen Lee. "Romare Bearden." *Arts Magazine*, December 1986, 119–20.

Koelsch, Patrice. "The Criticism of Quality and the Quality of Criticism." *Art Papers*, November–December 1990, 14–15.

Kozloff, Joyce. "Frida Kahlo." *Art in America*, May/June 1979, 148–49.

Kramer, Hilton. *Abstract Art: A Cultural History*. New York: Free Press, 1994.

———. *The Age of the Avant-Garde: An Art Chronicle of 1956–1972*. New York: Farrar, Straus, and Giroux, 1973.

———. *The Revenge of the Philistines: Art and Culture 1972–1982*. New York: Free Press, 1984.

———. *The Twilight of the Intellectuals: Culture and Politics in the Era of the Cold War*. Chicago: Ivan R. Dee, 1999.

Kruger, Barbara. "What's High, What's Low—and Who Cares?" *The New York Times*, September 9, 1990, 43.

Kunz, Martin, ed. *William Wegman*. New York: Abrams, 1990.

Kuspit, Donald. "Sue Coe." *Artforum*, Summer 1991, 111.

Kutner, Janet. "Elizabeth Murray." *Artnews*, May 1987, 45 – 46.

Labat, Tony. "Two Hundred Words or So I've Heard Artists Say about Critics and Criticism." *Artweek*, September 5, 1991, 18.

Larson, Kay. "A Mexican Georgia O'Keeffe." *New York*, March 28, 1983, 82 – 83.

Lee, Sun-Young. "A Metacritical Examination of Contemporary Art Critics' Practices: Lawrence Alloway, Donald Kuspit, and Robert Pincus-Witten for Developing a Unit for Teaching Art Criticism." Ph.D. diss., The Ohio State University, Columbus, 1988.

Lewis, James. "Joseph Kosuth." *Artforum*, December 1990, 134.

Lichtenstein, Therese. "Artist/Critic." *Arts Magazine*, November 1983, 40.

Lippard, Lucy. "Headlines, Heartlines, Hardlines: Advocacy Criticism as Activism." In *Cultures in Contention*, ed. Douglas Kahn and Diane Neumaier. Seattle: Real Comet Press, 1985.

———. *Mixed Blessings*. New York: Pantheon Books, 1991.

———. *On the Beaten Track: Tourism, Art, and Place*. New York: New Press, 1999.

———. "Some Propaganda for Propaganda." In *Visibly Female: Feminism and Art Today*, ed. Hilary Robinson, 184–94. New York: Universe, 1988.

Louie, Elaine. "A Photographer and His Dog Speak as One." *The New York Times*, February 14, 1991, B4.

Malcolm, Janet. "A Girl of the Zeitgeist—I." *New Yorker*, October 20, 1986, 49 – 87.

———. "A Girl of the Zeitgeist—II." *New Yorker*, October 27, 1986, 47 –66.

Marks, Ben. "Memories of Bad Dreams." *Artweek*, December 21, 1989, 9.

Marshall, Richard, and Robert Mapplethorpe. *50 New York Artists*. San Francisco: Chronicle Books, 1986.

Martin, Agnes. *Writings*. New York: DAP, 1991.

Martin, Richard. "A Horse Perceived by Sighted Persons: New Sculptures by Deborah Butterfield." *Arts Magazine*, January 1987, 73 – 75.

Matthews, Lydia. "Fighting Language with Language." *Artweek*, December 6, 1990, 1.

May, Wanda. "Philosopher as Researcher and/or Begging the Question(s)." *Studies in Art Education 33*, no. 4 (1992), 226 – 43.

McElroy, Guy. *Facing History: The Black Image in American Art 1710 – 1940*. Corcoran Museum, Washington, D.C.

McEvilley, Thomas. "New York: The Whitney Biennial." *Artforum*, Summer 1991, 98–100.

Meltzer, Irene Ruth. "The Critical Eye: An Analysis of the Process of Dance Criticism as Practiced by Clive Barnes, Arlene Croce, Deborah Jowitt, Elizabeth Kendall, Marcia Siegel, and David Vaughn." Master's thesis, Ohio State University, Columbus, 1979.

Menzies, Neal. "Unembellished Strength of Form." *Artweek*, February 2, 1985, 4.

Meyer, Raphael Rubinstein. "A Hemisphere of Decentered Mexican Art Comes North." *Arts Magazine*, April 1989, 70.

Miller, Robert. "Deborah Butterfield." *Artnews*, March 1987, 149.

Miller, Tim. "Critical Wishes." *Artweek*, September 5, 1991, 18.

Moorman, Margaret. "Intimations of Immortality." Artnews, Summer 1988, 40–41.

———. "Leon Golub." *Artforum*, February 1989, 126.

Morgan, Ann Lee. "Martin Puryear: Sculpture as Elemental Expression." *New Art Examiner*, May 1987, 27–29.

Mutandas: Between the Frames: The Forum. Exhibition catalog. Columbus, Ohio: Wexner Center for the Visual Arts.

Newkirk, Pamela. "Pride or Prejudice." *Artnews*, March 1999, 115–17.

Newman, Michael. "The Ribbon around the Time Bomb." *Art in America*, April 1983, 160–69.

Nochlin, Linda. "Four Close-Ups (and One Nude)." *Art in America*, February 1999, 66.

Norden, Linda. "Dale Chihuly: Shell Forms." *Arts Magazine*, June 1981, 150–51.

Ostrow, Saul. "Dave Hickey." In *Speak Art!* ed. Betsy Sussler. New York: New Art Publications, 1997.

Owens, Craig. "Amplifications: Laurie Anderson." *Art in America*, March 1981, 120–23.

———. "William Wegman's Psychoanalytic Vaudeville." *Art in America*, March 1983, 101–8.

Pagel, David. "Still Life: The Tableaux of Ann Hamilton." *Arts Magazine*, May 1990, 56–61.

Pearse, Harold. "Beyond Paradigms: Art Education Theory and Practice in a Postparadigmatic World." *Studies in Art Education 33*, no. 4 (1992), 244–52.

Perl, Jed. "Tradition-Conscious." *The New Criterion*, May 1991, 55–59.

Phillips, Patricia C. "Collecting Culture: Paradoxes and Curiosities." In
 Breakthroughs: Avant-Garde Artists in Europe and America, 1950–1990. Wexner
 Center for the Arts. New York: Rizzoli, 1991.

Plagens, Peter. "Frida on Our Minds." *Newsweek*, May 27, 1991, 54–55.

———. "Max's Dinner with André." *Newsweek*, August 12, 1991, 60–61.

———. "Peter and the Pressure Cooker." *Moonlight Blues: An Artist's Art Criticism*.
 Ann Arbor: UMI Press, 1986.

———. "Unsentimental Journey." *Newsweek*, April 29, 1991, 58–59.

———. "The Venetian Carnival." *Newsweek*, June 11, 1990, 60–61.

Pollock, Griselda. "Missing Women." In *The Critical Image*, ed. Carol Squiers,
 202–19. Seattle: Bay Press, 1990.

Princenthal, Nancy. "Intuition's Disciplinarian." *Art in America*, January 1990, 131–36.

———. "Romare Bearden at Cordier & Ekstrom." *Art in America*, February 1987, 149.

Prud'homme, Alex. "The Biggest and the Best?" *Artnews*, February 1990, 124–29.

Raven, Arlene. *Crossing Over: Feminism and Art of Social Concern*. Ann Arbor:
 UMI Press, 1988.

Reveaux, Tony. "O Superwoman." *Artweek*, July 26, 1986, 13.

Ricard, Rene. "Not about Julian Schnabel." *Artforum*, 1981, 74–80.

Riddle, Mason. "Hachivi Edgar Heap of Birds." *New Art Examiner*, September 1990, 52.

Rimanelli, David. "David Salle." *Artforum*, Summer 1991, 110.

Robbins, D. A. "William Wegman's Pop Gun." *Arts Magazine*, March 1984, 116–21.

Robinson, Walter. "Artpark Squelches Bible Burning." *Art in America*, October 1990, 45.

Ronk, Martha C. "Top Dog." *Artweek*, May 3, 1990, 16.

Rose, Barbara. "Kiefer's Cosmos." *Art in America*, December 1998, 70–73.

Rosen, Michael. *The Company of Dogs*. New York: Doubleday, 1990.

Roy, Jean-Michael. "His Master's Muse: William Wegman, Man Ray, and the Dog-
 Biscuit Dialectic." *The Journal of Art*, November 1991, 20–21.

Rubenfeld, Florence. *Clement Greenberg: A Life*. New York: Scribner's, 1998.

Rubinstein, Meyer Raphael. "Books." *Arts Magazine*, September 1991, 95.

———. "Hachivi Edgar Heap of Birds." *Flash Art*, November/December 1990, 155.

———. "A Hemisphere of Decentered Mexican Art Comes North." *Arts Magazine*,
 April 1991, 70.

Saltz, Jerry. "A Blessing in Disguise: William Wegman's Blessing of the Field, 1986."

Arts Magazine, Summer 1988, 15 – 16.

Schwartzman, Myron. *Romare Bearden: His Life and Life*. New York: Abrams, 1993.

————. "Romare Bearden Sees in a Memory." *Artforum*, May 1984, 64 – 70.

Shottenkirk, Dana. "Nancy Spero." *Artforum*, May 1991, 143.

Silberman, Robert. "Americans in Glass: A Requiem?" *Art in America*, March 1985, 47 – 53.

Simic, Charles. *Dime-Store Alchemy*. New York: Ecco Press, 1992.

Singerman, Howard. "In the Text." In *A Forest of Signs: Art in the Crisis of Representation*, ed. Catherine Gudis, 156. Cambridge: MIT Press, 1989.

Smith, Ralph. "Problems for a Philosophy of Art Education." *Studies in Art Education 33*, no. 4 (1992), 253 – 66.

Smith, Roberta. "Outsider Art Goes Beyond the Fringe." *The New York Times*, September 15, 1991, 1, 33.

Sofer, Ken. "Reviews." *Artnews*, October 1987, 134.

Solomon, Deborah. "Catching Up with the High Priest of Criticism." *The New York Times*, Arts and Leisure Section, June 23, 1991, 31 – 32.

————. "Celebrating Painting." *The New York Times Magazine*, March 31, 1991, 21 – 25.

Spurrier, Jeff. "The High Priestess of Mexican Art." *Connoisseur*, August 1990, 67 – 71.

Storr, Robert. "Elizabeth Murray." *New Art Examiner*, October 1988, 55.

————. "Riddled Sphinxes." *Art in America*, March 1989, 126.

————. "Salle's Gender Machine." *Art in America*, June 1988, 24 – 25.

————. "Shape Shifter." *Art in America*, April 1989, 210.

Sussler, Betsy, ed. *Speak Art!* The Best of BOMB Magazine's Interviews with Artists. New York: New Art Publications, 1997.

Szarkowski, John. *Mirrors and Windows: American Photography since 1960*. New York: Museum of Modern Art, 1978.

Tallman, Susan. "Guerrilla Girls." *Arts Magazine*, April 1991, 21 – 22.

Taragin, Davira S. "From Vienna to the Studio Craft Movement." *Apollo*, December 1986, 544.

Tucker, Marcia. "Equestrian Mysteries: An Interview with Deborah Butterfield." *Art in America*, June 1989, 203.

Turner, Jane, ed. *Dictionary of Art*. New York: Grove Dictionaries, 1966.

Vaizey, Marina. "Art Is More Than Just Art." *The New York Times Book Review*, August 5, 1990, 9.

Valverde, Georgina. In *Worlds of Art* by Robert Bersson. Mountain View, CA: Mayfield, 1991.

Van Proyen, Mark. "A Conversation with Donald Kuspit." *Artweek*, September 5, 1991, 19.

Venturi, Lionello. *History of Art Criticism*. 1936. New York: Dutton, 1964.

Waldman, Diane. *Jenny Holzer*. New York: Abrams, 1989.

Watson, Gray. "Jenny Holzer." *Flash Art*, March/April 1989, 120 – 21.

Wegman, William. *Cinderella*. New York: Hyperion, 1993.

———. *Man's Best Friend*. New York: Abrams, 1982.

Weitz, Morris. *Hamlet and the Philosophy of Literary Criticism*. Chicago: University of Chicago Press, 1972.

Westerbeck, Colin. "Chicago, Martin Puryear." *Artforum*, May 1987, 154.

Westfall, Edward. "Deborah Butterfield." *Arts Magazine*, February 1987, 107.

Wexner Center for the Arts. *Breakthroughs: Avant-Garde Artists in Europe and America, 1950 – 1990*. New York: Rizzoli, 1991.

Wolfe, Tom. *From Bauhaus to Our House*. New York: Farrar, Straus, and Giroux, 1982.

———. The Painted Word. New York: Farrar, Straus, and Giroux, 1975.

Wooster, Ann-Sargeant. "Laurie Anderson." *High Performance*, Spring 1990, 65.

Yau, John. "William Wegman." *Artforum*, October 1988.

Yellin, Deborah. "Deborah Butterfield." *Artnews*, April 1991, 154.

Yenawine, Philip. *How to Look at Modern Art*. New York: Abrams, 1991.

Ziv, Peter G. "Clement Greenberg." *Art & Antiques*, September 1987, 57 – 59.

미술비평은 대체로 어렵고 선뜻 다가가기 힘든 분야로 여겨진다. 작품을 '가볍게' 보고 즐기는 것과는 거리가 먼, 무겁고 진지하고 전문 지식과 어려운 이론들로 무장되어 쉬이 손 가지 않는 글이라는 선입관이 작동하는 경우가 많다. 이렇듯 읽는 일에도 심리적 장벽이 적지 않은데 하물며 미술비평을 쓰는 일이야……. 그런 가운데 평생 미술 교육에 힘써 온 테리 바렛이 동시대 미술을 이해하고 비평적 글쓰기에 관해 친절하게 설명한 『미술비평』은 일반 독자들에게 어렵게만 느껴지는 미술비평을 쓰고 말하는 법을 풍부한 예시를 통해 쉽고 자세하게 안내한다.

이 책의 안내를 따라가면 결국 미술비평이란 내가 무엇을 어떻게 보았고 그것을 글로 어떻게 정리할 것인가의 문제라는 점을 깨닫게 된다. 비평은 분명 외부의 대상을 다루지만 그 대상을 어떻게 인지하고 이해하는지, 궁극적으로 '나'에게 방점이 놓이는 행위이다. 따라서 비평을 쓰는 행위는 나에 대한 이해로 이어진다. 그리고 나에 대한 이해는 타인의 자기 이해와 만나야 한다.

지은이 테리 바렛은 독자들이 비평 쓰기를 통해 자신만의 목소리를 찾아 나가고 비평의 공론장에 참여하여 다양한 목소리를 내는 데 도움이 될 수 있기를 바라는 마음에서 이 책을 썼다. 동시대 현장에서 이루어지는 다양한 미술 활동을 보고 즐기고 이해하며 이를 저마다의 목소리로 글을 쓰고 이야기 하는 것은 때로 상충된다 할지라도 소통의 폭을 넓힌다. 화음뿐 아니라 불협화음마저 포용하는 소통은 공동체의 시야를 확장하고 사고의 지평을 넓혀 집단 지성을 성장시킨다. 지은이가 강조하듯이 그래서 다양성은 건강하다.

번역을 통해 미술비평을 친절하지만 가볍지 않게 상세히 설명해주는 책을 만나 반가웠다. 이 책이 안내하는 쓰고 말하는 법을 따라가다보니 미술비평이 그리 어렵기만 한 것은 아닐 수 있다는 안도감과 함께 시도해볼 수 있겠다는 마음이 생겼다. 지은이의 바람대로 이 책을 읽는 독자들이 부디 마음속 어려움을 떨치고 미술비평이라는 영역을 흥미롭게 탐구하고 적극적으로 참여하는 경험을 누리게 된다면 옮긴이로서 더 바랄 것이 없겠다.

주은정

신문 / 잡지

미술비평
비평적 글쓰기란 무엇인가

초판 인쇄 2021년 6월 25일
초판 발행 2021년 7월 7일

지은이 | 테리 바렛
옮긴이 | 주은정
펴낸이 | 정민영
책임편집 | 임윤정 박기효
디자인 | 이민정
마케팅 | 정민호 김도윤
제작처 | 한영문화사

펴낸곳 | (주)아트북스
출판등록 | 2001년 5월 18일 제406-2003-057호
주소 | 10881 경기도 파주시 회동길 210
대표전화 | 031-955-8888
문의전화 | 031-955-7977(편집부) 031-955-2696(마케팅)
팩스 | 031-955-8855
전자우편 | artbooks21@naver.com
트위터 | @artbooks21
인스타그램 | @artbooks.pub

ISBN 978-89-6196-392-3 03600